Literaturwissenschaft und Sozialwissenschaften 6

Literaturwissenschaft und Sozialwissenschaften 6

Einführung in
Theorie, Geschichte und Funktion
der DDR-Literatur

Mit Beiträgen von
Harald Hartung, Gerhard Kaiser,
Jürgen Scharfschwerdt, Hans-Jürgen Schmitt,
Marcel Struwe / Jörg Villwock,
Frank Trommler, Lutz-W. Wolff und
Peter V. Zima

herausgegeben von
Hans-Jürgen Schmitt

J. B. Metzler Stuttgart

ISBN 3 476 00312 4
© J. B. Metzlersche Verlagsbuchhandlung
und Carl Ernst Poeschel Verlag GmbH 1975
Satz: Belser-Druck, Stuttgart
Druck: Gulde-Druck, Tübingen
Printed in Germany

Inhalt

Hans-Jürgen Schmitt

»Die Mühen der Berge« und die »Mühen der Ebenen«

Einleitung

Die in der Deutschen Demokratischen Republik entstandene Literatur ist 1975 – nimmt man es genau – noch längst kein Vierteljahrhundert alt. Denn der »Sieg der sozialistischen Produktionsverhältnisse«, der aus der »SBZ« die DDR machte, konnte begreiflicherweise nicht sofort auch eine neue Literatur aus dem Boden stampfen. Den Ton gab die aus Exil und Krieg zurückgekehrte Generation für lange Zeit an, also die von Brecht, Becher, Anna Seghers, Arnold Zweig, Stephan Hermlin, Louis Fürnberg; bis zu Bruno Apitz' KZ-Roman *Nackt unter Wölfen* (neuerdings sogar ins Esperanto übersetzt); diese Literatur stand im Zeichen der Aufarbeitung der Vergangenheit und war darum in erster Linie noch mit dem Kampf gegen den Faschismus beschäftigt. Auch wenn mit Gotsche, Claudius, Marchwitza u. a. mit der beginnenden Aufbauliteratur eine sehr verdünnte proletarische Tradition fortgesetzt wurde, war die Vormachtstellung der im Exil sich herausbildenden Volksfrontliteratur nicht zu übersehen, die auch auf Autoren proletarischer Herkunft (z. B. auf Willi Bredels Spätwerk) stark einwirkte; obendrein noch sichtbar institutionalisiert im »Kulturbund zur demokratischen Erneuerung Deutschlands« und vielen einst zur Volksfront gehörenden Kulturfunktionären von Abusch bis Kurella; nicht zuletzt im ersten Kulturminister der DDR, Johannes R. Becher, spielte diese Literatur, kraft der sich in ihr artikulierenden Lebenserfahrung und der künstlerischen Souveränität, eine entscheidende Rolle, an die die nachfolgende Generation nicht mehr ohne weiteres bruchlos anknüpfen konnte. Bechers im Moskauer Exil entstandene autobiographische Abrechnung *Abschied,* die Romane von Arnold Zweig, die Prosa von Anna Seghers und Brechts Stücke, um nur einige herausragende Beispiele zu nennen, gehören zum Bestand der deutschen Literatur. Warum es die sich entwickelnde sozialistische Literatur der jüngeren Generation in der DDR schwerer gehabt hat als die der Exilschriftsteller, davon wird in diesem Band ausführlicher gehandelt.

Auf das Problem der Schriftstellergenerationen kommt Anna Seghers in einem kurzen Interview, abgedruckt im Oktober-Heft der Zeitschrift des Schriftstellerverbandes der DDR »*Neue Deutsche Literatur*« (Heft 10/1974), zu sprechen:

Zu unserem Glück gibt es jetzt eine Generation, die in der DDR aufwuchs und weder Krieg noch Nachkrieg erlebt hat. Sie hat nur das Abflauen des kalten Krieges miterlebt. Diese jungen Menschen arbeiten jetzt in der von den Alten und Älteren aufgebauten Wirklichkeit. Wenn sie begabte Schriftsteller sind, stellen sie diese Wirklichkeit von Innen und Außen dar. Es wäre Unsinn, anzunehmen, sie hätten keine Schwierigkeiten. Sie haben andere Leiden und Probleme, sie müssen andere Opfer bringen, um richtig und gerecht weiterzuleben.
Es ist auch falsch, wenn man annimmt, ein Schriftsteller könne sofort darstellen. In der Sowjetunion entstanden Jahre nach dem Krieg und entstehen heute noch immer wichtige Bücher über den Krieg. [1]

Nicht direkt berührt Anna Seghers hier, daß für die Entwicklung der Literatur in der DDR maßgeblich neben dem Problem der Generationenfolge die Observanz der Kulturpolitik gewesen ist, die, abgelöst von den konkreten Möglichkeiten der Literatur, die in die Vergangenheit wie die Gegenwart gerichteten Anstrengungen mit ihrer Poetikdoktrin einschränkte. Die Rolle des »zögernden Nachwuchses« [2], wie sie Frank Trommler einmal einleuchtend beschrieb, ist unbedingt unter diesen *beiden* Aspekten zu verstehen. Anna Seghers läßt das zumindest im Schlußwort des Interviews durchblicken: Wenn sie ein bekanntes Brecht-Wort aufgreift und weiterführt, meint sie die Situation nach dem VIII. Parteitag der SED von 1971: »Man zitiert oft den Satz von Brecht: Die Mühen der Berge liegen hinter uns. Jetzt beginnen die Mühen der Ebenen.

Ich glaube aber, die Menschen haben Berge vor sich, die sie früher, vor der ersten Bergkette, noch gar nicht sehen konnten.« [3]

Eine Vorstellung davon, was die Mühen der Berge und Ebenen bedeuten können, wird in demselben Heft 10 der NDL in einem Gespräch »Wie ›agitiert‹ Literatur?« vorgeführt. Hier gibt es die von Anna Seghers angesprochene Stimme der jungen Generation, vertreten durch Klaus Schlesinger und Manfred Jendryschik, und die des langjährigen Chefredakteurs der NDL, Werner Neubert, unterstützt von einigen Redaktionskollegen, wie Helmut Preißler (auch Verfasser von Gedichten) und Erhard Scherner, und man kann sehr deutlich erkennen, wie diese Redakteure durch Amt und Funktion, vor allem Neubert, Typ des pseudomarxistischen Kulturfunktionärs, so argumentieren, als habe sich auf der kulturpolitischen und literarischen Szene der DDR seit 1971 überhaupt nichts verändert. Nun hat die NDL ja dieses Gespräch wie andere aus jüngerer Zeit, die nicht nur von einem wohlgefälligen Beifallsgemurmel unterstützt wurden, abgedruckt.

Wenn weder »Selbstbeschränkung« noch »asketische Lebensführung« den »Revolutionär von heute« in der »entwickelten sozialistischen Gesellschaft« der DDR »in dem Maße« wie in den »Anfangsjahren der Revolution« [4] auszeichnen müssen, so ist das nicht nur eine unangemessene Selbstgefälligkeit, die Funktionärsdenken charakterisieren mag und zu Lasten der werktätigen Bevölkerung geht, sondern dann wäre auch die NDL-Fragestellung, wie denn

Literatur agitiere, nicht erst im Jahre 1974 ein Anachronismus und demnach nur eine um der Aufwertung willen bemühte taktische Variante, die für ein Scheinproblem herhalten muß. So, wie hier aus Agitation »Freisetzenwollen von menschlichen Kräften für die Entwicklung des realen Humanismus« [5] gemacht wird, sind die Kampfmomente der Agitka sowie ihr provokatorisches Ziel der Agitation der Massen, wie das z. B. Majakovskijs Dichtung wollte, ausgespart. Warum das so ist, darüber gibt das Gespräch zum Teil bewußt, zum Teil unfreiwillig einige Auskünfte. Sagen Jendryschik und Schlesinger, »daß den verschiedenen Etappen unserer Entwicklung unterschiedliche Wirkungsmöglichkeiten der Agitation zukommen« (S. 36), meinen sie damit die Kulturpolitik. Schlesinger fixiert sogar die Phasen zeitlich, wenn er von Schwierigkeiten spricht, denen Literatur dann ausgesetzt ist, wenn ihre Funktion so verstanden wird, daß mit ihrer Hilfe »aktuelle« politische Fragen ins Bewußtsein gebracht werden sollen, wobei sie dann mehr apologetisch als analytisch wirkt; Neubert will alles auf den »subjektiven Reifeprozeß« schieben und nicht auf den »Reife- oder Stabilisierungsprozeß dieser Gesellschaft« (S. 37), was der kulturpolitischen Realität hohnspricht, da bekanntlich jedes kulturpolitische Dokument einschließlich der gewundenen Beiträge Neuberts sich damit beschäftigt, gerade den unmittelbaren Zusammenhang positive Entwicklung der Gesellschaft gleich positive Entwicklung der Literatur herzustellen. Aber so traditionsbewußt sich die DDR gibt, solange es um den Nachweis ihrer Existenz aus den fortschrittlichen humanistischen Kräften der deutschen Tradition geht, so blind zeigt sie sich oft genug, wenn es ihre eigene Vergangenheit betrifft. Man gibt sich entrüstet, wann immer linke Kritik (die dann »spätbürgerlich« genannt wird) derlei feststellt: »Andererseits wäre es aber auch undialektisch, würde man die Eigenschaften des Revolutionärs früherer Jahre allzu starr denen unserer Zeit entgegenstellen. Es gehört zum ständigen taktischen Repertoire bestimmter spätbürgerlicher Kritiker, die verschiedenen Entwicklungsetappen der sozialistischen Literatur einander gegenüberzustellen.« [6]

Schlesinger ist hingegen der Ansicht, daß aus den Entwicklungsetappen für den Autor einiges zu lernen ist. Der Autor werde »problemsensibler« gegenüber seinem Staat, für den es nicht mehr um Sein oder Nichtsein gehe und der ihm, dem Schriftsteller, »notwendig und richtig«, erscheine. Dazu gehört auch eine Abkehr von der Auffassung der Literatur als einer Widerspiegelung der Wirklichkeit, und zwar von der Einsicht aus, mit der wieder ein Rückbezug auf Brecht, der auch hier genannt wird, erfolgt, daß Literatur als *Kunst* eigene Ordnungen hat. Neubert dreht nun allerdings die Perspektive um; statt nach dem künstlerischen Subjekt, das Wirklichkeit neu schafft, fragt er antibrechtisch: »Erklärt sich diese Fragestellung am Ende nicht doch aus dem ganz objektiven Prozeß des Reifer- und Reicherwerdens der sozialistischen Literatur auf der Basis der sozialistischen Gesellschaft?« (S. 39). Die

Autoren sehen mit Hermann Kants *Aula* den Beginn eines neuen Abschnitts,
das war 1965 (von diesem Zeitpunkt an beginnt sich auch die BRD für DDR-
Literatur zu interessieren), obwohl das 11. Plenum des ZK die Schriftsteller
nicht eben ermutigte. [4] »Wie hat man den Mut zur Subjektivität, den Mut
zum Bekenntnis der eigenen Schwächen beklatscht!« meint Schlesinger hin-
sichtlich Kants Roman*.

Erhard Scherner, stellvertretender Chefredakteur der NDL, antwortet dar-
auf mit dem altbekannten Satz, mit dem Wahrheit zu der der SED-Ideologen
verkümmert: »[...] die Sozialisten sind nicht allein auf der Welt.« (S. 43) Offen-
bar muß die davon abgeleitete Parteilichkeit, wie Jendryschik meint, dazu
führen, »daß sich der Autor früher als Plädoyist für die DDR insgesamt
betrachtete. Ab Anfang der sechziger Jahre ist es stärker so, daß die lite-
rarisch geschilderten Auseinandersetzungen in der DDR zugleich mit das
Plädoyer für sie sind.« (S. 43) Indem der Autor hier der literarischen Ge-
staltung vor einer durch die Parteilichkeit präskriptiven Ästhetik den Vor-
rang einer Entscheidungsinstanz gibt, widerspricht er dem offiziellen Diskurs,
der zum uneinlösbaren und darum schlechten Dogma von Anfang an erhoben
wurde. Neuberts scharfe Reaktion darf darum nicht verwundern: »Entschul-
digen Sie bitte, Manfred Jendryschik, aber mir liegt in Ihren Gedanken zu-
viel Konstruiertes. (Und jetzt konstruiert Neubert:) Es geht doch um die
Totalität, also um die Ganzheit, um den Reichtum der realen Konflikte
im Leben und damit auch in der Literatur.« (S. 43) Der von Hegel über
Marx kommende Begriff der Totalität war gemeint in der Entfaltung *aller*
Produktivkräfte als ein praktische Realität setzender. Als gängige Münze ist
er von der SED außer Kurs gebracht worden.

Schlagartig erhellt dieses Gespräch die gegenwärtige Literaturdiskussion im
Rahmen des von der Partei gewünschten Meinungsstreits. Ganz offensichtlich
vertritt Neubert (mit seinen Kollegen) die »unverrückbaren Positionen des
Sozialismus«, während die Schriftsteller ein gar nicht so weit hergeholtes
Traditionsverständnis für eine sozialistische Literatur aufarbeiten wollen. So-
lange noch kein vollendetes Gemeinwesen existiert, ist die Aufgabe der Lite-
ratur nicht anders zu denken als im Aufspüren der Hemmnisse und Konflikte,
die die unvollkommene Verfassung aller gesellschaftlichen Verhältnisse
schafft. Aber weshalb ist es ein Problem, daß Literatur weniger affir-
mativ denn problematisch die Wirklichkeit gestalten muß? Hartmut Lange
hat nicht so unrecht, wenn er in einem Fernsehinterview feststellte: »Lite-
ratur ist nicht so gefährlich, wie die SED immer meint. Ihre eigenen

*Darin läßt Kant den Direktor der ABF, »ein Bürokrat neuen Typs«, sagen, nach-
dem der Held Robert Iswall sich über aktuelle DDR-Romane lustig gemacht hat:
»... die neue Literatur, die muß doch optimistisch sein, das ergibt sich doch aus un-
serer neuen Gesellschaftsordnung; das ist, möchte ich sagen, gesetzmäßig.«

Fehler sind viel gefährlicher.« Lange spricht damit das zentrale Problem in der NDL an, mit dem sich auch der vorliegende Band immer wieder auseinanderzusetzen hat: Wie weit geht Literatur in der ihr vorgegebenen Funktion auf? Wie weit kann sie sich trotz dieser Funktion als eine sozialistische verwirklichen?

Es konnte bislang nicht Aufgabe der seit Mitte der sechziger Jahre einsetzenden bundesrepublikanischen Rezeption der DDR-Literatur sein, in den Feuilletons und Literaturblättern mehr als wichtige Anregungen ohne die übergreifenden Zusammenhänge zu vermitteln. Wenn dann aus der Tageskritik zuweilen ganze Kompendien und Gesamtdarstellungen wurden, ist das insofern nicht unbedenklich, da sachliche Irrtümer oft nicht korrigiert wurden. Die Germanistik jedenfalls hat aus ihrer traditionellen Berührungsangst vor der Gegenwart die Impulse der Literaturkritik kaum aufgegriffen und nicht zur Erforschung der Grundlagen der DDR-Literatur angesetzt. Bücher, wie die von Manfred Jäger, Wolfgang Schivelbusch oder Bernhard Greiner, sowie die Aufsätze von Frank Trommler bilden derzeit noch die große Ausnahme.

Dieser Band sieht sich auch in der Methodik seiner im Umfang allzu knapp gehaltenen Beiträge vor eine nicht unerhebliche Schwierigkeit gestellt: Der einzelne Autor kann nicht umhin, neben der analytischen Einschätzung seines Gegenstandes ein umfangreicheres Quellenstudium zu leisten und dessen Ergebnisse materialreicher vorzuführen als bei schon bekannteren Gebieten. Der Benutzer dieser Studie wird wahrscheinlich oft genug noch die entsprechenden Belege vermissen müssen; dies ist aber eher dem Herausgeber als den Autoren anzulasten, denen aus Gründen einer ökonomischen Verlagskalkulation teilweise erhebliche Kürzungen abgerungen werden mußten. Wichtig schien uns zunächst einmal die Analyse von Teilaspekten der Kulturpolitik und Literatur unter dem Gesichtspunkt, daß mit solchen Untersuchungen unsere Information und Erfahrung zunimmt. Versucht wurde, den Band zweiteilig aufzubauen, in einen ersten Teil, den außerliterarischen Funktionsraum, in dem die DDR-Literatur entsteht; sodann in einen literarischen und gesellschaftlichen Bedeutungszusammenhang, den die Literatur darin produziert. Ob der Leser eine sinnvolle Gliederung erkennen kann, muß ihm überlassen bleiben. Sich auf 300 bis 400 Seiten zu beschränken, bedeutete auch Verzicht auf die monographische Abhandlung nur eines Autors, wie auch andere wichtige Themen nicht aufgenommen werden konnten. Untersuchungen zur neueren Romanentwicklung und zur Souveränität des künstlerischen Ich hätten den Band bis in die jüngste Gegenwart führen sollen, sie wurden nicht mehr fertig bzw. »platzten«. Mögen andere den Faden dort aufnehmen, wo wir notgedrungen abbrechen mußten. Es wäre allerdings falsch, nur auf die Literatur seit 1971 zu starren, sie ist gerade zu allererst vor dem in diesem Band erarbeiteten Hintergrund zu begreifen. Der Entstehungsprozeß von Literatur in der DDR ist zu kompli-

ziert und langwierig, als daß er durch Untersuchungen wie »jeans prosa in der DDR« schon hinreichend verständlich gemacht werden könnte.

Hier ist ein nicht eben einfacher Versuch unternommen worden, und es bleibt noch viel für das Fundament zu tun, auf dem eine breitere Erforschung der DDR-Literatur einsetzen könnte.

Den Autoren sei für ihre Beharrlichkeit und Geduld besonders gedankt, wie dem Metzler Verlag dafür, daß er diese Arbeit realisiert hat.

Frankfurt am Main, Jahreswende 1974/75

Anmerkungen

1 Wirklichkeit DDR. Gespräch mit Anna *Seghers,* in: NDL 10, 1974, S. 4.
2 Frank *Trommler,* Der zögernde Nachwuchs. Entwicklungsprobleme der Nachkriegs-literatur in Ost und West, in: Thomas *Koebner* (Hrsg.), Tendenzen der deutschen Literatur seit 1945, Stuttgart, 1971.
3 Wirklichkeit DDR. S. 5.
4 Werner *Mittenzwei,* Das Bild des Revolutionärs in der sozialistischen Literatur, in: Revolution und Literatur, hrsg. v. Werner *Mittenzwei* und Reinhard *Weisbach,* Leipzig, 1972, S. 17.
5 NDL 10, 1974, S. 30 (Zu allen weiteren Zitaten aus dieser Nummer werden die Seitenzahlen im Text angegeben.).
6 Werner *Mittenzwei,* Das Bild des Revolutionärs, S. 16.
7 Siehe die entsprechenden Hefte der NDL (H. 2, 1966, H. 5, 1966).

Hans-Jürgen Schmitt

Die Realismuskonzeptionen in den kulturpolitischen Debatten der dreißiger Jahre

Zur Theorie einer sozialistischen Literatur

Man hat sich in der Bundesrepublik nicht ganz ohne Grund bislang kaum für Theorie und Geschichte des sozialistischen Realismus interessiert; wer jedenfalls den Versuch unternahm, sich auf die Flut von Artikeln in den »Weimarer Beiträgen« und anderen Periodika der DDR oder auf die in unregelmäßiger Folge beim Dietz Verlag Berlin erscheinenden programmatischen Bände kritisch einzustellen, wird bemerkt haben, daß es in diesen Publikationen kaum darum gegangen ist, eine materialistische Literaturtheorie auszuarbeiten und weiterzuentwickeln [1], vielmehr kam es dabei darauf an, ein je nach den kulturpolitischen Erfordernissen modifiziertes taktisches Instrument einsetzen zu können; ein Grund, warum man trotz Lukács' Verdammung nach 1956 in der DDR über seine Literaturkonzeption noch nicht hinausgekommen ist und seine Termini selbst von seinen Gegnern nach wie vor verwendet werden. Wohl lassen sich zwar – was nicht unwichtig ist – an den großen Kompendien kulturpolitische Phasenverschiebungen ablesen, wie in dem jüngst publizierten, 900 Seiten starken Buch *Zur Theorie des sozialistischen Realismus* (1974) die endgültige Liquidierung des Bitterfelder Weges zugunsten einer Internationalisierung des sozialistischen Realismus. Die darüber nie endende Diskussion hat mehr und mehr aus der Theorie des sozialistischen Realismus eine Taktik zur Rechtfertigung einer dahinsiechenden Dogmatik gemacht, die es an realistischen Ansätzen fehlen ließ. Solange Taktik nur theorieblinden Optimismus erzeugt, um dem Realismuskonzept Entlastungs- und Ersatzfunktionen aufzuladen, muß ein solches Verhalten hinter die einst von Lenin als Kampfinstrument entwickelte dialektisch-materialistische Methode zurückfallen. Es wäre dennoch zu einfach, dem sozialistischen Realismus bürgerliche Literatur als eine autonome, über den Klassen stehende entgegenzustellen. Ohne Kenntnis von den Ursprüngen der Realismusdiskussion ist ein Verständnis sozialistischer Traditionen sowie der DDR-Kulturpolitik und ihrer Literatur kaum möglich. Und anders als die taktischen Rezepte gibt der verdienstvolle, beim Aufbau Verlag Berlin edierte Sammelband *Zur Tradition der sozialistischen Literatur in Deutsch-*

land (1967) den notwendigen Einblick in die eigentliche Entwicklungs-
linie. Aus diesem Materialband geht hervor, daß wir uns im wesentlichen
auf drei Debatten der dreißiger Jahre zu stützen haben: auf die
Diskussion im »Bund proletarisch-revolutionärer Schriftsteller« (BPRS), der
1928 in der Weimarer Republik gegründet wurde, sodann auf den ersten
Allunionskongreß der Sowjetschriftsteller von 1934, an dem eine größere
Zahl deutscher Emigranten teilnahm, und auf die Expressionismusdebatte
von 1937/38. Der Sammelband des Aufbau Verlags bildet mit der bei
Suhrkamp vollständig edierten Expressionismusdebatte [2] und dem Band
Sozialistische Realismuskonzeptionen [3] die Grundlage, auf der eine
Beschäftigung mit den sozialistischen Realismusproblemen einsetzen kann.

Obschon die Rolle der Literatur im Klassenkampf seit dem 19. Jahr-
hundert ständig abnahm, kommt auf einmal aus konkreten Situationen her-
aus der Literatur wieder eine Bedeutung zu, als existierten noch nicht
Massenpresse, Rundfunk, Schallplatte und Kino.

Kulturpolitische Voraussetzungen

Weltkrieg, Oktoberrevolution, das Scheitern der Revolution in Deutsch-
land und die Wirren der Weimarer Republik waren für die Bildung des
BPRS schließlich entscheidend. Er verstand sich als antikapitalistische, den
Arbeiter und die werktätige Bevölkerung informierende und agitierende
Organisation im Klassenkampf. 1934 entschied sich der sowjetische Schrift-
stellerverband auf dem ersten Allunionskongreß nach den vorausgegangenen
Literaturfehden der zwanziger Jahre im Rahmen des sozialistischen Aufbaus
für die »Methode des sozialistischen Realismus«, dessen Schwerpunkt nicht
mehr nur in einer klassenkämpferischen, sondern in einer konstruktiven, die
gesellschaftliche Entwicklung fördernden Literatur lag. Die Expressionismus-
debatte, eingebettet in die kulturpolitische Strömung in der Sowjetunion
seit Mitte der dreißiger Jahre, entfacht von deutschen Exilautoren, konzen-
trierte sich im Zeichen der Volksfront auf eine antifaschistische, die Ver-
logenheit des Faschismus entlarvende Literatur.

Intellektuelle, Künstler, Schriftsteller, in jedem Fall eine Minderheit, ver-
standen sich als politische Avantgarde und versuchten sich gegen politische
Verhältnisse zu formieren und zu artikulieren, mit dem Ziel, nicht elitär
unter sich zu bleiben, sondern sich dem Proletariat bzw. den Massen anzu-
schließen. Ebenso war für den Unionskongreß, der ausschließlich von
Berufsschriftstellern bestritten wurde, der sozialistische Aufbau unter aktiver
künstlerischer Beteiligung noch keine Selbstverständlichkeit. Lenins Neue
Ökonomische Politik (NEP) von 1921, die teilweise aus Gründen nüchterner
realpolitischer Überlegungen staatskapitalistische Verkehrsformen, wie den

Privathandel, wieder einführte, forderte auch die Schriftsteller bürgerlicher Herkunft auf, am sozialistischen Aufbau mitzuwirken. Trockij, der diese Mitläufer der Revolution gegen die Verfechter einer proletarischen Literatur und Kultur unterstützte, forderte eine Literatur der Revolution, also eine sie post festum darstellende, was inhaltlich gesehen nicht unbedingt eine revolutionäre Literatur werden mußte. Sie wurde jedoch, je nach politisch-ästhetischer Orientierung der einzelnen Schriftstellergruppierungen, ganz verschieden aufgefaßt. Nach heftigen Auseinandersetzungen erreichte die proletarisch-kommunistische Sektion, die RAPP, 1929 unter ihrem Führer Averbach die Vorherrschaft über alle anderen Gruppen. Ihr Konzept einer an den Fünfjahrplan angeschlossenen proletarischen Klassenliteratur, also einer das System stabilisierenden Literatur, tauchte merkwürdigerweise in den Vorstellungen des BPRS auf, wenngleich es auch nicht so übernommen wurde. Der Versuch, eine sowjetische nachrevolutionäre Literaturentwicklung für vorrevolutionäre Zustände in Deutschland einzusetzen, zeigt die allgemeine Unsicherheit gegenüber einer übermächtigen bürgerlichen Literaturtradition im kapitalistischen Literaturbetrieb. Da Johannes R. Becher und andere sich im klaren darüber waren, daß man eine neue proletarisch-revolutionäre Literatur nicht von heute auf morgen aus dem Boden stampfen konnte, waren die Programmentwürfe, Referate und Statements in erster Linie Versuche, sich von der bürgerlichen Literatur abzugrenzen, um ein eigenes Selbstverständnis für eine gemeinsame Basis zu finden. Die *literaturtheoretischen* Aufsätze von Georg Lukács in der Auseinandersetzung mit den Romanen von Bredel und Ottwalt bilden eine Ausnahme, auf die an anderer Stelle zurückzukommen ist. Jedoch ist festzuhalten, daß außer Lukács Parteikommunisten bürgerlicher Herkunft, wie Becher, Alfred Kurella, Ludwig Renn, Andor Gabor und Karl August Wittfogel, die eigentlich führende Rolle spielten und auch die wirkungsvollsten Beiträge in der »Linkskurve« ebenfalls von Autoren bürgerlicher Herkunft stammten, während die namhaften Arbeiterschriftsteller (Karl Grünberg, Otto Gotsche, Kurt Kläber, Paul Körner, Hans Marchwitza) eine zahlenmäßig weitaus kleinere Gruppe bildeten. Obschon die Arbeiterkorrespondenten in den Werkzeitungen wichtige Informationsaufgaben erfüllten, konnte der Schwerpunkt eines neuen, die arbeitenden Massen beeinflussenden Literaturkonzepts nur in der Information über Arbeits- und Themenbereiche liegen, die die Massenmedien, der bürgerliche Literatur- und Kulturbetrieb unterdrückten. Zwar arbeitete der Bund mit dem in Moskau 1927 gegründeten Büro der »Internationalen Vereinigung Revolutionärer Schriftsteller« (IVRS) eng zusammen, er bekam aber weder von dort noch von der KPD genügend Unterstützung. Es fehlten trotz des renommierten Malik Verlages in Berlin und trotz des Internationalen Arbeiterverlags Wien, Berlin, Zürich, der die Rote 1-Mark-Roman-Serie, den

proletarischen Massenroman, druckte, die Produktionsmittel und der Apparat für ein funktionierendes Distributionssystem, um sich durch Literatur bei den unterdrückten Massen Gehör zu verschaffen. Obschon Schriftsteller wie Becher oder Bredel persönlich von der Wirkung der Literatur überzeugt waren, da beiden wegen ihrer Produktion Literatur- bzw. Hochverratsprozesse angehängt worden waren, war das aber eher als Anzeichen der Schwäche der Republik zu deuten, statt als Beweis für eine revolutionäre Einwirkung literarischer Produktion in die Gesellschaft.

Die offizielle Propagierung der Methode des sozialistischen Realismus in der Sowjetunion vollzog sich seit 1932 in einer politischen Phase, in der bereits die erste Trockijstenbewegung abgeklungen war, die Auseinandersetzungen unter den verschiedenen Schriftstellergruppen aber parallel zu den Klassenauseinandersetzungen um Kommunismus, Sozialdemokratie und Sowjetbourgeoisie verliefen. Jetzt wurde der Prozeß einer Solidarisierung der Schriftsteller unter der einigenden Devise »sozialistischer Realismus« vorangetrieben, was bedeutete:»enge und unmittelbare Verbundenheit der literarischen Bewegung mit den aktuellen Fragen der Politik der Partei und der Sowjetmacht, Einbeziehung der Schriftsteller in die aktive Arbeit am sozialen Aufbau, aufmerksames und tiefes Studium der konkreten Wirklichkeit durch die Schriftsteller«. [4] Das waren Forderungen an eine Minderheit, an jene Berufsschriftsteller, die mit ihren Mitteln den »heroischen Kampf des internationalen Proletariats«, das »Pathos des Sieges des Sozialismus« und »die große Weisheit und den Heroismus der Kommunistischen Partei« darstellen sollten. So stand es zumindest in den Statuten.

Ging es im BPRS um eine proletarisch-revolutionäre Literatur *innerhalb* der kapitalistischen Gesellschaft, deren Adressat die ausgebeuteten werktätigen Massen waren, sollten die Sowjetautoren eine den Aufbau konstruktiv unterstützende Literatur schaffen. Die romantische Revolutionskunst, die sich mit dem Bürgerkrieg, der Bildung autonomer Republiken, den Grenztruppen und der Auswirkung des ersten Fünfjahrplanes beschäftigt hatte, wurde abgelöst durch eine die Partei und Gesellschaft stärker einbeziehende Kunst.

Im Grunde zielte der Allunionskongreß vor allem in den Hauptreferaten auf eine innere ideologische Stärkung ab, die noch getragen war von Stalins Lehre vom Sozialismus in einem Lande. Jedoch führte im weiteren Verlauf die neue politische Situation, der Faschismus in Europa, zu einer größeren internationalen Solidarisierung unter Intellektuellen und Künstlern. An eine nur interne Kulturrevolution konnte zu diesem Zeitpunkt nicht mehr gedacht werden. So mußte es zwischen den sowjetischen und den proletarisch-revolutionären Autoren des Westens zu einer grundsätzlichen Übereinstimmung kommen: Literatur sollte konstruktiv und aufklärerisch nach innen auf die Massen in der UdSSR wirken, und sie

mußte auch in den Publikationen und den Foren der deutschen Exilpresse eine ideologisch klärende Funktion gegenüber der faschistischen Vernebelungstaktik einnehmen. Darin lag die, wenn auch sehr zerbrechliche, Gemeinsamkeit. Nicht nur, daß hier über eine kulturpolitische Konzeption Stalins Politik eine internationale Dimension erhielt, ist überraschend, sondern daß sich ein gemeinsames Realismuskonzept mit der deutschen Exilposition der Volksfront zu verwirklichen schien, soweit diese kommunistisch orientiert war und Autoren wie Ernst Ottwalt, Alfred Kurella, Fritz Erpenbeck, Becher und vor allem Georg Lukács eine Volksfrontstrategie auszuarbeiten versuchten. Wie diese politisch und gesellschaftlich verbindlich aussehen sollte und inwieweit sie auch von allen nichtkommunistischen, der Volksfront zustimmenden Schriftstellern akzeptiert werden konnte, hing wesentlich vom kultur- und literaturpolitischen Konzept der Volksfront ab.

Auf dem VII. Weltkongreß der Komintern in Moskau, der vom 25. Juli bis 20. August 1935 stattfand, schwenkten die kommunistischen Parteien auf die neue, in Frankreich seit Februar 1934 praktizierte Bündnispolitik ein. Hauptkritiker der bisherigen KP-Linie war der designierte Generalsekretär der Komintern, Georgi Dimitroff, inzwischen weltbekannt durch seine glänzende Selbstverteidigung im Reichstagsbrandprozeß. Dimitroff plädierte für gemeinsame Aktionen der beiden Internationalen gegen den Faschismus auf einer breiten antifaschistischen Grundlage. Gemeint war allerdings nicht ein liberalistisches Sammelbecken, sondern die revolutionäre Vorbereitung der Massen auf bolschewistische Art für eine Regierung der Einheitsfront. Diese Position sollte es *den* Künstlern schwermachen, die zwar eingeschworene Antifaschisten waren, mitnichten aber zugleich auch Kommunisten. Dimitroff geißelte das »selbstgefällige Sektierertum«, das noch nicht begreifen wolle, »daß die Führung der Arbeiterklasse durch die kommunistische Partei nicht von selbst erreicht wird«. [5] Das betraf besonders auch die Beziehung der KPD zur Sozialdemokratie.

Bei der KPD setzte nun eine Selbstkritik ein, die auf der dann bei Moskau im Oktober 1935 geheim abgehaltenen sogenannten »Brüsseler Konferenz« zu einer grundlegenden Umorientierung führte. Walter Ulbricht und Wilhelm Pieck empfahlen, die sektiererische Position der KPD aufzugeben, und erklärten sogar, die völlige Absage an den Reformismus der Sozialdemokratie sei nicht Voraussetzung für ein Zusammengehen mit der SPD. Gerade darauf einzulenken, war für die KP keineswegs einfach, es gab nicht wenige Stimmen, die Angst vor einem Aufweichen der Kominternfront und vor Rechtsopportunismus hatten.

Diese Widersprüche, begründet im parteitaktischen Verhalten der KPD, sind im Auge zu behalten, wenn man die Expressionismusdebatte der Jahre 1937/38 richtig einschätzen will. Zwar waren die Volksfront-

aktivitäten auf kultureller Ebene zeitweise erfolgreicher als die politischen –
nach der offiziellen Ablehnung der Volksfront durch den Prager SPD-
Vorstand –, man denke an die verschiedenen Schriftstellerkongresse
dieser Jahre in Paris (1935 und 1938) und Madrid (1937), dennoch
demonstriert die Expressionismusdebatte in ihrem Für und Wider die
Unsicherheit der Volksfront in den Fragen der umfassenden Gemeinsam-
keit. Die immer mehr um sich greifende Verunsicherung wurde dann durch
die Moskauer Prozesse gegen die »Trockijsten« noch verstärkt. [6]

Beim Pariser Schriftstellerkongreß zur »Verteidigung der Kultur« im Juni
1936 waren bereits auf kultureller Ebene erste Volksfrontkonzepte zur
Abwehr des Faschismus erörtert worden. Wesentlichen Anteil an den
Versuchen, nicht nur die deutschen Schriftsteller zu solidarisieren, hatte
Heinrich Mann; was Dimitroff Volksfront nicht nur von unten machen
genannt hat, dafür setzte er sich mit zahlreichen Aufrufen und Aktionen
ein. Der Lutetia-Kreis in Paris, dem Heinrich Mann präsidierte, sowie der
vorbereitende Ausschuß im Juni 1936, zu dem auch Becher, Kisch, Pieck,
Ulbricht, Toller, Bodo Uhse, Arnold Zweig gehörten, sind für den
Versuch entscheidend, für die Volksfront eine kulturpolitische Plattform zu
schaffen, deren Organ 1936 die Zeitschrift »Das Wort« wurde. Dieser Plan
wurde ebenfalls auf dem Kongreß in Paris realisiert mit Unterstützung des
Moskauer Jourgaz-Verlages, in dem »Das Wort« dann erschien, von
Brecht, Bredel und Feuchtwanger nominell herausgegeben, also einem
Marxisten, einem profilierten KPD-Mitglied und einem bürgerlichen Autor.
Damit sollte schon nach außen der Volksfrontcharakter der Zeitschrift
augenfällig werden. Aufgabe und Ziel der Volksfront im Rahmen eines
solchen Forums waren, wie es die »Brüsseler Konferenz« propagiert hatte:
Kampf gegen die faschistischen und reaktionären Kräfte; kulturpolitisch:
nationale Traditionspflege, Reinigung und Bewahrung des Erbes vor
faschistischer Verfälschung und Zerstörung. [7] Eine allzu einseitige Fest-
legung auf die Klassik, zunächst als Gegenreaktion gegen die faschistische
Uminterpretation, kündigte sich hier an und wurde schon in der Rede
Bechers auf dem Unionskongreß 1934 ziemlich deutlich ausgesprochen. Soweit
es aber noch nicht zu konkreten Anweisungen kam, welche literarische
Tradition genau für eine realistische Darstellungsweise zu bevorzugen sei,
konnten eigentlich alle deutschen Autoren mit Wilhelm Piecks Umschreibung
einer Volksfrontliteratur einverstanden sein, wie er sie im Schlußwort
seiner Rede auf der Brüsseler Konferenz vortrug.

Zur Schaffung der antifaschistischen Volksfront werden wir eine besondere Volksfront-
literatur schaffen müssen, die zu den breitesten Massen in ihrer Sprache spricht
und durch die wir sie in Richtung des antifaschistischen Kampfes beeinflussen.
Wir müssen dabei berücksichtigen, daß an der Volksfrontbewegung Menschen und

Gruppen verschiedener Interessen, verschiedener Weltanschauungen, verschiedener Vorstellungen und Vorurteile teilnehmen werden. Für diese Literatur können wir deshalb auch nicht jene Agitation gebrauchen, die nur von der Arbeiterklasse verstanden wird. [8]

Das bedeutete eine Abkehr von der proletarischen agitatorischen Literatur, wie sie teilweise im BPRS noch gegen Lukács propagiert worden war. Nicht zu vergessen ist, daß gleichzeitig mit der Forderung von 1934 nach einer realistischen Literatur Piecks Formulierung von einer dem »Verständnis der Massen mehr angepaßten« [9] Schreibweise in Umlauf kam. Auch wenn es sich je um völlig verschiedene Adressaten handelte: Erst in der Forderung nach realistisch-volkstümlicher Literatur liegt zugleich der Grund für die Formalismusdiskussion dieser Jahre, die dann kurzerhand von Stalin und nach dem Zweiten Weltkrieg von Ždanov dirigistisch, von der KP-Seite der Volksfrontanhänger aber kulturpolitisch als Strategie verfolgt wurde.

Der BPRS konstituierte sich in einer Zeit, als der Spartakus die einzige politische Parteiorganisation in der Weimarer Republik war, die sich revolutionäre Veränderung zum Ziel gesetzt hatte; der Unionskongreß tagte, als schon abzusehen war, daß die revolutionäre Entwicklung durch Bürokratismus gehemmt werden würde; die Volksfront bildete sich schließlich nur auf kultureller Ebene, als es längst zu spät war, den Faschismus auf einer breiten Massenbasis zu bekämpfen. Realismusdiskussionen entwickelten sich also aus den politischen Verhältnissen, um sie mit der Literatur als Waffe im Klassenkampf zu revolutionieren oder sie konstruktiv zu verbessern. Da sie, zumindest was den BPRS und die Vorstellungen von einer Volksfrontliteratur in der Expressionismusdebatte betraf, von den Produktions- und Distributionsformen weitgehend absah, liegt der theoretische Wert dieser Diskussion in den kulturpolitischen Konzeptionen.

Relativiert sich unter diesem Gesichtspunkt der praktische Anspruch der Strategien, sind die Klärungsprozesse um eine realistische Literatur vor dem jeweils konkreten politischen Hintergrund von einiger Bedeutung für die Ansätze zu einer sozialistischen, auf die Gesellschaft sich stärker einstellende Literatur, als es die bürgerliche Literatur im 20. Jahrhundert im großen und ganzen getan hat.

Proletarisch oder proletarisch-revolutionär?

Was war unter den sich zuspitzenden Verhältnissen der Weltwirtschaftskrise von 1929 und der Faschisierung der bürgerlichen Institutionen für ein proletarisch-revolutionär sich begreifendes Literaturkonzept realistisch? Der Begriff proletarisch-revolutionär setzt sich gegen die herr-

schende Literatur ab. In dem Doppelbegriff sind wiederum Einheit und
Gegensatz enthalten, um die dann die Diskussion immer wieder ent-
brannte. Soweit man sich darauf einigen konnte, daß diese Literatur vom
Standpunkt des revolutionären Proletariats geschrieben werden müsse,
brauchte man sich nicht darüber zu streiten, ob Autoren bürgerlicher
Herkunft, die KPD-Mitglieder waren oder zumindest mit der KP
sympathisierten, die Entwicklung wirklich förderten. Man hatte von den
proletarisch-revolutionären Schriftstellern erwartet, daß sie »revolutionäre
Praktiker« [10] und auch »dialektische Materialisten« seien. Wie sich das
in der Literatur niederschlagen sollte, wurde jedoch weniger genau
diskutiert als das Problem, ob die Schriftsteller im Bund hauptsächlich aus
der »Kerntruppe des Proletariats«, aus den Arbeiterkorrespondenten, hervor-
gehen sollten oder ob, wie am Anfang prinzipiell formuliert, die klassen-
kämpferische Parteinahme für die unterdrückten Werktätigen entscheidend
für die Literatur sei. Die Kritik an der organisatorischen Rückständigkeit
und die Forderung nach einer »breiten proletarischen Basis« [11] im
Programmentwurf von Komjat und Biro wurden offenbar zunächst akzeptiert,
aber schließlich als Litfrontprogramm zurückgewiesen. Die KPD zeigte
wenig Interesse, die alten Proletkultthesen wieder aufleben zu lassen, und
in der Resolution des Sekretariats der KPD wurde die Ansicht verfochten,
»der Kampf gegen die Verhimmelung der Arbeiterschriftsteller« [12] sei
fortzusetzen. Alfred Kurella unterstützte darin die Autoren bürgerlicher
Herkunft. Es war schon hier kein Streit um Methoden, sondern um
politische Positionen. War unter den gegebenen Verhältnissen der Weimarer
Republik eine proletarische Literatur überhaupt möglich, und wenn ja,
wirkungsvoll? Helga Gallas stimmt zwar der Auffassung Trockijs zu, es
gebe keine proletarische Weltanschauung, sie geht jedoch dann von einer
proletarischen Klasse aus, deren Kunst »innerhalb der kapitalistischen
Gesellschaft könnte also vorerst nur die Funktion haben, die Klassen-
verhältnisse zu sprengen«. [13] Wie soll Literatur dies leisten können,
ohne im Besitz der dazu notwendigen Produktionsmittel zu sein? Hier
wird nicht nur zu sehr aus der Position des Schriftstellers selbst gedacht,
sondern auch übersehen, daß einige, wie Becher, Komjak und Biro,
sich durchaus dieses Problems bewußt waren. »Eine unterdrückte Klasse
ist nicht imstande, vor der Machtergreifung den Literaturapparat der
herrschenden Klasse vollständig zu lähmen oder umzugestalten« [14],
und Becher merkt in einer Fußnote zu seinem Beitrag *Unsere Wende* in
der »Linkskurve« 1931 an:

Der Gesamtumsatz des bürgerlichen Buchhandels für das Jahr 1930 betrug
600 Millionen Mark ohne Zeitungen und Zeitschriften. Die proletarischen Verlage
erreichten einen Umsatz von 6 Millionen, das ist 1 Prozent des Gesamtumsatzes.
Auflagenhöhe der Courths-Mahler: 22 Millionen Exemplare. Die sogenannte

Spitzenliteratur schätzt man, wenn man diesen Begriff sehr weitherzig faßt, auf etwa 30 Prozent. Diese Zahlen ergeben allerdings kein klares Bild über den Leser, da bei uns, wie bekannt ist, auf ein Buch immer mehrere Leser kommen. [15]

Der ideologische Fehler von Helga Gallas liegt in der vulgär-marxistischen Bestimmung von proletarischer Klasse, die für sie schon hinreichend durch »die Verfügbarkeit oder Nichtverfügbarkeit über die Produktionsmittel« [16] erklärt ist. Durch »soziale Ausbeutung, politische Unterdrückung und ideologisches Niederhalten« [17] lassen sich aber beispielsweise die mitteleuropäische und nordamerikanische Arbeiterschaft im 20. Jahrhundert nicht mehr hinreichend bestimmen. Und wenn H. Gallas das Proletariat vom Nichtverfügen über Produktionsmittel abhängig macht, dann müßte sie auch alle Lohnabhängigen einbeziehen, das Heer der Angestellten, das bereits 1922 gegenüber 1882 um 592% zunahm, die Arbeiter aber nur um 110%. [18] Dann sind aber auch die Klassengegensätze nicht mehr genügend scharf konturiert, denn zu denen, die keine Produktionsmittel besitzen, gehören das Kleinbürgertum, große Teile des Mittelstands und große Teile des Bürgertums. Wenn das Proletariat sozial nicht auf eine Klasse festlegbar ist, kann auch das Bewußtsein der politischen Avantgarde nicht rein proletarisch sein und entsprechend auch nicht deren Literatur und Kunst. Darum hat Herbert Marcuse recht, wenn er den partikularen Klassencharakter von Kunst nicht nur in Zweifel zieht, sondern feststellt, daß angesichts der multinationalen Interessenverflechtungen des Monopolkapitals eine Revolution dagegen durch die Kategorien einer proletarischen Revolution nicht mehr angemessen ausgedrückt werden kann. »Und wenn diese Revolution (in welcher Form auch immer) als Ziel in der Literatur gegenwärtig sein soll, dann kann solche Literatur nicht typisch proletarisch sein.« [19] Daraus folgt: Gewisse bürgerliche Kunstformen können durchaus progressive Tendenzen antizipatorisch vorwegnehmen und so auf die Gesellschaft zurückwirken. Uneins war man sich nur, welche es sein sollten.

Der BPRS wollte zunächst die Masse der Arbeiterleser gewinnen. Wie Becher meinte, sollte der Rote 1-Mark-Roman »den Sinn der Bewegung« vermitteln helfen. Von daher war das Konzept klar gegen den bürgerlichen Roman abgesetzt. Insbesondere gegen dessen Gemütskunst und die Charakter- und Seelenentwicklung seiner Gestalten. Immer wieder tauchte in den Diskussionen die Ansicht auf, »daß die Motoren der Romanhandlung nicht mehr private, sondern große soziale, wirtschaftliche oder Klassenkonflikte sein werden, daß sich diese Konflikte aber widerspiegeln im Leben einzelner Menschen und Gruppen«. [20] Diese Vorstellung lief im wesentlichen mit dem Programm der RAPP zusammen und entsprach auch den Auffassungen von Becher, Biha, Kurella und Lukács.

Sozialistischer Realismus – konstruktiv, optimistisch, prognostisch

Überblickt man die Auseinandersetzungen der zwanziger Jahre wie auch die lebhaften Kontroversen auf dem Ersten Allunionskongreß, so scheinen Lenin und Trockij recht behalten zu haben. Die Oktoberrevolution hatte mit den politisch-ökonomischen Umwälzungen den Weg gewiesen, eine Lösung für Literatur und Kunst war aber nicht abzusehen. Darin liegt ein Grund für die heftigen Diskussionen um eine neue Literatur – der andere ist in der durch die RAPP eingeleiteten Verbürokratisierung zu suchen, die aus den neuen Satzungen, die der Regierungssprecher Ždanov vortrug, herausgelesen werden konnte. Die Hauptmethode der schönen Literatur – um die ging es, nicht mehr um antiliterarische Konzepte des LEF – war der soziale Realismus, der sich zunächst insofern vage inhaltlich festlegte, als die neuen Heldengestalten, die Erbauer des Sozialismus, dargestellt werden sollten statt des überflüssigen Figurenensembles der bürgerlichen Literatur. Überflüssig mußte es von einem kulturpolitischen Konzept aus erscheinen, das der Literatur eine pädagogische Rolle zudachte: die »wahrheitsgetreue Darstellung des wirklichen Lebens« – eine überaus komplizierte Forderung an das künstlerische Schaffen, wenn Wahrheit so verstanden ist, daß sie vor der Entstehung des Werkes schon feststeht –, sie sollte parteilich sein und der ideologischen Umgestaltung und Erziehung der noch schwankenden Werktätigen dienen. Damit verbunden sollte Literatur nicht irgendwo am Rande der Gesellschaft existieren, sondern in sie integriert sein. Schließlich bedeutete auch die Anknüpfung an das literarische Erbe der Weltliteratur nichts weniger als die Ausklammerung der jüngsten Traditionslinie, ganz gleich, ob sie literar-ästhetischer oder proletarischer Natur war – eine nicht nur unhistorische Entscheidung, sondern mit dem dialektischen Materialismus nur schwer zu vereinbaren. Was zuvor eine Schriftstellergruppe auf proletarischem Weg durchsetzen wollte, wurde jetzt mit der Anhebung des Niveaus der schönen Literatur erklärt, die durch sozialistische Parteilichkeit ideologische Festigkeit nach sich ziehen sollte. Diese deskriptive Definition von Literatur war zwar nicht gleichzusetzen mit der Formelsprache der deutschen Barockliteratur, doch mußte diese Absicht nicht nur im Anschluß an die Literaturfehden, sondern im Hinblick auf die lange Tradition einer von der Gesellschaft abgehobenen Literatur einen entscheidenden Einbruch darstellen.

Die Kritik setzte bei der Wirkungslosigkeit einer nur subjektivistisch auf den Künstler und die Kunst sich zurückwendende Literatur ein. Bürgerliche Kunst, vor allem die des 20. Jahrhunderts, aus sozialistischer Sicht in Augenschein genommen, schien für sich selbst genug, fragte nicht danach,

daß sie sich innerhalb realgesellschaftlicher Bezüge zu artikulieren hatte. Sie rettete sich mit ihrem Autonomieanspruch in eine scheinhafte Wirklichkeitsunabhängigkeit und sah nicht mehr, wie sie mit dem Beharren auf innerer Gesetzmäßigkeit die von ihr unabhängigen objektiven Prozesse ideologisierte. Schriftsteller wie Gor'kij und die meisten Sowjetautoren wollten aber eine organische Beziehung zwischen Literatur und Gesellschaft, denn sie gingen bei ihren Überlegungen von der Notwendigkeit einer konstruktiven Literatur aus. Sie konnten nicht voraussehen, daß sie bald einem gefährlichen Bürokratismus entgegenarbeiten würden, der ihre positiven Ansätze bekämpfen sollte.

Wir müssen zu klären versuchen, was unter der Parole Rückkehr zur Realität, Rückkehr zu einer einigenden und wirkungsvollen Methode des sozialistischen Realismus zu verstehen ist und welche Probleme solche Vorstellungen nach sich zogen.

1. Das Problem des Individualismus

Schon in seiner nur wenige Sätze umfassenden Begrüßung des Kongresses nannte Gor'kij das für ihn und die sozialistische Gesellschaft, die sich als Gemeinschaft kollektiver Entscheidungen und Handlungen versteht, zentrale Probleme:»Wir sind die Feinde jener Eigenart, die der bourgeoisen Welt als Gottheit gilt, wir sind die Feinde jenes zoologischen Individualismus, dessen Religion sich jene Welt bedient.« [21] Künstler und Schriftsteller sind bekanntlich ohne Individualismus nicht denkbar. Angesprochen waren die Kongreßteilnehmer. Die Zeit der individualistischen Mitläufer war vorbei. Die Zwangskollektivierung der Bauern, wirtschaftliche Rückschläge trotz gigantischer Produktionsentwicklung, die Abhängigkeit von einem von Krisen geschüttelten Weltmarkt mußten auch zu inneren Spannungen führen, die die Aufhebung der immer wieder propagierten Arbeitsteilung in weite Ferne rückten. Heute sind die sozialistischen Staaten – was sich damals längst angebahnt hatte – mehr denn je durch die dominierende Rolle des kapitalistischen Weltmarktes nur in einem Konkurrenzverhältnis zu diesem lebensfähig. Trotz Überführung der Produktionsmittel in sozialistische Staatsmonopole und trotz Planwirtschaft ist die sozialistische Produktion auf Spezialisierung und Spezialistentum angewiesen, um an der Weltspitze mithalten zu können. Schon Anfang der dreißiger Jahre ging in der UdSSR die Formel um,»Amerika einholen und überholen«. Bucharin, der sonst klug argumentierende Bolschewik, überträgt das Konkurrenzprinzip auch auf die Literatur:»Wir müssen Europa und Amerika auch in der Meisterschaft [der Literatur] einholen und überholen. Diesen Anspruch müssen wir stellen.« [22] In der

DDR hieß die unter Ulbricht geprägte Formel »Den Westen überholen, ohne
ihn einzuholen«. Daß unter solchen Konkurrenzbedingungen in der kapi-
talistischen wie sozialistischen Wirtschaft die Arbeitsteilung nicht abgeschafft
werden kann, ist einsehbar, mehr noch, das dadurch entstehende rollen-
spezifische Wissen muß sich viel schneller entwickeln als das allgemein ver-
bindliche (sozialistische); dies letztere aber wäre, auf die Diskussion des
Unionskongresses von 1934 bezogen, kollektives Denken und Handeln im
Sinne eines den sozialistischen Aufbau vorantreibenden Bemühens. Zwangs-
läufig müssen also Spezialisten auf den Plan treten, und ohne Einzel-
initiative von fachkompetenten Theoretikern und Praktikern wären auch die
Sowjetunion und die DDR international nicht konkurrenzfähig. Es ist dem-
nach mehr als eine Überlegung wert, wenn ausgerechnet von den Schrift-
stellern verlangt wird, d. h. sie stellten selbst zuerst diese Forderung auf, sie
sollten ihr spezifisch individualistisches Rollenverhalten, das ihnen die ver-
dinglichten Prozesse der Arbeitsteilung auferlegt haben, aufgeben und sich in
kollektiven Prozessen integrieren. Es ist eines der immer wieder berührten
Themen, daß der Individualismus, wie Karl Radek sagt, Gemeinschaftslosig-
keit sei [23], daß die im Bürgertum im Zeitalter des entwickelten Kapitalis-
mus eingeführte Trennung von Hand- und Kopfarbeit als Hindernis für
eine organische Eingliederung und Solidarisierung des Künstlers in die Gesell-
schaft verstanden wird. Intellektuelle sind in allen politischen Systemen die
instabilen Faktoren – von der jeweils etablierten Macht aus gesehen, ist
kein oder nur bedingt Verlaß auf sie. Gerade das kann sie im Kapitalis-
mus als Linksengagierte auszeichnen und bestimmt ihre Rolle als eine anta-
gonistische, während im Sozialismus, der nur mit Einschränkung als solcher
bezeichnet werden kann, eine aktive Parteinahme erwartet wird; dies auch
unter den schwierigen Bedingungen des zweiten Fünfjahrplanes in der
Sowjetunion und der sich verstärkenden Polarisierung von Führertum und
Masse, die von den Klassengegensätzen ablenkte.

2. Gesellschaftlicher Inhalt der Literatur und die künstlerische Einstellung

Ein sozialistisches Literaturkonzept, dem ein materialistischer Ansatz im-
manent sein sollte, wird in der Anfangsphase am Kriterium des gesellschaft-
lichen Inhalts als dem vorrangigen Wertungskriterium festhalten müssen.
Aus strategischen Gründen bot sich unter den gegebenen Verhältnissen des
sozialistischen Aufbaus und der besonderen Rolle Stalins und der Partei an,
daß die Darstellung des Humanen als einer global aufzufassenden Mensch-
lichkeit Hauptthema der Literatur *vor* den Problemen des Individuums sein
sollte. Darauf eingestellt, nicht passiver Beobachter, sondern aktiv ins Ge-
schehen Eingreifender zu sein, sollte der Schriftsteller nicht mehr mit seinen

privaten Konflikten die gesellschaftliche Realität problematisieren; wie Fedor Gladkov es vortrug, sollte er durch Revolution, Parteiarbeit und Tätigkeit im Betrieb kollektivistisch erzogen, von der Gesellschaft in die Pflicht genommen sein. Vereinfacht hatte der Regierungssprecher Ždanov die Aufgabe der Literatur auf einige wenige Hauptinhalte festgelegt. »Die Haupthelden der literarischen Werke sind in unserem Land die aktiven Erbauer des neuen Lebens: die Arbeiter und Arbeiterinnen, die Kollektivbäuerinnen, Parteifunktionäre, Wirtschaftler, Ingenieure, Komsomolzen und Pioniere. Das sind die Grundtypen und Haupthelden unserer Sowjetliteratur.« [24]

Sozialistischer Realismus, so aufgefaßt, wäre als literarisches Produkt nur noch Artefakt der Gesellschaft, und Vera Inber scheint es zu ahnen, wenn sie die Forderung nach einem positiven Helden, der im Sinne Ždanovs als rundum fertige Gestalt aufzutreten hätte, als Schematismus beklagt und darauf verweist, daß die großen Heldengestalten der Weltliteratur auch Menschen mit allen ihren Schwächen gewesen seien. Ein Realismuskonzept, das, wie Vera Inber sagt, seine Helden mit »vorher erdachten Wohltaten« [25] versieht, kann nur Roboter schaffen. Sicherlich war es darum von Gor'kij klüger, grundsätzlich die Darstellung des Menschen im Arbeitsprozeß als neues, von der bürgerlichen Literatur mißachtetes Thema mit dem ganzen Gewicht seiner Persönlichkeit vorzuschlagen.

Wenn aber Literatur zuallererst von außerliterarischen Bedingungen her bestimmt und gemacht werden soll, mußte sich die Frage nach dem Zusammenhang von parteilich bestimmter Wirklichkeit und künstlerischem Schaffensvorgang stellen, bei dem die Individualität ohne Zweifel wiederum eine entscheidende Rolle spielt. Autoren wie Jean Richard Bloch und André Malraux brachten *ihre* literarische Erfahrung ins Spiel, um das eigentlich Neue der sozialistischen Wirklichkeit an ihrem Schaffensprozeß zu messen. Es war einleuchtend, daß den revolutionären Schriftstellern des Westens andere Aufgaben gestellt waren und Bloch sich die Entstehung von Literatur kaum anders als unter Krisenbedingungen vorstellen konnte. Selbst in einer vollendeten sozialistischen Gesellschaft konnte für ihn der konstruktive Sinn der Literatur nur entstehen, wo sie die lebenswichtigen Gleichgewichtsstörungen aufspürte. Malraux fürchtete um die Phantasie und die erfinderische Kraft des Autors, der in der sozialistischen Gesellschaft primär nur die sozialen Veränderungen vermitteln sollte. Was dem bürgerlichen Autor fehlt, Bewußtsein des Sozialen, könnte dann dem sozialistischen Autor schaden, wenn er nur mit dem Blick auf die Arbeitswelt nicht auch die Entwicklung des ganzen Menschen voranzutreiben imstande wäre. Er machte dem Schriftstellerkongreß klar, daß die Vorliebe des sowjetischen Lesers für seine Klassiker ihre Ursache in der widerspruchsvollen Darstellung, auch der Psyche, habe. Il'ja Erenburg, der längere Zeit in Frankreich gelebt hatte, prangerte wiederum eine bloß »wahre« Gefühle und »Liebe« vermittelnde

Literatur an. Während der Mensch in der sowjetischen Literatur meist aus dem Leben herausmontiert sei. Selten war dieses Problem einer umfassenden Gestaltung des neuen Menschen schon praktisch und überzeugend gelöst wie in Gladkovs damals schon berühmtem Roman *Zement*. Gor'kij meinte, schreiben wirke auf einer Massenbasis quasi von allein in die Breite, Erenburg hingegen sah in den Reportage- und Dokumentationsformen nicht genügend Möglichkeiten zur Entfaltung künstlerischer Fähigkeiten. Aus diesen Standpunkten, so unterschiedlicher Herkunft sie zum Teil waren, läßt sich doch erkennen, wie sehr die meisten Autoren fürchteten, bei einer bloßen Reproduktion, in die die Dokumentation leicht verfallen kann, an der Praxis der Industrie gemessen zu werden. Grundsätzlich können agitatorische Darbietungsformen, wie sie etwa Majakovskij oder auch der Dramatiker Wangenheim benutzten, sehr wirkungsvoll sein. Nur wurde auf dem Unionskongreß nicht immer klar, ob nicht eine Trennung zwischen Agitation und Propaganda erwünscht schien – eine Frage, die im BPRS heftig diskutiert wurde. Wollte man Literatur oder wollte man Propaganda? Jurij Oleša zumindest gibt auch dem heutigen Leser dieser Debatte einen Eindruck davon, wie schwierig es für den kommunistischen Schriftsteller ist, ein guter nichtbürgerlicher Künstler zu sein. Sein Satz »Jeder Künstler kann nur das schreiben, was er schreiben kann« ist ebenso falsch wie richtig. Sicherlich, die Fünfjahrplanromane der RAPP boten für die schwankenden Literaten nicht den Weg zu einer sozialistischen Literatur, aber jetzt ging es darum, neue Erkenntnisse mit den künstlerischen Erfahrungen für die sozialistische Entwicklung des Menschen einzusetzen.

Oleša bringt mit seinem Einwand die Rede auf das Identifikationsproblem, das beim Schriftsteller auftaucht, wenn er sich mit Dingen jenseits seines Horizonts beschäftigen soll. Ernst Bloch hat in einem Aufsatz von 1932 *Poesie im Hohlraum* dazu geschrieben, eine poetische Begabung müsse auf eine soziale Schicht treffen, deren Inhalte und Objekte überhaupt noch geistig spiegelbar sind. Das scheint auch Oleša aussprechen zu wollen, wenn er voraussetzt, daß der Kommunismus nicht als ökonomische Struktur, sondern auch als moralisches System verstanden werden muß. Gerade die so stark vom Subjekt aus sich entwickelnde Lyrik war nicht einfach auf eine ökonomische Funktion zu reduzieren. Nikolaj Bucharin ging in seinem weitgespannten Vortrag *Über Dichtung, Poetik und die Aufgaben des dichterischen Schaffens in der UdSSR* sehr subtil vor, als er sagte, »Der Mikrokosmos des Wortes enthält den Makrokosmos der Geschichte«. [26] Damit wird von ihm das Emotionale einbezogen, weil nur so alles Material poetisch bearbeitet werden kann, das mit der Entwicklung der menschlichen Wünsche zusammenhängt. Spontaneität, die nur ein lyrisches Objekt zu sich selbst in Bezug setzt, führt in den Mystizismus und wird darum verworfen. Das zielt auf den Begriff der Dekadenz; denn wenn der

Schriftsteller in einer Phase so großer sozialer Umwälzungen sich nicht mit seinen künstlerischen Mitteln an den Veränderungen beteiligt und sich nur mit sich selbst beschäftigt, mußte solche Haltung unter das Verdikt dekadent fallen. Man versteht jetzt, warum Chlebnikov, Krucenych und andere des Formalismus bezichtigt werden konnten: Ihre sprachlichen Innovationen entwickelten sich abgetrennt von der gesellschaftlichen Realität. Fatal wurde später jene mißtrauische Einstellung zur Spontaneität, ohne die literarische Produktion nicht denkbar ist; offensichtlich gerät sie in Gegensatz zum im voraus feststehenden Plan. In der Folge des Stalinismus zogen deshalb auch konventionell arbeitende Autoren den Bannfluch des Formalismus auf sich, ihre »Spontaneität« wurde bestraft, weil sie Themen wählten, die nicht auf der Höhe der Parteibeschlüsse lagen. Insofern steckt latent in der Verurteilung von Individualismus und Formalismus die Gefahr, daß durch Integration der Künste in die Gesellschaft individuelle Evolutionen unterdrückt werden und an ihre Stelle Totalitarismus tritt. Bucharin lehnte es ab, die Entwicklung der Lyrik an der Entwicklung der Produktionsverhältnisse zu messen, während später mit der Kritik vom Tempoverlust der Künste gegenüber dem technischen Fortschritt in den Formalismusdiskussionen der DDR der Schematismus seine Blüten trieb.

3. Sozialistischer Realismus und Bündnispolitik

Karl Radeks Hauptreferat *Die moderne Weltliteratur und die Aufgaben der proletarischen Kunst,* rhetorisch ungemein brillant vorgetragen, stand u. a. unter dem interessanten Aspekt der ideologischen Klarheit und der Ausnützung der Spaltung im bürgerlichen Lager. In seiner kämpferischen Tendenz schoß es aber, vor allem in der Beurteilung etlicher Schriftsteller und ihrer Methoden, über das Ziel, das Literatur einlösen kann, weit hinaus. Radeks Rede ist anhand der sich seit 1933 in der sowjetischen Politik sich anbahnenden Veränderung zu verstehen. Zunächst Opfer der ersten Antitrockijstenbewegung von 1927 bis 1929 in den Ural verbannt, dann von Stalin zurückgeholt, diente er sich schließlich zu dessen getreuem Gefolgsmann hinauf und wurde als Redakteur der »Isvestija« Sprecher der Regierung für auswärtige Angelegenheiten, ohne indes ein Parteiamt innezuhaben. Noch 1933 wird er als persönlicher Emissär Stalins mit einem Geheimauftrag nach Polen geschickt, um Polen zu einem gemeinsamen Vorgehen gegen Hitler zu veranlassen, und im Januar 1934 schrieb er in der einflußreichen amerikanischen Zeitschrift »Foreign Affairs« einen Artikel, worin er die Bereitschaft der Sowjetunion zu Verträgen mit denen bekundete, die zur Verhinderung eines Krieges beitrügen. [27]
Das waren die ersten Anzeichen einer von Stalin gebilligten Bündnispoli-

tik, die sich nun auch in Radeks Referat niederschlug, etwa in der Aufforderung, die Sowjetschriftsteller sollten mit den proletarisch-revolutionären Schriftstellern des Westens zusammengehen, um eine antifaschistische Front in der Literatur zu bilden. Radek verlangte allerdings von ihnen, daß sie ihre »Laßt-uns-wie-wir-sind-Haltung« aufgeben sollten. War bei ihnen eine gewisse Bereitschaft zum Umdenken notwendig, so, laut Radek, bei den sowjetischen Autoren ein Lernen bei den großen Meistern des Worts. Mit der Suche nach den Bundesgenossen in der Literatur verband er einen scharfen ideologischen Klärungsprozeß, und zwar ganz unter dem Blickwinkel »von wem können wir jetzt lernen?«. Jetzt, das bedeutete angesichts des von Radek prophezeiten Überfalls auf die Sowjetunion. Ihm geht es darum, daß die »großen Tatsachen der Realität« als konstruktive Macht gegen den Faschismus dargestellt werden. Von ihm wird der Literatur also eine Kampf- und Propagandarolle zugedacht, und jeder Ausblick auf bürgerliche Literatur der Gegenwart gerät ihm zur Verdammung. Louis-Ferdinand Célines *Reise an das Ende der Nacht* rechnet er zur Verfallsliteratur, während Paul Nizan 1932 bei der Besprechung des Romans doch weitaus differenzierter verfuhr und ihn als »bemerkenswertes Werk, von einer Kraft und Weite, die wir von den wohldressierten Zwergen der bürgerlichen Literatur her nicht gewohnt sind« [28], bezeichnete. Nizan kritisierte allerdings, daß Céline die eigentliche Erklärung des Elends nicht auf den Begriff gebracht habe. Radek aber wollte Célines Aussicht auf finstere Nacht, Prousts Innenschau der Seele und James Joyces mikroskopische Erzählweise als formalistisch abstempeln. Es tut nichts zur Sache, daß wohl auch Wieland Herzfelde so wenig wie Radek und andere Joyce genau kannte, wenn er aus Radeks Rede herausspürt, daß mit Joyce ein Exempel gegen individuelle Schaffensmethode statuiert werden sollte. Herzfelde versuchte Radek klarzumachen, daß im Kapitalismus das Negative der gesellschaftlichen Wirklichkeit dargestellt werden müsse und diese dargestellte Realität auch der künstlerischen Methode eines Joyce zu verdanken sei. Brecht hielt in der Expressionismusdebatte statt dessen Joyces inneren Monolog durchaus für realistisch, nur war er nicht ohne weiteres auf die Methode des sozialistischen Realismus übertragbar. In der von Radek sicherlich falsch gewählten Alternative »Joyce oder sozialistischer Realismus« wird zumindest die Forderung nach einer sozialistischen Realismuskonzeption, als eine gesellschaftlich vermittelte, deutlich. Proust und Joyce waren andere Aufgaben gestellt als den sozialistischen Schriftstellern der dreißiger Jahre. Aber das interessierte Radek nicht. Nur um des gemeinsamen Bündnisses willen schwächt er dann im Schlußwort seine Kritik etwas ab. Klaus Mann, der auf dem Kongreß keine Rede hielt, argwöhnte später in seinem Aufsatz *Notizen in Moskau,* Radek rede ausschließlich einer Literatur das Wort, die dazu da sei, Organisationsfehler zu beseitigen oder als Kampfinstrument der dritten Internationale zu dienen. Sosehr Radek im Sinne der 1935

dann propagierten Volksfrontpolitik argumentiert, im Kern hat Klaus Mann recht, Radeks parteipolitische Überschätzung der Literatur sollte in Zukunft noch Schule machen.

4. Sozialistischer Realismus und sein Verhältnis zum Erbe

Die Forderung nach einer realistischen Literatur mit der »richtigen« Anknüpfung an das Erbe zu verbinden, ist hauptsächlich als eine kulturpolitische und strategische Entscheidung zu verstehen, die, seit sich Kommunisten mit literaturtheoretischen Problemen beschäftigen, immer wieder zur conditio sine qua non wurde. Zwar standen im Mittelpunkt des Unionskongresses die neuen sozialistischen Inhalte der Literatur, aber hier setzte verstärkt und durch die Statuten forciert der lange und für die Literatur selbst unfruchtbare Streit ein, der nur für bestimmte politische Konstellationen sehr aufschlußreich werden sollte. Konsequent verhielt sich in gewissem Sinne Gor'kij, als er den von manchem als Vorbild empfohlenen bürgerlichen Realismus zugunsten der Folklore radikal verwarf (obschon auch diese im Zeitalter der beginnenden sowjetischen Schwerindustrie ein Anachronismus war), während Radek (wie Lukács, jedoch aus anderen Gründen) die Techniken Balzacs und Tolstojs als erlernenswert pries.

Hätte man stärker auch die Probleme literarischer Qualität unter den neuen gesellschaftlichen Gesichtspunkten hinterfragt, wie das Erenburg und vor allem Bucharin, der gezielt davon ausging, getan hatten, so wäre man von selbst auf die Probleme literarischer Technik und Produktion gekommen. Denn wenn man schon nicht darauf verzichten kann, das Entstehen von Literatur auch als ein Aufnehmen und Umarbeiten von Tradition zu begreifen, z. B. in literarischen Reihen, wie sie der Futurismus allerdings zu stark formalistisch erklärt hatte, ist es doch verwunderlich, daß der von Erenburg und Bucharin eingenommene Standpunkt in dieser Frage der einzig realistische war.

Erenburgs Verdacht, daß sich bei der zu gering geschätzten Form wieder die »Ästhetik [des] alten Bürgertums« [29] einschleicht, man also trotz fortschrittlicher Gesinnung und revolutionärer Inhalte in eine epigonale Literatur verfällt, oder wie Ernst Bloch dann in der Expressionismusdebatte Lukács und Kurella klassizistischen Schlendrian ankreidet – das wird schon auf dem Unionskongreß zum Teil bestätigt. Die Anknüpfung an das Erbe ist bei der Definition der Methode des sozialistischen Realismus eine neuralgische Stelle. Die von Brecht mit »Hie Formalismus – hie Inhaltismus« angeprangerte Fragestellung entspringt einer gewissen Hilflosigkeit vor einer übermächtigen, in einer langen Entwicklung herausgebildeten bürgerlichen Kultur und Literatur; sie wird darum meist kulturpolitisch abgeblockt, statt Bucharin, Brecht, Benjamin und einigen anderen in der Ausarbeitung von

Qualität und Technik zu folgen, die selbstverständlich dialektisch betrachtet werden müssen. Schließlich war man an einem Scheitelpunkt angelangt: Ideologie und Wissenschaftstheorie standen im erbitterten Widerstreit, Fachismus und Kommunismus, hier war eine klare Definition von seiten der Marxisten vonnöten, wenn Kunst bei der Verbesserung und Vollendung einer sozialistischen Gesellschaft oder bei der Herausbildung antikapitalistischer Formen eine gewichtige Rolle spielen sollte. Klare Artikulation setzt aber Einsicht in die ständigen Entwicklungsprozesse der Gesellschaft voraus. Gehen diese progressiv weiter, können die neuen inhaltlichen Qualitäten nicht einfach in klassische Formen gegossen werden, die womöglich, wie es z. B. Erenburg richtig sah, längst baufällig geworden waren, weil aus anderen gesellschaftlichen Formationen entstanden. Bucharin, der sich als einer der wenigen vor den Schwierigkeiten einer genauen Definition dessen, was sozialistischer Realismus sein soll, nicht drückt und zunächst einmal die Literaturtheorien der Moderne auf ihre Brauchbarkeit hin befragt, gerät schließlich wieder in die Nähe des ursprünglichen Selbstverständnisses beim Produzieren von Literatur. Man muß dabei zweierlei bedenken. Dieses Selbstverständnis ist nicht mehr bürgerlich, sondern bedient sich vom Standpunkt des revolutionären Proletariats aller fortschrittlichen Formen der bürgerlichen Literatur für eine sozialistische Konstruktion der Wirklichkeit. Von daher ist der Literatur Parteilichkeit immanent und braucht sich nicht gegen abstrakte Machtansprüche von außen zu wehren, wie Bucharin zugleich gegen die innere Setzung von bürgerlicher Literatur als bestimmenden Faktor hinauskommt. Und nur so kann durchs rigorose Beharren auf Qualität, durch entwickelte poetische Technik, Literatur voll auf materielle Realität zurückwirken. Dies allerdings wurde von den meisten Diskutanten mehr geahnt als begriffen.

Wie realistisch sind die Konzepte einer Volksfrontliteratur?

Heinrich Mann hatte in seiner Grußbotschaft an den Unionskongreß gesagt, die antifaschistische Literatur sei nicht »notwendig absichtsvoll antifaschistisch: sie ist es schon dadurch, daß sie auf der Gewissensfreiheit besteht«. [30] Dies ist zunächst ein humanistischer Anspruch, mit dem die Richtung, also die Tendenz der Literatur als eine antifaschistische, bestimmt ist; diese auf eine sozialistische umzustellen, lag keineswegs, wie schon angedeutet, für alle Antifaschisten nahe und mußte in der Expressionismusdebatte kontroverse Überlegungen, wie überhaupt realistische Literatur entstehen könne, auslösen. Neben den Auswirkungen des Unionskongresses auf die Expressionismusdebatte steht ein zeitlich unmittelbar kulturpolitisches Ereignis, das wahrscheinlich den ganz direkten Anlaß für die Debatte bot: die im Jahre 1936 in der »Pravda« ausgelöste Polemik um den Formalismus.

Hier versuchten von deutscher Seite in der »Internationalen Literatur« Ernst Ottwalt, der 1931 im Streit mit Lukács noch jede Übertragung der sowjetischen Literaturpolitik auf die deutsche Situation zurückwies, und Hans Günther sowie ein aus dem Russischen übersetzter anonymer Artikel recht gewaltsam, eine Beziehung der deutschen Autoren zu den Lebensproblemen der sowjetischen Gesellschaft herzustellen. Unter Formalismus verstand man eine Literatur ohne Leben, unter Naturalismus einen Realismus des Details – beide würden der Darstellung der Sowjetwirklichkeit aus dem Weg gehen. Aber erst Georg Lukács stellte dann mit seinem Beitrag von 1936 *Erzählen oder Beschreiben* die Diskussionsgrundlage für die Expressionismusdebatte her. Die Schwierigkeit, die Realismuskonzepte in der Expressionismusdebatte zu bestimmen, liegt nun darin, daß neben den kulturpolitischen die kunsttheoretischen Positionen profilierter Köpfe, wie Lukács und Kurella, Eisler und Bloch, Brecht und Benjamin (dieser nur am Rande) oder Anna Seghers, von erheblichem Gewicht sind. Kulturpolitische Strategie und theoretische Fundierung auseinanderzuhalten, sie richtig aufeinander zu beziehen, gibt nicht zuletzt gerade in den Essays von Lukács einige Probleme auf. Wenn Lukács sich am Ende der Debatte mit einem programmatisch formulierten Titel seines Beitrags *Es geht um den Realismus* einschaltet, stellt dieser eigentlich nur die pointierte Zusammenfassung seines Realismuskonzepts dar, das er seit 1931 in einer Reihe von Aufsätzen entwickelt hatte, die heute in der großen Luchterhand-Ausgabe immerhin mehr als 400 Seiten ausmachen. Die Auseinandersetzung allein mit diesen Beiträgen würde eine eigene Abhandlung erfordern. [31] Für uns jedoch sind hier die wesentlichen Divergenzen zwischen Lukács und Bloch, Lukács und Eisler, Lukács und Brecht wichtig; sie müssen auf ihre weltanschauliche und kunsttheoretische Basis zurückgeführt werden.

1. Die »Blumthesen« von Lukács als Voraussetzung seiner Literaturtheorie*

Zum Verständnis von Lukács' Auffassung sind die 1928 von ihm aufgestellten Blumthesen bislang nur von Jószef Révai herangezogen worden, der 1956 bereits feststellte, daß die »literarischen Ansichten« von Lukács mit der politischen Entwicklung in Ungarn und der Strategie der KPU am Ende der zwanziger Jahre zu tun haben. Lukács selbst weist auf diese Bemerkung Révais im Vorwort zur Neuausgabe von *Geschichte und Klassenbewußtsein* (1967) hin und gibt das fundamentale Bekenntnis ab, »daß der theoretische

* Erst nach Abschluß dieser Arbeit wurde der wichtige Sammelband »Lehrstück Lukács«, hrsg. v. J. *Matzner* (es 554, Frankfurt 1974) publiziert; vor allem sei hier auf den vorzüglichen Beitrag von Cesare Cases verwiesen, in dem sich eine Wende in der bisherigen Lukács-Rezeption andeutet.

Gehalt der Blumthesen, natürlich ohne daß ich es auch nur geahnt hätte, den geheimen Terminus ad quem meiner Entwicklung gebildet hat«. [32] Die sich verlangsamende weltrevolutionäre Entwicklung verstärkte damals in Lukács die Notwendigkeit einer Zusammenarbeit mit »einigermaßen linksgerichteten gesellschaftlichen Elementen« [33], obschon Stalin 1928 die Sozialdemokraten als Zwillingsbrüder der Faschisten bezeichnet hatte und so die Tür zu einer Einheitsfront zuschlug. Hätten um diese Zeit die kommunistischen Parteien sich wie Lukács mehr um ein Volksfrontbündnis gekümmert, wäre es womöglich noch nicht zu spät gewesen, dem Faschismus auf einer breiten Massenbasis entgegenzutreten. Lukács sollte seine Thesen für das politische Referat des II. Kongresses der KPU vorbereiten, die illegal arbeitete, mit großem Einfluß auf die Sozialdemokratie als strategische Aufgabe die Herstellung der Demokratie in Ungarn anstrebte. Zu diesem Zeitpunkt sah Lukács die bürgerlichen Demokratien auf dem Weg zur Konsolidierung faschistischer Macht, die die Massen in Sicherheit zu wiegen vermochten. Dies ließ ihn an einer raschen Errichtung der Diktatur des Proletariats zweifeln. Wie wenig die Massen in der Lage waren, die neue durch den Imperialismus entstandene Situation richtig einzuschätzen, zeigte Lukács am Beispiel der USA, wo die äußeren Formen der Demokratie gut funktionieren, um die Expansion und Akkumulation des Kapitals zu fördern, ohne daß die arbeitenden Massen irgendwie politischen Einfluß auf die beiden führenden Parteien des Landes nehmen können. Zweifellos sahen die bürgerlichen Demokratien in Europa die USA als Vorbild. Lukács aber will nun die bürgerliche Demokratie als Ergebnis der bürgerlichen Revolution zum Kampffeld einer demokratischen Diktatur für eine Übergangszeit empfehlen, als eine harte Auseinandersetzung zwischen Bürgertum und Proletariat, sie ist »der konkrete Übergang, durch den die bürgerliche Revolution in die Revolution des Proletariats umschlägt«. [34] Lukács will also das ursprünglich Revolutionäre des Bürgertums aufgehoben wissen und als strategisches Element einsetzen, um die breiten Massen für die Diktatur des Proletariats vorzubereiten. Es ist schwer zu entscheiden, ob dieses Konzept, wenn es die Taktik der Komintern geworden wäre, Erfolg gehabt hätte; für uns ist interessant, daß sich analog zu diesem politischen Konzept für Lukács auch auf kulturpolitischer und literaturtheoretischer Ebene eine Auseinandersetzung mit der bürgerlichen Literatur anbot, weil er in den Romanen Balzacs, Stendhals, Tolstojs und Gor'kijs die großen gesellschaftlichen Konflikte dargestellt sah. Wie auf politischer Ebene sieht Lukács hier in den fortschrittlichen bürgerlichen Romanformen beispielhaft gestaltete Zeugnisse der Klassenauseinandersetzung, die ihm für die kulturpolitischen Klärungsprozesse innerhalb einer Einheits- und Volksfront als Kampfinstrument für eine künftige sozialistische Gesellschaft geeignet erscheinen. Diese Auffassung läßt sich auch kunsttheoretisch fundieren. Die Beschäftigung mit Balzac war keine reine

Geschmacksfrage [35], wie man Lukács seit seiner Auseinandersetzung mit Brecht bis heute polemisch unterstellt, sondern sie läßt sich aus der historischen Dialektik der ästhetischen Kategorie erklären. Lukács wendet Hegel dialektisch-materialistisch an, wenn er im Nachwort zu dessen Ästhetik erklärt: »Die Formen der Kunstgattungen sind nicht willkürlich. Sie wachsen, im Gegenteil, aus der konkreten Bestimmtheit des jeweiligen gesellschaftlichen und geschichtlichen Zustands (Weltzustands) heraus. Ihr Charakter, ihre Eigentümlichkeit wird durch die Fähigkeit bestimmt, inwieweit sie imstande sind, die wesentlichen Züge der gegebenen gesellschaftlich-geschichtlichen Phase zum Ausdruck zu bringen.« [36] Deshalb ist für Lukács auch die Frage der Dekadenz keine moralische, wenn er den Expressionismus zugunsten der realistischen Literatur des 19. Jahrhunderts zurückweist, weil für ihn nach Hegel nicht jede Entwicklungsstufe gleich Wichtiges zu schaffen imstande ist und »gewisse Entwicklungsstufen der Menschheit für das künstlerische Schaffen noch nicht oder nicht mehr geeignet sind«. [37] Es sieht so aus, als ob sich hier in der Rezeption des Erbes durch Lukács Kulturpolitik und Kunsttheorie berühren.

2. Totalität und Widerspiegelung

Es ist klar, daß das Problem der »richtigen« Widerspiegelung mit einer ideologiekritisch wertenden Position verbunden ist, die zum eigentlichen Streitpunkt in der Debatte mit Bloch und Brecht wurde. Lukács sieht im klassischen Roman die realisierte Erfahrung von gesellschaftlicher Totalität; sie berührt Probleme der Erkenntnis, der künstlerischen Produktion und Schaffensmethode, die für Lukács zuallererst für eine richtige Erfassung der Realität von ideologischen Voraussetzungen abhängen. Die im realistischen Roman des 19. Jahrhunderts angewandten Techniken der Fabel, den breiten, auf Kontinuität und geschlossene Form angelegten Erzählstrom stellt Lukács gegen die Montagetechnik, den inneren Monolog oder die expressionistischen Formzersprengungen.

Es ist nur ein Aspekt, wenn man hier anführt, daß seine Geringschätzung der Moderne schon in den glänzend geschriebenen Essays *Die Seele und die Formen* von 1911 (wo Lukács auch noch direkt von den literarischen Texten ausging) oder in *Die Theorie des Romans* von 1920 enthalten ist. Aber man muß nicht deshalb beim vormarxistischen Lukács anknüpfen. Seine Kritik am Expressionismus führt direkt zurück auf die an den Romanen Bredels und Ottwalts in der »Linkskurve«. Ohne die von H. Gallas aufgerollte Diskussion noch einmal im einzelnen verfolgen zu wollen, scheinen mir folgende ergänzende Gesichtspunkte notwendig. Diese »Romane« waren aus den eingangs genannten Gründen im kapitalistischen Kulturbetrieb der

Weimarer Republik als Information für den schon konstruktiv lesenden Arbeiter gedacht. Bredel und Ottwalt mußten sich von ihrer praktischen Parteiarbeit her im klaren darüber sein, daß, sich als Arbeiter der Mühe des Lesens zu unterziehen, keine Selbstverständlichkeit selbst für den politisch schon aktivierten Arbeiterleser war. Sie griffen vielleicht auch um der Eingängigkeit willen zu einer Mischform aus Reportage und konventionell geführter Romanfabel, was nicht nur zu greifbaren »literarischen« und kompositorischen Schwächen dieser Romane führte (die mir Lukács vor allem bei Bredel zu stark herausstreicht), sondern zum Teil auch die Problematik der Darstellung zu einseitig beleuchtete. Lukács bietet einen für diese Romane fast unangemessen großen literarphilosophischen und ideologiekritischen Begriffsapparat auf; während er von den proletarischen Schriftstellern eine schöpferische Methode verlangt, die das »große« proletarische Kunstwerk (!) herstellt, wollten Bredel und vor allem Ottwalt die Kritik auf die »funktionelle Bedeutung«, also auf die antikapitalistische Wirkung eingeschränkt wissen. Daß sie, wie Lukács richtig erkannte, damit auch aus der »Not eine Tugend« machten, mußte ihnen nicht unbedingt angekreidet werden. Lukács' Forderung, den Versuch aufzunehmen, die ursächlichen Zusammenhänge der Gesellschaft zu erfassen, statt unterm Druck der kapitalistischen Ökonomie der Gefahr durch bloße Reproduktion in der Beschreibung der Vereinzelung der Dinge zu verfallen, gewinnt erst recht wieder Bedeutung, wenn man sieht, daß H. Gallas genau in diesen Fehler verfällt, wenn sie behauptet, Peter Weiss' Vietnam-Stück sei nur deshalb so informativ und darum wirkungsvoll, weil es mit authentischem Material arbeite und nicht mit der von Lukács gewünschten realistischen Gestaltung. Gallas überschätzt nicht nur die Funktion des Stückes von Weiss, wie auch die Rolle des Zuschauers (nicht etwa nur, weil die studentische Linke das Stück bei seiner Aufführung in Berlin ausgepfiffen hatte), sondern sie verfällt in den Material- und Informationsfetischismus, den Lukács an Ottwalt kritisierte. An Ottwalts Justizroman *Denn sie wissen, was sie tun* stellt Lukács nämlich fest, daß eine Summierung von Fakten, die möglichst vollständige Beschreibung eines Justizapparats, nichts mit Durchdringung der Oberfläche und der allseitigen Gestaltung der treibenden Kräfte zu tun habe, wie das Tolstoj in seinem Roman *Auferstehung* gelungen sei, der das zaristische Justizwesen von »oben« und »unten« entlarvt hatte.

Erkenntnistheoretisch hat Lukács' Begriff der Totalität an dem der dialektischen Einheit von Erscheinung und Wesen festgemacht, z. B. klar formuliert in dem Essay *Zur Frage der Satire:*

Die Oberfläche, die Erscheinungswelt umfaßt die Erscheinungswelt der objektiven ökonomischen Kategorien der Oberfläche, samt allen Gedanken, Gefühlen, Erlebnissen, die die Menschen über ihre *ganze* gesellschaftliche Wirklichkeit haben, samt allen

Handlungen, die aus ihren Wechselwirkungen mit ihrer unmittelbaren Umwelt entspringen [. . .] Geschichtliche Situation, Klassenlage, Weltanschauungshöhe, Gestaltungskraft des Schriftstellers werden bestimmen, wieweit er imstande ist, bis zu den wirklichen treibenden Kräften der von ihm geschilderten Wirklichkeit vorzudringen und das erfaßte Wesen schriftstellerisch zu gestalten. [38]

Die Erscheinungen sind für Lukács primär die ökonomischen und anthropologischen Prozesse in ihrer dialektischen Wechselwirkung. Er beruft sich gegen Bloch auf einen Satz von Marx: »Die Produktionsverhältnisse jeder Gesellschaft bilden ein Ganzes« und geht davon aus, daß, wenn das gesellschaftliche Sein das Bewußtsein bestimmt, die Kunst eine objektiv gestaltete Realität widerspiegeln müsse. Lukács läßt die Deutung zu, daß unter gestalteter Totalität eine Realität gemeint ist, die der gesellschaftlichen Wirklichkeit entspricht und also nur die Aufgabe hat, eine richtige Erfassung zu liefern, und offenbar nicht eine neu zu bildende Realität. Bloch nannte diese Position eine objektivistisch geschlossene. Sieht man diese Forderung vom künstlerischen Subjekt aus, wird deutlich, wie kompliziert es ist, Realität in allen ihren Aspekten darzustellen. Ein Abbild des Ganzen kann auch dann ein Ich nicht durch das Medium der Kunst liefern, wenn es in der Lage wäre, sich vollkommen anzupassen. Hier geht Ernst Bloch von seinem Materiebegriff und aus der Sicht des produzierenden Künstlers einen Schritt weiter. Er sieht in einer Kunst, die »Zersetzungen des Oberflächenzusammenhangs auswertet und Neues in den Hohlräumen zu entdecken versucht« [39], eine der wesentlichen Leistungen des Expressionismus.

Um diese Einschätzung zu verstehen, muß man Blochs Materiebegriff kennen, der in zahlreichen Aufsätzen der dreißiger Jahre die Basis seiner Auseinandersetzung mit den mechanistischen Auffassungen bildet. Jedoch erst 1952 setzt er sich umfassend in seiner Schrift *Avicenna und die Aristotelische Linke* mit dem Materiebegriff auseinander. Die Form-Inhalt-Frage wird dialektisch aufgehoben im »Tendenz-Latenz-Überschuß« des Materials, das eine ursprünglich schon »bewegte Wirklichkeit« über die Tatsachen hinaus aufweist. Bloch versteht Materie im Sinne Aristoteles' als eine bewegte, formbildende, auf reale Möglichkeit zielende. Damit nun die Latenz, die noch verborgen sich gestaltende Materie, in der ›Anlage der Welt‹, in Prozessen hervortritt, muß sie durch den Künstler immer weiter auf den Sozialismus hin aktualisiert werden. Hier zeigt sich der eigentlich fundamentale Unterschied in der Auffassung zu Lukács. Dementsprechend sieht Bloch in der Entwicklung der bürgerlichen Literatur des 20. Jahrhunderts wie in der Montagetechnik des Surrealismus durchaus eine Möglichkeit, an die Moderne anzuknüpfen. Dadurch tritt aber ein weiterer Gegensatz zwischen Lukács und Bloch zutage. Blochs Einschätzung von moderner Tradition schließt Massenwirksamkeit der Kunst gewiß aus, vor allem wenn er auf die antizipierende Bedeutung der Leistungen Picassos oder Einsteins verweist, sie »als von einer Welt beschienen« bezeich-

net, »die noch nicht da ist«. [40] Lukács hingegen gesteht zwar der Kunst ebenfalls eine antizipierende Rolle zu, aber ihre Bedeutung möchte er von der praktischen Wirkung und Brauchbarkeit für die Gesellschaft abhängig machen. Er lehnt darum jede Literatur, die des ästhetischen Vorverständnisses bedarf (was auf Surrealismus wie Expressionismus zutrifft), aus der Sicht der kulturpolitischen Konzeption der Volksfront ab. Freilich unterschätzt Lukács mit dem Hinweis auf Thomas Manns *Zauberberg* dessen Massenwirksamkeit, denn daß hier nicht ohne weiteres ein Zugang für Massenbedürfnisse gegeben ist, braucht wohl nicht weiter ausgeführt zu werden. Die damals schon hohen Auflagen dürften ausschließlich durch Leser aus dem Bildungsbürgertum zustande gekommen sein.

3. Expressionismus und angemessene Rezeption des Erbes

Die richtige Anknüpfung an das Erbe wurde in der Debatte von Lukács explizit mit der Frage nach der eigentlichen Avantgarde verbunden. Hanns Eisler hat im Gegensatz zu Lukács dabei deutlich gemacht, daß in den damaligen Zeiten nur der ein Avantgardist sei, dem es gelinge, »die *neuen* [Hervorhebung von H. J. S.] Kunstmittel für das Leben und die Kämpfe der breiten Masse brauchbar zu machen«.[41] Expressionismus oder klassisches Erbe waren ein Streitpunkt, aber keine Alternative für die Schriftsteller; Eisler sagt, der Fortschritt in der Kunst des Expressionismus «war erkauft mit einer eisigen Fremdheit gegen den realen Menschen, den leidenden und kämpfenden Proleten«. [42] Was auch heute, Mitte der siebziger Jahre, noch gilt, hat Eisler damals (mit Lukács darin übereinstimmend) vorweggenommen: »Die Losgelöstheit von den Massen, die Isolierung des Künstlers, im vorigen Jahrhundert die Tragik der großen künstlerischen Persönlichkeit, droht heute zu einem Normalzustand zu werden. [...] Es gilt bereits als Beweis der großen progressiven Qualität, nicht verstanden zu werden.« [43] Entfremdung und Formalismus der Avantgarde sind also nur von daher, nicht aus parteipolitischer Taktik zu kritisieren. Lukács hatte in einem Aufsatz von 1934 »*Größe und Verfall*« *des Expressionismus* einige Phänomene richtig erkannt: den romantischen Antikapitalismus, die inhaltliche Verarmung, die abstrakte Bürgerlichkeit, die Befreiung »des« Menschen, der klassenmäßig unbestimmt blieb. Aber durch diese Charakterisierung konnte er dem Expressionismus nicht als literarisches Phänomen gerecht werden. Anders als Bloch und Brecht weist Lukács dem Expressionismus nur seine Anfälligkeit für Ideologien nach, die er als bürgerliche Abwehrmechanismen gegen den Druck der imperialistischen Epoche beschreibt. Lukács sieht den entscheidenden Grund für die Unentschlossenheit der Intelligenz und die schwankende Haltung der Expressionisten in der fehlenden Massenbewegung. In dieser Kritik deutete sich ein Vorgriff

auf die Expressionismusdebatte an. Jedenfalls kommt Alfred Kurella auf das von Lukács aufgeworfene Kernproblem zurück, wenn er in der Adaption sämtlicher philosophischen Strömungen des 19. und 20. Jahrhunderts jene »Multivalenz« an Meinungen und Formen erkennt, die einen gemeinsamen Standpunkt unmöglich machten. Gerade in der von Kurella so benannten Ambivalenz oder Multivalenz des Expressionismus ist eines der wichtigsten Ergebnisse der Debatte zu sehen; umschrieben waren damit das unterschiedslose Adaptieren von Ideen, das Aufbrechen der Sprache nur von innen, die artistisch-virtuosen Höhenflüge, der gefährliche Relativismus aller historischen Bezüge auf den subjektiven Standpunkt. Nicht zufällig wurde gerade Gottfried Benn mit seiner Behauptung, auf das Ich dürfe alles einströmen, für Kurella und viele andere Kritiker *der* Kronzeuge für die Standpunktlosigkeit des Expressionismus. Daß darin der Grund für eine gewisse Affinität zu faschistischen Irrationalismen zu erkennen ist, haben die Kritiker des Expressionismus richtig gesehen. Bloß bemerkten sie offenbar nicht, daß das Wesen der Kunst nicht ausschließlich ideologiekritisch erfaßt werden kann. Der Verdacht liegt zumindest nahe, daß Kulturpolitik und Ideologiekritik plötzlich austauschbar werden. Wenn auch Lukács gegenüber Bloch nicht bestreitet, daß Kunstwerke ihre eigene materielle Bedingtheit überdauern können, hatte sie für ihn nur einen strategischen Stellenwert.

Bedauerlich ist in diesem Zusammenhang, daß die Arbeiten des parteilosen Marxisten Max Raphael die damals stattfindenden Diskussionen nicht berührten. [44] Wenn seit Marx und Engels auch klargeworden ist, daß alle Kunst Ideologie ist, so müßte eine marxistische Kunsttheorie doch dahin kommen, die Inhalte, Formen und Methoden, das Gemachte und Gedichtete als abgeleitet zu begreifen. Dies kann aber nicht mit einer Methode geschehen, die bedingungslos auf dem Prinzip oder auch auf der zum Dogma erhobenen Widerspiegelungstheorie beruht. Die Meinung, nur Formalisten seien Ideologen, ist ein Trugschluß und ebenso eine formalistische Feststellung. Lukács wollte darum vielleicht auch nicht seine eigene Methode überprüft wissen, wie es Anna Seghers im Briefwechsel mit ihm mehrfach gewünscht hatte. Brecht hatte ebenfalls seine literaturtheoretischen Ansichten nicht der Strategie der KPD unterordnen wollen; es scheint, daß ihm weniger der durch eine einheitliche Wertschätzung des klassischen Erbes gemeinsame Standpunkt für eine Volksfrontbasis wichtig gewesen ist, als vielmehr eine Realismuskonzeption, die sich weitgehend unabhängig von parteipolitischen Finessen herausbildete, ohne darum antisozialistisch zu sein. Schon auf dem Pariser Kongreß zur Verteidigung der Kultur, 1935, hatte Brecht von einer solchen Verteidigung so lange nichts wissen wollen, bis nicht die bestehenden Eigentumsverhältnisse im Kapitalismus abgeschafft seien. Das ist radikal klassenkämpferisch, zielte aber an den aktuellen Fragen des Kongresses vorbei, der ja auf die durch den Faschismus geschaffene Lage für die Kultur hinzulenken sich be-

mühte. Brecht nimmt dann auch die Expressionismusdebatte, die ihm nach
einer Mitteilung Walter Benjamins zu schaffen machte [45] – wohl weil er
ahnte, wie deren weitere Entwicklung und Auswirkung parteipolitisch aus-
genutzt werden konnte –, zum Anlaß, den kulturpolitischen Querelen eine
materialistische Konzeption gegenüberzustellen. Zwar versteht er, wie auch
Lukács, unter antifaschistischer Literatur eine die Herrschenden entlarvende
Literatur; bei der Erörterung der Methoden schieden sich dann die Geister.
Herausgefordert durch die von vielen linksbürgerlichen Anhängern der Volks-
front als zu eng empfundene Entscheidung für den bürgerlichen Realismus
und die Klassik, wollte Brecht bekanntlich lieber an das »schlechte Neue«
als an das »gute Alte« anknüpfen [46], wodurch er im nachhinein nicht bloß
seine Praxis theoretisch fundiert, sondern polemisch genau gegen die klassi-
zistische KPD-Position ankämpft. Zusammengefaßt läßt sich aber Brechts
Erbe-Rezeption so wiedergeben: Alles, was ein Autor für seine realistische
Gestaltung gebrauchen kann, ist rezeptionswürdig. Brecht selbst hat manchen
Literaturstreit vom Zaun gebrochen, weil er in Fragen des Erbes, wie er selbst
sagte, eine laxe Haltung einnahm und sich überall »etwas herausnahm«, auch
beim Expressionismus. Wovor nicht nur er, sondern auch schon Wieland
Herzfelde während der Realismusdebatte von 1934 gewarnt hatte: die Schrift-
steller sollten sich nicht durch komplizierte Methoden, wie den inneren Mono-
log oder die Montageverfahren von Dos Passos, bloß faszinieren lassen – von
solchen Techniken sollte man lernen, aber sie nicht sklavisch übernehmen,
dies sei unrealistisch. Eine wichtige Passage aus einem im Zusammenhang mit
der Expressionismusdebatte entstandenen Beitrag *Volkstümlichkeit und Rea-
lismus* enthält gedrängt Brechts Realismusvorstellung für ein Literaturkonzept
im Kapitalismus oder angesichts des Faschismus. »*Realistisch* heißt: den ge-
sellschaftlichen Kausalkomplex aufdecken / die herrschenden Gesichtspunkte
als die Gesichtspunkte der Herrschenden entlarven / vom Standpunkt der
Klasse aus schreiben, welche für die dringendsten Schwierigkeiten, in denen
die menschliche Gesellschaft steckt, die breitesten Lösungen bereithält / das
Moment der Entwicklung betonend, / konkret und das Abstrahieren ermög-
lichend.« [47] Das Zitat ist verschiedentlich als Beleg für Brechts materialisti-
sche Position herangezogen worden; es soll zeigen, wie sehr Brecht gegen-
über den Volksfrontanhängern der KPD-Linie auf dem Klassenstandpunkt
beharrt, und weil er den Künstler durch eine Methode nicht verpflichtet sehen
will. Seine Aussagen, einige tausend Kilometer von Moskau entfernt, im ruhi-
gen dänischen Exil niedergeschrieben, sind allerdings nicht nur aus der Ein-
sicht in die Klassenlage entstanden; Brecht hatte dort den beginnenden stali-
nistischen Terror nur geahnt und nicht, wie die von ihm so bezeichnete »Mos-
kauer Clique«, am eigenen Leibe direkt gespürt. Wie Eisler gegenüber Bunge
zugesteht, war beispielsweise die Langeweile im dänischen Exil ein nicht un-
wesentlicher Antrieb, zu schreiben. [48] Aber die Volksfrontbemühungen der

Literatur mußten schließlich relativiert werden, wenn man bedenkt, daß Brecht mit seinen Stücken erst über zwanzig Jahre später an die Öffentlichkeit treten konnte, als im Westen längst restaurative Kräfte an der Macht waren und Brecht im Osten nicht mehr wie in den dreißiger Jahren zu Zeiten der Expressionismusdebatte an das »scharfe Auge des Arbeiters« [49] oder an den revolutionären Schwung der »Arbeiterklasse« glauben mochte. Waren die Volksfrontbemühungen unter Schriftstellern, Künstlern, Intellektuellen der Versuch einer Bündnispolitik *von oben,* die Brechts materialistische Position auf die Füße zu stellen versuchte, machte er sich jetzt, als er bemerkte, »wieder erschwindelt sich diese nation [die deutsche] eine revolution durch angleichung« [50], den Standpunkt von oben zu eigen.

Diesen Positionswechsel kann man natürlich, wie alles bei Brecht, durch Brecht erklären, etwa mit der Forderung, sich jeweils auf die Realität einzustellen. Brecht selbst hatte, nach den Aufzeichnungen Benjamins, starke Zweifel an der Durchschlagskraft seines Verfahrens, weil er angeblich zu sehr ans Theatermachen dachte, an die realistische Wirkung der Aufführung, was er aber dann wieder für erlaubt hielt. Heißt das, Brecht dachte nicht zuerst, sondern zuletzt an die Politik, wenn er schrieb? »Ich denke ja auch zu viel an Artistisches, an das, was dem Theater zugute kommt.« [51] Auf Artistik, ganz ausschließlich auf sie, hatte sich Benn, der zum Stein des Anstoßes in der Expressionismusdebatte wurde, berufen. Es müßte zwar ein legitimes Recht des Künstlers und Schriftstellers sein, immer wieder zur Kunst und zu ihrer relativen Eigengesetzlichkeit zurückzukommen. Nur liefert Brecht uns, durch Benjamins Aufzeichnungen übermittelt, eine Erklärung für den Opportunismus des Künstlers und in diesem Zusammenhang nicht unbedingt für die anderswo so stringent eingehaltene Klassenlage. Oder sollte man dies nur künstlerische Flexibilität nennen, wenn Brecht zwischen zwei literarischen Typen unterscheidet, zwischen dem Visionär (zu dem Benn zu zählen wäre), dem es »ganz ernst ist«, und dem »Besonnenen«, dem es nicht ganz ernst ist« [52]; zu letzterem zählte sich Brecht. Sollte er damit zugeben, daß auch sein Literaturkonzept z. T. aus strategischen und taktischen Überlegungen entstand, wie das der KPD-Funktionäre? Wenn das zu bejahen ist, dann sicherlich mit dem Unterschied, daß Brecht als Autor primär produziert und auch seinen eigenen Theorien nur bedingt einen Praxisbezug vor dem Werk einräumt, der jederzeit durch die Wirklichkeit überholt werden kann, während in den kulturpolitischen Strategien Momente der Kontrolle literarischer Produktion sichtbar werden. So fragwürdig Brecht wird, wenn man ihn auch in dieser Debatte zu sehr beim Wort nimmt, steht doch außer Zweifel, daß seine literaturtheoretischen Vorstellungen sich am weitesten einem materialistischen Konzept nähern, auch unter dem Gesichtspunkt des Artistischen als eines quantitativ und qualitativ Technischen. Brecht hat keinen Augenblick außer acht gelassen, was in und durch Literatur realisierbar ist und was nicht.

Fazit der Konzeptionen

Die Expressionismusdebatte wurde, wie damals schon Alfred Kurella feststellte, von den meisten Diskutanten stark polemisch, ja affektgeladen geführt, was nicht verwunderlich war, wenn man bedenkt, daß die Mehrzahl der Schriftsteller sich der expressionistischen Epoche verdankt und sich zumindest bewußt war, daß die Debatte über eine vor mindestens fünfzehn Jahren schon abgeschlossene Literaturentwicklung wieder ihren aktuellen Anlaß in der Realismus- und Formalismusdiskussion, wie sie in der Sowjetunion sich abspielte, fand. Eine Realismusdiskussion, der viele unrealistische Züge anhaften und die für die Beteiligten der Versuch der Herausbildung eines gemeinsamen Selbstverständisses war, bedeutete für manche aber auch angesichts einer politisch sich verhärtenden Lage eine Entscheidung über Leben und Tod.

Wie realistisch diese Diskussionen waren – einige Teilantworten sind in diesem Beitrag gegeben worden –, davon hing auch ab, ob eine kulturpolitische Strategie überhaupt materialistische Ansätze befördert. Anna Seghers hatte in dem an die Expressionismusdebatte sich anschließenden Briefwechsel mit Lukács Zweifel geäußert, ob die Realität genügend in die Diskussion einbezogen gewesen sei. »Wenn man den Menschen helfen will, Richtung auf die Realität zu nehmen, dann muß man die Hilfe danach einstellen.« [53]. Praxisbezug hatte aber auch Benjamin wenige Jahre zuvor in seinem Aufsatz *Der Autor als Produzent* gefordert: »Die Tendenz allein tut es nicht [...] die beste Tendenz ist falsch, wenn sie die Haltung nicht vormacht, in der man ihr nachzukommen hat.« [54] Anna Seghers, Walter Benjamin und Max Raphael ließen im Gegensatz zu den auf kulturpolitische Interventionen Bedachten den handlungsanleitenden Modellcharakter der Literatur (der Kunst) nie aus dem Blick. Möglicherweise hing das damit zusammen, daß die genannten Autoren (meist parteilose Marxisten) sich noch im Bereich kapitalistischer Produktion befanden und auch geographisch dem Einzugsbereich des Faschismus näher waren als die in Moskau lebenden Emigranten. Denn gerade Brecht macht sich in dieser Frage nichts vor, wenn er anläßlich seines Aufsatzes über *Volkstümlichkeit und Realismus* bemerkt, daß darüber nicht leicht zu reden sei, wenn der Schriftsteller kein Volk habe, zu dem er direkt sprechen könne. Man muß heute, nach einem Abstand von über 35 Jahren, feststellen, daß Brecht, Benjamin, Raphael, die Seghers, Eisler und selbst Bloch realistischer argumentierten als die in die Kominternstrategie sich eingebunden fühlenden Schriftsteller in Moskau. Lukács ist nur dort in seiner Literaturkonzeption Realist, wo er die kapitalistischen Produktionsverhältnisse und die Lage des Schriftstellers in ihnen scharf analysierte, zuletzt in dem großen Essay *Schriftsteller und Kritiker* (1939). Dennoch gebührt ihm das Verdienst, die Probleme literarischer Tradition und realistischer Gestaltung für die Exildebatten zuerst auf das entsprechende theoretische Niveau gebracht zu haben.

Lukács', politisch betrachtet, realistisches Konzept der Blumthesen fiel in seiner literaturtheoretischen Ausweitung mit der konservativen Einschätzung der offiziellen kommunistischen Auffassung zusammen. In der Berührung mit der Kominternpolitik blieb kaum etwas von einem realistischen Literaturkonzept übrig. Auch dies ist eine Widerlegung von Lukács' Widerspiegelungsauffassung: seine fortschrittliche Strategie, literaturtheoretisch gesehen, mußte ein Rückzugsgefecht werden.

Dennoch könnte die damals so aus Gründen politischer Aktualität ins Zentrum gerückte literarische Tradition heute als Ausgangspunkt für realistische Gestaltung in einem gegen die Tradition gerichteten Literaturbetrieb wieder an Brisanz gewinnen.

Der Rückbezug auf Realität, die unmittelbare Konfrontation mit der faschistischen oder die Verarbeitung der sozialistischen hätte der Literatur in dieser Berührung mit Politik eine Funktion zurückgeben können, die ihr im Kapitalismus längst abhanden gekommen war. Solange der Schriftsteller seine persönliche Krise immer nur in sich zu begründen suchte, isolierte er sich zu einem Individuum, das in ständigen Trennungsprozessen zur Gesellschaft lebte und sich nicht mehr zu ihr vermitteln konnte. Die Randphänomene wurden für ihn die eigentlichen Erscheinungsformen, in Wirklichkeit sind sie Symbole seiner Flucht. Wie vor vierzig Jahren, genau dort, was die Realismusdebatten trotz ihrer im gewissen Sinne eingeschriebenen Verengung des Realismus aufgedeckt hatten – dort steht der größere Teil bürgerlicher Kunst, bürgerlicher Literatur noch immer. Wie sollte es auch anders sein. Das Verdienst dieser von sehr unterschiedlichen Positionen diskutierten Probleme liegt in der der Literatur wiedergegebenen Funktion innerhalb eines historischen und politischen Rahmens. Die große Idee vom Sozialismus als der vorwärtstreibenden Kraft für eine bessere Welt und die grausame Wirklichkeit des Faschismus, die die noch Schwankenden der proletarischen Bewegung hätte zuführen müssen, waren die entscheidenden Triebkräfte einer neuen Literaturauffassung; sie sollte geistige Produktion aus ihrer drohenden Verdinglichung herausreißen.

Freilich darf nicht übersehen werden, daß die Trockijstenprozesse Stalins die Entwicklung des Sozialismus torpedierten. Die Schaffung des freien Menschen, seine von Lukács und anderen Marxisten unterm Begriff der Totalität angestrebte allseitige Entfaltung, wurde im gleichen Augenblick durch Stalin wieder verkrüppelt und depraviert. Schon nach kurzer Zeit wurde der sozialistische Realismus durch die Methode des Stalinismus ins Inhumane pervertiert. In dieser Phase wurde die Endpolitisierung der Literatur eingeleitet, sie sollte, weil affirmativ gefordert, Stabilisierungsfaktor im schlechten Sinne sein. Im Namen von Stalins sozialistischem Realismus, wie es schon zuvor Hitler im Namen des Faschismus getan hatte, schritt man zur Liquidation eben der Realität, die man aufzubauen vorgab. Es trat genau die Umkehrung der Situation von 1936 ein: Hatte die Formalismusdebatte mit dem Blick auf die

Moderne angekündigt, der Formalismus sei ein seelenloser Bürokratismus, so geriet jetzt der stalinistische Bürokratismus zu einem blutigen Formalismus, den die Befürworter sozialistischer Qualität, wie Bucharin, oder die Vorreiter eines Volksfrontbündnisses, wie Tretjakov und andere, mit Genickschüssen bezahlen mußten. Sozialistischer Realismus war jetzt nicht etwa eine Methode, um auf die konkreten Bedingungen des menschlichen Lebens einzugehen, sondern die für Stalin geeignete Form der Liquidation.

Es besteht heute trotzdem kein Anlaß, die damals ernsthaften Versuche der Schriftsteller, [sozialistische] Realismuskonzeptionen zu entwickeln, zurückzuweisen. Sosehr die krude politische Wirklichkeit den sozial-utopischen Ansatz dieser Konzeptionen aufgedeckt hat, ist daraus zu lernen, daß Literatur im Monopolkapitalismus nur dann eine Funktion bekommt, wenn sie in jeder Hinsicht gegen die Unterdrückung des Menschen geschrieben ist. Mit diesem Ziel enthielte sie ihre humane inhaltliche Bestimmung und müßte nicht, wie Adorno meinte, in Ermangelung großer sozialer Ideen sich vorwiegend auf sich selbst und ihre Formen zurückziehen [55], um dabei nur noch Literatur zu produzieren. Der sozialistische Realismus, trotz seiner schwerfälligen Definitionen hinsichtlich dessen, was seine methodisch-technische Praxis im einzelnen heißen soll, war von den Schriftstellern in erster Linie als ein gesellschaftlicher Auftrag aufgefaßt worden. Denn nicht die Verbindung von Ästhetik und Zentralkomitee kann den gesellschaftlichen Auftrag in künstlerische Praxis umsetzen, sondern nur die Beziehung von tiefgreifender gesellschaftlicher Erfahrung und schöpferischer Kraft im Hinblick auf eine realisierbare Zukunft. Daß dies für den Schriftsteller unter multinationalen Verhältnissen wahrscheinlich noch schwieriger zu realisieren ist als im Bereich der sozialistischen Staatsmacht der DDR, hätten die Analysen der je einzelnen Werke aufzudecken. Wer jedenfalls Realismus von sozialistischem Gehalt will, darf bei der *Methode* des sozialistischen Realismus nicht stehenbleiben.

Anmerkungen

1 Ausgenommen seien Arbeiten von den Literaturwissenschaftlern Werner Mittenzwei, Kurt Batt, Klaus Träger, Manfred Naumann und Robert Weimann.
2 Die Expressionismusdebatte. Materialien zu einer marxistischen Realismuskonzeption. Hrsg. von H.-J. *Schmitt*. Frankfurt/M. (edition suhrkamp 646) 1973.
3 Sozialistische Realismuskonzeptionen. Dokumente zum I. Allunionskongreß der Sowjetschriftsteller. Hrsg. von H.-J. *Schmitt* und G. *Schramm*. Frankfurt/M. (edition suhrkamp 701) 1974.
4 Sozialistische Realismuskonzeptionen, S. 389 ff.
5 Georgi *Dimitroff*, Ausgewählte Werke in zwei Bänden. Bd. 1. Frankfurt/M 1972, S. 171.

6 Vgl. Max *Shachtman*, Behind the Moscow Trial. The greatest frame-up in history. Pioneer Publisher USA 1936 (Reprint London 1971).

7 Zu Einzelheiten der Entstehung und des Aufbaus der Zeitschrift »Das Wort« vgl. Hans-Albert *Walter*, Deutsche Exilliteratur. 1933–1950. Exilpresse I. Darmstadt (sammlung luchterhand 136) 1974.

8 Wilhelm *Pieck*, Der neue Weg zum gemeinsamen Kampf für den Sturz der Hitlerdiktatur. Referat und Schlußwort auf der Brüsseler Parteikonferenz der KPD Oktober 1935. Berlin [4]1954, S. 137.

9 ebd., S. 169.

10 Zur Tradition der sozialistischen Literatur in Deutschland. Berlin und Weimar [2]1967, S. 274 (zitiert als Zur Tradition der sozialistischen Literatur ...).

11 ebd., S. 401.

12 ebd., S. 404.

13 Helga *Gallas*, Marxistische Literaturtheorie. Kontroversen im Bund proletarischrevolutionärer Schriftsteller. Neuwied und Berlin (SL 19) 1971, S. 74.

14 Zur Theorie der sozialistischen Literatur ..., S. 390.

15 ebd., S. 377.

16 Helga *Gallas*, Marxistische Literaturtheorie, S. 73.

17 Artikel Proletariat, der nur unter Artikel Arbeiterklasse steht in: Philosophisches Wörterbuch, hrsg. von G. *Klaus* und M. *Buhr*. Hamburg 1972, S. 105.

18 Eduard *Bernstein*, Der Sozialismus einst und jetzt. Stuttgart/Berlin 1922, S. 43.

19 Herbert *Marcuse*, Konterrevolution und Revolte. Frankfurt/M. (edition suhrkamp 591) 1973, S. 143.

20 Zur Tradition der sozialistischen Literatur ..., S. 198.

21 Sozialistische Realismuskonzeptionen, S. 19.

22 ebd., S. 288.

23 ebd., S. 275.

24 ebd., S. 47.

25 ebd., S. 36.

26 ebd., S. 294.

27 Vgl. Warren *Lerner*, Karl Radek, The Last Internationalist. Stanford (University Press) 1970.

28 Paul *Nizan*, Louis-Ferdinand Céline, Voyage au bout de la nuit, in: Für eine neue Kultur. Aufsätze zu Literatur und Politik in Frankreich, hrsg. v. Delf *Schmidt*, Reinbek (das neue buch 27) 1971, S. 27.

29 Sozialistische Realismuskonzeptionen, S. 108.

30 ebd., S. 400.

31 Siehe Georg *Lukács*, Werke, Bd. 4. Probleme des Realismus I. Essays über Realismus. Neuwied/Berlin 1971.

32 Georg *Lukács*, Geschichte und Klassenbewußtsein. Neuwied/Berlin (SL 11) 1970, S. 36.

33 ebd., S. 32.

34 Georg *Lukács*, Blum-Thesen, in: G. L. Werke, Frühschriften II, Geschichte und Klassenbewußtsein. Neuwied/Berlin 1968, S. 711.

35 Darauf zuerst aufmerksam gemacht zu haben ist das Verdienst von Lothar *Baier* in: Streit um den Schwarzen Kasten. Zur sogenannten Brecht-Lukács-Debatte. Text + Kritik, Sonderband Bertolt Brecht I, hrsg. von Heinz Ludwig *Arnold*. München 1972, S. 37–44.

36 Georg *Lukács*, Hegels Ästhetik, in: Hegel, Ästhetik, hrsg. von Friedrich *Bassenge*, Bd. II. Frankfurt/M. o. J., S. 600.

37 ebd., S. 601.

38 Georg *Lukács,* Zur Frage der Satire, in: G. *L.* Werke, Bd. 4, Probleme des Realismus I, Essays über Realismus. Neuwied und Berlin 1971, S. 89.
39 Die Expressionismusdebatte, S. 186.
40 ebd., S. 262.
41 Hanns *Eisler,* Avantgarde-Kunst und Volksfront (1937), in: Materialien zu einer Dialektik der Musik. Leipzig (Reclam Bd. 538) 1973, S. 155.
42 ebd., S. 154.
43 ebd., S. 151.
44 vgl. Zur Erkenntnistheorie der konkreten Dialektik, Paris 1934, Neuauflage, Fassung letzter Hand unter dem Titel: Theorie des geistigen Schaffens auf marxistischer Grundlage. Frankfurt/M. (Fischer Format) 1974, sowie die postume Erstveröffentlichung: Arbeiter, Kunst und Künstler. Frankfurt/M. (Fischer Format) 1975.
45 Walter *Benjamin,* Gespräche mit Brecht, in: Versuche über Brecht. Frankfurt/M. (es 172) 1966, S. 130.
46 Die Expressionismusdebatte, S. 309.
47 ebd., S. 332.
48 Hans *Bunge,* Fragen Sie mehr über Brecht. Hanns Eisler im Gespräch. Nachwort von Stephan *Hermlin.* München 1972, S. 194 f. Dort heißt es u. a.: »Der Brecht und ich haben auch produziert, um der Langeweile zu entgehen [...] Langeweile machte ihn physisch krank. Also mit einem Wort: Die größte Inspiration in der Emigration ist nicht nur unsere Einsicht in die Klassenverhältnisse, unser echter und anständiger Kampf gegen den Faschismus, für den Sozialismus, sondern die quälende [...] Langeweile eines Emigranten, der zwölf Stunden nur sich betrachten kann. Das ist produktive Kraft.«
49 Die Expressionismusdebatte, S. 335.
50 Bertolt *Brecht,* Arbeitsjournal. Frankfurt/M. 1973, S. 813.
51 W. *Benjamin,* Gespräche mit Brecht, S. 118.
52 ebd., S. 119.
53 Die Expressionismusdebatte, S. 290.
54 W. *Benjamin,* Der Autor als Produzent, in: W. *B.:* Versuche über Brecht, S. 110.
55 Siehe z. B. Adornos Brief an Peter Rühmkorf, in P. *R.:* Die Jahre, die Ihr kennt. Aufsätze und Erinnerungen. Reinbek 1972 (das neue buch 1), S. 152–154.

Marcel Struwe/Jörg Villwock

Aspekte präskriptiver Ästhetik

Ästhetik in der Krise

»Wie eine Wetterfahne wird die Ästhetik von jedem philosophischen, kulturellen, wissenschaftstheoretischen Windstoß herumgeworfen, wird bald metaphysisch betrieben und bald empirisch, bald normativ und bald deskriptiv, bald vom Künstler aus und bald vom Genießenden, sieht heute das Zentrum der Ästhetik in der Kunst, für die das Naturschöne nur als Vorstufe zu deuten sei, und findet morgen im Kunstschönen nur ein Naturschönes aus zweiter Hand.« [1]

Mit einer für Phänomenologen charakteristischen Krisenempfindlichkeit kennzeichnet Moritz Geiger die Schwierigkeiten, in welche die Ästhetik bei der eigenen Positionsbestimmung durch eine um die Einheit des Systems gebrachte Philosophie gerät, aus denen sich nach neueren Untersuchungen seitens der westdeutschen Philosophie auch heute noch kein Weg zu bahnen scheint. Die Frage nach der heutigen Möglichkeit einer philosophischen Ästhetik bildet den Hintergrund zu R. Bubners Versuch [2], das Prolegomenon einer Ästhetik zu entwerfen, die in ihrem Programm den Konsequenzen Rechnung trägt, die ihr sowohl aus der Defizienz bisheriger ästhetischer Theoriebildung als auch aus der modernen Kunstentwicklung erwachsen. Doch der in Bubners Arbeit zentrale Begriff einer nicht-heteronomen Ästhetik ist *eher Ausdruck* einer Unfähigkeit ästhetischer Theorie, einen noch heute ihr Selbstverständnis orientierenden Anspruch einzulösen, den zu erfüllen ihr bereits Hegel nach dem Paradigma seines Systems darin auftrug, die Bedeutung der Kunst in sich zu bewähren. Der diesem Konzept zugrundeliegende Versuch, den Anspruch des philosphischen Begriffs gerade durch seine Zurücknahme aufrechtzuerhalten, dürfte kaum geeignet sein, jener Konsequenz zu entgehen, die neuerdings O. K. Werckmeister [3] ebenso wie schon Moritz Geiger [4] aus der Krise der Ästhetik gezogen hat: die Aufhebung philosophischer Ästhetik in die Einzelwissenschaften. Daß bürgerliche Ästhetik sich in der paradoxen Situation befindet, sich selbst nur verstehen zu können als etwas, was sein müßte, aber nicht sein kann, ließe

sich von Beobachtern der »bürgerlichen Ideologieentwicklung« in der DDR unschwer in den allgemeinen Rahmen kapitalistischer Krisenzusammenhänge einordnen. Es liegt nahe, daß die Vertreter der DDR-Ästhetik sich die Schärfe phänomenologischer Krisendiagnose dort zu eigen machen, wo es gilt, das eigene Selbstverständnis im sicheren Wissen zu stärken, unter Vermeidung der Sackgassen, in die bürgerliche Ästhetik notwendig führt.

Krisenbeschreibungen wie jene Geigers können aufgefaßt werden als Ausdruck für den Mangel bürgerlicher Ästhetik an jenen Möglichkeiten, über die eine Ästhetik zu verfügen glaubt, die nach Integration in einen mit »befreiter und befreiender Praxis« verbundenen Weltanschauungszusammenhang in der Lage ist, an jene Programmatik anzuknüpfen, die dieser Disziplin von den bürgerlichen Aufklärern vorgegeben war. Die Abhängigkeit der Entfaltungsmöglichkeit der Kunst von ästhetischen Ansprüchen wird zum zentralen Bestandteil des Kunstbegriffs dieser Ästhetik, der ihre normative Kraft zum »Indikator des humanistischen Gehalts der ihr zugrundeliegenden Philosophie wird«. [5] Von dieser Position aus untersucht sie die in der bürgerlichen Philosophie angestellten Überlegungen zur Überwindung jener Krise im Hinblick auf deren ideologische Funktionen, welche diese latent erfüllen, und glaubt deshalb, vom Gesichtspunkt theorieimmanenter Geltung legitim absehen zu können.

Was eine am Anspruch auf Geltungsreflexion festhaltende Auseinandersetzung mit der DDR-Ästhetik besonders erschwert, ist der Umstand, daß deren theoretischer Spielraum durch ihre Belastung mit einer Reihe von externen Anforderungen weitgehend eingeschränkt ist. Exponiert der Revisionismus die Ästhetik »zum Prüfstein« für die Interpretation des Marxismus (Garaudy), so entsteht daraus den Ästhetikern der DDR, wollen sie ihrer Rolle im ideologischen Klassenkampf weiterhin gerecht werden, die Verpflichtung, eher die Spezifik der Position des dialektischen Materialismus »in der Einheit seiner Bestandteile« rhetorisch wirksam zu vertreten, als daß sie sich auf die Besonderheit des Ästhetischen konzentrieren könnten. Die für als Ästhetik bestehende Notwendigkeit, die Verantwortung der Partei für ihren Gegenstand zu respektieren, macht es außerdem unmöglich, ihren theoretischen Gehalt auf seine Geltung hin zu befragen, ohne ihren Verwendungssinn im Organisationsrahmen sozialistischer Kulturpolitik zu berücksichtigen.

Dieser Schwierigkeiten eingedenk möchte sich unser Beitrag der Aufgabe stellen, dadurch zu einer angemesseneren Darstellung anzuregen, daß er bestrebt ist, die Möglichkeiten und Grenzen der DDR-Ästhetik unter Beschränkung auf den bisher mißverständlichsten Aspekt aufzuzeigen. Auch wenn unser Versuch sich nicht nur darauf konzentriert, jene der sozialistischen Ästhetik immanenten Möglichkeiten lediglich auf ihre Eignung zur Problemlösung im Bereich bürgerlicher Ästhetik hin zu untersuchen, kann er jedoch

»Angemessenheit« deshalb höchstens *anstreben*, weil ihm der Zugang zur entscheidend theoriemotivierenden geschichtlichen Erfahrung nur über begriffliche Abstraktionen möglich ist. Sozialistische Ästhetik in der DDR an ihren eigenen Ansprüchen zu messen, heißt mehr, als Differenz oder Identität von Anspruch und Wirklichkeit zu konstatieren. Es gilt, die Ansprüche selbst hinsichtlich ihrer theoriegeschichtlichen Legitimierung zu untersuchen. Ist dabei eine Abstraktion von jenen Wertgesichtspunkten, die im eigenen geschichtlichen Situationsverständnis verankert sind, unmöglich, so kommt es darauf an, sie zu durchschauen, sollen sich die eigenen Wertungen der falschen Alternative verständnisloser Kritik oder maßstabslosem Verstehen entziehen können.

Die Einsicht in die Einschränkungen, denen die Lernfähigkeit von Theorie unter den Bedingungen des etablierten Sozialismus unterliegt, wird für bürgerliche Theoretiker zum Anlaß, den Vorwurf theoretischer Niveaulosigkeit pauschal zu erheben. Diese stereotype Haltung der DDR-Theorie gegenüber glaubt man nur dort zurücknehmen zu müssen, wo sich in diesen Ansätzen eine Öffnung gegenüber westlichen Positionen andeutet. [6] Der speziell der DDR-Ästhetik gemeinhin entgegengehaltene Vorwurf der Niveaulosigkeit tritt dort mit zunehmender Intensität an Polemik auf, wo es neben einer Theorieschwäche auch die mangelnde Qualität der ihr verpflichteten Produkte zu beklagen gilt.

I. Präskriptive Ästhetik als Konsequenz geschichtsphilosophisch gewonnener Einsicht in den heteronomen Charakter der Kunst?

Ästhetik in der DDR beschreibt Kunst unter dem Gesichtspunkt ihrer Fungibilität, indem sie ihr zugleich jene Zwecke präskriptiv vorgibt, denen sie gerecht zu werden habe. Für die Zweckauswahl und die Mittelbeurteilung steht ihr eine ideologisch gesicherte Wertordnung zur Verfügung, deren Geltung überzeugungswirksam zu exemplifizieren zum ästhetischen Programm des Kunstschaffens wird. Mit solcher Programmatik glaubt diese Ästhetik an die kunsttheoretischen Traditionen des aufsteigenden Bürgertums anknüpfen zu können, die von der etablierten bürgerlichen Klasse selbst in dem Maße distanziert werden mußten, wie der inhumane und damit kunstfeindliche Charakter des Kapitalismus, dem Hegel mit seiner These vom Ende der Kunst Rechnung trug, nicht mehr übersehen werden konnte. Vermag bürgerliche Ästhetik in der Präskription von Kunst nur deren heteronome Gängelung und regulative Einschränkung des ästhetischen Spielraums durch zwanghafte Verpflichtung auf jene von der Partei aufgewiesenen Notwendigkeiten zu erkennen, so wird dies für Vertreter einer sozialistischen Ästhetik selbst zum Symptom für die von Moritz Geiger an-

schaulich geschilderte Krise bürgerlicher Ästhetik. Dieser Beurteilung entspricht der Anspruch einer präskriptiven Ästhetik, der es »nicht mehr ausschließlich darum« geht, »Kunstwerke zu verstehen, sondern darüber hinaus ihre Hervorbringung selbst als ein wichtiges Leitungsproblem bei der bewußten und effektiven Entfaltung des kulturellen Systems der sozialistischen Gesellschaft zu begreifen«. [7] Zur Überwindung der Krise bürgerlicher Ästhetik befähigt zu sein, wird von deren Vertretern begründet mit der geschichtsphilosophischen Deutung des Übergangs vom Kapitalismus zum Sozialismus. Erwartete Th. Vischer vom realen Geschichtsprozeß, daß er dereinst durch Hervorbringung neuer anschaulicher Formen des menschlichen Zusammenlebens einen neuen Anfang der Kunst nach ihrem Ende [8] in den durch die Herrschaft der Abstraktion gekennzeichneten bürgerlichen Verhältnissen werde möglich machen, so hält die DDR-Ästhetik die sozialistischen Verhältnisse für die Erfüllung jener Erwartung, sind sie doch so eingerichtet, daß in der empirischen Wirklichkeit »das wahrhaft Menschliche« [9] erfahren werden kann, was für die Kunst bedeutet, »daß die ganze Wirklichkeit zum erstenmal zu einem kunstfähigen und kunstwürdigen Gegenstand wird und werden kann.« [10] Die dem kunstfeindlichen Kapitalismus (Marx) gegenüber veränderten Bedingungen werden für eine präskriptive Ästhetik dahingehend bedeutsam, daß dieser es nun gelingen kann, Kunst zum einen mit Ansprüchen zu konfrontieren, die ihrer genuinen Leistungsmöglichkeit entsprechen, und zum anderen sie nach Maßgabe jenes Vermögens auf gesellschaftliche Notwendigkeiten hin zu orientieren. Denn das Zurückbleiben der geschichtlichen Praxis hinter dem Anspruch der Kunst [11] vermag nun nicht mehr das Verhältnis von Kunst und Wirklichkeit angemessen zu beschreiben, sondern vielmehr ist es nun der reale Geschichtsprozeß selbst, der die Differenz von Sein und Sollen im Bereich der Kunst definiert. Kunst vollzieht ihren Fortschritt am Leitfaden jener realen Entwicklung, die ihre Auslegung immer schon im Zeichen der sogenannten Dialektik von Prozeß und Resultat erfahren hat. Ein Künstler, der am Bestreben festhält, »die Freiheit des Schaffens außerhalb der strengen Linien der Geschichte, außerhalb ihrer organisierenden Grundidee zu finden« [12] (Gor'kij), bleibt zu bloßer Eigenwilligkeit verurteilt und ist daher auf das außerästhetischer Theorie verdankte Vermögen angewiesen, Geschichte als gesetzmäßigen Entwicklungsprozeß zu erkennen; mit anderen Worten, jener Künstler ist verwiesen auf eine außerhalb des Bereichs der Kunst geleistete Aufklärung der Geschichte, wobei der Kunst gerade durch ihre bewußte Abhängigkeit von theoretischer Leistung die Möglichkeit einer Teilhabe an jenem Aufklärungsprozeß eröffnet wird. Die von Gor'kij hier gezogene Konsequenz, den Standpunkt des Nonkonformismus zugunsten eines geschichtsbewegenden Wirkens aufzugeben, kennzeichnet ein neues Selbstverständnis des Künstlers, der aus Einsicht in die der Kunst gesetzten Gren-

zen sein Schaffen ganz bewußt externen Funktionsgesichtspunkten unterstellt. Diese Möglichkeit steckt *implizit* bereits in der von Hegel geschichtsphilosophisch gewonnenen Einsicht in die Grenzen der Kunst, deren er darin gewahr wurde, daß diese in »den vollkommen ausgebildeten allseitigen Vermittlungen der bürgerlichen Gesellschaft« nicht mehr der Aufgabe gerecht werden könne, den realen Geschichtsprozeß adäquat zum Ausdruck zu bringen. Der Nachweis, daß Kunst in ihrer bisherigen Geschichte auf die Erfüllung jener Aufgabe bezogen war, daß also Kunst immer schon die vernünftigen Grundlagen geschichtlichen Handelns im Medium der Anschauung hatte zutage treten lassen, kann nur gelingen, wenn mit dem philosophischen Begriff ein Darstellungsmedium zur Verfügung steht, innerhalb dessen nicht nur der Geschichtsprozeß im ganzen als vernunftbestimmte Zweckverwirklichung durchsichtig gemacht, sondern auch die Lokalisierung der Kunst in der Geschichte geleistet werden kann. Denn wenn Kunst auch imstande ist, die den menschlichen Bildungsprozeß bestimmende Freiheitsintention an der Einzelhandlung anschaulich werden zu lassen, so kann sie den Zusammenhang zwischen der individuellen Praxis und der Geschichte, der sie selber angehört, nur andeuten durch den Verweis auf ein Denken, das dieser Vermittlung im Begriff mächtig ist. Dieses Hindeuten der Kunst »auf eine höhere Form des Bewußtseins« bezieht die Philosophie auf sich selbst, indem sie die Sphäre des Ästhetischen als Vorstufe ihrer selbst identifiziert, zu der sie sich in eine hierarchisch geordnete Wertbeziehung zu setzen vermag (»Philosophie ist eine höhere Form, in welcher die Wahrheit sich Existenz verschafft« [13]). Gewinnt Kunst ihren Sinn gerade in der Ersetzbarkeit durch den philosophischen Begriff, so verliert sie notwendig den ihrer höchsten Stufe entsprechenden Daseinsmodus als Selbstzweck. Durch diesen Verlust ihres Substanzcharakters sinkt Kunst zum kontingenten Faktum herab, welches in Relation gesetzt werden kann zu verschiedenen externen Zwecken. Diese Relation wird konstituiert durch ein funktionales Denken, welches sich der Frage stellt, nach welchem Maßstab die Auswahl aus der Vielfalt möglicher Zwecke erfolgen und auf Erfüllung welcher Erwartungen hin Kunst angelegt sein soll. Diese Frage bleibt in ihrer Beantwortung verwiesen auf einen angemessenen Begriff von gesellschaftlicher Totalität, der im Rahmen einer spekulativen Philosophie nicht mehr gewonnen werden konnte. Solange eine theoretisch noch nicht erfaßte Komplexität der Gesellschaft sich der künstlerischen Anschauung nur als ungeordnete Vielfalt verselbständigter Teile darbietet, kann die Bestimmung von Kunst auf der Basis ihrer Zweckbeziehung nur geleistet werden von einer deskriptiv verfahrenden Ästhetik, die jene Vielfalt möglicher, künstlerisches Schaffen orientierender Zwecke rekonstruiert, ohne einen bestimmten Zweck begründen zu können, weshalb sie auch dem Künstler »sowohl den Inhalt als auch die Gestaltungsweise« ganz in seiner »Gewalt und Wahl« belassen muß. [14]

Hierin erkennt die DDR-Ästhetik die totale Freiheit einer Kunst (im Sinne von Willkür), welche eine über keinen – im Sinne der Marxschen Analyse – angemessenen Begriff der Gesellschaft verfügende bürgerliche Ästhetik vor die Tatsache stellt,»daß innerhalb der Gesellschaft eine Kunst lebt und funktioniert, der sie kein Programm geben« kann. [15] Besteht unter sozialistischen Verhältnissen die Möglickeit, den der bürgerlichen Theorie entglittenen Verständniskontakt mit der gesellschaftlichen Realität durch eine mit wissenschaftlichem Anspruch versehene Ideologie wiederherzustellen, so könnte auch die Kunst wieder in unmittelbaren Bezug zur Wirklichkeit treten und von dieser ihren wesentlichen Inhalt erhalten.

War die bisherige Fundierung der Kunst durch ontologische Prädisposition ihrer Inhalte nach Hegels Diagnose geschichtlich zur Aufhebung gelangt, so glaubt eine sozialistische Ästhetik die Rekonstruktion eines Fundaments für künstlerisches Schaffen historisch konsequent zu leisten, indem sie über der Basis einer Funktionsorientierung von Kunst auf gesellschaftliche Totalität hin die programmatische Konzeption einer präskriptiv geleiteten Kunst aufbaut.

II. Kunst und Wahrheit. Bedingungen künstlerischer Wertung und Erkenntnis der objektiven Realität

Divergiert in der offiziellen Beurteilung seitens der beiden weltanschaulich konträren Gesellschaftsformationen die gesellschaftliche Bedeutung von Kunst und Ästhetik scheinbar erheblich, so verdankt sich dies einem an Kunst geknüpften Funktionsbegriff, den es näher zu untersuchen gilt. Konnten Kunst und Ästhetik in ihrer je spezifischen Funktion in der wissenschaftlichen Weltanschauung der DDR einen festen Platz einnehmen, so bleibt ihnen im Kapitalismus ein Dasein an der Peripherie des öffentlichen Interesses. Diese notwendig zu differenzierende Feststellung scheint zunächst mit der allgemeinen marxistischen Ansicht zu konvergieren, der Kapitalismus sei eben der Kunst feindlich, und nur im Sozialismus könne diese sich entfalten. Damit kann aber noch nicht gezeigt werden, weshalb der Kunst und der Ästhetik im Sozialismus überhaupt jene höchst offizielle Bedeutung beigemessen wird, war Marx es doch selber, der im Ausblick auf die befreite Gesellschaft konstatierte, dort werde es Menschen geben, die unter anderem auch malen, womit er der Kunst nach der allgemein entfalteten Schöpferkraft des neuen Menschen nur noch einen kontingenten Wert zumaß.

Der Kunst muß irgendein unverzichtbares Spezifikum anhaften, welches sie auch aus einer enwickelten sozialistischen Gesellschaft nicht wegzudenken gewährleistet. [16] Jenes Spezifische der Kunst muß an ihr auch mehr kennzeichnen als nur ihre besondere Fähigkeit zur Versinnlichung wesens-

fremder Inhalte, vermag sie doch so nur als ein austauschbares Organ neben anderen zu wirken. Diese Spezifik muß irgend etwas Inhaltliches an ihr bezeichnen, ohne sie auf bestimmte Inhalte festzulegen, ist ihr in der befreiten Gesellschaft doch das Leben selbst in der Totalität seiner Beziehungen »Inhalt«. Kunst muß eine sie neben den anderen Disziplinen des Erkenntnisvollzugs in ihrem uneingeschränkten Recht auszeichnende Erkenntnisleistung vollbringen, soll sie als Konkretisation eines abstrakten Wissens der wissenschaftlichen Ideologie fungieren. [17] Diese Leistung muß in ihrem besonderen Vermögen gründen, eine Wirklichkeit abzubilden, der sich den anderen Bereichen mit ihren spezifischen Mitteln kein Weg eröffnet. Denn ein und dieselbe objektive Realität stellt sich den spezifisch verschiedenen Modi des Erkenntnisvollzugs, die an ihr je verschiedene Aspekte pointieren, unterschiedlich dar. Jeder dieser besonderen Leistungen an Abbildungen der Realität bedarf die abstrakt über die Totalität verfügende wissenschaftliche Ideologie zur Konkretisation.

Im Rahmen dieses Aufsatzes kann nur kurz auf die Verantwortung verwiesen werden, die der Begriff einer wissenschaftlichen Ideologie für die Möglichkeit übernimmt, Kunst als auf Funktionen hin orientiert zu denken. Erst der Begriff einer wissenschaftlichen Ideologie ermöglicht es, zwei Momente zu vereinen, die nach der Marxschen Einsicht in das Wesen von Ideologien nicht zu versöhnen waren. In historischer Analyse erkannte Marx es als das Wesen der Ideologien, durch tendenzielle Zurücknahme ihres Wahrheitsbezuges handlungsorientierende Relevanz zu gewinnen. Eine Repräsentation des Totalsinns geschichtlichen Handelns gelingt den Ideologien nur durch Verschleierung ihrer realen Prämissen. Marx suchte den jeder Theorie drohenden Ideologieverdacht für seine eigene Theorie konsequent zu bedenken, indem er unter einem paradigmatisch naturwissenschaftlichen Anspruch auf Objektivität seine Theorie mit einem ihren Status aufhebenden Begriff von Praxis verknüpfte, demgemäß eine Veränderung der Verhältnisse auf einen Zustand endgültiger Überwindung des existierenden Scheins möglich werden sollte. Lenin erkannte, daß nach dem Ausbleiben dieser Veränderung die Voraussetzung zu einem gesicherten Praxisbezug der Theorie nur dann gegeben ist, wenn es gelingt, diese als sozialistische Ideologie in die als geschichtsmächtig begriffene Arbeiterbewegung einzubringen. Die bei Marx konträren Ansprüche auf Wissenschaftlichkeit und Praxisrelevanz waren im Sinne der Konstitution einer dauerhaften Einheit der Theorie als einander komplementär zu begreifen. Garant für das Herbeiführen der im Sinne einer wissenschaftlich-ideologischen Weltanschauung veränderten Verhältnisse wurde eine Parteiorganisation, der gleichzeitig auch die Verantwortung für die Einheit dieser Weltanschauung zu übertragen war. Konnte Ideologie selber als wissenschaftlich ausgewiesen werden, so gelang es, unter Sicherung der handlungsorientierenden Bedeutung ihr zugleich

einen unversehrten Wahrheitsanspruch zurückzugeben. Das Besondere dieser Ideologie ist, daß ihr Funktionsgewinn nicht von Substanzverlust begleitet ist; sie vermag der Gefahr, austauschbar zu werden, den Anspruch entgegenzusetzen, nur sie allein vermöge dem zu orientierenden Handeln absolute Wahrheit zu vermitteln. Ihr Anspruch, immer schon dort zu sein, wohin die empirischen Wissenschaften erst »in the long run« zu gelangen vermögen, ist auf der Basis eines hohen Abstraktionsgrades fundiert. Ihre Fähigkeit, den Entwicklungsgang der Wissenschaften und der Künste zu leiten, enthebt sie gleichwohl nicht der Abhängigkeit von den innerhalb dieser Disziplinen erbrachten Konkretisationsleistungen.

Soll Kunst im Sozialismus der ihren möglichen Inhalt definierenden ›Weite und Vielfalt des Lebens‹ nicht maßstablos gegenüberstehen, so bedarf sie der Fähigkeit zur Selektion, welchen Momenten Priorität gebühre und welche Akzentuierung angemessen sei. Jene Selektion leistet sie durch die ihr eigene ästhetische Wertung der objektiven Realität. Diese wird nicht in der ›Stimmigkeit‹ ihrer objektiven Faktizität abgebildet, denn Ziel der in ästhetischer Wertung gründenden Abbildungsleistung ist nicht eine Wiedergabe des wahrhaftigen So-und-nicht-anders-Seins. Ziel der künstlerischen Abbildungsleistung ist die Darstellung der Realität unter dem ihr besonderen Wahrheitskriterium einer künstlerischen Wahrheit. Die Differenz zwischen objektiver Darstellung der Realität und ihrer nach Maßgabe künstlerischer Wahrheit motivierten Wiedergabe bezeichnet zu haben, war die Leistung von Marx und Engels in der Sickingen-Debatte.

Dort zeigten die marxistischen Klassiker in der Auseinandersetzung mit Lassalle an einem historischen Gegenstand das Ungenügen eines nur historische Faktentreue intendierenden künstlerischen Schaffens. Sie vermißten an Lassalles Sickingen-Drama ein das künstlerische Werk über die Geschichtsschreibung emporhebendes, weil nur ihm allein spezifisches Moment, welches ihm auch allererst seinem gegenüber geschichtlicher Wahrheit überlegenen Wahrheitsmodus sichert. Die anderen von Marx und Engels an Lassalles Drama kritisierten Aspekte, die hier im Hintergrund bleiben, lassen sich auf diesen einen prinzipiellen Einwand zurückführen, es fehle dem Werk die Spezifik der ästhetischen Wertung. Wenn Marx »das Charakteristische in den Charakteren« [18], Engels neben der Kennzeichnung einer Figur in ihren Handlungen ihre Charakterisierung durch den besonderen Modus ihrer Handlungsvollzüge [19] vermißt, wenn Marx die Darstellung der Individuen »als bloße Sprachröhren des Zeitgeistes« [20] moniert, so ist die Ursache für den von ihnen beklagten Mangel an Realismus im Fehlen ästhetischer Wertung fundiert. Besonders deutlich wird dies im inhaltlichen Einwand Engels', Lassalle habe in seinem Drama die Bauernbewegung hinter der nationalen Adelsbewegung zurücktreten lassen. [21] In der Argumentation von Marx und Engels innerhalb dieser Debatte wird deutlich, daß die

explizit dort nicht genannten, erst später im materialistischen Selbstverständnis das Kunstspezifische unter den Termini ›ästhetische Wertung‹, ›künstlerische Wahrheit‹, ›Tendenz und Parteilichkeit‹ ausweisenden Momente Kriterien solcher Art sind, Kunst in der Besonderheit ihrer Erkenntnisleistung unter dem Gesichtspunkt ihrer möglichen Funktionsorientierung (d. h. für die Durchsetzung bestimmter Klasseninteressen) zu bewerten.

Kann die DDR-Ästhetik hier auf die Tradition der marxistischen Klassiker verweisen, so bedarf sie hinsichtlich der Momente, die eine in der Kunst geleistete ästhetische Wertung der Wirklichkeit in bestimmter Weise auf die Bedingungen der Rezeption von Kunst hin angelegt sein läßt, einer eigenen Begründungsleistung. Soll ästhetische Wertung auch einen Erkenntnisgewinn beim Leser vermitteln, so muß eine sozialistische Ästhetik die hierfür relevanten Aspekte, wie ästhetische Bedürfnisse und allgemeine Probleme des gesellschaftlichen Rezeptionsverhaltens, gründlich analysieren. In der Einzeldarstellung sollen Fragen im Zusammenhang der Funktion von Ästhetik und Kunst innerhalb der wissenschaftlichen Ideologie im folgenden behandelt werden. Da uns hier die besondere Erkenntnisleistung der Kunst (Widerspiegelungsproblem) zentral zu sein scheint, gilt es zunächst, das allgemeine Problem der Widerspiegelung im dialektischen Materialismus zu diskutieren.

Die erkenntnistheoretische Konzeption, auf deren Grundlage die DDR-Ästhetik sowohl zu einer Bestimmung der der Kunst eignenden Erkenntnisweise wie auch zu einer Aufklärung der Erkenntnis der Kunstwerke im Rezeptionsprozeß zu gelangen sucht, besteht aus einer Verbindung der Leninschen Widerspiegelungstheorie mit der Kategorie einer erkenntnisvermittelnden Praxis. Diese Kategorie erlaubt die begrifflich-theoretischen Fixierungen aufzufassen als eine Weise, »in der die Menschen ihre in der gesellschaftlichen Praxis [...] gesammelten Erkenntnisse [...] in das gesellschaftliche Bewußtsein übernehmen«. [22] Die praktischen Eigriffe in die Natur zum Zwecke ihrer bedürfnisadäquaten Veränderung im Rahmen des gesellschaftlichen Produktionsprozesses konstituieren nämlich bereits vorgängig ein Verhältnis zur objektiven Realität, in das die Erkenntnisleistungen durch Ausbildung einer den lebenspraktischen Erfordernissen angemessenen Struktur der Verknüpfung von Erfahrungsdaten sich funktional einordnen. Vermittelt der Prozeß der gegenständlichen Tätigkeit zugleich die Einstellungen und Wertbeziehungen der Subjekte zu seinen Resultaten, so erhellt aus dieser Erkenntnis und Wertung vermittelnden Bedeutung der Praxis deren Relevanz als Kategorie einer Bestimmung der die Erkenntnisweise von Kunst kennzeichnenden Einheit von Erkenntnis und Wertung. Denn einerseits legt künstlerisches Schaffen, indem es sich auf Praxis und deren Resultate bezieht, die allgemeinen Voraussetzungen aller Erkenntnisse und Wertungen frei, und andererseits begründet es als eigene Art schöpfe-

rischer Praxis spezifisch ästhetische Erkenntnisvoraussetzungen, die sich in Abbildleistungen konkretisieren, welche weder von wissenschaftlicher noch von ideologischer Begriffsbildung abgegolten werden können.

Die Unabhängigkeit des zu Erkennenden von dem Akte seines Erkanntwerdens übergeschichtlich zu denken, ist die Intention einer Widerspiegelungstheorie, welche die Erkenntnisrelation auf die Gegenüberstellung einer an sich seienden Materie und eines von allen Voraussetzungen freigelegten Bewußtseins überhaupt reduziert, um damit die sogenannte Grundfrage der Philosophie im Sinne des Bekenntnisses zum Materialismus *entscheidbar* werden zu lassen. Kann die durch diese Abstraktion vermittelte Einstellung zum Erkenntnisproblem auch nach ihrer Zurücknahme beibehalten werden, so ist der Übergang vom Gedanken der Unabhängigkeit des Bewußtseinskorrelates als solchem zum Gedanken seiner Abhängigkeit von den in der gegenständlichen Praxis vollbrachten subjektiven Konstitutionsleistungen durch einen bloßen Wechsel des Gesichtspunktes zu vollziehen möglich. Der Einsicht, daß Gegenständlichkeit, in dem Maße, wie sie durch den Eingang in den Arbeitsprozeß zum Träger menschlichen Sinnes wird, in ihrer Rückbezogenheit auf die Leistungen von Subjektivität bedacht werden muß, trägt die marxistisch-leninistische Erkenntnistheorie Rechnung, indem sie die ungeschichtliche Materie-Bewußtsein-Relation mit der auf historische Gesellschaftsformationen hin spezifizierten Subjekt-Objekt-Relation verbindet. Damit wird es möglich, die vom historischen Materialismus erkannte Bedeutung einer Praxis, welche allererst Materie in einen möglichen Gegenstand für das geschichtlich konkretisierte Bewußtsein zu transformieren vermag, im Rahmen der erkenntnistheoretischen Position des philosophischen Materialismus wirksam werden zu lassen.

Bezogen auf den realen Lebensprozeß der Gesellschaft, wo die Formen der ideellen Tätigkeit eng mit den Formen der materiellen Tätigkeit verflochten sind, wird daher mit der Materie-Bewußtsein-Relation und der Subjekt-Objekt-Relation jeweils eine qualitativ andere Seite dieses Prozesses hervorgehoben. Weder sind Materie und Objekt bzw. Bewußtsein und Subjekt gleichzusetzen noch Objekt und Erkenntnisobjekt bzw. Subjekt und Erkenntnissubjekt. Kann von der Materie-Bewußtsein-Relation daher gesagt werden, daß die Materie unabhängig vom Bewußtsein existiert, zu ihrer Existenz des Bewußtseins nicht bedarf usw., so kann von einem Objekt nur sinnvoll in der Beziehung zu einem Subjekt und umgekehrt gesprochen werden. [23]

Die bei ihrer Bewertung der Rolle des Subjekts im Erkenntnisprozeß entscheidend divergierenden Positionen materialistischer Philosophie werden meist in der Differenz von anschauendem (oder mechanischem) zum dialektischen Materialismus polar gekennzeichnet. Nach der von Marx in den Feuerbach-Thesen als defizient ausgewiesenen Auffassung des anschauenden Materialismus erschien das Bewußtsein als eine Art tabula rasa, die sich

erst durch die Affektionsleistung der Objekte füllt. Das Subjekt bleibt passiver Teilnehmer am Erkenntnisprozeß. Vertreter des dialektischen Materialismus sehen die Begründung einer differenzierteren Abbildtheorie neben Marxens Feuerbach-Thesen vor allem in der Leistung des Leninschen Konspekts zu Hegels *Wissenschaft der Logik*. In dem Satz »Das Bewußtsein des Menschen widerspiegelt nicht nur die objektivere Welt, sondern schafft sie auch« [24] habe Lenin der Abbildtheorie ein theoretisches Niveau gesichert, das sie gegenüber solchen kritischen Invektiven immunisiere, die den Vorwurf der Simplifizierung des Erkenntnisprozesses erheben. Zu beachten ist aber, daß Lenins Konspekt zu Hegels Logik (geschrieben 1914/15) mit seiner bei Abfassung von *Materialismus und Empiriokritizismus* 1908 vertretenen Ansicht der Widerspiegelung kaum vereinbar scheint. Die Einheit der wissenschaftlichen Ideologie, die Reinheit ihrer Systematik und damit ihre politische Wirksamkeit zu sichern, bewegte Lenin hier offensichtlich dazu, Eindeutigkeit der Formulierung einem differenzierteren theoretischen Anspruch gegenüber den Vorzug zu geben. Sein Versuch, das Verhältnis von Materie und Bewußtsein im Sinne des von Marx gegen Hegel gewendeten Satzes, daß »das Ideelle nichts anderes als das im Menschenkopf umgesetzte und übersetzte Materielle« [25] sei, für die Analyse des Erkenntnisprozesses so zu fassen, als sie die Materie »eine philosophische Kategorie zur Bezeichnung der objektiven Realität, die dem Menschen in seinen Empfindungen gegeben ist, die von unseren Empfindungen *kopiert, fotografiert, abgebildet* wird und unabhängig von ihnen existiert« [26], scheint Lenin hinter die errungene Position des dialektischen Materialismus zurückfallen zu lassen. Problematisch an der Wirkungsgeschichte von *Materialismus und Empiriokritizismus* ist, daß in der Folgezeit die Diskussion um die zentrale Frage in der Abbildtheorie nach der erkenntniskonstitutiven Rolle des Subjekts immer wieder auf jene hier von Lenin offensichtlich in pädagogischer Absicht überpointierte Fassung eingeschworen wurde. Die Simplifizierung der Abbildtheorie konnte so lange nicht überwunden werden, wie ihre differenziertere Konzeption in Lenins Konspekt zu Hegels Logik unbekannt blieb. (Sie gelangte erst in der Publikation des Leninschen Nachlasses, 1929, an die Öffentlichkeit.) Nach der Publikation des philosophischen Nachlasses fiel es Vertretern des dialektischen Materialismus leichter, die vorher nur polemisch zurückgewiesenen Ansichten der sogenannten Revisionisten zu widerlegen. Wenn Korsch in *Marxismus und Philosophie* [27] den emanzipatorischen Gehalt des Marxschen Praxisbegriffs durch den Objektivismus der Widerspiegelungstheorie verloren glaubt oder, wie später zu zeigen ist, Fischer und Garaudy die Verbindlichkeit jenes verkürzten Widerspiegelungstheorems für die Erkenntnisleistung der Kunst als Ursache für die ›Enge‹ des Realismusbegriffs in der Ästhetik verantwortlich machen, so gelingt es

Theoretikern der DDR heute, unter Rekurs auf Lenins philosophischen Nachlaß, diese Kritik als eine in der eigenen Theoriegeschichte aufgehobene Position zu kennzeichnen.

Die Verbindung der »Grundfrage der Philosophie« mit der Kategorie der Praxis im Rahmen einer alternierenden Relation ist von strategischer Bedeutung für die Auseinandersetzung mit den Revisionisten, da sie es ermöglicht, deren Einwände ins ideologische System zu integrieren, ohne dessen auf Eindeutigkeit hin formulierte materialistische Grundprämissen preisgeben zu müssen. Auf dieser Grundlage kann zugleich die Forderung nach Integration des vom Praxisbegriff her gedachten revolutionären Prinzips in den Gedanken der Evolution einer sozialistischen Gesellschaft ebenso wirksam zurückgewiesen werden, wie Konsequenzen neutalisierbar werden, die in dieser Hinsicht aus der Auffassung von Kunst als eines Modells befreiter, schöpferischer Praxis gezogen werden können. Denn die Abbildtheorie bindet die in der künstlerischen Modellierung des Möglichen immer schon implizierte Kritik am Bestehenden zurück an die Freilegung derjenigen Momente des status quo, in denen dessen Angelegtsein auf die Einlösung des kritisch Antizipierten sichtbar wird. Von der Einschränkung her, die die Widerspiegelungstheorie der Verwendung des Praxisbegriffs auferlegt, kann die Verpflichtung der Kunst auf ein Maß begründet werden, auf das bezogen die objektive gesellschaftliche Realität und die in ihr waltenden Gesetzmäßigkeiten zum Maßstab werden können. An der Wirklichkeit des Möglichen sich auszuweisen, muß der ästhetische Vorgriff in der Lage sein, da nur auf diese Weise Kunst einen Beitrag leisten kann zur Beschleunigung der in ihren Möglichkeiten ohnehin weitgehend festgelegten objektiven Entwicklung.

E. John und E. Pracht versuchen in neueren Arbeiten [28] Lenins Hegel-Konspekt in seiner Bedeutung für Ästhetik und Kunstinterpretation zu entfalten. John weist die Auffassung zurück, die Differenz zwischen den Erkenntnisleistungen der Kunst und der Wissenschaft nur in ihren je spezifischen Mitteln der Widerspiegelung (Bilder – Begriffe) anzusetzen. Der bereits von dem sowjetischen Autor A. I. Burow vertretenen These, Kunst könne in ihrer Spezifik nur erfaßt werden, wenn es gelingt, die Besonderheit des Objekts der künstlerischen Aneignung namhaft zu machen [29], schließt John sich an und folgert, daß es nun gelte, das Kunstwerk als »Resultat« einer besonderen Subjekt-Objekt-Dialektik zu untersuchen.

Kunst soll also Ergebnis eines den Besonderheiten beider erkenntniskonstitutiver Momente, jenen des Subjekts und jenen des Objekts, gleichermaßen verpflichteten und daher von anderen Erkenntnisvollzügen prinzipiell verschiedenen Erkenntisakts sein. In seiner Argumentation wird jedoch deutlich, daß die von Lenin am Leitfaden des Hegelschen Textes gewonnene Konzeption einer innovativen Konstitutionsleistung bezüglich der Kunst gar

nicht zur Entfaltung gelangen kann, erfährt die der Kunst eigene Erkenntnisleistung durch Funktionsorientierung doch eine entscheidende Einschränkung. John zeigt, daß im künstlerischen Widerspiegelungsprozeß die Einheit von Subjekt und Objekt als Identität von Identität und Nichtidentität zu fassen sei. Denn zum einen gehe nicht die gesamte Gegenständlichkeit des Objekts, sondern nur bestimmte Eigenschaften und Relationen an ihm in den vom Künstler durch subjektive Abbildung konstituierten ideell-emotionalen Gehalt des Kunstwerks ein. Zum anderen existieren im Kunstwerk auch solche vom Objekt nicht implizierte Momente, die den Dispositionsbedingungen und Sozialisationserfahrungen des Subjekts entstammen. In diesem Ausdruck mit Darstellung verknüpfenden wechselseitigen Transformationsprozeß werde Objektives in Subjektives und Subjektives in Objektives derart umgesetzt, daß ein »richtiges Abbild der Wirklichkeit« gewonnen und diese korrekte Spiegelung der Realität als unhintergehbares Resultat fixiert werde. In der Rezeption gewinne der gleichsam im Werk stillgestellte Prozeß von Subjekt und Objekt erneut seine Dynamik und wirke »in der geistigen Aktivität« [30] des Rezipienten weiter. Diese die kunstspezifische Abbildungsleistung gegenüber der Realität angemessener beschreibenden Ausführungen entsprechen jener, einen Gedanken Flauberts weiterführenden Notiz Brechts: »Wir müssen nicht nur Spiegel sein, welcher die Wahrheit außer uns reflektiert. Wenn wir den Gegenstand in uns aufgenommen haben, muß etwas von uns dazukommen, bevor er wieder aus uns herausgeht, nämlich Kritik, gute und schlechte, welche der Gegenstand vom Standpunkt der Gesellschaft aus erfahren muß. So daß, was aus uns herausgeht, durchaus Persönliches enthält, freilich von der zwiespältigen Art, die dadurch entsteht, daß wir uns auf den Standpunkt der Gesellschaft stellten.« [31] Die Maßstäbe zur Bewertung der Angemessenheit jener kritischen Verarbeitung des jeweiligen objektiven Gegenstandes, die nur soweit *Konstitutions*leistung der Realität durch das erkennende künstlerische Subjekt sein kann, wieweit sie dem Anspruch *kritisch* zu genügen vermag, sind jedoch der Gesellschaft schlechthin nicht einfach verfügbar. Die Entscheidung über die Angemessenheit der künstlerischen Abbildung wird von einer Instanz getroffen, die kraft ihres abstrakten Wissens um die objektive Realität der von ihr in der künstlerischen Abbildung erwarteten Konkretisationsleistung im Sinne geschichtlicher Notwendigkeit bereits die zu berücksichtigenden Wertgesichtspunkte vorgegeben hat. In Johns Arbeiten werden die dem Subjekt künstlerischer Abbildung in seiner Möglichkeit zu innovativen Erkenntnisleistungen extern gesetzten Grenzen darin deutlich, daß er die angemessenere Einsicht in Kunstproduktion und -rezeption in die Strategie einbringen will, Ästhetik zur Leistungswissenschaft zu potenzieren. Wissenschaftliche Ideologie in einer entwickelten sozialistischen Gesellschaft organisiert die ihr zu Gebote stehenden Einzeldisziplinen nach dem

Leistungsprinzip; es geht ihr um die Optimierung jeglicher Form von Produktion, was für den Bereich der Kunst nicht mehr quantitative, sondern qualitative Effektivierung ihrer Wirkungsmöglichkeiten heißt. Wird in diesem Sinne Ästhetik zu einer Leitungswissenschaft erhoben, so bedeutet dies, daß sie unter dem anspruchsvollen Titel nicht etwas gänzlich anderes als das bisher unter dem Terminus ›Leitungstätigkeit‹ Erbrachte zu leisten hat, sondern die alten Aufgaben effektiver lösen soll. Aufgabe der Ästhetik im Rahmen einer wissenschaftlichen Ideologie ist es, die von ihr in der Erforschung der Bedingungen der Kunstproduktion gewonnenen Einsichten in die optimale Organisierung der kunstspezifischen Wirkungsmöglichkeiten auf gesellschaftliche Praxis einzubringen. [32]

Die bisherigen Arbeiten H. Redekers versuchten, die Spezifik der Kunst in ihrem Praxischarakter zu begründen. Dies brachte ihm zunächst heftige Kritik aus dem eigenen Lager ein, bis seine Ausführungen nach teilweiser Einarbeitung der Kritik deutlich werden ließen, daß mit seiner Konzeption die Möglichkeit eröffnet werde, Kunst intensiver als bisher zur Steigerung der ökonomischen Produktivität zu nutzen.

In seinem Beitrag *Subjekt – Objekt – Dialektik als ästhetisches Problem* wird die These, Kunst sei eine besondere Form der gesellschaftlichen Praxis, mit einem aus der Kybernetik entlehnten Modellbegriff fundiert. Um zu einer befriedigenden Analyse des Besonderen der Kunst zu gelangen, müsse die Vorstellung von Kunst als Modell der Praxis mit den Einsichten in die durch Kunst geleistete und zugleich von ihr evozierte Identifikationen [33] verbunden werden. Redeker nähert sich in der Qualifizierung jener den Charakter der Kunst ausweisenden Praxis als einer die Totalität des Menschlichen konstituierenden Praxis der von Jauß in seiner neuesten Arbeit behandelten These, Kunst sei Paradigma nicht entfremdeter Arbeit. [34] Jauß will die in sozialistischer Ästhetik vielfach zitierte Passage aus Marxens Pariser Manuskripten über das *Formieren nach Gesetzen der Schönheit* – vermittelt über den Begriff der Arbeit als dem »Selbsterzeugungsakt« des Menschen – demonstrativ auf deren idealistisches Fundament verweisen, welches er darin sichtbar werden läßt, daß Marx jenes vom produzierenden Menschen jedem Gegenstand anzulegende »inhärente Maß« der klassizistischen Konzeption des Naturschönen entlehnt haben muß. [35]

Während Jauß sich »dem idealistischen Ärgernis«, d. h. dem idealistischen Fundament dieser Marx-These als »unentbehrlichen Bestandteil einer materialistischen Ästhetik« [36] stellt, wird für Redeker in der Vorstellung von Kunst als Modellfall einer humanen Praxis in der sozialistischen Gesellschaft Kunst zu einem von Risiken des Scheiterns relativ befreiten Möglichkeitsspielraum zur Einübung einer nur noch die Erhöhung der Produktionsleistung inaugurierenden Praxis:

Die Entwicklung der Individuen zu bewußten, freien gesellschaftlichen Individuen vollzieht sich in der gesellschaftlichen Praxis, in erster Linie der sozialistischen Arbeit. Auf sie wirken auch verschiedene ideologische Faktoren ein (Agitation, Propaganda, die sozialistische Moralerziehung u. a.). Die Kunst macht diese Entwicklung des Individuums selbst zum genußvollen Erlebnis. In ihr wird das Individuum unmittelbar zum schöpferischen gesellschaftlichen Individuum. Das gilt für die Produktion und ebensosehr für die Rezeption, die gesellschaftlich entscheidende Existenzform der Kunst im Hinblick auf ihre erzieherische Funktion. Indem ich das Kunstwerk genieße, genieße ich mein eigenes schöpferisches Handeln als gesellschaftliches Individuum. Freilich entspringt dieser Genuß aus einem Erlebnis in der Vorstellung. Aber es ist die Vorstellung der wirklichen gesellschaftlichen Praxis und sie wirkt auf meine wirkliche Praxis zurück. [37]

Gegenstandsdetermination und Praxisabhängigkeit der Erkenntnis über die Herausstellung ihrer Differenz hinaus miteinander zu verbinden, war das Hauptanliegen der in den Jahren 1961–1964 und 1966–1967 in der »Deutschen Zeitschrift für Philosophie« geführten Diskussionen um den Praxisbegriff. [38] Dem Interesse einer um wissenschaftliche Fundierung bemühten Parteipolitik wurde dabei insofern Rechnung getragen, als es um die Beantwortung der Frage ging, wie eine in den Wissenschaften geleistete Darstellung der Wirklichkeit in Anweisungen für die Gestaltung der praktischen Beziehungen der Menschen zu dieser Wirklichkeit umgesetzt werden könne. Reflektierte die Diskussion um den Praxisbegriff zunächst in erster Linie die sich aus der Entwicklung·der Naturwissenschaften zur unmittelbaren Produktivkraft [39] ergebenden Probleme der Bestätigung und Überprüfung wahrer Aussagen im Rahmen erfolgskontrollierten technischen Handelns, so blieben auch die sich daran anschließenden Überlegungen zum Begründungsproblem sozialen Handelns [40] der technizistischen Beschränktheit jener Diskussion verhaftet. Dies wirkte sich dahingehend aus, daß sie den Planungsmodus technischer Prozesse weitgehend auf die Gestaltung gesellschaftlicher Interaktion extrapolierten
 Einer Ästhetik, die sich in ihren Überlegungen an diesen Problemen orientierte, ging es zunächst darum, die Teilhabe der Kunst am Funktionspotential der Naturwissenschaften zu sichern, indem sie durch die Bestimmung der Kunst als Produktivkraft deren Praxisrelevanz zu begründen suchte. Die Überlegungen zu den Bedingungen wissenschaftlich fundierter Sozialtechnik in der sozialistischen Gesellschaft eröffneten ihr dann die Möglichkeit, Kunst aus dem Bezug auf bloße Produktivitätssteigerung zu lösen, um sie statt dessen in stärkerem Maße auf die Erfüllung von Aufgaben hin zu orientieren, die im Zusammenhang mit der Steuerung und Regulierung gesellschaftlicher Beziehungen entstehen. Dem Bezug auf diesen Problemzusammenhang verdankt der Begriff der Handlungsanweisung in den Arbeiten Prachts seine Bedeutung für die Beschreibung der Leistungsmöglichkeiten von Kunst. In welchem Maße bei der Befolgung solcher Anweisungen das Risiko des Scheiterns aus-

geschlossen werden kann, wird von daher konsequent zum Kriterium ästhetischer Wahrheit. Für das Bemühen, Solidität der Handlungsanweisung und Wahrheitswert der Werke unmittelbar zu verbinden, kann von einer auf diese Weise präskriptiv verfahrenden Ästhetik Brecht zur Bestätigung herangezogen werden: »Die Kunst wird nicht unrealistisch, wenn sie die Proportionen ändert, sondern wenn sie diese so ändert, daß das Publikum, die Abbildungen praktisch für Einblicke und Impulse verwendend, in der Wirklichkeit scheitern würde.« [41] Ist das Scheitern eine Folge der Kollision individueller Interessen mit gesellschaftlichen, so muß die Kunst die Übereinstimmung beider im proletarischen Klasseninteresse ihrer Wertung und so die parteilich perspektivische Beziehung zu dem von ihr Dargestellten gestalten.

In dem Maße, wie es dem Kunstwerk gelingt, in der expliziten Bindung an jenen obersten Wertgesichtspunkt diejenigen Werte, die das von ihr dargestellte Handeln bestimmen, in eine eindeutige Ordnung zu bringen und auf diese Weise eine richtige Be-Wertung dieser Werte zu leisten, sichert es seine eigene Gestaltung als ästhetischer Wert. Die vom Künstler in seinem Aneignungsprozeß als kognitive Leistung an der objektiven Realität vollzogene ästhetische Wertung trifft so nicht auf eine nach Maßgabe individueller Einsicht in gesellschaftliche Notwendigkeit zu wertende Wirklichkeit. Ihr steht vielmehr eine Realität gegenüber, die durch die Interpretationsinstanz der Partei bereits eindeutig vorgewertet ist. Verlangt die Partei auch nicht vom Künstler, er solle lediglich ihre Richtlinien illustrieren, so erwartet sie doch gleichwohl, er werde sich im Schaffensprozeß an ihren Dokumenten wie an einem »sicheren Kompaß« [42] orientieren. Mit dieser ästhetischen Wertung verleiht der Künstler dem Werk einen potentiell objektiven und künstlerischen Wert. Wie eine subjektive Leistung ein objektives Ergebnis »zeitigen« kann, versucht Rita Schober zu zeigen, indem sie, Wertgenesis (Wertung) und Wertgeltung (objektiver Wert) unterscheidend, die Prozesse der Produktion und Rezeption als Bewegung einer Wertungspotenzierung begreift. [43] Dabei wird jener virtuell objektive Wert erst in der Tätigkeit des seinerseits wertenden rezeptiven Subjekts aktualisiert. Die vom Rezipienten wertend geleistete Rückbindung des im Werk widergespiegelten Objekts an dessen Entstehungszusammenhang in der Realität ist jedoch keine Rekonstruktion aus gesellschaftlicher Realität »an sich«, sondern immer schon verwoben mit der Welterfahrung des wertenden Subjekts, welches das widergespiegelte Objekt an einer schon in bestimmter Weise vorgewerteten Wirklichkeit mißt. Im hermeneutisch korrekten Hinweis der Autorin, der Rezipient thematisiere bei jener Rekonstruktionsleistung die Realität nach seinem Verhältnis, in dem er zur eigenen Zeit wie auch zur Zeit der Genesis des Werkes steht, steckt jedoch implizit wieder das präskriptive Moment, was aus jenem in eigener klassenbewußter Reflexion zu gestaltenden Verhältnis ein organisiertes Wertverhältnis macht. Gleichwohl wird an den Überlegungen

R. Schobers deutlich, daß »die Wertfrage den potentiellen Rezipienten einzubeziehen fordert«. [44]

III. Gesellschaftliche Wirkung der Kunst

Von der Wirkungsästhetik zur Rezeptionsforschung

Literatur kann in ihren Möglichkeiten nicht darauf eingeschränkt werden, den Sinn des geschichtlich Notwendigen bloß ästhetisch bewußt zu machen. Denn dieses Notwendige verdankt sich gerade dem Absehen von solchen Möglichkeiten, welche am literarischen Text dort präsent bleiben, wo er durch die in ihm nicht zur Aufhebung gelangende Spannung von sozialperspektivischer Darstellung und dargestellter Individualperspektive hindurch sich öffnet auf die Deutungsmöglichkeiten seiner individuell lebensweltlichen Perzeptionsweisen verhafteten Leser hin. Die literarische Darbietung schematisierter Ansichten, welche ihre Bedeutungserfüllung der Leseraktivität zuweisen, impliziert die Anerkennung lebenspraktisch fundierter doxischer Elemente im gesellschaftlichen Bewußtsein, da diese auch dann im Rezeptionsprozeß eine notwendige Korrektur erfahren, für die die Auseinandersetzung mit Literatur motivierenden Erwartungen konstitutiv bleibt.

Der Anspruch der Literatur, in ihren Werken eine eindeutige Relation zwischen Abgebildetem und Abbildung hergestellt und diese Beziehung gleichsam zum erkenntnistheoretisch befriedigenden Abschluß gebracht zu haben, bleibt zumindest so lange uneingelöst, wie die Rolle des Lesers nicht näher bestimmt wird. Denn die Darstellungsrelation wird erst dann aktualisiert, wenn der ästhetisch terminierte Erkenntnisakt durch Integration des rezeptiven Subjekts wiederbelebt wird. Den Anforderungen einer um die konstitutive Rolle des Rezipienten wissenden und darin werkspezifischen Widerspiegelungsleistung kann Literatur nur genügen, wenn sie ihrer Abbildungsleistung bereits eine Appellfunktion unterlegt, deren Erfüllung an lebenspraktische und Kunsterfahrung beinhaltende Dispositionsbedingungen des Rezipienten gebunden ist und den Wirkungsintentionen des Textes selber unverfügbar bleibt. Kann unter darstellungsästhetischen Aspekten der Bezug des Abbilds auf das Abgebildete noch als Unmittelbarkeit gedeutet werden, so stellt sich dieser Zusammenhang unter rezeptionsästhetischen Gesichtspunkten als vermittelt dar, erfaßte doch der Leser das in der Abbildung intendierte Abgebildete nicht auf der Ebene des unmittelbaren Nachvollzugs des Abgebildeten selbst, sondern im vermittelnden Abbild, welches ihn auf das Abgebildete nur zu orientieren vermag, indem es ihn zugleich davon distanziert. Dieser potentielle Gewinn an Distanz bildet jenes Mehr an Kunsterfahrung, das der wirkungsästhetisch

gewonnenen Antizipation rezeptiven Verhaltens und ihrer begleitenden Maßnahmen seitens einer pädagogischen und empirisch die Rekrutierung optimaler Leser befördernden ästhetischen Erziehung nicht verfügbar werden kann.

Die Einsicht in die Notwendigkeit einer gründlicheren Analyse der Rezeptionsprobleme, die den Rezeptionsprozeß in seinen über die wirkungsästhetische Interpretation hinausweisenden Möglichkeiten erfassen und weitgehend prognostizierbar werden läßt, kam schon vor Beginn der mit Jauß geführten Diskussion zum Ausdruck. [45]

Die explizite Reflexion auf das Subjekt der Aneignung literarischer Texte ist nur sinnvoll, wenn die damit in Sicht gebrachte Differenz von Textunmittelbarkeit und Textvermittlung nicht wieder nivellierend aufgehoben wird in die Linearität einer Abbildrelation, in der Rezeption auf die bloße Aktualisierung der durch den Text vorgegebenen Sinnmöglichkeiten reduziert wird. Das Verhältnis des Lesers zum literarischen Werk kann schon deshalb nicht als solches einseitiger Abhängigkeit gedeutet werden, weil die in diesem Verhältnis sich herstellende Beziehung auf Abbildung selbst nicht in der gleichen Weise gedacht werden kann wie eine Relation auf Abgebildetes. Wird in der Rezeption das Verhältnis von Abbildung zum jeweils möglichen Abgebildeten selbst zum Problem, so kann der in dieser Weise konzipierte Vorgang der Aufnahme nicht mehr ohne weiteres begriffen werden als die Erfüllung einer auf die bloße Darbietung objektiver Gegebenheiten eingeschränkten Funktion der Literatur. Insofern die Thematisierung der Möglichkeiten, rezeptiv an Literatur Erkenntnis zu gewinnen, zu einem modifizierten Begriff des ihr eigenen werkspezifischen Erkenntnismodus führt, scheint eine materialistische Ästhetik angesichts des Rezeptionsaspektes zur Übernahme idealistischer Prämissen genötigt zu sein. Denn gilt es das in der Annahme eines bedeutungskonstitutiv am Werk mitbeteiligten Lesers notwendig implizierte Wissen von der Mehrdeutigkeit der Werke in das Vorhaben einzubringen, die auf Eindeutigkeit irreduziblen Unbestimmtheitsstellen deskriptiv angemessen zu erfassen, so muß eine materialistische Ästhetik in der Bestimmung des Verhältnisses von Produktion und Rezeption die beiden extremen Positionen zwischen Reduktion der rezeptiv gewonnenen Erkenntnis auf einen bloßen Willkürakt des Lesers einerseits und Überformung der Relation zugunsten eines demiurgisch schaffenden Künstlers andererseits überwinden. Dies gelingt ihr im eigenen Selbstverständnis dadurch, daß sie dieses Verhältnis vor dem Paradigma der Marxschen Dialektik von Produktion und Konsumtion als eines wechselseitiger Bedingtheiten begreift. Die Theoretiker der DDR-Ästhetik beziehen sich dabei auf die Passage in Marxens nachgelassener Einleitung zur *Kritik der Politischen Ökonomie* von 1857, in der Marx selbst eine Analogie zwischen materieller Produktion und Konsumtion und künstlerischem Schaffen und Rezeption herstellt.

Eine konsequente Anwendung dieser Analogie auf das Verhältnis von Kunst und ihre Rezeption führt zur Aufgabe der im Sinne einer materialistischen Beantwortung der Grundfrage der Philosophie notwendig *linearen* Funktionsbestimmung von Kunst. Wie H. R. Jauß in der neuesten Auseinandersetzung mit seinen Diskussionspartnern in der DDR [46] richtig feststellt, kann weder eine Literatur, die nur vorgegebene Wirklichkeit eindimensional abbildet (gemäß der Marxschen Analogie zum Kunstprozeß), ein bisher noch nicht in Erscheinung getretenes Kunstbedürfnis hervorbringen, noch vermag ein Rezipient, der lediglich aktualisiert, was im Werk an Handlungsanweisungen antizipiert war, in einem übergreifenden Prozeß zum selbst wieder aktiven Subjekt zu werden. Jauß ist bemüht, zu zeigen, wie eine materialistische Ästhetik, bedient sie sich dieser Marx-Stelle als einer den Zusammenhang von Kunst und Rezeption erhellenden Analogie, notwendig zur Überprüfung ihrer Auffassung von der Widerspiegelung und ihrer Anwendung des Basis-Überbau-Modells gezwungen werde. Jauß' Kritik erscheint vor dem Hintergrund einer Widerspiegelungstheorie, wie die Lenin in *Materialismus und Empiriokritizismus* offensichtlich in pädagogischer Absicht konzipierte und wie diese in der Folgezeit kodifiziert wurde, berechtigt, trifft aber nicht mehr auf jene von Lenin an Hegels Logik gewonnene modifizierte Fassung zu. Die inzwischen in der DDR entwickelte Rezeptionsästhetik vermag ihren Anspruch, die bisher wirkungsästhetisch verkürzte Interpretation von Kunst und Rezeption zu einer dem Marxschen Hinweis angemessenen Differenziertheit geführt zu haben, auf eine die innovative Leistung des Subjekts theoretisch würdigende Formulierung des Abbildproblems zu gründen. Berechtigt bleiben die Einwände von Jauß insofern, als weder die differenziertere Form der Widerspiegelungstheorie in der Ästhetik hinsichtlich ihres entscheidenden Momentes der innovativen Subjektleistung voll zur Geltung kommen konnte, noch die gegenüber der wirkungsästhetisch reduzierten Annahmen bedeutend angemessenere Rezeptionsästhetik den ganzen Sinn der These vom ›tätigen Subjekt‹ theoretisch überzeugend zu entfalten vermochte. Daß allen terminologischen Differenzierungen der Charakter möglicherweise leerer Versicherungen anhaftet, liegt wohl daran, daß sie bestimmte, der Funktionsorientierung von Kunst und Ästhetik in der DDR verdankte Momente zu integrieren genötigt war, die in ihrer Dominanz notwendig die theorieimmanente Geltung einschränken.

Nötigt die Einsicht, daß die Aufnahme von Literatur gebunden ist an soziale Gruppierungen, »deren Individuen in der Regel räumlich und zeitlich unabhängig voneinander zu ein und demselben Text in Beziehung treten und über die literarische Öffentlichkeit ihre Deutungen und Wertungen überprüprüfen« [47], zur Anerkennung der »Notwendigkeit des Meinungsstreites um Werke der sozialistischen Gegenwartskunst, da erst über ihn das Kunstwerk in der sozialistischen Gesellschaft seine inhaltliche Präzisierung und

lebensnahe Ausformung bzw. Erschließung erfährt« [48], so sah darin die aufs Rezeptionsproblem aufmerksam gewordene Ästhetik zunächst nur die Gefährdung ihres programmatischen Anspruchs. Sie mußte erkennen, daß ihre Fähigkeit zur begrifflichen Bestimmung eines Kunst- und Literaturinhaltes und dessen gesellschaftlicher Bedeutsamkeit nur der Abstraktion »vom realen ästhetischen Kommunikationsprozeß« [49] verdankt war. Naheliegend war von daher für die auf Präskriptivität bedachte Ästhetik, ihre kritische Einsicht in den fragmentarischen Charakter der Rezeptionsforschung zu verbinden mit dem Ruf nach einer empirisch-einzelwissenschaftlich verfahrenden Kunstsoziologie, welche durch Vermittlung eines für gesellschaftliche Rezeptionsprozesse relevanten Gesetzeswissens die Voraussetzungen sollte erstellen können für die Ausdehnung der Leistungstätigkeit auf den Rezeptionsbereich. Der Anforderung, zu untersuchen, »weshalb dieses oder jenes Werk in dieser oder jener Schicht oder Generation welche exakte Wirkung erzielt« [50], stellte sich diese Kunstsoziologie, indem sie in erster Linie diejenigen Mechanismen untersuchte, die es ermöglichen, daß die vom Kunstwerk repräsentierten, ihm als »Funktionsverständnis« unterlegten kulturellen Richtwerte in der rezipierenden Aneignung erreicht werden.* In der Fähigkeit der Werke, andere Möglichkeiten der Bewertung als die von ihnen realisierten zwar in Sicht zu bringen, aber zugleich auch eindeutig auszuschließen, kommt eine Überlegenheit über die Rezipienten zum Ausdruck, in welcher der Erziehungsanspruch der Kunst fundiert ist.

Neben der werkvermittelten Anleitung zu einem angemessenen Rezeptionsverhalten erfährt der Leser auch eine unmittelbare Handlungsanleitung durch Kunstpädagogik. In der DDR gab es schon einige Zeit vor der explizit literaturtheoretischen Diskussion des Rezeptionsproblems Bestrebungen, eine besonders die außerästhetischen Faktoren berücksichtigende »künstlerische Rezeptionspädagogik« zu entwickeln. Ziel dieser Bemühungen war es, einen Sensibilisierungsprozeß beim Leser einzuleiten, dessen Erfolg sich nicht nur in einem den vermittelten Wertgesichtspunkten gegenüber optimalen Rezeptionsverhalten niederschlagen sollte, sondern auch in der Bewältigung der bei wachsender Komplexität notwendig erhöhten Anforderungen am Arbeitsplatz wirksam werden sollte. Soll Ästhetik eine pädagogische Vermittlungsleistung

* Die im Rechenschaftsbericht an die 9. Tagung des ZK der SED (1973) vorgetragene Kritik, einige literarische Werke und Bühnenstücke muteten den Bürgern »zuviel Selbstverleugnung« zu, macht deutlich, inwieweit von Kunst und Literatur weniger eine Problematisierung der Wertbegründung des Handelns und damit ein Infragestellen lebensweltlich hingenommener Geltungsansprüche erwartet wird, als vielmehr die Suggestion bündiger Antworten, welche die Rezeption herabsinken läßt zu einer bloßen Übernahme von mehr oder weniger imperativisch vermittelten Wertvorstellungen in den »Kreis altvertrauter und im menschlichen Leben [...] als unbedingt gültig hingenommener und praktisch erprobter Gewißheiten.« (Husserls Definition der Lebenswelt)

dieser Reichweite übernehmen, so muß sie entweder zu einer Universalwissenschaft werden oder zu einem System von Teilsystemen aufgefächert werden. Ein sowjetischer Autor schlägt daher vor, neben einer allgemeinen Ästhetik eine für den Bereich der gesellschaftlichen Produktion speziell verantwortliche technische Ästhetik und eine der traditionellen Ästhetik in ihrem Aufgabengebiet verwandte Theorie der Künste zu unterscheiden. [51] »Das gebieterische Eindringen der Ästhetik in alle Lebensbereiche der sozialistischen Gesellschaft« [52] vollzog sich vor dem Hintergrund einer in den letzten Jahren verstärkt technokratischen Organisierung der Arbeitsprozesse und ihrer Folgeerscheinung einer erhöhten Freizeit. [53] In dem durch die Entwicklung des Verhältnisses der beiden deutschen Staaten zueinander wachsenden Bedürfnis an ideologischer Abgrenzung galt es unter der These der potenzierten ideologischen Auseinandersetzung mit dem Imperialismus die Gefahr des »Eindringens reaktionärer Ideologie in immer neuen Verpackungen« [54] gerade in diesem möglicherweise falsch verstandenen ideologischen ›Freiraum‹ der Freizeit zu verhindern. [55] Die Partei war sich der ideologischen Integrität der DDR-Bürger so sicher nicht, leitete sie doch eine Vielzahl an Maßnahmen ein, um deren Immunität gegen imperialistische Reizangebote und »eine begründete Wertorientierung für ihr Wirken in der sozialistischen Gesellschaft« [56] zu garantieren. Ästhetische Erziehung, die nicht zu reduzieren ist auf Kunstpädagogik, hat in der DDR die Aufgabe, das Verhältnis zur Arbeit im Selbstverständnis der Werktätigen entgegen aller weiterhin bestehenden Trennung von Hand- und Kopfarbeit bewußtseinsbildend zu einem kommunistischen Verhältnis werden zu lassen. [57] Signum dieses Verhältnisses ist das Marxsche Ideal des Formierens nach den Gesetzen der Schönheit in einer Arbeit, die das menschliche Wesen allererst zur Entfaltung bringt, da nur in ihr der Mensch seinen Akt der Selbsterzeugung vollbringen kann. Wird dieses Selbstverständnis, in der eigenen Arbeit das Schöne zu empfinden, jedoch von oben durch sozialtechnologische Maßnahmen erst gestiftet, denaturiert das Marxsche Ideal zur bloßen Stimulans zu erhöhter Arbeitsproduktivität. Die Frage, weshalb eine ästhetische Erziehung jene Vermittlung besser zu leisten vermag als andere pädagogische Vermittlungsweisen, erhellt daraus, daß »das ästhetische Verhältnis des Menschen zur Wirklichkeit« als »das universellste Grundverhältnis« verstanden wird [58] und zudem eine ästhetische Vermittlung über die ›unteren Erkenntnisvermögen‹ bzw. den psycho-physiologischen Apparat Zugang zum Rezipienten findet, was eine intensivere Bewußtseinsbildung verspricht.

Begreift diese Gesellschaft die Sphäre der Produktion wie alle anderen Bereiche gesellschaftlicher Tätigkeit als »Ausbildungsstätten ästhetischen Verhaltens« [59], so scheint eine in der sozialistischen Gesellschaft von der Bindung an traditionelle Philosophie entfesselte Ästhetik allgegenwärtiges Organisationsprinzip zu werden. So gehören die Gebiete industrielle Produktions-

gestaltung, Umwelt, Wohnen, Kultur, Arbeit, Industrieformgebung [60],
Volksfeste, Paraden und Demonstrationen [61] jeweils in einzelne Teilsysteme
eines universalistischen Gesamtsystems Ästhetik.

Am Problem der ästhetischen Erziehung in der DDR kann angedeutet
werden, weshalb die Künste hier jene ihrer Rolle im Kapitalismus so unver-
gleichliche Bedeutung und Funktionsorientierung erlangen konnten. Den Kün-
sten wurden mit wissenschaftlicher Ideologie einerseits alle Bereiche des ge-
sellschaftlichen Lebens als potentielle Sujets verfügbar, andererseits sollten
diese Bereiche selbst nach ästhetischen Gestaltungsprinzipien organisiert wer-
den. Das Problem, daß in dieser Weise funktionalisierte Künste durch die
enge Bindung ihrer Genesis und Geltung an eine nach geschichtlicher Not-
wendigkeit zu organisierende Lebenspraxis ihr eigenes Funktionieren nicht
mehr einer Reflexion unterziehen können, die Konsequenzen für ihren Gel-
tungsanspruch hätte, soll an späterer Stelle noch thematisiert werden. Es
gilt zunächst, den Zusammenhang der Funktionsorientierung der Künste mit
der Frage der gesellschaftlichen Bewertung ihrer Qualität zu verbinden.

Die erzieherisch im Sinne der »Ausbildung sozialistischer Einstellungen,
Verhaltensweisen und Wertorientierungen« [62] funktionierende Kunst schafft,
indem sie an der Herausbildung derjenigen Erwartungen mitwirkt, durch
die ihre eigene Rezeption vermittelt ist, zusammen mit einer literarischen
Öffentlichkeit die Bedingungen ihrer gesellschaftlichen Geltung. Im Rahmen
der von Kunst und Literatur gestifteten öffentlichen Kommunikationsver-
hältnisse leistet deren institutionalisierte Kritik, indem sie die von der Partei
festgelegten weltanschaulichen Regulative öffentlicher Diskurse sowohl der
Kunstproduktion als auch der Kunstrezeption gegenüber zur Geltung bringt,
einerseits eine als »Erzieher der Erzieher« verstandene Orientierung der
Künstler ebenso, wie sie andererseits darauf hinwirkt, daß »sich die
ästhetischen Ideale der Arbeiterklasse zu stabilen Geschmacks- und Urteils-
formen« ausbilden und »spontan, weil eingewöhnt und selbstverständlich,
wirksam werden bei der Erschließung der persönlichkeitsbildenden Eigen-
schaften von Kunstwerken«. [63] Bemißt sich gerade an der persönlichkeits-
bildenden Wirkung ästhetischer Faktoren der Grad der funktionalen Inte-
gration der Kunst in den Zusammenhang der gesellschaftlichen Beziehungen,
so kommt der Kritik in Ansehung der Kunst aus dieser Leistungsfähigkeit
erwachsenden Verantwortung die Aufgabe zu, die einem bestimmten Werk
möglichen Wirkungen annähernd genau zu antizipieren, um auf dieser Grund-
lage möglichst solche Rezeptionsfolgen, die der Grundintention künstlerischen
Schaffens im Sozialismus nicht entsprechen, neutralisieren zu können. Orien-
tiert an einem emphatischen Begriff vom ästhetischen Wirkungspotential [64],
untersucht die Kunstkritik besonders aufmerksam, welche von den der Kunst
zu Gebote stehenden Möglichkeiten, aktivierend in die gesellschaftliche Ent-
wicklung einzugreifen, im jeweiligen Einzelwerk realisiert sind. An der ver-

wendeten Formensprache den pragmatischen Sinn, die Funktionsgesichtspunkte, auf die künstlerisches Schaffen bezogen ist, ablesbar zu machen, mit anderen Worten darauf hinzuarbeiten, daß die mit fraglosem Konsens ausgestatteten Überzeugungsgehalte eines Kunstwerkes auch dessen Aufnahmeprozeß möglichst ungebrochen organisieren, versteht die auf die Prämissen parteilicher Leitungstätigkeit im kulturellen Bereich bezogene Kritik als ihre genuine Aufgabe. Die Anforderungen der Gesellschaft an Kunst bringt sie dabei zur Geltung, indem sie mit dem aus dem sozialistischen Menschenbild abgeleiteten Wertsystem sozusagen einen allgemeinen Kontext festlegt, über den die Bedeutungserfahrung des einzelnen Werkes auf jeweils besondere Weise sich vermitteln lassen muß, will es den gesellschaftlichen Anforderungen, die sich ja im Menschenbild manifestieren, genügen. [65] Demgemäß orientiert die Kunstkritik den Aufnahmeprozeß eines Kunstproduktes dahingehend, »daß sich der Aufnehmende nicht an den Aussagewert einer Einzelheit klammert, sondern die Qualität des Bewertungssystems erschließt« [66], um so in der Teilnahme an der im Werk vollzogenen Wertung deren Überzeugungskraft im Sinne von Handlungsimpulsen in sich wirksam werden zu lassen.

Die theoretische Einsicht sozialistischer Ästhetik in die Proportionalität des Niveaus der Kritik und der Qualität der Werke [67] billigt der Kritik einen Rang zu, welchem ihre augenblickliche Bedeutung im öffentlichen Bewußtsein der DDR keineswegs entspricht. Das Eingeständnis, daß die Kritik ihre zentrale Stellung im öffentlichen Interesse noch nicht erreicht habe, der sie bedarf, soll sie jene sichere Richtschnur für optimale Wertorientierung der Produktion und maximalen Wertgewinn der Rezeption darstellen, läßt K. Jarmatz auf Fehler der Vergangenheit verweisen. Der entscheidende Mangel an bisheriger Kritik sei ihre Unentschlossenheit und Unverbindlichkeit gewesen, die sie nicht entschieden genug die Schwächen in den Werken habe aufdecken lassen. Wenn der Autor feststellt, damit habe sie ihre Funktion verfehlt, so war es nicht zuletzt gerade die Angst der Kritiker vor unspezifischer Erfüllung ihrer Aufgabe, die ihre Arbeit dem Relativismus verfallen ließ. Als den Prozeß von Produktion zu Rezeption begleitender Leitfaden steht Literaturkritik zwischen zwei Bereichen, die bei allen Versicherungen seitens der Ästhetik, sie wisse um deren Spezifik und nütze deren Potential, faktisch noch relativ uneingeschränkt sind. In dieser Mittlerposition – gleichsam nur deskriptiv auf präskriptiv geformte Prozesse zu reagieren – teilt sich der Literaturkritik jener nach Maßgabe gesellschaftlicher Notwendigkeit vollzogene Wechsel von größerem oder geringerem Bedarf der wissenschaftlichen Ideologie an ihrer Leistung als ständige Verunsicherung mit. Die ihren Möglichkeiten durch die Wertorientierung ›parteilich‹ gesetzten Grenzen zwischen bedingungsloser Affirmation und konstruktiver Negation [68] werden von ihr auf diese Weise selten genutzt, vermag sie

unverbindlich zwischen den Extremen ruhend wenigstens eine ihrer Aufgaben zu erfüllen: Kontinuität. Einer im Sinne gegenwärtiger DDR-Kulturpolitik geleiteten Literatur- und Kunstkritik wird ein solches Verhalten natürlich nicht gerecht, bedarf eine Leistungsgesellschaft doch keiner statisch relativistischen Teildisziplin, sondern nach eigenem Anspruch einer Kritik, die »bewegende Ästhetik« (Belinskij) sei.

Kritik – das ist das dynamische, dauernde In-Beziehungs-Setzen philosophischer, politischer und ideologischer Konzeptionen mit der realen künstlerischen Praxis, ein In-Beziehung-Setzen, das eine gegenseitige Bereicherung der Literatur, der Kritik, der Publizistik, einen Zuwachs sowohl in der Sphäre der Ideen und Konzeptionen als auch in der Sphäre der Kunst selbst bewirkt. Die Kritik ist also der notwendige Mittler dieses Austausches zwischen Theorie und Praxis des künstlerischen Schaffens. Das heißt auch, daß sie die Verantwortung für das übernimmt, was innerhalb von Literatur und Kunst und was in der Gesellschaft mit Literatur und Kunst vor sich geht. [69]

Gerade der hier geforderte Bezug der Werke auf außerästhetische Kriterien erwies sich bisher nicht als probates Mittel, sozialistische Literatur- und Kunstkritik aus der Unverbindlichkeit zu führen. Bindet sich die Kunst- und Literaturkritik zu eng an jene vorgängig in der Produktion berücksichtigten außerästhetischen Werte, so wird sie von den Künstlern der »abstrakt-normativen Betrachtungsweise« bezichtigt, die ihre Hilflosigkeit vor der Spezifik des Ästhetischen durch Flucht in philosophische, ethische und ideologische Aussagen dokumentiere. Das Problem, daß Kritik als Wissenschaft an den Schwierigkeiten teilhat, die Wissenschaft und Kunst einander inkommensurabel erscheinen lassen, stellt sich für künstlerische Kritik auch im Sozialismus, denn sozialistischer Kunst wurden zwar Werte zu vermitteln aufgegeben, aber gleichwohl nicht der Anspruch auf Spezifität entzogen. Sozialistische Kritik hat sich diesem Anspruch zu stellen und nach der ihr theoretisch zugebilligten hohen Bedeutung das Kunstspezifische in der Funktionsweise der Werke durch Beschreibung wirksam werden zu lassen. Soll Kritik dies leisten, so darf sie sich nicht nur auf außerästhetischer Ebene mit den Künstlern weltanschaulich verbunden fühlen, fehlt ihr doch so der Blick für eine möglicherweise fortschrittliche *ästhetische* Gestaltung. Auch hierin ist sozialistische Kunst- und Literaturkritik nicht geringeren Schwierigkeiten ausgesetzt als eine Bewertung künstlerischer Prozesse im Kapitalismus. Bildete bürgerliche Kritik ihre Maßstäbe an vergangener Kunst und sieht sich Werken gegenüber, die ihr darin unbegreiflich bleiben müssen, daß diese in bewußter Destruktion bisheriger Wertvorstellungen neue Werte repräsentieren; so vermag auch sozialistische Kritik angesichts einer Kunstentwicklung, die nur scheinbar ohne unberechenbare Innovationen verläuft, keineswegs so problemlos zu werten, wie das westliche Autoren immer wieder behaupten. [70] Ist ihr Gegenstand auch nicht eine Kunst, die dem Wesen kapitalistischer Markt-

gesetze sich darin verpflichtet, bedingungsloser Innovation zu folgen, so vollzieht sozialistische Kritik ihre deskriptive Leistung unter den Wertorientierungen, die – auf der Ebene wissenschaftlicher Leitung – der Kunst zwar vorgegeben, aber möglicherweise nicht befriedigend realisiert wurden. Begnügt sich die Kritik aber mit dem Konstatieren dieser möglichen Differenz, so kennzeichnet sie zwar weltanschauliche Mängel an dem betreffenden Werk, bleibt jedoch unzureichend gegenüber den notwendig innerästhetischen Motiven dieser Mängel und erfüllt nicht ihre ›Teilfunktion‹. Fortschritt innerhalb der sozialistischen Kunstentwicklung vermag Kritik nur zu begreifen, stellt sie sich dem durch leitungswissenschaftliche Ästhetik noch unerforschten und daher dem planenden Vorgriff auf kunstimmanente Wirkungsweisen noch unverfügbaren Grenzbereich im Kunstspezifischen. Vermag die Kunst hierin ihre Entwicklung jenseits der Prognostik zu vollziehen und inhaltlich wie formal Neues schaffen, so ist es Aufgabe der Kritik, jene innovative Leistung einer rezeptiven Öffentlichkeit so zu integrieren, daß jenes Neue weder den abstrakt an Kunst gestellten Anforderungen opponiert noch im Falle affirmativer Erfüllung wissenschaftlicher Ideologie als Maßstab für künftige Werke verlorengeht.

Ein weiteres Problem stellt sich offizieller Kunstkritik in einer sozialistischen Gesellschaft hinsichtlich der Entstehung der von ihr zu bewertenden Werke. Sie legt ihre Kriterien an Werke an, die bereits in ihrem Erscheinen ein erfolgreiches Bestehen vor der kritischen Instanz einer Vorauswahl dokumentieren. Die Entscheidung über die Frage, welche Werke wann publiziert werden, fällt auf einer administrativen Ebene durch Kulturfunktionäre, die im sicheren Wissen um den Bedarf der Gesellschaft an Kunst über den möglichen Nutzen oder Schaden bestimmter Werke befinden. Die hierfür relevanten Kriterien resultieren aus der abstrakten Einsicht wissenschaftlicher Ideologie in das jeweils gesellschaftlich Notwendige. Sind der Kritik auf diese Weise bereits mehrfach vorgewertete Werke als Gegenstand überantwortet, scheint sie eine redundante Leistung zu erbringen: Affirmation des Affirmierten. Notwendig ist die von der Kritik erbrachte Leistung jedoch insofern, da es zum einen gilt, die auf abstrakter Ebene meist nur in negativem Verfahren (Möglichkeit der Publikation bei garantierter ›Unschädlichkeit‹) gebilligten Werke unter Akzentuierung ihrer gesellschaftlich günstigsten Funktionsweise für die Rezeption wirksam werden zu lassen, und da es zum anderen erforderlich ist, qualitativ zu differenzieren – denn nicht jedes publizierte Werk erfüllt die sozialistischen Anforderungen an Kunst mit gleicher Intensität.

Eine qualitative, gegenüber anderen Werken nuancierende Bewertung formaler Komposition, inhaltlicher Überzeugungskraft und ästhetischer Wirkung ist schon durch die Übernahme traditioneller Qualitätskriterien auf die alte Fragestellung nach dem Besonderen der Kunst gerichtet. Eine Klärung, inwieweit hinter der terminologischen Identität des Kunstspezifischen und seiner

Kriterien mit den traditionellen Kategorien inhaltlich entscheidende Divergen-
zen liegen, bleibt notwendig auf die Frage verwiesen, wieweit es gelingen
kann, von einer inorthodoxen Position aus dem Anspruch der DDR-Ästhe-
tik auf eine dem Wesen der Kunst gemäße Verknüpfung von Spezifik und
Funktion Folge zu leisten.

IV. Kunst und Fortschritt

Konnte unter dem Aspekt der Funktionsorientierung die Besonderheit von
Kunst immer nur in ihrer Verbindlichkeit für Allgemeines thematisiert wer-
den, so gilt es im folgenden, eine Kategorie zu untersuchen, welche der
Anwendung des Funktionsbegriffs auf die Kunstentwicklung allererst eine
gesicherte Basis verschafft. Denn diese Anwendung ist nur sinnvoll, liegt
ihr ein in der Kategorie des Fortschritts gefaßtes Wissen um die Ent-
wicklungsgesetze bisheriger wie auch künftiger Kunstentwicklung und die
prognostische Einsicht in das Telos dieser Entwicklung zugrunde. Auf die
Kunst des sozialistischen Realismus einen Fortschrittsbegriff anzuwenden,
welcher den spezifischen Bedingungen der Kunstentwicklung gerecht zu wer-
den vermag, haben sich neuere [71] auf das Thema Fortschritt konzentrierte
Arbeiten in der DDR im Anschluß an entsprechende Bemühungen in der So-
wjetunion [72] zum Ziel gesetzt. Die Ausarbeitung einer Fortschrittskon-
zeption entspricht den nach dem VIII. Parteitag der SED sichtbar gewor-
denen Tendenzen, im Hinblick auf das Bemühen um eine stärkere politi-
sche und ökonomische Integration in die sozialistische Staatengemeinschaft
die Kontrolle des ökonomischen Systems wieder verstärkt über administra-
tive Lenkungsmethoden zu gewährleisten. Die Sicherung der Proportionali-
tät der Gesamtentwicklung machte demzufolge erforderlich, auch im Bereich
des kulturellen Systems in stärkerem Maße Planungsgesichtspunkte im Verein
mit der Propagierung von Planungsdisziplin zur Geltung zu bringen. Ge-
rade die auf diesem Parteitag erfolgte Aufgabe der These vom Sozialismus
als relativ selbständiger Gesellschaftsformation hat die Perspektive der Er-
richtung einer kommunistischen Gesellschaft wieder explizit zu einem Rich-
tungsfaktor der Zukunftsgestaltung und zu einem Maßstab der Kritik des
Vergangenen im Gegenwärtigen werden lassen. Dies war trotz der daraus
folgenden Verpflichtung für die Partei, hinzuarbeiten auf die Herstellung von
Zuständen, in denen sie selbst als Partei zur Aufhebung gelangt, verbunden
mit einer Ausweitung des Verantwortungsbereiches parteiorganisatorischer
Führungstätigkeit auf alle Bereiche der Gesellschaft. Begründet wird diese
Akzentuierung der Führungsrolle der Partei durch eine geschichtsphilo-
sophische Diagnose, welche die wachsende Rolle des subjektiven Faktors
Arbeiterklasse in der entwickelten sozialistischen Gesellschaft herausstellt und

damit zugleich die Notwendigkeit begründet, an die Stelle der Spontaneität des Wirkens gesellschaftlicher Gesetze möglichst allseitig deren bewußte Durchsetzung treten zu lassen.

Ist das Problem des künstlerischen Fortschritts sowohl unter allgemein theoretischem Gesichtspunkt wie auch aus der Perspektive der subjektiven ästhetischen Urteilsbildung von Marx und Engels behandelt worden, so wurde es auch hinsichtlich der historischen Legitimation der Kunst des sozialistischen Realismus entscheidend bedeutsam. Den Zusammenhang von technischem Fortschritt und dem sich einer Entwicklung besonderer ›Technai‹ verdankenden künstlerischen Fortschritt zu thematisieren, lag schon in der erklärten Absicht von Marx und Engels, Kunst als eines der Überbauphänomene in ihrer Dependenz von der ökonomischen Basis zu begreifen.

Das instrumentelle Vermögen des Menschen ist nicht nur Mittel zu wachsender Naturbeherrschung, sondern ist hinsichtlich seiner Vervollkommnung selbst Resultat einer gegenüber der Natur immer differenzierter erbrachten Arbeitsleistung: »So ist die Hand nicht nur das Organ der Arbeit, sie ist auch ihr Produkt. Nur durch Arbeit, durch Anpassung an immer neue Verrichtungen, [...] hat die Menschenhand jenen hohen Grad von Vollkommenheit erhalten, auf dem sie Raffaelsche Gemälde, Thorwaldsensche Statuen, Paganinische Musik hervorzuzaubern konnte.« [73] Engels versucht in dieser Passage seiner *Dialektik der Natur* die für höchste Virtuosität in den drei Gattungen Malerei, Plastik und Musik repräsentativen künstlerischen Leistungen unter dem technischen Aspekt der Materialbeherrschung als paradigmatisch für die höchste Stufe instrumenteller Fähigkeiten des Menschen überhaupt zu erweisen. Ein künstlerischer Fortschritt zur Vollkommenheit wird materialistisch auf seine genetischen Bedingungen im geschichtlichen Prozeß der Auseinandersetzung menschlicher Gattung mit der Natur verwiesen. Ein Fortschreiten der Kunst erscheint so nur möglich durch den technischen Fortschritt der Produktivkräfte. An einem früheren Text von Marx aus der *Deutschen Ideologie* aus dem Jahre 1846 läßt sich zeigen, daß Marx unter Verzicht auf den gattungsgeschichtlichen Aspekt dieses Verhältnis expliziter von seiten der Dispositionsbedingungen der Arbeit zu bestimmen vermag. In seiner Auseinandersetzung mit Max Stirner widerlegt Marx dessen Annahme, Raffael habe seine Werke unabhängig von einer durch Arbeitsteilung gekennzeichneten Gesellschaft Roms geschaffen, indem er behauptet, weder in den Werken Raffaels noch jenen Leonardos oder Tizians blieben die jeweils spezifisch wirksamen Produktionsverhältnisse verdeckt. [74]

Der junge, um kritische Einsicht in die Unselbständigkeit der autonom sich gebenden ideologischen Gestalten bemühte Marx der *Deutschen Ideologie* zeigt in diesem Text die Synchronie des künstlerischen Fortschritts zu dem jeweilig geschichtlich erreichten Stand der Produktionsverhältnisse auf. Später (1857) erkannte Marx im Hinblick auf die griechische Kunst, daß die

ursprünglich angenommene Gleichzeitigkeit von Basis- und Überbauphänomenen zumindest für Kunst nicht zu halten war. Die für eine materialistische Ästhetik mit Schwierigkeiten verbundene Einsicht von Marx in die Ungleichzeitigkeit von Kunst und ökonomischer Basis, die zum Ausdruck brachte, daß die historische Geltung bestimmter Kunstwerke über die geschichtliche Wirksamkeit der für ihre Genesis wohl keineswegs *linear* verbindlichen Produktionsverhältnisse weit hinausweise, kann in ihrer Bedeutung hier jedoch nicht entfaltet werden. [75] Eingedenk dieser Differenzierungen gilt es zu zeigen, daß die Ideologen einer entwickelten sozialistischen Gesellschaft bei allem Eingeständnis der partiellen Divergenz von technisch-wissenschaftlichem und künstlerischem Fortschritt eine Übereinstimmung beider für prinzipiell möglich halten.

Die mit der Ausschaltung des Klassenantagonismus möglich gewordene Entfaltung der objektiven Kultur auf erweiterter Stufe ist zwar teleologisch bezogen auf eine über deren Aneignung vermittelte emanzipative Vervollkommnung der subjektiven Kultur und damit auf die synthetische Einheit einer Gesamtkultur, in der Fortschritt als derjenige aller und jedes einzelnen sich vollzieht. Allein in der von der entwickelten sozialistischen Gesellschaft repräsentierten Phase in der auf dieses Ziel angelegten geschichtlichen Bewegung sind die Gesetze der Aneignung der »Totalität von Produktionsinstrumenten« [76] vorerst in ihrer Wirksamkeit noch weitgehend eingeschränkt auf die sogenannten geistigen Erscheinungsformen der Kultur. Diese werden von daher zu antizipierenden Repräsentationsweisen jener angestrebten »allseitigen Entwicklung der Persönlichkeiten« [77], durch die die »exklusive Konzentration des künstlerischen Talents in Einzelnen« endgültig soll überwunden werden können.

Setzen die von kapitalistischen Produktionsverhältnissen sozialistisch befreiten materiellen Produktivkräfte in ihrer Entwicklung ineins mit den Entfaltungsmöglichkeiten der menschlichen Produktivkräfte auch die kulturellen Fortschrittsbedingungen frei, so sind damit Voraussetzungen fortschreitender Kunstentwicklung objektiv gesetzt, welche nur eingeholt werden können durch die Herausbildung einer derjenigen der gesellschaftlichen Produktion entsprechenden bewußten Organisation künstlerischer Prozesse. Diese garantiert – indem sie sicherstellt, daß die aus vergangenen Kunstleistungen als Errungenschaften hervorgegangenen Mittel zu Bedingungen werden, an denen die Schöpferkraft von Talenten sich ausbilden kann – die Stetigkeit der Kunstentwicklung. Indem Lenin in seiner Schrift *Parteiorganisation und Parteiliteratur* die Organisationsfrage auch für die Literaturentwicklung stellte, sicherte er, in der Beantwortung dieser Frage »auf geniale Weise die Grundkonturen der zukünftigen Literatur einer Epoche des Sozialismus« antizipierend [78], diejenige Einheit des Kunstprozesses, auf deren Grundlage allein von einem eindeutigen Gerichtetsein der ästhetischen Entwicklung gespro-

chen werden kann. Auf diese Weise in einen Organisationsrahmen ein-
gebunden und mit der Methode des sozialistischen Realismus auf eine einheit-
liche ästhetische Plattform gestellt, konnte die Mannigfaltigkeit künstlerischen
Schaffens zur Einheit einer kunstgeschichtlichen Richtung sich zusammen-
fügen, »die auf objektiven Entwicklungsgesetzmäßigkeiten und Triebkräften
beruht, welche unabhängig vom Willen der Kunstschaffenden und Kunst-
genießenden existieren«. [79] In die Definition organisierter Kunst konnte
somit ein Begriff von Gesetzmäßigkeit eingehen, der mit seinen zentralen
Bestimmungen Materialität, Objektivität und Subjektunabhängigkeit zugleich
zur Legitimationsgrundlage einer parteilichen Organisationstätigkeit werden
konnte, obgleich er doch seinen Bedeutungsgehalt allererst der in dieser Tätig-
keit zum Zuge kommenden subjektiven Entscheidungsgewalt verdankt. Der
durch diesen Gesetzesbegriff begründete Führungsanspruch der Partei kann
sich nur in dem Maße bewähren, wie es ihr in ihrer Leitungstätigkeit gelingt,
die Entwicklung in den Teilsystemen der Gesellschaft und damit auch in
der Kunst mit der Gesamtentwicklung zu synchronisieren. Indem sie so durch
Anwendung wissenschaftlich objektivierter Gesetze die Synthesis der indivi-
duell motivierten Einzelhandlungen zur Einheit kollektiver geschichtlicher
Praxis organisiert, leistet die Parteiorganisation gleichsam die Gesamtvermitt-
lung von Theorie und Praxis, welche die Verbindlichkeit von Motiven unter
dem Aspekt ihrer Übereinstimmung mit gesamtgesellschaftlichen Erforder-
nissen objektiv festlegt. Kunst, erfüllt sie Orientierungs- und Motivations-
aufgaben, vermag von daher im Bezugsrahmen von Parteiorganisation eine
Teilvermittlungsfunktion zu übernehmen, deren Möglichkeiten und Sinn von
der Gesamtvermittlung her sich bestimmen.

Erstmals in der Geschichte ist der Fall eingetreten, daß die Literatur zwar nicht als
unmittelbares Leitungsinstrument eingesetzt wird, aber sie erhält eine echte Lei-
tungsfunktion, da sie als Organ der Gesellschaft und ihrer Führungsgrößen auftritt,
da sie die Ideen und Ideale dieser Gesellschaft aufgreift und die Perspektive dieser
Gesellschaft im Sinne der Selbstverständigung und des Selbstverständnisses aller ihrer
Mitglieder zu ihrem ständigen Gegenstand macht. [80]

Die durch Aufhebung der omnipotenten Warenform gewonnene Durchsich-
tigkeit der gesellschaftlichen Beziehungen eröffnet die Dimension der Zukunft
als Erfahrungsraum gesamtgesellschaftlich zu verwirklichender Möglichkeiten
und damit auch als Orientierungsbasis für Veränderungen in der Gegenwart.
 Die damit möglich gewordene Aufhebung geschichtlicher Erfahrung in
die Planung des Zukünftigen begründet den Anspruch der sozialistischen
Gesellschaft, sich ihren Ort im geschichtlichen Sinnzusammenhang eindeutig
anweisen zu können. Ein solcher Anspruch aber ist in einem Begriff histo-
rischen Geschehens fundiert, der die Differenz von gesamtgeschichtlich mög-
licher Ordnung und individualgeschichtlicher Kontingenz in einem zur To-

talität aufgespreizten Allgemeinen zur Aufhebung bringt. Das Problem einer
Teilhabe der Vielheit von Einzelgeschichten an der Einheit geschichtlichen
Totalsinns scheint in bezug auf dieses omnipotente Allgemeine gelöst, aller-
dings um den Preis einer Reduktion der historischen res auf deren Begriff. [81]
Kontingenz wird solcher Auffassung zufolge zu bloßer Abhängigkeit von
einem zu Parteilichkeit verpflichtenden geschichtlich Vernünftigen, demgegen-
über es gleichgültig ist, was die einzelnen als Bestimmungsgründe ihres Han-
delns in die Reflexion einzuholen vermögen, da es ohnehin sicher ist, was
sie der objektiven Gesetzmäßigkeit gemäß geschichtlich zu tun gezwungen
sein werden. [82] Einer solchen Geschichtskonzeption entspricht ein Be-
griff von Kritik, in dem in erster Linie gedacht ist an die Möglichkeit, »Un-
vollkommenheiten des einzelnen und der einzelnen am Voranschreiten, an den
Notwendigkeiten und nicht zuletzt an den humanistischen Perspektiven des
gesellschaftlichen Ganzen« zu messen. [83]

Dieses Verständnis von Kritik tritt besonders dann deutlich zutage, wenn
es gilt, im Zusammenhang mit der Erarbeitung einer für die Kunstent-
wicklung relevanten Fortschrittskonzeption einen vor Mißverständnissen ge-
schützten Begriff von Veränderung zu präzisieren. Als Ergänzung und nicht
als Negation des Vorhandenen soll Fortschreiten im Bereich der Kunst sich
vollziehen. An diesem Fortschritt vermögen die Werke nur in dem Maße
teilzuhaben, wie die von ihnen vorgenommenen ästhetischen Strukturver-
änderungen den bei der Durchsetzung des gesellschaftlichen Fortschritts sich
ergebenden objektiven »Funktionswandlungen der Künste« entsprechen.
Konnten in der »Vorgeschichte« noch die kritischen Elemente von Kunst
Fortschritt vermitteln, so vermag dies in der sozialistischen Gesellschaft nur
mehr deren Aufhebung »in die konstruktiv-mitgestaltende, mitverantwortende
und vorwärtsweisende Gesellschaftsfunktion«. [84]

Das für ein Selbstverständnis sozialistischer Ästhetik zentrale Problem des
Funktionswandels der Kunst in der Geschichte kennzeichnet den entschei-
denden Übergang von einer Kunst, die hinter dem Schein der Autonomie
undurchschaut Funktionen erfüllte, zu einer von entfremdeten Funktionslei-
stungen befreiten Kunst.

Naumann sucht in seiner Studie zum Funktionswandel der Literatur zu
zeigen, daß dieser sich immer dann aufweisen läßt, wenn die bisher dem
Entwicklungsstand der gesamtgesellschaftlichen Verhältnisse gemäße Funk-
tionsorientierung des literarischen Schaffens durch eine Umwälzung jenes
›Ensembles‹ unspezifisch geworden sei. Geschichtliche Modifizierungen der
Funktionsweisen von Literatur sieht Naumann jedoch nicht nur außerliterari-
schen Prozessen verdankt, sondern er versteht sie vermittelt über einen Teil-
bereich des Ensembles der gesellschaftlichen Verhältnisse über die »Litera-
turverhältnisse«, die konstituiert werden durch die innerästhetischen Bedin-
gungen von Produktion und Rezeption. Wird das Problem des Funktions-

wandels in dieser Vermittlung gedacht, so kennzeichnet dies einen Ansatz zur Differenzierung an einer aus der Annahme unmittelbarer Synchronie von künstlerischem und gesellschaftlichem Fortschritt resultierenden *linearen* Fortschrittskategorie. So folgert Naumann auch konsequent, daß eine materialistische Erforschung der Literaturgeschichte das Funktionsproblem notwendig unter dem wechselseitigen Zusammenhang produktiver, vermittelnder und rezeptiver ästhetischer Aktivitäten innerhalb jener ›Literaturverhältnisse‹ soweit zu analysieren habe, daß auch die Phänomene einer gewissen »Eigenständigkeit des Literaturprozesses« und »Relativität jener Eigenständigkeit« erklärbar werden. [86]

Das Bemühen der sozialistischen Ästhetik, den sozialistischen Realismus als die in historischer Entwicklung dem ursprünglichen Wesen am weitesten angenäherte künstlerische Gestalt zu begreifen, ist vor dem Hintergrund des Selbstverständnisses einer sozialistischen Gesellschaft zu interpretieren, die zumindest tendenziell die materiellen Bedingungen für künstlerisches Schaffen in Organisationsform ihrer gesellschaftlichen Arbeit zu optimieren beansprucht. Die Annahme eines dem Prozeß der Evolution gegenläufigen Begründungsverfahrens, wonach allererst von der historisch höchsten Formation aus die im Entwicklungsgang menschlicher Tätigkeiten verborgenen Möglichkeiten in ihrer Geltung erhellt werden können, wird in Analogie gedacht zu der Marxschen These, daß die »Anatomie des Menschen ein Schlüssel zur Anatomie des Affen« sei. [87] Beansprucht nun die sozialistische Ästhetik, erst von der Stufe des sozialistischen Realismus aus werde es ermöglicht, die vergangener Kunst eigenen Bedingungen und Möglichkeiten in das Licht der richtigen Erkenntnis von Nähe oder Ferne zu ihrem eigenen Wesen zu rücken, so kann dieser Anspruch nur gehalten werden, gelingt es, jene höchste künstlerische Gestalt darin als dem Wesen der Kunst am nächsten zu erweisen, daß die ihr korrespondierende Gesellschaftsformation gegenüber der Vergangenheit prinzipiell der Kunst freundliche Verhältnisse geschaffen habe. Sozialistisch realistische Kunst bringt eine durch die Produktionsverhältnisse vergangener Gesellschaftsformationen nicht zur Wirksamkeit gelangte Orientierung künstlerischen Schaffens auf alle Klassen hin als das eigentliche Wesen von Kunst in Sicht und realisiert es in der Entfaltung ihrer Möglichkeiten. Blieb der Kunst im Kapitalismus durch ihre arbeitsteilige Produktionsweise nur eine ihrem Wesen widersprechende Wirkung auf einige wenige, die ihre hohe Perfektion zu würdigen verstanden, so beansprucht eine tendenziell auf kommunistische Verhältnisse hin orientierte sozialistische Gesellschaft, sowohl für die Produktion wie auch für die Rezeption von Kunst die ihrer wesensgemäßen Wirkungsweise günstigsten Voraussetzungen zu schaffen, ohne dabei jedoch, wie oben angedeutet, die Prognose des jungen Marx von der künftigen Kontingenz der Kunst ernst zu nehmen.

Was von der Konzeption eines sozialistischen Realismus retrospektiv an vergangener Kunst als deren Wesen erkannt wurde, mußte ein genuin notwendig »heteronomer« Charakter sein, d. h. als der Kunst wesentlich durfte nicht eine monadische Daseinsweise angenommen werden, wenn jeder Anspruch auf Autonomie in historischer Analyse als bloßer Ausdruck ihrer Entfremdung vom eigenen Wesen zu entlarven war. Somit muß von einer unverzerrten Extrapolation auf die geschichtliche Entwicklung der Kunst aus jede Form von Autonomie als ihrem Wesen heterogen, Fungibilität jedoch als diesem wesentlich erscheinen.

So berechtigt das Diktum ›Kunst *ist* nicht, wenn sie *funktioniert*‹ scheint, so verständnislos muß eine von dieser Position aus vorgetragene Kritik bleiben, ist es ihr doch überhaupt verwehrt, sich der Problematik heteronomer ästhetischer Gebilde unter deren Anspruch auf den Titel ›Kunst‹ zu stellen. Maßstablos bleibt jedoch eine den systemimmanenten Ansprüchen – gleichgültig, ob arbeitshypothetisch oder aus Überzeugung – folgende Analyse, reflektiert sie nicht die eigenen Vorstellungen von Qualität. Konnte bisher gezeigt werden, daß Qualität und ihre Kriterien gegenüber dem traditionellen Verwendungssinn unter dem Zeichen des Funktionsbegriffs einen Bedeutungswandel erfuhren, so vermag dies das gegenseitige *Mißverstehen* sozialistischer und bürgerlicher Ästhetik zu erhellen. Keineswegs jedoch wird aus dieser Einsicht das Phänomen eines partiellen gegenseitigen *Verstehens* erklärbar. Seine Ursache liegt offensichtlich darin, daß Kunst nicht restlos auf den Begriff gebracht werden – somit nicht vollständig funktionalisiert werden kann. Und gerade dies deutet das Moment an Wahrheit in obigem Diktum an, welches – erstarrt der Satz zur legitimierenden Phrase – notwendig neutralisiert wird. Der Anspruch, Funktion von Kunst und die emphatische Vermittlung ihrer Qualität (und diese gibt eine sozialistische Ästhetik nicht restlos auf) zu versöhnen, kann nur in ebendiesen kunstfreundlichen gesellschaftlichen Verhältnissen eingelöst werden, auf die hinzuwirken Kunst – und zwar gerade unter dem Aspekt ihrer Qualität – als Mittel eingesetzt werden soll. Denn bezeichnet der Begriff der Qualität an Kunst deren Fähigkeit, ihrer Verfügbarkeit in einer Welt realer Entfremdung wirksam zu widerstehen, und gründet in diesem Begriff das emphatische Programm einer ästhetischen Erziehung des Menschengeschlechts, so ist damit die Voraussetzung bereits ausgesprochen, die erfüllt sein muß, soll von einer Kompatibilität der qualitativen und der funktionalen Gesichtspunkte im Ästhetischen gesprochen werden können: die Realisierung jenes geschichtlichen Zweckes vollständiger Emanzipation, auf den Kunst im Medium ihrer formalen Zweckmäßigkeit immer schon verwiesen hatte. Alle unabhängig dieser Prämisse usurpierte Funktionalisierung von Kunst steht in der Gefahr, an sich selbst deutlich werden zu lassen, daß jenes Ziel pragmatisch preisgegeben wurde.

Anmerkungen

1 Moritz *Geiger,* Ästhetik, in: Kultur der Gegenwart, Teil I, Abt. IV Systematische Philosophie. Berlin–Leipzig ³1921, S. 312.

2 R. *Bubner,* Über einige Bedingungen gegenwärtiger Ästhetik, in: Neue Hefte für Philosophie, hrsg. v. R. *Bubner* et al., H. 5/1973.

Mit dem Hinweis, daß die Stärke dieser Arbeit darin liegt, einer Schwäche der Ästhetik beredten Ausdruck zu verleihen, sei nicht behauptet, sie ginge in phänomenologischer Krisendiagnose auf. Der Konsequenz, mit welcher der Autor im ersten Teil seines Versuchs die heute am stärksten diskutierten Theoriebildungen pointiert darauf verweist, daß sie der Kunst gegenüber unspezifisch bleiben, soll im zweiten Teil die radikale Rückbesinnung auf jene beiden Möglichkeiten korrelieren, die allein noch eine Würdigung des Kunstspezifischen zu leisten versprechen: Platos Ernstnehmen des Scheincharakters von Kunst und Kants ästhetische Erfahrung.

3 O. K. *Werckmeister,* Ideologie und Kunst bei Marx, Frankfurt/M. 1974; vgl. auch den programmatischen Titel seines Versuchs über Adorno, Bloch, und Marcuse, Ende der Ästhetik, Frankfurt/M. 1971.

4 M. *Geiger* in: Bericht über den 2. Kongreß der Ästhetik und allgemeine Kunstwissenschaften, in: Ästhetik und allgemeine Kunstwissenschaften, Berlin 1925, Bd. 19, S. 30, zit. bei N. *Krenzlin,* Bürgerliche Ideologieentwicklung und ästhetische Theorie, DZPH 11/1969, S. 1290.

5 N. *Krenzlin,* S. 1289.

6 Vgl. die Schwierigkeiten eines gegenseitigen Verstehens in der Auseinandersetzung von H. R. Jauß und J. Habermas mit ihren östlichen Gesprächspartnern.

7 Claus *Träger,* Künstlerindividuum und Künstlerindividualität, Weimarer Beiträge 8/1970, S. 16.

8 F. Th. Vischer, Kritische Gänge IV, hrsg. von R. *Vischer.* Leipzig, Berlin, Wien 1944 ff., S. 175.

9 K. *Marx,* Die Heilige Familie, MEW 2, S. 138.

10 Hans *Koch,* Literatur und Kunst in der Gegenwart, Gespräch mit Hans Koch, WB 16/1971, S. 29.

11 An diesem Zurückbleiben erfuhr Schiller die Zweideutigkeit, die der Stellung der Kunst in der entfremdeten Welt anhaftet: Vollzieht sie als bloße Usurpation von Versöhnung, wie schon der junge Hegel kritisch feststellte, die reale Entfremdung nur an sich selber, so hat sie – insofern sie auf diese Weise »mit der höchsten Schuldlosigkeit die höchste Schuld in sich vereinigt« (G. W. F. *Hegel,* Theologische Jugendschriften, hrsg. von H. *Nohl,* Tübingen 1907, S. 282) – weder eigentlich eine Daseinsberechtigung, noch bleibt ihr infolge des Ausbleibens von realer Versöhnung die Möglichkeit, sich selbst aufzuheben, wie es Schiller für den Fall der Verwirklichung der Freiheit in einem Brief an den Herzog von Augustenburg 1793 angekündigt hatte:»Wäre das Faktum wahr – wäre der außerordentliche Fall wirklich eingetreten, daß die politische Gesetzgebung der Vernunft übertragen, der Mensch als Selbstzweck respektiert und behandelt, das Gesetz auf den Thron erhoben und wahre Freiheit zur Grundlage des Staatsgebäudes gemacht worden, so wollte ich auf ewig von den Musen Abschied nehmen und dem herrlichsten aller Kunstwerke, der Monarchie der Vernunft, alle meine Tätigkeit widmen.« Zit. bei G. *Rohrmoser,* Zum Problem der ästhetischen Versöhnung, in: Euphorion 3/1959, S. 354.

12 M. *Gorki,* Ges. Werke, Bd. XXVII, 1953, S. 338, zit. bei H. *Koch,* Marxismus Ästhetik. Berlin 1961, S. 623.

13 Vgl. G. W. F. *Hegel,* Vorlesungen über die Ästhetik I/II, hrsg. von R. *Bubner.* Stuttgart 1971, S. 169.

14 Ebd. S. 670; vgl. auch: »Das Gebundensein an einen besonderen Gehalt und eine nur für diesen Stoff passende Art der Darstellung ist für den heutigen Künstler etwas Vergangenes und die Kunst dadurch ein *freies Instrument* geworden, das er nach Maßgabe seiner subjektiven Geschicklichkeit in bezug auf jeden Inhalt, welcher Art er auch sei, gleichmäßig handhaben kann.« (614) [Hervorhebung von uns]

15 N. *Krenzlin,* Bürgerliche Ideologieentwicklung, S. 1308.

16 »Unsere Gesellschaft braucht und achtet die Kunst in ihrer vollen ästhetischen Eigenart und in ihrer besonderen persönlichkeitsbildenden Wirkungsweise.« Kurt *Hager,* Zu Fragen der Kulturpolitik der SED – Ref. zur 6. Tagung d. ZK d. SED 6./7. 1972, Berlin 1972, S. 32.

17 »Wir schätzen den ideologisch weltanschaulichen Gehalt, den Erkenntniswert der Künste sehr hoch.« K. *Hager,* ebd. S. 32.

18 K. *Marx/F. Engels,* Über Kunst und Literatur, hrsg. von M. *Kliem,* 2 Bde., Frankfurt/M., Wien 1968, Bd. I, S. 181.

19 Ebd. S. 184.

20 Ebd. S. 181.

21 Ebd. S. 186.

22 Artikel »Wert«, in: Philosophisches Wörterbuch, hrsg. von G. *Klaus* u. M. *Buhr,* Leipzig 1969, S. 1153.

23 L. *Hoyer,* Der Mißbrauch der Ästhetik im zeitgenössischen Revisionismus, in: DZfPH 11/1971, S. 1309.

24 W. I. *Lenin,* Werke, Bd. 38, Berlin 1964, S. 203.

25 K. *Marx,* Nachwort zur 2. Auflage des »Kapital«, Bd. I, 1873; MEW, Bd. 23, Berlin 1972, S. 27.

26 *Lenin,* Werke, Bd. 14, S. 124.

27 K. *Korsch,* Marxismus und Philosophie, hrsg. von E. *Gerlach.* Frankfurt a. M. 1966, S. 62.

28 E. *John,* Leninsche Widerspiegelungstheorie und Ästhetik, Überlegungen zu W. I. Lenins »Aus dem philosophischen Nachlaß«, Weimarer Beiträge 1/1972. *Ders.,* Lenins Widerspiegelungstheorie und das Problem der künstlerischen Wahrheit, DZPh 1973. E. *Pracht,* Sozialistischer Realismus und Leninsche Abbildtheorie, DZPh 1971.

29 Vgl. H. *Redeker,* Subjekt–Objekt–Dialektik als ästhetisches Problem, in: Wissenschaftliche Zeitschrift der Humboldt-UNI Berlin Ges.-Sprachwissenschaftliche Reihe XVIII, 1/1969, S. 1. u. 3.

30 E. *John,* Lenins Widerspiegelungstheorie, S. 38.

31 B. *Brecht,* Über Realismus, hrsg. von W. *Hecht,* Leipzig 1968, S. 253.

32 Vgl. die schon im Titel umständlich formulierte Problematik der Untersuchung von H. *Redeker,* Über Wesenszüge und Bedingungen der subjektiven Aktivität (besonders in der Form der ästhetischen Identifikation) im Prozeß der Rezeption der Kunst in ihrer Bedeutung für die erzieherische Funktion der Kunst im Sozialismus, Diss. Berlin 1963, Masch.-Schr.

33 Zur Kritik: K. *Jarmatz,* Forschungsfeld Realismus, zu H. Redekers Essay »Abbild und Aktion, Versuch über die Dialektik des Realismus«, Halle 1967, in: NDL 9/1966, S. 174–185.

34 H. R. *Jauß,* Das idealistische Ärgernis – Bemerkungen zur marxistischen Ästhetik (Arbeitstitel), Beitrag zum Heidelberger Kolloquium über Grundfragen der philosophischen Ästhetik, 28.–30. 6. 1974 (noch nicht überarbeitetes Manuskript), Teil II: Das Kunstwerk als mögliches Paradigma nicht entfremdeter Arbeit.

35 Ebd. S. 11.

36 Ebd. S. 15.

37 H. *Redeker*, Subjekt–Objekt–Dialektik als ästhetisches Problem, S. 14.
38 Zu Verlauf und Ergebnis dieser Diskussionen siehe A. *Weymann*, Gesellschafts-wissenschaften und Marxismus. Zur methodologischen Entwicklung der Gesellschaftswissenschaften in der DDR, Düsseldorf 1972, S. 112–118, sowie das jüngst erschienene Kompendium zur Philosophie aus der DDR: Hrsg. M. *Klein* et al., Marxistisch-Leninistische Philosophie in der DDR, Berlin 1974, S. 211 ff.
39 Vgl. G. *Kosel*, Produktivkraft Wissenschaft, Berlin 1957; H. *Klotz/K. Rum*, Über die Produktivkraft Wissenschaft, in: Einheit 2/1963.
40 G. Stiehler, der in seiner Arbeit »Dialektik und Praxis« dieses Problem im Rahmen einer Theorie der sozialistischen Subjektivität auf hohem theoretischem Niveau anzugehen sucht, läßt gleichwohl die sozialtechnische Intention der auf einen Begriff motivbegründeten Handelns gerichteten Überlegungen deutlich werden: Motive sollen zu ›Hebeln‹ der Parteiplanung werden. »Die Beherrschung der ökonomischen und der anderen grundlegenden Entwicklungsgesetze des Sozialismus erfolgt über die Steuerung der Interessen. Die Erfordernisse und Tendenzen der gesellschaftlichen Entwicklung werden zu subjektiven Triebkräften in der Weise, daß sie als Interessen das menschliche Handeln bestimmen.« G. *Stiehler*, Dialektik und Praxis, Berlin 1968, S. 268 f., zit. bei A. *Weymann*, Gesellschaftswissenschaften, S. 117.
41 B. *Brecht*, Schriften zum Theater (Kleines Organon für das Theater). Frankfurt/M. 1971, S. 171.
42 K. *Hager*, Fragen der Kulturpolitik, S. 36/37.
43 R. *Schober*, Zum Problem der literarischen Wertung, Weimarer Beiträge 7/1973, S. 32 ff.
44 C. L. Hart *Nibbrig*, Ja und Nein – Studien zur Konstitution von Wertgefügen in Texten, Frankfurt/M. 1974, S. 23.
45 E. *Pracht/W. Neubert*, Zu aktuellen Grundfragen des sozialistischen Realismus in der DDR, 1966 zit. bei E. *Schubbe*, Dokumente zur Kunst-, Literatur- und Kulturpolitik der SED, Stuttgart 1972, S. 1175–1177.
46 H. R. *Jauß*, Manuskript, Heidelberg, S. 15–23.
47 G. K. *Lehmann*, Theorie der Rezeption, S. 54.
48 Ebd. S. 60.
49 G. K. *Lehmann*, Möglichkeiten und Grenzen, S. 1398.
50 G. K. *Lehmann*, Theorie der Rezeption, S. 57.
51 F. *Umanzew*, Wechselbeziehungen zwischen dem Ästhetischen, Künstlerischen und dem Utilitären, in: Kunst und Literatur 4/1969, S. 402.
52 N. I. *Kijastschenko*, Die künstlerische und die ästhetische Erziehung, in Kunst und Literatur 5/1969, S. 452.
53 Vgl. zum Problem der Freizeit K. *Hager*, Zu Fragen der Kulturpolitik, Berlin 1972, S. 23.
54 K. *Hager*, Die entwickelte sozialistische Gesellschaft, Einheit 11/1971, S. 1227. Hager an anderer Stelle: »Die Diversion auf kulturellem Gebiet ist zu einer Hauptform des Antikommunismus in der Gegenwart geworden.« Fragen der Kulturpolitik, S. 61.
55 Walter *Ulbricht*, Probleme des Perspektivplans bis 1970, Referat beim 11. Plenum des ZK der SED. Zit. bei E. *Schubbe*, S. 1082.
56 K. *Hager*, Fragen der Kulturpolitik, S. 26.
57 N. I. *Kijastschenko*, Die künstlerische und ästhetische Erziehung, S. 458. B. T. *Lichacew*: »Es gibt kein Schöpfertum in der Arbeit und kein kommunistisches Verhältnis zur Arbeit, wenn nicht das Schöne in der Arbeit empfunden wird. Es gibt keinen selbstlosen Kampf für die marxistisch-leninistischen Ideen, wenn man in

ihnen nicht das Ideal eines schönen Lebens sieht.« (1931) Zit. bei H. *Sallmon,* Ästhetische Erziehung in unserer Oberschule, Einheit 6/1974, S. 761.

58 Claus *Träger* in: Studien zur Realismustheorie und Methodologie der Literaturwissenschaft, Leipzig 1972, S. 107.

59 E. *Pracht,* Aktuelle Aufgaben der marxistisch-leninistischen Erziehung in der DDR, Weimarer Beiträge 3/1974, S. 8.

60 Ebd.

61 V. K. *Skaterschtschikow,* Der Erzieher und das Schöne, II, in: Kunst und Literatur 12/1967, S. 20.

62 G. K. *Lehmann,* Theorie der Rezeption, S. 67.

63 Ebd. S. 52.

64 Vgl. E. *Pracht,* Aktuelle Aufgaben, S. 26.

65 Vgl. A. *Groß*/E. *Röhner,* Das sozialistische Menschenbild als zentrale ästhetische Kategorie unserer Literatur, 1969; zit. bei E. *Schubbe,* S. 1425.

66 Ebd. S. 1426.

67 K. *Jarmatz,* Entdeckungen im Epischen, Einheit 3/1972, S. 327. Er verweist auf das Vorbild eines Beschlusses des XXIV. Parteitages der KPdSU über Literatur- und Kunstkritik, der die Kritik aus der Unverbindlichkeit herauszuführen aufgibt.

68 »Kritik als Moment und Ausdruck der Parteilichkeit kann niemals den Lebensgrundlagen der sozialistischen Gesellschaft gelten.« Diskussionsgrundlage des DSV: »Der Stand der Literatur und die Aufgaben der Schriftsteller in der DDR« NDL 7/1966, S. 193.

69 N. *Gej,* Das literarische Kunstwerk als Gegenstand der Kritik, Referat auf dem Kolloquium über Literaturprozeß und Kritik, Kiew; in: Neue deutsche Literatur (NDL) 8/1973, S. 123.

70 Vgl. N. *Mecklenburg,* Kritisches Interpretieren, Untersuchungen zur Theorie der Literaturkritik, München 1972, S. 26.

71 In erster Linie K. *Jarmatz,* Die Theorie des Kunstfortschritts – Bestandteil der Theorie des sozialistischen Realismus, in: »Zur Theorie des sozialistischen Realismus«, Hrsg. Institut für Gesellschaftswissenschaften beim ZK der SED, Berlin 1974.

72 Über die wichtigsten Publikationen zu diesem Thema in der UdSSR informiert: ebd. K. *Jarmatz* S. 726.
Bezeichnenderweise fehlt noch im 1970 veröffentlichten Kulturpolitischen Wörterbuch (Hrsg. *Bühl, Heinze, Koch, Staufenbiel*) ein eigener Artikel zum Thema ›Fortschritt‹.

73 F. *Engels,* Dialektik der Natur, Der Anteil der Arbeit an der Menschwerdung des Affen (1876), MEW 20, S. 446.

74 Vgl. K. *Marx*/F. *Engels,* MEW 3, S. 378/9.

75 Vgl. hierzu die späten Engelsbriefe.

76 K. *Marx*/F. *Engels,* Die deutsche Ideologie, Mew 3, S. 67.

77 H. *Redeker,* Kulturprozeß und subjektiver Faktor, in: DZPH 4/1974, S. 579.

78 J. W. *Bogdanow,* Zur Dialektik von Gesellschafts- und Kunstfortschritt, Weimarer Beiträge 8/1974, S. 45.

79 Zur Theorie des sozialistischen Realismus, S. 724.

80 H. *Plavius,* Überlegungen zur Theorie des sozialistischen Realismus, S. 239.

81 P. *Heintel,* Philosophie und Ideologie, in Akten des XIV. Int. Kongresses für Philosophie, Wien 1968, S. 494 ff.

82 Zur Theorie des sozialistischen Realismus, S. 797.

83 Ebd. S. 723.

84 Ebd. S. 722.

85 M. *Naumann,* Funktionswandel der Literatur, S. 9.

86 Ebd. S. 10.
87 Vgl. E. *John*, Probleme der marxistisch-leninistischen Ästhetik, Halle 1967, S. 59,
 sowie H. D. *Sanders* polemische Zurückweisung dieses Anspruchs, in: Marxistische
 Ideologie, S. 25, S. 46, S. 14; Geschichte der schönen Literatur, S. 41, S. 48–54,
 bes. S. 56 f.

Peter V. Zima

Der Mythos der Monosemie

Parteilichkeit und künstlerischer Standpunkt

> »Nichts in der Kunst, auch nicht in der sublimiertesten,
> was nicht aus der Welt stammte; nichts daraus unver-
> wandelt.« (Theodor W. *Adorno*)

> »Le lien unissant le signifiant au signifié est arbitraire...«
> (Ferdinand de *Saussure*)

Parteilichkeit ist keine Erfindung des »sozialistischen Realismus«. Auf sie beriefen sich radikale Dichter des vergangenen Jahrhunderts, wie Börne, Frei- ligrath, Herwegh und Weerth, aus deren Schriften Engels und Marx manche ihrer Vorstellungen von einer parteilichen Literatur ableiteten. Ideologen des Marxismus-Leninismus liefern heute die Werke dieser Autoren den Beweis dafür, daß das Bürgertum in seiner revolutionären Phase durchaus für die Parteilichkeit der Kunst eintrat, während es heute, in der Phase seines histori- schen Niedergangs, die künstlerische Tätigkeit aus Angst vor dem ihm feind- lichen Parteiergreifen in den Bereich des Apolitischen verbannen möchte. Als Vorbilder für parteiliche, humanistische Kunst werden die gegen den Feuda- lismus aufbegehrenden Klassiker zitiert: »Ebenso fanden in den besten Dich- tungen von Lessing und Goethe, von Schiller und Hölderlin, in den Kom- positionen von Beethoven und Mozart die humanistischen Ideale des deut- schen Bürgertums ihren ungebrochenen, gegen die herrschende Feudalgesell- schaft gerichteten Ausdruck.« [1]

Mit Recht verweisen die Autoren auf das humanistische Engagement klas- sischer Kunst sowie auf das Nachlassen des kritischen, politischen Bewußt- seins in zahlreichen (nicht allen) Kulturprodukten des späten Bürgertums. Un- recht tun sie jedoch, sobald sie sich für rechtmäßige Erben der humanisti- schen Parteilichkeit erklären, um dadurch einem skeptischen Publikum glaub- haft zu machen, daß sie Beethovens Kampf für die Humanität »auf historisch höherer Ebene« fortsetzen.

Den deutschen Künstlern des beginnenden neunzehnten Jahrhunderts ging es um die Beseitigung der Tyrannenherrschaft, um die Befreiung der Kunst und des Künstlers von der Willkür des Feudalabsolutismus (wie G. Lukács

das damalige Staatswesen treffend bezeichnet). In ihren Augen waren revolutionäre Parteinahme und Freiheit der Kunst synonym: Sie erhofften vom Bürgertum die Befreiung des Werkes von der Zensur absoluter Herrscher, die des Autors von der Laune kleinlicher Mäzene.

In ihrer Nachfolge steht Walter Benjamin, der Aufklärer und Humanist, dessen Parteinahme für das Proletariat (nicht für »dessen« Partei) das Kunstwerk aus der bürgerlichen Kulturhegemonie (egemonia, A. Gramsci) herauslösen und von den Vermittlungen des Tauschwertes befreien sollte. Ihm fallen die richtige Tendenz der Kunst und deren ästhetische Qualität zusammen: »Ein Werk, das die richtige Tendenz aufweist, muß notwendig jede sonstige Qualität aufweisen.« [2] Solche Kongruenz zwischen künstlerischem Schaffen und politischer Gesinnung kann nur zu einem Zeitpunkt postuliert werden, da das politische Aufbegehren der Unterdrückten gegen die Unterdrücker das Kunstwerk von den heteronomen Gesetzen der Herrschaft und des Tausches befreien kann. Wie der Autor von *Geschichte und Klassenbewußtsein,* wie die Autoren der *Kritischen Theorie,* erhoffte Benjamin Anfang der dreißiger Jahre vom Proletariat jenen rettenden messianischen Akt, der in der damaligen gesellschaftlichen Konstellation ausbleiben mußte. Grundfalsch ist die common-sense-Annahme, die davon ausgeht, Benjamin habe in seinem Text *Der Autor als Produzent* die Kunst ideologisch-praktischen Zielsetzungen unterordnen wollen. Benjamin, in dessen Satz »Im Kunstwerk ist das Formgesetz zentral« noch eine der Thesen seiner Dissertation nachhallt, derzufolge die Romantiker die Kunstkritik vom rationalistischen Dogmatismus befreit haben, plädiert nicht für (revolutionäre) Heteronomie, sondern für wirkliche Autonomie, die nur einer von Herrschaft und Marktgesetz befreiten Kunst zuteil würde.

In einer völlig anderen Situation verfaßt Wladimir I. Lenin, der sich ähnlich wie Lukács und Benjamin auf das humanistische Engagement der klassischen Dichter beruft, im Jahre 1905 seine Schrift *Parteiorganisation und Parteiliteratur.* Ihm geht es erst an zweiter Stelle um die Unabhängigkeit des Künstlers »vom Geldsack, vom Bestochen- und Ausgehaltenwerden«. [3] An erster Stelle ist es ihm am Vorabend der Revolution um die Macht im Staate zu tun; denn sein Verdienst ist es, die Sozialdemokratische Partei Rußlands in eine straffe, disziplinierte Organisation verwandelt zu haben, die von ihren Mitgliedern eine bedingungslose Unterwerfung fordern muß, will sie nicht von dem morschen, aber um so brutaleren Staatsapparat des Zaren vernichtet werden. Innerhalb der Parteiorganisation können daher keine »parteilosen Literaten« geduldet werden, keine »Männer ohne Eigenschaften«, die die Wirklichkeit »essayistisch« von allen Seiten betrachten, alle Möglichkeiten erwägen, aber zu keiner eindeutigen Tat bereit sind: »Nieder mit den parteilosen Literaten! Nieder mit den literarischen Übermenschen! Die literarische Tätigkeit muß zu einem *Teil* der allgemeinen proletarischen Sache, zu einem ›Räd-

chen und Schräubchen‹ des einen einheitlichen, großen sozialdemokratischen Mechanismus werden, der von dem ganzen politisch bewußten Vortrupp der ganzen Arbeiterklasse in Bewegung gesetzt wird.« [4] Nicht viel anders äußert sich zum Verhältnis zwischen Literatur und Partei der häufig als liberal geschilderte Trockij:»Deutlich erkennbaren giftigen, zersetzenden Tendenzen erteilt die Partei eine Abfuhr, wobei sie sich von politischen Kriterien leiten läßt [...]. Unser Kriterium ist ein deutlich politisches, gebieterisches und intolerantes.« [5]

War das Ziel der klassischen Aufklärer und Humanisten ebenso wie das Benjamins (in dieser Hinsicht ein Erbe der Aufklärung) die Kritik an der Herrschaft, so stellt Lenins Polemik gegen»Edelanarchisten«,»Individualisten« und»parteilose Literaten« einen Versuch dar, die Herrschaft über die Kritik zu sichern. Als»Rädchen und Schräubchen« innerhalb der Organisation soll der Literat zum besseren Funktionieren des Parteiapparates, zu dessen ideologischer Schlagkraft beitragen: er wird zum Funktionär. Noch bevor der bolschewistische Staat zur Wirklichkeit wird, soll der»apparatschik« herangebildet werden. Einige Jahre nach dem Sieg der Oktoberrevolution stellt W. Benjamin in Moskau fest:»In Rußland ist der Vorgang abgeschlossen: Der Intellektuelle ist vor allem Funktionär [...].« [6] Freilich ist der Sinn für Organisation und Herrschaft in nuce schon im Denken von Marx und Engels angelegt, die ja ebenfalls, obwohl in anderen Verhältnissen und mit geringem Erfolg, versuchten, eine revolutionäre Partei zu organisieren:»Er [Engels] und Marx wollten die Revolution als eine der wirtschaftlichen Verhältnisse in der Gesellschaft als ganzer, in der Grundschicht ihrer Selbsterhaltung, nicht als Änderung der Spielregeln ihrer Herrschaft, ihrer politischen Form. Die Spitze war gegen die Anarchisten gerichtet.« (Theodor W. Adorno, *Negative Dialektik.*)

Nach der Machtergreifung der Bolschewiki in Rußland setzt sich allmählich das Herrschaftsprinzip, das zugleich als Selbsterhaltungsprinzip ihrer Organisation zugrunde lag, im ganzen Staatswesen, in der gesamten Gesellschaft durch. Die anfangs notwendige Selbstbeherrschung, die von Lenin eingeführte Parteidisziplin, schlägt um in Herrschaft über andere, sobald die siegreiche Partei zur einzigen, zur Staatspartei wird. Am 9. November 1917 unterschreibt Lenin das *Dekret über die Presse*, das u.a. die reaktionäre Presse für illegal erklärt. Kurz darauf werden»eindeutig bürgerliche Abweichungen« (Lenin) in Nachrichten und Kommentaren verboten. Darüber, was eine»bürgerliche Abweichung« sei, entscheidet in jedem Fall das Politbüro. (In diesem Zusammenhang ist vielleicht die Bemerkung angebracht, daß in der»Peking-Rundschau« die gesamte zeitgenössische Sowjetideologie für eine»bürgerlich-revisionistische Abweichung« erklärt wird. So flexibel ist der Ausdruck»bürgerliche Abweichung«.) Der neue Staat, der nach der Entmachtung der Sowjets in Kronstadt mit der Partei identisch ist, duldet nur noch Funktionäre. So setzt sich

das zaristische System, das die Sozialdemokratische Partei zur rücksichtslosen Gleichschaltung ihrer Mitglieder zwang, in seinem siegreichen Nachfolger fort.

Der herrschende Diskurs

Dem Sieger können kritische Gedanken, wie sie Börne, Herwegh, Weerth, Marx und Benjamin formulierten, nur peinlich sein. Taktvoll vermeidet er es, sich der Marxschen revolutionären Sprache über die sprengende Kraft der Widersprüche zu entledigen. Er gibt ihr aber eine andere Form. Diese ändert den Gehalt.

Sinnlos wäre es, die Werte des Humanismus und des Sozialismus, die täglich in der DDR propagiert werden, als solche zu beurteilen; als solche werden sie auch vom Monopolkapital strapaziert, dessen findige Manager Konsumenten und anderen Opfern altruistisch vorgaukeln, sie seien nur für sie da. Die Werte der Freiheit, der Gleichheit und der Brüderlichkeit, auf die sich politische Parteien im Westen und im Osten scheinheilig berufen, sind auf den ersten Blick (der nicht der letzte sein sollte) mit denen der Humanisten des neunzehnten Jahrhunderts identisch. Allein sie werden von Funktionären und Technokraten zu Zwecken der Herrschaft mißbraucht, die die kritische humanistische Lehre zu einem Machtinstrument umfunktioniert. In diesem Kontext wird das kritische Prinzip der Parteilichkeit, das Börne, Herwegh, Marx und Benjamin gegen die Herrschenden richteten, zu einer der Hauptstüzen des etablierten hic et nunc. *Wie* dieser Kontext aussieht, wie der kritische Diskurs zu einem die Wirklichkeit rechtfertigenden, »affirmativen« *umstrukturiert* werden kann, soll an dem Modell des ostdeutschen Einparteistaates dargetan werden.

Wörter wie »Parteilichkeit«, »Menschlichkeit« sind *an sich* nicht sinnvoll; sie werden es nur, indem ihnen in einem auf besondere Art strukturierten Diskurs über die Wirklichkeit ein semantischer Stellenwert zuteil wird. »Sinn als Form der Sinngebung« schreibt Greimas, »kann somit als die Möglichkeit Sinn umzuformen definiert werden.« [7] Mit Recht weisen Hegel- und Marx-Exegeten darauf hin, daß sowohl im Hegelschen als auch im Marxschen Denken der Begriff der Freiheit eine zentrale Stelle einnimmt, daß er einer der Grundwerte der klassischen deutschen Philosophie ist. Während aber Marx die Verwirklichung der Freiheit in die Zukunft verlegt und sie nur im Zusammenhang mit der Umwälzung der sozio-ökonomischen Strukturen sieht, ist sie bei Hegel das Ergebnis richtiger Erkenntnis, eines richtigen Bewußtseins. In Hegels apologetischem, »retrospektivem« Diskurs, dem es in erster Linie darauf ankommt, dem Subjekt seine Identität mit dem Objekt nachzuweisen, mag der Begriff der Freiheit zentral stehen; dennoch ist er das Gegenteil des Marxschen Begriffes, der nur im Kontext mit der das Bestehende sprengenden

Praxis sinnvoll ist. Wenn der Autor der *Ökonomischen Manuskripte von 1844* gegen Hegels Reduktion der Arbeit auf geistige Arbeit die sinnlich-materiellen Momente der Feurbachschen Lehre ins Feld führt, versucht er darzutun, daß gesellschaftliche Widersprüche materiell bedingt sind und nur durch zukunftsorientierte, materielle Praxis, nicht durch eine Bewußtseins-änderung im Rahmen des Bestehenden, überwunden werden können. Seine »Freiheit« bezieht sich, wie seine Theorie der Wirklichkeit überhaupt, auf die Zukunft (die wirkliche Geschichte der Menschheit soll erst anfangen); Hegels »Freiheit« hingegen, wie sein System als Ganzes, auf die Rechtfertigung der etablierten Ordnung. Die semantische Umformung der Hegelschen »Freiheit« durch Marx erklärt sich daher aus der Eingliederung des Begriffes in einen »offenen«, »zukunftsträchtigen« (E. Bloch) Diskurs, der nicht wie der Hegel-sche die Gegenwart, das Seiende, sondern das, was aus unversöhnlichen Widersprüchen hervorgehen soll, das Künftige, zum Gegenstand hat.

Angesichts der von Marx vorgenommenen Umkodierung des Freiheitsbegriffes ist anzunehmen, daß weitere Umkodierungen möglich sind. Es ist denkbar, daß die dem Bestehenden abholde materialistische Dialektik, welche die klassenlose Gesellschaft *versprach,* sich nach Hegelschem Vorbild wieder zu einem System zusammenschließt, indem sie behauptet, die klassenlose Gesellschaft wäre schon, die sprengenden Antagonismen wären überwunden. Dies ist die These der SED-Ideologen, die seit ihrer Machtergreifung die Idee der »nichtantagonistischen Gegensätze« in der »sozialistischen Gesellschaft« propagieren. Dieses logische Monstrum dient dazu, der Bevölkerung plausibel zu machen, daß trotz aller Widersprüche und Konflikte im sozialistischen Staat keine qualitativen Änderungen (im Hegelschen Sinn) zu erwarten sind: »Auch in der sozialistischen Gesellschaft«, erläutern die Autoren des Bandes zum *Sozialistischen Realismus* (Autorenkollektiv unter Leitung von Werner Jehser), »existiert das Spannungsverhältnis zwischen Ideal und Wirklichkeit, es erneuert sich ständig, aber es basiert nicht auf antagonistischen Gegen-sätzen.« [8] Das heißt: Nichtantagonistische Gegensätze sind wie im staats-monopolistischen System »verwaltete Gegensätze« im Sinne der Kritischen Theorie.

Begriffe wie Freiheit und Parteilichkeit, die bei Marx noch Negationen der bestehenden Ordnung waren, büßen ihre kritische Substanz ein, sobald sie einem Diskurs einverleibt werden, der sich von der (qualitativ »anderen«) Zukunft abwendet, um nach Hegelschem Rezept das Bestehende zu verewi-gen: »Die Künstler des Sozialistischen Realismus bejahen die Wirklichkeit und stellen sie als veränderbar, in Veränderung begriffen oder als bereits verändert dar.« [9] Wie die Wörter »veränderbar« und »in Veränderung begriffen« zu verstehen sind, wird in einer Rede Kurt Hagers, eines Mitgliedes des Politbüros, deutlich, der »negative Tendenzen« in einem Theaterstück rügt: »Die politisch fehlerhafte Tendenz wird in dem Stück überall dort sichtbar, wo Hacks

von der Perspektive und der Zukunft spricht. Immer wieder wird ein prinzi-
pieller Gegensatz des Heute zur kommunistischen Zukunft konstruiert.«[10]
Veränderung ist (wie im Westen) nur im Rahmen des Bestehenden zu den-
ken:»Die Zukunft ist verbaut«(Adorno). Der prinzipielle Gegensatz, der die
Menschen von Marxens klassenloser, vernünftiger Gesellschaft trennt, darf
nicht genannt werden. Das Seiende wird bis auf wenige Schönheitsfehler für
vernünftig erklärt, und dem Denken fällt wie in Hegels Rechtsphilosophie die
masochistische Aufgabe zu, sich mit dem ihm feindlichen System in öffent-
licher Selbstkritik zu identifizieren.»Es ist eben diese Stellung der Philosophie
zur Wirklichkeit«, schreibt Hegel,»welche die Mißverständnisse betreffen,
daß die Philosophie, weil sie das Ergründen des Vernünftigen ist, eben damit
das Erfassen des Gegenwärtigen und Wirklichen, nicht das Erfassen eines Jen-
seits ist, das Gott weiß wo sein sollte.«[11] Östlichen Ideologen ist es darum
zu tun, die von Hegel entdeckten Mißverständnisse sorgfältig zu vermeiden.
Als exemplarische Anwendung des Hegelschen Identitätsdenkens auf den SED-
Staat kann Johannes R. Bechers Aufsatz *Über Literatur und Kunst* aufgefaßt
werden:»Und das ist auch unsere künstlerische Freiheit, daß wir überein-
stimmen mit dem Prinzip, dem wir dienen; oder unsere künstlerische Freiheit
besteht darin, daß wir mit uns selber übereinstimmen und uns selber dienen.
Wir stimmen mit uns selber überein, aber nicht auf subjektivistische Art,
sondern unsere Übereinstimmung ist eine Subjekt-Objekt-Identität.«[12]
Becher geht es, wie schon Hegel, darum, daß das Subjekt sich mit dem,»was
historisch notwendig ist«, das heißt mit dem äußeren Zwang, identifiziert
und letzten Endes wie in Hegels Phänomenologie im Objekt aufgeht.

Im Gegensatz zu ihrem Meister, der sich auf die Rechtfertigung des preu-
ßischen Staats beschränken mußte, können sich SED-Ideologen auf Kosten
des kapitalistischen Systems unversöhnlicher Kritik gegenüber großzügig er-
weisen:»Diese grundsätzliche Bejahung der Wirklichkeit bedeutet aber keines-
wegs Sympathie mit allen ihren Erscheinungen, sondern kann sogar mit der
prinzipiellen Ablehnung einer ganzen Gesellschaftsordnung, wie der kapitali-
stischen, verbunden sein.«[13] Für den Künstler in der DDR, der ja nicht in
einer kapitalistischen Gesellschaft lebt, ist dies ein schaler Trost. Ihm geht
es um das Falsche in der Welt, die er kennt und die er schildern kann. Sie
aber soll er rühmen (die Schönheitsfehler ausgenommen), so daß auch sein
Leser oder Zuschauer einsieht, daß seine Entfremdung nur subjektiver Irrtum
ist, daß bei einer vernünftigen Betrachtung seine Interessen mit denen des
Systems zusammenfallen:»Hacks«, klagt Kurt Hager,»läßt also absichtlich
nicht zu, daß sich der Zuschauer emotionell mit den Gestalten, die die Partei
und die Arbeiterklasse verkörpern, identifiziert. Die kritische Distanz ersetzt
die sozialistische Parteilichkeit.«[14] Im»Idealfall«ersetzt allerdings Partei-
lichkeit die kritische Distanz, so daß Kunst zur willigen Dienerin jenes mythi-
schen Identitätsdenkens wird, das von Widersprüchen und Gegensätzen be-
hauptet, sie seien keine.

SED-Ideologen geben vollends ihre Übereinstimmung mit dem Hegelschen System zu, wo sie das Parteilichkeitsprinzip in der Kunst mit der Verherrlichung der Staatsräson zusammenfallen lassen:»Die fortschrittliche Thematik bringt eine Reihe von Künstlern näher an den Realismus heran und weckt ihr Bestreben, den Formalismus und das Ästhetentum zu überwinden. Hohes Können zeigt zum Beispiel der Chemnitzer Porträtmaler Pleisner, der wohl befähigt wäre, Porträts von hervorragenden Persönlichkeiten der DDR zu malen.«[15] Derlei Betrachtungen über die Aufgaben der bildenden Künste, die aus den Jahren des»Personenkultes« stammen (20./21. Januar 1951), sind in zeitgenössischen DDR-Texten nicht mehr anzutreffen; dennoch wird aus der Bedeutung des»Arbeiter- und Bauernstaates« für die Kunst kein Hehl gemacht:»Unter den neuen gesellschaftlichen Verhältnissen aber«, heißt es mit einem mißtrauischen Seitenblick auf den»nur« kritischen Realismus,»heißt Übereinstimmung, für die Staatsmacht, die nun eine sozialistische ist, einzutreten und sie mit allen künstlerischen und anderen Mitteln zu fördern.«[16] Der Diskurs ist der Struktur nach der gleiche geblieben wie bei Hegel, und die Struktur (die»Form«, Greimas) entscheidet über die Sinngebung, nicht das der Marxschen Theorie teilweise [17] entlehnte Vokabular. Auch Hegel ging es bekanntlich darum,»den Staat als ein in sich Vernünftiges zu begreifen und darzustellen« (Philosophie des Rechts, Vorrede).

Ebenso wichtig wie das Präsens-orientierte Identitätsdenken, das darauf aus ist, gesellschaftliche Widersprüche in Synthesen zu zähmen und die Zukunftsperspektive abzuriegeln, ist der Systemcharakter der»marxistisch-leninistischen Weltanschauung«, die sich, den Hegelschen Mythos imitierend, der Wirklichkeit gleichsetzt. Ihr»absolutes Wissen« prägt eine schematische Definition der Wirklichkeit, die als»Objektivität« außerhalb ihrer selbst keine abweichende Partikularität, keine autonome Individualitätsäußerung duldet:»Die Erfahrung jener dem Individuum und seinem Bewußtsein vorgeordneten Objektivität ist die der Einheit der total vergesellschafteten Gesellschaft. Ihr ist die Idee absoluter Identität darin nächstverwandt, daß sie außerhalb ihrer selbst nichts duldet.«[18]

Im Gegensatz zum»naiven Bewußtsein«, das zu der Ansicht neigt,»man wisse es noch nicht, aber vielleicht enträtsele es sich doch noch«[19], im Gegensatz zu Schopenhauers Aphorismen, die Horkheimer zu der Bemerkung veranlaßt haben:»Nach Schopenhauer stellt die Philosophie keine praktischen Ziele auf. Sie kritisiert den absoluten Anspruch der Programme, ohne selbst für eines zu werben«[20], ist der DIAMAT kein fragendes, sondern ein definierendes Denken. Wie Hegels herrschaftlicher Mythos erhebt er den Anspruch auf absolute Erkenntnis, indem er zu jedem historischen Zeitpunkt ex cathedra die zeitgemäße Definition der»soziohistorischen« Wirklichkeit verkündet. Der Partei kommt es darauf an, daß diese von Künstlern und Kritikern als eindeutig definiert, als monosem, nicht als mehrdeutig und daher befragbar (als polysem) aufgefaßt wird.

Der Diskurs der SED basiert auf offiziellen Definitionen, die nicht in Frage gestellt werden. Im Jahre 1951 heißt es: »Um eine realistische Kunst zu entwickeln, orientieren wir uns am Beispiel der großen sozialistischen Sowjetunion, die die fortschrittlichste Kultur der Welt geschaffen hat.« [21] In diesem Satz kommt nicht der Forderung des Autors, sich an der UdSSR zu orientieren, sondern der apodiktischen Art, über die Wirklichkeit Aussagen zu machen, die größte Bedeutung zu. Die Bemerkung »fortschrittlichste Kultur der Welt« und dergleichen seien leere Phrasen, bringt die Kritik kaum weiter: Der Leere des mythischen Diskurses, den scheinbar überflüssige Wiederholungen kennzeichnen, entspricht die kompakte Herrschaft, der er dient.

Je allgemeiner, je abstrakter und »leerer« der DIAMAT, desto pauschaler kann er, ohne Rücksicht auf das Besondere und Differenzierte, die Wirklichkeit definieren. Im Jahre 1961, fünf Jahre nach dem XX. Parteitag der KPdSU, hat er sein Vokabular geändert, nicht jedoch seine apodiktische, mythische Form. Auf diese kommt es an: »Was ist denn heute das Entscheidende in der Welt? Es ist die Tatsache, daß das sozialistische Weltsystem zum entscheidenden Faktor der Entwicklung der Menschheit geworden ist.« [22] Von dieser Erkenntnis geht Alexander Abusch in einer seiner Reden aus: »Gehen wir davon aus, daß unser Arbeiter-und-Bauern-Staat der einzig rechtmäßige und humanistische deutsche Staat, die deutsche Republik des Friedens und des Sozialismus ist, dann darf man auch nicht mehr verschwommen und verwaschen von der ›deutschen Kultur‹ im allgemeinen sprechen [. . .].« [23] Klar geht aus diesem Satz die Verbindung zwischen definierendem, absolutem Wissen und Herrschaft hervor: Aus der Definition werden unmittelbar Richtlinien für das geistige Schaffen abgeleitet. Eine Abhandlung oder ein Roman, die es wagten, unparteilich die deutsche Kultur als eine Einheit darzustellen, setzten sich, außerhalb der Definition stehend, den Angriffen der »einzig rechtmäßigen« Partei aus.

Im Unterschied zum »aufdeckenden« Diskurs eines Marx oder zum »fragenden« Diskurs eines Schopenhauer kennt der definierende DIAMAT, für den der Ausgang jeder Argumentation vorab feststeht, nur rhetorische Fragen. In seinem Aufsatz über *Formalismus und Dekadenz* bestreitet Fritz Erpenbeck (April 1949) den revolutionären Charakter der Avantgarde: »Machen wir es umgekehrt wie die wahrhaft großen Künstler aller Zeiten, die sich stets des Gegenteils, nämlich der Klärung jeglicher Wirrnis, befleißigten: Das ist avantgardistisch, das ist revolutionär! Oder doch nicht? Natürlich nicht. Denn der Künstler soll nicht den Schein, sondern das Wesen der Dinge gestalten.« [24] Der rhetorischen Frage, die auf der Ebene des Diskurses ein Scheinwiderspruch, ein »nichtantagonistischer« Widerspruch ist, folgt sogleich eine Teildefinition des Künstlers, die das nur scheinbar bedrohte Gleichgewicht des allwissenden begrifflichen Systems wiederherstellt.

Dieses System ist im höchsten Grade abstrakt, wie schon aus dem Gebrauch

polymorpher, mystifizierbarer Begriffe, wie »Wesen«, »Schein« und »menschliche Natur«, hervorgeht. Das hohe Abstraktionsniveau, auf dem argumentiert wird, hat jedoch eine genaue Funktion: Es ermöglicht den Gebrauch von elastischen Sammelbegriffen, die nahezu allen Erscheinungen, Individuen und Theorien dogmatisch aufgepfropft werden können, wodurch deren spezifischer Charakter in schematischen Einteilungen oder Aufzählungen und in willkürlichen Benennungen untergeht. Der DIAMAT macht alles allem kommensurabel: Nietzsche dem Nationalsozialismus, den Imperialismus dem »Formalismus«, ebenso wie dem Surrealismus, dem »Modernismus« und der »Dekadenz«. Darin imitiert er das kapitalistische Marktgesetz. Die Ideologen scheren alles über einen Kamm, indem sie positive bzw. negative *Konnotationsketten* (U. Eco) bilden, auf die das Publikum affektiv reagieren soll (z. B.: Produktivität / Sozialismus / Frieden / Humanität – oder: imperialistisch / parasitär / formalistisch / dekadent).

Zwei besondere Formen der diskursiven Gleichschaltung, die alles Spezifische in schlechte Abstraktion auflöst, sind die Aufzählung und das negative Beiwort (oder die negative Apposition): »Da aber die Epoche der imperialistischen Reaktion gleichzeitig die ihres Untergangs ist, ihrer revolutionären Beseitigung, so tritt die Reaktion in der Kunst« eben der Formalismus – »in der Maske der ›Umwälzung aller Werte‹, in der Maske der ›totalen Revolution‹ – vgl. Nietzsche, Trotzki, Tito! auf.« [25] Auf welche Textstellen sich der Autor (W. Girnus) bei Nietzsche, Trockij oder Tito bezieht, geht aus seiner Abhandlung nicht hervor. Um so deutlicher tritt jedoch die Verbindung zwischen der schematischen Aufzählung und dem Herrschaftsprinzip zutage: In einer negativen Konnotationskette, nämlich in Nietzsches und Trockijs Gesellschaft, soll (im Jahre 1951) Tito diskreditiert werden, wobei als selbstverständlich vorausgesetzt wird, daß jeder (aus früheren negativen Schemen) »weiß«, daß Nietzsche ein »Faschist« und Trockij ein »Sozialfaschist«, ein »Verräter« usw. war.

Die andere Möglichkeit, den »Gegner« zu disqualifizieren, ist das in allen Texten beliebte epitheton disqualificans: »Kategorisch erklärt der bürgerliche Soziologe Lucien Goldmann [...]«. [26] Das negative Adjektiv »bürgerlich« disqualifiziert Goldmann als Marxisten und schiebt einer unvoreingenommenen Analyse seines Werkes einen Riegel vor. Komplementär zum negativen Beiwort wird die negative Apposition gebraucht, die die gleiche Funktion hat: »José Ortega y Gasset, Ästhetiker des bürgerlichen Kunstverfalls[...]«. [27] »Bürgerlich« kann als ein auf die Gegenwart bezogenes Signifikans nur eine negative Konnotationskette einleiten (z. B.: bürgerlich / modernistisch / dekadent). In einem bis 1945 herrschenden Diskurs hätte es geheißen: der jüdische Soziologe Lucien Goldmann. Das negative Beiwort hat in beiden Fällen die gleiche stigmatisierende Funktion: Es soll, wie alle Bestandteile des mythischen Sprechens, das Nachdenken verhindern.

Der definierende, stigmatisierende Diskurs ist dem Spezifischen, dem Besonderen und Einmaligen feindlich gesinnt, das sich nicht beherrschen, nicht in abstrakte Begriffe übersetzen, nicht klassifizieren läßt. Dieses Besondere aber, das etwas sagt, ohne es zu sagen, das bedeutet, ohne ideologisch Sinn zu verkünden, ist die Kunst.

Der Mythos der Monosemie

Den marxistisch-leninistischen Definitionen der künstlerischen Parteilichkeit liegen vier Prinzipien zugrunde:

1. Parteilichkeit des Künstlers und seines Werkes wird unmittelbar mit der Parteipolitik in Beziehung gesetzt:»Sozialistische Parteilichkeit ist nicht schlechthin Verteidigung einer Zielvorstellung vom Sozialismus, eines Sozialismus-Ideals, sondern sie ist die Verteidigung und Bejahung des konkreten Weges zum vollentfalteten Sozialismus, wie er von der marxistisch-leninistischen Partei entworfen und vom ganzen Volk beschritten wird.«[28]

2. Im Unterschied zur künstlerischen *Tendenz,* die für den *kritischen Realismus* humanistischer Schriftsteller, wie Weerth oder Herwegh, charakteristisch ist und die sich auf ein allgemeines Plädoyer für die Unterdrückten und eine bessere Welt beschränkt, besteht der sozialistische Realismus des DIAMATS darauf, daß das Kunstwerk den Parteistandpunkt verkündet:»Sozialistische Tendenz und sozialistische Parteilichkeit sind also nicht identisch. Der Tendenzbegriff enthält aufgrund seiner geschichtlichen Entwicklung noch nicht den Grundsatz der konsequenten, allseitigen Parteiverbundenheit. Er dient in der Theorie des sozialistischen Realismus heute ausschließlich zur Kennzeichnung der vorleninschen Etappe des Parteilichkeitsbegriffes.«[29]

3. Von parteilicher Kunst wird ferner erwartet, daß sie der Staatsräson dient:»So gehört heute zu den Kriterien sozialistischer Parteilichkeit, inwieweit der Künstler diesen Staat und die ihn tragenden gesellschaftlichen Kräfte durch sein Werk aktiv unterstützt.«[30] Hegel, der Liebhaber antiker Kunstwerke, war in diesem Punkt diskreter: Statt konsequent von der Kunst zu fordern, sie sollte optimistisch zur Apotheose des preußischen Staates beitragen, dispensierte er sie von solch schmachvollem Dienst durch die bekannte Feststellung, die Gegenwart sei»ihrem allgemeinen Zustande nach der Kunst nicht günstig«.[31]

4. Parteilichkeit und wahrheitsgetreue Wiedergabe der gesellschaftlichen Verhältnisse im Sinne des sozialistischen Realismus sind aufs engste miteinander verknüpft:»Lenins Ausarbeitung des Prinzips der sozialistischen Parteilichkeit«, schreibt Hans Koch,»bedeutet die Entdeckung jenes grundlegenden methodischen Prinzips, das eine wahrheitstreue, historisch adäquate Darstellung der revolutionären Prozesse in der kapitalistischen Gesellschaft und

der Gesamtwirklichkeit der sozialistischen Gesellschaft überhaupt erst möglich macht.« [32] Als methodischer Grundsatz ist die Parteilichkeit daher eine *ästhetische Kategorie*. »Die Parteilichkeit war«, schreibt A. Michailov in »Novy Mir«, »der Eckpfeiler der neuen Methodenlehre.« [33] Allgemeiner formulieren diesen Gedanken E. Pracht und W. Neubert in ihrer Diskussionsgrundlage *Zu aktuellen Grundfragen des sozialistischen Realismus in der DDR* (März 1966): »Die Parteilichkeit in der Literatur ist eine ästhetische Kategorie.« [34] Als solche soll sie hier analysiert werden.

Die Definition der Parteilichkeit im Rahmen der sozialistischen Realismustheorie läßt die zentrale Frage des Realismus aufkommen: Was ist Wirklichkeit? In seinem Buch *Dialektik des Konkreten (Dialektika konkretního)* hat Karel Kosík richtig erkannt, daß keine *sinnvolle* Realismusdiskussion diese Frage umgehen kann. Doch sie ist zu allgemein formuliert. In konkreterer Form könnte sie lauten: Wer definiert die Wirklichkeit? In Anlehnung an Gramsci und Foucault könnte die Antwort lauten: der Diskurs der Herrschenden, der Diskurs der Hegemonie (egemonia). (Dieser kann – ohne Rücksicht auf die Epitheta, mit denen er sich selbst ziert – reaktionär, konservativ oder revolutionär sein.) Historische Machtverschiebungen bringen stets Diskursänderungen mit sich: »Zwischen Hesiod und Plato fand eine Trennung statt, die den wahren vom falschen Diskurs schied; es ist eine neue Trennung, da von nun an der wahre Diskurs nicht mehr der gezierte und begehrenswerte ist, denn er ist ja nicht mehr der Verbündete der herrschenden Mächte. Der Sophist wird verjagt.« [35] Jede *Realismuskonzeption* ist daher gezwungen, von einem *begrifflichen* Diskurs über die Wirklichkeit auszugehen und an diesem den Wirklichkeitssinn der Kunstwerke zu messen. Wirklichkeit als solche, als ein *eindeutig* bestimmbares Wesen, gibt es nur als Mythos. [36]

Die Forderung nach Parteilichkeit wäre daher unsinnig, wenn sie nicht implizit die Annahme enthielte, daß bei jedem Kunstwerk festgestellt werden kann, ob es mit der Wirklichkeitsdefinition der Partei übereinstimmt, sich ihr gegenüber neutral verhält oder sie ablehnt. Eine solche Feststellung ist nur »möglich«, wenn postuliert wird, daß alle Kunstwerke aus ihrer spezifischen Sprache (Ton, Farbe, Wort) eindeutig in die begriffliche Sprache des herrschenden Diskurses »übertragen« werden können. Anders ausgedrückt: daß jedes Kunstwerk einen einzigen *Sinn* birgt, den die begriffliche Sprache gleichsam als Analogon zum Original wiedergeben kann. Parteilichkeit im sozialistischen Realismus kann nur überleben, solange zwei Mythen herrschen: der Mythos der *Identität* zwischen der Wirklichkeit und dem Diskurs der Partei und der komplementäre Mythos der *Eindeutigkeit* des Kunstwerks, seiner Monosemie.

Von keinem literarischen, selbst von keinem philosophischen Text kann behauptet werden, er sei »monosem«. Bekanntlich deckt sich die Anzahl der

Kant- oder Marx-Interpretationen mit der der Interpreten. Dennoch streben Philosophen und Wissenschaftler nach Monosemie, nach einer eindeutigen Darstellung und setzen diese voraus, selbst wo sie nicht vorhanden ist. Zweideutigkeiten begrifflicher Systeme werden im allgemeinen als Schwächen ausgelegt. Den Künstler hingegen kümmert die Eindeutigkeit seines Produktes, etwa eines Textes, wenig: Mag jeder Leser ihn interpretieren, wie er will. Seine Mehrdeutigkeit, die er seinen »Unbestimmtheitsstellen« (R. Ingarden, W. Iser) verdankt, steigert seine ästhetische Qualität. Diese ist der Distanz des Textes von der alltäglichen Sprache (die nur mehr oder weniger eindeutige Nachrichten kennt) proportional.

Genauer definiert den Begriff der Distanz Umberto Eco, wenn er schreibt: »Die Botschaft hat eine ästhetische Funktion, wenn sie sich als zweideutig strukturiert darstellt und wenn sie als sich auf sich selbst beziehend (autoreflexiv) erscheint, d. h. wenn sie die Aufmerksamkeit des Empfängers vor allem auf ihre eigene Form lenken will.« [37] Diese Form ist keineswegs willkürlich; sie ist eine vom Idiolekt des Künstlers bestimmte Anordnung von Signifikanten, nicht jedoch ein System von Signifikaten; »ce texte est une galaxie de signifiants, non une structure de signifiés«, wie Roland Barthes in *S/Z* feststellt. Willkürlich hingegen ist – nach Saussure – die Verbindung zwischen dem Signifikans (dem akustischen Bild, image acoustique) und dem ihm entsprechenden Signifikat (Begriff, concept): »So ist ›sœur‹ als Idee durch keine innere Beziehung mit der Aufeinanderfolge von Klängen s-ö-r verbunden, die ihr als Signifikans dient [...] das Signifikat ›bœuf‹ hat auf der einen Seite der Grenze als Signifikans b-ö-f und o-k-s (Ochs) auf der anderen.« [38] Das Signifikans an sich ist polysem: ihm kann jede beliebige Bedeutung zugeordnet werden. Die scheinbare Verbindung zwischen Signifikans und Signifikat ist ausschließlich auf die kulturelle (kollektive, Saussure) Konvention zurückzuführen.

Das Besondere des literarischen Textes ist die in ihm vorgenommene Verwandlung des Wortes von einem Signifikat (einem Begriff) in ein polysemes Signifikans, dem im Idealfall (im »skriptiblen Text«, würde Barthes sagen) alle Bedeutungen zukommen können. Das einfachste Beispiel ist wohl der dadaistische Text, der einen Versuch darstellt, reine Signifikanten (akustische Bilder) zu produzieren. Weniger radikale literarische Werke gehen nicht so weit in ihrer Distanzierung vom Signifikat, von der konventionellen Bedeutung, vom Begriff. Sie belassen dem Wort (als Signifikans) seine ursprüngliche Form und gleichzeitig die ihm immanente »Erinnerung« an den kulturellen Kontext. Doch indem sie – auf der Ebene der Konnotation – eine neue, »literarische« Konvention schaffen, ändern sie nicht nur die ursprüngliche (konventionelle) Bedeutung des Wortes, sondern können diese durch eine neue Bedeutung ersetzen, die keine Interpretation endgültig zu fixieren vermag. Ein so abstrakter Begriff wie »das Gesetz« wird in Kafkas Parabel

Vor dem Gesetz in einem neuen »verfremdeten« Kontext (im Sinne von Šklovskij) mehrdeutig. Vom konventionellen Gesetz des Juristen oder des Theologen bleibt lediglich ein Residuum der alten Bedeutung, das zwar stark genug ist, eine Suche nach dem Sinn zu provozieren, jedoch nicht vermag, zur »endgültigen« Bestimmung eines Sinnes beizutragen. Es lockert sich die konventionelle Assoziation von Signifikans und Signifikat. Aus dieser Lockerung geht das polyseme literarische Werk hervor, in dem ganze Sätze und Satzgefüge als Signifikanten wirken.

Als vieldeutiges Signifikans ist das Werk ein Rätsel, dessen soziologische Interpretation (Darstellung) niemals seine Lösung anstreben kann: »Durchs Verstehen jedoch«, bemerkt Adorno, »ist der Rätselcharakter nicht ausgelöscht. Noch das glücklich interpretierte Werk möchte weiterhin verstanden werden, als wartete es auf das lösende Wort, vor dem seine konstitutive Verdunkelung zerginge.« [39] Das Kunstwerk ist eine »Quelle-Botschaft« (Eco), deren *definitive* Dekodierung nur ein mythisches Verlangen nach Monosemie, nach absoluter Gewißheit, sich vornehmen kann: »Daß die ästhetische Botschaft eine offene und prozeßartige Interpretation erlaubt, wissen wir schon. Eine philosophische Ästhetik kann bis zu dieser Behauptung als der äußersten Grenze ihrer theoretischen Strenge kommen. Danach beginnen die falschen normativen Ästhetiken, die ungebührlicherweise vorschreiben, was die Kunst suggerieren, provozieren, inspirieren usw. soll.« [40]

Zu ihnen gehört die Ästhetik der SED-Ideologen, die programmatisch genau festlegen, was ein Kunstwerk ausdrücken und wie es vom Leser oder Zuschauer *rezipiert* werden soll. In ihren Augen ist ein literarischer Text keine vieldeutige Interpretationsquelle, »Quelle-Botschaft« aus Signifikanten, sondern eine Struktur aus Signifikaten (im Barthesschen Sinne), deren Eindeutigkeit a priori feststeht: »Es gibt aber auch das Gegenteil, die poetische Ahnung der sieghaften Kraft des Menschlichen. Man lese Goethes *Mailied*, und jeder weiß sofort, was gemeint ist« [41], schreibt W. Girnus. Hier wird Goethes Gedicht als Nachricht (message) auf den Begriff gebracht: *Mailied* = »sieghafte Kraft des Menschlichen«. Nicht nur dem Gedicht wird »ungebührlicherweise« Monosemie unterschoben; auch vom Rezipienten wird verlangt, daß er dort Eindeutigkeit und humanistischen Sinn erblicke, wo sie von einer unvoreingenommenen Lektüre nicht auf Anhieb erkannt werden. Goethe wird zum Ideologen des kritischen Humanismus. Einige seiner »unparteilichen« Gedichte (im Sinne der SED), die sich allzu entschieden gegen eine monoseme Rezeption wehren, werden »auf den ausgekramten Index der Dekadenz gesetzt« (Adorno über Lukács): »Bei den Goethefeiern in Weimar brachte es jemand fertig, aus Goethes Werken einzelne von Verfall und Niedergang handelnde, beinahe dekadent zu nennende Gedichte herauszusuchen, und scheute sich nicht, sie vor einem größeren Publikum zu verlesen.« [42]

Parteilichkeit ist nur meßbar, wenn ein literarischer Text dem ideologischen Diskurs der Partei über die Wirklichkeit kommensurabel gemacht wird. Entspricht er der Parteidefinition der Realität, ist er parteilich, widerspricht er ihr, so ist er reaktionär oder revisionistisch; läßt er sich nicht definieren, d. h. beherrschen, so ist er dekadent. Kommensurabel wird er dem herrschenden Diskurs nur als begriffliches System: »Das künstlerische Bild«, schreibt Hans Koch, »ist ein äußerst kompliziertes semantisches Gebilde. Es bezeichnet einen Gegenstand, eine konkrete Erscheinung oder Beziehung der Wirklichkeit ... Es erfaßt den Sinngehalt bzw. Bedeutungswert der betreffenden Erscheinung für ein Subjekt und drückt eine ideelle Einstellung dazu aus. Es gibt zugleich eine mehr oder weniger Tiefe gedankliche Verallgemeinerung all dessen. Künstlerische Bilder vermitteln sinnerfüllte und verallgemeinerte Wahrnehmungen und Vorstellungen.« [43] In dieser Darstellung ist nicht die Einsicht des Prager Linguistischen Zirkels, vor allem Jan Mukařovskýs, bedacht, daß Kunstwerke keine »existentiellen Aussagen« machen (Mukařovský), daß sie »autoreflexiv« (Eco) auf sich selbst verweisen. Gerade Autoreflexivität aber kann der sozialistische Realismus der Kunst nicht zugestehen, denn ihm kommt es auf die »sinnerfüllten und verallgemeinerten Wahrnehmungen« an, in denen sie sich zur Partei und deren Wirklichkeitsdefinition bekennen soll.

Polysemie ist verpönt und wird ausdrücklich in negativen Konnotationsketten mit »bürgerlichem Modernismus« assoziiert: »Mit Möglichkeiten zu ›spielen‹ ist gebräuchliche Praxis der bürgerlichen Moderne. Offen zu lassen, ob eine Möglichkeit zur Realität wird oder werden kann, was sich ›wirklich‹ ereignet oder nicht ereignet hat, entspricht einem ästhetisch-ideologischen Konzept des Zweifels an der Erkennbarkeit von Realität ...« [44] Diese Realität aber ist keine andere als die des herrschenden Diskurses der SED; an ihr soll kein Zweifel möglich sein. Solange die Möglichkeit einer objektiven Definition der Wirklichkeit angezweifelt wird, kann von jedem beliebigen Kunstwerk behauptet werden – von Sir Walter Scotts, Balzacs, Brechts, Becketts und Robbe-Grillets Werken ist es behauptet worden – es sei ein Abbild der wirklichen Welt. Sobald jedoch ein begriffliches System sich gewaltsam dieser Welt gleichsetzt, kann es als unrealistisch und unparteilich alle literarischen (künstlerischen) Produkte verwerfen, die sich nicht explizit, monosem zu ihm bekennen. Jedem philosophischen System ist der herrschsüchtige Anspruch, Wirklichkeit zu sein, immanent; und nichts ist einfacher, als von *einem* System zu behaupten, es sei die Weltanschauung der fortschrittlichsten Klasse und daher historisch wahr. Aus dieser Erkenntnis heraus schrieb Robert Musil über seinen Helden Ulrich: »Er war kein Philosoph. Philosphen sind Gewalttäter, die keine Armee zur Verfügung haben und sich deshalb die Welt in der Weise unterwerfen, daß sie sie in ein System sperren.« [45] Leider gibt es Fälle, in denen die Partei der Philosophen auch den Schlüssel zum Kriegsministerium hat.

Sie erwartet vom Künstler und seinem Produkt, daß sie ihren Propagandazwecken dienen:»Natürlich nimmt der parteiliche Künstler«, heißt es in einem Kommentar zu Erik Neutschs *Spur der Steine,*»zu diesem ›Kampf‹ der gegensätzlichen Möglichkeiten Stellung, wertet und beurteilt er moralisch-ästhetisch das Rowdytum seines Helden.« [46] In der Wortverbindung »moralisch-ästhetisch« schimmert die Forderung der Partei nach eindeutigen Bekenntnissen seitens der Künstler durch. »Subjektivistische Mutmaßungen« (*Zur Theorie des sozialistischen Realismus,* S. 496) werden nicht geduldet. Dem Rezipienten literarischer Texte, dessen Regungen nicht so leicht zu kontrollieren sind wie das geschriebene Wort des Autors, wird untersagt, sich bei der Lektüre das seine zu denken:»Voreingenommenheit auf der Seite des Rezipienten kann«, nach Meilach,»dazu führen, daß der Inhalt des Werkes, seine eigentliche Idee, völlig entstellt wird, wenn das Werk nur als Impuls dazu dient, im Bewußtsein des Lesers neue Bilder oder Assoziationen auszulösen, die keinerlei Beziehung zur Idee des Autors besitzen.« [47] Eine parteiliche Lektüre ist dann gegeben, wenn die wertende Stellungnahme des Autors vom Leser reproduziert wird.

Den Parteiideologen geht es in erster Linie darum, die Phantasie,»die Sehnsucht nach dem ganz Anderen« (Horkheimer) so weit es geht auszuschalten. Sie insistieren auf dem Primat des Inhalts vor der Form, um so das polyseme Signifikans auf ein Signifikat zu reduzieren:»Dabei hat der Inhalt das Primat«, erklärt Horst Redeker in den Weimarer Beiträgen. [48] Zwei Jahre später wiederholt er ausführlicher:»Die allgemein materialistische Fassung der Inhalt-Form-Dialektik mit dem Primat des Inhalts gilt auch für die marxistische Betrachtung der Kunst.« [49] Wo Vorrang des Inhalts, das heißt der aus Signifikaten bestehenden Sinnstruktur gefordert wird, wird zugleich vom literarischen Text verlangt, er solle auf die für ihn charakteristische Verwandlung von Signifikaten in vieldeutige Signifikanten verzichten und sich selbst liquidieren:

> Als ich aber aus dem Dunkel emportauchte
> und lernte zu sehen und zu prüfen –
> da war es meine Partei,
> die meinem suchenden Tasten
> die sichere Hand reichte und mir gewährte,
> die Erde zu fühlen, den sicheren Grund,
> den Weg des Gehens.
> (L. Fürnberg)

Von solchen Texten gilt der Satz aus Adornos *Ästhetischer Theorie:*»Kunstwerke, die der Betrachtung und dem Gedanken ohne Rest aufgehen, sind keine.« (*Ästhetische Theorie,* S. 184)

Damit auch literarische Produkte, die weniger explizit sind als L. Fürnbergs Verse, dem begrifflichen Diskurs kommensurabel gemacht werden kön-

nen, hält der sozialistische Realismus an der von Engels und Marx in der Sickingen-Debatte eingeführten und von G. Lukács weiterentwickelten Theorie des *Typus* fest. – Im Unterschied zu etwa Zolas »naturalistischen« Romanen gestaltet der (sozialistisch) realistische Roman seine Helden als typische Erscheinungen, in denen eine allgemeine historische Situation oder ein allgemeingültiges historisches Gesetz transparent werden. Das Allgemeine, begrifflich Faßbare soll die Gestalt des Besonderen annehmen; umgekehrt soll das Besondere ins Allgemeine übertragen werden: »Typisch ist, was dem Wesen einer gegebenen sozialen und historischen Erscheinung entspricht, und nicht einfach das am häufigsten Verbreitete, das oft Wiederkehrende, Gewöhnliche.« Und: »Das Allgemeingültige muß zugleich ein Einzelnes, Besonderes sein.« (G. M. Malenkow: *Rechenschaftsbericht des Zentralkomitees der KPdSU an den XIX. Parteitag*) [50]

Als zentrale Kategorie des sozialistischen Realismus ist das Typische, parallel zum Primat des Inhalts, ein entscheidendes Kriterium für Parteilichkeit. Durch seine Auffassung des Typischen (des Wesentlichen, des Wesens, s. o.) verkündet der Künstler seine Einstellung zur »Wirklichkeit« und eo ipso zum herrschenden Diskurs: »Die Auswahl des Typischen, die vom Künstler getroffen wird, ist eine parteiliche Auswahl. In der Darstellung des Typischen manifestiert der Künstler seine Auffassung von der Gesellschaft.« [51] Als besondere Darstellung des allgemeinen Begriffes bezeichnet das Typische den Ort, an dem der literarische Text und die Definitionen des Marxismus-Leninismus einander begegnen sollen. Das Typische ist gleichsam die ideologische Dimension der Kunst; mit ihrer Hilfe soll der literarische in den begrifflichen Diskurs *eindeutig* übersetzt werden. Daher kann Malenkow behaupten, »das Typische (sei) die wesentliche Sphäre, in der die Parteilichkeit in der realistischen Kunst in Erscheinung tritt«. [52]

Die Typus-Theorie dient letzten Endes dazu, das Besondere, genauer: das Signifikans dem Begriff, dem Signifikat unterzuordnen. Insofern ist sie, trotz zahlreicher Dementis der DIAMAT-Anhänger, eine konsequente Weiterentwicklung der Hegelschen Ästhetik, in der es bekanntlich in der Einleitung heißt: »Für das Kunstinteresse aber wie für die Kunstproduktion fordern wir am allgemeinen mehr eine Lebendigkeit, in welcher das Allgemeine nicht als Gesetz und Maxime vorhanden sei, sondern als mit dem Gemüte und der Empfindung identisch wirke, wie auch in der Phantasie das Allgemeine und Vernünftige als mit einer konkreten sinnlichen Erscheinung in Einheit gebracht enthalten ist.« [53] Die Marxsche und Lukácssche sowie die marxistisch-leninistische Typus-Theorie knüpft hier an: Ihr geht es um die Erscheinung der gesellschaftlichen Totale in dem vom Künstler dargestellten Einzelphänomen. »Ein sozialistisches Kunstwerk«, schreiben S. Wagner und H. Kimmel, »erfüllt nur dann seine kulturelle Funktion, wenn in der einzelnen Gestalt, im einzelnen Schicksal wesentliche Gesetzmäßigkeiten, d. h. das All-

gemeine, ausgedrückt werden.« [54] Die Kunst soll für ihr oberstes Ziel an-
sehen, was Hegels Dialektik ohnehin vorhatte: die *konkrete* Bestimmung
der Sache aus der Gesamtheit ihrer Beziehungen.

Sie soll zur ancilla philo-
sophiae werden, indem sie den begrifflichen Diskurs imitiert,»sinnlich« ge-
wordenes Wissen vermittelt und die Partikularität einbüßt, die in der all-
gemeinen »Maxime« nicht restlos aufgeht: die Polysemie.

Daß es bei Hegel schon um die Alternative Monosemie/Polysemie ging,
fiel bereits Adorno auf, der im Hegelschen Systemdenken einen Versuch
sieht, das Besondere im Allgemeinen, das Partikuläre in der Partikularität
zergehen zu lassen:»Bei Hegel war der Geist in der Kunst, als eine Stufe
seiner Erscheinungsweisen, aus dem System deduzibel und gleichsam in jeder
Kunstgattung, potentiell in jedem Kunstwerk, eindeutig, auf Kosten des ästheti-
schen Attributs der Vieldeutigkeit.« [55] Aus dieser Erkenntnis, die Adorno
mit der zeitgenössischen Semiotik verbindet, ergibt sich fast von selbst der
Vorwurf, den seine Ästhetische Theorie an Hegel richtet: er habe »der
banausischen Überführung der Kunst in Herrschaftsideologie Vorschub ge-
leistet«. [56]

Es darf mit Sicherheit angenommen werden, daß die Theoretiker des
Marxismus-Leninismus die hier vorgebrachte Kritik zurückweisen würden
mit der zweifachen Begründung, sie hätten sich schon immer von Hegels
Ästhetik distanziert und überall den spezifischen Charakter der Kunstpro-
duktion betont. Dieser Einwand ist zwar formal richtig; doch die Analyse
einiger Kommentare zur Widerspiegelungstheorie zeigt, daß der Bildcharakter
literarischer Texte (das »Sinnbild«, R. Schober), der eine subjektive Wieder-
gabe des Abbildes ist, letzten Endes doch wieder als Analogon zum Begriff
aufgefaßt wird. Die Scheinkritik an Hegel dient lediglich dazu, die wahren
Zusammenhänge zu verschleiern.

In seinem Aufsatz *Aktuelle Aufgaben der marxistisch-leninistischen Ästhe-
tik in der DDR* setzt sich Erwin Pracht mit dem Verhältnis von Kunst und
Philosophie auseinander, indem er die Distanz der marxistisch-leninisti-
schen Ästhetik zu ihrer Hegelschen Vorgängerin hervorhebt: »Bekanntlich
war auch für Hegel das Bild nur eine niedere Form der Erkenntnis der
Welt.« [57] Noch expliziter, aber in voller Übereinstimmung mit Pracht, fällt
Rita Schober ihr Urteil über Hegel: »Hegels Ästhetik geht damit trotz aller
genialen Einsichten in das Wesen der Kunst an der letzten Einsicht ihrer
Spezifik vorüber.« [58] Dieser Vorwurf fordert die Frage heraus, was der
sozialistische Realismus sich genau unter der »Spezifik« oder dem Bildhaften
der Kunst vorstellt.

Auf Lenins Widerspiegelungstheorie zurückgreifend, weist Rita Schober in
ihrem Aufsatz *Zum Problem der literarischen Wertung* mit Recht alle Auf-
fassungen des Kunstwerks als eines mechanischen Spiegelbildes der Wirklich-
keit zurück. Der Künstler »bildet die Wirklichkeit ab«, indem »ein *Abbild*

von Welt geschaffen wird, das sich in dem daraus abhebbaren *Sinnbild* verdichtet, wobei diese ›Verdichtung‹ ihrerseits mehrschichtig durchgeführt sein
kann [...] und gemeinsam mit diesem die *künstlerische Aussage* darstellt.« [59]
Begriffe wie »Sinnbild« und »Abbild« sind deshalb inadäquat, weil sie sich
nicht auf das Verhältnis des Kunstwerks, in diesem Falle des literarischen
Textes, zur Sprache (zum Wort) beziehen, sondern zu jener mythischen
(scheinbar nichtsprachlichen) Wirklichkeit (Sinnbild = subjektive Wiedergabe
des objektiven, wirklichen Abbildes), die ihrerseits jedoch *sprachlich* von
einem bestimmten Diskurs definiert wird. Solange das subjektive, von der Person des Dichters bestimmte Sinnbild implizit an dem Abbild einer vom begrifflichen Diskurs des Marxismus-Leninismus definierten »Welt« (*Abbild* von
»Welt«, Schober) gemessen wird, wird es in jedem Fall a priori dem konzeptuellen Denken untergeordnet. Dieses entscheidet in allen Fällen, ob das
»Sinnbild« realistisch ist, d. h. ob es der Wirklichkeitsdefinition der Partei
entspricht.

Wie schließlich die bildhafte Sprache, die die Marxisten-Leninisten gegen
Hegel zu schützen vorgeben, dennoch auf den Begriff gebracht wird, geht
deutlich aus E. Prachts Aufsatz hervor. In ihm geht es wie in allen Schriften
des sozialistischen Realismus darum, den für die Parteilichkeitdoktrin unentbehrlichen Mythos der Monosemie zu retten. Dabei spielt der Begriff
des *Sinnes* eine zentrale Rolle: »Der sinnlich-anschauliche Gehalt eines Bildes
kann Träger eines verallgemeinerten Sinnes, der Bedeutung, sein.« [60] Roland
Barthes hat häufig darauf hingewiesen, daß die klassische Philologie stets
darauf aus war, literarischen Texten eindeutige Sinnstrukturen zuzuordnen.
(»Die einen [sagen wir: die Philologen] dekretieren, daß jeder Text eindeutig ist und einen wahren Sinn birgt«, *S/Z*, S. 13.) In dieser Hinsicht unterscheidet sich auch Pracht, wie die übrigen Hüter des »klassischen
Erbes«, kaum von den bürgerlichen Philologen, wenn er S. L. Rubinstein
zitiert: »Das *Bild,* als Bild von einem *Gegenstand,* hat *semantischen* Gehalt. [...] Dieser semantische Gehalt ist der gemeinsame Nenner für das Bild
und den Wortbegriff; ihre semantische Gemeinsamkeit überwindet die übliche
Gegenüberstellung des Logisch-Begrifflichen und des Bildhaft-Sinnlichen, indem sie beide Momente als notwendige Glieder in den realen Denkprozeß
schließt. [61] Bild und Begriff werden wie bei Hegel auf den gemeinsamen
Nenner (den semantischen Gehalt) gebracht, wobei der Aspekt des Bildes,
der dem Begriff nicht kommensurabel ist, unter den Tisch fällt. Er ist es aber,
der das Literarische (die »Literarität«, R. Jakobson) des Textes ausmacht,
indem er zu stets neuen Deutungen (Sinngebungen) einlädt, ohne mit einer
von ihnen identisch zu sein.

In Rubinsteins Theorie des »gemeinsamen Nenners«, in der das Signifikans gegen den Begriff gekürzt wird, ist nicht bedacht, worauf bereits
Saussure hinwies: daß die Verbindung zwischen Signifikans und Signifikat,

zwischen Bild (image acoustique) und Begriff (concept), willkürlich ist: daß sie von der kulturellen Konvention abhängt. Indem der literarische Text auf der Konnotationsebene eine neue Konvention konstruiert, wird die des täglichen Sprachgebrauchs in Frage gestellt. Der von Pracht und Rubinstein als *natürlich* vorausgesetzte »gemeinsame Nenner« zerbröckelt. Eben weil der »gemeinsame Nenner« fehlt, ist eine hegelianisch konzipierte Korrespondenz zwischen ästhetischen und begrifflichen Strukturen nicht möglich.

Doch die Marxisten-Leninisten betrachten diese Problematik nicht aus der Sicht Saussures, sondern aus der Hegels. In ihren Augen ist das Spezifische, das Bildhafte der Kunst nichts anderes als ihre »Sinnlichkeit«: »Der Wahrheitsgehalt des Kunstwerks erscheint in der spezifischen ›Bildhaftigkeit‹ des künstlerischen Ideengehalts, er ist von allen gefühlsmäßigen Werten untrennbar. [...] Folglich ist sozialistische Parteilichkeit nicht auf die ideelle Aussage allein zu beschränken, wenngleich diese stets im Mittelpunkt der Betrachtung des Parteilichen stehen wird.« [62] Die Literatur unterscheidet sich vom begrifflichen Denken, wie schon bei Hegel, lediglich dadurch, daß sie auch das »Gemüt« (Sinnlichkeit der Kunst) anspricht, nicht nur den Verstand. Es hilft nichts, wenn Pracht gegen Hegel betont, das Allgemeine sei »niemals in der Lage, den ganzen Reichtum, die Mannigfaltigkeit des Besonderen und Einzelnen wiederzugeben« [63], wenn er anderenorts auf den »gemeinsamen Nenner« von Bild und Begriff pocht. Ein Denken, das meint, Kunstwerke (ebenso wie die Wirklichkeit) begrifflich eindeutig definieren zu können, kann sich von Hegel höchstens dadurch unterscheiden, daß es, statt den »schönen Tagen der griechischen Kunst« und der »goldenen Zeit des späteren Mittelalters« nachzuweinen, der Kunst eine große Zukunft im Dienste der SED prophezeit.

Es kann nicht darum gehen, literarischen Werken oder Gemälden ihren gesellschaftlichen Ursprung und ihre gesellschaftliche Bedeutung abzusprechen. Diese fällt jedoch nicht mit einer ein für allemal definierbaren Sinnstruktur zusammen, die der *Weltanschauung* des Künstlers analog oder homolog ist. In den Texten des sozialistischen Realismus, die sich mit der Kunstproduktion befassen, fällt auf, daß überall eine solche Analogie/Homologie zwischen dem Produkt einerseits und der Weltanschauung des Autors andererseits stillschweigend angenommen wird. Ein Roman drückt schlicht und einfach die Weltanschauung des Schriftstellers aus, das heißt seine Einstellung zur Partei (zur »sozialistischen Gesellschaft«).

Zur zentralen Kategorie der Produktionsästhetik erhoben, wird die Weltanschauung zur Grundlage monosomer Rezeptionspraktiken, die zu ihrer eigenen Rechtfertigung unermüdlich das Argument anführen, jedes Werk »müsse schließlich aus einer sozio-ökonomisch bedingten Weltanschauung entstanden sein«. Diese ist von der Ideologie einer bestimmten gesellschaftlichen Gruppe (Klasse) nicht zu trennen: »Kunst ist in jedem Fall der spezi-

fische Ausdruck eines bestimmten Typs menschlichen Denkens. Das be-
deutet, daß sich die schöpferische Tätigkeit des Künstlers in Abhängigkeit
von seiner Weltanschauung, von seiner gesamten ideologischen Position voll-
zieht.« [64] Wie diese »Abhängigkeit« genau aufzufassen sei, verraten die
Autoren nicht. Ihnen ist es in ihrer Argumentation darum zu tun, eine
Analogie/Homologie zwischen Kunstwerk und Weltanschauung (Ideologie) zu
postulieren, um danach vom »fortschrittlichen« Künstler fordern zu können,
er solle in seinen Produkten *bewußt* das Weltbild der »revolutionären
Klasse«, d. h. das jeweils geltende Parteidogma verkünden.

Die Ideologie der Arbeiterklasse (ihrer Partei) erfaßt in der »so-
zialistischen« Gesellschaft auch die »verbündeten« Klassen, so daß sie »durch
das Wirken der marxistisch-leninistischen Partei zur gesamtgesellschaftlichen
Ideologie wird«. [65] Literatur wird danach beurteilt, ob sie mit diesem
»gesamtgesellschaftlichen« Wertesystem übereinstimmt oder nicht. Bei der
Beurteilung gelten in den meisten Fällen inhaltliche Kriterien, deren unmittel-
bare Anwendung auf den Text die Frage aufkommen läßt, in welcher Hin-
sicht sich dieser in den Augen der Ideologen von dem curriculum vitae eines
Staatsbürgers unterscheidet, der sich um eine Beamtenstelle bewirbt und auf
seine Zuverlässigkeit hin geprüft werden soll. Über Christa Wolfs Roman
Der geteilte Himmel heißt es beispielsweise in *Zur Theorie des sozialisti-
schen Realismus :* »Im tiefen persönlichen Konflikt der Rita Seidel, der Heldin
der Erzählung, enthielt ihre Entscheidung für die DDR, ihre ›Gesundung
zum Leben‹ ein aufrichtiges, bis in die innersten Bezirke ihrer Persönlichkeit
durchlebtes, durchlittenes, durchkämpftes Bekenntnis zu unserer Republik –
als einer wahrhaft humanistischen *Möglichkeit,* zu leben.« [66] Das Partei-
dogma, das die Autorin – zumindest andeutungsweise – in ihren Text hinein-
legte, wird von der offiziellen Rezeption wieder integral herausgeholt, und
der so etablierte Nexus zwischen Produktion und Rezeption legt im Rahmen
des marxistisch-leninistischen Begriffsystems vorab fest, was herauskommen
soll.

Die zwischen Weltanschauung (Ideologie) und Text postulierte Homologie
wird von den Marxisten-Leninisten (die Weltanschauung und Ideologie nicht
unterscheiden) ähnlich vage definiert wie der bereits erwähnte Bildbegriff:
»Als Produkt ästhetischer Aneignung der Wirklichkeit [...] gehört die Kunst
direkt oder indirekt zur Ideologie.« [67] Angesichts der Schwierigkeit, sich
bei dem Ausdruck »direkt oder indirekt« Genaues vorzustellen, scheint es
sinnvoll, den Homologiebegriff dort kritisch zu betrachten, wo er genauer defi-
niert wird: bei dem bürgerlichen Soziologen Lucien Goldmann, dessen
marxistische Theorie sich bei näherer Betrachtung als wesentlich subtiler
erweist als die der DIAMAT-Anhänger.

Goldmann ist es nicht um eine inhaltliche Übereinstimmung zwischen Text
und Ideologie im Plechanowschen Sinne zu tun, auch nicht um eine »per-

sönliche«, »subjektive« Darstellung einer Weltanschauung (etwa der der Arbeiterklasse) durch den Schriftsteller (DIAMAT), sondern um die Tatsache, daß bedeutende Werke der Literatur und der Philosophie eine relativ unzusammenhängende Ideologie zu einer kohärenten Totalität, zu einer »vision du monde« strukturieren, so daß erst in »großen«, besonders homogenen ästhetischen oder theoretischen Produkten Weltanschauungen gesellschaftlicher Gruppen vorkommen. Der Künstler schafft unbewußt eine ästhetische *Struktur* (structure significative), die dem zugerechneten, nicht dem empirischen Bewußsein (der »conscience possible«, nicht der »conscience réelle«) seiner Gruppe (Klasse) entspricht. Es besteht daher eine *strukturelle,* keine inhaltliche Homologie zwischen Werk und Ideologie, wobei entscheidend ist, daß erst das Werk die Ideologie zu einem zusammenhängenden Ganzen formt, sich von ihr qualitativ unterscheidet und ihr kognitiv überlegen ist.

Trotz der intellektuellen Distanz nähert sich Goldmanns genetischer Strukturalismus in zwei verwandten Punkten dem sozialistischen Realismus: Als Ausdruck einer genau definierbaren Weltanschauung wird das Werk als eine eindeutige Sinnstruktur aufgefaßt; die Grenze zwischen begrifflichen, philosophischen Texten einerseits und literarischen Texten andererseits ist fließend. Pascals *Pensées* und Racines Tragödien drücken ein und dieselbe Weltanschauung aus und werden mit Hilfe ein und derselben Methode interpretiert, wobei stillschweigend angenommen wird, daß Racines Theater auf andere Art dasselbe *aussagt* wie Pascals Maximen. [68] Die Frage drängt sich auf: Wozu die andere Art? Das Besondere des literarischen Textes löst sich am Ende im begrifflichen Diskurs auf; dadurch wird das Kunstwerk auf dem Umweg über die Weltanschauung der ebenfalls begrifflichen Ideologie kommensurabel gemacht.

Es ist bezeichnend, daß Goldmann Robbe-Grillets Nouveau roman keiner Weltanschauung zuordnet, sondern feststellt, er lege Zeugnis ab von der Verdinglichung gesellschaftlicher Beziehungen im Zeitalter des Staatsmonopolkapitalismus. Polysem struktuiert, inhaltlich unverbindlich, zur »Skriptibilität« neigend (Barthes), lassen sich moderne Kunstwerke der Literatur nicht ohne weiteres mit Ideologien identifizieren. Sie entschlüpfen gerade den gewalttätigsten und zugleich geistlosesten Interpretationen, die Monosemie voraussetzen müssen, wo es keine gibt. (Schon Lunatscharski beschwerte sich in seiner Schrift *Die Revolution und die Kunst:* »Höchst bezeichnend für die bürgerliche Kunst der jüngeren Zeit ist das völlige Fehlen eines Inhalts.«) [69] So ist es zu erklären, daß SED-Ideologen, die moderne Kunst weder als eindeutig »reaktionär« »entlarven« noch als »progressiv« der Partei dienstbar machen können, diese faute de mieux, in Übereinstimmung mit Rechtsradikalen, als dekadent, modernistisch, abnormal und pervers beschimpfen: »In der zeitgenössischen bürgerlichen Ideologie fließen Ästhetik, Formalismus und schmutziger Naturalismus faktisch zu einem Ganzen zusam-

men – ein Zeichen des Verfalls. Gerade dadurch zeichnen sich die modernen ›geistigen Führer‹ der bürgerlichen Kunst, wie Sartre, Joyce usw., aus.« [70] Solche für die Psychoanalyse aufschlußreichen Erklärungen (1950), denen es nicht auf einen sinnvollen Vergleich zwischen Sartre und Joyce (warum nicht Joyce und Kafka?) ankommt, sondern auf die ›Bildung negativer Konnotationsketten, werden im Zeitalter der »friedlichen Koexistenz« nicht mehr abgegeben. Die Kulturpolitik mag sich im pragmatischen Sinne geändert haben; der Diskurs ist aber noch im Jahre 1971 der gleiche: »Doch in dieser Zeitspanne entfaltete sich die bürgerliche Dekadenz, die das Wesen der Kunst verzerrte.« [71] Darüber, was das »Wesen« der Kunst sei, wird der Leser freilich nicht belehrt.

Der Polemik gegen den Modernismus ist deshalb große Bedeutung beizumessen, weil in ihr deutlich der Anspruch der totalitären Partei zutage tritt, in ihren Diskurs alles einzubeziehen, alles durch ihn zu beherrschen. Was sich ihrer Wirklichkeitsdefinition entzieht und den mythischen Schleier des Identitätsdenkens zerreißt, kann nicht geduldet werden. Müßig sind Spekulationen westlicher Ideologen, die sich von der Zukunft eine Versöhnung zwischen Kunst und Partei erhoffen: Monosemie und Einparteisystem sind homolog. Den Parteifunktionären wird der unparteiliche, der undefinierbare Text vorab suspekt sein. Ihnen wäre zu wünschen, sie möchten im Laufe der Jahre die Methode der scholastischen Exegeten kennenlernen, die es verstanden, Texte, deren Vieldeutigkeit ihnen bekannt war, eindeutig zu interpretieren: »Da sie [die Scholastiker] sich mit der Entschlüsselung heiliger Texte befaßten, die ihrem Wesen nach andeutend, symbolisch und schwer zu interpretieren waren, mußten sie eine Theorie entwerfen, die eindeutige Definitionen der Vieldeutigkeit lieferte.« (Umberto Eco, *Il Segno*, Isedi, S. 132)

Verwaltete Sprache

Parteilichkeit und Freiheit: diesen Titel trägt ein Aufsatz von Georgi Kunizyn. In ihm werden alle Bestrebungen wohlmeinender Humanisten und Sozialisten, die humanistische Sprache in ihrer klassischen Form zu retten und weiterzuentwickeln, Lügen gestraft. Zu einem Zeitpunkt, da die Sprache Herweghs, Weerths, Marxens und Heines vom herrschenden Diskurs usurpiert wird, büßt sie ihre kritische Wirkung ein. Die Herrschenden tun so, als wären sie wie vor langer Zeit auf seiten der Unterdrückten: »Die Flucht vor der Politik, schreibt Kunizyn, »ist keine Freiheit. Das ist ein Ausdruck politischer Sattheit, eine schweigende Unterstützung für die Herrschenden.« [72] Der Frage, wo die Herrschenden im zeitgenössischen Ostblock zu suchen seien, wird nicht nachgegangen. Stillschweigend wird angenommen, die Ideologie des stalinistischen Parteifunktionärs, der einen im

Sinne Herweghs parteilichen Schriftsteller wie A. Solzhenitsyn verbannen läßt, sei mit der des Revolutionärs von 1905 identisch.

In einer veränderten historischen Situation wird der »parteiliche« »Dienst an den Idealen des Sozialismus und Kommunismus« (Michailov) [73] zum Staatsdienst, und die »großen humanistischen, geistigen und moralischen Werte«, die Felix Kuznetsov in seinem Artikel über die geistigen Werte rühmt [74], werden zu Schlagworten, die kein kritischer Diskurs über die Wirklichkeit sich aneignen kann, ohne sich selbst aufzugeben. In diesem Kontext ist Herbert Marcuses Kommentar zur Sprache Walter Benjamins zu verstehen: »Zum letztenmal vielleicht erscheinen hier Worte, die heute als verbindliche nicht mehr aussprechbar sind, ohne daß sie einen falschen Klang und Inhalt annehmen: Worte wie ›Kultur des Herzens‹, ›Friedensliebe‹, ›Erlösung‹, ›Glück‹, ›spirituelle Dinge‹, ›revolutionär‹.« [75] In einer Zeit, in der kapitalistische Manager aus Angst vor fallenden Profitraten menschliches Glück in sinnlosen Konsum verbannen, in der ängstliche Parteibürokraten im Namen der Revolution jede Kritik im Keime ersticken, kann es nicht Aufgabe kritischer (parteilicher) Kunst sein, sich mit dem degradierten humanistischen Jargon zu identifizieren und so zu tun, als wäre seit Beethoven und Goethe nichts vorgefallen.

Jede selbst teilweise Identität auf sprachlicher Ebene mit dem offiziellen Humanismus würde Kunst zu einem der nützlichen ideologischen Klischees verkommen lassen, mit deren Hilfe Parteifunktionäre beweisen, daß ihre und des Volkes Interessen übereinstimmen. Ein Wort wie Freiheit ist nicht mehr sagbar in einer Situation, in der die Herrschenden in Ost und West die Freiheit ihrer Untertanen rühmen, um sie besser manipulieren zu können. Ein wahres Kunststück solcher Manipulation stellt Kunizyns Interpretation der Freiheit dar: »Der Künstler mag politisch völlig frei sein. Wenn er dabei jedoch auf falschen ideologisch-ästhetischen Positionen steht oder aus irgendwelchen anderen Gründen die Lebenswahrheit in seinen Werken verfälscht (unter anderem zum Beispiel auf Grund fehlenden Talents oder unzureichender Lebenserfahrung), so ist er als Künstler nicht mehr frei.« [76] Frei ist folglich nur derjenige, der sich die von der »Prawda« definierte »Lebenswahrheit« zu eigen macht. Der willkürlich anwendbare Begriff der »Lebenswahrheit« wird, der jeweiligen politischen Lage entsprechend, von der Partei definiert. Kunizyn beschließt sein Raisonnement im Sinne der Hegelschen Identitätslehre: »So tritt die Freiheit eben als Einsicht in die Notwendigkeit auf.« [77]

In Gegenwart solcher Sophismen sehen sich parteiliche Kunst und Literaturkritik vor drei komplementäre Aufgaben gestellt: Sie müssen den offiziellen neohumanistischen Diskurs als Herrschaftssprache erkennen und die Autoren der deutschen Klassik der Kulturpolitik der SED streitig machen, die in dem monumentalen Begriff »klassisches Erbe« eine

ihrer Hauptstützen gefunden hat; sie müssen schließlich sowohl zum west-
lichen als auch zum östlichen humanistischen Jargon die Distanz wahren,
ohne die heute keine kritische Darstellung im ästhetischen Bereich mehr
möglich ist.

In der Kritik an der neohumanistischen Sprache kann es nicht allein darum
gehen, dieser nachzuweisen, daß sie nicht der herrschenden Praxis entspricht.
Diese kann immer wieder so definiert werden, daß sie letzten Endes doch
wieder mit dem Diskurs übereinstimmt. Der Widerspruch zur Wirklichkeit,
die mit Marxens klassenloser Gesellschaft nichts gemein hat, manifestiert
sich bereits auf sprachlicher Ebene. Den Parteifunktionären geht es nicht
um die neue sozialistische Kultur, sondern um die Macht, der die Kunst-
produktion, wie die Produktion überhaupt, dienen soll: »Wer aber die Macht-
frage aus den Augen verliert, läuft Gefahr, die Macht zu verlieren: Da-
mit wären dann alle bisherigen Errungenschaften der sozialistischen Kultur
aufs Spiel gesetzt; denn ohne die Existenz der sozialistischen Staatsmacht
kann die sozialistische Kultur nicht herrschend sein.« [78] Wenn die »so-
zialistische Kultur« tatsächlich eine Kultur des Volkes wäre, wie anderen-
orts behauptet wird, dann hat sie, um »herrschend« zu sein, den SED-Staat
nicht nötig.

Neben der Staatsmacht ist die Kritik sekundär: »Das kritische Element
darf weder als zentrales oder dominierendes Gestaltungsprinzip noch als et-
was dem Kunstwerk zum Zwecke platter Attraktivität Zugesetztes aufgefaßt
werden.« [79] Die Ängstlichkeit, mit der das Wort »Kritik« definiert und zu-
gleich im Rahmen des Identitätsdenkens neutralisiert wird, verrät den Dis-
kurs. In ihm werden Wörter wie *Freiheit, Kritik, Parteilichkeit* und *Per-
sönlichkeit* zu ihrem Gegenteil: zur Erkenntnis der Notwendigkeit (Kunizyn),
zur Stütze der Herrschaft, zur öffentlichen Selbstkritik, in der die Persönlich-
keit sich selbst durchstreicht.

Der Jargon der im Bereich der Kulturpolitik tätigen Funktionäre legt
Zeugnis ab von ihrer naiven und banausischen Einstellung zu Kulturfragen
sowie vom künstlichen Charakter der »sozialistischen Kultur«. Die Titel eini-
ger Reden und Referate hochgestellter SED-Persönlichkeiten erinnern den
Leser von Musils Roman *Der Mann ohne Eigenschaften* an die ironischen
Überschriften mancher Kapitel. Eine Regierungserklärung Otto Grotewohls
trägt die Überschrift: »Eine kulturelle Blüte kündigt sich an«; Walter Ulbricht
hielt im Jahre 1959 eine Rede zu dem Thema: »Der Plan für eine Blüte der
sozialistischen Nationalkultur.« Wo der Kultur planmäßig zur Blüte verhol-
fen wird, ist an der Echtheit der Blüte zu zweifeln.

In den Aussagen über künstlerische Parteilichkeit und Humanismus,
die im sozialistischen Realismus immer wieder miteinander in Beziehung
gesetzt werden, fällt vor allem die Nähe zur repressiven Sprache des
westlichen Kleinbürgertums auf. Parteiliche, humanistische Kunst wird

als eine Alternative zur Perversität des »Modernismus«, zur bürgerlichen
»Dekadenz« dargestellt: »Aber unsere Ensembles, die im Westen gastieren,
wurden vom breiten Publikum, das dieser Pervertierung der Kunst anfängt
müde zu werden, gefeiert, und jede unserer Theateraufführungen wurde für
den westdeutschen Bürger zu einer Oase der Sauberkeit, der Menschlich-
keit humanistischer Werte.« [80] »Sauberkeit«, »normal«, und »moralisch«
bilden zusammen mit anderen Attributen im neohumanistischen Diskurs der
SED-Ideologen ebenso wie in der Ethik des asketischen Kleinbürgertums
Westeuropas eine der wichtigsten positiven Konnotationsketten, die das Ge-
bäude der repressiven Ideologie tragen: »Jeder normale Mensch wird der-
artige Werke ohne Schwanken als gesellschaftsfeindlich und antiästhetisch
bezeichnen.« [81] Alles außerhalb der humanistischen Herrschaftsideologie
Stehende wird in den Bereich des »Perversen« und »Abnormalen« relegiert.
In den offiziellen Kommentaren der SED-Funktionäre aus den Jahren des
Personenkultes zeichnet sich bereits die zeitgenössische Kulturpolitik der öst-
lichen Regierungen ab: Der Künstler soll zwischen »Parteilichkeit« und
psychiatrischer Klinik wählen.

Die positive Seite der neohumanistischen Ideologie fällt ebenfalls durch
ihre Verwandtschaft mit dem Jargon des Kleinbürgertums auf. In ihrer Liebe
zur Heimat, zum Volkslied, zur Natur und zum gesunden Volksbewußtsein
rückt die SED-Sprache in die unmittelbare Nähe der kleinbürgerlichen Re-
aktion, deren Wortführer gegen das Vokabular des sozialistischen Realismus
nichts einzuwenden hätten: »Liebe zur Heimat, Liebe zur Natur, zu allem
Lebendigen – das bedeutet ebenfalls, den Menschen zu formen, sein ›morali-
sches Potential‹ zu erhöhen.« [82] Der Hauptfeind ist wieder der »wurzel-
lose Kosmopolitismus«, der für die Verwässerung des »Nationalcharakters«
verantwortlich gemacht wird. In einem Absatz, der die Überschrift trägt
Die objektive Rolle des Kosmopolitismus, schreibt Wilhelm Girnus: »Er
[der Kosmopolitismus] importiert und ermuntert statt dessen volksfremde,
dekadente, formalistische ›Kunstrichtungen‹, um auf diese Art und Weise läh-
mend und zersetzend auf die Psyche der Künstler und des Volkes zu
wirken« [83], Ideologen wie Girnus und Hager, die von den »modernistisch-
dekadenten Erscheinungen des imperialistischen Kulturverfalls« reden (Hager,
Bitterfelder Konferenz, 24. 4. 1959) und die »Volkstümlichkeit« und »Volks-
verbundenheit« sozialistischer Kunst betonen, nähern sich jenem totalitären
Jargon, den sie, um keinen Verdacht aufkommen zu lassen, unermüdlich
anprangern: »Kunst im absoluten Sinne, so wie der liberale Demokratis-
mus sie kennt, darf es nicht geben. Der Versuch, ihr zu dienen, würde
am Ende dazu führen, daß das Volk kein inneres Verhältnis mehr zur Kunst
hat und der Künstler selbst sich im luftleeren Raum des l'art-pour-l'art-
Standpunktes von den treibenden Kräften der Zeit isoliert und abschließt.«
(J. P. Goebbels an W. Furtwängler) (Es fällt auf, daß sowohl im Sprach-

gebrauch der SED als auch der NSDAP die Endung -ismus eine pejorative
Bedeutung hat.) In einem Aufsatz von Hager oder Girnus würden diese
Sätze kaum auffallen. Nicht auf kleine Verschiebungen im Vokabular, auf
die Unterschiede zwischen »dekadent« und »entartet«, »volkstümlich« und
»völkisch«, »volksfremd« und »artfremd« kommt es an, sondern auf die Art
des Sprechens, auf den Diskurs: Der wahre Inhalt ist die Form. Sie entwertet
die Sprache.

Über die Kunst aber schreibt Adorno: »Kunst hat soviel Chance wie die
Form und nicht mehr.« [84] Nirgendwo ist diese Behauptung so wahr wie
in dem hier geschilderten Kontext. Überleben kann Kunst in der totalitären
Gesellschaftsordnung nur, wenn es ihr gelingt, inmitten der verwalteten
Sprache der Funktionäre und ihrer Opfer zu einem sprachlichen Fremdkör-
per zu werden, dessen Distanz zum »Volk« der des Parteifunktionärs in sei-
ner schwarzen Limousine proportional ist. Falsch hingegen ist die naive Kunst
des »Bitterfelder Weges«, die durch ihre Nähe zu der Mehrheit der Bevölke-
rung zum ideologischen Mythos der »sozialistischen Menschengemeinschaft«
beiträgt und die Entfernung, die die Massen von den Herrschenden trennt,
vertuscht.

Distanz zum falschen Humanismus kann die Kunst und vor allem die
Literatur nur dann wahren, wenn sie jedes Bild, jedes Wort ausschließt,
das sie der verwalteten Sprache näher brächte. (Sorgfältig ist die Vorstellung
vom »positiven Helden« zu vermeiden, der der ästhetische Mittelpunkt des
Identitätsdenkens ist: »Ob er aber in Wahrheit ein ›positiver Held‹ ist, erweist
sich letzten Endes erst daran, ob er Menschen auf sich neugierig macht,
ob er ihnen Achtung abzwingt, ob er von ihnen geliebt wird, ob vielleicht
sogar von ihm gesagt wird: So wie er möchte man leben, und man kann es
auch!«) [85] Nur als vieldeutiges Signifikans, das der eindeutig-positiven Sinn-
gebung widersteht, kann der literarische Text sich dem Herrschaftsanspruch
der Partei entziehen, die darauf aus ist, eindeutige Sinnstrukturen und posi-
tive Romanhelden zu produzieren, um »sozialistische Impulse« hervorzurufen:
»Parteilich sein bedeutet schließlich«, schreiben E. Pracht und W. Neubert,
»die Folgen jeder künstlerischen Äußerung, die gesellschaftliche Wirkung be-
reits in der Wahl des Themas, des Stoffes, der Idee, der Charaktere, Kon-
flikte, Details und ihrer Gestaltung ›einzukalkulieren‹, um sozialistische Im-
pulse zu erzeugen.« [86] Nur ein Text, der auf solches Kalkül verzichtet, kann
gegen die manipulierende Propaganda der Partei und gegen den werbenden
Jargon der Monopolgesellschaften immun werden. Beiden ist es um die
»psychotechnische Behandlung« (Adorno) der Bevölkerung zu tun.

Einige Künstler der DDR sind sich dessen bewußt, daß die Distanz ihrer
Produkte zum ideologischen Bereich entscheidend ist. Doch ihre Kritik an der
offiziellen Kulturpolitik geht über den Rahmen des herrschenden Diskurses nur
selten hinaus. In diesem Zusammenhang ist es angebracht, genauer auf ein

Referat von Franz Fühmann über *Literatur und Kritik* einzugehen, der sich zwar in einigen Ansätzen gegen eine Reduktion der Literatur auf Ideologie ausspricht, zugleich aber seine Kritik entschärft, indem er an dem zentralen Gegensatz zwischen Monosemie und Polysemie, zwischen herrschender Definition und kritischer (offener) Frage, vorbeigeht: »Ebenso unzureichend erscheint es mir, den Inhalt eines literarischen Werkes nur von der Ideologie her zu bestimmen, denn Literatur geht in Ideologie nicht auf, weil der Mensch in Ideologie nicht aufgeht.« [87] Der musische Parteifunktionär hätte gegen diesen Satz nichts einzuwenden. Behauptete doch bereits J. R. Becher: »Der Mensch, auch der kämpferische, will seine Stille, sein Wipfelflüstern, seinen nachdenklich in die Ferne versunkenen, seinen träumend über den See hingleitenden Blick haben – in der Kunst.« [88] Der offizielle Neohumanismus ist immer bereit, dem literarischen Text eine »allgemeinmenschliche«, nichtideologische Dimension zu bewilligen, ebenso wie er nach klassisch-bürgerlichem Vorbild neben der arbeitsteiligen Produktion die Unterhaltung, die Flucht in die Natur fördert. Nur seine Polysemie, *seine negative (aber kompromißlose) Parteilichkeit* für die Einbildungskraft und das autonome Denken kann er ihm nicht konzedieren.

Nicht mit dem »Menschen«, nicht auf humanistischer Ebene, mit verwalteten Klischees, wie »Wipfelflüstern«, wäre zu argumentieren, sondern auf ästhetischer Ebene, mit dem *Text*. Leider beschränkt sich Fühmann an zentralen Stellen seiner Kritik auf humanistische Einwände, denen der Gedanke an »tragische Widersprüche« in der »sozialistischen Gesellschaft« gemeinsam ist: »Man könnte vielleicht diese Widersprüche, aus denen meiner Meinung nach auch heute noch Tragik wachsen kann, zum Unterschied von den nur sporadisch auftretenden, zufallsbedingten Widersprüchen die notwendigen Widersprüche nennen.« [89] Im konsolidierten SED-Staat darf Tragik, die noch Zhdanov in seiner Polemik gegen Achmatova mit Hochverrat identifizierte, wieder genannt werden. Die ästhetische Gestaltung tragischer Schicksale einzelner ist jedoch sinnlos in einem System, das zwar (wie das monopolistische) von »Persönlichkeitsentfaltung« und »echter Individualität« spricht, dem aber das Individuum nichts gilt.

Fühmann kommt dem Kernproblem wesentlich näher mit der Bemerkung: »Literatur – nicht identisch mit geschriebenem überhaupt – ist ein höchst komplexes Gebilde, das nicht nur von *einem* Faktor bedingt wird, am wenigsten vom bloßen Verlangen bestimmter Wirkung, so achtbar auch dessen Motive sind.« [90] An der Achtbarkeit der Motive läßt sich zweifeln, nicht aber an der in diesem Satz implizit postulierten *Nichtidentität* zwischen Literatur und Propaganda. Fühmanns Referat erteilt denen eine eindeutige Absage, die im Rahmen einer »literarisch-humanistischen« Volkserziehung, wie sie etwa im Bitterfelder Weg vorgezeichnet ist, »Literatur auf Didaktik reduzieren« möchten (Fühmann). Eine Literatur, die wie die Propaganda ins In-

fantile regrediert, um den »einfachen Menschen« verständlich zu sein, dient dem »Volk« nicht. Das war bereits Marcel Proust klar, der in seiner *Recherche* die »volkstümliche« Literatur kritisiert mit der gewagten, aber gerade darum völlig richtigen Bemerkung, daß das echte Interesse des Volkes mit der sogenannten hohen Literatur übereinstimmt.

Grundfalsch ist hingegen die kleinbürgerliche Kritik der SED-Ideologen an der »Unverständlichkeit« bürgerlicher Kunst: »Selbst die kritischen Richtungen der bürgerlichen Kunst vermögen die reale Lage, die Bedürfnisse und Stimmungen des Volkes oft nur noch in vermittelten, komplizierten, breiten Kreisen schwerverständlichen Formen zum Ausdruck zu bringen.« [91] Das Unvermögen der »breiten Kreise« jedoch, komplexe Sprachstrukturen geistig zu erfassen, verschuldet in der zeitgenössischen Gesellschaft der die Sinne abstumpfende Jargon der totalitären Partei, welcher der Form nach mit der regressiven Sprache der monopolistischen Werbung übereinstimmt. Die Kulturpolitik der SED ist, ebenso wie die westlicher Konzerne, eine organisierte Regression ins Infantile, die einerseits die Sprache der Kunst degradiert, andererseits das »Volk« entmündigt und zu dem macht, was es ist: »einfaches Volk«. In der von Slogans und Klischees beherrschten Welt der verwalteten Sprache wird das Recht des einzelnen, nuancierte Gedanken und Empfindungen auszudrücken, beschlagnahmt. Menschen werden zu wandelnden Klischees.

Degradiert wird nicht nur die Kunstproduktion, die durch sprachliche Regression »sozialistische Impulse« erzeugen soll, sondern auch das von den Ideologen verniedlichte und für das Volk zurechtgestutzte »klassische Erbe«, das, aller »dekadenten« Elemente entledigt, für den humanistischen Jargon der Partei einstehen soll. Als Nachfolger Hermann Hesses müßte der zeitgenössische Schriftsteller das vom Kleinbürgertum und SED-Ideologen verbreitete Biedermeierbild Goethes einer schonungslosen Kritik unterziehen: »Hoffen wir, sagte ich, daß Goethe nicht wirklich so ausgesehen hat! Diese Eitelkeit und edle Pose, diese mit den verehrten Anwesenden liebäugelnde Würde und unter der männlichen Oberfläche diese Welt von holdester Sentimentalität! Man kann ja gewiß viel gegen ihn haben, auch ich habe oft viel gegen den alten Wichtigtuer, aber ihn so darzustellen, nein, das geht doch zu weit.« (Hermann Hesse, *Der Steppenwolf*) Bei der Lektüre des *Mailiedes* soll nicht mehr »sofort klar« sein, »was gemeint ist«. Die Menschen, die automatisch das *Mailied* mit dem Parteiklischee »sieghafte Kraft des Menschlichen« assoziieren, werden um Goethes Gedicht betrogen. Die Kritik an den Goethe-Klischees der SED geht vom Text aus.

Dieser sollte als vieldeutiges Signifikans wiedererkannt werden. Dazu trägt moderne Literatur in Ost und West am ehesten bei, indem sie auf ihrer eigenen »Unlesbarkeit« beharrt in der Hoffnung, daß immer wieder Leser versuchen werden, ihr Kryptogramm zu entziffern, um abseits von den Klischees

der Werbung und Propaganda eigene Vorstellungen und Gedanken zu entwickeln. In ihrem hermetischen Verhalten gegen die Welt der verwalteten Sprache ist Grausamkeit: »Je reiner die Form, je höher die Autonomie der Werke, desto grausamer sind sie. Appelle zur humaneren Haltung der Kunstwerke, zur Anpassung an Menschen als ihrem virtuellen Publikum verwässern regelmäßig die Qualität, erweichen das Formgesetz.« [92] Die Erweichung des Formgesetzes hat zur Folge, daß der lesbare, »volksnahe« Text immer weniger Signifikans, immer mehr Signifikat wird, wodurch er sich selbst letzten Endes der Ideologie der positiven Helden ausliefert. Als »signifikanter«, als Statthalter menschlicher Autonomie und Freiheit setzt er sich jedoch dem Vorwurf der Unverständlichkeit aus: »Denn der Vorwurf der Unverständlichkeit bezieht sich nicht nur auf die (übrigens notwendigen) Umformungen des Wortaspektes (signifiant), sondern auch und vielleicht vor allem auf Schreibweisen, die auf der Ebene des *Signifikates* (des Begriffes) arbeiten, *das als Signifikans aufgefaßt wird (pris comme signifiant).*« [93] Seine Unverständlichkeit aber ist die Möglichkeit der Freiheit, die die Herrschenden den Massen versagen. In ihr ist auf negative Art der humanistische Diskurs aufgehoben, dessen mißbrauchte Sprache dem Kryptogramm weicht, das dem von Partei und Monopolen organisierten Kommunikationszwang sich entzieht, denn es heißt bei Mallarmé:

»Au contraire d'une fonction de numéraire facile et représentatif, comme le traite d'abord la foule, le dire, avant tout rêve et chant, retrouve chez le poète, par nécessité constitutive d'un art consacré aux fictions, sa virtualité.«

Anmerkungen

1 Zur Theorie des sozialistischen Realismus, *Autorenkollektiv,* Berlin 1974, S. 540.
2 W. *Benjamin,* Der Autor als Produzent, in: Versuche über Brecht, S. 96.
3 W. I. *Lenin,* Parteiorganisation und Parteiliteratur, in: Parteilichkeit der Literatur oder Parteiliteratur? hrsg. von H. Ch. *Buch,* Reinbek 1972, S. 48.
4 W. I. *Lenin,* S. 45.
5 L. *Trotzki,* Literatur und Revolution, dtv, München 1972, S. 183/184.
6 W. *Benjamin,* Angelus Novus, ausgewählte Schriften II, Frankfurt 1966, S. 162.
7 A. J. *Greimas,* Du Sens, Paris 1970, S. 15.
8 Zur Theorie des sozialistischen Realismus, *Autorenkollektiv,* Berlin 1974, S. 552.
9 Ebd. S. 643.
10 Dokumente zur Kunst-, Literatur- und Kulturpolitik der SED, hrsg. v. Elimar *Schubbe,* Stuttgart 1972, S. 868.
11 G. W. F. *Hegel,* Grundlinien der Philosophie des Rechts, Frankfurt (Theorie-Werkausgabe Bd. 7) 1970, S. 24.
12 Dokumente zur Kunst-, Literatur- und Kulturpolitik der SED, S. 1673.
13 Zur Theorie des sozialistischen Realismus, S. 643.

14 Dokumente zur Kunst-, Literatur- und Kulturpolitik der SED, S. 868.
15 Ebd. S. 166.
16 Dokumente zur Kunst-, Literatur- und Kulturpolitik der SED, S. 1673.
17 Siehe den dritten Teil dieses Essays.
18 Th. W. Adorno, Negative Dialektik, Frankfurt 1966, S. 307.
19 Ebd. S. 377.
20 W. Horkheimer, Zur Kritik der instrumentellen Vernunft, Frankfurt 1974, S. 264.
21 Dokumente zur Kunst-, Literatur- und Kulturpolitik der SED, S. 182.
22 Ebd. S. 744.
23 Ebd. S. 745.
24 Ebd. S. 113.
25 Ebd. S. 172.
26 Zur Theorie des sozialistischen Realismus, S. 860.
29 Ebd. S. 382.
28 Dokumente zur Kunst-, Literatur- und Kulturpolitik der SED, S. 1670.
29 Zur Theorie des sozialistischen Realismus, S. 542.
30 Ebd. S. 549.
31 G. W. F. Hegel, Ästhetik 1, Suhrkamp Werkausgabe, Bd. 13, Frankfurt 1970, S. 25.
32 Dokumente zur Kunst-, Literatur- und Kulturpolitik der SED, S. 1611.
33 Al. Michailov, Vooruzhennost' Kritika, Novy Mir, III, 1974, S. 233.
34 Dokumente zur Kunst-, Literatur- und Kulturpolitik der SED, S. 1155.
35 M. Foucault, L'ordre du discours, Paris 1971, S. 17/18.
36 Dies bedeutet keineswegs, daß alle Diskurse über die Wirklichkeit gleichwertig sind.
37 U. Eco, Einführung in die Semiotik, München 1972, S. 145/146.
38 F. de Saussure, Cours de linguistique générale, Paris 1972, S. 100.
39 Th. W. Adorno, Ästhetische Theorie, Schriften Bd. 1, Frankfurt 1970, S. 185.
40 U. Eco, Einführung in die Semiotik, S. 156.
41 W. Girnus in: Marxismus und Literatur, Hrsg. F. Raddatz (Bd. III), Reinbek 1969,
 S. 256.
42 Dokumente zur Kunst-, Literatur- und Kulturpolitik der SED, S. 167.
43 Ebd. S. 1614.
44 Zur Theorie des sozialistischen Realismus, S. 495.
45 R. Musil, Der Mann ohne Eigenschaften, Reinbek 1952, S. 253.
46 Zur Theorie des sozialistischen Realismus, S. 499.
47 Chr. Herber, Erziehung zu Kunstsinn und Kunstverständnis, Weimarer Beiträge,
 XII, 1972, S. 74.
48 H. Redeker, Zur Besonderheit des gesellschaftlichen Verhältnisses Kunst, Weimarer
 Beiträge, IV, 1972, S. 84.
49 H. Redeker, Zur Ästhetik Kants, Weimarer Beiträge, V, 1974, S. 119.
50 In: Dokumente zur Kunst-, Literatur- und Kulturpolitik der SED, S. 267/268.
51 Ebd. S. 268.
52 Ebd. S. 269.
53 G. W. F. Hegel, Ästhetik, Bd. I, Suhrkamp Werkausgabe, Frankfurt 1970, S. 25.
54 Dokumente zur Kunst-, Literatur- und Kulturpolitik der SED, S. 1027.
55 Th. W. Adorno, Ästhetische Theorie, Schriften Bd. 7, S. 140.
56 Ebd. S. 18.
57 E. Pracht, Weimarer Beiträge, III, 1974, S. 21.
58 R. Schober, Zum Problem der literarischen Wertung, Weimarer Beiträge, VII, 1973,
 S. 43.
59 R. Schober, S. 27.
60 E. Pracht, S. 22.

61 Ebd. S. 22/23.
62 Dokumente zur Kunst-, Literatur- und Kulturpolitik der SED, S. 1677.
63 E. Pracht, Aktuelle Aufgaben der marxistisch-leninistischen Ästhetik in der DDR, Weimarer Beiträge, III, 1974, S. 21.
64 Zur Theorie des sozialistischen Realismus, S. 515/516.
65 Ebd. S. 506.
66 Ebd. S. 271.
67 Ebd. S. 506.
68 Siehe: L.Goldmann, Der verborgene Gott, Darmstadt 1973.
69 In: Parteilichkeit der Literatur oder Parteiliteratur?, S. 119.
70 Dokumente zur Kunst-, Literatur- und Kulturpolitik der SED, S. 138.
71 A. Dymschitz: Weimarer Beiträge, III, 1971, S. 62.
72 G. Kunizyn, Parteilichkeit und Freiheit, Weimarer Beiträge, II, 1973, S. 36.
73 Al. Michailov, Vooruzhennost Kritika, Novy Mir, III, 1974, S. 235.
74 F. Kuznetsov, Duchovnye Cennosti..., Novy Mir, I, 1974, S. 231.
75 W. Benjamin, Zur Kritik der Gewalt (Nachwort), Frankfurt 1965, S. 99.
76 G. Kunizyn, Weimarer Beiträge, II, 1973, S. 36.
77 Ebd. S. 36.
78 Dokumente zur Kunst-, Literatur- und Kulturpolitik der SED, S. 509.
79 Ebd. S. 1165.
80 Ebd. S. 1413.
81 Ebd. S. 162.
82 Zur Theorie des sozialistischen Realismus, S. 564.
83 Dokumente zur Kunst-, Literatur- und Kulturpolitik der SED, S. 175.
84 Th. W. Adorno, Ästhetische Theorie, S. 213.
85 Marxismus und Literatur, S. 239.
86 Dokumente zur Kunst-, Literatur- und Kulturpolitik der SED, S. 1153.
87 F. Fühmann: Literatur und Kritik, Neue deutsche Literatur, II, 1974, S. 162.
88 In: E. Pracht, Aufgaben der Ästhetik, Weimarer Beiträge, III, 1974, S. 18.
89 F. Fühmann, S. 165.
90 F. Fühmann, S. 166.
91 Zur Theorie des sozialistischen Realismus, S. 569.
92 Th. W. Adorno, Ästhetische Theorie, S. 80.
93 Philippe Sollers, in: Théorie d'ensemble, Ed. du Seuil, »Tel Quel«, Paris 1968, S. 396.

Jürgen Scharfschwerdt

Die Klassik-Ideologie in der Kultur-, Wissenschafts- und Literaturpolitik

Anfang Juli 1945, am Tage nach dem Abzug der amerikanischen Truppen, kam Walter Ulbricht mit einigen sowjetischen Diplomaten nach Weimar, um bei der Beratung der dringlichsten Maßnahmen zur Normalisierung des Lebens der Stadt auch die ersten Anordnungen für den Wiederaufbau der klassischen Stätten zu treffen. Ulbricht erinnerte sich Ende der fünfziger Jahre: »Der Bürgermeister und auch andere Persönlichkeiten der Stadt waren sehr erstaunt, daß noch vor dem Einzug der sowjetischen Besatzungstruppen in Weimar die Aufgabe gestellt wurde, als erstes die Gedenkstätten unserer großen National-dichter wiederherzustellen und der Bevölkerung zugänglich zu machen.« Und er stellte im gleichen Jahr über diese kulturpolitischen Anfänge in Weimar zu-sammenfassend fest: »Hier in Weimar haben wir 1945 mit unserer Kultur-politik begonnen, von hier hat sie ihren Ausgang genommen.« Nach vierzehn Jahren neuer sozialistischer Kulturpolitik aber sei erwiesen, so verkündet es seine Eintragung ins Gästebuch des Schillerhauses im Schillerjahr 1959 in ein-dringlicher Bestimmtheit, daß das arbeitende Volk des Dichters hohe Ideale schon aufgenommen habe: »Das werktätige Volk hat Schillers Ideale wahrer Menschlichkeit und Freundschaft verwirklicht.« [1] Was jedoch nicht aus-schließen sollte, daß auch noch dem 1959 begonnenen Bitterfelder Weg die Klassik als höchstes geistiges und künstlerisches Vorbild vorangestellt wurde, dem in der neuen Bewegung schreibender Arbeiter mit allen Kräften nachzu-eifern sei, um in dieser literarisch-kulturellen Erneuerungsbewegung zugleich eine umfassende »Goethe-Schiller-Renaissance« herbeizuführen; klassische Literatur und neue sozialistische Literatur sollten nun zur endgültigen Einheit verschmolzen werden – das heißt, sie »werden eins im Begriff des sozialisti-schen Humanismus« [2], der demgemäß »ohne jeden Bruch« [3] Vergangenheit und Gegenwart harmonisch vereint. Weimar aber, die Stadt Goethes und Schillers, der »beiden Dichterfürsten« [4], »Weimar« als herausragendes, leuch-tendes kulturelles »Symbol für die erhabenen Ideen der deutschen Klassik« [5] hat bis heute diese zentrale ideologische Leitbildfunktion für die Kultur-, Wis-senschafts- und Literaturpolitik behalten, wenn auch aufgrund einer neuen charakteristischen Entwicklungsphase seit dem VIII. Parteitag 1971 die Ver-mutung detailliert begründet werden kann, daß die Hochblüte einer Wieder-

belebung der deutschen Klassik, einer umfassenden Wiedergeburt dieser bür-
gerlichen Vergangenheit für das ganze Volk, d. h. für die sozialistische Ge-
sellschaft sich bereits deutlich ihrem Herbst zuneigt. Um ein nüchternes, sach-
liches Verständnis der besonderen geschichtlichen Voraussetzungen der Ent-
stehung, Entwicklung und möglichen Auflösung dieser spezifischen kulturpoli-
tischen Klassik-Ideologie in der Deutschen Demokratischen Republik, in ihren
Auswirkungen auf Wissenschafts- und Literaturpolitik – Wissenschaftspolitik
vor allem im Rahmen von Germanistik und Literaturwissenschaft – wird es
der folgenden Skizze in erster Linie gehen.

Im ersten westlichen Versuch einer ideologiekritischen Würdigung der »re-
gressiven Universalideologie« im Klassikbild der marxistischen Literaturkritik
von Mehring bis zu den »Weimarer Beiträgen« von Walter Hinderer (1971)
verschwimmt letztlich für den gesamten angesprochenen Zeitraum noch alles
undifferenziert zu »einem ziemlich tristen Unisono« [6] der marxistischen Stim-
men zur Klassik, welches noch immer Ausdruck, zu allen Zeiten Ausdruck
von Ideologie gewesen sei. Der entscheidende Sachverhalt erscheint noch nicht
berücksichtigt, daß das eigentliche, voll entwickelte Klassikbild, d. h. die de-
zidierte Klassik-Ideologie in der marxistischen Literaturtheorie, Literatur-
wissenschaft und Literaturgeschichtsschreibung, in der allgemeinen Kultur-
und Literaturideologie, wie sie nach 1945 bzw. 1949 die Kultur-, Wissen-
schafts- und Literaturpolitik in der DDR beherrscht und letztlich auch der
aktuelle geschichtliche Bezugshorizont der genannten kritischen Darstellung
ist, in ihrer Entstehung an besondere Voraussetzungen, an eine bestimmte
historische Epoche gebunden ist, die mit dem Sieg des Nationalsozialismus
im Jahr 1933 begonnen hat. Erst wenn diese kulturpolitische Sonderent-
wicklung innerhalb der KPD im Zeitraum von 1933 bis 1945 in ihren cha-
rakteristischen Voraussetzungen offengelegt und als Grundlage für die folgende
Entwicklung nach 1945 erkannt ist, wird es auch möglich sein, die 1958
mit dem V. Parteitag und dann vor allem mit dem VI. Parteitag 1963 schon
beginnenden ersten Differenzierungsprozesse im Verständnis der kulturpoliti-
schen Bedeutung und Funktion der »deutschen Klassik« zu erkennen – Dif-
ferenzierungsvorgänge, die schon Anfang der sechziger Jahre Hans Koch z. B.
zu der Forderung gelangen lassen, das nun schon so breit durchgesetzte
Klassikbild der DDR einer neuen kritischen Betrachtung und Wertung zu
unterziehen, ja diese spezifische Klassik-Ideologie kritisch in Frage zu stellen,
da bürgerlich-revisionistisches Denken an ihrer Entstehung wesentlich betei-
ligt gewesen sei [7]. Diese neuen Entwicklungstendenzen aber führen – vor
allem mit und nach dem VIII. Parteitag 1971 – zu der nun vielerorten ge-
äußerten neuen Grundüberzeugung, daß die sozialistische Gesellschaft und
ihr weiterer Weg mehr darstellen als »die bloße Vollstreckung großer huma-
nitärer Ideale und Utopien der Vergangenheit« [8], daß die alte Leitvorstel-
lung, »daß wir verwirklichen, was die Klassiker erträumten«, grundlegend

»falsch und unmarxistisch« [9] sei. Und wenn 1954 durch Beschluß des Ministerrats der DDR die »Forschungs- und Gedenkstätten der klassischen deutschen Literatur in Weimar« gegründet worden waren, die dann in ihrer zentralen kultur- und wissenschaftspolitischen Funktion zum Hort der Bewahrung und Pflege des klassischen Erbes wurden, so stellte Kurt Hager 1972 der Öffentlichkeit zum erstenmal den neuen Plan vor, nun auch einmal an die Gründung von Forschungs- und Gedenkstätten der sozialistischen Literatur zu denken: »Wir halten auch die Zeit für gekommen, den Aufbau von Forschungs- und Gedenkstätten der sozialistischen deutschen Literatur und Kunst in Berlin, der Hauptstadt der DDR, vorzubereiten.« [10]

1. Rettung der bürgerlichen Kultur in der antifaschistisch-demokratischen Volksfront

Ohne hier im einzelnen auf die kulturpolitische Entwicklung innerhalb der KPD, die nach ihrem Verbot durch die Nationalsozialisten mit dem Jahr 1933 ihre Arbeit nur noch im Ausland und in der Untergrundtätigkeit fortzusetzen vermochte, mit der notwendigen Ausführlichkeit eingehen zu können, sind jedoch die folgenden, wesentlichsten Entwicklungsphasen kurz zu skizzieren, die in ihrer Grundrichtung die spätere, am »klassischen Erbe« so zentral orientierte Kulturpolitik der SBZ und DDR nach 1945 weitgehend vorprogrammieren.

Während es aus den ersten beiden Jahren der Tätigkeit des 1928 gegründeten »Bundes proletarisch-revolutionärer Schriftsteller«, der sich der Entwicklung einer neuen, proletarischen Literatur widmen wollte, kaum Zeugnisse gibt, die belegen, »daß der Aneignung des klassischen Erbes Bedeutung beigemessen worden wäre« [11] – Johannes R. Becher, erster Vorsitzender des Bundes, sprach in seiner Rede *Unser Bund* auf der Gründungsversammlung von einer »Selbstverständlichkeit«, daß ein umfassender Kampf geführt werden müsse »gegen jede Art bürgerlicher Literatur« [12] –, beginnt mit dem Jahr 1930 im BPRS eine neue Entwicklung. Gegenüber den Anfängen des Bundes in ihrer »rigorosen Absetzung von jeglicher bürgerlichen Tradition« [13], die letztlich fortführen bzw. neu aufnehmen, was die Gruppe der sogenannten »Linkskommunisten« [14] schon zu Beginn der zwanziger Jahre mehr oder weniger einheitlich propagiert hatte, folgen – nach der Darstellung von Helga Gallas – mit dem Jahr 1930 im Rahmen der allgemeinen literaturtheoretischen Diskussion erste Verweise auf Autoritäten wie Aristoteles und Hegel, die 1932 in dem wesentlichen Sinne ergänzt werden, daß nun »auch bürgerliche Schriftsteller ausdrücklich zu literarischen Vorbildern erhoben« [15] werden, nämlich Balzac, Tolstoj, der junge Goethe, der junge Schiller. Beteiligt an dieser Entwicklung aber war im Hintergrund auch die wachsende

Erkenntnis, daß der Nationalsozialismus sich des bürgerlich-klassischen Erbes, kulturellen und literarischen Erbes des deutschen Bürgertums zu seiner ideologischen Rechtfertigung in zunehmendem Maße zu bemächtigen suchte.

So war schon das Lessing-Jahr 1929 zum Anlaß genommen worden, um Lessing gegen »die kulturelle Barbarei des absterbenden Kapitalismus« [16] in Schutz zu nehmen. So hatte das Goethe-Jahr 1932 vor allem zu einer umfassenderen Auseinandersetzung mit der faschistischen Klassikdeutung geführt: »Die Stellungnahme der Klassen und ihrer Parteien zu Goethe wurde [...] zu einem politischen Bekenntnis.« [17] Und so hatte im gleichen Jahr die im Oktober 1929 von der KPD geschaffene Ifa, die »Interessengemeinschaft für Arbeiterkultur« – eine Dachorganisation für die verschiedenen revolutionären Arbeiterkulturorganisationen –, schon zur »Organisierung der roten Einheit an der Kulturfront« aufgerufen, d. h. an »reformistische« und »christliche« Organisationen appelliert, eine »gemeinsame Abwehrfront gegen die Kulturreaktion« [18] des Kapitalismus und Faschismus aufzubauen. [19]

Auf dem I. Allunionskongreß der Sowjetschriftsteller (17. August bis 1. September 1934 in Moskau), an dem zahlreiche prominente ausländische Autoren teilnehmen, wird übereinstimmend festgestellt, daß »der Verfall und die Fäulnis des kapitalistischen Systems« dazu geführt haben, daß sich der Faschismus in Gestalt seiner Bücherverbrennungen (10. Mai 1933) nun an der gesamten Zivilisation der Menschheitsgeschichte vergriffen hat, »indem er die Werke der besten Vertreter der Menschheit auf dem Scheiterhaufen verbrennt und barbarisch vernichtet«, daß nur noch das Proletariat als »der alleinige Erbe des Besten, was die Schatzkammer der Weltliteratur enthält« [20], verstanden werden könne. Becher beginnt seine schon programmatisch gemeinte Rede *Das große Bündnis* mit der betonten Feststellung des gemeinsamen Hasses gegen den Faschismus, denn er vertilge und verbrenne, fälsche und schände, »was die besten Geister der Vergangenheit, die kühnsten Denker, die größten Meister der Literatur und Kunst der revolutionären Klasse unseres Zeitalters als Vermächtnis hinterlassen haben«; es komme deshalb darauf an, »das Erbe der Vergangenheit an uns zu reißen« und zu werben für »das Bündnis aller ehrlichen Hasser des Faschismus und der Kulturbarbarei«. Becher hat seine frühere kritische Haltung gegenüber dem klassischen Erbe nun schon stark modifiziert, wenn er die Auffassung vertritt, daß »die Sache der klassischen deutschen Kultur, die Sache des klassischen Gedankens und der klassischen Dichtung«, »das edle Erbe«, »das große Erbe« den deutschen Arbeitern zur Aufnahme in ihre zukünftige Kultur zu übergeben sei:

Sie allein [...] werden dieses Kulturerbe, das sie lieben, zu erforschen, umzuarbeiten, kritisch zu durchleuchten, ihren neuen größeren Klassenzielen dienstbar zu machen wissen und es einbauen in das Gebäude jener zukünftigen Kultur des Sozialismus, für die sie heute zäh und tapfer kämpfen und bluten und sterben, wenn es not tut. [21]

Und auch Willi Bredel verkündet, daß man nicht ruhen werde, »bis der deutsche Arbeiter, der Erbe der klassischen Philosophie und Literatur, Deutsch-

land wieder zu einem Kulturland der Wissenschaft und Künste, zu einem Volk der Dichter und Denker macht« [22]. In Auswertung der Beschlüsse des VII. Weltkongresses der Kommunistischen Internationale (Juli/August 1935), der den kommunistischen Parteien die Aufgabe stellte, eine antifaschistisch-demokratische Volksfront, d. h. ein breites Bündnis aller Antifaschisten aller politischen und gesellschaftlichen Gruppen gegen den gemeinsamen Feind herzustellen [23], legt die sogenannte Brüsseler Parteikonferenz der KPD im Oktober 1935 in Moskau die neue Strategie der Partei im Kampf gegen den Faschismus fest: im »Programm zur Herstellung der Aktionseinheit der deutschen Arbeiterklasse und zur Schaffung der antifaschistischen Volksfront aller deutschen Hitlergegner«. Dieses Programm aber formuliert u. a. die zentrale Aufgabe:

Wir Kommunisten wollen in der antifaschistischen Volksfront alle Kräfte der deutschen Nation vereinigen, die der *Kulturreaktion des Hitlerfaschismus* feindlich gegenüberstehen. Wir Kommunisten wollen den kulturellen und geistigen Schatz des deutschen Volkes, seine Sprache, seine Literatur, seine Kunst und Wissenschaft vor den faschistischen Barbaren retten und für die höhere Entwicklung der Kulturgüter kämpfen. [24]

Schon der vom 21. bis 25. Juni 1935 in Paris stattfindende »Internationale Schriftstellerkongreß zur Verteidigung der Kultur«, an dem Vertreter aus 37 Ländern teilnahmen und über die Probleme der Literatur unter dem Gesichtspunkt des Kampfes gegen den Faschismus berieten, hatte als eines seiner Hauptthemen »die Bewahrung des großen Erbes der Literatur aller Zeiten und Völker« herausgestellt; Heinrich Mann sprach von einer »ruhmreichen Vergangenheit«, deren »strahlenden Beispielen« zu folgen sei, und die anwesenden Schriftsteller wollte er als »die Fortsetzer und Verteidiger einer großen Überlieferung« [25] verstanden sehen.

Kampf gegen den Faschismus, gegen die faschistische Kulturreaktion mit Hilfe des kulturellen, geistig-künstlerischen Schatzes des deutschen Volkes, mit Hilfe der Rettung des bürgerlichen Erbes bedeutet aber nun eine weitgehende Wende gegenüber der früheren, in den frühen zwanziger Jahren und später im BPRS vertretenen Position gegenüber bürgerlicher Kultur, Kunst und Literatur. Denn im Programm der allgemeinen Rettung der bürgerlichen Kultur und des bürgerlichen Geistes erscheinen nun die Möglichkeit und die Notwendigkeit einer marxistisch-materialistischen Aufarbeitung und Interpretation dieses Erbes endgültig ausgeschlossen; d. h. eine historisch-materialistische Deutung und Kritik, ja auch nur historisch schärfer differenzierende und distanzierende Betrachtung und Wertung sind gegenstandslos geworden. Und dieser Ausschluß ist keineswegs nur als taktisches Zugeständnis an die bürgerliche Seite der Volksfront, die bürgerliche Intelligenz vor allem, zu verstehen, um sie – über das vom Nationalsozialismus entfremdete bürgerlich-

kulturelle Selbstverständnis – für den Kampf gegen den gemeinsamen Gegner zu gewinnen. An diesem Vorgang ist in gleicher Weise, wenn nicht sogar primär die geschichtliche Entwicklung beteiligt, welche die ideologisch-kulturellen Vertreter der Arbeiterklasse – gegenüber den zwanziger Jahren vor allem – zunehmend von ihrer materiell-gesellschaftlichen Basis entfernte und sie – im Exil – auf sich selbst zurückwarf, wobei in der Auseinandersetzung mit der Kulturbarbarei des Faschismus, in der Auseinandersetzung mit der faschistischen Inanspruchnahme des bürgerlichen Erbes zunehmend auf den eigenen Fundus an bürgerlicher Bildung und Kultur zurückgegriffen werden konnte, den viele von ihnen über Elternhaus und Schulbildung noch umfassend erhalten hatten. Am Beispiel von Bechers Klassikbild nach 1945 wird dieser Entwicklungsprozeß im folgenden noch deutlicher hervortreten. [26]

Der 1933 in Paris von Anna Seghers und Alfred Kurella neugegründete »Schutzverband Deutscher Schriftsteller« (SDS) soll nach Wilhelm Pieck – 1938 – seine Hauptaufgabe in der Arbeit »für die Verteidigung des Erbes der deutschen Kultur und für die lebendige kämpferische Weiterführung der großen *literarischen Traditionen* unseres deutschen Volkes« [27] sehen; schon 1935 hatte Pieck von der »Volksfrontliteratur« [28] gesprochen, die das Beste des literarischen Erbes aufzunehmen habe. In Ermangelung einer breiteren gesellschaftlichen Wirkungsbasis in der arbeitenden Bevölkerung (nach späterer Interpretation aufgrund eines »mangelnden Klassenbewußtseins« in ihren größeren Teilen: »Die kommunistische Partei als organisierte Avantgarde kann sich nur auf einen kleinen Teil des Proletariats stützen und ist von den Massen getrennt, nicht als deren Führerin anerkannt.« [29]) rufen Mitglieder des Schutzverbandes durch illegal eingeschleuste Bücher und Broschüren, durch Artikel in Zeitungen und Zeitschriften und durch Beiträge im Deutschen Freiheitssender die deutsche Bevölkerung, »insbesondere die Kulturschaffenden zum Widerstand gegen das Hitler-Regime« [30] auf. Kampf gegen den Faschismus ist also in erster Linie ideologisch-geistiger Kampf gegen die Kulturbarbarei und Kulturreaktion des Feindes mit Hilfe einerseits des zentralen und umfassenden, kaum eingeschränkten Rückgriffs auf das große Erbe der deutschen Kultur der Vergangenheit, das in dieser und mit dieser Barbarei entfremdet worden sei, und mit Hilfe andererseits der Volksfront der deutschen Kulturschaffenden, die sich dem Erbe in ihrem Kampf zutiefst verpflichtet fühlen sollen. Während die Expressionismusdebatte der Jahre 1937/38 – in der 1935 auf dem Pariser Kongreß gegründeten Volksfrontzeitschrift »Das Wort« – am Fall Gottfried Benns eine scharfe Auseinandersetzung um den Expressionismus als Erbeproblem führt, bleiben Weimarer Klassik und deutsche klassische Literatur auch im folgenden weitgehend unangetastet [31], ja gewinnen noch zunehmend an Bedeutung. So werden »Goethe« und »Hitler« zu Symbolen für das gute und für das schlechte Deutschland, »Hitler und Goethe – das bedeutet Krieg und Frieden«, und so habe deshalb zu gelten:

»Nach dem Sieg über den Faschismus wird das deutsche Volk sein kulturelles Erbe endgültig in Besitz nehmen.« [32]

Auf der zu Beginn des Jahres 1939 abgehaltenen Berner Konferenz der KPD wird das Programm für ein neues demokratisches Deutschland ausgearbeitet, das Programm für den Aufbau einer antifaschistisch-demokratischen Ordnung nach dem Sturz Hitlers. Das am 12. und 13. Juli 1943 in Krasnogorsk bei Moskau gegründete Nationalkomitee »Freies Deutschland«, dem neben Pieck, Ulbricht und anderen auch Becher angehört, stellt sich u. a. die Aufgabe, ehemalige Soldaten der Wehrmacht für den späteren Neuaufbau zu gewinnen, wobei »die Rückbesinnung auf das nationale Kulturerbe, vor allem der klassischen deutschen Literatur« eine wichtige Rolle zu spielen hat: »Durch Rundfunksendungen, deutschsprachige Zeitungen, Vortragsabende, durch Aufführungen von Theaterstücken und durch umfangreiche Lagerbibliotheken wurden die Kriegsgefangenen mit den Werken der deutschen Klassik vertraut gemacht.« [33] Deutsche Klassik ist damit, in dieser spezifischen kulturpolitischen Entwicklung eines Jahrzehnts, zur ideologischen Orientierungsgröße und -macht schlechthin geworden.

2. Die humanistische Kulturrevolution nach 1945: die »Wiedergeburt« der deutschen Klassik

Der am 11. Juni 1945 erfolgende Aufruf der KPD zur Schaffung einer neuen demokratischen deutschen Republik »stellte die Aufgabe, [...] eine antifaschistisch-demokratische Ordnung in ganz Deutschland zu errichten« [34]. Der Aufbau einer antifaschistisch-demokratischen Ordnung sollte deshalb auch von vornherein einen kulturellen Wiederaufbau im antifaschistisch-demokratischen Geiste bringen, d. h. die faschistische Ideologie mit allen Wurzeln ausrotten, um an ihre Stelle »das humanistische Gedankengut der deutschen Klassik« treten zu lassen, das sich – »erstmals in der Geschichte Deutschlands ungehindert und frei« – entfalten und auf diese Weise zum »unerläßlichen Bestandteil« [35] der humanistischen Erziehung des deutschen Volkes werden könne. Die kulturelle Erneuerung Deutschlands in der neuen »antifaschistisch-demokratischen Revolution«, im Grundkonzept schon in den dreißiger Jahren in der Volksfrontbewegung entwickelt, sollte also von Beginn an in allen gesellschaftlichen Bereichen vor allem »die Wiedererweckung des humanistischen klassischen künstlerischen Erbes Deutschlands« [36] bringen. Und diese kulturpolitische Grundrichtung war keineswegs aus der Zeit vor 1945 nur übernommen worden, wiederum – wie schon in der vorhergehenden Volksfrontbewegung – keineswegs kulturpolitisch nur in dem Sinne motiviert, um in einem Entgegenkommen gegenüber den bürgerlichen Schichten der neuen Gesellschaft die weitere Sammlung aller antifaschistischen humani-

stischen und demokratischen Kräfte – innerhalb der bürgerlichen Intelligenz
vor allem – zu erleichtern. Sie wurde vielmehr auch zum umfassenden Pro-
gramm der kulturellen Regeneration aus dem Grunde erhoben, um mit ihr die
nur auf diese Weise zu erreichende »Umerziehung der Massen« [37] herbei-
zuführen; das heißt, Klassik war nun wiederum und noch ausschließlicher
zum umfassenden erzieherischen Vorbild schlechthin geworden, das einer kri-
tischen Betrachtung nicht mehr unterzogen werden durfte. Die deutsche Klas-
sik hatte damit – im Rahmen der gesamten kuturellen Erneuerungsbewegung
seit 1933 – einen so entschieden ideologischen Vor- und Leitbildcharakter
gewonnen, daß immer weniger das konkrete geistige und literarische Werk
dieser Klassik in seinen komplexen historischen Intentionen und Abhängig-
keiten angesprochen als vielmehr nur ein allgemeiner, höchst verschwom-
mener Humanismusgedanke gemeint war, in dem alles Gute, Wahre und
Schöne der Vergangenheit, »alles Hohe und Schöne des deutschen Geistes-
lebens« [38] zusammengefaßt erschien, der in seiner abstrakt-sterilen Idealität
nun für die gesamte, äußerst diffuse kulturelle Regeneration des Volkes ein-
gesetzt werden konnte.

Am 7. Juli 1945 erfolgte die Gründung des »Kulturbundes zur demokrati-
schen Erneuerung Deutschlands«, dessen Publikationsorgan die Zeitschrift
»Aufbau« wurde. Im »Aufruf« zur Gründung des Kulturbundes vom 3./4. Juli
1945, von Johannes R. Becher und Bernhard Kellermann gezeichnet, wurde
die zentrale Aufgabe formuliert, die besten Deutschen aller Berufe und
Schichten zu sammeln, »um eine deutsche Erneuerungsbewegung zu schaffen,
die auf allen Lebens- und Wissensgebieten die Überreste des Faschismus und
der Reaktion zu vernichten gewillt ist und dadurch auch auf geistig kultu-
rellem Gebiet ein neues, sauberes, anständiges Leben aufbaut« [39]. Becher
aber, Hauptinitiator des Kulturbundes und sein erster Präsident, hob in seiner
Ansprache die hohe Bedeutung der klassischen deutschen Literatur für die
Herbeiführung dieses neuen sauberen und anständigen Lebens vor allem
hervor:

Wir können uns bei diesem hohen Beginnen auf die großen Genien unseres Volkes
berufen, die uns ein reiches humanistisches Erbe hinterlassen haben. Dieses reiche
Erbe des Humanismus, der Klassik, das reiche Erbe der Arbeiterbewegung müssen
wir nunmehr in der politisch-moralischen Haltung unseres Volkes eindeutig, kraftvoll,
überzeugend, leuchtend zum Ausdruck bringen. Unserer Klassik ist niemals eine klas-
sische Politik gefolgt. [40]

Johannes R. Becher, der schon »während der Zeit des Faschismus die Prin-
zipien der Kulturpolitik für die antifaschistisch-demokratische Periode exakt
ausgearbeitet hatte« [41], der entscheidende ideologische Anreger und Begrün-
der des »Kulturbundes« und der spätere erste Kultusminister der DDR, hatte
in den dreißiger und frühen vierziger Jahren eine Wandlung in seiner Hal-

tung zum deutschen klassischen Erbe vollzogen, die seine früheren kritischen, z. T. radikalkritischen Ansichten, noch als Vorsitzender des BPRS, gänzlich zurücknahm. [42] In seinem *Deutschen Bekenntnis. Fünf Reden zu Deutschlands Erneuerung*, das 1945 in der ersten Nummer des »Aufbaus« erschien, entfaltet Becher eine ideologische Konzeption für die Deutung und geschichtsphilosophische Einordnung der deutschen Klassik, die diese Epoche am Ende des 18. Jahrhunderts letztlich jeglichem kritischen Zugriff nun a priori entziehen soll.

Deutsche Klassik ist nun höchste Repräsentation einer »glanzvollen Kulturhöhe«, die von »den großen Genien unseres Volkes« [43] geschaffen worden ist; deutsche Klassik ist gegenüber jeder späteren Epoche und geschichtlichen Wirklichkeit reinste Vertreterin eines »anderen Deutschland«, das dann nur noch »im geheimen« weitergelebt hat, sie unterhält engste Beziehungen zum geheimen »Guten des deutschen Wesens«, das sich jedoch z. T. schon verkörpert findet in »all jenen anständigen, braven, fleißigen Menschen, deren Anständigkeit und Gutgläubigkeit auf das schändlichste mißbraucht wurde, deren Fleißes, deren Opferbereitschaft, deren Sparsamkeit, Treue und Pflichterfüllung man sich bemächtigte« [44]; innerhalb der deutschen Klassik aber stellt Goethes Werk »die erhabenste National- und Menschheitsleistung unseres Volkes« [45] dar. Die deutsche Klassik hat demgemäß zu den auf ihre Epoche folgenden geschichtlichen Entwicklungen nichts beigetragen, d. h. sie hat kein ungelöstes Problem zurückgelassen, vielmehr hat nach ihrer reinen und hehren Höhe der Beginn eines tiefen Falles, ein tiefer Verfall in der gesamten deutschen Geschichte eingesetzt. Becher spricht von einem »Absturz«, von dem »tiefen Fall, den wir getan haben von den Höhen unserer deutschen Klassik herab« [46]. »Fall und Absturz aber können überwunden werden«, der große »Auferstehungsdrang« im Volk verlange nach »einer Auferstehungsphilosophie, einer deutschen Erneuerungslehre, einer Aufbauideologie«, ein großes »Reformationswerk« sei zu beginnen, das zur »Neugeburt und Wiedergeburt unseres Volkes« [47] führen müsse, und in dieser neuen Reformation des deutschen Volkes könne deshalb die deutsche Klassik noch einmal auferstehen: »Die deutsche Klassik, der deutsche Humanismus werden in der Auferstehung unseres Volkes auch ihre Auferstehung feiern. Goethe vor allem [...] wird zu einem lebendigen Teil unseres Wesens werden; wäre sein Erbe lebendig gewesen in unserem Volk, hätten Millionen und aberdutzend Millionen Deutsche der Hitlerbarbarei niemals Gefolgschaft leisten können.« [48]

Schon im Februar 1946 hatte Wilhelm Pieck, auf der Ersten Zentralen Kulturtagung der KPD (3. bis 5. Februar), in seiner Rede *Um die Erneuerung der deutschen Kultur* die »Bereitstellung neuer wertvoller Bildungsgüter« angekündigt, d. h. »die Neuherausgabe der Werke unserer großen Klassiker«: »Es ist mir eine große Freude, hier erklären zu können, daß schon in allernächster Zeit die Werke Goethes und Schillers, Lessings und Heines, deren Neuauflagen wir angeregt und unterstützt haben, in den Buchhandlungen gekauft werden können.« Die Klassiker sollen die Gefahren einer Verengung des Blickfeldes, z. B. einer Beschränkung der Auseinandersetzungen auf die politischen Tagesfragen, vermeiden helfen durch ihren »weltweiten Horizont [...], der alle unsere Klassiker auszeichnete« [49]. Anton Ackermann aber

macht in seinem Grundsatzreferat »Unsere kulturpolitische Sendung« unmiß-
verständlich darauf aufmerksam, daß zwar nach zwölfjähriger Nazibarbarei
und Knechtschaft die »Freiheit der wissenschaftlichen Forschung und der
künstlerischen Gestaltung« als »eine der grundlegenden humanistischen For-
derungen« nun garantiert sei, jedoch, so betont er, wenn Pseudokünstler
»Zoten über den Humanismus, die Freiheit und Demokratie« reißen sollten,
dann werden sie das »gesunde Volksempfinden« zu spüren, und zwar »emp-
findlich« zu spüren bekommen: »Hier sind die Grenzen der Freiheit gezogen,
[...].« [50] Einbeziehung des Humanismus in diese Verbotsklausel, mit dem
die »ehemals so großen deutschen Kulturleistungen«, das »Edle, Gute und
Große« [51] des deutschen Volkes von Ackermann angesprochen sind, bedeu-
tet Verbot bzw. zumindest grundlegende Einschränkung jeder Möglichkeit
und jedes Versuchs, sich künstlerisch und literarisch mit dem klassischen
Erbe in einer gezielteren Weise kritisch auseinanderzusetzen; wenn auch die
sprachliche Spezifizierung »Pseudokünstler« und »Zoten« den Eindruck er-
wecken wollen, hier seien nur untalentierte Schmutzfinken gemeint. Damit ist
die kultur- und literaturpolitische Basis programmiert, die es ermöglicht, 1953
heftigste Angriffe gegen Eislers kritische Erbe-Rezeption in seinem *Johann
Faustus* zu führen, und die es noch 1973 gestattet, den neuen Versuch einer
kritischen Aneignung eines klassischen Erbes, wie im Falle von Plenzdorfs *Die
neuen Leiden des jungen W.*, in die kulturpolitischen und literaturideologi-
schen Grenzen zu weisen.

War kurz nach dem Zusammenbruch schon mit dem Wiederaufbau der
Klassikerstätten in Weimar begonnen worden, war das Deutsche Theater Ber-
lin am 7. September 1945 mit Lessings *Nathan* wiedereröffnet worden – es
folgten weitere Wiedereröffnungen mit Klassikeraufführungen –, so wurden
auch 1946 schon neue Lehrpläne dem Deutschunterricht zugrunde gelegt, die
sich durch eine »humanistische Konzeption« auszeichneten: »In der Schule
wurde besonders der klassischen deutschen Literatur eine wichtige bewußt-
seinsbildende Kraft zuerkannt.« [52] Und die Probleme, vor die sich die Ger-
manistik an den Universitäten gestellt sah – denn noch im Jahre 1948 gab
es »keinen historisch-dialektisch gebildeten Marxisten auf dem Lehrstuhl eines
germanistischen Instituts innerhalb der Philosophischen Fakultäten« [53] –,
wurden weitgehend mit Hilfe der literaturgeschichtlichen Arbeiten von Georg
Lukács gelöst, vor allem seinen in den dreißiger und vierziger Jahren in der
»Internationalen Literatur« erschienenen Essays zur deutschen Klassik, zu
Goethe, Schiller und Hölderlin; darauf wird noch im folgenden dritten Teil
genauer einzugehen sein.

Das Goethe-Jahr 1949 wird zu einem ersten »Höhepunkt in der schöpferi-
schen Aneignung der Klassik« [54]. Ohne jede Bemühung um differenzierende
Behutsamkeit läßt der Parteivorstand der SED in einer offiziellen Entschlie-
ßung verlauten, daß die neue Kultur »an das große kulturelle Erbe des klas-

sischen deutschen Humanismus anknüpft und dabei besonders den tiefen demokratischen und humanistischen Gehalt lebendig gestaltet, der aus Goethes Werk zu uns spricht«: »Durch den realen Humanismus des Marxismus wird auch die Humanitätsidee der klassischen deutschen Dichter für unsere Geschichtsepoche verwirklicht werden.« [55] Becher, Vorsitzender des Goethe-Komitees, das den »Plan der Maßnahmen zur Durchführung des Goethe-Jubiläums ausarbeitete, hält auf den Goethe-Festtagen der deutschen Nation in Weimar (24. bis 29. August) als »Repräsentant des antifaschistisch-demokratischen Deutschlands und der deutschen Arbeiterklasse« [56] eine Goethe-Rede unter dem Titel *Der Befreier,* die zwar das Ziel verfolgt, »das Reich, das Goethe heißt, zu durchdringen und neu zu entdecken«, jedoch im Grunde nur eine alte »Wiederentdeckung des Reiches« [57] Goethe meint.

Dieses Reich Goethe gehöre nicht der Vergangenheit an, sondern liege in der Zukunft, die die Aufgabe in sich berge, es »in seiner ganzen unvergleichlichen Größe wiedererstehen zu lassen« [58]. Becher vertritt noch einmal die Grundidee, wie schon 1945, daß der deutschen Klassik eine klassische deutsche Politik nicht gefolgt sei, daß deshalb »das große humanistische Werk unserer Klassik« unerfüllt bleiben mußte und nicht »seine große volkserzieherische Wirkung« ausüben konnte, vor allem über Goethe, »dem allermenschlichsten aller deutschen Menschen« [59]. Diese allermenschlichste Menschlichkeit aber biete in der Gegenwart auch Halt gegenüber dem »heulenden Elend« des Existentialismus [60]. Goethes »Wiedergeburtsstunde im Herzen des deutschen Volkes« wird eine »Goethe-Renaissance« bedeuten und zur gleichen Zeit ein »Wiederauferstehen unseres Volkes« [61] bringen; Goethe ist der eigentliche Befreier zu einem neuen Deutschland, das alle Deutschen in einem gemeinsamen Geist vereinigen könnte: »Goethes Geist schwebt über *ganz* Deutschland [...]. Durchdrungen, beseelt von Goethes Geist, kann deutsches Wesen genesen. Genesen an diesem Geist, kann deutsches Wesen wieder mit sich eins werden, auch in seinem politischen und staatlichen Gefüge.« [62]

Auch Alexander Abusch, seit den zwanziger Jahren mit Becher aufs engste verbunden, gelangt in seinem Beitrag zum Goethe-Jahr *Goethes Erbe in unserer Zeit* (zuerst gehalten als Rede im Parteivorstand der SED am 8. März 1949) zu einem ähnlichen Bild des hohen Erbes. Zwar gesteht er im Anschluß an Engels' Kritik (›die deutsche Misere besiegte auch Goethe‹) Leben und Werk Goethes große Widersprüche zu, jedoch die bürgerliche Verfälschung dieses Erbes seit 1848 verpflichte die Gegenwart, »das Erbe des Goetheschen Humanismus positiv für unseren gegenwärtigen Kampf zur demokratischen Erneuerung Deutschlands wirksam zu machen«, denn dieses Erbe repräsentiere ›in vollendetster Weise die Ideen des aufsteigenden und damals fortschrittlichen jungen Bürgertums« [63]. Vor allem aber seien zwei falsche Tendenzen in der zurückliegenden Arbeiterbewegung zu kritisieren: die »reformistisch-kleinbürgerliche«, welche »das bürgerliche Bildungsgut« einfach übernahm und »die kritische Auseinandersetzung mit ihm« allmählich vergaß, d. h. selbst nun bourgeoisen »Kunstgenuß« pflegte; und vor allem die

»sektiererische«, die das Kulturerbe leugnete und zeitweilig auch im BPRS ver-
treten war – von Becher aber bekämpft und besiegt wurde –, d. h. diejenige
Tendenz, die eine von Grund auf neue, selbständige proletarisch-revolutio-
näre Literatur schaffen wollte. Letztere beinhalte eine »primitive Negation
des Kulturerbes«, denn eine neue Literatur der Arbeiterklasse lasse sich nur
aus dem »Großen, Schönen und Fortschrittlichen« [64] des bürgerlichen Erbes
entwickeln. Wenn auch Goethe »ein bewußter Vorläufer des Sozialismus«
nicht gewesen sei, »das war er gewiß nicht«, denn »Goethe verstand nicht
die neue Entwicklung des Sozialismus«, so habe jedoch auf jeden Fall zu
gelten: »Trotz der tiefen Widersprüche im Leben Goethes war das Klein-
bürgerliche in ihm nicht der wahre Goethe.« Der wahre Goethe aber ruhe,
so schließt Abusch, »wahrhaft in den starken Händen der Arbeiterklasse,
der Erbauer der sozialistischen Welt« [65]. (Man hätte sich doch schon damals
fragen müssen, warum die geplante umfassende, ja totale Wiedergenesung
und Wiedergeburt Deutschlands, die gänzliche Umerziehung des deutschen
Volkes, die auf eine herzustellende sozialistische Welt von vornherein gerich-
tet waren, gerade bei diesen »tiefen Widersprüchen« einsetzen, d. h. auf
dieser zumindest höchst unsicheren Grundlage beginnen sollten?)

Becher und Abusch, die weitere kulturpolitische Führung der SED, die
Goethe-Feiern der Jugend, der Aktivisten, der Studenten im ganzen Land ver-
anstaltet, sind sich darin einig – von Becher schon seit langem vorbereitet –,
daß die Wiedererweckung und Wiedergeburt der deutschen Klassik im neuen
und zugleich alten Humanismus, gegenüber der faschistisch-ideologischen
Indoktrination vor 1945, eine Art geistiger »Revolution« im Volk, in allen
Schichten, eine geistig-kulturelle Revolution herbeiführen muß und soll. Die
Wiedergeburt der deutschen Klassik, Zentrum der gesamten antifaschistisch-
demokratischen Erneuerungs- und Erweckungsbewegung, ist und soll eine
humanistische Kulturrevolution sein, die zum »Bruch« mit der falschen Ver-
gangenheit führt, von »deutschen Reformatoren und Revolutionären« gelei-
tet wird, den »ganzen Menschen ergreift« und ihn total »umwandelt« [66],
den ganzen Menschen »von Grund auf« verwandelt, damit eine revolutionäre
»innere Erneuerung« und eine »Geisteswandlung« [67] des deutschen Volkes
herbeiführen wird. So erscheint es deshalb nur konsequent, wenn Becher
1951 in seinem Referat auf dem Ersten Gesamtdeutschen Kulturkongreß in
Leipzig (16. bis 19. Mai) diesen umfassenden Ansatz zu einer radikalen Kultur-
wandlung zum erstenmal eine »Kulturrevolution« nennt: »Es handelt sich
[...] um nichts Geringeres als um eine Kulturrevolution«, eine Kulturrevolu-
tion, die versuche, »den Unterschied zwischen der Intelligenz und dem Volk
aufzuheben«, deren Thematik der »neu sich bildende Mensch« sei, die »Schund
und Schmutz« der Massenliteratur zum Verschwinden und Millionen von
Menschen dazu bringt, »sich ernsthaft für ein Gedicht, für ein Gemälde,
für eine Fuge zu interessieren«, die auf diese Weise vor allem »das über-

ragende nationale Verdienst der deutschen Klassiker« [68] zu würdigen und
den Geist ihrer Werke aufzunehmen wisse.

Das Postulat und die Ideologie von der Wiedergeburt der deutschen Klassik
in der humanistischen Kulturrevolution impliziert aber, wie es Becher in seiner
Verteidigung der Poesie (1952) am Beispiel Goethes unmittelbar entfaltet,
entscheidende literaturkritische und literaturpolitische Konsequenzen für die
Gegenwartsliteratur. Wenn gelten soll:»Teilweise gehört Goethe der Ver-
gangenheit an, teilweise erleben wir ihn als Gegenwart, aber das eigent-
liche Goethesche Wesen liegt in der Zukunft«, dann bedeutet das für je-
den zu »neuzeitlichen Stil« und für jede zu »abstrakte Kunstrichtung«
(Becher arbeitet mit der Analogie mittelalterliche Kunst der Grünewalds,
Dürers und Cranachs versus moderne Kunst), daß sie weit hinter dem
großen klassischen Erbe in der Vergangenheit liegen:»Goethe in seiner Ver-
gangenheit eilt Generationen voraus, auch er: ein ›Überholer vieler Kom-
mender‹.« [69] Wenn, wie Abusch Ende 1948 in seinen Überlegungen *Über
das Schaffen unserer Schriftsteller* formulierte, das Ziel der sozialistischen
Literatur in der Schaffung des »großen Kunstwerks« gesehen werden muß,
desjenigen,»in dem das Leben und Streben unserer Epoche wirklich ge-
staltet ist«, dann war der Literatur damit durchaus ein weiter produktiver
Spiel- und Entfaltungsraum vorgegeben, es war jedoch zugleich ausgeschlos-
sen, das Streben der Epoche in ihrem Rückgriff auf den klassischen Humanis-
mus und die klassischen literarischen Traditionen kritisch auf ihre bestim-
menden Voraussetzungen, d. h. die ältere bürgerliche Vergangenheit in ihrem
Leitbildcharakter selbst kritisch als historische zu befragen; die zu ent-
wickelnde Literatur sollte durch »humanistischen Gehalt« die »großen so-
zialistischen Ziele« der Partei »würdig« [70] repräsentieren. Mit anderen
Worten, 1964 formuliert, die Literatur sollte auf die ideologische Grund-
lage verpflichtet werden,»daß der Weg des Neuen in der Literatur nur über
die gründliche Aneignung der humanistischen Traditionen der Vergangenheit
führt« [71]. Als Hauptfeinde aber aller humanistischen Traditionen werden
angesehen z. B.:»Formalismus und Dekadenz«,»Kosmopolitismus«,»alle Ein-
flüsse der zersetzenden amerikanischen Kulturbarbarei«, die »amerikanisch-
imperialistischen Ideologien« überhaupt, wie die »Barbarisierung durch die
Boogie-Woogie-›Kultur‹«, der allgemeine »imperialistische Kulturverfall«,
»neofaschistische Kulturreaktion und Dekadenz«, ferner »die Krise des Häß-
lichen«,»Kitsch« und »Proletkult«,»Schund und Schmutz«,»Kosmopolitis-
mus, Kitsch- und Gangsterliteratur« und der »Konstruktivismus«, ferner auch
»sinnloses Gekrakel auf Leinwand, Notenblatt und gedruckter Seite« [72],
denen in jedem einzelnen Fall das klassische Erbe entgegengehalten wird.
In dichterisch unmittelbarer Vergegenwärtigung aber durfte das klassische
literarische Erbe nur behandelt werden, wie es Becher als »wirklicher Erber
und Fortsetzer der deutschen Klassik« seit Ende der dreißiger Jahre vorbild-

haft in seinen Dichtungen versucht hatte, vor allem in seiner bewußten Nachfolgeschaft zu Hölderlin, aber auch zu Goethe [73], oder wie Arnold Zweig in seiner Eckermann-Novelle *Der Gehilfe* (durch das Goethe-Jahr 1949 angeregt) oder Louis Fürnberg in seiner Novelle *Begegnung in Weimar* (1952), welche die historische Begegnung der beiden Dichter, des großen polnischen Dichters Miekiewicz und Goethes, behandelt [74]. Weil aber in Bechers Dichtung »sich auf sozialistische Weise das Schöne der Vergangenheit mit dem Schönen der Zukunft vereint«, durfte er zugleich als »der erste Klassiker der deutschen sozialistischen Dichtung unseres Jahrhunderts« [75] bezeichnet werden, der – mit Worten von Ulbricht – »die großen humanistischen Traditionen, das bedeutende klassische Erbe mit dem Neuen unserer sozialistischen Epoche verbindet« [76].

Im Gegensatz zur würdigen Klassikernachfolge Bechers hat sich dagegen Hanns Eisler 1952 mit seinem Text zu der geplanten Faust-Oper *Johann Faustus* am klassischen Erbe gänzlich vergriffen. Das Textbuch, das 1952 im Aufbau-Verlag erschien – die Musik zur Oper ist niemals geschrieben worden, da sich Eisler heftigsten, unüberwindbaren Angriffen aus der geschlossenen kulturpolitischen Front ausgesetzt sah –, stellt die Hauptfigur nach der im gleichen Jahr erschienenen und in gewisser Weise programmatischen Deutung durch Ernst Fischer, die ebenfalls totaler Kritik verfiel, als »eine Zentralgestalt der deutschen Misere« dar, den »deutschen Humanisten als Renegaten« [77]. Der Pakt mit dem Teufel erscheint als Konsequenz eines Rückzugs aus gesellschaftlicher Verantwortung, der gewährte maximale Genuß als Betäubung des Gewissens, das ihm – Faust – immer wieder vorhält, er habe versagt, versagt, als er die Thesen Thomas Münzers – die Handlung ist in die Zeit nach den Bauernkriegen verlegt – zwar guthieß, aber vor den revolutionären Folgen zurückschreckte; nach Fischers Deutung war damit »die Nacht der deutschen Misere« [78] angebrochen. Das »Neue Deutschland« reagierte auf diesen Versuch einer – von Eisler jedoch keineswegs ausdrücklich intendierten – kritischen Ergänzung des klassischen Erbes, des Goetheschen Werks als eines der höchsten Gipfelpunkte der deutschen Nationalliteratur, mit der zusammenfassenden Feststellung ohne Umschweife: »›Johann Faustus‹ [...] ist pessimistisch, volksfremd, ausweglos, antinational«, und die entscheidende Frage wird erhoben: »Wie ist es möglich, daß eine solche, dem deutschen Nationalgefühl ins Gesicht schlagende Konzeption für eine Faust-Oper überhaupt entstehen konnte.« [79] Alexander Abusch aber bekannte in seinem Beitrag *Faust – Held oder Renegat in der deutschen Nationalliteratur?*, daß es »wirklich völlig neu« sei, »die unvergängliche Gestalt des geistigen Helden der klassischen deutschen Literatur« als eine Zentralgestalt der deutschen Misere darzustellen, zumal es sich schon in der Faustsage nur um eine weltanschauliche Problemkonstellation handle, eine Beziehung von ihr zur plebejisch-münzerischen Bewegung der Bauernschaft aber nicht

herstellbar sei [80]; damit aber ist Kultur letztlich wieder zum reinen Geist entfremdet worden, der von jeder materiellen, geschichtlich-gesellschaftlichen Basis abgelöst erscheint, der durch historische Faktizitäten in seiner Reinheit nur getrübt werden kann. Auch Brecht, der Eisler in seiner heftigen Auseinandersetzung mit der kultur- und literaturpolitischen Leitung der SED zu Hilfe eilte [81], sah sich in seiner eigenen kritischen Klassik-Rezeption zu Anfang der fünfziger Jahre (*Urfaust*-Inszenierung und *Hofmeister*-Bearbeitung vor allem) vor Probleme gestellt, die jedoch in der offiziellen Resonanz nicht diese Bedeutung erlangen konnten [82]. Eine gezieltere Auseinandersetzung mit den einzelnen Phasen seiner Erbe-Rezeption begann erst Anfang der siebziger Jahre.

Im August 1953 – im gleichen Jahr war das Ministerium für Kultur geschaffen und Becher sein erster Präsident geworden – beschloß der Ministerrat der DDR die Gründung der »Nationalen Forschungs- und Gedenkstätten der klassischen deutschen Literatur in Weimar«, die Goethe-Nationalmuseum, Institut für deutsche Literatur (zur Erforschung der humanistischen Literatur der klassischen Epoche), Zentralbibliothek der deutschen Klassik, Goethe- und Schiller-Archiv mit dem geplanten Museum der deutschen Literatur vereinigten und denen die Aufgabe übertragen wurde, »dieses große Erbe unserer Nation zum Besitz des ganzen Volkes zu machen«, zum »Allgemeingut des deutschen Volkes« [83] werden zu lassen.

1954 wurde die »Bibliothek deutscher Klassiker« von Helmut Holtzhauer, dem Direktor der Forschungs- und Gedenkstätten (von 1954 bis zu seinem Tod im Jahr 1973), gegründet, die »das humanistische und fortschrittliche Werk der deutschen Klassik in wohlfeilen, geschmackvollen Ausgaben in hohen Auflagen herausbringen« sollte und nach erfolgreichem Abschluß des Unternehmens im Jahr 1973 nun die »Volksbibliothek der Klassiker« [84] darstellt. Die beiden wichtigsten Publikationsorgane für die wissenschaftliche Forschung wurden die von den Forschungs- und Gedenkstätten herausgegebene Reihe »Beiträge zur deutschen Klassik«, deren erster Band 1955 erschien, und die im Auftrag der Forschungs- und Gedenkstätten 1955 zum erstenmal herausgegebene neue Zeitschrift der »Weimarer Beiträge« [85], die in den ersten beiden Jahren ihres Erscheinens ausschließlich mit der klassischen deutschen Literatur – »mit dem Werk Goethes und Schillers im Zentrum« [86] – beschäftigt war. 1957 erschien zum erstenmal in der Reihe »Erläuterungen zur deutschen Literatur« der umfangreiche Band »Klassik« (6. Aufl. 1971), der vor allem Lehrern und Studierenden in Gestalt ausführlicher Biographien und Werkanalysen praktische Hilfe geben sollte.

Die von den Nationalen Forschungs- und Gedenkstätten im zehnten Jahr ihres Bestehens in Weimar von 1964 bis 1966 veranstaltete Ausstellung »Arbeiterbewegung und Klassik« (begleitet von einer »Internationalen Wissenschaftlichen Konferenz über Arbeiterbewegung und Klassik – Probleme der Rezeption des klassischen Erbes« im November 1964) stand unter dem Leitgedanken, daß der sozialistische Humanismus eine Renaissance des Humanismus der klassischen Epoche der deutschen Literatur auf wissenschaftlicher Grund-

lage darstelle, der »das Gedankengut vom Guten, Wahren und Schönen und die ihm entsprechenden poetischen und künstlerischen Leistungen« entweder schon aufgenommen habe oder aber die Klassik nach wie vor als »künstlerisch beispielhaft, hohes und verlockendes Ziel« [87] ansehe. Die deutsche Klassik habe in der DDR »die wahre Heimstatt« gefunden, ihre vorbildliche Bedeutung sei weiter in »Massenideologie« [88] umzusetzen. Wenn aber von der Überzeugung ausgegangen wird, daß die Ethik des klassischen Humanismus »ohne jeden Bruch« in die des sozialistischen übergeht, dann darf und muß für die Literatur zugleich gefolgert werden: »Für das künstlerische Bewußtsein gibt die Klassik Leit- und Vorbilder, ja Maßstäbe«, und der Gedanke erscheint durchaus vertretbar, z. B. die Lyrik der Gegenwart unmittelbar an Gedichten Goethes oder Heines zu messen: »Warum nicht? Man kann doch nicht jeden mit seiner eigenen Elle messen.« [89]

Schon im Bitterfelder Weg, 1959 begonnen, war zum erstenmal in neuer, umfassenderer kultur- und literaturpolitischer Programmatik zwischen der Rezeption des vorbildlichen klassischen Erbes und der neuen sozialistischen Literatur, die aus der Bewegung schreibender Arbeiter hervorgehen sollte, eine enge Beziehung hergestellt worden: »Das Studium der klassischen Literatur mußte die Voraussetzung für die eigene künstlerische Leistung werden, denn ohne schöpferische Aufnahme und Verarbeitung der Dichtung der Vergangenheit kann sich die sozialistische Literatur nicht entwickeln.« [90] In einem Leitartikel des »Neuen Deutschland« vom 5. Februar 1961 mit dem Thema *Goethe und die schreibenden Arbeiter* wurde festgehalten und den schreibenden Arbeitern und Genossenschaftsbauern wie auch den jungen sozialistischen Schriftstellern noch einmal ins Gedächtnis gerufen, daß sie neben den Werken des sozialistischen Realismus auch »die ›Novelle‹ von Goethe, Lessings Fabeln, Kleists Anekdoten und Erzählungen, Heines Reisebilder und manches andere klassische Werk« kennen müßten, um die eigene Prosa an dieser deutschen Meisterprosa zu bilden: »Ja, müssen sie nicht den Reichtum an humanistischen Gedanken, den das deutsche Volk im Werk seiner großen Dichter und Schriftsteller besitzt, in sich aufnehmen, um ihn in unserer Gesellschaftsordnung, frei von Ausbeutung und Unterdrückung, zur vollen Entfaltung zu bringen? Wie können sie denn dem Prozeß, in dem sich die humanistischen Ideale der deutschen Klassik in unserer Epoche verwirklichen, die literarisch gültige Form geben, wenn ihnen diese Ideale nicht ernsthaft vertraut sind?« [91] »Weimar und Bitterfeld« bezeichnet von nun an die kulturelle, ideologische und literarische Einheit, in der sich die Klassik erst voll verwirklichen wird. Insgesamt aber hat zusammenfassend für das Verständnis der gesamten Epoche der humanistischen Kulturrevolution zu gelten, wie 1964 betont festgestellt wurde: »Es gibt keinen Beschluß unserer Partei zu kulturellen Fragen, in dem nicht auf die Bedeutung des klassischen kulturellen Erbes hingewiesen wurde.« [92]

3. Lukács' Klassikbild und die sozialistische Kulturrevolution

Wie Detlef Glowka in seiner 1968 erschienenen Arbeit über die Wirkungs-
geschichte Lukács' in der DDR und BRD im Zeitraum von 1945 bis 1965
sichtbar gemacht hat, ist die große Wirkung Lukács' nach 1945 im östlichen
Teil Deutschlands darauf zurückzuführen, daß seine politisch-weltanschau-
liche Haltung den ideologischen Bedürfnissen der aufzubauenden antifaschi-
stisch-demokratischen Ordnung ziemlich genau entsprach. Und er gewann in
dem Maße an Bedeutung, in dem eine »geschlossene politische Ideologie
als eine Art geistigen Überbaus der antifaschistisch-demokratischen Ord-
nung« fehlte: »Lukács wurde in der SBZ und in den ersten Jahren der DDR
von vielen Intellektuellen nicht nur als marxistischer Literaturkritiker, son-
dern allgemeiner noch als marxistischer Lehrmeister empfunden.« [93] Vor
allem aber mußte Lukács, der eine konsequente antifaschistische Haltung, ein
ausgeprägtes Traditionsbewußtsein und eine sozialistische Perspektive vertrat,
die fortschrittlichem bürgerlichen Denken durchaus entsprechen konnte, je-
ner jungen Intelligenz entgegenkommen, die sich im Rahmen der gesell-
schaftlichen Neuordnung dem Marxismus zuwenden wollte, und dies insbe-
sondere auch in den universitären Bereichen von Germanistik und Literatur-
wissenschaft. [94]

Nach Ursula Wertheim haben die nach 1945 in der SBZ herausgebrach-
ten und »unter den Literaturstudenten weitverbreiteten Studien von Georg
Lukács« aus den dreißiger und vierziger Jahren dem Studierenden die Mög-
lichkeit einer ersten, für ihn entscheidenden neuen Orientierung gegeben,
»Literatur im Zusammenhang mit Gesellschaftsgeschichte zu sehen«, die
Möglichkeit einer neuen Orientierung vor allem aufgrund des Sachverhalts,
»daß es 1948 noch keinen historisch-dialektisch gebildeten Marxisten auf
dem Lehrstuhl eines germanistischen Instituts innerhalb der philosophischen
Fakultäten an den Universitäten der damaligen sowjetisch besetzten Zone
Deutschlands gab« [95]. Zu diesen Studien aber gehörten auch die in der von
Becher geleiteten Moskauer Exilzeitschrift »Internationale Literatur« erschie-
nenen Essays über *Hölderlins Hyperion* (1935), *Schillers Theorie der moder-
nen Literatur* (1937), *Der Briefwechsel zwischen Schiller und Goethe* (1938),
Wilhelm Meisters Lehrjahre (1939), die zusammen mit dem 1939 in Moskau
an anderem Ort erschienenen Essay *Die Leiden des jungen Werther* 1947 in
der Buchveröffentlichung *Goethe und seine Zeit* von Lukács neu heraus-
gegeben wurden. [96]

Lukács hat aber nicht nur, den Ruf einer ersten Autorität auf den Ge-
bieten der Literaturtheorie und Literaturgeschichte erlangend, an den Uni-
versitäten gewirkt und über sie die marxistische Ausbildung der Deutsch-
lehrer beeinflußt, die seine Werke als »Handbücher des Germanistikstu-
diums« ansehen lernten, sein Denken wurde auch über Zeitungs- und Zeit-

schriftenredaktionen, Verlage und den Schriftstellerverband wirksam, so daß später vom »großen Einfluß unter einigen der einflußreichsten Schriftsteller«, vom Besetzthalten so ziemlich aller »literaturverbreitenden Maschinerie« durch die Lukács-Schule gesprochen, darauf hingewiesen werden konnte, daß »Theorie und Praxis der Behandlung der sozialistischen Literatur von Georg Lukács ihre Fortsetzung fanden in den Rezensionen einer ganzen Reihe von Kritikern«, die »Tendenzen der Negierung, der Verächtlichmachung gerade des Neuen in unserer Literatur« vertraten, in »einer Reihe unserer Zeitungen und Zeitschriften«: »Das setzte sich in der Verlagspolitik usw. fort.« [97] Womit die selbständige, offizielle kulturpolitische Linie, für die in den ersten Jahren des Neuaufbaus der Name Becher stellvertretend stehen kann, wesentlich unterstützt wurde, nämlich die Werke der deutschen Klassik und der deutschen klassischen Literatur gegenüber der sozialistischen Literatur der Vergangenheit und eigenen Gegenwart vorrangig zu fördern.

Für Lukács stellt die deutsche Klassik, wie er es programmatisch in seinem Anfang 1947 geschriebenen Vorwort zu *Goethe und seine Zeit* formumuliert, in Parallelität zur philosophischen Epoche des deutschen Idealismus eine große geistige Revolution, eine der größten, genialsten »geistigen Revolutionen« des europäischen Bürgertums dar. Und diese geistige Revolution erscheint nun in ihrer Größe sogar bedingt durch die »deutsche Misere«, gerade aufgrund dieser Misere möglich geworden, aufgrund also der seit Marx und Engels immer wieder so radikal kritisierten schlechten deutschen Sonderentwicklung. Denn die »wirtschaftliche und gesellschaftliche Zurückgebliebenheit Deutschlands« hat für »die großen Dichter und Denker« nach Lukács durchaus charakteristische Vorteile mit sich gebracht, einen »bedeutenden Vorteil« insgesamt, insofern sich die Dichter und Denker aufgrund der ökonomisch-gesellschaftlichen Misere der »rein ideologischen Seite« der epochalen Probleme, vor allem derjenigen der Französischen Revolution, zuwenden, »kühne Fragestellungen« entwickeln und ein »kühnes Zuendedenken der auf sie gefundenen Antworten« in Geruhsamkeit verfolgen konnten. In Deutschland war »für den Geist, für die Konzeption, für die Darstellung ein beträchtlicher, relativ grenzenlos scheinender Spielraum« vorgegeben, »wie ihn die Zeitgenossen der westlichen entwickelteren Gesellschaften nicht kennen konnten« [98], d. h. Deutschland konnte gegenüber den anderen Völkern, vor allem Frankreich mit seiner Revolution, die geistige Führung übernehmen, gerade weil es gegenüber den anderen Ländern Europas durch diese ökonomisch-gesellschaftliche und auch politische Misere ausgezeichnet war.

Lukács löst also – bei allen Zugeständnissen bezüglich bestimmter kleinbürgerlicher Aspekte ihrer Werke und ihres Geistes [99] – die deutsche Klassik letztlich von jeder ökonomisch-gesellschaftlichen Basis ab, um ihr einen genial-kühnen Vorbildcharakter verleihen, um sie auf eine reine ideologische Höhe bringen zu können, die in ihrer gesamten Aufgabenstellung und Grund-

struktur von irdisch-materieller Wirklichkeit nicht mehr berührt ist: das Selbstverständnis des deutschen Idealismus als umfassend durchgeführte reine Revolution des Geistes, als die der Französischen Revolution weit überlegene und deshalb zukunftsträchtigere Leistung ist also hier letztlich auf die literarische Epoche der deutschen Klassik übertragen worden. Die Weimarer Kultur kann deshalb auch noch als »richtunggebend für das Deutschtum der Gegenwart« angesehen werden, d. h. »die Verpreußung des deutschen Geistes« überwinden helfen, die nach Lukács im 19. Jahrhundert nach 1848 zur bestimmenden Wirklichkeit geworden ist und im deutschen Faschismus nur ihre letzte, konsequenteste Ausprägung erhalten hat. In diesem Sinne kann »das Original« wieder »ernsthaft und progressiv zur Wirkung gelangen«, zumal zugleich zu sehen ist, daß in der geistigen Revolution der deutschen Klassik die Französische Revolution aufgenommen und vollendet worden ist: »Diese Literatur ist die ideologische Vorbereitungsarbeit zur bürgerlich-demokratischen Revolution in Deutschland« [100]. Deutsche Klassik hat also und vermag »die demokratische und sozialistische Erneuerung der Kultur der Gegenwart [101] zu leisten, zumindest zentral zu beeinflussen, was, um den Gedankengang abzuschließen, die späteren Ansätze und Beispiele für eine selbständige sozialistische oder proletarisch-revolutionäre Literatur niemals zu leisten vermögen.

Wenn Lukács sein in den dreißiger und frühen vierziger Jahren entstandenes Klassikbild deshalb als ein Beitrag »zu einer neuen deutschen Ideologie« [102] verstanden wissen will, wie sie ähnlich vor allem Becher nach 1945 programmatisch angestrebt und entworfen hat, einer Ideologie, deren zentrale politische Bezugsperspektive die neue antifaschistisch-demokratische Ordnung ist, die als Vorstufe zum späteren Sozialismus interpretiert wird, dann mußte dieses Klassikbild und seine ungeheure kulturpolitische, literatur- und wissenschaftspolitische Wirkung von dem Augenblick an in der DDR in zunehmendem Maße problematisiert werden, in dem diese sich anschickte, die neuen Grundlagen für die Entwicklung und den Sieg der sozialistischen Gesellschaftsordnung zu schaffen. Wenn auch der Hauptanlaß für den Beginn einer kritischen Abwendung von Lukács' Denken in dessen Beteiligung am Ungarn-Aufstand von 1956 zu suchen ist, so sind jedoch die tieferen neuen ideologischen Voraussetzungen der Kritik in einer Entwicklung zu lokalisieren, die als selbständige ökonomisch-gesellschaftliche und kulturpolitische Entwicklung etwa 1957/58 beginnt und 1963, auf dem VI. Parteitag, ihren ersten großen Abschluß findet. Diese Entwicklung aber führte auf kulturpolitischem Gebiet von der humanistischen Kulturrevolution zum Postulat und Programm einer neuen sozialistischen Kulturrevolution.

»Die Wende brachte auf kulturellem Gebiet die 30. Tagung des Zentralkomitees der Sozialistischen Einheitspartei Deutschlands, die vom 30. Januar bis zum 1. Februar 1957 stattfand«, eine Wende, die zu dem Zeitpunkt

erfolgte, als der Übergang zur Vorbereitung des neuen großen Siebenjahr-
plans geplant wurde,»dessen Erfüllung den Sieg des Sozialismus in der
Deutschen Demokratischen Republik und damit die moralisch-politische Ein-
heit des Volkes bringen wird«. [103] War schon in den Jahren 1952 bis
1954 mit einer ersten»planmäßigen Errichtung der Grundlagen des Sozialis-
mus in der DDR« [104] begonnen worden, so formulierte jedoch erst der
im März 1956 festgelegte zweite Fünfjahrplan, der 1959 in den Siebenjahr-
plan übergeführt wurde, die Grundaufgabe explizit, die Grundlagen des So-
zialismus ohne Verzögerung zu schaffen, den Sieg der sozialistischen Pro-
duktionsverhältnisse herbeizuführen. Dies aber mußte bedeuten: wesentliche
Steigerung der Produktion – Erhöhung der Arbeitsproduktivität – Inten-
sivierung der sozialistischen Erziehung und Bildung als Voraussetzung für
letztere, wobei die neuen Erziehungsziele einerseits an den Forderungen und
an der Weiterentwicklung der wissenschaftlich-technischen Revolution, an-
dererseits aber auch und vor allem an der Entfaltung einer neuen sozialisti-
schen Einstellung zu Arbeit und Gesellschaft orientiert sein sollten. Ulbricht
wies demgemäß auf dem 30. Plenum des ZK der SED Ende Januar 1957 die
neue kulturpolitische Richtung an, wenn er Schriftsteller, Künstler und Jour-
nalisten aufforderte, die bisherige»Vorliebe für Enthüllungen der Fehler in der
Vergangenheit und der bestehenden Mängel« abzulegen, um die neue»Haupt-
aufgabe« wahrnehmen zu können,»die darin besteht, all das Neue und Fort-
schrittliche zu fördern, das ständig im Verlauf des sozialistischen Aufbaus
geboren wird« [105], d. h. sich den Fragen und Aufgaben des sozialistischen
Aufbaus der Gesellschaft unmittelbar zuzuwenden.

Wie auf dem V. Parteitag im Juli 1958 von Ulbricht im Rückblick auf
die gesamte Entwicklung nach 1945 im einzelnen festgestellt wird, sei seit 1945
und besonders seit 1949 bis zum V. Parteitag»die erste Etappe der Kultur-
revolution« zurückgelegt worden, die in ihrem»antifaschistisch-demokrati-
schen Charakter« gegen»die Überreste der nazistischen Unkultur« gekämpft
und»besonders die humanistische Literatur und Kunst der deutschen Klas-
siker gefördert« habe. Nun sei aber dabei noch keineswegs»die Trennung
von Kunst und Leben, die Entfremdung zwischen Künstler und Volk, die in
der bürgerlichen Gesellschaft so katastrophale Ausmaße erreicht haben«,
schon aufgehoben worden; es müsse deshalb für die folgende zweite Etappe
der Kulturrevolution, der sozialistischen Kulturrevolution, der Leitspruch gel-
ten:»In Staat und Wirtschaft ist die Arbeiterklasse der DDR bereits der
Herr. Jetzt muß sie auch die Höhen der Kultur stürmen und von ihnen
Besitz ergreifen.« Der militante Sturm auf die Kultur soll aber vor allem
über den Weg einer neuen sozialistischen Erziehung in zweifacher Hinsicht
erfolgen, der weiteren»sozialistischen Erziehung der Kulturschaffenden einer-
seits und der kulturbedürftigen Massen andererseits« [106], womit zugleich die
Basis für den Bitterfelder Weg formuliert ist, der Schriftsteller und werk-

tätige Bevölkerung neu zusammenführen soll. Der Beschluß des V. Parteitages bestimmt die neue »sozialistische Kulturrevolution« ausdrücklich als »einen notwendigen Bestandteil der gesamten sozialistischen Umwälzung«, die »das neue Bildungsideal des sozialistischen Menschen« [107] verwirklichen wird. Die Feststellung der »Zurückgebliebenheit des sozialistischen Bewußtseins hinter der fortschreitenden gesellschaftlichen Entwicklung« [108] aber mußte sofort auch zu der Frage führen, ob man sich nicht auch in der bisherigen Kultur-, Wissenschafts- und Literaturpolitik entscheidende Versäumnisse und Fehler hatte zuschulden kommen lassen.

Im zweiten Heft der »Weimarer Beiträge« von 1958 bezieht sich der Rechenschaftsbericht des Redaktionskollegiums *Über die Aufgaben der Zeitschrift für deutsche Literaturgeschichte* auf Kurt Hager, der darauf hingewiesen habe, daß gegenüber der fortschreitenden Entwicklung in Industrie, Landwirtschaft und Gesellschaft an den Universitäten in vielen Fachrichtungen ein »Vorhandensein überholter, veralteter Lehrmeinungen und Arbeitsmethoden« feststellbar sei, und es zieht die Folgerung, daß die »Verwirklichung der sozialistischen Revolution auf dem Gebiet der Ideologie und Kultur«, in den »Bereichen der Literatur- und Sprach-, Kunst- und Musikwissenschaft« von der alleinigen Voraussetzung ausgehen könne, »den dialektischen und historischen Materialismus zur festen theoretischen Grundlage der gesamten Arbeit zu machen«. Zwei Hauptaufgabengebiete der literaturwissenschaftlichen Forschung, die bisher kaum in Angriff genommen worden seien, könnten sich dann vor allem entwickeln: »die Erscheinungen der sozialistischen Literatur wissenschaftlich zu bearbeiten und eine marxistische Darstellung der Geschichte der deutschen Literatur zu geben«, die als Gesamtdarstellung noch fehle. Vor allem aber müsse eine umfassende kritische Auseinandersetzung mit Georg Lukács begonnen werden, denn es stehe fest, »daß die studierende Jugend bisher in Georg Lukács' Werken die Hauptquelle marxistischer Literaturwissenschaft gesehen hat«. [109] Und im gleichen Heft der »Weimarer Beiträge« leitet Hans-Günther Thalheim diese Kritik schon ein mit seinen *Kritischen Bemerkungen zu den Literaturauffassungen Georg Lukács' und Hans Mayers;* er stellt vor allem heraus, daß Lukács im Falle der deutschen Klassik nur auf »Spitzenleistungen« des »einzelnen außergewöhnlich begabten Individuums« konzentriert sei, das »die Entstehung eines repräsentativen Dichtwerkes zu einem irrationalen Vorgang« werden lasse, und daß dabei insbesondere die schöpferische Rolle der »Volksmassen und ihrer Literatur« unterschätzt, daß vor allem »der Klassencharakter der Dichtung« vernachlässigt werde; nicht zuletzt sei deshalb der literaturwissenschaftlichen Forschung – dies eine Hauptfolgerung aus seiner Kritik Lukács' am Ende – die Aufgabe gestellt, einen Schwerpunkt ihrer Arbeit auf die sozialistische Gegenwartsliteratur zu legen. [110] Thalheims Kritik folgt ein Sonderheft der »Weimarer Beiträge« zu Georg Lukács im gleichen Jahr. Paul Rei-

mann spricht an anderer Stelle nun ausdrücklich von der »sozialistischen Literaturwissenschaft«, die als diese an der »sozialistischen Kulturrevolution« teilzunehmen habe, wobei das Hemmnis ›Lukács‹ überwunden werden müsse, der vor allem mit dazu beigetragen habe, daß die Geschichte in der Literaturgeschichte bisher zu wenig berücksichtigt worden sei; vor allem aber müsse in diesem Zusammenhang auch eine neue »Klarheit darüber geschaffen werden, daß der ästhetische Geschmack der Arbeiterklasse sich grundlegend von dem der Bourgeoisie unterscheidet«. [111] Insgesamt wird schließlich schon 1958 im Hinblick auf den V. Parteitag festgestellt, daß die universitären Lehr- und Forschungsmethoden der literaturwissenschaftlichen Germanistik es bisher versäumt haben, den sozialistischen Realismus und die sozialistische Gegenwartsliteratur in den Mittelpunkt ihrer Arbeit zu rücken, dies habe aber seinen Grund darin gehabt, »daß die bürgerliche Ideologie und der Revisionismus [...] im germanistischen Fach vorherrschten«. [112]

Lukács hat seit *Geschichte und Klassenbewußtsein* (1923) immer wieder betont, daß es für den dialektischen Materialismus »letzten Endes keine selbständige Rechtswissenschaft, Nationalökonomie, Geschichte usw.«, d. h. auch Literaturtheorie, Literaturwissenschaft und Literaturgeschichte geben kann, »sondern nur eine einzige, einheitliche – geschichtlich-dialektische – Wissenschaft von der Entwicklung der Gesellschaft als Totalität«. [113] Mit dieser uneingeschränkten methodologischen Basis, die ihre Herkunft aus dem bürgerlichen Idealismus nur schwer verleugnen kann, war aber jede Tür zum paradiesischen Reich unkontrollierbarer, abstrakter Geschichts- und Gesellschaftskonstruktionen mit ihren pseudowissenschaftlichen Unterabteilungen geöffnet, d. h. faktisch-empirische Geschichts- und Gesellschaftsforschung, von Lukács als »Vulgärsoziologie« methodologisch immer wieder abgewertet [114], vermag letztlich niemals eine Korrektur vorausgesetzter Idealität zu erbringen. Auf diese methodologische Basis, deren Probleme – vor allem für die Literaturtheorie und Literaturwissenschaft – in der DDR aufgrund der dargestellten Voraussetzungen erst spät erkannt wurden, trifft deshalb durchaus auch noch zu, was Lukács im Rückblick selbstkritisch 1962 zu seiner frühen vormarxistischen *Theorie des Romans* zusammenfassend festgestellt hat:

Heute ist es nicht mehr schwierig, die Schwächen der geisteswissenschaftlichen Methode klar zu sehen. [...] Es wurde Sitte, aus wenigen, zumeist bloß intuitiv erfaßten Zügen einer Richtung, einer Periode etc. synthetisch allgemeine Begriffe zu bilden, aus denen man dann deduktiv zu den Einzelerscheinungen herabstieg und so eine großzügige Zusammenfassung zu erreichen meinte. [115]

Hans Koch faßt in seiner Bestimmung der neuen *Aufgaben der marxistisch-leninistischen Literaturwissenschaft im Siebenjahrplan* von Anfang 1960 die bisherige Lukács-Kritik zusammen, wenn er Lukács betont, ja allein für das Nachwirken »negativer Züge der spätbürgerlichen germanistischen Universi-

tätswissenschaft«, für die »Trennung von Literatur und Geschichte« in Universität und Schule, darüber hinaus in der allgemeinen Literaturkritik in der DDR verantwortlich macht, für den »tiefen Einbruch des modernen Revisionismus«, den »Revisionismus Lukács'scher Prägung«, der zwar »im wesentlichen politisch geschlagen und ideologisch zurückgedrängt«, »literaturtheoretisch und -historisch jedoch noch längst nicht überwunden« [116] sei. Zwar könne es nicht prinzipiell darum gehen, wie in der bürgerlichen Literaturwissenschaft der Gegenwart, »einen tiefen Graben zwischen dem Erbe der Vergangenheit und den gegenwärtigen Lebensinteressen der Volksmassen zu ziehen«, jedoch müsse die »klare Perspektive« nun leitend werden, daß die sozialistische Kultur sich jedem Erbe verschließt, »in dem das Schinden und Schaben der arbeitenden Klassen verherrlicht, die Menschen beleidigt, der Ausbeutung und Unterdrückung, dem Chauvinismus und Militarismus Kränze gewunden werden«. Diese neue Perspektive werde auf jeden Fall die Versuche fortsetzen und intensivieren lassen, die schon »zur Überwindung des weitverbreiteten Klassikbildes Georg Lukács'« unternommen worden seien, »eines Bildes, bei dessen Gesamtkonzeption der moderne Revisionismus den Pinsel geführt hat« [117], d. h. revisionistisches bürgerliches Denken die ideologische Grundrichtung bestimmt hat.

Zwar ist das Klassikbild Lukács' bis heute in der literaturgeschichtlichen Forschung und in seiner besonderen Bedeutung für die marxistische Literaturtheorie in der DDR keineswegs grundlegend überwunden worden, zwar hat explizit bis zur Gegenwart keine gezielte, umfassendere theoretische Auseinandersetzung mit der Klassik-Ideologie dieses großen Vorbildes stattgefunden, jedoch war mit Beginn dieser neuen wissenschaftskritischen Bemühungen seit 1957 eine Entwicklung eingeleitet, die zumindest in Ansätzen schon früh zu einer Problematisierung der zuvor in vielen Jahren aufgebauten, geschlossenen, kaum angreifbaren Klassik-Ideologie führen mußte, die bis dahin die gesamte Kulturpolitik, die Literaturpolitik und die Wissenschaftspolitik von Germanistik und Literaturwissenschaft, damit auch die Literaturkritik so weitgehend bestimmt hatte. Die neue Etappe der sozialistischen Kulturrevolution, genauer die neue sozialistische Kulturrevolution mußte gegenüber der humanistischen Regeneration der ersten anderthalb Jahrzehnte auf der Grundlage des verkündeten und bis 1963 durchgeführten Sieges der sozialistischen Produktionsverhältnisse zwangsläufig zu der Erkenntnis führen, daß spezifische Grundvoraussetzungen des sozialistischen Menschenbildes, der sozialistischen Gesellschaft und des historischen Materialismus bisher zu wenig bei der ideologischen Deutung und Aneignung des bürgerlichen Erbes der deutschen Klassik, der bürgerlichen Vergangenheit überhaupt berücksichtigt worden waren.

4. Das »klassische Erbe« als Grundproblem der »entwickelten sozialistischen Gesellschaft«

Der »Sozialismus« als »erste Phase des Kommunismus« stellt die Stufe des »Übergangs« zur vollendeten kommunistischen Gesellschaft dar, auf der zwar noch Klassenunterschiede bestehen, zahlreiche Reste bürgerlicher und kleinbürgerlicher Ideologie die gesellschaftliche Auseinandersetzung und Entwicklung noch bestimmen, in der jedoch die werktätige Bevölkerung schon die politische und ökonomische Macht voll innehat. [118] Wird in den Beschlüssen des V. Parteitages der SED von 1958 erstmals von der unmittelbaren Schaffung der Grundlagen des Sozialismus gesprochen, so in den Beschlüssen des VI. Parteitages von 1963 der Sieg der sozialistischen Produktionsverhältnisse verkündet: »Zu Beginn der sechziger Jahre waren in der DDR die Grundlagen des Sozialismus errichtet.« [119] Dies sollte bedeuten, daß die Durchsetzung der sozialistischen Produktionsverhältnisse in allen wichtigen Bereichen »die Ausbeutung des Menschen durch den Menschen [...] unwiderruflich und endgültig beseitigt« hatte, daß »sozialistische Demokratie« nun erstmals in allen Lebensbereichen entwickelt werden konnte und daß schließlich auch die neue sozialistische Kulturrevolution schon voll in die Wege geleitet worden war: »Die »Revolution auf dem Gebiete der Ideologie und Kultur war erfolgreich begonnen worden.« [120] Doch die SED gelangte 1963 zu dem – auch kulturpolitisch – wichtigen Entschluß, zu der Erkenntnis, »daß in der DDR der Sozialismus mit dem Sieg der sozialistischen Produktionsverhältnisse noch nicht vollendet sei, sondern nun eine längere Etappe des umfassenden Aufbaus des Sozialismus, das heißt der Gestaltung der entwickelten sozialistischen Gesellschaft beginne«. [121]

Der »Bitterfelder Weg« als »die historisch konkrete Umsetzung der notwendigen und möglichen Positionen der sozialistischen Kulturrevolution in den Bereichen der Kunst« [122], ausgehend von den Beschlüssen des V. Parteitages im Juli 1958 und offiziell begonnen mit der ersten Bitterfelder Konferenz von Ende April 1959, fortgesetzt und kritisch reflektiert mit der zweiten Bitterfelder Konferenz im April 1964, läßt zwar in den entscheidenden kulturpolitischen Verlautbarungen keinen Zweifel daran aufkommen, daß die neue »Aufgabe der sozialistischen Umwälzung auf dem Gebiet der Ideologie und Kultur« auch ein höchstes Vorbild in »unseren Klassikern« sehen müsse, daß es auf diesem Weg nur eine »Einheit von Weimar und Bitterfeld« [123] geben könne, d. h. keineswegs ein Widerspruch der neuen Literatur der schreibenden Arbeiter und der in die Betriebe gegangenen Schriftsteller zur Literatur der Weimarer Klassik entstehen dürfe. Jedoch unterderhand melden sich in und mit diesem umfassenden Versuch einer kulurellen Erneuerungsbewegung auch andere, neue Tendenzen zu Wort.

Alexander Abusch vertritt die offizielle kultur- und literaturpolitische Position in seiner Rede »Weimar und Bitterfeld« (1960) in der Weise: »Diese beiden Begriffe werden eins in dem Begriff des sozialistischen Humanismus«, in welchem die »Weimarer Genien«, »unsere Weimarer Großen«, neu aufleben werden, um eine »Goethe-Schiller-Renaissance«, eine Wiedergeburt dieses »wunderbaren Erbes« [124], herbeizuführen. Das »Neue Deutschland« weist 1961 darauf hin, daß die schreibenden Arbeiter und Genossenschaftsbauern die Werke Goethes, Lessings, Kleists und Heines – »und manches andere klassische Werk« – kennen müßten, um die eigene Prosa »an dieser deutschen Meisterprosa zu bilden«, um die großen Gedanken der deutschen Klassiker in der DDR »zur vollen Entfaltung zu bringen«. [125] Und 1964 wird zusammengefaßt: »Das Studium der klassischen Literatur mußte die Voraussetzung für die eigene künstlerische Leistung werden, denn ohne schöpferische Aufnahme und Verarbeitung der Dichtung der Vergangenheit kann sich die sozialistische Literatur nicht entwickeln.« [126]

Die mit dem Bitterfelder Weg intendierte Aufhebung der Trennung von »Kunst und Leben«, Schriftsteller und werktätiger Bevölkerung, die, wie offiziell immer wieder festgestellt wurde, im Gegensatz zur ökonomisch-gesellschaftlichen Entwicklung, die die Klassen und Gruppen schon einander angenähert habe, keineswegs kleiner, vielmehr in mancher Hinsicht größer geworden sei, mußte zu der Frage führen, wie denn überhaupt die Klassiker, ihre Werke von der Bevölkerung, den werktätigen Massen – darüber hinaus auch die Werke der sozialistischen Literatur – von der Gesellschaft der Gegenwart aufgenommen, gelesen, ›verarbeitet‹ werden. Denn die Antwort auf diese Frage konnte erst die empirische Grundlage bereitstellen, auf der eine Reduzierung der »Trennung von Kunst und Leben« im einzelnen, d. h. konkret zu diskutieren war. So ist schon Hans Koch 1960 in seiner Kritik der Lukácsschen idealistischen Ideologie und Methodologie und »im Rahmen des Programms der neuen sozialistischen Kulturrevolution zu der wesentlich neuen Einsicht gelangt: »Es genügt einfach nicht mehr, ›Interpretationen‹ literarischer Werke zu geben, sondern ihre Genesis (unter dem Blickpunkt der Beziehung des Schriftstellers zur Wirklichkeit, zum Volk) und ihre Wirkung, ihre Aufnahme bei den Massen« müssen konkret untersucht und verallgemeinert werden.« Es könne also von nun an nicht mehr nur die Literatur als solche untersucht werden, sondern es müsse prinzipiell von dem neuen Ansatz ausgegangen werden – und Koch bezieht sich nun auf Bechers Begriff der »Literaturgesellschaft« zurück –: »Die ›Literaturgesellschaft‹ bildet notwendigerweise den hauptsächlichen Gegenstand, den unsere Wissenschaft zu untersuchen hat.« [127] Damit aber ist zum erstenmal zugleich die neue ideologisch-methodologische Grundrichtung angesprochen, innerhalb derer mit den Jahren 1963/64 auf dem Hintergrund der verkündeten Verwirklichung der sozialistischen Produktionsverhältnisse die gezielte Entwicklung »einer selbständigen marxistischen Literatursoziologie eingesetzt hat, eine intensive Diskussion der Probleme literatursoziologischer Methodik, im Rahmen der allgemeinen Entwicklung einer selbständigen marxistischen Soziologie, die zunehmend auch zur Frage nach den spezifischen, eigenen kulturellen Bedürfnissen der werktäti-

gen Bevölkerung, ihrer gegenüber jeder Vergangenheit eigenen, neuen und unverwechselbaren Lebenskultur führen mußte.

Die Suche nach der endgültigen Herstellung einer »moralisch-politischen Einheit« [128] des Volkes, wie sie seit 1958 als die neue Grundaufgabe bestimmt und verfolgt worden war, und zwar als diejenige neue Grundaufgabe, die gelöst werden soll – nach Sieg der sozialistischen Produktionsverhältnisse – auf der Grundlage übereinstimmender, ja identischer ökonomischgesellschaftlicher Lebensvoraussetzungen, mußte eine entscheidende allgemeine Konsequenz vor allem beinhalten: den Zwang zu einer neuen, konstitutiv neuen Hinwendung zur Gegenwart, d. h. zur eigenen gesellschaftlichen Wirklichkeit. Während aus kulturpolitischer Perspektive vorher die moralisch-politische Einheit der Bevölkerung mehr oder weniger – dogmatisch – abstrakt, in wissenschaftlich kaum kontrollierbarer, oft problemlos idealistischer Verfahrensweise aus einer älteren Vorstellungswelt, vor allem derjenigen der klassischen bürgerlichen Kultur, ohne jeden konkreteren soziologischen Bezug zur eigenen gesellschaftlichen Wirklichkeit deduziert und schematisch konstruiert worden war (Klassik mit ihren hohen und höchsten »Idealen« vermag, wenn man sich gleichsam nur tief genug in sie versenkt, den neuen Menschen und mit ihm die neue Gesellschaft unmittelbar herzustellen), wird nun zum erstenmal die eigene gesellschaftliche Wirklichkeit als entscheidendes Erkenntnisproblem erfaßt, die eigene Wirklichkeit in ihrer realen Faktizität und Problemstruktur als ein selbständiger Erkenntnisgegenstand entwickelt. Und zwar als Realität, deren Bedürfnisse im einzelnen gekannt und verstanden sein müssen, bevor die Frage beantwortet werden kann, welche Bedeutung ältere kulturelle Traditionen, ältere bürgerliche Traditionen für diese Gesellschaft noch und vor allem in welcher Hinsicht, in welcher konkreten Funktion haben können. Damit aber war eine Art apriorischer Tendenzwende im theoretisch-ideologischen Grundverhältnis zur gesellschaftlichen Wirklichkeit angebahnt, welche zum erstenmal die mit dem Jahr 1933 begonnene Entwicklung – auf höherer Ebene – nun noch einmal überprüfbar und schließlich in ersten Ansätzen rückgängig machen konnte, diejenige Entwicklung, die zunehmend, vor allem nach 1945 die Kulturpolitik von jeglicher konkreteren, empirisch gekannten oder erforschten gesellschaftlichen Basis entfernt hatte.

Während Walter Ulbricht auf der II. Bitterfelder Konferenz (24. und 25. April 1964) zwar noch von der herzustellenden »Einheit« von Weimar und Bitterfeld ausgeht, jedoch gleichzeitig kritisch darauf hinweist, daß die Kunst- und Kulturinstitutionen, vor allem auch »Kunstkritik und -wissenschaft« bisher zu wenig ausreichend bei der Entwicklung der sozialistischen Nationalkultur wirksam geworden seien, womit zugleich darauf angespielt ist, daß sie bei ihrer eminenten Bemühung um das klassische Erbe den Zugang zu den aktuellen Forderungen der Gegenwart noch nicht adäquat gefunden haben

[129], wird im gleichen Zeitraum, im April 1964, in den »Weimarer Beiträgen« der Schriftsteller Erik Neutsch zitiert, der der Literaturwissenschaft den grundlegenden Vorwurf »von Lebensfremdheit und auch von abstrakter Prinzipienrederei« [130] gemacht habe.

Dieser Vorwurf aber müsse akzeptiert werden, denn es könne durchaus davon gesprochen werden, daß Literaturkritik und Literaturwissenschaft den lebendigen Funktionsprozeß der Literatur in der Gesellschaft nicht erfassen können, solange nicht »Literaturpsychologie und Literatursoziologie«, die noch völlig fehlten, als wissenschaftliche Disziplinen akzeptiert und entwickelt wären. »Germanistik« und »Philologie« hinkten vor allem hinter anderen Wissenschaften her; Literaturwissenschaft soll nun in beschleunigter Weise zu einer »Gesellschaftswissenschaft« entwickelt werden. Das heißt aber letztlich: Literaturwissenschaft muß und soll innerhalb der neuen sozialistischen Kulturrevolution ihr Aufgabengebiet nun so verstehen, daß sie als umfassende wissenschaftliche »Grundlage der Leitung von spezifisch literarischen und literaturgesellschaftlichen Prozessen innerhalb der Kulturrevolution« [131] dienen kann.

Günther K. Lehmann formuliert und entfaltet schließlich in seinen beiden Beiträgen *Grundfragen einer marxistischen Soziologie der Kunst* (1965) und *Von den Möglichkeiten und Grenzen einer Soziologie der Kunst* (1966) das Grundproblem der bisherigen Ästhetik, Kunst- und Literaturwissenschaft zum erstenmal mit aller notwendigen Schärfe. Davon ausgehend, daß es längst ein offenes Geheimnis sei, »daß die deutsche marxistische Ästhetik gegenwärtig noch nicht auf dem Niveau ihrer objektiven Aufgaben steht«, möchte er für das z. T. schwerwiegende Versagen der marxistischen Ästhetik, mit ihren Konsequenzen für die marxistische Literaturkritik und -wissenschaft, einen – immer noch vorhandenen – »bürgerlichen Intellektualismus« [132] verantwortlich machen, der »unhistorisch« mit »mehr oder weniger spekulativen Kunstbetrachtungen und Wertungen« arbeite, »ohne sie einer exakten empirischen Überprüfung zu unterziehen«. Die Möglichkeit empirischer Überprüfung aber setze voraus »die Nutzung quantitativer und diagnostischer Methoden«. Eine »empirische Ausrichtung der Ästhetik« [133], die sich der Erkenntnisse und Methoden der Soziologen und Sozialpsychologen bediene, aber lasse im Rahmen der Tatsache, daß sich in der sozialistischen Gesellschaft Kunst und Literatur »zunehmend aus einem Gegenstand der Vorstellung zu einer sozialen Realität und Macht entwickelt« haben, den wichtigsten Aufgabenbereich der marxistischen Ästhetik, der marxistischen Literaturwissenschaft neu definieren: »Zu erforschen ist demnach der soziale Wirkungsgrad von Kunstwerken, die Tendenzen ihrer Einflußnahme auf die soziale Psyche und gruppenbedingten Verhaltensweisen und Einstellungen.« [134] Der ästhetische Wert eines Kunstwerks gelange vor allem in seiner Wirkungsgeschichte zum Ausdruck und zur Entfaltung: »Die Wirkungsgeschichte bringt sein inneres Anliegen an den Tag.« [135] Nur auf diesem neuen methodischen Weg

sei »ein gewisser verstaubter Kategorienfetischismus« [136] zu überwinden, für dessen Entstehung Lehmann den Einfluß der ästhetischen Theorie Lukács' verantwortlich machen will, der den historischen Materialismus »stark geistphilosophisch entstellt« habe: »Von Lukács wurde unter der Hand der historische Materialismus in ein spekulatives System von Begriffen zurückverwandelt und das sprachliche Kunstwerk in eine abstrakte Analogie zum gesellschaftlichen ›Unterbau‹ gerückt, anstatt es aus der Struktur einer Gesellschaft wirklich materialistisch zu erklären; [...].« In Lukács' »Literatursoziologie« sei keinerlei Soziologie zu entdecken, denn die von Marx und Engels schon grundlegend geforderte »soziale Empirie« sei bei Lukács »ein ästhetikfremdes und erkenntnisfernes Element«. [137]

Der VII. Parteitag der SED (April 1967) begründet zum erstenmal dezidiert »die Notwendigkeit, gemäß der Marxschen Lehre von der ökonomischen Gesellschaftsformation alle Bereiche des gesellschaftlichen Lebens tiefer in ihrem Zusammenwirken und ihrer wechselseitigen Abhängigkeit zu erforschen«, d. h. »die bewußte Gestaltung der dialektischen Einheit aller Seiten der sozialistischen Gesellschaft« [138] in den Mittelpunkt der politischen Führungstätigkeit der Partei zu rücken. Kurt Hager faßt für alle Gesellschaftswissenschaften programmatisch zusammen, daß diese »zu Wissenschaften von der Prognose, Planung, Leitung und Organisation der sozialistischen Gesellschaft sowie zu Wissenschaften von den Kommunikationsvorgängen in der Gesellschaft« [139] werden sollen. Auch die »Kultur- und Kunstwissenschaften« sollen sich nun zielstrebig zu »Leitungswissenschaften« [140] entwickeln. Vor allem aber betont der VII. Parteitag bezüglich des gesamten Kulturbereichs, daß es nun in jeder Hinsicht darum gehen muß, »die dem Sozialismus eigene Kultur« [141] voll und umfassend auszuprägen.

Die »Weimarer Beiträge«, die wichtigste literaturwissenschaftliche Zeitschrift und eng mit der jeweiligen kulturpolitischen Grundlinie verbunden, ändern Anfang 1970 ihren Untertitel, aus »Zeitschrift für Literaturwissenschaft« wird die »Zeitschrift für Literaturwissenschaft, Ästhetik und Kulturtheorie«. Sie erscheint von nun an monatlich und soll in Zukunft vor allem dazu beitragen, daß der Kunst- und Kulturwissenschaftler »tief in die politischen, technisch-ökonomischen und sozialen Hauptprobleme unserer Zeit« eindringt und diese Probleme zum »Bestandteil seiner fachwissenschaftlichen Arbeit« [142] macht, daß er vor allem immer das neue Ziel vor Augen hat, daß es jetzt darum geht, nicht irgendeine Kultur und Kunst, sondern allein die »den sozialökonomischen Grundlagen der neuen Gesellschaft entsprechende und gemäße sozialistische Kultur und Kunst« [143] zu schaffen. Damit aber ist, im Herausstellen der »historisch neuen Gesetze« der sozialistischen Kultur, die auf den »systemeigenen Grundlagen des Sozialismus« [144] aufzubauen ist, auch in diesem kulturpolitischen Sektor die neue Basis erreicht und benannt, auf der eine Diskussion über »die dem Sozialismus gemäße Rezep-

tion des Erbes« [145] neu, zum erstenmal freizügiger, ja in z. T. radikaler Offenheit beginnen kann. Sie setzt jedoch erst mit und nach dem VIII. Parteitag von 1971 voll ein.

Der Jahrgang 1970 der »Weimarer Beiträge« ist nach Änderung des kultur- und wissenschaftspolitischen Programms von einer intensiven Bemühung um die Frage des klassischen bürgerlichen Erbes beherrscht. [146] Ein Rundtischgespräch, das schon im September 1969 stattfand, über »Probleme der sozialistischen Rezeption des Erbes« wird in Heft 2 wiedergegeben, in welchem unter anderem festgestellt wird, daß »die Aneignung des Erbes bei Marx, Engels und Lenin« auf jeden Fall »sehr kritisch« gewesen sei und daß der »Klassikzentrismus« in der Literaturwissenschaft, in Literatur- und Kulturtheorie der DDR »aus einer bestimmten Periode unserer eigenen Entwicklung« resultiere: »In der Literaturtheorie geht er wesentlich auf Lukács zurück« [147], während für die allgemeine Kulturpolitik nach 1945 – so wäre zu ergänzen – der Name Johannes R. Becher berücksichtigt werden müßte. Falsch sei es jedoch, das bürgerliche Erbe einer »zu direkten politischen Perspektive« zu unterstellen, wie es auch unzulässig sei, es in einseitiger Weise zu historisieren, »eine Art Pseudosoziologie« zu treiben, »die nur das Begrenzte, historisch Bedingte einer Zeit sieht«. [148]

Auch Hans Koch geht in seinem in Heft 3 erschienenen Beitrag *Kunst und Gesellschaft bei der Gestaltung des entwickelten gesellschaftlichen Systems des Sozialismus in der DDR* von der neuen Perspektive der »vollen Herausbildung der dem Sozialismus eigenen Kultur und kulturvollen Lebensweise« aus, von der neuen ökonomisch-gesellschaftlichen Perspektive, daß die »Klassenantagonismen« in der Gesellschaft überwunden seien, woraus folge: »Literatur und Kunst treten einem im Vergleich zur gesamten klassenantagonistischen Gesellschaft neuen Typus gesellschaftlicher Realität gegenüber.« Und dies bedeute denn auch, daß das kritische Element in der sozialistischen Gegenwartskunst sich keinesfalls darstellen darf als »partielles Weiterwirken der Gesellschaftsfunktion, die sich besonders als humanistischer Protest gegen den Kapitalismus entwickelte«, also übernommen sein darf aus der großen bürgerlichen Kunst- und Literaturtradition; denn das ehemals so orientierte kritische Element des bürgerlichen Humanismus sei ersetzt worden durch das Element dialektischer Mitgestaltung am Aufbau des Sozialismus. Jedoch dann wird wieder gleichzeitig in stereotyper Formulierung vertreten, daß die »Aneignung der humanistischen Kultur der Vergangenheit« [149] bei der Herausbildung der eigenen Kultur und kulturvollen Lebensweise unabdingbar dazu gehöre. Damit aber bricht eine grundlegende Widersprüchlichkeit in der Haltung zum bürgerlichen Erbe zum erstenmal voll auf, denn in der gleichzeitig entstehenden kultur- und wissenschaftspolitisch verbindlichen Konzeption zur großen, zehnbändigen Literaturgeschichte wird die klassische Periode der deutschen Literatur wiederum auf die alte Grundlinie festgelegt, eine um-

fassende Kritik der »bestehenden Feudalordnung mitsamt ihren bürgerlich-kapitalistischen Momenten« geleistet zu haben, ja nach 1789 eine »scharfe Kritik nicht nur an der ständischen Verkrüppelung des Menschen, sondern auch bereits an den Auswirkungen der kapitalistischen Teilung und Entfremdung der Arbeit auf die Entwicklung der Persönlichkeit« [150] entfaltet zu haben. Was aber soll dann dieses Erbe bei der Gestaltung und beim Ausbau der sozialistischen Gesellschaft konkret zu leisten haben, wenn erstens in der entwickelten sozialistischen Gesellschaft die kapitalistische Entfremdung des Menschen schon seit Jahren überwunden ist, wie behauptet wird, wenn zweitens auf dem Hintergrund der aufgehobenen bürgerlich-kapitalistischen Entfremdung gleichzeitig die neue dialektische Erkenntnis- und Kritikfunktion der sozialistischen Kunst und Literatur grundlegend von der älteren humanistischen Gesellschaftsfunktion der bürgerlichen Literatur und Kunst abgesetzt wird?

Während der VI. Parteitag von 1963 den Sieg der sozialistischen Produktionsverhältnisse verkündete und den Aufbau der entwickelten sozialistischen Gesellschaft als eigenständige Gesellschaftsformation beschloß, der VII. Parteitag von 1967 diesen Weg fortsetzte, indem er sein Hauptthema vor allem in der herzustellenden Einheit der neuen Gesellschaft, in der Erkenntnis des Zusammenwirkens aller Seiten der sozialistischen Gesellschaft, der Erforschung ihrer wechselseitigen Abhängigkeit sah, legt der VIII. Parteitag fest, daß »die Wesensmerkmale und Gesetzmäßigkeiten der entwickelten sozialistischen Gesellschaft klarer hervortreten und umfassender wirksam werden« [151] sollen. Wenn aber für die entwickelte oder »reife« sozialistische Gesellschaft zu gelten hat: »Die sozialistische Lebensweise steht im direkten Gegensatz zur bürgerlichen«, wobei die »Lebensweise« umfassend bestimmt ist durch »die ökonomischen Verhältnisse, die politische Ordnung der Gesellschaft und ihre Kultur«, vor allem aber durch die »Bedingungen des täglichen Lebens der Menschen«, die »Bedingungen ihrer Arbeit und ihres alltäglichen Lebensprozesses«, dann müssen im Rahmen der proklamierten Einheit der sozialistischen Gesellschaft, der »wachsenden sozialen Homogenität« [152], die Überreste der bürgerlichen Gesellschaft, die »Muttermale« der bürgerlichen Gesellschaft nun einer nochmals verschärften Kritik verfallen. Wenn »die qualitativ neue Aufgabe« der reifen sozialistischen Gesellschaft darin besteht, »die Weltanschauung der Arbeiterklasse zur Weltanschauung, zur Ideologie der ganzen Gesellschaft zu machen«, dann ist »die Herrschaft der bürgerlichen sowie der kleinbürgerlichen Ideologie« in all ihren Formen zu beseitigen, ein verschärfter und letzter »Kampf gegen die Einflüsse der bürgerlichen Ideologie, die auf die Kraft der alten Traditionen baut«, zu führen, das heißt, dann muß sich derjenige neue Mensch umfassend verwirklichen können, »der frei ist von bürgerlicher Zwiespältigkeit im Bewußtsein«. [153] Vor allem aber kann man sich dann nicht mehr – und dies ist nun das

Entscheidende – »in Übereinstimmung mit der historisch-materialistischen Auffassung von der Gesellschaft« die Kriterien der entwickelten sozialistischen Gesellschaft »als abstrakte Ideale vorstellen, nach denen der Sozialismus sich zu richten hat, sondern nur als Ausdruck konkret-historischer Erfordernisse zur Realisierung der historischen Mission der Arbeiterklasse auf dem Wege zur klassenlosen kommunistischen Gesellschaft«. [154] So gelangt auch Kurt Hager auf der 6. Tagung des ZK im Juli 1972 zu der Feststellung: »Man darf nicht die Tatsache verkennen, daß unser heutiger sozialistischer Weg mehr ist als die bloße Vollstreckung großer humanitärer Ideale und Utopien der Vergangenheit.« [155]

Die von der Parteihochschule »Karl Marx« beim ZK der SED (Lehrstuhl Kulturpolitik der SED) von einem Autorenkollektiv 1973 im Anschluß an den VIII. Parteitag herausgegebene Schrift *Kultur im gesellschaftlichen Leben* geht von der Grundauffassung aus, daß die neue Kultur der Arbeiterklasse nicht mehr »eine besondere Sphäre geistiger Tätigkeit, jenseits der materiellen Produktion, jenseits des Tätigkeitsfeldes der Mehrzahl der Menschen« darstellt, »in der zu wirken bestimmten privilegierten Schichten vorbehalten wäre«. [156] Das aber bedeutet wiederum, daß die Entwicklung einer neuen kulturellen Lebensweise im Sozialismus nicht in erster Linie bestimmt sein kann durch »die Verwirklichung ewiger Menschheitsideale«, sondern geleitet sein muß »durch die Lebenstätigkeit der Massen bei der Lösung der ökonomischen, politischen, kulturellen Aufgaben und die damit verbundene Ausprägung von Verhaltensweisen, Eigenschaften, Denkweisen, moralischen Prinzipien und Schönheitsvorstellungen«. [157] So kann denn auch explizit die »Aneignung des kulturellen Erbes« neu unter den Grundgedanken von Marx und Engels gestellt werden: »In der bürgerlichen Gesellschaft herrscht also die Vergangenheit über die Gegenwart, in der kommunistischen die Gegenwart über die Vergangenheit«, woraus die Folgerung abgeleitet wird: »Der Sozialismus braucht Sittlichkeit und Größe nicht aus der Vergangenheit zu beziehen, er leitet sie aus den Kämpfen um Gegenwart und Zukunft der Menschheit ab.« Dies aber bedeute im einzelnen, und nun wird zum erstenmal wieder die Art und Weise einer Aneignung des bürgerlichen Erbes festgelegt, wie sie in den frühen zwanziger Jahren und in den ersten Jahren des BPRS in Ansätzen benannt worden war, um dann in der antifaschistisch-demokratischen Front gänzlich zurückgedrängt zu werden, – es bedeute: »dieses Erbe auf Grund der Erfahrungen des Klassenkampfes kritisch zu werten, es ›umzuarbeiten‹, damit es im Interesse der Klasse und ihrer gesellschaftlichen Ziele im alltäglichen Handeln der Werktätigen genutzt werden kann«. ›Umarbeitung‹ aber heißt nun auch wieder »Bruch mit überlebten kulturellen Traditionen und Gewohnheiten«, mit »allem historisch Begrenzten«; das heißt, »ehrfurchtvolles Erstarren vor der Größe der Vergangenheit« ist prinzipiell zu überwinden; der »historische Sinn« sei grundlegend neu zu

aktivieren: »Dieser historische Sinn muß sich vor allem in einer streng materialistischen Analyse des kulturellen Erbes bewähren, die seine Beziehung zur ökonomischen Basis aufdeckt.« Die auf diese Weise »wieder hergestellte« Beziehung zwischen Erbe und ökonomisch-gesellschaftlicher Basis wäre die Voraussetzung, »um Progressives zu übernehmen, um es ›umzuarbeiten‹ und um aussondern zu können, was für die Erfordernisse unseres gegenwärtigen Kampfes unbrauchbar oder schädlich ist«, denn nun gilt neu: »Bei aller Betonung dessen, was die Arbeiterklasse mit dem Erbe verbindet darf sie die klassenmäßige Wertung des Erbes nie aufgeben.« [158] Wenn aber die Auseinandersetzung mit dem bürgerlichen Erbe Teil des Prozesses ist, in dem – nach der zitierten *Deutschen Ideologie* – »das Proletariat alles abstreift, was ihm noch aus seiner bisherigen Gesellschaftsstellung geblieben ist«, dann darf sich auch seine wissenschaftliche und kulturpolitische Vorhut nicht mehr »als bloßer Vollstrecker humanistischer Ideale, die in der Vergangenheit entwickelt wurden«, verstehen, womit zugleich die alte »Kulturbringer«-Haltung endgültig überwunden wäre. Kritische Auseinandersetzung mit einer älteren Vergangenheit wird also erst dann in einem komplexeren, nicht mehr eingeschränkten vollen historischen Sinn wieder möglich werden, »wenn es gelingt, an die erlebte Wirklichkeit des Menschen anzuknüpfen, an ihre Erfahrungen, Gedanken und Gefühle, an ihre Vorstellungen vom eigenen Leben und vom Leben der Gesellschaft«. [159]

Der VII. Parteitag vom Juni 1971 hat eine eminente »schöpferische Unruhe« in die wissenschaftliche und kulturpolitische Öffentlichkeit der DDR gebracht. [160] Der Lyriker und Kritiker Adolf Endler benutzt in einer Mitte 1971 in »Sinn und Form« erschienenen Rezension zu einer Publikation des Jenaer Literaturwissenschaftlers Hans Richter – über die neuere Lyrik-Entwicklung in der DDR – die Gelegenheit, das Verhältnis von Germanistik und Gegenwartsliteratur grundlegend in Frage zu stellen: »Die Ignoranz durch die Germanistik, die immer noch als eine dürre Gouvernante einen blühenden Garten beschimpft, macht den vollkommenen Abbruch der Beziehungen zwischen Germanisten und Poeten verständlich, der inzwischen perfekt geworden ist.« Die Gründe seien in »einer abstrakt-normativen Betrachtungsweise« zu suchen, die »bei den Literaturwissenschaftlern zunehmend an die Stelle der um Verständnis bemühten Analyse getreten« sei, d. h. die Literaturwissenschaft pflege letztlich »einen brutalen Dogmatismus«, der – neben seiner Abhängigkeit von einer zu planen Idee des sozialistischen Realismus – auch auf die Ideologie der »Weimarer Klassik« zurückzuführen sei, insofern die Germanistik »nur immer wieder die neue Poesie an den Positionen der Weimarer Klassik« [161] messe. Während dieser kritische Unmutsausbruch eine heftige Auseinandersetzung um Germanistik und Literaturwissenschaft auslöst [162], gestehen die »Weimarer Beiträge« in ihren eigenen Überlegungen *Zu den Aufgaben der Kultur- und Kunstwissenschaften nach dem VIII. Partei-*

tag der SED Anfang 1972 selbstkritisch, daß »bloße Beschreibung des Vorhandenen« aus Vergangenheit und Gegenwart und »langweilige Doziererei« zu lange schon bestimmend gewesen seien und vor allem eine »Unfähigkeit, das Neue rasch zu erfassen und in die Arbeit umzusetzen«, bewirkt hätten, daß »noch vieles im argen liegt«. Die »Kulturbedürfnisse der Arbeiterklasse« insbesondere seien bisher zu wenig berücksichtigt worden, »die praktische Realität der Bedürfnisentwicklung« [163] in der gesellschaftlich bestimmenden Wirklichkeit; das heißt, der Wissenschaftler »darf sich nicht als Kulturbringer begreifen, sondern muß an der praktischen Veränderung aktiv teilnehmen, das heißt aber wiederum, die Literaturwissenschaft soll nun in einem fundamentalen Neuansatz »bei der kunstspezifischen Aufarbeitung der wirklichen gesellschaftlichen, kollektiven, individuellen Triebkräfte, Konflikte usw. unserer Gesellschaft beginnen«. [164] Nur auf diesem Wege könnte dann auch das grundlegende Problem gelöst werden, »daß die wissenschaftliche Beschäftigung mit der Literatur der DDR zurückgegangen ist«. Und auch die Rezeption des kulturellen Erbes habe sich bewußt zu halten, daß es einen »Vorrang der revolutionären Traditionen der Arbeiterklasse und des Kampfes der Volksmassen« vor den anderen Traditionen gebe, denjenigen revolutionären Traditionen, wesentlich anders orientiert als die klassischen, »die vom Kampf des Volkes gegen die Unterdrückung künden«. [165]

Im August-Heft der »WB« 1972 wird in Rückbezug auf das 6. Plenum des ZK (6./7. 7. 72), das die kulturpolitischen Folgerungen aus dem VIII. Parteitag zu ziehen hatte, mitgeteilt, daß immer noch »verfehlte, zum Teil kleinbürgerliche Vorstellungen vom Sozialismus und der Funktion der Wissenschaft in unserer Gesellschaft« feststellbar seien, daß vor allem Literatur mit ihrer Basis nicht vermittelt werde – was ja Lukács beispielhaft praktiziert hatte: »Viele Geschichtsdarstellungen und Gegenwartsbetrachtungen kranken noch an einer eklektischen Mischung von Vulgärsoziologie und Geistesgeschichte. Es wird ein sozialer ›Unterbau‹ vorgestellt, über dem sich dann die ›Eigenbewegung‹ der Literatur, der Künste usw. abspielt. Demnach erscheint die Bewegung der Künste als bloße Begleiterscheinung oberhalb der realen sozialen und politischen Vorgänge.« Nun müsse aber nach dem VIII. Parteitag endgültig von der »Einheit von Ökonomie, Politik und Kultur, von wissenschaftlich-technischer und kultureller Entwicklung« [166] ausgegangen werden.

Diese Einheit von Ökonomie und Kultur, Gesellschaft und Kunst/Literatur als Basis für eine kritische Rezeption und Aufarbeitung des bürgerlich-klassischen Erbes aber hatte als erster – schon zwanzig Jahre vorher – Hanns Eisler mit der geplanten Faust-Oper angestrebt. Denn in ihr sollte Faust in die realen gesellschaftlich-ökonomischen Auseinandersetzungen der Zeit gestellt, nicht – wie Abusch es korrigieren wollte – einer rein geistigen, nur im Überbau verlaufenden geistesgeschichtlichen Emanzipationsbewegung, die mit der Bauernbewegung in keinerlei Berührung steht, zugeordnet werden. Und während alle nachfolgenden Versuche, sich mit dem klassischen Erbe literarisch auseinanderzusetzen, auf Tolerierung hoffen durften, wenn sie nicht

an die ökonomisch-gesellschaftliche oder auch nur allgemeine gesellschaftliche Basis gingen, d. h. diese nicht als zentrale Bezugs- und Deutungsperspektive thematisierten [167], mußten die neuen Bemühungen Ulrich Plenzdorfs, Volker Brauns und Heiner Müllers schon bald auf Widerstand stoßen, da sie – wenn auch nicht explizit ökonomisch, so doch in z. T. sehr engen Gesellschaftsbezügen – ein jeweiliges Erbe für die Gegenwart beim Wort nahmen, es auf seine Verbindlichkeiten für reale, konkrete Problemkonstellationen in der eigenen Gesellschaft dezidiert befragten.

Plenzdorfs *Werther*-Adaption *Die neuen Leiden des jungen W.*, 1972 in Heft 2 von »Sinn und Form« zuerst in einer Prosafassung erschienen, dann in einer dramatischen Fassung an vielen Theatern in der DDR mit sensationellem Erfolg aufgeführt, hat nach Robert Weimann »das Verhältnis von Gegenwart und Erbe in Bewegung geraten« [168] lassen. Kritisiert wurde in der folgenden, z. T. sehr lebhaften Auseinandersetzung um das Werk vor allem der scheinbar parodistische Zugriff auf die Werther-Gestalt, die mit einer »Verfälschung unseres sozialistischen Seins und Werdens« [169] in Zusammenhang stehe, ferner daß der *Werther* nicht in seiner gesamten kritischen Potenz gegenüber der Gegenwartsgesellschaft angeeignet worden sei [170], insbesondere aber, daß die Rolle »subjektiver Individualität« in der Gesellschaft zu hoch gewertet werde, so daß auf dieser Grundlage so etwas wie eine »Rechtfertigung ultralinker, anarchistischer Denk- und Handlungsweisen« [171] aus dem Stück abgeleitet werden könnte. Dieses Mißbehagen über eine Art radikaler subjektiver Individualität aber mußte in dem Maße größer werden, in dem die Hauptgestalt Edgar Wibeau gerade die Passagen des Goetheschen Sturm-und-Drang-Werkes ausführlich zitiert, die eine grundlegende Kritik an der Gegenwartsgesellschaft in ihren – bei anderen Gelegenheiten offiziell offen zugestandenen – bürgerlichen und insbesondere kleinbürgerlichen Grundmerkmalen über zweihundert Jahre hinweg noch beispielhaft zu repräsentieren vermögen.

Die Hauptfigur kann zwar anfänglich mit der sprachlichen Erscheinungsform der gesellschaftskritischen Gedanken seines Vorbildes wenig anfangen (»Das ganze Ding war in diesem unmöglichen Stil geschrieben.« – »Leute, das konnte wirklich kein Schwein lesen.« [172]), aber Wibeau fühlt sich dann in dem Maße in der kritischen Gedankenwelt des *Werther* heimisch, in dem er sich selbst aus der eigenen gesellschaftlichen Umwelt zurückzieht, die ihn in ihrem stark reglementierten Ordnungsgefüge, in ihren bürgerlich-kleinbürgerlichen Grenzen abstößt. Er zieht sich in die Gartenlaube einer Berliner Laubenkolonie zurück, wo er den *Werther* findet und sich in seine Gedankenwelt allmählich einliest, versucht jedoch gleichzeitig eine neue technische Erfindung zu entwickeln, mit deren Problemen er sich schon an seinem alten Arbeitsplatz beschäftigt hatte, wobei er jedoch am Ende einen tödlichen Unfall erleidet; die Nachwelt aber gelangt zu der Erkenntnis, daß ihm die für

den Produktionsprozeß wichtige Erfindung gelungen sei, daß er eine für die Gesellschaft höchst nützliche Erfindung gemacht habe.

Die Hauptfigur mit den Worten des Vorgängers über die sozialistische Gesellschaft: »Es ist ein einförmig Ding um das Menschengeschlecht! Die meisten verarbeiten den größten Teil ihrer Zeit, um zu leben, und das bißchen, was ihnen noch von der Freiheit bleibt, ängstigt sie so, daß sie alle Mittel aufsuchen, um es loszuwerden.« [173] Werther aber hatte sich damit die rhetorische Frage – an den Freund Wilhelm – und die Feststellung erläutert: »Wenn du fragst, wie die Leute hier sind, muß ich dir sagen: Wie überall!« [174] Mit Blick auf die sozialistisch-kleinbürgerliche Welt Dieters (Albrecht) aber zitiert Edgar Wibeau: »Man kann zum Vorteile der Regeln viel sagen, ungefähr alles, was man zum Wohle der bürgerlichen Gesellschaft sagen kann. Ein Mensch, der sich nach ihnen bildet, wird nie etwas Abgeschmacktes hervorbringen, dagegen wird aber auch alle Regel, was man wolle, das wahre Gefühl von Natur und den wahren Ausdruck derselben zerstören.« Kommentar des Nachfolgers zur Kritik der bürgerlichen Gesellschaft seines Vorgängers: »Dieser Werther hatte sich wirklich nützliche Dinge aus den Fingern gesaugt.« [175] Und auch er sieht sich wie Werther von der Umwelt in eine Art versklavende Unterdrückung gezwungen – »die ihr mich in das Joch schwatzet und mir von Aktivität vorgesungen habt«; während für Werther im Begriff der »Aktivität« die gesamte bürgerliche Tätigkeitswelt repräsentiert erscheint, ist für den Nachfolger in diesem Begriff die grundlegende Programmatik der sozialistischen Arbeitswelt benennbar, deren Unterschiede zu den realen Arbeitsprozessen in der bürgerlichen Gesellschaft damit zu einem wesentlichen Teil relativiert erscheinen. Wibeau beklagt deshalb auch mit dem Vorgänger: »O meine Freunde! Warum der Strom des Genies so selten ausbricht, so selten in hohen Fluten hereinbraust und eure staunende Seele erschüttert? – Liebe Freunde, da wohnen die gelassenen Herren an beiden Seiten des Ufers, denen ihre Gartenhäuschen, Tulpenbeete und Krautfelder zugrunde gehen würden. Das alles, Wilhelm, macht mich stumm. Ich kehre in mich selbst zurück und finde eine Welt.« [176]

Wenn Hans Kaufmann ein Jahr später in den »Weimarer Beiträgen« fordert, daß bei der künstlerischen Rezeption des Erbes ein totaler Einschmelzungsvorgang vorausgesetzt werden müsse, der erst das Alte in einer späteren Gegenwart zu neuer Gestalt gelangen lasse [177], dann hat Plenzdorf bei allen sicherlich nachzuweisenden Vordergründigkeiten einen ersten Einschmelzungsversuch gegenüber einem klassischen Werk unternommen. Er hat Goethes Werk einer Perspektive der Rezeption unterworfen, in der er »die Gedanken, die Gefühle der DDR-Arbeiterjugend« [178] darzustellen versucht, und dies gerade im unmittelbaren Rückgriff, in enger Anlehnung an ein klassisches Erbe, das zuerst als sehr fremdartig empfunden, dann aber in wachsendem Maße in seiner kritischen Substanz – wenn auch kaum im komplexen historischen Sinn des 18. Jahrhunderts im einzelnen thematisiert – weitgehend erkannt und aktualisiert wird, einer kritischen Substanz, die in ihrer kompakten Grundintention in dieser Aktualisierung auf jeden Fall eher zur Darstellung gelangt als in einer weihevoll-gegenwartsfernen Götterverehrung unkritischer Traditionspflege. Plenzdorf hat den *Werther* zumindest für eine jüngere Generation in der Gesellschaft der DDR neu entdeckt, von der im Werk

gesagt wird – der Albrecht-Nachfolger Dieter hat deshalb keineswegs zufällig Germanistik zu studieren –, daß ihr auf der Schule jedes Interesse für die klassische Literatur verleidet worden sei. [179]

Und ähnlich, wenn auch in weniger explizitem Rückbezug, verfährt auch Volker Braun in seinem 1972 uraufgeführten Stück *Die Kipper,* wenn er die Hauptfigur Bauch (»Die DDR ist das langweiligste Land der Welt«; »Die Kippe ist kein Ort, Menschen zu entwickeln zu irgend etwas, das gar keine Basis hat. In dem Bereich ist der Sozialismus nicht ganz möglich. Das ist ein Rest Barbarei, [...]« [180] eine gewisse, nicht zu übersehende Nachfolgeschaft zu Karl Moor antreten läßt. Auf dem Hintergrund dieser monotonen Arbeitswelt und Lebenspraxis fordert die Hauptfigur: »Es muß alles neu durchbrochen werden, sonst ist kein Tag schön. – Gebt mir eine Handvoll richtiger Arbeiter, und aus der Kippe soll was werden.« [181] Erich Honecker aber warnte am 29. Mai 1973 im »Neuen Deutschland« Plenzdorf, Braun und ihre Gesinnungsfreunde unmißverständlich, »eigene Leiden der Gesellschaft zu oktroyieren«: »Die in verschiedenen Theaterstücken und Filmen dargestellte Vereinsamung und Isolierung des Menschen von der Gesellschaft, ihre Anonymität in bezug auf die gesellschaftlichen Verhältnisse machen schon jetzt deutlich, daß die Grundhaltung solcher Werke dem Anspruch des Sozialismus an Kunst und Literatur entgegensteht.« [182]

Anfang 1973 aber hatte sich schon Wolfgang Harich heftig gegen Heiner Müllers ebenfalls 1972 uraufgeführte *Macbeth*-Bearbeitung gewandt, in der der Autor die Absicht verfolgt, die klassische Vorlage auf diejenigen historischen Umstände hin neu zu befragen und zu interpretieren, die in ihr selbst als historischer Hintergrund schon einbezogen sind, in Gestalt des schottischen Feudalregimes des 11. Jahrhunderts, dessen genaueres Verständnis allein Shakespeares Drama für ein politisches Gegenwartsbewußtsein in einem komplexeren geschichtlichen Sinn noch einmal zu aktualisieren erlaube. [183] Harich moniert, daß Müller sich in den immer höher steigenden Sumpf habe hineinziehen lassen: »der unbearbeitete, frisch vom Faß gezapfte Klassik von unseren Bühnen bald ganz verdrängt haben wird« [184], d. h. kritisiert die »modernistische Verramschung und Enthumanisierung des Kulturerbes«, die einen »Verfall der Sitten« [185] dokumentiere. Er möchte deshalb zusammenfassend vorschlagen, nicht nur einzelne Werke nach den Bedürfnissen der Gegenwart umzuarbeiten, sondern sich von vornherein gesamte Œuvres vorzunehmen: »Hinsichtlich des Umschreibens ist eigentlich nicht einzusehen, wie es sich bloß auf einzelne Vorlagen erstreckt und nicht vielmehr komplette Klassikerausgaben aufs Korn nimmt.« [186]

Werner Mittenzweis 1971 entstandene, 1972 veröffentlichte und schon 1973 in zweiter Auflage erschienene Untersuchung über *Brechts Verhältnis zur Tradition,* der er 1973 in »Sinn und Form« noch den Aufsatz *Brecht und die Probleme der deutschen Klassik* folgen läßt, versteht sich vor allem auch als

ein allgemeiner »Beitrag zur wissenschaftlichen Diskussion über Probleme der Traditionsbewältigung und Erbeaneignung«. Das Ergebnis lautet dahingehend: Brecht sei nicht der Vertreter einer ausgesprochen »plebejischen Tradition« gewesen, »der die Traditionslinie von Goethe, Hegel, Heine zu Marx durch eine andere Traditionsmarkierung zu Marx hin zu ersetzen suchte«, vielmehr habe er nur eine problemlos verehrende Rezeption des klassischen Erbes abgelehnt: »Mehr als das Bekenntnis zur Tradition stellte Brecht die Widersprüche im bürgerlichen humanistischen Erbe heraus wie auch die Schwierigkeiten der Aneignung dieses Erbes.« Brecht sah produktiv-kritische Erbeaneignung dann gegeben, wenn die fortgeschrittenste Klasse mit dem Erbe »arbeitet« [187]. Er habe zwar in seiner ersten Phase der Beschäftigung mit den Klassikern in den zwanziger Jahren eine z. T. scharfe »Ideologiekritik« entwickelt, jedoch sollte mehr der barbarische Idealismus der zeitgenössischen bürgerlichen Rezeption als die Klassiker selbst getroffen werden; in einer zweiten Phase habe er von den Klassikern lernen wollen, um in einer dritten schließlich in den fünfziger Jahren vor allem gegen den »Aristokratismus Goethes« anzugehen, dies »um so mehr, als er von der marxistischen Literaturwissenschaft der fünfziger Jahre im Unterschied zu den Klassikern des Marxismus mehr heruntergespielt als kritisiert wurde« [188]. Zwar habe Brecht »nicht immer das richtige Verständnis für die komplizierte ideologische Situation nach 1945« gehabt, als es galt, die Klassik als zentrales Element des neuen Humanismus zu entwickeln, jedoch sei andererseits der Sachverhalt richtig bemerkt worden: »In der marxistischen Klassikforschung, insbesondere von Lukács und der germanistischen Forschung der fünfziger Jahre, fand Brecht die gesellschaftspolitische Haltung Goethes als ein Moment der Dialektik von gesellschaftlicher Persönlichkeit und literarischem Werk einfach weggeschnitten.« Brecht habe also in seiner späteren Beschäftigung mit den Klassikern nicht nur einen »Materialwert« gesehen – wie es die Materialwerttheorie der Forschung bisher konstatiert hatte –, sondern auch den »ursprünglichen Ideengehalt«; nur sei eines von Brecht zu lernen, und nun wird erneut der Versuch unternommen, eine Art Schlußstrich unter die an sich schon seit knapp anderthalb Jahrzehnten beendete antifaschistisch-demokratische Phase der Kulturrevolution zu ziehen, daß die Vorstellung, »daß wir verwirklichen, was die Klassiker erträumten«, grundlegend »falsch und unmarxistisch« sei. Es müsse zwar das zur Gegenwart hinführende Moment in den klassischen Idealen gesehen werden, jedoch gleichzeitig auch »das ursprüngliche, historische Moment in der ganzen Fremdheit zu uns«, das heißt, es sei beides abzulehnen, sowohl »die undialektische Betonung der Fremdheit der ursprünglichen Ideale« als aber auch »die idealistische ›Vollstrecker-Theorie‹« [189].

Während Hans-Dietrich Dahnke in seinem Beitrag *Sozialismus und deutsche Klassik* (Mai 1972) auf dem Hintergrund der entwickelten Diskus-

sion – die Klassikfrage sei in den letzten Jahren unverkennbar spannungs-
voller geworden, ja die Klassik sei nun heftig umstritten – schon festhalten
möchte, daß diese literarische Epoche aufgrund ihrer »Widersprüchlichkeit«,
die sie zeige, nicht »*die* richtigen und gültigen Lösungen für ihre Gegen-
wart, geschweige denn für spätere Zeiten erbracht hat« [190], ist auch Hel-
mut Holtzhauer, Direktor der Nationalen Forschungs- und Gedenkstätten der
klassischen Literatur, Anfang 1973 bereit, zuzugestehen, daß die marxistische
Literaturwissenschaft die Klassiker zu »Wegbereitern des Sozialismus« letzt-
lich niemals erklärt habe bzw. – was aber die ersten anderthalb Jahrzehnte
nach 1945 wohl kaum richtig beschreibt – niemals der Meinung gewesen
sei, »daß die sozialistische Gesellschaft die sozialen und humanistischen An-
schauungen der Klassiker einfach in die Wirklichkeit überführt« [191].

Günther K. Lehmann aber versucht Mitte 1973 – noch im zentralen Rück-
bezug auf den VIII. Parteitag –, die neu bestimmte »Kulturfunktion der
materiellen Produktions- und Lebensbedingungen«, »diese Immanenz soziali-
stischer Kultur im Arbeitsprozeß« [192], in den zentralen Grundperspektiven
noch einmal zu benennen, und faßt seine Überlegungen in der Weise zusam-
men: »Die Richtung, von den materiellen Basisprozessen her zum Verständnis
der gesellschaftlichen Funktionen oder des gesellschaftlichen ›Gebrauchs-
werts‹ etwa der Künste vorzustoßen, scheint beim erreichten Entwicklungs-
stand in der DDR objektiv notwendiger und ergiebiger zu sein als der um-
gekehrte Weg, nämlich das *Hineintragen* von Kultur in den realen Produk-
tions- und Lebensprozeß der sozialistischen Gesellschaft zur zentralen Frage
kulturwissenschaftlicher Untersuchungen zu machen.« [193] Die »Kulturbrin-
ger-Rolle der bürgerlichen Intelligenz« sei dem objektiven Gesetz der sozialisti-
schen Entwicklung nicht mehr gemäß, d. h. im Rahmen der sozialistischen
Gesellschaft ein Ausgehen von der »Arbeiterklasse als solcher«; jedoch sei es
ebenso falsch, »den Status quo eines mehr oder weniger bekannten Bedarfs-
standes zur Norm zu erheben« [194], denn es sind Entwicklungsprozesse, die
das Leben an der ökonomisch-gesellschaftlichen Basis bestimmen. Auf jeden
Fall aber müsse gesehen werden, daß allein die »theoretische Durchdringung
der realen Basisprozesse« auf dem Gebiet der Ästhetik der Marxschen Grund-
erkenntnis genügen könne, daß Ästhetik und Kunst nicht auf »Erbauung«
gerichtet, sondern nur über »eine von Ausbeutung befreite Arbeit« [195], also
in unmittelbarer Abhängigkeit von der Arbeitswelt selbst, neu bestimmt wer-
den können. Lukács aber habe an die Stelle des »historischen Materialis-
mus« den »dialektischen Materialismus« gesetzt, was für die Kunst- und
Literaturbetrachtung methodologische Abstraktion von der jeweiligen realen
Gesellschaft bedeutete, d. h. »eine ›immanente‹, die realen Eigentums- und
Klassenverhältnisse als zweitrangig behandelnde Werkanalytik« [196].

Die in Berlin am 23. und 24. April 1973 im Auftrag der SED veranstal-
tete theoretische Konferenz »Das kulturelle Lebensniveau der Arbeiterklasse

in der entwickelten sozialistischen Gesellschaft« faßt in ihren veröffentlichten Materialien die Entwicklung nach dem VIII. Parteitag so zusammen, daß ein – aller Voraussicht nach – kaum mehr umkehrbarer Entwicklungstrend auch im Hinblick auf die weitere, zukünftige Auseinandersetzung mit den Fragen des bürgerlich-klassischen Erbes sichtbar wird. Hans Koch formuliert nun für die Kulturschaffenden, die der werktätigen Bevölkerung etwas geben wollen, mit Worten von Marx und Engels fast überbetont deutlich:»Sie dürfen [...] ›keine Reste von bürgerlichen, kleinbürgerlichen etc. Vorurteilen‹ der Arbeiterklasse übermitteln. Und die Arbeiterklasse verbittet sich ›Bildungselemente‹, deren erstes Prinzip ist, zu lehren, was sie nicht gelernt haben.« Es wird nun von offizieller Seite offen zugestanden, daß »die materiell-technischen und sozialen Bedingungen des Arbeitsprozesses weitaus unmittelbarer auf Bedürfnisse nach sozialistischer Arbeitskultur wirken als etwa – vergleichsweise – auf das Bedürfnis nach Aneignung geschichtlich überkommener Kulturgüter« [197]. Es wird zugestanden, daß für den Arbeiter, den werktätigen Menschen Gorkijs *Mutter* in »Inhalt« und »Form« möglicherweise eine größere Bedeutung haben kann als etwa Goethes *Faust,* wobei jedoch das klassische Erbe keineswegs gänzlich abgewertet werden soll, denn der Weg soll über Gorkij zurück zu Goethe führen. Abgelehnt wird zwar, »das bürgerliche Kultur- und Kunsterbe ausschließlich unter einem engen, direkt politischen Aspekt zu betrachten und zu werten«, jedoch zugleich die vielerorts feststellbare »Erstarrung und undialektische Harmonisierung bei der Aneignung dieses Erbes« [198] einbekannt, wobei freilich zu sehen ist, daß gerade diese Harmonisierung, d. h. die immer wieder proklamierte zeitenthobene, hehre Idealität und Schönheit der Klassik, gerade dialektisch – in der Nachfolge Lukács' – mit der »deutschen Misere« begründet worden ist. Wenn Hager auf der 6. Tagung des ZK der SED programmatisch neu verkündet hatte, daß der gegenwärtige sozialistische Weg mehr sei »als die bloße Vollstreckung großer humanitärer Ideale und Utopien der Vergangenheit«, keine Vollstreckung also im genauen Wortsinn bringen könne, und dies bedeutet sehr viel, so wird jetzt so spezifiziert: »übrigens weder in bezug auf die ›Vollstreckung‹ noch hinsichtlich der Wunschvorstellungen unserer Altvordern«. ›Vollstreckung‹, Verwirklichung, Übernahme von Vergangenheit in Gegenwart aber sind in ganz anderer Weise möglich beim sozialistischen Erbe der Vergangenheit, d. h. es muß nun von einer »vorrangigen Aneignung der Traditionen der revolutionären Arbeiterbewegung und ihrer Kultur« ausgegangen werden, denn die Arbeiterklasse eignet sich nun zum erstenmal »in erster Linie jene Bereiche des kulturellen Lebens an, die in direktem Zusammenhang mit ihrer Lebenstätigkeit stehen«. [199] Damit aber ist nach viereinhalb Jahrzehnten die Zuordnung von bürgerlich-humanistischer und progressiv-sozialistischer Kultur, Kunst und Literatur in der apriorischen Grundwertung wieder umgekehrt worden. Kurt Hager aber hatte schon auf der

6. Tagung des ZK der SED (6./7. Juli 1972) – also knapp zwei Jahrzehnte
nach Beschluß des Ministerrats der DDR zur Gründung der »Nationalen
Forschungs- und Gedenkstätten der klassischen deutschen Literatur in Wei-
mar« (August 1953), die 1954 ihre umfangreiche, die gesamte Kulturpolitik
bestimmende oder beeinflussende Arbeit begannen – der Öffentlichkeit den
neuen, wenn man so will neuen kulturrevolutionären Plan mitgeteilt: »Wir
halten auch die Zeit für gekommen, den Aufbau von Forschungs- und Ge-
denkstätten der sozialistischen deutschen Literatur und Kunst in Berlin, der
Hauptstadt der DDR, vorzubereiten.« [200]

Einige zusammenfassende Überlegungen

Wenn nach offizieller Definition Ideologie ein »System von Anschauungen,
Ideen und Theorien über die soziale Wirklichkeit als Ganzes bzw. über ein-
zelne ihrer Seiten, Prozesse und Probleme« meint, »in denen die jeweiligen
Klasseninteressen konzentrierten Ausdruck finden« und »von denen entspre-
chende Stellungnahmen, Entscheidungen, Bewertungen sowie Regeln und Nor-
men für soziale Verhaltensweisen abgeleitet werden« [201], dann ist die nach
1945 die allgemeine Kultur-, besondere Wissenschafts- (Literaturwissenschaft,
Germanistik) und Literaturpolitik der SBZ und DDR so zentral bestimmende
Klassik-Rezeption, die so breite neue Wiedergeburtsbewegung gegenüber dem
bürgerlich-klassischen Erbe der Weimarer Klassik und gesamten deutschen
Klassik durch eine Ideologie, eine kulturell-wissenschaftlich und auch litera-
turpolitisch verankerte Klassik-Ideologie geleitet, die spezifische grundlegende
bürgerliche Interessen durchaus bewahrt hat und bewahren wollte. Es ist des-
halb voll verständlich, daß sich schon mit dem Jahr 1958 kritische Stimmen
an die Öffentlichkeit wenden, um darauf aufmerksam zu machen, daß »bür-
gerliche Ideologie« das germanistische Fach z. T. noch stark beherrscht, daß
1960 vom eminenten Nachwirken »negativer Züge der spätbürgerlichen Uni-
versitätswissenschaft« gesprochen und später ein grundlegender »bürgerlicher
Intellektualismus« in der ästhetischen und literaturkritischen Theoriediskus-
sion, in Ästhetik und im Literaturbegriff konstatiert werden kann, ja dann
immer wieder auch von höchst offizieller Seite bis zur Gegenwart die noch
vorhandene, z. T. massive »Herrschaft der bürgerlichen sowie der kleinbürger-
lichen Ideologie« in all ihren Formen, die mannigfaltigen »Einflüsse der
bürgerlichen Ideologie, die auf die Kraft der alten Traditionen baut«, be-
stätigt werden. Diese weiterwirkende Macht einer alten, z. T. sehr alten bür-
gerlichen Ideologie – in ihrer ausgeprägten sprachlichen Gestalt nur zu häufig
der bürgerlichen Ideologie des 19. Jahrhunderts nahestehend – ist aber kei-
neswegs aus der Volksfrontstrategie und der ersten Phase des Aufbaus der
antifaschistisch-demokratischen Ordnung in der SBZ und späteren DDR allein

zu erklären, als taktisches Zugeständnis an die bürgerlichen Gruppen und Schichten vor allem der Intelligenz, mit denen die neue Gesellschaftsordnung aufgebaut werden sollte und die deshalb mit der von ihnen vertretenen bürgerlichen Kultur nicht verprellt werden sollten. Es muß vielmehr auch zentral berücksichtigt werden, daß die »Niederlage der deutschen Arbeiterklasse« im Jahr 1933 auch die führenden Kulturfunktionäre innerhalb der von nun an nur noch im Untergrund und im Ausland arbeitenden KPD ihrer gesellschaftlichen Basis beraubte, so daß im Rahmen der dann beginnenden Volksfrontbewegung der durch Herkunft, Schulbildung und allgemeine Bildung vorgegebene eigene tiefe bürgerliche Kulturboden wieder voll zu einer neuen Entfaltung und Entwicklung gelangen konnte (besonders prägnante Beispiele sind ja vor allem Johannes R. Becher und Alexander Abusch, aber natürlich auch Georg Lukács, bei dem jedoch eine andere Entwicklung vorliegt). [202] Nach 1945 wird deshalb das umfassende Kulturprogramm einer bürgerlichen Geistesrevolution proklamiert, in der die deutsche Klassik in eine neue Wirklichkeit von oben eingesetzt, ja zum erstenmal in einer Gesellschaft voll verwirklicht werden soll, deren Einzelmerkmale, einzelne Strukturen, Bedürfnisse und reale Lebensinteressen, deren einzelne Gruppen, Schichten und Klassen in ihrem selbständigen Charakter – als Bedingung der Möglichkeit einer so totalen Verwirklichung von bürgerlicher Vergangenheit – vorher überhaupt nicht zur Kenntnis genommen, d. h. untersucht worden sind.

Die 1958 verkündete neue Aufgabe, mit dem endgültigen Aufbau der sozialistischen Gesellschaftsordnung zu beginnen, der 1963 verkündete Sieg der sozialistischen Produktionsverhältnisse, das neue Programm der sozialistischen Kulturrevolution und die folgende Planung der »entwickelten« oder »reifen« sozialistischen Gesellschaft führen deshalb in wachsendem Maße vor allem zu der Einsicht, zu der grundlegend neuen erkenntnistheoretischen Position, daß die eigene Gesellschaft soziologisch und soziokulturell in ihren Einzelmerkmalen noch keineswegs gekannt, d. h. befriedigend oder ausreichend in ihren Grundbedürfnissen erforscht sei. Das erstmalige Betonen der eigenen gesellschaftlichen Wirklichkeit in ihren selbständigen Ansprüchen, die auch in ihren Problemen allein die Aufgaben für die Zukunft stelle, mußte zu einer Wende, zu einer Umkehrung des bisherigen apriorischen Verhältnisses von Vergangenheit und Gegenwart vor allem auf kulturellem Gebiet führen – vollkommen unabhängig davon erst einmal, wie denn die Gesellschaft der Gegenwart theoretisch und praktisch, in allgemeiner Theorie und praktisch-empirischer Forschung im einzelnen zu erschließen sei. Eine Art apriorischer Tendenzwende also im erkenntnistheoretischen Grundverhältnis zur Wirklichkeit mußte erfolgen, um die eigene gesellschaftliche Wirklichkeit in ihren selbständigen Erscheinungsformen überhaupt erst zum Gegenstand praktischer Untersuchung machen zu können. Unabhängig davon, was der Begriff der Arbeiterklasse im einzelnen gesellschaftlich zu decken hat, d. h. wie seine

soziologischen Grenzen zu bestimmen sind, mußte das neue Postulat von der »der Arbeiterklasse eigenen sozialistischen Kultur« (1967), von einer der größten Bevölkerungsgruppe nun a priori allein zugehörenden, eigenen selbständigen Lebenskultur, zu der Folgerung führen, daß die bürgerliche Vergangenheit nicht mehr das Recht über die Gegenwart in der Weise beanspruchen darf, wie es dieser in so extremen Idealisierungsformen, in einem so charakteristischen »Überideologisierungsprozeß« vorher zugestanden worden war. Es mußte vor allem das gesamte, so überspannte und teilweise so diffuse Sprach- und Begriffssystem von Grund auf in Frage gestellt werden, von dem aus Gegenwart nur immer in der Funktion gesehen werden konnte, abstrakte »Humanitätsideale«, »bürgerliche Ideale«, »humanitäre Ideale« und »Utopien«, »humanitäre Ideologien« der Vergangenheit zu verwirklichen – zu verwirklichen als diese von vornherein von einer gesellschaftlichen Vergangenheit abgelöste, starre geistige Welt und Idealität, die als solche dann eine bis zur Gegenwart nicht mehr erreichte Höhe der Menschheitsentwicklung zu repräsentieren vermag und deshalb nun erst in neue gesellschaftliche Wirklichkeit voll umgesetzt werden kann.

Wenn aber die Kulturpolitik im Verlauf dieser Entwicklung auf die Grundlage der »sozialen Empirie« neu verpflichtet wird, dann bedeutet dies für die Kulturwissenschaften, für die Literaturwissenschaft, daß sie soziologische Forschung betreiben müssen, daß sie – in welchem Maß auch immer – zu soziologischen Wissenschaften werden müssen, und es bedeutet für die Literatur, daß eine Auseinandersetzung mit dem klassischen Erbe, wenn sie beabsichtigt ist, in produktiver Weise nur geschehen kann, wenn von den Bedürfnissen und den Grundlagen der Gegenwart und Zukunft ausgegangen wird, d. h. wenn ihr »die Ideale« der deutschen Klassik oder jeder anderen Klassik, der beiden »Dichterfürsten« insbesondere, nicht mehr als ausschließlicher oder wichtigster Maßstab in thematisch-inhaltlicher und sogar formalästhetischer Hinsicht vorgehalten werden. Wie die Literaturwissenschaft, so muß auch die Literatur frei diesem Sinne sich mit dem Erbe auseinandersetzen, frei über es verfügen, mit ihm »arbeiten«, es »umarbeiten« können. Und allein, wenn ihr dies zu tun erlaubt ist, wird sie es für die Aufgaben der Gegenwart und Zukunft zu nutzen wissen, für Aufgaben, die mit den Mitteln eines wirklichkeitsfernen, oft genug wirklichkeitsblinden Denk- und Kategorienfetischismus nicht mehr bewältigt werden können.

Die Mitte der sechziger Jahre erstmalig einsetzende Betonung der notwendigen Berücksichtigung des fundamentalen Erkenntnisprinzips der »sozialen Empirie« für Kulturpolitik und alle Gesellschaftswissenschaften, darüber hinaus auch für die Literatur – der postulierte und praktizierte sozialistische Realismus hat ja ihren in vielen Fällen durchaus erkennbaren bürgerlichen Charakter oft nur sublimieren können [203] –, die Betonung der sozialen Empirie für die Erforschung und Untersuchung der allgemeinen Lebenshal-

tung und Lebensverwirklichung des Menschen, aller Menschen in dieser Gesellschaft mußte den dialektischen Materialismus Lukácsscher Prägung bald grundlegend problematisieren. Denn in dieser Dialektik war, wie 1966 deutlich benannt wurde, die reale geschichtliche Wirklichkeit immer schon a priori dialektisch transzendiert worden, d. h. letztlich von vornherein zum Verschwinden gebracht worden, um nicht die reine Harmonie des klassischen Menschenbildes in die Gefahr zu bringen, ihrer schönen, letztlich heilen Unschuld verlustig zu gehen. Wenn auch die neue methodologische Basis nicht mit »Soziologismus« verwechselt werden darf, so soll jedoch nun eins endgültig akzeptiert werden, daß die aus abstrakten, ideologisch zentral vorprogrammierten allgemeinen Theoriekonzeptionen mehr oder weniger begriffslogisch abgeleiteten Erkenntnisse und Folgerungen für die jeweilige gesellschaftliche Wirklichkeit in ihrem realen Lebens- und Entwicklungsprozeß, für Geisteswissenschaften und künstlerisch-literarische Produktion nur durch die »soziale Empirie« überprüfbar gemacht werden können, nur durch die erforschte gesellschaftliche Erfahrung und die erkannten gesellschaftlichen Ansprüche der Menschen korrigiert werden können. Allein auf diesem Wege wäre das in den letzten Jahren so selbstkritisch benannte und so breit noch vertretene ältere bürgerliche Denken zu überwinden, das sich allein schon durch die vorgegebene empirische Wirklichkeit immer wieder grundlegend gefährdet sehen muß. Es ist deshalb verständlich, daß noch der VIII. Parteitag vor einem zu empirisch ausgerichteten »soziologischen« Denken – für alle Gebiete – zu warnen sucht, und zwar sowohl bezüglich der bürgerlichen Vergangenheit, des klassischen Erbes, als auch im Hinblick auf die eigene Gesellschaft, daß er in diesem Zusammenhang auch hinsichtlich einer »zu direkten politischen Perspektive«, aus der Vergangenheit und Gegenwart betrachtet werden können, noch einmal starke Vorbehalte anmeldet.

Und noch eine weitere, allgemeinere Überlegung: Wenn die Deutsche Demokratische Republik in den letzten Jahren – seit 1971 vor allem – die These von der »friedlichen Koexistenz« mit dem Westen entwickelt hat und zunehmend entschiedener verfolgt, was nach ihrer Meinung vor allem zweierlei bedeutet, verstärkte wirtschaftliche Kooperation mit dem Westen, insbesondere mit der Bundesrepublik, bei gleichzeitig wesentlich intensiviertem ideologischen Klassenkampf, verstärktem Kampf gegen die bürgerliche Ideologie in all ihren Erscheinungsformen, dann hat dieser neue ideologische Kampf harter Auseinandersetzungen mit der bürgerlichen Vergangenheit und Gegenwart schon im eigenen Bereich, in verschiedenen Sektoren des eigenen kulturellen Lebens begonnen. Die die gesamte bisherige Kulturpolitik so weitgehend bestimmende bürgerliche Klassik-Ideologie ist seit dem letzten Parteitag in einer Weise problematisiert worden, in einen Prozeß zunehmend heftigerer Auseinandersetzung hineingezogen worden, die – auf dem Hintergrund der gesamten neueren politischen und kulturpolitischen Entwicklung seit Be-

ginn der sechziger Jahre, die diese Auseinandersetzung stufenweise vorbereitet hat – aller Wahrscheinlichkeit nach kaum mehr im Sinne einer erneuten, umfassenderen Stabilisierung der alten Position rückgängig gemacht werden kann. Wenn aber die Gesellschaft der DDR sich auch in Zukunft als eine Gesellschaft verstehen soll, wie auch heute noch vertreten wird, die keineswegs alle Brücken zur Vergangenheit älterer geschichtlicher Epochen abbrechen wird, die vielmehr die besten »Kulturgüter« der Menschheit, auch des Bürgertums, aufbewahren und im Gedächtnis behalten soll, dann wird dies nur eine Konsequenz beinhalten können: das die eigene Gesellschaft noch so zentral bestimmende bürgerliche Denken – auch der eigenen »Unterhaltungskultur« in ihrem Gesamtcharakter wird noch 1973 offiziell zugestanden, daß sie »vornehmlich von bürgerlicher und kleinbürgerlicher Kultur geprägt ist« [204] – in seinen einzelnen Erscheinungsformen, komplexen Problemen und tieferen Voraussetzungen zum Gegenstand umfassender theoretisch-ideologischer und praktisch-soziologischer Erkenntnisbemühung zu machen. Daraus aber könnte die weitere Folgerung abgeleitet werden: Bürgerliche Kultur, bürgerliche Kunst und Literatur der Vergangenheit (sprich deutsche Klassik) und bürgerliche Kultur, Literatur und Kunst der Gegenwart (vor allem die bundesrepublikanische) sollten von den so extremen dogmatischen Bewertungen, bis heute historisch-gesellschaftlich nicht hinreichend qualifizierten Bewertungen befreit werden, von den teilweise so maßlosen Glorifizierungen auf der einen Seite wie von den unkontrollierten Diffamierungen auf der anderen Seite, um sie zum Gegenstand nüchtern-sachlicher, gelassener Untersuchung zu machen. [205] Das würde freilich auch bedeuten können und müssen, die in den letzten Jahren so oft beschworene allgemeine ideologische Gegnerschaft – beide Kulturen stehen sich nun »in ununversöhnlichem Widerspruch« gegenüber: »demokratische und sozialistische Kultur der Arbeiterklasse und aller Ausgebeuteten auf der einen, erzreaktionäre, bourgeoise und klerikale herrschende Kultur der Ausbeuter auf der anderen Seite« [206] – in engere Grenzen weisen zu müssen, wenn eben erkannt wird, daß zumindest auf kulturellem Gebiet der konkreten gesellschaftlichen Praxis die ideologischen Differenzen so groß nicht sind, wie immer behauptet wird. Ein gemeinsamer zukünftiger Aufgabenbereich sollte also durchaus darin bestehen können, bürgerliches Denken in seinen komplexen, je verschiedenen Einzelaspekten und Problemen zum Gegenstand kontrollierter theoretischer und vor allem empirischer Forschung zu machen – bürgerliches Denken und bürgerliche Wirklichkeitssicht, die keineswegs schon überwunden sind, wenn man sie leugnet. Erst dann könnte auch der kulturelle »Alleinvertretungsanspruch« gegenüber der Weimarer Klassik, der deutschen Klassik, den abendländischen klassischen Traditionen überhaupt in seiner historisch-gesellschaftlichen Berechtigung überprüft werden.

Anmerkungen

1 Arbeiterbewegung und Klassik. Ausstellung im Goethe- und Schiller-Archiv der Nationalen Forschungs- und Gedenkstätten der klassischen deutschen Literatur in Weimar 1964–1966, Weimar 1964, S. 220, 221.

2 Alexander *Abusch*, Weimar und Bitterfeld (1960), in: *Abusch*, Kulturelle Probleme des sozialistischen Humanismus. Beiträge zur deutschen Kulturpolitik 1946–1967, Berlin u. Weimar 1967, S. 194, 195.

3 Helmut *Holtzhauer*, Was ist Klassik und was bedeutet sie uns heute? in: Internationale Wissenschaftliche Konferenz über Arbeiterbewegung und Klassik – Probleme der Rezeption des klassischen Erbes, Berlin u. Weimar 1965, S. 157.

4 Arbeiterbewegung und Klassik, S. 226.

5 Siegfried *Wagner*, Weimar und Bitterfeld, in: Internationale Wiss. Konferenz über Arbeiterbewegung und Klassik, S. 135.

6 Walter *Hinderer*, Die regressive Universalideologie. Zum Klassikbild der marxistischen Literaturkritik von Franz Mehring bis zu den Weimarer Beiträgen, in: Die Klassik-Legende. Second Wisconsin Workshop, hrsg. v. R. *Grimm* u. J. *Hermand* (Schriften zur Literatur Bd. 18), Frankfurt/M. 1971, S. 144.

7 Hans *Koch*, Aufgaben der marxistisch-leninistischen Literaturwissenschaft im Siebenjahrplan, Einheit, 15. Jg., 1960, H. 1, S. 107, 119; Koch meint hier in erster Linie Lukács' Klassikbild, das – nach 1956 – einer neuen kritischen Überprüfung zu unterziehen sei, jedoch trifft seine Lukács-Kritik zugleich die gesamte vorher entwickelte Klassik-Ideologie in Kultur-, Wissenschafts- und Literaturpolitik, die in ihrer Entstehung keineswegs von Lukács' Klassikbild der dreißiger und vierziger Jahre allein geprägt worden ist.

8 Kurt *Hager*, Zu Fragen der Kulturpolitik der SED. 6. Tagung des Zentralkomitees 6./7. 7. 1972, Berlin 1972, S. 57.

9 Werner *Mittenzwei*, Brecht und die Probleme der deutschen Klassik, Sinn und Form, 24. Jahr, 1972, H. 1, S. 160.

10 K. *Hager*, Zu Fragen der Kulturpolitik der SED, S. 55 f. – In der jüngsten Darstellung: Probleme sozialistischer Kulturpolitik am Beispiel der DDR, hrsg. v. *Autorenkollektiv Frankfurt*, Frankfurt/M. 1974 (Texte zur politischen Theorie und Praxis), erscheint der besondere Problemkomplex der intensiven Rezeption des klassischen Erbes in der DDR nur am Rande berücksichtigt: »Die revolutionstheoretische Perspektive des Anknüpfens an 1848 und 1918, der dialektischen Aufhebung aller demokratischen, humanistischen und sozialistischen Traditionen über ihre Einlösung in der SBZ/DDR, machte das Anknüpfen an die deutsche Klassik selbstverständlich« (S. 196); auch die neuere Entwicklung seit 1971 ist noch nicht einbezogen worden. Dagegen war in dem kritischen Überblick: Literaturwissenschaft in der DDR, in: Materialistische Wissenschaft 1. Zum Verhältnis von Ökonomie, Politik und Literatur im Klassenkampf, hrsg. v. *Autorenkollektiv sozialistischer Literaturwissenschaftler Westberlin*, Berlin 1971, S. 213–253, schon der Versuch unternommen worden, die »Geschichte des ›Problems des kulturellen Erbes‹ von der antifaschistischen Volksfront im Jahre 1935 bis zum ›System des entfalteten Sozialismus‹ in der DDR von heute« zu skizzieren, ohne jedoch die neuere Entwicklungsphase seit dem VIII. Parteitag noch mitberücksichtigen zu können, die die vorhergehende Entwicklung vor und nach 1945 in einzelnen Perspektiven z. T. wesentlich differenzierter sehen läßt. Zur allgemeinen Entwicklung der Literaturwissenschaft in der DDR noch: Jörg B. *Bilke*, Die Germanistik in der DDR: Literaturwissenschaft im gesellschaftlichen Auftrag, in: Die deutsche Literatur der Gegenwart. Aspekte und Tendenzen, hrsg.

v. M. *Durzak*, Stuttgart 1971, S. 366–385.

11 Friedrich *Albrecht*, Aspekte des Verhältnisses zwischen sozialistischer Literaturbewegung und klassischem Erbe in den zwanziger Jahren, in: Internationale Wiss. Konferenz über Arbeiterbewegung und Klassik, S. 64.

12 Arbeiterbewegung und Klassik, S. 171; *Becher* bekannte 1937 über seine Jugend, daß er in einer Umgebung aufwuchs, »die mit Bach, Beethoven, Schiller und Goethe zusammenlebte«, einer Umgebung, die ihn bald einen abgrundtiefen »Haß« auf die »Zwiespältigkeit und Verlogenheit« der bürgerlichen Gesellschaft lehrte: »So wurde mir Goethe zum Inbegriff der deutschen Spießigkeit, ich glaubte ihn mit ›Geheimrat‹ abgetan zu haben; das Etikett ›Sklavenwirtschaft‹ erledigte die Griechen; die Orgelklänge einer Bachschen Passion erschienen mir, da sie nicht in meinen Haß hineinpaßten, als Ohrenschmaus für hoffnungslos Blöde und als frommer Betrug.« (Arbeiterbewegung u. Klassik, S. 114 f.) In seiner Rede auf der Gründungsversammlung des BPRS möchte er deshalb nur die Frage zulassen, ob in der gegenwärtigen und vergangenen bürgerlichen Literatur einzelne »Bestandteile« vorhanden sind, »von denen wir lernen können oder die wir, mit entsprechenden Korrekturen versehen, übernehmen müssen« (Arbeiterbewegung u. Klassik, S. 171; vgl. noch S. 172 für das Jahr 1931, in dem er sich noch sehr kritisch zur älteren deutschen Literaturtradition äußert).

13 Helga *Gallas*, Marxistische Literaturtheorie. Kontroversen im Bund proletarisch-revolutionärer Schriftsteller, Neuwied u. Berlin 1971 (collection alternative, Bd. 1), S. 157.

14 Siehe: Literatur im Klassenkampf. Zur proletarisch-revolutionären Literaturtheorie 1919–1923, Eine Dokumentation v. W. *Fähnders* u. M. *Rector*, München 1971, S. 8–10: hier auch zu den wesentlichen Unterschieden in der Klassikrezeption zwischen »Linkskommunisten« nach dem Ersten Weltkrieg und der vorhergehenden Tradition bei Franz Mehring, Clara Zetkin und Rosa Luxemburg; repräsentativ für die neue ideologische Richtung z. B. Max Hermann *Neiße* (1922): »Was nicht *für* den Proletarier ist, ist *wider* ihn, ist für ihn abzulehnende Kunst! [...] Notwendig ist jetzt eins: Abbruch und brückenloser Beginn! Solange Altes noch in letzter Macht steht, ist erste Aufgabe alles Zukunftsweisenden das Vernichten.« (Arbeiterbewegung u. Klassik, S. 115.) Vgl. noch Willi *Ehrlich*, Die Klassikrezeption der revolutionären deutschen Arbeiterbewegung am Beginn der zwanziger Jahre, in: Intern. Wiss. Konferenz, S. 44–62, der jedoch nach Albrecht (siehe Anm. 11) die vorhandene positive Klassikrezeption (Gertrud Alexander) überschätzt.

15 *Gallas*, Marxistische Literaturtheorie, S. 157.

16 Arbeiterbewegung und Klassik, S. 165.

17 Ebd. S. 175.

18 Ebd. S. 163.

19 Es muß also für diese frühe Phase der Entwicklung zur vollen kulturpolitischen Ideologie vom »klassischen Erbe« von zwei Parallelentwicklungen ausgegangen werden: einmal von der Entwicklung im BPRS, die nach 1930 zunehmend die Lukácssche, am 19. Jahrhundert und an der deutschen Klassik, der klassischen Ästhetik orientierte literaturtheoretische Position durchsetzte (siehe *Gallas*, Marxistische Literaturtheorie, S. 157–163); zum anderen von einer selbständigen kulturpolitischen Entwicklung in der KPD, welche im Gefolge der Entwicklung von Faschismus und Nationalsozialismus in wachsendem Maße die Bereitschaft entfaltete, das bürgerlich-klassische Erbe gegenüber der faschistischen Verfälschung und allgemeinen kulturellen Barbarei zu retten und mit ihm den ideologischen Kampf gegen den Faschismus zu führen. 1932 treffen im »Goethe-Sonderheft« der »Linkskurve« beide Entwicklungslinien zusammen, indem zwar

immer noch Goethe sehr distanziert gesehen wird, als »der an der deutschen Misere zerbrochene, zu seiner wahren Größe nur ab und zu gekommene Goethe«, indem jedoch zugleich der Kampf derjenigen Bewegung angesagt wird, die »Goethe als Hilfsmittel der Faschisierung der Ideologie« benutzt (Die Linkskurve, Oktober 1932, S. 12, 2, ferner S. 33 ff.).

20 Sozialistische Realismuskonzeptionen. Dokumente zum 1. Allunionskongreß der Sowjetschriftsteller, hrsg. v. H.-J. *Schmitt* u. G. *Schramm,* Frankfurt/M. 1974 (ed. suhrkamp Bd. 701), S. 46, 49.

21 Ebd. S. 245, 252, 254, 256.

22 Ebd. S. 215.

23 Probleme sozialistischer Kulturpolitik am Beispiel der DDR, 1974, S. 101; vgl. ferner Paul *Gerhard,* Kritik und Aktualität der Volksfrontkonzeptionen, in: Übergangsgesellschaft: Herrschaftsform und Praxis am Beispiel der Sowjetunion, hrsg. v. P. W. *Schulze,* Frankfurt/M. 1974 (Texte zur politischen Theorie und Praxis), S. 293–391.

24 Arbeiterbewegung und Klassik, S. 195.

25 Ebd. S. 198.

26 *Becher* nannte später die Jahre seines Aufenthaltes in der Sowjetunion die fruchtbarste Zeit seines Lebens: »Fern von Deutschland und doch zugleich so nahe ihm wie noch nie, habe ich hier in der Sowjetunion die große deutsche humanistische Tradition auf allen Gebieten erst wahrhaft entdeckt und sie zum Mittelpunkt meiner Dichtung werden lassen.« (Zitiert bei Erika *Hinckel,* Gegenwart und Tradition. Renaissance und Klassik im Weltbild Johannes R. Bechers, Berlin 1964, S. 162 f.) Und: »In den Jahren 1936 bis 1938 fand Becher voll zu dem humanistischen Geisteserbe zurück, das er in früher Jugend in sich aufgenommen und von dem er sich in der Zeit seines Anschlusses an den Expressionismus gewaltsam zu lösen versucht hat.« (*Hinckel,* S. 167.)

27 Arbeiterbewegung und Klassik, S. 199.

28 Die Expressionismusdebatte. Materialien zu einer marxistischen Realismuskonzeption, hrsg. v. H.-J. *Schmitt,* Frankfurt/M. 1973 (ed. suhrkamp, Bd. 646), S. 12.

29 Probleme sozialistischer Kulturpolitik am Beispiel der DDR, S. 102.

30 Arbeiterbewegung und Klassik, S. 201.

31 Vgl. Ernst *Bloch*/Hanns *Eisler,* Die Kunst zu erben, in: Die Expressionismusdebatte, S. 258–263; »Im Inneren des heutigen Deutschlands freilich ist es für Antifaschisten von größter Wichtigkeit, die zugelassene Klassik in einem revolutionären Sinn zu interpretieren. [...] Worin besteht aber unsere Aufgabe außerhalb Deutschlands? Es ist klar, daß wir einzig helfen müssen, klassisches Material, das für solchen Kampf geeignet ist, auszusondern und zu präparieren.« (S. 259.)

32 Arbeiterbewegung und Klassik, S. 202, 204, 205.

33 Ebd. S. 209f.; vgl. insgesamt S. 209–218.

34 Deutsche Geschichte, 3 Bde., Berlin 1968, Bd. 3, S. 398.

35 Arbeiterbewegung und Klassik, S. 220.

36 Interview mit Professor Hans *Rodenberg.* Probleme der Kulturpolitik in den Jahren des Anfangs, Weimarer Beiträge, 15. Jg., 1969, Sonderheft zum 20. Jahrestag der Gründung der Deutschen Demokratischen Republik, S. 7.

37 Ebd. S. 9.

38 Arbeiterbewegung und Klassik, S. 223.

39 Ebd. S. 229 f.

40 Ebd. S. 229.

41 Interview mit Klaus *Gysi.* Kulturpolitik als antifaschistisch-demokratische und sozialistische Erziehung, WB 15. Jg., 1969, Sonderheft, S. 25.

42 Vgl. Anm. 26, 12.
43 *Becher,* Deutsches Bekenntnis. Fünf Reden zu Deutschlands Erneuerung, Berlin ³1946, S. 5, 12.
44 Ebd. S. 15, 17, 52.
45 Ebd. S. 20.
46 Ebd. S. 29.
47 Ebd. S. 11, 20.
48 Ebd. S. 43; das gleiche Bild von der deutschen Klassik in noch enthusiasti-scheren Zügen in: *Becher,* Wir, Volk der Deutschen. Rede auf der 1. Bundes-konferenz des Kulturbundes zur demokratischen Erneuerung Deutschlands (21. Mai 1947), Berlin 1947.
49 Arbeiterbewegung und Klassik, S. 227.
50 Dokumente zur Kunst-, Literatur- und Kulturpolitik der SED, hrsg. v. E. *Schubbe,* Stuttgart 1972, S. 55.
51 Arbeiterbewegung und Klassik, S. 228.
52 Ebd. S. 230.
53 Ursula *Wertheim,* Die marxistische Rezeption des klassischen Erbes. Zur litera-turtheoretischen Position von Gerhard Scholz, in: Positionen. Beiträge zur marxisti-schen Literaturtheorie in der DDR, Leipzig 1969 (Reclam Bd. 482), S. 475, 485.
54 Arbeiterbewegung und Klassik, S. 235; vgl. insgesamt S. 235–248.
55 Ebd. S. 236.
56 Ebd. S. 243.
57 *Becher,* Der Befreier. Rede, gehalten am 28. August 1949 im Nationaltheater Weimar zur zweihundertsten Wiederkehr des Geburtstages von Johann Wolfgang Goethe, Berlin 1949, S. 6.
58 Ebd. S. 8, 9.
59 Ebd. S. 27.
60 Ebd. S. 41.
61 Ebd. S. 49.
62 Ebd. S. 53.
63 A. *Abusch,* Goethes Erbe in unserer Zeit (1949), in: A. A., Kulturelle Probleme des sozialistischen Humanismus. Beiträge zur deutschen Kulturpolitik 1946–1967, Berlin u. Weimar 1967, S. 123 f.
64 Ebd. S. 122.
65 Ebd. S. 138 f. – Zu Abusch im einzelnen, auch zu seiner Stellung in der Volks-frontbewegung: Werner *Neubert,* Um das ideologisch-ästhetische Grundgesetz der Epoche. Zur literaturtheoretischen Position Alexander Abuschs, in: Positio-nen, S. 378–430.
66 *Becher,* Wir, Volk der Deutschen, S. 9, 10, 50, 69.
67 *Abusch,* Kulturelle Probleme des sozialistischen Humanismus, S. 12, 19, 27, 42, 45.
68 *Schubbe,* Dokumente, S. 196, 195.
69 Arbeiterbewegung und Klassik, S. 252 f.
70 *Schubbe,* Dokumente, S. 104, 106.
71 Arbeiterbewegung und Klassik, S. 251.
72 *Schubbe,* Dokumente, S. 109, 127, 134, 141, 154, 159, 164 f., 181 f., 196, 205, 216, 249, 299.
73 Arbeiterbewegung und Klassik, S. 251–255; zu Bechers dichterischer Klassikauf-nahme im einzelnen: Klaus *Hammer,* Das Klassikbild in der Dichtung Johannes R. Bechers, in: Intern. Wiss. Konferenz über Arbeiterbewegung und Klassik, S. 82–100; ferner auch E. *Hinckel,* Gegenwart und Tradition. Renaissance und Klassik im Weltbild Johannes R. Bechers, Berlin 1964.

74 Ebd. S. 256, 258 f.

75 A. *Abusch*, Johannes R. Becher – Der erste Klassiker unserer neuen sozialistischen Dichtung, Sinn und Form. Zweites Sonderheft Johannes R. Becher, Berlin 1959, S. 35.

76 *Ulbricht*: »Die Vorbildlichkeit der Leistung Bechers, der als erster deutscher Dichter umfassend die Kontinuität der sozialistischen zur klassischen, bürgerlich-humanistischen Literatur hergestellt hat, ist noch längst nicht allen, besonders jungen, Schriftstellern und Dichtern unserer Republik klargeworden.« (Zitiert bei *Hinckel*, Gegenwart und Tradition, S. 173; vgl. insgesamt das Kap. »Das Reich, das Goethe heißt«, S. 159–274.)

77 E. *Fischer*, Doktor Faustus und der deutsche Bauernkrieg. Auszüge aus dem Essay zu Hanns Eislers Faust-Dichtung, Sinn und Form, 4. Jahr, 1952, H. 6, S. 63.

78 Ebd. S. 60.

79 Nach Louise *Eisler-Fischer*, Faust in der DDR. Dokumente, betreffend Hanns Eisler, Bertold Brecht, Ernst Fischer, Neues Forum 16. Jahr, 1969, Oktober, H. 190, S. 564.

80 *Abusch*, Kulturelle Probleme des sozialistischen Humanismus, S. 145, 154 f.

81 *Eisler-Fischer*, Faust in der DDR, S. 565 f.

82 Vgl. Werner *Mittenzwei*, Brechts Verhältnis zur Tradition, Berlin [2]1973, S. 168–174, 177–184, 229–239.

83 Arbeiterbewegung und Klassik, S. 319.

84 Ebd. S. 344–346.

85 »Weimarer Beiträge. Studien und Mitteilungen zur Theorie und Geschichte der deutschen Literatur«, hrsg. v. L. *Fürnberg* und H.-G. *Thalheim*.

86 Positionen der DDR-Literaturwissenschaft. Auswahl aus den Weimarer Beiträgen (1955–1970), hrsg. v. H. *Kaufmann*, Kronberg/Taunus 1974, S. VIII.

87 Arbeiterbewegung und Klassik, Vorwort v. H. *Holtzhauer*, S. 6.

88 Johanna *Rudolph*, Fragen der Rezeption des klassischen Erbes durch die Arbeiterklasse als der führenden Kraft der Nation, in: Intern. Wiss. Konferenz über Arbeiterbewegung und Klassik, S. 7, 8.

89 Helmut *Holtzhauer*, Was ist Klassik und was bedeutet sie uns heute? in: Intern. Wiss. Konferenz über Arbeiterbewegung und Klassik, S. 157, 158.

90 Arbeiterbewegung und Klassik, S. 315.

91 Ebd. S. 317.

92 Siegfried *Wagner*, Weimar und Bitterfeld, in: Intern. Wiss. Konferenz über Arbeiterbewegung und Klassik, S. 139.

93 Detlef *Glowka*, Georg Lukács im Spiegel der Kritik. Die Interpretation des Lukácsschen Denkens in Deutschland 1945–1965, Berlin 1968, S. 34, 45.

94 Ebd. S. 46.

95 *Wertheim*, Die marxistische Rezeption des klassischen Erbes, in: Positionen, S. 475, 485.

96 Zuerst im Francke-Verlag, Bern 1947, dann in 2. Aufl. im Aufbau-Verlag, Berlin 1950 (erweitert um die Festrede »Unser Goethe«).

97 *Glowka*, Georg Lukács im Spiegel der Kritik, S. 48–52.

98 *Lukács*, Goethe und seine Zeit, Vorwort, in: L., Faust und Faustus. Vom Drama der Menschengattung zur Tragödie der modernen Kunst. Ausgewählte Schriften II, Reinbek 1967, S. 11 f.

99 »Selbst solche Riesen wie Goethe und Hegel konnten sich nicht vollkommen von jener drückenden Atmosphäre des engen Philistertums frei machen, die die ganze klassische deutsche Literatur umgab.« (Vorwort, S. 12.) Vgl. vor allem im einzelnen den ersten Essay »Die Leiden des jungen Werther«.

100 *Lukács*, Goethe und seine Zeit, Vorwort, S. 11, 10.
101 Ebd. S. 7.
102 *Lukács*, Schicksalswende. Beiträge zu einer neuen deutschen Ideologie, Berlin 1948.
103 Zur sozialistischen Kulturrevolution. Dokumente (1957–1959), 2 Bde., hrsg. v. M. *Lange*, Berlin 1960, Bd. 1, S. 7.
104 Deutsche Geschichte, 3 Bde., Berlin 1968, Bd. 3, S. 553 ff.
105 *Schubbe*, Dokumente, S. 452.
106 Ebd. S. 534–536.
107 Ebd. S. 538 f.
108 Ebd. S. 533.
109 Weimarer Beiträge, Jg. 4, 1958, H. 2, S. 133–137; im gleichen Jahr bekennt A. *Abusch*, »daß Georg Lukács zeitweilig fast eine Monopolstellung in unserer Literaturtheorie einnahm«, während Marianne *Lange* feststellt: »So galten die Schriften von Georg Lukács für viele Studenten, junge und auch ältere Intellektuelle als das A und O marxistischer Literaturbetrachtung.« (Zitiert bei *Glowka*, Georg Lukács im Spiegel der Kritik, S. 50.) Werner *Krauss* hat später zusammengefaßt: »Sein Einfluß auf den sozialistischen Teil Deutschlands war zwischen 1948 und 1955 unermeßlich.« (Grundprobleme der Literaturwissenschaft, Reinbek 1968, S. 94.)
110 *Thalheim*, Kritische Bemerkungen zu den Literaturauffassungen Georg Lukács' und Hans Mayers. Zur Frage der Unterschätzung der Rolle der Volksmassen in der Literatur, WB Jg. 4, 1958, H. 2. S. 145, 147, 151, 170.
111 Paul *Reimann*, Bemerkungen über aktuelle Aufgaben der Literaturwissenschaft, WB Jg. 4, 1958, H. 3, S. 401, 407.
112 WB Jg. 4, 1958, Sonderheft, S. 5.
113 *Lukács*, Geschichte und Klassenbewußtsein. Studien über marxistische Dialektik, Neuwied u. Berlin 1970 (Sammlung Luchterhand Bd. 11), S. 95; vgl. auch *Lukács*, Einführung in die ästhetischen Schriften von Marx und Engels (1945), in: L., Beiträge zur Geschichte der Ästhetik, Berlin 1954, S. 192–194: marxistische Ästhetik, Literatur- und Kunstgeschichte sind Teile und Anwendungsformen des historisch-dialektischen Materialismus (S. 193).
114 Siehe *Lukács*, Schriften zur Literatursoziologie, Neuwied u. Berlin 1961 (Soz. Texte, Bd. 9), 2. Aufl. 1963, S. 206; ferner L., Beiträge zur Geschichte der Ästhetik, Berlin 1954, S. 193 f.; L., Mein Weg zu Marx, in: L., Schriften zur Ideologie und Politik, Neuwied u. Berlin 1967 (Soz. Texte, Bd. 51), S. 323–329.
115 *Lukács*, Die Theorie des Romans. Ein geschichtsphilosophischer Versuch über die Formen der großen Epik, zweite um ein Vorwort vermehrte Auflage, Neuwied u. Berlin 1963, S. 7.
116 Einheit, 15. Jg., 1960, H. 1, S. 106 f.
117 Ebd. S. 118 f.; vgl. noch: Georg Lukács und der Revisionismus. Eine Sammlung von Aufsätzen, Berlin 1960.
118 Die entwickelte sozialistische Gesellschaft. Wesen und Kriterien – Kritik revisionistischer Konzeptionen, Berlin 1973 (Akademie für Gesellschaftswissenschaften beim Zentralkomitee der KPdSU, Institut für Gesellschaftswissenschaften beim Zentralkomitee der SED), S. 12–16, 16–19.
119 Ebd. S. 51.
120 Ebd. S. 52–54.
121 Ebd. S. 52.
122 Johannes *Goldhahn*, Zur Umsetzung wesentlicher Erkenntnisse von Marx und Engels in der kulturell-erzieherischen Konzeption des Bitterfelder Weges, Weimarer Beiträge, 15. Jg., Sonderheft zum 20. Jahrestag der Gründung der Deutschen Demokratischen Republik, 1969, S. 76.

123 *Ulbricht,* Fragen der Entwicklung der sozialistischen Literatur und Kultur, Rede vom 24. April 1959 auf der ersten Bitterfelder Konferenz, nach *Schubbe,* Dokumente, S. 555, 553.

124 *Abusch,* Kulturelle Probleme des sozialistischen Humanismus, S. 194, 196, 199.

125 Arbeiterbewegung und Klassik, S. 317.

126 Ebd. S. 315.

127 *Koch,* Aufgaben der marxistisch-leninistischen Literaturwissenschaft im Siebenjahrplan, Einheit, 15. Jg., 1960, H. 1, S. 110.

128 Zur sozialistischen Kulturrevolution, Bd. 1 (vgl. Anm. 116), S. 7.

129 *Schubbe,* Dokumente, S. 956, 989; Das Ministerium für Kultur als »oberstes staatliches Leitungszentrum« wird angewiesen, »eine wissenschaftliche Grundlage für seine eigene Tätigkeit« auszuarbeiten, was zugleich heißt: »Für alle Fachgebiete müssen exakte, wissenschaftlich begründete, den kulturpolitischen und künstlerischen Aufgaben entsprechende Konzeptionen erarbeitet werden, [...].«

130 II. Bitterfelder Konferenz und Literaturwissenschaft, WB Jg. 10, 1964, H. 4, S. 483.

131 Ebd. S. 484, 492.

132 G. K. *Lehmann,* Grundfragen einer marxistischen Soziologie der Kunst, Deutsche Zeitschrift für Philosophie, 13. Jg., 1965, H. 8, S. 933–947; jetzt auch in: Soziologie und Marxismus in der Deutschen Demokratischen Republik, hrsg. u. eingel. v. P. Ch. *Ludz,* 2 Bde. (Soz. Texte, Bd. 71), Neuwied u. Berlin 1972, Bd. 2, S. 233, 235.

133 Ebd. S. 236, 238.

134 Ebd. S. 239, 240.

135 Ebd. S. 243.

136 Ebd. S. 240.

137 *Lehmann,* Von den Möglichkeiten und Grenzen einer Soziologie der Kunst, Deutsche Zeitschrift für Philosophie, 14. Jg., 1966, H. 11, S. 1389–1404; S. 1395; »Man ist allerorten darüber verblüfft, daß ausgerechnet Lukács heute seine früheren Schriften in Westdeutschland unter dem opportunen Titel ›Literatursoziologie‹ verlegt, ein Werk, in welchem sogar wohlmeinende westdeutsche Kritiker keinerlei Soziologie entdecken können« (S. 1395); auf die komplexen Einzelaspekte seiner kunst- und literatursoziologischen Überlegungen, die keineswegs zu einem empiristischen Soziologismus führen sollen, kann hier nicht im einzelnen eingegangen werden. Nach Lehmann folgten u. a.: Horst *Redeker,* Marxistische Ästhetik und empirische Soziologie, Dt. Zs. f. Philosophie, 14. Jg., 1966, H. 2, S. 207–222; Thomas *Höhle,* Probleme einer marxistischen Literatursoziologie, Wiss. Zs. der Martin-Luther-Universität Halle-Wittenberg. Gesellschafts- und sprachwiss. Reihe, 15. Jg., 1966, H. 4, S. 477–488; Dietrich *Sommer,* Resonanz und Funktion. Probleme der marxistischen Literatursoziologie, Neue Dt. Literatur, 16. Jg., 1968, H. 10, S. 185–196; Horst *Oswald,* Literatur, Kritik und Leser. Eine literatursoziologische Untersuchung, Berlin 1969; Gesellschaft – Literatur – Lesen. Literaturrezeption in theoretischer Sicht, v. M. *Naumann,* D. *Schlenstedt,* K. *Barck,* D. *Kliche,* R. *Lenzer,* Berlin u. Weimar 1973.

138 Die entwickelte sozialistische Gesellschaft, S. 57.

139 K. *Hager,* Die Aufgaben der Gesellschaftswissenschaften in unserer Zeit, Berlin 1968, S. 7.

140 *Schubbe,* Dokumente, S. 1430; vgl. Anm. 142 schon.

141 Arbeiterklasse und Kultur, Autorenkollektiv unter Leitung M. *Lange* (Parteihochschule »Karl Marx« beim ZK der SED. Lehrstuhl Kulturpolitik), Berlin 1969, S. 316 u. Vorwort.

142 Hannes *Hörnig,* Unser Standpunkt, Weimarer Beiträge, 16. Jg., 1970, H. 2, S. 6.; vgl. auch Anneliese *Große,* Unser Standpunkt, ebd. H. 1, S. 5–9.

143 Hans *Koch,* Unser Standpunkt, ebd. H. 3, S. 6, 8.

144 Ebd. S. 8.

145 H. *Hörnig,* Unser Standpunkt, ebd. H. 2, S. 7.

146 Während die beiden vorhergehenden Jahrgänge der WB keinen Beitrag zum Thema des klassischen oder humanistischen Erbes enthalten, erscheinen im Jahrgang 1970: H. *Hartmann,* Gedanken zur Pflege des literarischen Erbes in der allgemeinbildenden polytechnischen Oberschule, H. 1, S. 205–211; Probleme der sozialistischen Rezeption des Erbes. Ein Rundtischgespräch, H. 2, S. 10–51; H. *Haase,* Das humanistische Erbe im Sozialismus, H. 3, S. 209–216; R. *Weimann,* Gegenwart und Vergangenheit in der Literaturgeschichte, H. 5, S. 31–57; H. *Kortum*/R. *Weisbach,* Unser Verhältnis zum literarischen Erbe. Bemerkungen zu Peter Müllers »Zeitkritik und Utopie in Goethes ›Werther‹«, H. 5, S. 214–219; M. *Naumann,* Zum Begriff des Erbes bei Lenin, H. 7, S. 129–134; M. *Naumann* u. a., Die Funktion der Erbaneignung bei der Entwicklung der sozialistischen Kultur, H. 9, S. 10–41; R. *Weimann,* Zur Tradition des Realismus und Humanismus, H. 10, S. 31–119; Interview mit H. *Haase,* Zum Erbe in Wissenschaft und Praxis, H. 10, S. 197–210.

147 WB 1970, H. 2, S. 20, 46.

148 Ebd. S. 30, 18.

149 WB 1970, H. 3, S. 17, 22, 28, 33.

150 Historisch-inhaltliche Konzeption der Geschichte der deutschen Literatur von der Aufklärung bis zur Gegenwart, Weimarer Beiträge, 17. Jg., 1971, H. 2, S. 59, 61; vgl. auch H.-D. *Dahnke,* Literarische Prozesse in der Periode von 1789 bis 1806, WB 1971, H. 11, S. 46–71.

151 Die entwickelte sozialistische Gesellschaft, S. 58.

152 Ebd. S. 59, 42 f., 66.

153 Ebd. S. 70, 19, 39, 44.

154 Ebd. S. 71 f.

155 *Hager,* Zu Fragen der Kulturpolitik der SED, Berlin 1972, S. 57.

156 Kultur im gesellschaftlichen Leben, Berlin 1973, S. 23.

157 Ebd. S. 213.

158 Ebd. S. 246–248; vgl. Anm. 12 u. 14.

159 Ebd. S. 251, 253, 255, 261.

160 »Schöpferische Unruhe, das Streben, durch Austausch und Diskussion von Meinungen Antworten auf dringende gesellschaftliche Probleme zu finden, kennzeichnen die wissenschaftliche Öffentlichkeit der DDR seit dem VIII. Parteitag der SED.« (Rita *Weber,* Produktiver Meinungsstreit, Weimarer Beiträge, 18. Jg., 1972, H. 3, S. 5.)

161 Adolf *Endler,* Im Zeichen der Inkonsequenz. Über Hans Richters Aufsatzsammlung »Verse Dichter Wirklichkeiten«, Sinn und Form, 23. Jahr, 1971, H. 6, S. 1363, 1366.

162 Siehe Sinn und Form, 24. Jahr, 1972, H. 2, S. 431–460; Weimarer Beiträge 1972, H. 3, S. 5–9; Sinn und Form 1972, H. 4, S. 879–907; H. 5, S. 1099–1115; Weimarer Beiträge 1972, H. 10, S. 154–162.

163 Weimarer Beiträge, 18. Jg., 1972, H. 1, S. 6, 7.

164 Ebd. S. 11.

165 Ebd. S. 12, 26, 29.

166 Anneliese *Große,* Zur weiteren Entwicklung der Kultur- und Kunstwissenschaften. Aus der Diskussion zur Vorbereitung des 6. Plenums des ZK der SED, Weimarer Beiträge, 18. Jg., 1972, H. 8, S. 6 f.

167 Gemäß des schon 1946 verkündeten Programms, daß auch das klassische Erbe in Zukunft die Arbeiterbewegung immer »vor den Gefahren der Verengung des Blickfeldes, der Beschränkung auf die politischen Tagesfragen« bewahren werde, und zwar aufgrund des »weltweiten Horizonts«, »der alle unsere Klassiker auszeichnete« (Arbeiterbewegung und Klassik, S. 227).

168 Sinn und Form, 25. Jahr, 1973, H. 1, S. 238.

169 Staranwalt Fritz K. *Kaul,* vgl. Sinn und Form 1973, H. 1, S. 220.

170 Sinn und Form 1973, H. 1, S. 244.

171 Ebd. H. 4, S. 852, 854; die gesamte Diskussion im Jg. 1973 von Sinn und Form: H. 1, S. 219–252; H. 2, S. 448–453; H. 3, S. 672–676; H. 4, S. 848–887; H. 6, S. 1227–1293.

172 Sinn und Form, 24. Jahr, 1972, H. 2, S. 260, 267.

173 Ebd. S. 273 f.; »Werther«, 1. Buch, Brief vom 17. Mai.

174 Es gibt eine Fülle von Rückverweisungen dieser Art auf Goethes Text, die im einzelnen zu interpretieren wären, um erst so das überaus komplexe Beziehungsgeflecht zwischen beiden Texten sichtbar machen zu können.

175 Ebd. S. 281; »Werther«, 1. Buch, 26. Mai.

176 Ebd. S. 293, 259; »Werther«, 2. Buch, 24. Dezember, 1. Buch, 26. Mai, 22. Mai.

177 H. *Kaufmann,* Zehn Anmerkungen über das Erbe, die Kunst und die Kunst des Erbens, Weimarer Beiträge, 19. Jg., 1973, H. 10, S. 45.

178 Stephan *Hermlin:* »Das wichtigste an Plenzdorfs Stück ist, daß es vielleicht zum erstenmal, jedenfalls in der Prosa, authentisch die Gedanken, die Gefühle der DDR-Arbeiterjugend zeigt.« (Zitiert im Literaturblatt der FAZ v. 2. Juni 1973.)

179 Sinn und Form 1972, H. 2, S. 283, 286 f.

180 Sinn und Form 1972, H. 1, S. 101, 102.

181 Ebd. S. 120; »Die Räuber« I, 2, Karl Moor: »Ah! daß der Geist Hermanns noch in der Asche glimmte! – Stelle mich vor ein Heer Kerls wie ich, und aus Deutschland soll eine Republik werden, gegen die Rom und Sparta Nonnenklöster sein sollen.«

182 S. 6.

183 Siehe Friedrich *Dieckmann,* Lesart zu »Macbeth«, Sinn und Form, 25. Jahr, 1973, H. 3, S. 676–680; ferner zur Diskussion um Müller: F. D., Antwort an Wolfgang Harich, ebd. S. 680–687.

184 W. *Harich,* Der entlaufene Dingo, das vergessene Floß. Aus Anlaß der »Macbeth«-Bearbeitung von Heiner Müller, Sinn und Form 1973, H. 1, S. 190.

185 Ebd. S. 192 f.

186 Ebd. S. 203 f.

187 W. *Mittenzwei,* Brechts Verhältnis zur Tradition, Berlin ²1973, Vorbemerkung S. 7 f.

188 *Mittenzwei,* Brecht und die Probleme der deutschen Klassik, Sinn und Form 1973, H. 1, S. 142 f., 145, 147; vgl. »Brecht und die deutsche Klassik«, in: M., Brechts Verhältnis zur Tradition, S. 151–185.

189 Ebd. S. 147, 150, 159 f. – In seiner Kritik an Mittenzweis neuer Deutung des Brechtschen Verhältnisses zur deutschen Klassik hebt dagegen Hans-Heinrich *Reuter* hervor, daß Brecht »die antifeudale Grundhaltung der klassischen deutschen Literatur [...] so gut wie gar nicht ins Blickfeld« geraten sei, daß bei ihm doch eine »kleinbürgerlich-radikalistische Impotenz bei der Wahrung des Erbes« feststellbar sei. Es müsse deshalb gesehen werden, daß die Klassiker mit ihren Mitteln für eine künftige revolutionäre Umgestaltung Deutschlands »unendlich wertvolle Voraussetzungen« geschaffen haben, daß sie deshalb auch noch als beispielhaft für den »sozialistischen Realismus« anzusehen seien. Die Klassik-

Rezeption in der DDR nach 1945 könne also auf keinen Fall – im Rahmen der antifaschistischen Revolution – als ein »taktisches Interim« verstanden und der Gegenwart als solches hingestellt werden. (Die deutsche Klassik und das Problem Brecht. Zwanzig Sätze der Entgegnung auf Werner Mittenzwei, Sinn und Form, 25. Jahr, 1973, H. 4, S. 810, 816, 819, 822.)

190 Sinn und Form 1972, H. 5, S. 1083, 1086 f.

191 H. *Holtzhauer,* Von Sieben, die auszogen, die Klassik zu erlegen, Sinn und Form 1973, H. 1, S. 187; mit den sieben Streitern sind die Verfasser der »Klassik-Legende« (vgl. Anm. 6) gemeint, denen Holtzhauer vor allem vorwirft, daß sie auch die Weimarer Klassik selbst als »Weimarer Hofklassik« ins Visier nehmen, ohne etwas anderes anbieten zu können. Dies aber, radikale Kritik ohne neue produktive Traditionsbewältigung, sei »von jeher das ganze Dilemma von sich wild gebärenden Kleinbürgern« (S. 182) gewesen. Vgl. auch Rudolf *Dau,* Erben oder Enterben? Jost Hermand und das Problem einer realistischen Aneignung des klassischen bürgerlichen Literaturerbes, Weimarer Beiträge, 19. Jg., 1973, H. 7, S. 67–98.

192 *Lehmann,* Zu einigen Differenzierungen im Zusammenhang von sozialistischer Lebensweise und Bedürfnisentwicklung, Weimarer Beiträge, 19. Jg., 1973, H. 6, S. 32, 34.

193 Ebd. S. 35 f.

194 Ebd. S. 36.

195 Ebd. S. 36 f., 39.

196 Ebd. S. 40.

197 Arbeiterklasse und kulturelles Lebensniveau, Berlin 1974 (Institut für Gesellschaftswissenschaften beim ZK der SED), S. 43, 45.

198 Ebd. S. 240, 241.

199 Ebd. S. 247, 249.

200 *Hager,* Zu Fragen der Kulturpolitik der SED, Berlin 1972, S. 55 f.; jedoch gibt es schon seit April 1959 bei der Akademie der Künste in Berlin eine spezielle »Arbeitsgruppe zur Erforschung der proletarisch-revolutionären Literatur«, die mehrere Dokumentensammlungen, bibliographische und lexikalische Arbeiten sowie eine Reihe von Einzeluntersuchungen veröffentlichte (siehe *Gallas,* Marxistische Literaturtheorie, S. 13, 181; vgl. auch: Zum Verhältnis von Ökonomie, Politik und Literatur im Klassenkampf [Materialist. Wiss., Bd. 1], S. 217–219).

201 Wörterbuch der marxistisch-leninistischen Soziologie, Berlin 1969, S. 202.

202 Vgl. Anm. 38; ferner D. *Glowka,* Georg Lukács im Spiegel der Kritik, S. 39, der auch schon hervorgehoben hat, daß sich Becher wie Lukács in ihrer späteren Kulturideologie weitgehend der älteren »bürgerlichen deutschen Bildungsschicht« verpflichtet zeigen.

203 Vor allem aufgrund des älteren weitverbreiteten Selbstverständnisses der Literatur in ihrem historischen Bewußtsein, das sich als eminentes Traditionsbewußtsein versteht; die Literatur »begreift sich als die Fortführung und Vollendung von Linien, die sie soweit wie möglich in die Geschichte zurück verlängert«, d. h. sie bekennt sich »zu einer literarischen Tradition, die bis zum Beginn der eigentlichen deutschen Nationalliteratur am Ausgang des 18. Jahrhunderts zurückreicht, zu Lessing, Goethe, Schiller und Kleist« (Werner *Brettschneider,* Zwischen literarischer Autonomie und Staatsdienst. Die Literatur in der DDR, Berlin 1972, S. 254 f.).

204 Die entwickelte sozialistische Gesellschaft, S. 223; vgl. H. *Kochs* Klage schon fünf Jahre vorher, daß kaum die Möglichkeit bestehe, »durch den Theaterspielplan, das Filmprogramm, im Fernsehen, im Konzertsaal auch nur einigermaßen

systematisch die wichtigsten Zeugnisse sozialistischer deutscher Kultur etwa zwischen 1917 und 1960 kennenzulernen«: »Wo sie hinreichend oder auch gut präsent sind – Verlagsproduktion, Schallplatten –, genießt dieses Erbe meist weniger Publizität als noch die verstaubteste ›heutige‹ Premiere des ›Weißen Rößl‹ – [...].« (Marxistische Gesellschaftsprognose und sozialistische Kultur, Einheit 1968, H. 4/5, S. 861 f.)

205 Zumal wenn auf der eigenen Seite gleichzeitig zugestanden wird, daß selbst in der kommunistischen Gesellschaft – wenn auch nicht mehr im unmittelbaren klassenspezifischen Sinn der älteren bürgerlichen Gesellschaft – entscheidende Unterschiede zwischen den Menschen, die die wirtschaftliche Produktion tragen, und denen, die sie weiterentwickeln und leiten, ferner denen, die sie durch Kunst ›verschönern‹, noch bestehen bleiben werden; H. *Koch:* »Selbst im Kommunismus kann und wird es sich nicht darum handeln, daß die unmittelbar in der industriellen und landwirtschaftlichen Produktion, im Verkehrswesen usw. tätigen Menschen gleichzeitig mit und neben ihrer speziellen beruflichen Tätigkeit – sagen wir einmal – die Geheimnisse der Fotosynthese entschlüsseln, die Wissenschaften von der Gesellschaft entwickeln, Sinfonien komponieren oder Filme produzieren.« (In: Arbeiterklasse und kulturelles Lebensniveau, Berlin 1974, S. 40; über die gegenwärtige Schicht- und Klassenstruktur in der entwickelten und reifen sozialistischen Gesellschaft z. B.: Zur Sozialstruktur der sozialistischen Gesellschaft, Berlin 1974 [Wiss. Rat für Soziologische Forschung in der DDR].)

206 Kultur im gesellschaftlichen Leben, Berlin 1973, S. 8.

Hans-Jürgen Schmitt

Die literarischen Produktionsverhältnisse in Bechers »Literaturgesellschaft«

> Leiten und Anleiten sind eine große Kunst. Man muß sie
> beherrschen. Von ihrer Qualität hängt die Wirkung der
> praktischen Kulturpolitik ab.
> Walter Ulbricht, Rede auf der II. Bitterfelder Konferenz
> 1964

Ungefähr 20 bis 25% der Bevölkerung der Deutschen Demokratischen Republik* lesen Bücher [1]. Mit dieser Zahl läßt sich für unsere Problemstellung erst etwas anfangen, wenn man die Auflagenhöhen der belletristischen Literatur kennt; von Erzählungsbänden und Romanen noch unbekannter Autoren werden mindestens 10 000 Exemplare in der Erstauflage gedruckt, von bekannteren 15 000–20 000. Als Vergleich: Eine Auflage von 15 000 Exemplaren ist in der BRD in vielen Fällen schon eine Taschenbuch-Startauflage; Erzählungsbände und Romane in Leinen oder Broschur, wenn nicht zugkräftige Namen dahinterstehen, bewegen sich zwischen 3000 und 5000 Exemplaren und sind meist unterkalkuliert. Der Verlag Neues Leben in Berlin gibt eine Lyrikreihe heraus. Mißglückt ist an diesem Unternehmen nur der Reihentitel *Poesiealbum,* denn hier wird ein instruktiver und auf hohem Niveau stehender Querschnitt durch ältere und moderne Lyrik auf zwei Bogen (32 Seiten) zu 90 Pfennig monatlich angeboten, herausgegeben von dem Lyriker und Lektor des Verlages, Bernd Jentzsch; vertrieben wird die Reihe durch die Post, die Abonnements ausliefert und Kioske beschickt. Die Reihe besteht seit sechs Jahren, die ersten 75 Hefte und 3 Sonderhefte sind in einer Gesamtauflage von 935 000 Exemplaren erschienen; unter den Autoren finden sich Morgenstern und Herwegh, Jessenin und Neruda, René Char, Bobrowski, Axel Schulze, Eich, Barthold Hinrich Brockes – und viele andere.

Die Werke bekannterer, immer wieder diskutierter Autoren entwickeln sich zu Longsellern: Karl-Heinz Jakobs *Beschreibung eines Sommers* (1961), Erik Neutsch *Spur der Steine* (1964) und etliche andere haben im Jahr 1974 die

*In der BRD liest etwa ein Viertel der erwachsenen Bevölkerung, davon sind 60% Zeitungs- und Magazinleser.

Zahl von über 300000 verkauften Exemplaren erreicht. Immer wieder rasch
vergriffen sind auch die Autoren, die der antifaschistisch-demokratischen
Literatur zugerechnet werden, wie Lion Feuchtwanger, Heinrich und Thomas
Mann, Arnold Zweig u. a., sowie die Autoren des kulturellen Erbes, vor-
nehmlich der deutschen Klassik bis hin zu Heine und Fontane.

Eine nicht unwichtige Erklärung für diese für westdeutsche »Literaturver-
hältnisse« erstaunlichen Lesebedürfnisse der DDR-Bürger gab der Literatur-
wissenschaftler Kurt Batt; er sagte, daß Literatur in den Schulen der
DDR nach dem Krieg in der Wertetabelle gleich ganz oben stand*. Aber dies
ist nur eine unter anderen Begründungen. Wenn auch die Literatur für die
Kulturpolitik beispielsweise im *Kulturpolitischen Wörterbuch* des Dietz-Ver-
lags von 1970, was ihre Massenwirksamkeit betrifft, berechtigterweise hinter
den Medien Funk, Film und Fernsehen an letzter Stelle rangiert, so besteht
doch kein Zweifel, daß die Partei ihr stets höchstes Augenmerk geschenkt
hat. Das ist ihr nicht unbedingt durchweg gut bekommen, studiert man die
1800 Dünndruckseiten des Sammelbandes *Dokumente zur Kunst-, Literatur-
und Kulturpolitik der SED* (Stuttgart 1972) mit seinen 441 Dokumenten.
Zumindest ist es nicht immer leicht, die positiven Ansätze der Kulturpolitik
aus dem bürokratischen Kauderwelsch der Funktionäre herauszulesen. Brecht
beklagte sich anläßlich einer Diskussion über den Standpunkt der Akademie
der Künste in Fragen des Marxismus am 12. August 1953:

[Es ist] nicht zu leugnen, daß viele unserer Künstler der Kulturpolitik in wesentlichen
Teilen ablehnend und verständnislos gegenüberstanden, und ich sehe den Grund darin,
daß sie ein großes Gedankengut den Künstlern nicht dartat, sondern wie saures Bier
aufdrängte. Es war die unglückliche Praxis der Kommissionen, ihre Diktate, arm an
Argumenten, ihre unmusische administrativen Maßnahmen, ihre vulgärmarxistische
Sprache, die die Künstler abstießen (auch die marxistischen) und die Akademie hin-
derten, auf dem Gebiet der Ästhetik eine vorbildliche Position zu beziehen. [2]

Leicht ist aus diesem Zitat zu ersehen, daß die literarischen Produktionsver-
hältnisse in starkem Maße auch von kulturpolitischen Vorgaben abhängen
und diese wiederum von der politischen Generallinie. Was heißt zunächst
Kulturpolitik? Das *Kulturpolitische Wörterbuch,* Seite 310, belehrt uns dar-
über wie folgt: Kulturpolitik ist danach das »System aller Maßnahmen und
Aktionen einer gesellschaftlichen Klasse bzw. deren politischer Parteien, Ver-
bände und Organisationen des von ihr geleiteten Staatsapparates zur Durch-
setzung ihrer Politik in der Kultur einschließlich ihrer wissenschaftlichen
Grundlagen.« [3] Was hier in ziemlich dürren Worten formuliert ist, bedarf
einiger Erläuterungen, ohne daß, was andernorts schon mehrfach geschehen
ist, die Kulturpolitik der DDR im einzelnen nachgezeichnet werden braucht.

*Siehe »Thomas Mann – Wirkung und Gegenwart«. Frankfurt/M. 1975, S. 7 f.

Nach 1945, im damals sowjetisch besetzten Teil Deutschlands, konnten nicht durch eine Revolution, sondern nur auf administrativem Weg die gesellschaftlichen Verhältnisse verändert werden. Bodenreform, Überführung der kapitalistischen Industrieproduktion in eine volkseigene, Enteignung und Vertreibung der Faschisten gingen einher mit der Reorganisation in der Verwaltung; diese Maßnahmen fanden in einem völlig durch Faschismus, Krieg und beginnende sowjetische Reparationsforderungen ausgepowerten Teil Deutschlands statt, dessen sowjetische Verwaltung und die von Ulbricht geführte Gruppe deutscher Exilkommunisten eigentlich nicht in den restaurativen Zugzwang gegenüber den westlichen Besatzungszonen kommen wollten, jedoch bald in ein verkrampftes Konkurrenzverhältnis zur um ein Vielfaches größeren und von den USA großzügig unterstützten Bundesrepublik gerieten. Die SED, der es als Partei nie gelang, sich wirklich in den Massen zu verankern, verlangte deshalb von der Kunst immer eine Beziehung zu den Massen. Ihr Legitimationsbedürfnis war nach innen und außen darauf bedacht, den moralischen Anspruch vom besseren, weil sozialistischen Deutschland zu erhärten. Noch im Exil, Ende des Krieges, 1944 in Moskau, wurde sich die Gruppe um Ulbricht, Pieck, Becher und einige andere Kulturpolitiker einig, daß man auf dem Boden einer antifaschistisch-demokratischen Ordnung mit allen fortschrittlichen Kräften den Wiederaufbau beginnen müsse. Das war die alte, durch die politischen Ereignisse dann Ende der dreißiger Jahre und den Überfall Hitlers auf die Sowjetunion in die Brüche gegangene Bündnispolitik der Volksfront. Sie bedeutete jetzt in offizieller Version, 1. daß die DDR sich nicht als Nachfolgestaat des Hitlerreiches ansah und auch nichts mit dem Hitlerfaschismus zu tun hatte, 2. daß sie antikapitalistisch strukturiert sein würde, 3. daß dadurch auch der Weg zu einem sozialistischen Staat frei werden sollte.

Aber zwischen den hohen Ansprüchen der SED-Führung und der harten gesellschaftlichen Wirklichkeit bestanden oft eklatante Widersprüche, was so lange nicht weiter gravierend gewesen wäre, hätte die Partei nicht immer wieder ihr Wunschdenken schon selbst für die Realität halten müssen. Es liegt deshalb nahe, daß die SED, die sich in der marxistisch-leninistischen Tradition sieht, Literatur und Kunst zur »Durchsetzung ihrer Politik« braucht. Das kann sie weitaus direkter, als es manche Parteien in westlichen Demokratien gerne hätten. Nur fragt es sich, ob nicht wieder zu sehr vom Überbau her Unterstützung erwartet wurde, statt auf eine breite Massenbasis ohne bürokratische Lenkung durch Apparate und Institutionen hinzuarbeiten. Denn Kunst, und in unserem spezifischen Fall Literatur, kann in dem Umfange, wie das zeitweise rigoros gefordert wurde, nicht auf die Verhältnisse aktiv verändernd einwirken, genauso wie sie nicht einfach perspektivisch »prognostisch« sein kann, wenn es bei der Durchführung der Fünf- und Siebenjahrpläne kaum zu vermeidende Rückschläge gab. Und steckt nicht hinter Ulbrichts

Satz, daß »klare Konturen in der Kunst klare Konturen der Leitung [verlangen]« [4], auch die Skepsis gegenüber literarischer Produktion, weil man nie im voraus weiß, was bei ihr herauskommt. Jedenfalls war Brecht dieser Ansicht, wenn er sagt:

Es mag für administrative Zwecke und mit Rücksicht auf die Beamten, die für Administration zur Verfügung stehen, einfacher sein, ganz bestimmte Schemata für Kunstwerke aufzustellen. Dann haben die Künstler »lediglich« ihre Gedanken (oder die der Administration?) in die gegebene Form zu bringen, damit alles »in Ordnung« ist. Aber der Schrei nach Lebendigem ist dann ein Schrei nach Lebendigem für Särge. Die Kunst hat ihre eigenen Ordnungen. [5]

Wer die erbitterten Kulturkämpfe verfolgt, kann sich des Eindrucks nicht erwehren, daß die von Becher gewünschte literaturgesellschaftliche Entfaltung unter dem an sie von der SED gestellten Auftrag gelitten hat. Das »künstlerisch Bedeutsame« hat zwar nicht a priori die Partei festgelegt, aber sie hat im Nachhinein oft bestimmt, was sie für bedeutsam hielt, und gerade darauf spielte Brecht mit der Eigengesetzlichkeit von Kunst an. Waren das die Voraussetzungen, unter denen die SED Literatur wünschte, so scheinen die Bedürfnisse der Leser anderer, nämlich realistischer Natur: das zu finden, was außerhalb der stets beschworenen »Gesetzmäßigkeit« des Sozialismus lag, aber durchaus auf sozialistischer Einstellung der einzelnen Autoren beruhte. Wer unter ihnen diese Spannung dialektisch aushielt und beschrieb, wurde auch verstanden und stieß auf reale Bedürfnisse derer, die lesen wollten. Manche Taktiker haben beides gelernt, den kulturpolitischen Ansprüchen zu genügen und die Leser in Bann zu ziehen. In der Prosa, vor allem im Roman, sind darum meist zwei verschiedene Adressaten angesprochen; während es in der Lyrik, aufgrund ihrer spezifischen Eigenart, eine relativ große Anzahl bedeutender Autoren gibt, ist das Drama, das mehr als alle anderen literarischen Gattungen Öffentlichkeit herstellen muß, nur durch vergleichsweise wenige Stückeschreiber von Belang, die durchs Fegefeuer der Formalismusdiskussion hindurch mußten.

Kulturpolitisch betrachtet sieht sich die Literaturszene wie von ewig wiederkehrenden Strömungen bestimmt: Auf Restriktion erfolgt eine Auflockerung des Kurses und umgekehrt, was immer mit dem Auf und Ab politischer und ökonomischer Zustände zu tun hat.

Gab die antifaschistisch-demokratische Ordnung allen fortschrittlichen humanistischen Autoren die Möglichkeit, sich in der DDR niederzulassen und dort in Ruhe zu schreiben, was ihnen die Nazis verwehrt hatten, so hinderten dann – in Phasen eines schwer zu findenden realistischen Selbstverständnisses der Partei – die Formalismusdebatten und die einseitige Auslegung literarischer Tradition die breite Entfaltung literarischer Formen, so, wie sie durch die konkreten Bedingungen menschlichen Lebens in einem sich als

sozialistisch verstehenden Staate notwendig gewesen wäre. Während »Richtungen« sich nur in einer einzigen verkörpern, in der des sozialistischen Realismus, der im Grunde als Taktik benutzt wurde und auch in der Position Erpenbecks, Kurellas, Abuschs u. a. zu wenig Realität zuließ, fehlte den Konzeptionen Brechts, Blochs, Eislers, Herzfeldes in wichtigen Phasen des Kulturkampfes gegenüber der Partei praktisches Durchsetzungsvermögen. Die wieder aufgenommenen Thesen vom sozialistischen Realismus standen im Zeichen der Säuberungsaktionen Ždanovs.

Wenn sich die DDR-Kulturpolitik auf die literaturpolitische Entwicklung in der »großen Sowjetunion« beruft – was sie in allerjüngster Zeit wieder besonders intensiv tut –, bezieht sie sich auf jene nachrevolutionäre Epoche, die gerade durch die Zerschlagung der revolutionären Kunst gekennzeichnet ist, nämlich auf die Zeit seit etwa 1935/36, als die stalinistischen Formalismusdebatten begannen; so ist die DDR bis heute noch nicht einmal in der Lage gewesen, die Debatten um den sozialistischen Realismus auf dem Unionskongreß von 1934 zu verarbeiten. Mit dieser Hypothek fing die DDR-Kulturpolitik an und konnte sich bislang noch nicht davon frei machen. Es ist demnach unsinnig, der in diesem institutionalisierten kulturpolitischen Rahmen entstehenden Literatur mehr sozialistische Realisationskraft abzuverlangen, als die Partei in ihrer Kleinmütigkeit gegenüber den Künstlern zuläßt. Die ungeheure Empfindlichkeit der Partei bei Werken, die wegen einer differenzierteren parteilichen Darstellung besonders in die Diskussion gerieten (Eduard Claudius *Menschen an unserer Seite*, 1951, Karl-Heinz Jakobs *Beschreibung eines Sommers*, 1961, oder Christa Wolf *Der geteilte Himmel*, 1963), ließe sich zwar mit der polit-ökonomischen Situation der Zeit erklären, in der diese Werke entstanden sind, es scheint mir aber doch vor allem eine Frage mangelnden inneren Selbstvertrauens, das sich nur nach außen in entschiedener ideologischer Geschlossenheit zeigt.

Nun hat der VIII. Parteitag von 1971 zum großen Meinungsstreit aufgerufen, und Christa Wolfs *Christa T.* oder Reiner Kunzes Lyrik sind nicht mehr in die Rubrik »subjektivistische Irrtümer« verwiesen. Neuere Publikationen, wie das nachgelassene Werk von Brigitte Reimann *Franziska Linkerhand* (1974) oder Karl-Heinz Jakobs' Roman *Die Interviewer* (1973), zeigen an, wie sehr die DDR-Literatur an Qualität und Rang dazugewinnt, wenn sie auf die Widersprüche eingehen kann, die von Breschnev in seinem Rechenschaftsbericht des ZK der KPdSU auf dem XXIV. Parteitag 1971 aktenkundig gemacht worden sind und im sozialistischen Lager weiter diskutiert wurden. Danach unterscheidet man im Sozialismus

antagonistische Widersprüche, die von der kapitalistischen Gesellschaft geerbt [worden sind]; nicht-antagonistische Widersprüche, die in der sozialistischen Gesellschaft selbst neu entstanden sind und stets neu entstehen. Letztere wiederum sind aufzuteilen in solche Widersprüche, die im Rahmen der in der sozialistischen Gesellschaft herrschen-

den Gesetzmäßigkeiten entstehen[...] sowie solche Widersprüche, die sich aus Planungsfehlern ergeben. [6]

Wenn allerdings Erich Honecker auf der 9. Tagung des ZK (28./29. 5. 1973) gänzlich unmarxistisch auf Plenzdorfs *Neue Leiden des jungen W.* anspielend sagt, »eigene Leiden der Gesellschaft zu oktroyieren«, werde dem Anspruch des Sozialismus nicht gerecht, widerspricht dieses Urteil »von oben« der einst von Becher gewünschten Gemeinschaft der Literaturgesellschaft:

Der Charakter der Literatur als einer Literaturgesellschaft, der Charakter des Schriftstellers selbst als eines kollektiven Wesens verlangt von uns auch eine neue Betrachtungsweise des künstlerischen Schaffensprozesses. Die Literatur ist nicht nur ein Haus, das unendlich viele Wohnungen hat und worin alles, was gut und schön ist, Platz hat, aber auch das, was erst gut und schön zu werden verspricht. An diesem gesellschaftlichen Zusammenleben, wie es die Literatur darstellt, nehmen aber auch alle wahrhaft literarisch Interessierten teil, und weder dürfen von dieser Teilnahme die Verleger, Redakteure, die Lektoren, die Buchhändler ausgeschlossen werden, aber schon ganz und gar nicht die Leser, die nicht als ein Konsument, als ein Partner dem Schriftsteller entgegenstehen, sondern dem Schriftsteller immanent sind als eine nie ruhende Stimme, als eine unsichtbar wirkende Korrektur – als sein besserer Teil, als sein Gewissen. Diese Literaturgesellschaft greift also über das eigentliche Literarische weit hinaus und schließt auch in sich alle Arten von Kunstschaffenden, wobei eine wechselseitige Bereicherung der Künste stets zur besten literarischen Tradition gehört hat. [7]

Wenn auch diese Literatur immer über das nur Literarische hinaus angelegt ist, so war »das gesellschaftliche Zusammenleben« der beschworenen Literaturgesellschaft selten auf die geforderte Gleichberechtigung aller am Literaturprozeß Beteiligten gebaut. Weil die Kulturpolitik in mancher Hinsicht ganz gegen ihren Willen die übergreifenden und integrierenden Momente, die zur Verwirklichung einer Literaturgesellschaft notwendig sind, außer acht gelassen hat, ist es unerläßlich, auf das Klima zu achten, in dem ein Werk entsteht; dazu ist auch eine Beschreibung der Weisen der Produktion und Distribution, wie sie durch Verlage und andere kulturelle Institutionen betrieben werden, notwendig.

Alles, was in der DDR gedruckt werden soll (bis zur Visitenkarte), unterliegt einer »Druckgenehmigung«; unter diesem Stichwort findet sich im *Kulturpolitischen Wörterbuch* die »Hauptverwaltung Verlage und Buchhandel des Ministeriums für Kultur«. Ihr Vorgänger war das »Amt für Literatur und Verlagswesen bei der Regierung der DDR« (1961), das die Druckgenehmigung erteilte und indirekt »Zensur« ausübte durch »Prüfung der Qualität [...] [vor allem aber] durch die zur Verfügung stehende Papiermenge [...] Ihrem Wesen nach ist die Druckgenehmigung ein staatliches kulturpolitisches und rechtliches Mittel der Planung und Leitung für die verschiedenen Vervielfältigungs-

erzeugnisse nach den politischen, kulturellen, wirtschaftlichen und individuellen Bedürfnissen«. [8] Dennoch, trotz permanenter Papierknappheit: *Christa T.* und *Die neuen Leiden des jungen W.* passierten das Amt unbeanstandet, bevor eine Öffentlichkeit die Partei in die Diskussion einschaltete.*

Noch vor der Gründung des Amtes für Literatur war eine andere Gründung weitaus entscheidender: Im Sommer 1945 wurde der »Kulturbund zur demokratischen Erneuerung Deutschlands« geschaffen, der noch einmal im Zeichen der Volksfront möglichst viele bürgerliche Intellektuelle für die neuen Aufgaben eines künftigen sozialistischen Staates gewinnen sollte. Becher hielt auf der Gründungsversammlung das Hauptreferat und wurde zum Präsidenten gewählt. Eine der ersten Hauptaufgaben des »Kulturbundes« war die kurz darauf beschlossene Gründung des »Aufbau«-Verlags in Berlin und Weimar, eine Zeitschrift gleichen Namens sowie die kulturpolitische Wochenzeitung »Sonntag«. Bevor die Rolle dieses Verlags und die für die sozialistische Gegenwartsliteratur wichtigen Verlage erörtert werden sollen, ist die grundsätzlich andere Funktion des DDR-Verlagswesens zu beschreiben.

Die Verlage der DDR sind »profiliert«, d. h. sie sind dazu angehalten, die ihnen jeweils zugeordneten Gebiete zu pflegen. Mischprogramme, wie sie beispielsweise bei Rowohlt oder S. Fischer in der BRD üblich sind, also Programme, die von der Belletristik bis zum Sach- und Fachbuch reichen, gibt es in keinem der DDR-Verlage. So wird die gesamte ausländische Belletristik unter Einschluß der deutschsprachigen Literatur Österreichs und der Schweiz vom Verlag Volk und Welt (Berlin) herausgegeben. (Einige wenige ausländische Literaturgebiete sind anderen Verlagen vorbehalten. So betreut die skandinavische Literatur schwerpunktmäßig der Hinstorff Verlag in Rostock.) Einzig der Aufbau Verlag, der größte und gewichtigste belletristische Verlag der DDR, hat das Recht, aus allen Sprachen zu publizieren. Die Profilierung ist deshalb möglich, weil auf literarischem und kulturellem Gebiet das Konkurrenzprinzip außer Kraft gesetzt ist, die Verlage ihren Anteil an den gesellschaftlichen Aufgaben mit übernehmen und darum, wie es ausdrücklich unter dem Stichwort »Verlag« im *Kulturpolitischen Wörterbuch* heißt: »[...] nicht der Zwang zum Profit die Grundlage ihres Wirkens [ist], sondern die von der sozialistischen Gesellschaft gestellte kulturpolitische Aufgabe der

*Es bestätigt der »Hauptverwaltung Verlage...« eine nur »relative« Kontrolle, die Konsequenzen zu einem späteren Zeitpunkt nicht verhindern kann, wie etwa die Absetzung des für »Christa T.« verantwortlichen Verlagsleiters des Mitteldeutschen Verlags, Heinz Sachs, die nach einer Selbstkritik im »Neuen Deutschland« erfolgte. Verantwortlich für solche Aktionen muß nicht etwa das Kulturministerium sein, sondern die für den Ort des Verlages zuständige SED-Bezirksleitung. Mehr und mehr beschränkte sich die »Hauptverwaltung« in den letzten fünf, sechs Jahren auf die Devise »erst einmal drucken lassen, dann diskutieren«.

weiteren Erhöhung des politischen, kulturellen und technischen Niveaus der Werktätigen«. [9]

Das Niveau der Programme muß sich demnach nicht an der Profitmaximierung, sondern an dem durch die Partei vermittelten gesellschaftlichen Auftrag orientieren. Das bedeutet gewisse Konzessionen in der Auswahl eines Verlagsprogramms wie in der Gestaltung einzelner Werke. Der Ausdruck »Konzession« paßt aber eigentlich besser auf das Verhältnis Lektor – Verleger – Markt in der BRD; denn die subtil funktionierende Zensur durch den kapitalistischen Markt ist etwas gänzlich anderes als der kulturpolitische Auftrag in der DDR. Hier bleibt nichts dem Zufall oder nur der persönlichen Laune oder dem privaten Geschmack überlassen, sondern die Verlage müssen sich immer in die kulturpolitische Entwicklung integriert sehen, wenngleich Beherztheit und Ausschöpfung des Möglichen durch manchen Verlagsleiter auch die Literaturszene immer wieder von innen verändert hat. Wie langfristig die Entwicklungen oft sind, beweist das Beispiel Proust, der seit den Realismusdebatten der dreißiger Jahre als dekadent verfemt war; jetzt jedoch, weil Boris Sutschkow, der Direktor des Moskauer Gor'kij-Instituts für Weltliteratur, einen längeren positiven Aufsatz über Proust geschrieben hat, der auch in »Sinn und Form« abgedruckt war [10], kann der Leser in der DDR ab 1974 überprüfen, was es mit der einst so verworfenen bourgeoisen Innenschau der Seele auf sich hat.

Die auferlegte Profilierung der Verlage hat den einzelnen Häusern unverwechselbare Gesichter gegeben; dies hängt auch damit zusammen, daß hinter einigen Kulturorganisationen Parteien oder andere kulturelle Institutionen stehen: Aufbau Verlag (Kulturbund; Schwerpunkt: kulturelles Erbe, antifaschistische – demokratische Literatur, sozialistische Gegenwartsliteratur); Verlag Neues Leben (Verlag der FDJ; Schwerpunkt: Kinder- und Jugendliteratur, pädagogische Literatur und Aufbau der jungen sozialistischen Autoren); Mitteldeutscher Verlag, Halle (zunächst ein reiner Behördenverlag, wurde schließlich zum Verlag des Bitterfelder Weges), Buch Verlag Der Morgen, Berlin (Verlag der LDPD; Schwerpunkt: historische Literatur, zum Teil auch sozialistische Autoren der Gegenwart, u. a. Stefan Heym).

Die Verlage sind – was vielleicht auf den ersten Blick erstaunlich erscheint – hierarchisch gegliedert, während in den Verlagen der BRD die Durchstrukturierung zwischen Spitze und Basis meist ziemlich verschleiert ist. An der Spitze eines DDR-Verlags steht der Verlagsleiter (kein Management), er und der Cheflektor haben einen Parteiauftrag, d.h. sie können sich nicht durch eine Kündigung beruflich verändern, wie es überhaupt in der Verlagslandschaft der DDR nicht üblich ist, das Haus zu wechseln. Verlagsleiter und Cheflektor sind, das versteht sich von ihrem Auftrag her, für die künstlerische und ideologische Gestaltung allein verantwortlich. Die offizielle Verbindlichkeit zwischen Verlag und Autor wird, wie auch in nichtsozialistischen Län-

dern, durch einen Verlagsvertrag geregelt, von dem es heißt, er schützt »sowohl die ideellen und materiellen Interessen des Autors als auch die planmäßige Durchsetzung der staatlichen Kultur- und Wissenschaftspolitik«. [11] Der Verlagsvertrag der DDR sichert tatsächlich dem Autor eine weitaus größere materielle Nutzung seiner Werke, als dies für den Autor in der BRD möglich ist; hier gilt auch das Satz: »Grundsätzlich sollte sich der Verlag aber nur solche Rechte übertragen lassen, die er auch ausüben kann und will.« [12]

Die Verlage der DDR haben einen um das Drei- bis Vierfache größeren Lektoratsapparat als die vergleichbaren Verlage in der BRD. Dazu gehören noch Redakteure, die nur auf Stil und Grammatik achten, sowie Korrektoren, die die Manuskripte satzfertig einrichten. Daß man also viel intensiver, ohne die Hektik des Produktionszwanges in den Verlagen arbeitet, hat sein Gutes wie sein weniger Gutes: Was als Zufall nicht gewollt ist, wird und wirkt auch nicht zufällig.

Dafür ist aber zuallerletzt erst die Verlagsinstitution verantwortlich zu machen; denn wenn die Literaturproduktion zunächst einmal von der kulturpolitischen Direktive abhängt, kann auch der voraussichtliche Erscheinungstermin eines »work in progress« möglicherweise entscheidenden Einfluß auf das Thema (schon auf dessen Wahl) und die Art und Weise der Darbietungsform nehmen. So hat Ulrich Plenzdorf selbstverständlich nicht etwa den Generationskonflikt für die DDR-Literatur entdeckt. Längst vor den »Neuen Leiden des jungen W.« hätten Autoren, sofern es sich die politische Szenerie erlauben konnte, die Vater-Sohn-Problematik thematisiert. Aber bislang durfte daraus höchstens die Suche nach dem »eigentlichen« Vaterbild werden. Ähnliche Zeitverzögerungen sind für das von Marx und Engels aufgeworfene Problem der Emanzipation der Frau geltend zu machen; im *öffentlichen* Bewußtsein – was immer mit dem der Partei übereinzustimmen hat – schien es deshalb allzulange verdeckt, weil die Frau, wegen der fehlenden Arbeitskräfte, wie in keinem anderen westeuropäischen Land ihren »Mann« stehen muß. Diese Rollenübernahme hat aber mit Emanzipation überhaupt nichts zu tun. Auch daß Christa Wolf ihre Christa T. *ich* sagen läßt, Franz Fühmann in seinem Budapester Tagebuch »Zweiundzwanzig Tage oder Die Hälfte des Lebens« (1973) radikal sein Ich meint, wenn er *ich* sagt, und nicht die Sprachröhre des Zeitgeists, deutet auf eine Sensibilisierung der Prosa durchs künstlerische Ich hin, wie man es partiell bislang nur von der Lyrik kannte. Der hier zu konstatierende, von der Partei immer wieder bemäkelte Tempoverlust der Literatur kann aber innerhalb des kulturpolitischen Rahmens gar nicht die Autoren treffen, sondern nur die Urheber des Verdikts.

Für die sozialistische Gegenwartsliteratur sind fünf Verlage von Bedeutung: Aufbau, Hinstorff, Neues Leben, Mitteldeutscher Verlag und Henschel als Theaterverlag. Den Autoren steht es zumindest frei, den Verlag dann und

wann zu wechseln, was mit Konkurrenz nichts zu tun hat, sondern mehr mit Sympathie oder Antipathie, die man für oder gegen ein Haus und seine Mitarbeiter hat. Und da die Verlage ohnehin nicht untereinander konkurrieren, sondern im Gegenteil mehrmals im Jahr gemeinsame Konferenzen abhalten sowie bestimmte Projekte, wie z. B. Sammelbände mit neuen Autoren, gemeinsam herausgeben, läßt sich an diesem wirklich »freien« Markt erkennen, daß die Produktion von Literatur in der DDR sich zwar in verschiedener Hinsicht von der in der Bundesrepublik unterscheidet, jedoch im Verhältnis Autor und Lektor doch einen wichtigen Berührungspunkt hat, der auf eine grundsätzliche Bedingung literarischer Produktion überhaupt verweist: Es zeigt sich, daß sich die Beziehung Autor–Lektor nicht so weit vergesellschaften läßt, daß außerliterarische Institutionen Literatur herstellen können. Brecht hat das in dem eingangs erwähnten Zitat bestätigt, wonach Literatur und Kunst ihre eigenen Ordnungen brauchen. Auch unter sozialistischen Produktionsbedingungen ist es vorwiegend Angelegenheit des künstlerischen Subjekts, trotz aller übergreifender gesellschaftlicher Momente, ob und wie die Dialektik von künstlerischer Eigengesetzlichkeit und gesellschaftlichem Auftrag funktioniert. Der Autor ist zunächst einmal lange mit sich allein, bevor er zu den Institutionen kommt.

In diesem Zusammenhang ist darauf zu verweisen, wie sehr sich auch in der DDR die künstlerische Produktionsweise von der ökonomisch-wissenschaftlich-technischen unterscheidet. Trotz außerliterarischer Anweisungen geben Schriftsteller kraft Persönlichkeit und kraft ihres Talents ihren Werken auch etwas Unverwechselbares, und darin liegt ein Grund, weshalb Literatur ästhetisch-literarische Abweichungen von der Norm zeitigen muß, wenn sie etwas taugt. In der Schriftenreihe *Sozialistische Wirtschaftsführung* des Dietz Verlags erschien 1970 ein Band von Johannes Müller *Grundlagen der systematischen Heuristik.* Hier wird ganz offensichtlich, wo die eigentlichen Schwerpunkte der Weiterentwicklung und Festigung des Sozialismus liegen müssen: »Die systematische Heuristik geht davon aus, daß die Entwicklung der Arbeitsproduktivität in letzter Instanz das Entscheidende für den Sieg der neuen sozialistischen Gesellschaft ist.« [13] Man rekurriert auf Lenin, dem Rosa Luxemburg mit dieser einseitigen Auslegung der Marxschen Forderung nach allseitiger Entwicklung des Menschen widersprochen hatte. Denn damit es zur Leistungssteigerung kommt, ist man gezwungen, durchaus kapitalistische Methoden zu übernehmen, u. a. wissenschaftlich fundierte Systemprognosen, die wie folgt erklärt werden:

daß im Ergebnis sorgfältiger Analyse, Planung und hoch effektiver Arbeit vorrangig vollautomatisierte Fließverfahrenszüge, Einheitsysteme und komplexautomatisierte fertigungstechnologische Systeme auf der Grundlage neuer Wirkprinzipien verwirklicht werden. Die schöpferischen Fähigkeiten der Forscher, Ingenieure und Leiter werden durch systematische Weiterbildung über neueste Erkenntnisse und Erfahrungen [...],

insbesondere der Operationsforschung und der systematischen Heuristik, und durch die Klärung der ideologischen Grundfragen ständig erweitert. [14]

Diese im Sozialismus wie im Kapitalismus ständig zunehmende Autarkie der Computer- und Regeltechnik, die die Kontrolle und Leitung übernehmen, erhält die Arbeitsteilung aufrecht und verstärkt das Leistungsprinzip, gegen dessen Folgen für den einzelnen sozialistische Literatur ankämpfen müßte, gerade weil es ihre Absicht sein muß, gesellschaftliche Probleme durch sozialistisch handelnde Individuen zu vermitteln. Mit einer systematischen Heuristik werden die Parolen der SED von den Arbeitern an den Schalthebeln der Macht wieder ins Reich der Utopie verlegt, die vorhandenen antagonistischen Zustände, wie sie sich für den Werktätigen im Arbeitsprozeß ergeben, werden nicht kämpferisch-kritisch ausgetragen und deshalb auch nicht aufgehoben.*

Warum Literatur Bedürfnisse schafft und diese wiederum auf die literarische Produktion zurückwirken, dafür gibt es für das Beispiel Literaturgesellschaft greifbare Motive, auf die hier nur hingewiesen werden kann. Erst in zweiter oder dritter Linie ist Literatur auch eine Ware (in der BRD in erster Linie), das hängt nicht nur mit der kulturpolitischen Konzeption zusammen, die in der Belletristik einen pädagogischen Gebrauchswert sieht, sondern hat weitaus mehr mit dem Leser zu tun; für ihn ist Literatur auf besondere Weise ein Gebrauchsgegenstand; die hohen Auflagen einer nicht direkt praktisch verwertbaren »schöngeistigen« Literatur belegen es.**

Der Aufbau Verlag war der Verlag der ersten Stunde, der die von den Nazis verbotene und verbrannte Literatur wieder auflegte und die bürgerliche Literaturtradition, soweit sie vom kommunistischen Standpunkt beerbbar ist, zugänglich machte. Die Kenntnis dieser Werke mit den Schwerpunkten Klassik und bürgerlicher Realismus des 19. Jahrhunderts und die Anknüpfung einiger Autoren an Erzählmuster dieser Epoche hat zu einer literarischen Geschmacksbildung in dieser Richtung geführt. Da die bürgerliche Moderne des 20. Jahrhunderts sich zu ihrem größeren Teil nicht im kulturpolitischen Programm der SED unterbringen läßt, ausgenommen die antifaschistisch-demokratische Literatur, fallen Literatur der Innerlichkeit wie jegliche Formexperimente, sei es der nouveau roman, der innere Monolog oder die Anwendung von Montagetechniken, die Sprachexperimente, wie die der modernen westlichen Lyriker, unter den Tisch – für die Autoren wie für

* Einen Beleg dafür bringt auch das Kursbuch 38 mit dem Beitrag »Fragen an eine Brigade«.
** Man sollte in diesem Zusammenhang das gänzlich andere Vertriebssystem der DDR nicht unerwähnt lassen: ein zentrales Auslieferungslager in Leipzig beliefert das Sortiment direkt. In der BRD sind zwischen Verlag und Sortiment freie Handelsvertreter eingeschaltet, die nach Gesichtspunkten des Marktes die Ware Buch anbieten und damit – gewollt oder ungewollt – Zensur ausüben.

die Leser, für die darum das Angebot an Literatur überschaubar bleibt, wie auch die realen Wünsche und Bedürfnisse nicht durch eine total auf Unterhaltung abgestellte Massenpresse und Konsumliteratur abgelenkt werden. Die Erwartungshaltung des Lesers entspricht darum viel direkter der »Rezeptionsvorgabe« [15] des Werkes (oder der Werke), als das für den Leser in der BRD zutrifft. Denn literarische »Information« kann ein Informationsplus gegenüber der in den Massenmedien gemachten Nachricht enthalten. Der Leser erfährt Ereignisse (auch wenn sie sich so in der Realität nicht abgespielt haben), die er über die Massenmedien nie mitgeteilt bekommen wird. Karl-Heinz Jakobs kritisiert in seinem Betriebsroman *Die Interviewer* Vorgänge in einem Glühlampenwerk, die so nie Gegenstand öffentlichen Interesses werden könnten. Sicherlich relativieren die Gattung Roman und der obligatorisch auf der Impressumseite stehende Satz »Personen und Handlungen sind erfunden« den authentischen Gehalt; aber wichtiger als die Nachprüfung der Empirie ist für den Leser der durchs Erzählte sich manifestierende kritische Wahrheitsgehalt: weil der Autor als eine Instanz ernst genommen wird. Das gilt für Reiner Kunzes Lyrikband *brief mit blauem siegel,* für die Lyrik Kunerts und für eine Reihe anderer Lyriker ebenso wie u. a. für den Roman *Christa T.* und Franz Fühmanns Tagebuch *Zweiundzwanzig Tage oder Die Hälfte des Lebens.* Es ist immer ein Aufbruch in scheinbar private Bereiche, in denen sich die Dialektik von Ich und sozialistischer Gesellschaft zu artikulieren vermag. Solche Werke stellen für den Leser eine neue Art der Reflexion gesamtgesellschaftlicher Zustände her, die erst durch die Literatur und nur dort als solche öffentlich werden können. In der Beziehung von Gesellschaft, Literatur und Leser gewinnt Literatur eine Wirksamkeit, die sowohl im Horizont des Schreibenden wie des Lesers eine unerhört produktive Kraft darstellt; der Autor weiß, daß er auf jeden Fall von seinem Publikum »gehört« und verstanden wird, und der Leser ist jeweils in der entsprechenden gespannten Erwartungshaltung. Durch die von Ulbricht mit allzu harmonisierenden Absichten eingeführte »sozialistische Menschengemeinschaft« und seine Parole »Bei uns bleibt niemand allein« wurden Öffentlichkeit wie Privatbereich entproblematisiert; dies hatte zur Folge, daß die Schriftsteller Ende der sechziger Jahre stärker auf den Zusammenhang von privatem und gesellschaftlichem Kontext im Sozialismus eingingen, während in der BRD nach Psychologismus und subjektivistischer Verinnerlichung Formen der Dokumentation oder der journalistischen Reportage entwickelt wurden, die Probleme des künstlerischen Ich aussparten.

Wie sich zeigte, übernimmt Literatur in der DDR ganz unmittelbar journalistische Funktionen, sie dient zugleich aufklärerischen wie pädagogischen Interessen, wie sie auch Unterhaltungsbedürfnisse befriedigt, obschon es eine eigene Unterhaltungsliteratur à la Simmel, Willi Heinrich oder die Heftchenliteratur (die Erdball-, Lore-, Arzt- usw. Romane) nicht gibt. Becher hatte

1956 auf dem IV. Schriftstellerkongreß die verhängnisvolle Teilung in Unterhaltungsliteratur, die den Leser verdummt, und »ernsthafte« Literatur für eine Minorität für die sozialistische Literaturgesellschaft zurückgewiesen. Unterhalten und Belehren fällt *einer* Literatur zu. Man spricht statt dessen von Spannungsliteratur, worunter primär Abenteuerliteratur oder auch der Kriminalroman verstanden werden; auch Formen der historischen Biographie und Reiseschilderungen sind beim Leser äußerst beliebt, und man kann annehmen, daß mit ihnen die evasionistischen Bedürfnisse befriedigt werden. In den letzten Jahren ist aufgefallen, daß einige Verlage Werke im Klappentext so »aufbereiten«, daß der Leser den Eindruck gewinnen muß, es handle sich um ganz leichte Kost, um Liebesabenteuer und ähnliches. Ist daraus zu schließen, daß dann und wann die gesellschaftliche Rolle eines Werkes kaschiert wird, um den Leser, der mancher Themen müde ist, zur Lektüre zu animieren? Wie anders wäre sonst der Rückgang programmatischer Titel, wie *Ankunft im Alltag, Der geteilte Himmel* oder *Das Vertrauen,* zugunsten familiärer und poesievoller Titel wie *Michael, Landschaft mit Regenbogen, Grasnelke, Jungfer im Grünen* oder gar *Jonny unterm Regenbogen* zu verstehen?

Postskriptum Bitterfeld*

War das mit Ulbrichts Tod namentlich gelöschte Konzept für die literarischen Produktionsverhältnisse von Belang? Vorspiel für Bitterfeld war der V. Parteitag im Juli 1958, auf dem der Sieg des Sozialismus auf allen Lebensbereichen proklamiert wurde, dazu mußten die Probleme einer stärkeren Integration auf die Tagesordnung; denn von systematischer Heuristik wußte man in jenen Tagen noch nichts. Auf der Bitterfelder Konferenz im April 1959 sollte das Zeichen für die endgültige Aufhebung der Trennung von Kunst und Leben gesetzt werden, indem man Künstler und Schriftsteller als Werktätige in die Produktion schickte, die dann über ihre Erfahrungen schreiben sollten, während umgekehrt die Werktätigen »die Höhen der Kultur« (der bürgerlichen) erstürmen und schreiben lernen sollten. Diese eigentlich mutige und richtige Einschätzung, längst schon einmal Ende der zwanziger Jahre in der Sowjetunion praktiziert und als Konzeption auf dem I. Allunionskongreß der Sowjetschriftsteller 1934 mit der Methode des sozialistischen Realismus neu formuliert, stand von Anfang an zu sehr unter dem Diktat von Ulbrichts Ziel einer gebildeten Nation, die die BRD in allen Belangen überholen sollte. Sehen wir im einzelnen einmal davon ab, daß trotz beachtenswerter Werke

* Die Konzeption des Bitterfelder Wegs wird in diesem Band mehrfach angesprochen, siehe auch die einschlägigen Arbeiten dazu im Anhang.

im Umkreis von Bitterfeld die Mehrzahl der Berufsschriftsteller vor zum Teil unüberwindliche Schwierigkeiten gestellt war, so scheiterte die große Idee Bitterfeld vor allem auch an der strengen Reglementierung von oben. Denn die zweite Parole neben »Schriftsteller in die Betriebe«, »Greif zur Feder, Kumpel – Die sozialistische Nationalkultur braucht dich!«, brachte die Partei bald in Konflikte. Die Brigadetagebücher als kritische Form der Auseinandersetzung mit den Problemen am Arbeitsplatz wurde nach kurzer Zeit wegen ihres mangelnden literarischen Niveaus kritisiert; das gleiche widerfuhr auch dem Deubener Zirkel, 1959 herausgegeben von zehn »Schreibfreudigen« im Braunkohlenwerk Erich Weinert in Deuben. Einzelwerke dieser schreibenden Arbeiter entstanden kaum, die Masse der Anthologien wurde von den Verlagen mehr geduldet als gewünscht und vom Publikum kaum gelesen. So klagt auch das *Handbuch für schreibende Arbeiter* (Berlin 1967):

Was seit der Entstehung der Bewegung schreibender Arbeiter an Anthologien gedruckt wurde, ist kaum mehr zu überschauen. Leider haben diese Schriften meist nur dokumentarischen Wert. Lediglich die besten von ihnen finden Absatz in der Öffentlichkeit, und auch diese unter großen Schwierigkeiten, da der Buchhandel die Bewegung in dieser Hinsicht wenig unterstützt. Die meisten Anthologien haben aber keine so hohe literarische Qualität, daß man sie neben einer Verlagspublikation in Lyrik oder Prosa anbieten kann. [16]

Selbstverständlich gibt es immer noch zahllose Zirkel solcher »Schreibfreudiger«; stellvertretend seien die Zirkel in einer Anthologie *Zwischenprüfung für Turandot, Geschichten und Gedichte*, VEB Hinstorff Verlag, Rostock 1970 genannt. Der Band wurde für die XII. Arbeiterfestspiele der DDR 1970 zusammengestellt »auf Anregung und mit Unterstützung des Bezirksvorstandes Rostock des FdGB«. Die einzelnen Zirkel standen jeweils unter einer künstlerischen Leitung (meist eines Verlagslektors): Zirkel VEB Schiffselektronik Rostock, Zirkel der Bezirksbehörde der Deutschen Volkspolizei Rostock, Zirkel schreibender Arbeiter beim Kreiskulturhaus Greifswald, Zirkel des Fischkombinats Saßnitz, Zentrale Arbeitsgemeinschaft schreibender Matrosen der Volksmarine, Schreibende Studenten, Zirkel schreibender Arbeiter der Volkswerft Stralsund und schreibende Arbeiter, die keinem Zirkel angehören.

Die Mehrzahl der Zirkel bewirkte aber das Gegenteil von dem, was Bitterfeld ursprünglich beabsichtigte. Die dort Schreibenden fühlen sich in der Regel nach kurzer Zeit als potentielle Dichter und heben sich als Schreibende wiederum von den Nichtschreibenden ab. Daß Bitterfeld scheiterte, hing schließlich nicht nur mit den Eingriffen der ideologischen und künstlerischen Leiter von oben zusammen, sondern wohl auch damit, daß man künstlerische bzw. literarische Produktion nicht als eine der Weisen der Produktion begriffen hat, und anstatt die herkömmlichen Formen literarischer Produktion wenigstens auf Teilgebieten radikal zu verändern, ist man zur höheren Erbauung fortgeschritten und landete – zumindest was die Zirkel betrifft – bei

einer Verbürgerlichung der Produktionsverhältnisse. Eine Analyse des *Handbuchs für schreibende Arbeiter* könnte ein beredtes Zeugnis davon ablegen.

Anmerkungen

1 Gesellschaft, Literatur, Lesen. Literaturrezeption in theoretischer Sicht, hrsg. v. Manfred *Naumann* u. a., Berlin/Weimar 1973, S. 279.
2 Diskussionsbeitrag Bertolt *Brechts* zur Kunstpolitik, in: Dokumente zur Kunst-, Literatur- und Kulturpolitik der SED, hrsg. v. Elimar *Schubbe*, Stuttgart 1972, S. 300.
3 Kulturpolitisches Wörterbuch, hrsg. v. H. *Bühl*, D. *Heinze*, H. *Koch*, F. *Staufenbiel*, Berlin 1970.
4 Walter *Ulbricht*, Rede auf der II. Bitterfelder Konferenz 1964, in: Dokumente zur Kunst-, Literatur- und Kulturpolitik, S. 974.
5 Diskussionsbeitrag Bertolt *Brechts* zur Kunstpolitik, S. 300.
6 Peter Christian *Ludz*: Widerspruchstheorie und entwickelte sozialistische Gesellschaft, in: Deutschland-Archiv, H. 5, 1973, S. 509.
7 Johannes R. *Becher*, Von der Größe unserer Literatur, in: J. R. *B.*, Von der Größe unserer Literatur, Leipzig (Reclam 186) 1971, S. 276.
8 Kulturpolitisches Wörterbuch, S. 115.
9 Ebd. S. 548.
10 Vgl. Boris *Sutschkow*, Marcel Proust, in: Sinn und Form, H. 2, 1973, S. 261–289.
11 Handbuch für schreibende Arbeiter, Berlin 1969, S. 474.
12 Ebd. S. 477.
13 Grundlagen der Systematischen Heuristik, S. 12.
14 Ebd. S. 13.
15 Gesellschaft, Literatur, Lesen, S. 35 f.
16 Handbuch für schreibende Arbeiter, S. 66.

Harald Hartung

Die dialektische Struktur der Lyrik

> Wir wollen ja…, daß uns die Musen zulächeln.
>
> Inge von Wangenheim

Die Musen (wenn man von ihnen noch reden kann) sind Töcher des Bürgertums. Auch dort, wo sie einer nachbürgerlichen Gesellschaft dienen, reden sie eine Sprache bürgerlicher Provenienz. Der sozialistische Realismus ist zwar, wie Lukács sagt, »die Überwindung aller beschränkenden und beschränkten Tendenzen der bürgerlichen Entwicklung, gleichzeitig jedoch auch die Erfüllung aller progressiven Anläufe, die ebenfalls auf diesem Weg der Menschheit entstanden sind«. [1] Wohl sprach Brecht von der »Weite und Vielfalt« der realistischen Schreibweise, aber es ist evident, daß der sozialistische Realismus in bürgerlichen Formvorstellungen befangen ist. Der radikale Bruch mit der als bürgerlich empfundenen Ästhetik des 19. Jahrhunderts, wie er im revolutionären Rußland versucht worden war, ist von avantgardistischen Bewegungen immer wieder gefordert und auch realisiert worden – jedoch im Westen und nicht in den sozialistischen Ländern, am allerwenigsten in der DDR. Aneignung und Weiterentwicklung des kulurellen Erbes, also Rezeption und Evolution, ist dort die Parole, und zweifellos ist auch die unter solchen Leitbildern entstehende Kunst und Literatur von Interesse. Kunst als »Vorschein von Wirklichem« [2], wie Bloch definiert, darf als Index gesellschaftlicher Verhältnisse angesehen werden. Wo Kunst nicht liberalistisch freigesetzt und anschließend durchs Marktgesetz wieder eingefangen wird, sondern gezwungen ist, gegen bürokratische Reglements die Vorstellung einer freien und sozialen Gesellschaft lebendig zu erhalten, gewinnt sie eine in die gesellschaftliche Praxis hineinreichende Bedeutung. Wo die Möglichkeiten der Kunst solche des Menschen anzeigen, wirkt der Wunsch, daß ihm die Musen zulächeln, durchaus nicht ridikül.

Wenn man also von *Musen* redet, darf man auch von *Gedichten* statt von Texten reden. Der Lyrik kommt in diesem Zusammenhang besondere Bedeutung zu, reagiert sie doch am spontansten und tiefsten auf Spannungen und Veränderungen im gesellschaftlichen Gefüge. Wie sieht also die Situation der Lyrik in der DDR aus? Welcher Formen bedient sich die Lyrik? Wie

ist ihr Sprach- und Bewußtseinsstand, ihr Selbst- und Weltverständnis? Wie
wird ihre gesellschaftliche Funktion eingeschätzt? usw. usf. Bei solchen Fra-
gen und Überlegungen geht es nicht um einzelne berühmte Namen, noch
weniger um die sogenannten »Fälle«. Lyriker wie Volker Braun, Günter
Kunert und Wolf Biermann sind auch außerhalb der DDR bekannt, vielleicht
sogar berühmt, und man weiß auch, daß Biermann nicht (noch nicht?) und
Reiner Kunze erst seit neuestem wieder publizieren kann. Inzwischen hat
man auch begriffen, daß auch *diese* Autoren Sozialisten sind und es bleiben
wollen und daß die Paradoxien von Kunzes berühmtem Zweizeiler »Einge-
sperrt in dieses land / das ich wieder und wieder wählen würde« *dialektisch*
zu begreifen sind, weil sie dem »Eingesperrt«-sein das »wählen« folgen
lassen. [3] Freilich klingt das anders als der Titel der Anthologie *In diesem
besseren Land,* die Karl Mickel und Adolf Endler 1966 edierten. Auch Bier-
mann und Kunze, als Ausnahmefälle, ließen sich wohl besser, gerechter und
zuträglicher würdigen, sähe man sie mehr im Kontext der übrigen Lyrik-
produktion. Dieser *Durchschnitt* der DDR-Lyrik verspricht keine Sensation,
aber vielleicht doch Aufschlüsse, die den Vorzug hätten, abseits aktueller
Erregungen gewonnen zu sein. Im folgenden geht es um Beobachtungen und
Fragen, die sich bei der Lektüre von Gedichtbänden und Anthologien ein-
stellten. Dabei konnte es weder um eine Vollständigkeit der Darstellung
noch der Analyse gehen; um so eher darf dieser Versuch sein subjektives
Interesse exponieren.

I. Zur Dialektik der lyrischen Form

Bei einer Durchsicht der wichtigsten Lyrikpublikationen der letzten Jahre
(etwa seit 1965) fällt dem westlichen Leser von DDR-Lyrik der durchweg
traditionelle Formenkanon und die altvertraute Lyriksprache auf: Die Form-
und Sprachexperimente der surrealistischen, hermetischen und konkreten
Poesie fehlen durchaus. Selbst jene Lyriker in der DDR, die man avantgardi-
stisch nennen könnte, weil sie einzelne formale Neuerungen übernehmen,
bleiben, aufs Ganze gesehen, den tradierten Formen und Vorstellungen von
der Gestalt des Gedichts verbunden; auch sie folgen einem Begriff von
Harmonie, der die Geschlossenheit des Gedichts nicht in Frage stellt. Die
Angst vor der Epigonalität, die in der Bundesrepublik die Lyrikentwicklung
bis zur Politisierung der Literatur Ende der sechziger Jahre in Richtung auf
einen avantgardistischen Eklektizismus bestimmte, blieb der Lyrik in der
DDR in ihrer ganzen Entwicklung fremd. Das Gesetz des Marktes, das her-
vorstechende Subjektivität oder sprachlich-formale Innovation zu absoluten
Kriterien macht, ist hier ohne Geltung. In Hinsicht auf Sprache und Form
scheint die Entwicklung der Lyrik in der DDR in ruhigeren Bahnen zu ver-

laufen. Das mag einerseits mit der fehlenden ›Profil‹-Neurose der DDR-Lyriker zusammenhängen; sie sind, von Marktrücksichten frei, auf andere, vor allem inhaltliche Differenzierungen verwiesen (wobei man in der Einschätzung der Kollegen untereinander wie auch in der Bewertung durch die Lyrikkritik die Bedeutung scheinbar geringfügiger formaler und sprachlicher Unterschiede nicht zu gering anschlagen darf). Zum andern stand über der Entwicklung der DDR-Lyrik für eine lange Zeit und in gewissem Maße auch heute noch das Negativkriterium ›Formalismus‹; das schränkte den formalen Spielraum schon entscheidend ein. So sind denn avancierte Weisen des Ausdrucks, sofern sie überhaupt in Erscheinung treten, nicht Resultate subjektiver Willkür, sondern entsprechen besonderen, durch die gesellschaftliche Situation gegebenen Nötigungen, d. h. sie sind bestimmt durch spezifische Situationen und entsprechende Rezeptionsweisen, die ein komplexeres oder verdeckteres Sprechen erfordern. Andererseits ist auch das Beharren auf überlieferten Sprach- und Formvorstellungen durch ganz konkrete Bedingungen bestimmt. Es sind nicht bloß administrativ verordnete Vorstellungen von Volkstümlichkeit und Verständlichkeit, die die Lyriker veranlassen, in einem bestimmten sprachlich-formalen Bezugssystem zu verharren; es sind auch die durch das Vertriebs- und Verbreitungssystem gegebenen Möglichkeiten, die mit den einmal hergestellten Kontakten zum lyriklesenden oder hörenden Publikum das erzeugen, was allzu mechanistisch Rückkoppelung genannt wird. Das Repertoire des Senders – um in diesem Modell zu bleiben – ist nur um so viel größer, als der Angleichungsprozeß des Empfängers möglich bleibt. Kein Zweifel, daß das konventionelle Gedicht die Verstehbarkeit begünstigt, um breite Rezipierbarkeit ist auch bei einer nicht eben auf Massenwirksamkeit angelegten Gattung wie der Lyrik ein bis heute wichtiges Kriterium aller künstlerischen Produkte. Allerdings evoziert dieser Traditionalismus auch die Frage, ob mit den Mitteln der bürgerlichen Lyriksprache von gestern manchmal sogar von vorgestern ein neues, unbürgerliches Bewußtsein zu formulieren ist. Daß da ein Problem liegt, wird gelegentlich erkannt; aber es wird nicht als Frage nach dem Zusammenhang von Sprache und Bewußtsein gefaßt, sondern gern als bloßes Übergangsproblem abgetan. Noch sei die Literatur nicht wirklich imstande, die realen gesellschaftlichen Veränderungen zu spiegeln (was immerhin voraussetzt, daß jene Veränderungen bereits eingetreten sind) – oder aber, auch das wird gelegentlich vermutet, die Kraft der Antizipation oder der Schilderung gesellschaftlicher Prozesse sei noch nicht groß genug. Die in bezug auf die gesellschaftliche Realität optimistischere Variante bestimmt zumeist den Tenor literaturpolitischer Verlautbarungen. »Unsere Vorstellungen von dem, was wir unserer Kunst und Literatur, unseren Künstlern und Schriftstellern von der Höhe unserer gesellschaftsgeschichtlichen Gesamtkonzeption her zutrauen und meinen zutrauen zu sollen, ist bedeutender oder auch, wenn man so will,

genialer als die Verwirklichung dieser Vorstellung«, schreibt Inge von Wangenheim selbstkritisch und zugleich mit dem Unterton der Forderung in ihrem Essay *Die Verschwörung der Musen* und bringt das Dilemma auf die knappe Formel: »Wir wissen mehr, als wir können.« [4] Daß dies auch ein Problem der literarischen Technik ist und eine Frage des Mutes, sich ihrer zu bedienen, wird nicht gesehen. Inge von Wangenheims Plädoyer für Veränderung, für die Gestaltung von Konflikten, für die Entdeckung der Wirklichkeit klammert das Problem der Form aus und ist damit bezeichnend für viele ästhetische Diskussionen und deren Niveau. Georg Lukács, dem man die Überschätzung von Formproblemen gewiß nicht nachsagen kann, war immerhin der Auffassung, der neue gesellschaftliche, menschliche Gehalt des Sozialismus führe »zwangsläufig (!) zu neuen, höhergearteten künstlerischen Fragestellungen« und erfordere »radikal neue Probleme der Formgebung«. [5] Solche neuen künstlerischen »Fragestellungen« finden sich in der Lyrik der DDR und in den Debatten über Lyrik nicht allzu häufig, sind dann aber begreiflicherweise von besonderem Interesse.

»Formentraditionen werden ernst- und strenggenommen nur noch in Berlin und weiter östlich«, befindet mit durchaus positiver Akzentuierung Werner Ross in seiner dem gesamten deutschen Sprachraum geltenden Übersicht *Lyrische Stile 1968* [6], wobei »weiter östlich« aus westlicher Perspektive ein durchaus politischer und kein geographischer Begriff ist. Denn auch in Leipzig und Greiz, in Weimar und in Jena macht man – zwar keine »Hexameter wieder« – doch Reimstrophen, Blankverse, Sonette und gar korrekte oder minder korrekte Oden. Der Reim ist keineswegs tot, er findet bei einigen der jüngsten Lyriker, so bei Andreas Reimann (Jahrgang 1946), passionierte und durchaus versierte Liebhaber. Manchmal allerdings erscheint er als poetische Lizenz, von der man exzessiven Gebrauch macht, um den brachliegenden Spiel- und Experimentiertrieb zu befriedigen. Oft ist er epigonaler Rückgriff, gewollte oder unbeabsichtigte Parodie seines Wesens – so bei Manfred Streubel, der in Reimen und Assonanzen schwelgt:

> Heimatlos fand ich in luftigen Niemandslandlenzen,
> auf wogenden Wiesen Asyl.
> Wuchs. Und werfe mein Wort über Grillenfrequenzen
> in alle Quintessenzen:
> Zukunftsmolekül. [7]

Dem entspricht ein naiv-emphatisches Verhältnis zur Realität, besser ein Nicht-Verhältnis, denn die Realität verschwindet im Spiel der Klänge, und selbst der Konflikt wird zum Anlaß lyrischer Parolen:

> Kein Ausweg mehr. Wohin ich mich auch wende,
> erfaßt mich Zeit.

Und hält mich fest. Auf daß ich mich vollende.
Im Widerstreit
mit All und Nichts. Im Lärm der Carmagnole.
Vom Wind gehetzt –
passiere ich den Horizont. Parole:
Jetzt. [8]

Das bloß verbale, selbstgefällige Insistieren auf dem »Jetzt« verfehlt den
realen historischen Moment (man vergleiche dagegen die Beschreibung des
Jetzt in Hegels »Phänomenologie«). Im Reim- und Klangspiel evoziert Streu-
bel Problematik, ohne sich auf sie einzulassen. Im Reim ist die Welt noch –
oder schon wieder – in Ordnung, wenn er harmonisierend, nicht dialektisch
benutzt wird. Günter Kunert, Karl Mickel und einige andere verwenden
den Reim in sparsamer verfremdender Manier, etwa zur scharfen Markierung
des Schlusses eines sonst ungereimten Gedichts:

> [...] unverkürzt
> An Arm, Bein, Kopf und Hoden bau ich
> Kartoffeln an und Lorbeer hier in Preußen.
> Ich warte nicht auf Götter zur Montage.
> Normal wie üblich ist mein EKG,
> Wenn ich ein Messer, scharf und schneidend, seh. [9]

Mickel entwickelt in seinem Gedicht die Dialektik von Antike und Gegen-
wart und gewinnt in der Negation des Tantalos-Mythos (»Mein Vater heißt
nicht Tantalos, ich heiße / nicht Pelops folglich«) eine nüchterne Gefaßt-
heit, die das antike Vorbild im Doppelsinn des Wortes aufhebt.

In vielen Gedichten, die sich des Reims und der Strophe, insbesondere
der Volksliedstrophe, bedienen, wird die Dialektik von Form und Gehalt
nicht ausgetragen. Besonders deutlich wird die Diskrepanz tradierter For-
men und aktualisierender Tendenz in Gedichten, die die »Errungenschaften«
der Technik in Volksliedmanier zu fassen suchen:

> Unermeßliche Fernen
> sind uns kaum noch genug.
> Und der Flug zu den Sternen
> ist bald wie ein Schwalbenflug. [10]

Orientiert sich Günther Deicke am Volkslied, so Heinz Kahlau in manchen
seiner neueren Arbeiten an dessen Derivat, am Schlager. Kahlaus *Alltägliche
Lieder von der Liebe* benutzen die metrischen und sprachlichen Lizenzen von
Schlagertexten, um Kommunikation herzustellen bzw. um eine schon vor-
handene zu behaupten. Dabei wird durch die Anpassung ans entfremdete
Medium die Intention, die Entfremdung des Menschen aufzuheben, selbst
problematisch:

> Komm, setz dich doch –
> um etwas fernzusehn.
> Ich komme gleich,
> du mußt das schon verstehn,
> ich komme gleich
> und mach mich für dich schön. [11]

Der laxen Formbehandlung entspricht die Redundanz des Ausdrucks, die Hilflosigkeit des Sprechenden, genauer der Sprechenden, die das tradierte Rollenschema der Frau unbefragt akzeptiert.

Anknüpfung an bürgerliche Formtradition, das zeigen schon diese wenigen Beispiele, ist ein weiter Begriff. Das wird besonders deutlich, wenn man der Frage nachgeht, woran sich die jungen, insbesondere die debütierenden Lyriker orientieren. Von ihnen werden die unterschiedlichsten Anregungen unbefangen und unbekümmert aufgenommen: unbefangen, weil sich der Anfänger, anders als in der Bundesrepublik, nicht versucht fühlt, sich einem gerade herrschenden Stilvorbild zu unterwerfen; unbekümmert, weil Formprobleme in der Lyrikdiskussion, nicht zuletzt auch im Förderungssystem als sekundäre Probleme zu gelten scheinen. So herrscht in den Erstpublikationen, für die etwa die Zeitschrift »Neue Deutsche Literatur« (NDL) ein wichtiges Forum ist, eine Unschuld der Adaption, für die der junge Rilke ebenso diskutabel ist wie die abgesunkenen Farbmetaphern des Expressionismus. Es heißt »Ihr Lächeln aber steigt zum Bogengang der Braue«, oder man spricht, in noch kleinerer Münze, vom »Salz der Verse«, vom »poetischen Feuer«, vom »Gold deiner Brüste«, um dann, in einen anderen Code verfallend, unvermittelt fortzufahren: »Vaterland – das / ist der Genosse von nebenan.« [12] Erst in den letzten Jahren ist Brecht in weiterem Umfang zum Vorbild für Junglyriker geworden; das gilt nicht nur für den Westen, für *Die Kinder von Marx und Coca-Cola* (so der Titel einer 1971 bei Hammer in Wuppertal erschienenen Anthologie), sondern auch für die *Gedichte der Nachgeborenen* (so, Brecht zitierend, der Untertitel von *Ich nenn euch mein Problem*), für die Lyrik der Jahrgänge 1945–1954, die Bernd Jentzsch sammelte und edierte. Aber wie wird das Vorbild Brecht verarbeitet? Hierzu zwei Beispiele, das erste folgt dem Lakonismus Brechts:

An allen Tagen wächst die Veränderung

Heute bin ich ein anderer.
Die mich gestern kannten,
leben im Irrtum. [13]

Das ist die berühmte Keuner-Geschichte, in der Herr K. erbleicht, noch einmal, aber mit dem Unterschied, daß die Veränderung affirmativ behauptet und als organischer Prozeß gesehen wird; auch ist das Moment von Selbstge-

rechtigkeit nicht zu übersehen. Die Keunersche Dialektik, der Anstoß zur Veränderung ist sistiert: aus dem »im Irrtum leben« führt nichts heraus. Problematischer noch ist es, wenn der Brechtsche Volkston seines didaktischen Elements beraubt wird. Aus dem im Hof verkümmernden *Pflaumenbaum* [14], der die Bereitschaft zur Veränderung provoziert, wird etwa »ein Apfelbaum / mitten in der Stadt. / Der hat so weiße Blüten, / wie sonst kein Baum sie hat«, und aus dieser ohnehin nur subjektiv erfahrbaren, unbegründeten Behauptung resultiert klischierte Sentimentalität:

> Ringsum sind Lärm und Steine,
> doch es steht da und blüht.
> Mir singt es abends leise
> ein Apfelblütenlied. [15]

Tadeusz Namowicz hat in einer Analyse der »Lyrik der jüngsten Dichtergeneration« aus freundnachbarlicher Distanz resümiert, »daß man in der Dichtung der jüngsten Generation kaum zukunftsweisenden Bemühungen um neue, selbständige Formen der lyrischen Aussage begegnet. Das mag verständlich sein, berücksichtigt man die noch geringe poetische Reife und die unzulängliche dichterische Technik der jungen Autoren. Auffallend wirkt aber die Tatsache, daß es sehr oft zum Kanonisieren von Vorbildern kommt, die sich in eine ›normative Poetik‹ verwandeln und die Formung der eigenen dichterischen Handschrift erschweren. Das betrifft in erster Linie den Vers Bert Brechts, aber auch die Dichtung Bobrowskis und Bechers. Die Gedichte der jüngsten Lyrikergeneration bleiben in überwiegendem Maße den bereits klassisch gewordenen Ausdrucksmitteln der modernen Dichtung verpflichtet.« [16] Der Ausdruck »klassisch gewordene Ausdrucksmittel« kann als diskrete Umschreibung des Wortes Epigonentum gelesen werden. In jüngster Zeit hat es auch in der DDR Stimmen gegeben, die den formalen und artifiziellen Rückstand in der DDR-Lyrik im Klartext bezeichnet haben. Besonders bemerkenswert ist, daß das schärfste und engagierteste Votum von einem Lyriker der angesprochenen jüngsten Generation stammt. Andreas Reimann, durch Sonette, Oden und andere Gedichte in klassischen Maßen hervorgetreten, ein ausgesprochen virtuoses Talent, hat in »Sinn und Form« 1974 »Die neuen Leiden der jungen Lyrik« diagnostiziert: »Festzustellen ist der Niedergang des Formbewußtseins in einem Grade, daß es bedenklich erscheint, noch auf dem Gattungsbegriff zu beharren. Das Neue, lächerlich artikuliert, wirkt bestenfalls lächerlich, verliert jedoch auf jeden Fall seinen Einmaligkeitswert. Auf diese Gedichte bezogen: Der neue Inhalt verkommt durch die Form. Dies ist nicht freundlicher zu sagen, weil es kein akzeptabler Zustand ist, daß unsere Gegner ihre Lügen teilweise besser an den Mann bringen als wir unsere Wahrheiten. Es geht nicht nur darum, nahrhaft zu kochen, sondern auch schmackhaft.« [17] Reimann bringt Beispiele und nennt Namen, die den »Nieder-

gang des Handwerks« belegen; anhand von Auszählungen bei Anthologien
zeigt er den Rückgang des Reims und seine Banalisierung auf, den Ver-
fall von Sprachgefühl und Bildlogik und die Inflation der freien Rhythmen
im Gefolge der mißverstehenden Brecht-Nachahmung. Positiv empfiehlt er die
»Beschäftigung mit festgelegten Metren, Strophen- oder Gedichtformen«,
»weil sie die gedankliche Disziplin befördert«. [18] Rechnet man einmal ab,
daß hier ein formbewußter Autor *pro domo* spricht, so wird man sich seinen
Argumenten doch nicht verschließen können, wenn man den Blick nicht auf
lyrische Einzelphänomene, sondern den Durchschnitt der Lyrikproduktion
richtet. Noch vernichtender, aber auch anfechtbarer urteilte der Philosoph
und Semiologe Michael Franz bereits 1969 in seinem dreiteiligen Aufsatz
»Zur Geschichte der DDR-Lyrik«: »Vergleicht man gewisse Tendenzen in
unserer Lyrik, so muß man zu dem Ergebnis kommen, daß im Grunde ge-
nommen der Standard angestrebt wird, den die westdeutsche Lyrik Mitte,
Ende der 50er Jahre erreicht hatte.« [19] Hier soll nicht auf Details und
die oft anfechtbaren Begründungen eingegangen werden, auf die noch zurück-
zukommen sein wird, die These von Michael Franz ist für sich genom-
men schon bemerkenswert genug. Franz wendet sich – wie in anderer Weise
Reimann – gegen das »pauschale Postulat der Indifferenz der Mittel« und
meint, daß erst eine dialektische Durchdringung der Form-Inhalt-Relation den
zunehmenden Mangel an Verbindlichkeit in der DDR-Lyrik beseitigen
könne. [20]
Das Kriterium *Verbindlichkeit* bringt das überfällige gesellschaftliche Mo-
ment in die Form-Inhalt-Debatte. Hier soll zunächst – im Zusammenhang
mit der jüngsten Lyrik in der DDR – auf einen Punkt aufmerksam gemacht
werden: auf die Relation von Niveau bzw. literarischer Qualität und Quan-
tität der Produktion. Der verkannte Dichter – so scheint es – ist für die DDR
ein Phänomen der Vergangenheit. Debütanten haben in einem weitgespann-
ten Förderungssystem – Studium am Institut für Literatur »Johannes R. Be-
cher« in Leipzig, FDJ-Poetenseminare, Anthologien usw. – bemerkenswerte
Publikationschancen, aber auch die besonderen Risiken der Verfrühung, der
Selbstüberschätzung, der Fehlleitung. Jeder, sofern er gewisse Regeln beach-
tet oder, besser gesagt, durch sein Schreiben nicht ausdrücklich gegen sie ver-
stößt, ist willkommen. Obwohl es genug Debatten über Stoff und Gehalt des
Schreibens gibt, ist es weniger wichtig, *wie,* als vielmehr *daß* geschrieben,
daß publiziert wird. Selbst eine eher auf Intensität als auf Extensität angelegte
Gattung wie die Lyrik wird unter dem Aspekt der *Produktion,* das heißt
zunächst der *Quantität,* gesehen. In seiner Rede auf dem VII. Parteitag hatte
Walter Ulbricht für das kommende Jahrzehnt mit einem »drei- bis vierfachen
Bedarf an Kunstwerken aller Art« gerechnet und gefordert: »Um diesen Be-
darf annähernd zu befriedigen, müssen Voraussetzungen dafür geschaffen wer-
den, daß alle literarischen [...] Talente rechtzeitig erkannt und ausgewählt

werden.« [21] Konsequent wandte sich ein Lyrik-Redakteur gegen die, wie er meinte, übertriebene Selbstkritik eines Einsenders: »Mir scheint es bedenklich, wenn man sich – wie Sie schreiben – dem Schreiben gegenüber so kritisch verhält, daß man nur noch wenig bis gar nichts mehr schreibt. [...] Ich bin sehr für den Reifeprozeß, von dem Sie sagen, doch ein Prozeß muß sich nicht unbedingt in der Stille vollziehen.« [22] Also vollzieht er sich in der Öffentlichkeit, in Poetenseminaren der FDJ und in der Singebewegung. Wenn aber einer der führenden Vertreter der FDJ-Singebewegung, wie Reinhold Andert, sich von der Singebewegung Impulse für die Lyrik erhofft und meint, es sei »ein großer Unterschied, ob man von einem hohen Podest aus Lyrik schreibt oder mitten unter Menschen steht und Texte macht« [23], kann von der Seite der Lyrik die strikt formulierte Antithese nicht ausbleiben. Andreas Reimann wendet sich gegen das von den Theoretikern der Singebewegung unterstützte Argument seiner Lyrikerkollegen, es handelte sich bei ihren Arbeiten um »Kunst für den Tag«, und wendet gegen solche »Wegwerfkunst« ein: »Ich bin allerdings der Meinung, daß *für die Werktätigen,* die schließlich die Honorare bezahlen, *das Beste gerade gut genug ist.*« [24] Dabei kommen Schwierigkeiten in den Blick, für die das Formproblem und sein Zusammenhang mit Produktion wie Rezeption bloß ein Indiz ist.

II. *Schwierigkeiten beim Schreiben der Wahrheit*

Während man in der Bundesrepublik die Lyrik erst in den letzten Jahren auch auf ihre gesellschaftliche Funktion befragt, hat dieses Problem in den literarischen Diskussionen der DDR schon immer eine große Rolle gespielt. Daß in den Überlegungen die Breitenwirkung oftmals den Vorrang vor der Tiefenwirkung hatte, blieb nicht ohne Konsequenzen. Ein entscheidendes Motiv für die Verwendung traditioneller Formen ist begründet in der *didaktischen Tendenz* vieler Gedichte und im Bedarf an apellativen und solidarisierenden Texten im weitesten Sinne. Zwar ist der Spielraum für formale Neuerungen und sprachliche Kühnheiten gerade in den letzten Jahren größer geworden, aber in der Frage der Verständlichkeit bzw. Esoterik liegt immer noch der neuralgische Punkt der Lyrikdebatte, an der Literaturadministration, Lyrikkritik und die Autoren selbst in wechselnden Rollen und auf wechselnden Fronten beteiligt sind. Formalismus ist immer noch ein schwerer Vorwurf, nur daß er neuerdings in bestimmten Modifikationen und Verkleidungen auftritt. Wie weit darf die lyrische Sprache sich von gängigen Leseerwartungen entfernen? Was darf dem Publikum an intellektueller Anstrengung zugemutet, was von seiner ästhetischen Bildung erwartet werden? Wie weit darf die poetische Subjektivität in ihrem Selbstausdruck gehen, was ist sie überhaupt, und gibt es eine lyrische Subjektivität, die zugleich objektiv ist? Karl Mickel

äußerte sich anläßlich einer Lyrikdiskussion durchaus konträr zu gewissen offiziellen Vorstellungen: »Gedichte lehren, wenn sie etwas lehren, wie ein Mensch mit sich selber etwas anfangen könne; andererseits muß dies gelernt sein, ehe Gedichtlektüre stattfinden kann. Eine gewisse ästhetische Erziehung der Nation scheint mir daher erheischt, die Nation darf nicht zum Schlechtesten gebildet werden.« [25] Knapper und deutlicher läßt sich das Rezeptionsproblem als Frage nach der ästhetischen Erziehung des Menschen kaum fassen. Wollte Mickel auf Versäumnisse der Literaturpolitik aufmerksam machen? Wollte er gegen Kollegen polemisieren, die es sich selbst und ihren Lesern zu leicht machen? Gleichviel, der Lyriker muß den angemessenen Ausdruck nicht allein der Realität abringen, er muß ihn gegebenenfalls vor Institutionen rechtfertigen, die unter Umständen eine ganze andere Vorstellung von der Realität und den Schwierigkeiten beim Schreiben der Wahrheit haben. Was diesen offiziellen Vorstellungen nicht entspricht, erscheint dann als subjektivistisch, pessimistisch, als Abweichung, bestenfalls als persönliche Marotte. Das Recht auf konstruktives Mißtrauen, ausgedrückt im Gedicht, muß der Autor sich gegen offiziellen wie inoffiziellen Konformismus herausnehmen. Auffällig ist, daß der Abstand zwischen allgemeinem Bewußtsein und literarischem Sprechen auch in den letzten Jahren nicht geringer geworden ist, aber dieser Abstand ist ja auch – im Sinne Mickels – eine Bedingung ästhetischer Erziehung. Im allgemeinen wird man sagen können, daß diese gegebene oder gar notwendige Differenz von den Autoren, deren Texte ein fortgeschrittenes Bewußtsein ihrer selbst und ihrer möglichen Funktion besitzen, als wichtiges Moment ihrer Arbeit gesehen wird. Wo das Wort gewogen werden muß, damit es überhaupt gesagt werden kann, hat es auch mehr Gewicht. Der Leser belohnt den Autor: er nimmt ihn ernst. Was unter westlichen Aspekten lediglich originell und als formale Kühnheit erscheint, zeigt und erzeugt realen Mut. Karl Mickels 1963 entstandenes Gedicht Der See hat nicht ohne Grund im Zusammenhang der 1966 im »Forum« geführten Lyrikdiskussion zu scharfen Kontroversen Veranlassung gegeben. Hans Koch, der einflußreiche Literaturwissenschaftler, mußte in seiner Polemik zugeben: »Den 26 Zeilen wird die umfangreichste und in ihrer Art gründlichste Untersuchung gewidmet, mit der unsere Presse ein Gedicht je bedachte.« [26] Das Gedicht sei vollständig zitiert:

See, schartige Schüssel, gefüllt mit Fischleibern
Du Anti-Himmel unterm Kiel, abgesplitterte Hirnschal
Von Herrn Herr Hydrocephalos, vor unsern Zeitläuften
Eingedrückt ins Erdreich, Denkmal des Aufpralls
Nach rasendem Absturz: du stößt mich im Gegensinn
Aufwärts, ab, wenn ich atemlos nieder zum Grund tauch
Wo alte Schuhe zuhaus sind zwischen den Weißbäuchen.

Totes gedeiht noch! An Ufern, grindigen Wundrändern
Verlängert sichs wächst, der Hirnschale Haarstoppel
Borstiges Baumwerk, trägfauler als der Verblichene
(Ein Jahr: ein Schritt, zehn Jahr: ein Wasserabschlagen
Ein Jahrhundert: ein Satz). Das soll ich ausforschen?
Und die Amphibien. Was sie reinlich einst abschleckten
Koten sie tropfenweis voll, unersättlicher Kreislauf
Leichen und Laich.

Also bleibt einzig das Leersaufen
Übrig, in Tamerlans Spur, der soff sich aus Feindschädel-
Pokalen eins an (»Nicht länger denkt der Erschlagene«
Sagt das Gefäßt, »nicht denke an ihn!« sagt der Inhalt).

So faß ich die Bäume (»hoffentlich halten die Wurzeln!«)
Und reiße die Mulde empor, schräg in die Wolkenwand
Zerr ich den See, ich saufe, die Lippen zerspringen
Ich saufe, ich saufe, ich sauf – wohin mit den Abwässern!
See, schartige Schüssel, gefüllt mit Fischleibern:
Durch mich durch jetzt Fluß inmitten eurer Behausungen!
Ich lieg und verdaue den Fisch. [27]

Kochs Polemik zielt auf den (mißverstandenen) gesellschaftlichen Gehalt des
Gedichts, darüber hinaus direkt und persönlich auf den Verfasser, aber sie
setzt an als ästhetische Kritik. »Deutliche Gesellschaftssymbole«, so schreibt
Koch, »poetisch gewaltsam einem unangemessenen Naturgegenstand aufge-
pfropft (und nicht aus ihm »herausgeholt«, das eben bewirkt die formale
Unstimmigkeit), können sich zu einem dialektischen Gesellschaftsbild nicht
zusammenschließen. Das macht nicht einmal ihre völlige soziale und histori-
sche Unstimmigkeit. Das kommt daher, daß die Welt-Anschauung dieses Ge-
dichts außerhalb des eigenen Subjekts nichts kennt und entdeckt, auch nicht
andeutungsweise, was sich lieben ließe.« [28] In einem Punkt hat Koch recht:
Mickels Gedicht gehorcht nicht der von ihm statuierten Ästhetik, die harmo-
nisierend den Begriff der Dialektik zum Vehikel vorgegebener Synthesen
machen möchte. Mickels Gedicht ist brüchig, weil es die Erfahrung von
Brüchigkeit nicht in Harmonie umfälschen möchte. Sein Begriff von Dia-
lektik, der keinen harmonischen Übergang von Naturgegenständen in ge-
sellschaftliche kennt, ist durchaus materialistisch. Das Gedicht könnte sich
auf Marx berufen, auf seinen Begriff der Arbeit: »Die Arbeit ist zunächst
ein Prozeß zwischen Mensch und Natur, worin der Mensch seinen Stoff-
wechsel mit der Natur vermittelt, regelt und kontrolliert. Er tritt dem Natur-
stoff selbst als eine Naturmacht gegenüber. Die seiner Leiblichkeit angehören-
den Naturkräfte, Arme, Beine, Kopf und Hand, setzt er in Bewegung, um
sich den Naturstoff in einer für sein eigenes Leben brauchbaren Form an-
zueignen. Indem er durch diese Bewegung außer ihm einwirkt und sie ver-
ändert, verändert er seine eigene Natur.« [29] Es gibt in der Tat Indizien,

die dafür sprechen, daß die Marxschen Bestimmungen dem Autor gegenwärtig waren, ja daß sie womöglich ihm bei der Ausarbeitung des Gedichts als Leitsätze gedient haben. [30] Die Übereinstimmungen sind bemerkenswert genug. Mickel hat die bei Marx angelegte Sinnlichkeit der Bestimmungen ausgeschöpft, indem er sie wörtlich nahm: die Momente der *Bewegung,* der der menschlichen Leiblichkeit angehörigen Naturkräfte, insbesondere aber das des *Stoffwechsels,* sind anhand des Naturbilds See in sinnlicher Konkretheit gegeben. Daß dennoch das Gedicht nicht zur bloßen Illustration des Marxschen Arbeitsbegriffs geriet, sondern seine eigene Wahrheit erlangte, ist nicht ebenso leicht zu deduzieren. Die poetische Evidenz läßt sich nur aus den Spuren des poetischen Arbeitsprozesses erschließen. Und hier gilt zunächst, daß der poetische Aneignungsprozeß des Naturbildes in dem tastenden, dann immer energischer zugreifenden sprachlichen Duktus deutlich wird: »See, schartige Schüssel, gefüllt mit Fischleibern«. Das benennende, Wirklichkeit *setzende* Verfahren ist nicht magisch-evokativ, sondern prozeßhaft-entwickelnd, das heißt Wirklichkeit aneignend und definierend: »Du Anti-Himmel unterm Kiel, abgesplitterte Hirnschal / Von Herrn Herr Hydrocephalos«. Koch hat das Moment der Gewaltsamkeit als solches durchaus erkannt, aber wenn die Alternative »aufpfropfen« oder »herausholen« heißen soll, dann wird das Aufpfropfen in seiner Drastik dem Verhältnis des arbeitenden und schaffenden Menschen vielleicht eher gerecht als das Herausholen. Man übertrage noch einmal einen der Marxschen Sätze auf den poetischen Aneignungsprozeß: »um sich den Naturstoff *in einer für sein eigenes Leben brauchbaren* Form anzueignen«, um die Gewaltsamkeit der Bildbehandlung legitimiert zu finden. Aber die mit einer gewissen Willkür gesetzten poetischen Kontrapunkte müssen sich im Gehalt bewähren. Dem Teich als Hirnschale eines abgestürzten prähistorischen Wasserkopfs entsprechen die Schädelpokale des mongolischen Eroberers; wie Tamerlan-Timur sich gegenüber den Unterlegenen, soll der Mensch sich gegenüber der Natur verhalten. Mickel biegt im Gang des Gedichts den Naturprozeß in den historischen Prozeß um. Der Mensch bewegt sich »im Gegensinn aufwärts«, er verändert Natur in Richtung auf Geschichte, Fortschritt ist Fortschreiten, Aktion. Und hier liegt das einer harmonisierenden Gesellschaftsbetrachtung anstößige Moment: Die Naturbilder sind alles andere als erquicklich, und eben *diese* Bilder wollen als Zeichen gewesener oder möglicher Geschichte gelesen werden. Was sind die alten Schuhe, wer oder was ist trägfauler als der Verblichene, was sind die grindigen Wundränder, wer die Amphibien, die alles vollkoten? Vor allem, was bedeutet, auf Historie oder Gegenwart bezogen, die mit Nachdruck gesetzte Aussage: »Totes gedeiht noch!«? Die historische Lehre gerät zur Anweisung; aber wenn der Aufruf zur Aktivität, zur historischen Arbeit des Leersaufens sich gewaltsam, gar »in Tamerlans Spur«, vollziehen kann – welche historisch-politischen Rechtfertigungen ließen sich daraus ableiten?

Mickels Gedicht zielt in seinen Bildverschlüsselungen durchaus auf einen Klartext, doch auf einen solchen, den der Leser sich jeweils selbst herstellen muß und auf seine Situation beziehen kann (weshalb hier auf Interpretation im Sinne einer *Antwort* verzichtet wird – es wären Antworten von außen). So ist der Text nicht im Code einer ›Sklavensprache‹ verfaßt, er gibt nicht Fingerzeige auf einmalige, an einen bestimmten Kontext gebundene Vorfälle, sondern stellt sich als *Modell* dar, das konkrete Bezüge zuläßt. So wären es nicht die Deutungen, die man dem Gedicht unterlegte oder zu unterlegen nicht traute, die manche Leser erschreckten, sondern der Impetus, mit dem das poetische Subjekt vom Menschen als dem Subjekt der Geschichte spricht. Wobei zuzugeben ist, daß die Selbstdarstellung des Ich – auf der poetischen wie auf der historisch-politischen Ebene – als Selbstüberhebung, als Hybris, als Ausdruck und Ausbruch ungezügelter Subjektivität verstanden werden konnte. Nimmt man, versuchsweise, einen Standpunkt ein, für den Mickels Gedicht und die Argumente seiner Kritiker ungefähr gleich weit entfernt sind, so ließe sich sagen: Gegenüber einer eher evolutionären Geschichtsauffassung, die auf die Zwangsläufigkeit des historischen Prozesses reflektiert, setzt Mickel antithetisch die Überbetonung des historischen Subjekts und der Subjektivität überhaupt. Allein das wäre, dialektisch gesehen, eine Rechtfertigung von Mickels Gedicht.

Mickel setzt das Subjekt beinah kraftgenialisch in seine Rechte, zielt dabei immer aufs Objektive. Bei Volker Braun ist die Bewegung eine andere: Aus dem Gefühl der Verbundenheit mit dem Kollektiv resultiert das Pathos der perönlichen Rede. Aber auch bei anderen Autoren zeigt sich eine deutliche Neigung, von der Subjektivität, vom erlebenden Ich auszugehen und Wahrheit als konkret erlebte Wahrheit zu definieren. Wie sich die subjektiv erlebte zur objektiv gegebenen Wirklichkeit verhält, ist eine Frage, die sich weder vom Schreiben noch von der kritischen Rezeption allein beantworten läßt. »Von großen Ausnahmen abgesehen«, so befindet Michael Franz, »war die Selbstgestaltung in der Lyrik der 50er Jahre etwas zu kurz gekommen. Das wollten die Poeten der 60er Jahre nun wieder wettmachen. Sie hielten das zum Teil für die Entdeckung der Lyrik schlechthin. Sie wollten das erlebende Ich in ganzer Widersprüchlichkeit wieder einführen, verwechselten es aber häufig dabei mit dem lyrischen Ich. Das lyrische Ich als kommunikatives Subjekt setzt die Souveränität des Autors gegenüber seinen Erlebnissen voraus, wie Brecht stets forderte. Sonst schrumpft der Autor zum Protokollanten. Die Mittel personaler Bewußtseinsdarstellung werden zu ›hemmungslosem Assoziieren und Summieren‹ genutzt.« [31] Franz polemisiert gegen den »abstrakten Empirismus« und die »Bilderflucht« der assoziativen Schreibweise am Beispiel von Sarah Kirsch und resümiert: »In der Regel wird Anekdotisches hochstilisiert zum lyrischen Erguß. Ikonische Abbilder werden nicht zu poetischen Symbolen.« [32]

Winter

Ich lerne mich kennen, zur Zeit
die Wohnung die
wenigstens drei Generationen von Leuten
sah, immer hatten die Fenster
oben die Wölbung, die Bretter schmal
kaum geeignet für Blattwerk in Töpfen
die Wände
wie Bäume Jahresringe
tragen Tapetenschichten
ganz unten Jugendstil, dazwischen
Makulatur Zeitungsberichte
empörte Leser zu Freudenhäusern
zwei Zeilen Reichtstagsbrand dann
bloß noch Tapeten, das Handwerk
ließ nach. Oder den Ausblick
auf Dächer (kaum ein Stück Himmel) das
hatten sie vor mir im Aug, vermutlich
ähnlichen Regen und Schnee, schwärzte
den Asphalt im Hof machte das Mauerwerk rot
andre
solln es noch sehn, eine Katze
begleitet mich ein paar Jahre was
weiß sie von mir sie liebt mein Parfüm
oder einfach den Platz, auf dem
ich hier sitze ich bin nicht sehr gut, aber
lernte Geduld als ich klein war bei
Wasserfarben:
wartet man nicht, verliert man das Bild –
und manchmal
bewegt sich mein Herz in den Aufhängebändern
das ist, wenn ich eine fremde Gegend seh
von mutigen Menschen höre oder
einer was fragt;
Ich liebe meinen Bauernpelz meine Stiefel
und mein trauriges Gesicht. [33]

Im Sinne des Vor-Urteils »Bilderflucht« belegt Franz die Assoziationsschritte Wohnung–Tapetenschichten–Zeitungsberichte und rügt: »Soweit eine poetische Obervorstellung gewahrt bleibt, droht sie in solchen schwatzhaften Einschiebseln und Abschweifungen zu zerflattern.« [34] Aber was ist, wenn die »poetische Obervorstellung« nicht Wohnung ist, sondern etwas anderes: das durch den Winter erzeugte Zurückgeworfensein des Ich auf sich selbst? Aber auch das wäre noch im Sinne der Franzschen Argumentation gedacht, im Sinne eines fixierten Symbolbegriffs. Man muß, glaube ich, die hierarchische Vorstellung poetischer Ober- bzw. Unterbegriffe aufgeben, um einem solchen Gedicht gerecht zu werden. Folgt man den Bild- und Gedankenverbindungen Sarah Kirschs, dann zeigt sich, daß ihre Aufeinanderfolge durch-

aus nicht willkürlich gesteuert, sondern sehr behutsam gelenkt ist als eine Paraphrase des Gedichtanfangs:»Ich lerne mich kennen«. Und eigentlich sehr bemerkenswert ist es, daß die Autorin bei diesem Sich-Kennenlernen nicht mit dem Allersubjektivsten und Persönlichsten beginnt, sondern Geschichte aufblättert, als Geschichte allerdings ablesbar aus der konkreten Umgebung. »Empörte Leser zu Freudenhäusern / zwei Zeilen Reichstagsbrand« – kürzer kann man das Syndrom deutscher Historie, auch die Unverhältnismäßigkeit ihrer Faktoren kaum fassen. Auch im weiteren Verlauf des Gedichts besticht die sensible und diskrete Art, in der Wahrnehmungen zu Erfahrungen umgesetzt werden. Das Understatement des lyrischen Ich ist durchaus dialektisch gefaßt:»ich bin nicht sehr gut, aber / lernte Geduld als ich klein war bei / Wasserfarben« – das ist als Eingeständnis der Verfasserin sehr ernst zu nehmen, Bescheidenheit ist nicht bloß gespielt oder vorgegeben; ebenso ernst zu nehmen ist auch die Konsequenz, die Lehre, die Sarah Kirsch für sich zieht – sie wird, in ihrer beiläufigen Umsetzung ins »man« verbindlich, eine poetologische Sentenz, oder mehr als das:»wartet man nicht, verliert man das Bild«. Ähnlich schlägt subjektives Bekenntnis um in Verbindlichkeit, die über das Private hinausweist, wenn Sarah Kirsch – den Brecht-Ton in persönliches Idiom verwandelnd – schreibt:»und manchmal / bewegt sich mein Herz in den Aufhängebändern / das ist, wenn ich eine fremde Gegend seh / von mutigen Menschen höre oder / einer was fragt.« [35] Nur Pedanterie könnte nach Definitionen, Deutelsucht nach versteckten Hinweisen fragen. Der Schluß des Gedichts nimmt das voraufgegangene Bekenntnis ganz in die Privatheit zurück und bindet es tatsächlich ans empirische Ich der Verfasserin.

Man fragt sich, was dieses scheinbar so unprovokante Gedicht so irritierend macht, daß es massive Verdikte auf sich zog. Der Vorwurf der Assoziationstechnik als Kunstfehler ist wohl nur Vorwand, auch die Kritik am »abstrakten Empirismus« (der das Gedicht ebensowenig trifft) reicht nicht aus, um die Irritation zu erklären. Franz sagt von den sogenannten assoziativen Gedichten:»Sie tun keinem weh und nützen niemandem. Sie drohen einzig, unsere Poesie von ihrem historischen Weg zu poetischer Konkretheit abzubringen.« [36] Damit ist lediglich mit der abstrakten Negation ein ebenso abstraktes Postulat aufgestellt. Von Sarah Kirschs Gedicht ließe sich sagen, daß das in der Negation (»sie tun keinem weh und nützen niemandem«) geforderte *prodesse et delectare* nicht auf es zu beziehen ist, und darüber hinaus keinerlei Art von *Repräsentanz*. Vielmehr scheint Sarah Kirsch (aufgrund von Erfahrungen) solcher Repräsentanz zu mißtrauen, weil sie immer in Gefahr ist, abstrakt zu werden, zur Pose, die nicht von der Person des Verfassers gedeckt ist. Die »Souveränität des Autors gegenüber seinen Erlebnissen«, die Franz als Forderung von Brecht übernimmt, kann im historischen Prozeß dazu führen, daß der Autor sich von seinen *realen* Erlebnissen

in einer Weise distanziert, daß die *gestalteten* Erlebnisse zu bloßen Fiktionen werden. Wenn das so ist, *kann* der Rückzug aus der Souveränität in die Privatheit mit ihrer Begrenzung ein politischer Vorgang sein. Aber man muß noch weiter gehen, denn die eben vorgeschlagene Interpretation belastet das Gedicht auf eine Weise, die ihm nicht gemäß ist. Mit anderen Worten: Erst der Prozeß der Rezeption – etwa die Kritik von Michael Franz oder, wie hier, das Nachziehen der Linie des Gedichts – legt den gesellschaftlichen Gehalt des Gedichts in einer Weise frei, über die das Gedicht nicht so ohne weiteres verfügt. Der Autor freilich wird durch solche Rezeption, gleich ob er sie akzeptiert oder negiert, gezwungen, durch die Weise seines Schreibens zu reagieren. Legt man ihn fest, so ist denkbar, daß er sich den Festlegungen entzieht. Zuletzt haftet er, im realen Sinne, als Person, die dies oder jenes verfaßt hat.

So wird der »abstrakte« zu einem sehr konkreten Empirismus: zur Frage nach der Erfahrung des Autors beim Schreiben der Wahrheit. Das Gedicht von Sarah Kirsch mit seinem Rückgang auf das empirische Ich des Autors ist im übrigen Exempel für eine Schreibweise, die auch in westlichen Ländern – dort in den verschiedenen Versionen von Pop und neuem Realismus und selbstverständlich unter gänzlich anderen gesellschaftlichen Bedingungen – von der gleichen Problematik zeugt. [37]

III. Das neue Lebensgefühl

Die Interdependenz von Realität und ästhetischer Widerspiegelung hat in den vergangenen Jahren eine entscheidend neue Nuance bekommen: Die DDR hat, nach ihrem Selbstverständnis, die Stufe des entwickelten Sozialismus betreten. »Wir sind nicht mehr nur ›angekommen‹ im Sozialismus. Wir sind mittendrin. Wir gehen sehenden Auges und im vollen Bewußtsein auf die Tatsache des *entwickelten* Sozialismus zu, wir betreten seine zweite Stufe«, so umschreibt Inge von Wangenheim, was der VII. Parteitag der SED im April 1967 dekretierte. [38] Es war nicht zufällig der gleiche Parteitag, auf dem Walter Ulbricht neue Maßnahmen zur Förderung des künstlerischen Nachwuchses forderte. Die Zeitschrift »Neue Deutsche Literatur« (NDL) machte den Versuch, »eine größere Anzahl neuer Namen und – nicht mehr ganz unbekannter – junger Autoren im Block vorzustellen, um einmal die darin spürbaren Entwicklungsmöglichkeiten, aber auch die – zum Teil symptomatischen Schwächen und Schwierigkeiten in größerem Zusammenhang sichtbar zu machen«. [39] Bezeichnend war das vorweggenommene Resümee, »daß der weite Griff in die Wirklichkeit, das Einbeziehen der gesellschaftlichen Perspektive in die eigenen Gedanken und Träume vorwiegend in der Lyrik gelingt«. [40] Der Anlaß dieser Behauptung, der Gedichtzyklus *Frag-*

mente aus dem Kesselhaus von Klaus Wolf, ist allerdings eher geeignet, diese Behauptung Lügen zu strafen, als sie zu erhärten:

> Hier stockt der Hymnen Feierschritt
> Im höllischen Gedröhn,
> Und fremd sich selber, schwarz
> Vom Ruß der Sonne, muß Prometheus
> Des Feuers Rohre biegen. [41]

Der »weite Griff in die Wirklichkeit« entpuppt sich als weiter Rückgriff auf längst verbrauchte Sprach- und Denkmodelle. Deutlich wird, daß auch auf der Stufe des »entwickelten« Sozialismus der Ausdruck für das neue Bewußtsein und dieses Bewußtsein selbst sich nicht spontan einstellen, sondern erst angestrebt und erarbeitet werden müssen. Das wird in vielen Analysen und Diskussionen auch eingesehen. Andererseits wird immer wieder auch das Bestreben deutlich, das Erwünschte für erreicht zu halten. So vor allem im Slogan vom »neuen Lebensgefühl«. [42] Definiert wird es im philosophischen Jargon als »Fülle der primär emotionalen Reflexe der menschlichen Beziehungen unter unseren gesellschaftlichen Verhältnissen«. [43] Das umschreibt den vergleichsweise simplen Tatbestand, daß auf die Aufbauphase die der gesellschaftlichen Konsolidation folgte: Neben die Kampf- und Aufbaugedichte treten zunehmend Verse, die sich mit dem täglichen Leben, auch mit der sozusagen privaten Sphäre beschäftigen. *Gefühle* sind nicht bloß erlaubt, sondern gewünscht, denn – das insinuiert der Begriff »neues Lebensgefühl« – es sind ja Gefühle in einer veränderten gesellschaftlichen Situation, *andere* Gefühle also, auch wenn sie, der Art, der Intensität nach die alten scheinen. Um so bemerkenswerter nun, daß in der Lyrik, die das »neue Lebensgefühl« artikulieren soll, so häufig von den »kleinen« oder den »einfachen« Dingen die Rede ist.:

> Es muß geredet werden von einfachen Dingen,
> die neben uns sind, und denen wir täglich begegnen,
> Dinge, einfach wie Verkehrsschilder
> mit ihren Farben, die jeder kennt,
> frisch und kühl wie
> der Geschmack des Wassers,
> in das wir tauchen
> mit geöffneten Augen. [44]

So beginnt Axel Schulzes Gedicht *Mittag;* der Titel bereits evoziert Beruhigung und Sicherheit. Aber die erste Zeile bringt einen imperativischen und programmatischen Zug in das Gedicht, ein Moment, das die Zuwendung zu den einfachen Dingen ideologisiert und die Spontaneität, die ihr angemessen wäre, aufhebt. Es bleibt beim Appell. Zwar ist die Sprache auf Einfachheit

und Vertrautheit aus, aber in eben dieser Anstrengung verrät sie die Ent-
fremdung. Signale, Verkehrsschilder, »die jeder kennt«, sollen in einer augen-
scheinlich komplizierten Welt das Gefühl der Desorientiertheit aufheben,
aber das Gedicht verrät: Einfachheit ist nur um den Preis der Außen-
steuerung (durch Signale) zu haben. »Seit ich in einem weißen Haus wohne«,
heißt es weiter, mit »sehr fremden Menschen«, »sehne ich mich sehr nach
Klarheit« – es ist die Klarheit der Regulative, die heute allein das einfache
(vereinfachte) Leben ermöglichen. Die emotionalen Bedürfnisse sind damit
allein nicht zu stillen. Das Ich, von der Idee seiner Autonomie abgedrängt,
schafft sich Surrogate. Wenn die Dinge schon so vereinfacht sind, dann
sollen sie wenigstens »klein« sein, an die illusionäre Superiorität des Indivi-
duums erinnern und durch die Fülle möglicher Gefühle entschädigen. Daß
in der DDR die Lyrik sich solcher Gefühle annimmt, mag mancherlei Ur-
sachen haben. Was andernorts dem Schlager vorbehalten bleibt, darf hier auch
im Gedicht Platz haben; die Grenzen sind fließend, denn auch der Schlager
hat ja gesellschaftspädagogische Aufgaben. So finden sich Topoi und sprach-
liche Mittel des Schlagers auch im Gedicht:

> Ich habe ein kleines Boot,
> damit fahre ich langsam
> Vorbei an den Ufern der Stadt. [45]

Auch das Thema *Reise* gehört in diesen Zusammenhang; in ihm drückt sich
die relative Isolation der DDR, eine gewisse Reduktion menschlicher Mög-
lichkeiten aus, was immer zu Überbewertungen und Kompensationen führt.
So entspricht dem ›Mittelmeertourismus‹ der westdeutschen Lyrik in den 50er
Jahren der Schwarzmeer- und Adria-Tourismus in der gegenwärtigen Lyrik
der DDR. Gegen solche Reduktionen, die ihre Kompensation im Gefühl er-
fahren, muckt das lyrische Ich gelegentlich auf, etwa ironisch wie bei Kurt
Bartsch:

> die sonne übersteigt die möglichkeiten
> des himmels über meinem hut.
> behütet bin ich, wer weiß beßre zeiten?
> die uhr? – hat noch bedenkzeit. – gut.
>
> bevor die sonne, die zu kopf geht, mir
> den eignen schatten vorwirft (große sprünge
> kann ich mir nicht erlauben, mal ein bier)
> versuche ich mein glück: die kleinen dinge. [46]

Ironie ist hier die Stufe der Resignation. Im System bleiben die »kleinen
Dinge« als reduzierte Möglichkeiten von Glück. Resignation, ironisch gebro-
chen, erweist sich aber auch als Form von Kritik: Die kleinen Sprünge, die

der einzelne sich erlauben kann, stehen im Kontrast zu dem, was ihm als epochal, als großer Sprung vorgehalten wird. Ironische Bescheidung ist Indiz für den *realen* Stand der gesellschaftlichen Entwicklung. Aufsässigkeit wird spürbar im Wortspiel, das die Fragwürdigkeit des Behütetseins durch Hüte aufzeigt, die man sich verpaßt oder sich verpassen läßt. Folgerichtig mündet Bartschs Kritik an der kleinbürgerlichen Haltung in den Begriff »Sozialistisches Biedermeier«:

> Zwischen Wand- und Widersprüchen
> Machen sie es sich bequem.
> Links ein Sofa, rechts ein Sofa
> In der Mitte ein Emblem. [47]

Der Eskapismus ins Private, ja in eine Form sozialistischer Idyllik zeigt die ideologische wie ästhetische Brüchigkeit vieler Gedichte, die zwischen Öffentlichem und Privatem, zwischen den Zwängen der Gesellschaft und den Möglichkeiten des Individuums vermitteln wollen. Die Reflexion auf die gesellschaftlichen Implikationen allen Tuns prägt in den Texten, die Reflexion überhaupt zulassen oder sie zugrundelegen, die Darstellung der individuellen Sphäre. Wo diese vermittelnde Reflexion fehlt, wird beides naiv nebeneinandergestellt und gleichermaßen affirmativ behandelt: etwa das Lob der Arbeit und das Glück der Liebe.

Die Rolle, die Liebe und Erotik in der Lyrik der DDR spielen, läßt sich auch aus ihrer kompensatorischen Funktion erklären. Als eine andere Möglichkeit menschlicher Erfüllung tritt die Liebe neben die Arbeit, ohne daß der gesellschaftliche Zusammenhang beider immer deutlich gesehen würde. Selten ist jedenfalls jene Unbefangenheit, die zynisch scheinen mag, aber durchaus konsequent ist, nämlich Liebe und Erotik als Regeneration von Produktivkraft zu sehen oder gar – wie bei Volker Braun – als eine andere Weise von Produktion, die die Welt verändern kann. Eros ist für Volker Braun in einer *Glücklichen Verschwörung* ein Verbündeter in der Umgestaltung der Gesellschaft:

> auf den warmen Stein, hoch
> Über dem Rauch, der die Stadt bedrückt, dem Sand
> In den Betrieben, da leg dich hin, nah
> An die Böschung, von diesem Land berührt
> Das wir sehn, in ein Haus: jeder des andern
> Tür und des andern Angel, laß dich gehn
> Auf dem Land, das wir belagern
> Aus Lust, das wir einnehmen Elle um Elle
> Gib dich hin,
> wir rufen ihn her
> Ins Leben, der mit uns verbündet ist
> Der nach uns kommt, der alles erhält
> Oder ändert. [48]

Braun hat sich nicht damit begnügt, Eros und Arbeit nebeneinanderzustellen, sondern eine konkrete, vorstellbare Situation gezeichnet, einen *locus amoenus,* der die doppelte Perspektive ermöglicht:»diese Lichtung / Die zwischen uns erblüht, die blaue Schneise / Die über die Höhn tritt.« Zudem hat er die Zumutung, die das Gedicht darstellt, dadurch gemildert, daß er die eigentliche Liebesszene, den Zeugungsakt, in die Vorstellung verlegt und als Invitation an eine Geliebte einkleidet. So ist das Gedicht eine realistische Vision und nicht bloße Abschilderung. Auch im sprachlichen Detail zwingt Braun die Sphären zueinander; so verbindet das »belagern« durch seinen Doppelsinn Lust und Aggression, den Liebeskampf mit dem Kampf um die Produktion.

Einen ähnlich antizipatorischen Charakter zeigt ein Gedicht von Andreas Reimann, *Der lange weg,* eine Ode im asklepiadeischen Versmaß. Dieses Gedicht, ohne den Vorgang von Brauns *Glücklicher Verschwörung* kaum zu denken, nimmt mit der zugrundeliegenden Dialektik von Kampf und Ruhe ein Bewußtsein vorweg, dem die historischen Kämpfe der Klassen und das Glück der Geschlechter (im Doppelsinn des Wortes Geschlecht) einen Zusammenhang darstellen:

> Aller sinn unsrer lust sei, die bemeßne zeit
> auszumessen bis weit hinter die eigne. Hör
> dies:»Es kömmt aber« (sagte
> einst der zeugende marx) »drauf an...«
>
> Nicht bedenken wir nachts, wenn sich bewegten leibs
> leben füllt mit genuß, also mit leben: solch
> frieden kommet aus großen
> kämpfen, ruhe aus unruh, frau.
> [...]
> Welch zusammenhang! Welch bindung des raumflugs, frau,
> und der hohen physik und des computers auch
> an die überflußnächte
> aller paare in aller welt! [49]

Der Marx der 11. Feuerbach-These kann unter dem Aspekt der Weltveränderund ebenso als »zeugend« bezeichnet werden wie die Liebenden. Überraschender noch (und wohl auch problematischer) erscheint die Bindung von technischen Fortschritten – dessen, was man früher Erfindergeist genannt hätte – an die »überflußnächte / aller paare in aller welt«. Dieser Zusammenhang kann nicht bewiesen, sondern nur noch emphatisch behauptet werden (was nicht heißt, daß es ohne Gründe wäre).

Die Kühnheit der dialektisch gefaßten Gedichte über Eros und Arbeit, Weltveränderung und Liebe, wie sie Volker Braun und Andreas Reimann schrieben, wird deutlich im Vergleich zu jenen zahlreichen Liebesgedichten, die ihr Thema immer noch sentimental verinnerlicht oder als kleinbürgerliche Genrebildchen vorführen. Als beliebiges und doch exemplarisches Zitat zwei

Zeilen aus Heinz Czechowskis Gedicht *Diana*: »Später, sie steckte in haut-
engen Hosen, auch war das Licht schon / Gedämpft, las sie mir irgendein
Rilkegedicht.« [50] Sexuelle Emanzipation ist also kein relevantes Lyrikthema
in der DDR. Einige Gedichte Günter Kunerts müssen als Ausnahme gelten.
Aber selbst sein Bekenntnis zu Catull: »Nun wollen wir / uns zu unseren
Geschlechtsteilen / bekennen: / auf die Catullsche Weise« ist ein wesentlich
›literarisches‹ Bekenntnis, zudem auch, wie eine Rezension in der DDR fest-
hält, durch das selbstverständliche und »scham-lose« Verhalten der jungen
Generation überholt worden. [51] Was sonst in Versen von Erotik redet, bleibt
merkwürdig blaß und unsinnlich. Wenn einmal »Hymnen der Fleischeslust«
beschworen werden, überführen sich solche Ausgeburten von Prüderie selbst
der Lächerlichkeit. [52] Am ehesten überzeugt die erotische Thematik dort,
wo sie mit dem Alltag verbunden wird und das Verhältnis der Liebenden
als gesellschaftliches Modell vorführt. Liebe erscheint als Möglichkeit, die
Gefährdungen durch Umwelt und Geschichte zu bestehen:

> Gelehnt aneinander, mit
> maßvollem Eifer sich zustrebend,
> jetzt unbehelligt von Stürmen,
> nicht Erdbeben erwartend noch
> Feuersbrunst, die Hand unterm
> Manchester, auf deiner Haut [...] [53]

Einzig Volker Braun kann, Shakespeare paraphrasierend, deutlich werden:

> das Tier mit den zwei Rücken liegt
> An Erd und Himmel eingestemmt, vier Beine streckts,
> Vier Arme schlingts um sich und quält sich, und der Haut der Stadt
> Bringts Zärtlichkeit bei. [54]

Was als außerordentlicher Freimut erscheint, ist nicht zuletzt der Versuch,
eine kaum genutzte Möglichkeit der Affirmation zu formulieren: Erotische
›Gewagtheiten‹ werden in den Kontext gesellschaftlicher Wagnisse hineinge-
nommen. So erscheint noch der Liebesakt gesellschaftlich repräsentativ, näm-
lich als Einübung von »Zärtlichkeit«, die über das Individuelle hinausgreifen
soll in die gesellschaftliche Solidarität. Freilich ist hier, wie häufig bei Volker
Braun, die Vermittlung individueller und gesellschaftlicher Tendenzen nur erst
rhetorisch vollzogen worden und erscheint daher oft willkürlich. Brauns Ge-
fahr ist die Erstarrung in der progressiven Pose. Die Spannung der Sprache
läßt nach, und die Anspannung des Willens tritt hervor, der die Realität so
haben möchte, wie sie noch nicht ist, und ein Lebensgefühl antizpiert, das
vorerst nur in der Poesie existiert.

IV. Die Dialektik von Ich und Wir

Lyrik gilt noch immer als Stimme des einzelnen. Aber, wie Adorno es formulierte: »Von rückhaltloser Individuation erhofft sich das lyrische Gebilde das Allgemeine.« [55] Ist die Gesellschaft jedoch in einem Kollektivierungsprozeß gedacht, kann der Lyriker versuchen, aus der Vereinzelung ausdrücklich herauszutreten und zu beanspruchen, nicht mehr bloß als einzelner, sondern als Stimme des Kollektivs zu sprechen. Damit ist die Antithese gesetzt zu Adornos Dictum: »Das Ich, das in Lyrik laut wird, ist eines, das sich als dem Kollektiv, der Objektivität entgegengesetztes bestimmt und ausdrückt.« [56] Das Ziel einer aus der Perspektive des *Wir* gesprochenen Lyrik wäre die Aufhebung des Antagonismus von Individuum und Gesellschaft oder deren Vorwegnahme in der Sprache. Ist Volker Braun auf dem Weg dazu? Im Referat des Leipziger Kollektivs »Lyrik in dieser Zeit« heißt es über ihn: »Weil der Dichter bei der lyrischen Gestaltung der verschiedensten Lebensbereiche, der verschiedensten Bewußtseinslagen immer wieder in die Gemeinschaft des ›Wir‹ des ganzen Landes einmündet, gelingt ihm eine adäquate Widerspiegelung eines wesentlichsten (!) Merkmals unserer sozialistischen Ordnung, des unlösbaren, objektiven Zusammenhangs zwischen dem Schicksal und dem Tun des einzelnen und dem Prozeß in unserer ganzen Gesellschaft.« [57]

> Wir gehn in die flachen Hallen, früh, wir schalten
> Die kalten Maschinen ein, die Bänder flurren, der Plastefuß
> Die Äcker fassen Fuß auf der Erde, breit, in Kolonnen
> Auf den Knien liegen die Ämter vor unsrer Herrlichkeit
> Wir arbeiten uns hinüber in die freie Gesellschaft. [58]

Weder das Ich noch das Wir sind für Volker Braun zweifelhaft – Grundbedingungen persuasorischer Rede. Die vorgeführte Dynamik des lyrischen Sprechens soll zur realen Dynamik werden. Aber während man dem Schwung der Metaphorik folgt und das Bild von den knienden Ämtern akzeptiert, wird die Problematik der auf Solidarisierung zielenden Sprache in der deklamatorischen Wendung unübersehbar: »Wir arbeiten uns hinüber in die freie Gesellschaft.« Das kann nur noch geglaubt werden. So ist die Identifikation von Ich und Wir nicht mehr ästhetisch nachvollziehbar, sondern auf Überprüfung angewiesen: Das angesprochene Kollektiv selbst hat das Urteil zu fällen. Für individuelle Skepsis jedenfalls ist in den Gedichten Volker Brauns kein Platz.

Das postulierte und von vielen Autoren auch angestrebte neue Gemeinschaftsgefühl ist immer wieder Gegenstand von Überlegung oder Beschwörung. Heinz Kahlau hat es als *Ziel* und deshalb imperativisch formuliert:

Bilde alle Sätze mit wir.
Auch in den Wüsten,
auch in den Träumen, –
noch in den Finsternissen.
Alle Sätze
bilde
mit: *Wir*. [59]

Das von Braun vorausgesetzte Wir scheint für Kahlau noch nicht zu existieren; er weist der Poesie die Aufgabe zu, an der Schaffung des Kollektivgefühls mitzuwirken. Rückfälle in die Vereinzelung sind immer wieder möglich. Stärker als die Postulate bewegen den Leser die Bekenntnisse solcher Rückfälle. Wenn Vereinzelung Krankheit ist, erscheint die Rückkehr ins Kollektiv als *Genesung*:

Nun
gehöre ich wieder
zu euch.
Meine Hände bluten wieder.
Wenn ich jetzt
unter euch bin,
fürchte ich nicht nur
um alle.
Nun
fürchte ich wieder
um mich. [60]

Auch wenn man den verschlüsselten Anlaß dieser Verse nicht kennt, wird deutlich, wie der Autor sich um eine Balance zwischen den Ansprüchen der Gesellschaft und den Rechten des Individuums bemüht: Erst im Kollektiv, so scheint es, werden auch die Interessen des einzelnen artikulierbar; aber die Furcht des Ich bleibt doch eigentümlich ambivalent. Wo es nicht um blinde Identifikation gehen soll, muß der einzelne sich sein Recht auf Vorbehalt wahren. Daß dies eine *realistische* Position sein kann – realistischer als das rhetorische Einverständnis –, wird gelegentlich geleugnet und als Resignation oder mangelnde politische Einsicht gedeutet. Die Kritik an individuellen Anfechtungen kommt immer noch mit der Forderung uneingeschränkter Positivität: »Jeder von uns kennt solche Stimmungen und wurde schon von solchen Gefühlen heimgesucht, deshalb ist uns das nicht fremd. Aber gestaltenswert, scheint mir, ist erst ihre Überwindung, das erst macht uns zu sozialistischen Poeten«, so Günther Deicke in einem Diskussionsbeitrag auf dem VI. Schriftstellerkongreß. [61] Eine solche Forderung, die den Vorgang der literarischen Wahrheitssuche ans Positive bindet und somit reglementiert, muß, wenn sie vom Autor befolgt wird, zu Verdrängungen führen, und womöglich ist dort, wo am meisten Zweifel verdrängt wird, die Positivität

am affirmativsten gestaltet, eine leere Posivität. Aber während Deicke Zweifel und Depression soweit konzediert, als ihre Überwindung dargestellt wird, schließt Reinhard Weisbach sie kurzerhand aus, indem er dekretiert,»daß Verlorenheit und Aussichtslosigkeit durchaus nicht zum Wesen sozialistischer Dichter gehört und daß diese nicht gerade dann und insofern zu sozialistischen Poeten werden, indem sie ›solchen Gefühlen‹, von denen auch sie heimgesucht sind, mit ›Überwindung‹ beikommen«. [62] Im Klartext: diese Poeten verdienen nach Weisbach nicht das Prädikat sozialistisch.

Es ist kein Zufall, daß sich diese Diskussion anläßlich der Lyrik von Sarah Kirsch entzündete. In der Tat zeigen sich gerade bei ihr Regungen von Individualismus als Trotz und verstörte Melancholie, die sich ihr Recht nicht ausreden läßt.

> *Keiner hat mich verlassen*
> keiner ein Haus mir gezeigt
> keiner einen Stein aufgehoben
> erschlagen wollte mich keiner
> alle reden mir zu. [63]

Damit ist das enervierende Moment einer Fürsorge getroffen, die unvermittelt in Aggression umschlagen kann. Sarah Kirsch spricht in einem anderen Gedicht vom»Maultier, das störrisch ist« und wendet sich, um dem Wort Bruder seinen Sinn zu erhalten, gegen fragwürdige Verbrüderung. Ihre Antwort ist ihr»einfältiges Schweigen«. [64] In dem Kollektivreferat»Lyrik in dieser Zeit« wird Sarah Kirsch anläßlich ihres Bandes *Landaufenthalt* eine »gewisse Passivität im Verhältnis zur Wirklichkeit« vorgeworfen:»Eine gewisse Verbitterung ist da spürbar, ein böser Ärger, aber auch eine Spur von unfruchtbarem Trotz.« [65] In dem Poem *Erklärung einiger Dinge,* auf die sich solche Charakteristik bezog, hatte Sarah Kirsch, an ein Du gewandt, ihr Verhalten allerdings auch vom Verhalten ihres Gegenüber abhängig gemacht:

> Wenn du deinem Spott mich aussetzt
> mir Klugheit in Dummheit verkehrst
> aus meinem Rot
> Teer machst, meine Begeistrung
> zu Eis fälschst so will ich
> dir nachgehn verkünden du lügst. [66]

Das ist nicht enttäuschte Liebe, sondern das Selbstbewußtsein jemandes, der sich »Teil dieses Lands nicht nur / Gast« fühlt. [67]

V. Das Bewußtsein des Gedichts

In Heinz Czechowskis *Stadtgang* heißt es recht unvermittelt und fast etwas naiv: »Dichten ist schwer.« Will man das nicht als gedankenlosen Seufzer des vom Papier aufblickenden Schreibers abtun, muß man den Kontext befragen:

> Dichten ist schwer. Was
> Soll ich bedichten?: Die Bäume,
> Die an den Hängen stehn,
> Die milde Landschaft,
> Die sanften Hügel? – Hier
> Bliebe ich gern. [68]

Nun darf man vom Lyriker nicht erwarten, daß er an dieser Stelle alle Sorgen mitsamt ihren Gründen auspackt. Die Frage ist rhetorisch; offensichtlich will der Autor nichts *be*dichten, will nicht etwas, das außerhalb ist, distanziert in Worte fassen – nicht einmal die Landschaft, die ihn zum Bleiben verlockt. Der Gang durch die Stadt wird ihm vielmehr zum Anlaß einer poetischen Reflexion, die zwar Anlässe zur Hand hat, aber kein vorgegebenes Thema. Dies muß sie sich in der Befragung unterschiedlichster Aspekte erarbeiten. Warum »Dichten schwer« ist, dazu gibt der Autor dem Leser andeutungsweise und spröde das Material, etwa:

> Dichter wohnen in ihr,
> Schauspieler, erfolgreiche
> Ingenieure, einer,
> Der einst mein Freund war,
> Spricht mit sich selbst,
> Niemand
> Hört ihm zu.

Der Leser wird veranlaßt, über das Nebeneinander von Erfolg und Scheitern in einer Gesellschaft nachzudenken, die eine existentielle Kategorie wie Scheitern negieren muß. Daß Czechowski einen Begriff vom Ganzen der Gesellschaft hat, der nicht in dem ihrer Funktionalität aufgeht, zeigt eine andere Stelle, deren Ton verrät, daß etwas nach Meinung des Autors Überfälliges und Selbstverständliches ausgesprochen wird:

> Ach, Landleute,
> Ehrlich sein und
> Sich nichts vormachen, so
> Zwischen Leben und Tod
> Leben, nicht
> Für die Allmacht des Fließbands.

Mißverständnisse und daraus resultierende Vorwürfe sind denkbar: Wird hier
nicht undialektisch Leben und Arbeit entgegengesetzt? Und wo bleibt der
dem Sozialismus teure Trostgedanke, daß für die nachfolgenden Generatio-
nen gelebt und gearbeitet wird? Der Gedanke der Endlichkeit individueller
Existenz, wie er ohne Beschönigung auch in neueren Gedichten Günter
Kunerts ausgesprochen wird, zieht den Gedanken des Fortschritts, ja den der
Geschichte überhaupt in Zweifel. [69] Auf die Frage, warum der Mensch lebt
oder leben soll, gibt Czechowski einen Bescheid *ex negativo:* »Stadt, Bürger-
insel, / Nicht für die Geschichte / Leben wir hier.«

Der Rekurs auf einzelne Aussagen hat uns scheinbar vom Thema abge-
bracht, von der Frage nach dem *Bewußtsein des Gedichts.* Aber eben die an-
gedeuteten Momente von Skepsis, Zweifel, Trostlosigkeit, Desorientiertheit
hängen mit der Verfahrensweise des Gedichts, mit seiner immanenten poeto-
logischen Reflexion zusammen. Was primär ist, ideologische Skepsis und
daraus resultierend thematisch-gestalterische Suche oder umgekehrt die aus
dem Gebrauch bestimmter Verfahrensweisen veränderte Welt-Anschauung,
läßt sich ohne genauere Betrachtung der künstlerischen und ideologischen
Entwicklung Czechowskis kaum sagen. Die hier angedeutete Problematik
scheint mir exemplarisch. Die poetologische Reflexion im Gedicht ist nicht
artistisch-selbstgenügsam, sie resultiert vielmehr aus der Frage, wie man
Realität und ihre Spiegelung im künstlerischen Bewußtsein auf eine offene,
nicht vorgefaßte Weise zusammenbringen kann. Das Gedicht nimmt das Dar-
stellungsproblem in sich auf und demonstriert damit, daß Dargestelltes, Dar-
zustellendes und die Art der Darstellung voneinander nicht zu trennen sind.
Ästhetiker und Kritiker in der DDR möchten dagegen die Autoren auf eine
gegebene Objektivität festlegen, denn nur so können sie konsequenterweise
ideologisch und darstellerisch Richtiges von Falschem unterscheiden. So kriti-
siert Uwe Berger, auf Czechowski anspielend, Haltungen, »deren Subjekti-
vität sehr wenig vor der objektiven Realität, der Wahrheit, besteht«: »Ver-
zicht auf Objektivität ist es, wenn das lyrische Ich ›nicht für die Geschichte
leben‹ will und das Gedicht ›eine Arabeske‹ genannt wird, ›an den Rand
der Geschichte gezeichnet‹.« [70] Es lohnt, die von Berger beanstandete Pas-
sage im Zusammenhang zu betrachten:

> Nach einer anderen Sprache
> Verlangen
> Die nichtgeschriebenen Sätze:
> Zu beiden Seiten des Flusses
> Nehmen Autokolonnen
> Mit tödlichem Blei
> Das Grün unter Beschuß.
> Und die Sprache –
> Jetzt ist sie ein Schlager:
> Nimm den *Sonnenschein*

> In dein Herz hinein.
> (Und das Gedicht,
> Gedankenlos fast,
> Ist eine Arabeske,
> An den Rand der Geschichte
> Gezeichnet.) [71]

Auf den ersten Blick scheint das Verlangen »nach einer anderen Sprache« etwas mit jener Sprachverzweiflung zu tun zu haben, wie sie in der westdeutschen Lyrik in der Utopie Paul Celans kulminierte: »es sind / noch Lieder zu singen jenseits / der Menschen.«. [72] Aber, mögliche Einflüsse abgerechnet, der Zusammenhang der Argumentation ist ein anderer. Die »nichtgeschriebenen Sätze« zielen geradewegs auf die ›Sprache‹ der Wirklichkeit, die vergiftete Umwelt, der ein schlagerhafter Optimismus nicht beikommt. Czechowski spielt damit auf den Rückstand der Sprache, auch der poetischen, gegenüber jeder Realität an, und die Hölderlin-Reminiszenz ist nicht bloß persönlich-elegischer Schnörkel, sondern sagt eben diesen historischen Befund aus, indem sie, ihre Ohnmacht betonend, aufs Zitat zurückgreift: »Größeres wolltest auch du!« Der Schluß von *Flußfahrt* (auch der Titel ist Metapher für den Verzicht auf lyrischen Aktionismus) bringt das Problem auf die Formel:

> Uns bleibt,
> Im Bilde zu bleiben,
> Unsere Losung,
> Auch wenn's die Gedanken
> Zu Grund zieht
> Wie überfrachtete Kähne.

Hier drückt sich das Bewußtsein des Gedichts in ambivalenter oder, wenn man will, dialektischer Weise aus: bescheiden und selbstbewußt zugleich. Der Lyriker hat die doppelte Aufgabe, informiert, auf der Höhe der Zeit, folglich »im Bild« zu sein und dies in bildhaft-poetischer Weise auszudrücken. Der Gedanke dagegen, dem augenscheinlich das größere »Gewicht« zugesprochen wird, hat es noch »schwerer«, er kann »zu Grund« gehen, wo das Bild noch präsent ist. Was die Sache noch kompliziert, ist das Faktum, daß wir es mit einem Gedicht zu tun haben, das seine gedankliche »Fracht« vielleicht allzu bildhaft-sprechend in der Vorstellung der Flußfahrt ans Ziel bringen will.

Nicht in seinen Details, aber in seiner generellen Problematik ist Czechowskis poetische Reflexion repräsentativ für einen nicht mehr allzu kleinen Teil der Lyrik in der DDR. Daß dieser Zug von Selbst- und Sprachreflexion im Gedicht erst in letzter Zeit deutlicher wird, dürfte vielerlei Gründe haben, die man nur mutmaßen kann, politische, gesellschaftliche, mit der histori-

schen Situation der DDR zusammenhängende, aber auch solche, die mit dem
Vordringen der Linguistik in Ost und West zu tun haben. Zudem müssen
bestimmte Sicherungen nicht mehr blockieren; der Spielraum ist größer ge-
worden. Das eigentliche Problem aber, das solche Reflexion bis heute und
weiter belastet, ist gewissermaßen konstitutiv: Vor einer auf Dialektik und
Historie abgestellten, an der materiellen Welt orientierten Erkenntnis kön-
nen Kunst und Literatur nicht als autonome Weisen von Erkenntnis oder Er-
fahrung gelten. Wenn Inge von Wangenheim im Bestreben, der sozialistischen
Kunst einen Rückhalt zu geben, sagt: »Die sozialistische Kunst verfügt zum
erstenmal in der Kunstgeschichte über eine auf dem gesicherten Fundament
Wissenschaft aufgebaute Theorie«, dann ist das aus der Perspektive des Künst-
lers ein durchaus problematisches Angebot. Was soll er noch dazutun, wenn
es von dieser Theorie heißt: »Sie ist als Anwendung des Marxismus im Be-
reich der Kunst erkenntnistheoretisch zuverlässig, geschichtsphilosophisch
richtig, gesellschaftspraktisch evident.« [73] In der ästhetischen *Vermittlung*
von Erkenntnis, deren Sinn und Tendenz vorgegeben ist, wird Litera-
tur in die sekundäre Rolle der Verbreitung, nicht der Erweiterung der Er-
kenntnis gedrängt; wobei sich fragt – und auch die Kunst, die Literatur
fragt dies ja permanent –, ob sich eine andere Rolle finden läßt, die den
Primat des Ästhetischen wiederherstellt. Hegels Verdacht, die Kunst sei nicht
mehr »die höchste Weise, in welcher die Wahrheit sich Existenz verschafft«,
erfährt hier auf besondere Weise seine Rechtfertigung. [74] Es ist die marxi-
stische Variante des Zweifels an der Literatur, die für sie nur noch die
sekundäre Funktion findet. Wenn also für Inge Wangenheim die Kunst
nicht mehr »der Nabel der Welt« ist, so assistiert dem der Lyriker Peter
Gosse selbstkritisch, aber nicht ohne Ironie (denn er schreibt ja Gedichte):

> Drei Jahre, zwei Pfund Lyrik,
> während mein Staat schuftet und schwitzt.
> Schluß mit der Kindheit.
> Ich werde exportreife Radars mitbauen,
> werde Mehrprodukt machen,
> werde mitmischen [...]. [75]

Wenn das mehr sein soll als das kokette Understatement eines Poeten, dann
zielt das auf die Frage nach der gesellschaftlichen Funktion von Lyrik.
Daß Lyrik eine solche Funktion habe, galt in der DDR und gilt auch
heute noch weitgehend unbezweifelt. Das literarische Förderungssystem, Pro-
duktion, Kritik und Rezeption sind auf dieser Annahme aufgebaut, und vom
Tod der Literatur wollte man in der DDR nie etwas wissen (nicht einmal
vom Tod der »bürgerlichen« Literatur). Die zunehmende Selbstreflexion des
Gedichts in der DDR läßt sich zum einen aus dem Selbstzweifel, zum an-
deren aber aus einer neuen Selbstgewißheit des Gedichts erklären. Lyriker

wie Günter Kunert halten die Frage offen. In seinem neuen Band *Im weiteren Fortgang* gibt es eine ganze Folge *Gedichte zum Gedicht*. Kunert findet, daß durch die anderen Medien die Möglichkeit von Erkenntnis und Erfahrung noch nicht ausgeschöpft sind. Es bleibt eine Lücke für »solche Gedichte / denen alles anvertraut / was aufgegeben ist«. Was in der Gesellschaft von der Gesellschaft *aufgegeben* ist, bleibt dem Leser zu prüfen überlassen. Gedichte dieser Art – so meint Kunert – sind jedenfalls »zur Unterdrückung nicht brauchbar / von Unterdrückung nicht widerlegbar / zwecklos also / sinnvoll also«. [76] Geraume Zeit vorher schon hatte Kunert angedeutet, daß es für die Lyrik der DDR darauf ankommen könnte, aus der Sicherheit, aus realen oder vermeintlichen Sicherungen herauszutreten: »Daß Lyriker die Frage nach ihrer Wirksamkeit stellen, rührt daher, daß sie sich dem unbezweifelten Kodex der Kausalität unterwerfen, demzufolge jedes Unternehmen, und sei es das des Gedichteschreibens, ein konkretes, möglichst meßbares Ergebnis zeitigen müsse.« [77] Kunerts Plädoyer für ein spezifisches »Bewußtsein des Gedichts«, »das mit vielen anderen Bewußtseinsweisen zwar in unterirdischer Verbindung steht, doch nie in völliger Koinzidenz zu ihnen sich befindet« [78], gehört zu jenen Zeugnissen, die beweisen, daß das Risiko des Gedichts deutlicher gesehen und daß an der Emanzipation des Gedichts in der DDR gearbeitet wird.

Anmerkungen

1 Georg *Lukács*, Deutsche Realisten des 19. Jahrhunderts, Berlin 1956, S. 16.
2 Ernst *Bloch*, Das Prinzip Hoffnung, Berlin 1960, Bd. 1, S. 234.
3 Reiner *Kunze*, Sensible Wege, Reinbek 1969, S. 19.
4 Inge von *Wangenheim*, Die Verschwörung der Musen, NDL 5/69, S. 17.
5 *Lukács*, a. a. O. S. 15 f.
6 Werner *Ross*, Lyrische Stile 1968, Merkur 242 (1968), S. 545.
7 Manfred *Streubel*, Zeitansage, Halle 1968, S. 92.
8 *Streubel*, a. a. O. S. 50.
9 Karl *Mickel*, Demselben, in: Vita nova mea – Mein neues Leben, Berlin und Weimar 1966, S. 60.
10 Günther *Deicke*, Die Wolken, Berlin 1965, S. 43.
11 NDL 1/70, S. 14.
12 NDL 2/67, S. 28 und 30.
13 Dorothea *Strehlau*, An allen Tagen wächst die Veränderung. In: Ich nenn euch mein Problem, Gedichte der Nachgeborenen, herausgegeben und mit einem Vorwort von Bernd *Jentzsch*, Wuppertal 1971, S. 160.
14 Bertolt *Brecht*, Der Pflaumenbaum, in: Hundert Gedichte, Berlin 1955, S. 45. Vgl. auch: Die Pappel vom Karlsplatz, ebd. S. 55.
15 Regina *Scheer*, Da steht ein Pflaumenbaum, in: Ich nenn euch mein Problem, a. a. O. S. 16.

16 Tadeusz *Namowicz*, Zur Lyrik der jüngsten Dichtergeneration, Weimarer Bei-
 träge II/73, S. 125.
17 Andreas *Reimann*, Die neuen Leiden der jungen Lyrik, Bemerkungen zur Form,
 Sinn und Form II/74, S. 439.
18 *Reimann*, a. a. O. S. 442.
19 Michael *Franz*, Zur Geschichte der DDR-Lyrik. 3. Teil: Wege zur poetischen
 Konkretheit, Weimarer Beiträge, 6/69, S. 1222.
20 *Franz*, a. a. O. S. 1222.
21 Vgl. Marianne *Schmidt*, Prognostische Überlegungen und literarischer Nachwuchs,
 NDL, 3/68, S. 11.
22 Helmut *Preißler*, Briefe an junge Lyriker, NDL 3/68, S. 76.
23 Lieder machen – Lieder singen, NDL-Gespräch mit Reinhold *Andert*, NDL 6/73,
 S. 78.
24 *Reimann*, a. a. O. S. 447.
25 Vgl. Jürgen P. *Wallmann*, Argumente, Informationen und Meinungen zur deut-
 schen Literatur der Gegenwart, Mühlacker 1968, S. 215 f.
26 Forum. 15/16, 1966. August-Doppelheft.
27 Karl *Mickel*, Vita nova mea – Mein neues Leben, a. a. O. S. 14 f.
28 Forum, a. a. O.
29 Vgl. Dieter *Schlenstedt*, Interview mit Georg Maurer. Weimarer Beiträge, 5/68.
 S. 955.
30 Mickel hatte in einer Rezension von Georg Maurers ›Dreistrophenkalender‹ diesen
 Passus von Marx zitiert. Vgl. Fritz J. *Raddatz*, Traditionen und Tendenzen, Ma-
 terialien zur Literatur der DDR, Frankfurt 1972, S. 208.
31 *Franz*, a. a. O. S. 1202.
32 *Franz*, a. a. O. S. 1203.
33 Sarah *Kirsch*, Landaufenthalt, Gedichte, Berlin und Weimar 1967, S. 79 f. Gegen
 die Gepflogenheiten ist ›Ich‹ in der vorletzten Zeile groß geschrieben; wahrschein-
 lich ein Druckfehler, von der Autorin bei der Korrektur übersehen. Allerdings
 eine – wenn man will – für den Subjektivismus bezeichnende Fehlleistung.
34 *Franz*, a. a. O. S. 1203.
35 Das Understatement, mit dem Sarah Kirsch die seelische Regung wiedergibt, ver-
 gleiche man mit der forschen Sachlichkeit jüngster Liebeslyrik in der DDR: »Mit-
 ten unter allen, / und niemand merkts und niemand siehts, / da fühle ich plötz-
 lich: / Links in meinem Thorax ziehts!« Brigitte *Zschaber*, Links im Thorax
 ziehts, in: Ich nenn euch mein Problem, a. a. O. S. 81. Links im Thorax ziehts –
 so ist eine ganze Abteilung der genannten Anthologie überschrieben.
36 *Franz*, a. a. O. S. 1203.
37 Vgl. dazu Harald *Hartung*, Pop als ›postmoderne‹ Literatur. Die deutsche Szene:
 Brinkmann und andere, Neue Rundschau 4/1971, S. 723–742.
38 *Wangenheim*, Verschwörung, a. a. O. S. 22.
39 NDL 3/68, S. 12.
40 NDL 3/68, S. 12.
41 NDL 3/68, S. 16. Klaus *Wolf*, Lehre, jetzt auch in der repräsentativen Anthologie
 Lyrik der DDR, zusammengestellt von Uwe *Berger* und Günther *Deicke*, 3. ver-
 änderte Auflage, Berlin und Weimar 1974, S. 344.
42 Vgl. NDL 2/67, S. 23 f.
43 NDL 9/63, S. 58 f.
44 Axel *Schulze*, Mittag, NDL 1/70, S. 27.
45 Reiner *Putzger*, Ich habe ein kleines Boot, NDL 6/73, S. 67.
46 Kurt *Bartsch*, die kleinen dinge, Saison für Lyrik, Neue Gedichte von siebzehn
 Autoren, Berlin und Weimar 1968, S. 13.

47 Kurt *Bartsch*, Sozialistischer Biedermeier, in: *Bartsch*, Die Lachmaschine, Gedichte, Songs und ein Prosafragment, Berlin (West) 1971, S. 18.
48 Volker *Braun*, Glückliche Verschwörung, in: *Braun*, Wir und nicht sie, Gedichte, Frankfurt am Main 1970, S. 11.
49 Andreas *Reimann*, der lange weg, NDL 6/73, S. 60f.
50 Saison für Lyrik, a. a. O. S. 58.
51 Vgl. Gerhard *Rothbauer*, Catull und Mulka, Rez. Günter Kunert, Offener Ausgang, NDL 6/73, S. 144–153.
52 Erlebtes Hier, Neue Gedichte neuer Autoren, Halle 1966, S. 29. Vgl. auch ebd. S. 27 und S. 32.
53 Axel *Schulze*, Nachrichten von einem Sommer, Gedichte, Halle 1967.
54 Volker *Braun*, Provokation für mich, Halle 1965, S. 13.
55 Theodor W. *Adorno*, Rede über Lyrik und Gesellschaft, in: *Adorno*, Noten zur Literatur (I), Frankfurt/Main 1958, S. 75.
56 *Adorno*, a. a. O. S. 80.
57 Lyrik in dieser Zeit. Zu einigen Ergebnissen der jüngsten Entwicklung unserer Lyrik, NDL 11/68, S. 146.
58 Volker *Braun*, Bleibendes, in: *Braun*, Wir und nicht sie, a. a. O. S. 21.
59 Heinz *Kahlau*, Alle Sätze, in: Saison für Lyrik, a. a. O. S. 105.
60 Heinz *Kahlau*, Genesung, in: Saison, a. a. O. S. 106.
61 Günther *Deicke*, Diskussionsbeitrag auf dem VI. Schriftstellerkongreß, in: VI. Deutscher Schriftstellerkongreß, S. 232.
62 Reinhard *Weisbach*, Menschenbild, Dichter und Gedicht. Aufsätze zur deutschen sozialistischen Lyrik. Berlin und Weimar 1972, S. 212.
63 Saison für Lyrik, a. a. O. S. 127.
64 Sarah *Kirsch*, Landaufenthalt, Gedichte. Berlin und Weimar 1967, S. 25.
65 Lyrik in dieser Zeit, a. a. O. S. 148.
66 *Kirsch*, Landaufenthalt, a. a. O. S. 16.
67 Sarah *Kirsch*, Angeln, in: *Kirsch*, Landaufenthalt, a. a. O. S. 42.
68 Heinz *Czechowski*, Stadtgang, in: Akzente 5/73, S. 410f.
69 Günter *Kunert*, Mangelhafter Trost, in: *Kunert*, Im weiteren Fortgang, Gedichte, München 1974, S. 11.
70 Uwe *Berger*, Haltungen und Anstöße, Bemerkungen zu neuen Gedichten, NDL 6/73, S. 30.
71 Heinz *Czechowski*, Flußfahrt, NDL 6/73, S. 54f.
72 Paul *Celan*, Atemwende, Gedichte, Frankfurt/Main 1967, S. 22.
73 *Wangenheim*, Verschwörung, a. a. O. S. 16f.
74 G. W. F. *Hegel*, Ästhetik, hrsg. v. G. *Lukács*, Berlin 1955, S. 139.
75 Peter *Gosse*, Inventur Silvester 64, in: *Gosse*, Antiherbstzeitloses, Gedichte, Halle 1968, S. 34.
76 Günter *Kunert*, An meine Leser; So soll es sein, in: *Kunert*, Im weiteren Fortgang, a. a. O. S. 97 und S. 30.
77 Günter *Kunert*, Das Bewußtsein des Gedichts, Akzente 2/70, S. 98.
78 *Kunert*, Bewußtsein, a. a. O. S. 101f.

Gerhard R. Kaiser

Parteiliche Wahrheit – Wahrheit der Partei?
Zu Inhalt, Form und Funktion der DDR-Dramatik

»Die meisten unserer Dramatiker haben schon begriffen, daß eine bloße Abschilderung im Drama nicht viel nützt, sie richten ihre Aufmerksamkeit auf das Schöne, Gute und Neue in unserem Leben. Sie wählen bei ihren Charakteren die Charaktereigenschaften aus und reservieren ihrem Helden alles Gute, Schöne und Neue. Das aber gerade macht ihre Charaktere so langweilig, so unwahr und so konfliktlos. Unsere Dramatiker haben eine Tendenz zur ›Verschönerung‹ unseres Lebens, und wenn sie tatsächlich im Verlauf des Dramas auf einen Konflikt gestoßen sind, so tragen sie ihn nicht aus, weil sie ihren Helden nicht belasten wollen. Von dieser Schonung sind besonders die sogenannten positiven Helden betroffen.
...
Fürchten diese Dramatiker, die Autorität der Partei anzutasten, wenn sie Parteiarbeiter in Konflikten zeigen? Hat es bei uns nicht gute, tüchtige Parteiarbeiter gegeben, gibt es sie nicht heute noch, die, besten Willens, in schweren persönlichen Entscheidungen folgenschwere Fehler machen? Eine Partei, deren Entwicklungsgesetz Kritik und Selbstkritik ist, kann die Lebenswahrheit nicht fürchten. Sie fürchtet ganz im Gegenteil gerade die oben beschriebenen Helden aus Marzipan. Schönfärberei ist im Drama so schädlich wie in der Politik.«
Heinar Kipphardt, Theater der Zeit, 1954 [1]

»Obwohl beide Stücke (Heiner Müllers ›Zement‹, Volker Brauns ›Tinka‹) – hinsichtlich ihrer Stoffwahl, des Figurenaufbaus und der künstlerischen Struktur – durchaus sehr verschieden sind, haben sie eine hervorstechende Gemeinsamkeit: Beide versuchen, die gesellschaftlichen Prozesse beim Aufbau des Sozialismus in ihrer Kompliziertheit und Widersprüchlichkeit zu erfassen, die Gesellschaft in ihrer inneren Dynamik vorzuführen und den gesellschaftlichen Veränderungen in den Veränderungen der Denk- und Verhaltensweisen der Menschen nachzuspüren.
Am historischen Modell der Oktoberrevolution versucht Müller – vermittelt über seine unerhört plastisch herausgearbeiteten Figuren, die bisweilen durch eine einfache

Geste in ihrer Individualität charakterisiert werden –, die reale Dialektik von objektiver Determiniertheit gesellschaftlicher Prozesse und subjektiver Entscheidungs- und Handlungsfreiheit der Menschen vorzuführen. Er zeigt die gesellschaftlichen Widersprüche der neuen Ordnung als historisch notwendige und die Entwicklung vorantreibende. Allerdings gelingt es ihm nicht immer, Ansätze eines mechanischen Determinismus zu überwinden. Bisweilen scheinen die Figuren den Widersprüchen mehr ausgeliefert zu sein, als daß sie sie beherrschen und produktiv zu machen verstehen. Die Schwierigkeit des Stücks scheint vor allem darin zu liegen, die politische Praxis der revolutionären Arbeiterklasse in ihrer Einheit von Strategie und Taktik der Partei zu zeigen und zugleich das Verhältnis von Spontaneität und Bewußtheit im Kampf um ihre Durchsetzung zu meistern.«

Gudrun Klatt/Therese Hörnigk, Theater der Zeit, 1974 [2]

Die beiden Motti, die von konträrer Position aus die DDR-Dramatik kritisch beurteilen, weisen auf eine Problemkontinuität hin, die ich in der Frage »Parteiliche Wahrheit – Wahrheit der Partei?« aufgreife. »Positiver Held«, »Autorität der Partei«, »Kritik und Selbstkritik«, »die gesellschaftlichen Widersprüche der neuen Ordnung« sind Stichworte, die ein Kräftefeld umschreiben, in dem um die Vermittlung kulturpolitischer Prioritäten der SED mit der Theorie und Praxis sozialistischer Dramatik sowie einer regiespezifischen »Dramaturgie des Positiven« [3] gekämpft wird.

1

Schon ein Blick in die späten theoretischen Schriften Brechts, das *Kleine Organon für das Theater 1948,* die *»Katzgraben«-Notate 1953* und *Die Dialektik auf dem Theater 1951 bis 1956,* verdeutlicht neben den bis in die Gegenwart andauernden Schwierigkeiten einer Rezeption Brechts in der DDR [4] grundsätzliche konzeptionelle Probleme sozialistischer Dramatik unter den Bedingungen dieses Staates; dies um so mehr, als die offiziellen Vorbehalte gegenüber Brecht, wie sie seinerzeit etwa Fritz Erpenbeck, der langjährige erste Chefredakteur von »Theater der Zeit« formulierte, sowohl in die *Nachträge zum »Kleinen Organon«* (1954) bzw. in die *Verteidigung des »Kleinen Organons«* als auch in die *»Katzgraben«-Notate* und *Die Dialektik auf dem Theater* schon eingeflossen sind.

Im *Kleinen Organon* lautete Brechts grundlegender Einwand gegen die bildungsbürgerliche Rezeption und die faschistische Perversion des aristotelischen Dramas:»Alles, worauf es den Zuschauern [...] ankommt, ist, daß sie eine widerspruchsvolle Welt mit einer harmonischen vertauschen können,

eine nicht besonders gekannte mit einer träumbaren« [5]; die etablierte Bühnenkunst sei ein »Zweig des bourgeoisen Rauschgifthandels«. [6] Ihr stellte Brecht sein Konzept des epischen Theaters entgegen, den Versuch, die widersprüchliche, entfremdete Realität, worunter er zunächst konkret die des Kapitalismus verstand, mittels des Kunstgriffs der Verfremdung des Vertrauten dem Zuschauer als veränderbar bewußt zu machen. Kenntnis von der Wissenschaft, welche die Bewegungsgesetze der menschlichen Gesellschaft erforscht, sei dazu eine unerläßliche Voraussetzung. In These 45 des *Kleinen Organons* bestimmt Brecht das Verhältnis der dramaturgischen »Technik der Verfremdungen des Vertrauten« zur Methode jener Wissenschaft von der Gesellschaft:

Welche Technik (›Verfremdungen des Vertrauten‹) es dem Theater gestattet, die Methode der neuen Gesellschaftswissenschaft, die materialistische Dialektik, für seine Abbildungen zu verwerten. Diese Methode behandelt, um auf die Beweglichkeit der Gesellschaft zu kommen, die gesellschaftlichen Zustände als Prozesse und verfolgt diese in ihrer Widersprüchlichkeit. Ihr existiert alles nur, indem es sich wandelt, also in Uneinigkeit mit sich selbst ist. Dies gilt auch für die Gefühle, Meinungen und Haltungen der Menschen, in denen die jeweilige Art ihres gesellschaftlichen Zusammenlebens sich ausdrückt. [7]

Diese These, an welche die spätere Schrift *Die Dialektik auf dem Theater* programmatisch anknüpft [8], ist nicht mehr ausschließlich auf die Gesellschaftsformation des Kapitalismus bezogen, sondern zielt auf die Widersprüchlichkeit *aller* »gesellschaftlichen Zustände«. Sie formuliert radikal eine Verschränkung von realer Dialektik und dialektischer Abbildung auf dem Theater und mußte, unter den politischen Bedingungen der frühen fünfziger Jahre, Brecht in einen Konflikt und andererseits zu einer Konzession führen; denn jene These war unvereinbar mit der stalinistischen Kulturpolitik, welche eine harmonisierende, schönfärberische Literatur verordnete, und Konzessionen mußte Brecht jenen nicht zu unterschätzenden kapitalistischen und faschistischen Relikten im Bewußtsein seines Publikums machen, das überwiegend hinter dem in der DDR real bereits Erreichten (Bodenreform, Vergesellschaftung der Großindustrie und der Banken) zurückblieb. Brechts theoretische Schriften aus den fünfziger Jahren stellen, wie die unten folgenden Belege zeigen, den Versuch dar, den Anspruch eines dialektisch-kritischen Theaters unter den Bedingungen des sich entwickelnden Sozialismus *gegen* die stalinistische Kulturbürokratie und *mit Rücksichtnahme* auf die realen Gegebenheiten der DDR durchzuhalten.

Im *Kleinen Organon* hatte Brecht illusionslos und optimistisch zugleich von den »schrecklichen und nie endenden Arbeiten« des Menschen gesprochen, vom »Schrecken seiner unaufhörlichen Verwandlung«. [9] Ebenso unmißverständlich in der Stoßrichtung gegen die illusionistische, harmonisie-

rende Dramatik der spätstalinistischen Periode* ist eine Forderung aus den *Nachträgen zum ›Kleinen Organon‹* formuliert:»Das Ganze, die Fabel, wird echt entwickelt, in Wendungen und Sprüngen, und vermieden wird jene banale Durchidealisierung (ein Wort gibt das andere) und Ausrichtung von unselbständigen, rein dienenden Einzelteilen auf einen alles befriedenden Schluß.« [10] Der Tendenz dieser kritischen Bemerkungen aus dem Umkreis des *Organon*-Traktats ordnen sich nicht wenige Passagen aus der letzten großen theoretischen Schrift, *Die Dialektik auf dem Theater*, zu. Da heißt es etwa, die Abwehr verfremdender Darstellung komme von denen,»die unter dem Mantel, daß sie die Kunst verteidigen, einfach die bestehenden Zustände gegen Kritik verteidigen«. [11] Oder, unter dem Titel *Soll man denn nicht die Wahrheit sagen?:*»Natürlich nützen uns nicht Büros mit Fenstern aus Rosaglas, wo die Beamten, hinaussehend, eine wunderbare Welt sehen und die Welt, hineinsehend, wunderbare Beamten sieht.« [12] Und der Theaterkritik wirft Brecht»kleinbürgerliche, selbstgefällige Beschränktheit« vor. [13] Diese letzte Bemerkung, vom Januar 1956, bezieht sich auf die unfreundliche Aufnahme von Erwin Strittmatters *Katzgraben* [14] und verdient, als Indiz für die Permanenz einer – wie immer transformierten – stalinistischen Kulturpolitik über den Tod Stalins (1953) hinaus, besondere Beachtung für das Verständnis der DDR-Dramatik.

Die undatierte spöttische *Verteidigung des ›Kleinen Organons‹* lautete:»In der etwas kühleren Spielweise wird eine Abschwächung der Wirkung gesehen, welche mit dem Abstieg der bürgerlichen Klasse in Zusammenhang gebracht wird. Für das Proletariat wird starke Kost gefordert, das ›blutvolle‹, unmittelbar ergreifende Drama, in dem die Gegensätze krachend aufeinanderplatzen und so weiter und so weiter. In meiner Jugend galt freilich bei den armen Leuten der Vorstadt, in der ich aufwuchs, der Salzhering für eine kräftige Nahrung«. [15] Brecht weigerte sich, zu billigen, zu unterstützen oder gar selbst zu liefern, was Erpenbeck und andere verlangten, wenn sie sich zu Stanislavskij bekannten, mit welcher Abbreviatur sie das »›blutvolle‹ unmittelbar ergreifende Drama« meinten. Seinem dialektischen

* Mit dem hier ausnahmsweise klarsichtigen Ressentiment des Renegaten schrieb Sander über den sozialistischen Realismus der Stalin-Ära:»Die Strukturen, mit denen der sozialistische Realist arbeitet, sind in Krieg und Frieden: der positive Held ist den Einflüssen rückständiger Elemente ausgesetzt, er überwindet sie mit Hilfe der Partei; der positive Held setzt mit Hilfe der Partei Neuerungen gegen Rückständige durch (auf die Ehe übertragen: ein Partner bleibt ›gesellschaftlich‹ zurück, der Rückstand wird mit Hilfe der Partei aufgeholt, oder der Rückständige muß zugrunde gehen); der positive Held entlarvt Schädlinge, Saboteure, Diversanten, er macht sie mit Hilfe der Partei dingfest; der positive Held kämpft als Soldat oder Partisan gegen Klassenfeinde oder Volksfeinde, er siegt mit Hilfe der Partei; der positive Held opfert sich, die Partei lebt.« (H.-D. *Sander*, Geschichte der Schönen Literatur in der DDR. Ein Grundriß, Freiburg i. B. 1972, S. 47.)

Ansatz treu, unterzog er sich freilich, u. a. im *Büsching*-Projekt, das Fragment blieb [16], und in den *Notaten,* die während der *Katzgraben*-Inszenierung am Berliner Ensemble entstanden, der Mühe, die Brauchbarkeit bzw. die befristete Außerkraftsetzung/Abschwächung seiner bisherigen Ansätze unter den gewandelten historischen Bedingungen zu überdenken. Strittmatters Stück, nach Friedrich Wolfs *Bürgermeister Anna* [17] das zweite nennenswerte einer langen Reihe von Dramen mit ländlicher Thematik, trägt ausgesprochen epische und didaktische Züge, fordert aber ungleich stärker als die antikapitalistischen Stücke Brechts zur Identifikation mit dem Dargestellten auf. Gezeigt wird in vier bzw. fünf Stationen [18], wie zwischen März 1947 und September 1949 (bzw. 1958) der Weg einer zunehmenden Sozialisierung der landwirtschaftlichen Produktionsmittel und Produktionsverhältnisse beschritten wird. In wechselnden Konstellationen zwischen dem durch die Bodenreform zu Land gekommenen Neubauern *Klein*schmidt, den Altbauern *Mittel*länder und *Groß*mann sowie dem Bergmann und Parteisekretär *Stein*ert, der die führende Arbeiterklasse vertritt, werden die Fortschritte in der Bündnispolitik der SED exemplarisch vorgeführt. Das Thema ist dem des in jenen Jahren wiederholt gespielten Revolutionsstücks *Optimistische Tragödie* von Wischnewski eng verwandt; es geht jedoch nicht mehr um die kriegerische Auseinandersetzung mit der Konterrevolution, sondern, im Sinne der Worte »Studier ihn tot, den Hund!«, welche die Bäuerin Kleinschmidt zu ihrer Tochter spricht [19], um die revolutionäre Qualität der alltäglichen Arbeit.

»In unserer Wirklichkeit finden wir schwerer und schwerer Gegner für erbitterte Auseinandersetzungen auf der Bühne, deren Gegnerschaft vom Publikum als selbstverständlich, unmittelbar, tödlich empfunden wird«, schreibt Brecht in den *Notaten* [20]; und an anderer Stelle entsprechend: »Aus so ›prosaischen‹ Dingen wie Kartoffeln, Straßen, Traktoren werden poetische Dinge!« [21] Beide Aussagen ließen sich, isoliert gesehen, einfügen in eine stalinistische Dramaturgie, welche für die Bühne die Abbildung eines kontinuierlichen, ungefährdeten gesellschaftlichen Progresses und die Glorifizierung der Produktionssphäre forderte. Genau dies aber verweigert Brecht. »Meinungen über Heldentum allgemeiner Art« wischt er vom Tisch [22]; dem Parteisekretär sollten durchaus andere Züge als nur »parteisekretärische« gegeben werden [23]; und vor allem: »Wir müssen überall, wo wir Lösungen zeigen, das Problem, wo wir Siege zeigen, die Drohung der Niederlage zeigen, sonst entsteht der Irrtum, es handle sich um leichte Siege. Überall müssen wir das Krisenhafte, Problemerfüllte, Konfliktreiche des neuen Lebens aufdecken – wie können wir sonst sein Schöpferisches zeigen?« [24] Diese zentralen Sätze sind retrospektiv und, damit dialektisch gekoppelt, prospektiv zu verstehen: Sozialistische Produktionsverhältnisse wurden zwar zunehmend realisiert, aber in gefährlichen Kämpfen, deren Darstellung auf der Bühne dem Publikum zugleich das historisch Neue im Erreichten wie dessen Ge-

schichtlichkeit, das heißt auch: Ergänzungsbedürftigkeit, Veränderbarkeit demonstrieren soll. Antifaschistische Bewußtseinsarbeit, Werbung für die sozialistischen Produktionsverhältnisse verbindet Brecht mit der Intention, das für diese Verhältnisse gewonnene Publikum sozialistisch-schöpferisch zu aktivieren. Die Einschränkung der verfremdenden Spielweise erfolgt ausschließlich mit Rücksicht auf das gegenwärtige Publikum – »Wir sind nicht weit genug« [25] –, sie wird unübersehbar als vorläufig akzentuiert. Damit korreliert die Distanzierung von einem mechanischen Materialismus, dem theoretischen Komplement der praktischen Unmündigkeit des sozialistischen Bürgers:

P. Sie deuten an, daß besonders einschneidend für die neue Kunst, Stücke zu schreiben, der Hinweis der Klassiker ist, das Bewußtsein der Menschen sei bestimmt durch das gesellschaftliche Sein.

B. Das sie schaffen. Ja, das ist eine neue Betrachtungsweise, die nicht berücksichtigt ist in der alten Kunst, Stücke zu schreiben. [26]

Den Anspruch, den Brecht an das zu schaffende sozialistische Drama richtete, hat die Dramatik der DDR nur ausnahmsweise und gegen die Widerstände der Kulturpoltik eingelöst. Brecht selbst wurde zu Lebzeiten fast nur in Ost-Berlin gespielt, seine Lehrstücke gelangten bis heute kaum auf die Bühnen der DDR, wichtige Schriften blieben unpubliziert. Über die theoretische Grundlegung von sozialistischem Drama und sozialistischer Regiekunst gibt es in der DDR eine Reihe von Literatur [27], deren fundamentales Prinzip die der Gesellschaftstheorie entlehnte Unterscheidung zwischen den nur revolutionär zu lösenden, antagonistischen Widersprüchen der Klassengesellschaften und den evolutionär aufhebbaren, nicht-antagonistischen der sozialistischen Gesellschaft ist. Kommt schon dieser kategorialen Trennung eine wichtige Steuerungsfunktion für die kulturelle Produktion zu, so ist die Geschichte der DDR-Dramatik darüber hinaus dadurch wesentlich bestimmt, daß wiederholt die kritisch-sozialistische Dramatik, die gleichwohl entstand, entweder abgesetzt oder gar nicht erst auf die Bühne gebracht wurde. Dies sind wichtige Gründe dafür, gerade auch jene Texte zu berücksichtigen, die man selten oder gar nicht szenisch realisierte. Diese Texte nämlich sind möglicherweise – in der Bestimmung des dialektischen Zusammenhangs von Weg und Ziel, Individuum und Gesellschaft, Leitung und Spontaneität – einer Theorie voraus, die aus dem Instrument der Kritik, das sie ursprünglich war, in ein Werkzeug unzureichend legitimierter Herrschaft verwandelt wurde.

2

Die Schwierigkeiten innerer und äußerer Art, mit denen es die DDR-Führung vor allem bis zur Schließung der offenen Grenze nach Westen

(1961) zu tun hatte, begünstigten die Entwicklung einer ästhetisch traditionalistischen, politisch harmonisierenden Dramatik. Werke wie Peter Hacks' *Die Sorgen und die Macht* [28] oder Heiner Müllers *Bau* [29], eine Bühnenbearbeitung von Erik Neutschs Roman *Spur der Steine,* wurden scharfer Kritik unterzogen. Im Rückblick freilich zeigt sich, daß die Wahrheit über die Widersprüche beim Aufbau der DDR eben den Werken abzulesen ist, denen Breitenwirkung untersagt wurde, während man die schönfärberische Dramatik eines Hauser, Baierl oder Kleineidam in den Dienst der Massenerziehung stellte, zu der auch das Theater beizutragen hatte. Das Auseinanderfallen von kritisch-dialektischer Dramatik und sozialistischer Gebrauchsdramatik ist nicht Zufall: Orientiert sich der Marxismus an direkter, pragmatisch verstandener, Praxis – hier: ökonomischer Aufbau des sozialistischen Staates DDR –, so geht er in dieser Bestimmung doch nicht auf; Praxis – und nicht nur ökonomische Praxis – ist zugleich über radikale Kritik zu erreichen; gerade das Aussprechen von Konflikten und Widersprüchen soll dem Aufbau des Sozialismus und der Aktivierung von sozialistischem Bewußtsein zugute kommen. Literatur als Mittel der Propaganda für den Aufbau, Literatur andererseits als Instrument der Kritik verfestigter Realitäten, verdinglichter Begriffe, erstarrter Sehweisen – beide Funktionsbestimmungen scheinen einander so problemlos zu ergänzen wie die Aspekte des Wahrheitsbegriffs im DDR-offiziellen »Marxistisch-leninistischen Wörterbuch der Philosophie«. [30] Ihre Vermittlung aber gelingt nicht auf einer Ebene, die sich dem von der Parteispitze gelenkten Aufbau reibungslos einfügte. Man kann daher, betrachtet man die gemeinsame Frontstellung gegen den Kapitalismus, von der *Ergänzung* zweier Typen von Literatur sprechen, betrachtet man aber die DDR isoliert, von deren *Gegeneinander,* wobei sich dieses Gegeneinander nicht als Rivalisieren prinzipiell gleichberechtigter sozialistischer Positionen darstellt; denn die Partei versucht regelmäßig, dialektische, inopportune Kritik entweder zu unterdrücken oder einzudämmen bzw. – partiell, verwässert – der eigenen Position dienstbar zu machen. Die folgenden Konkretisierungen sollen die Permanenz der Dichotomie von sozialistischer Gebrauchsdramatik und dialektisch-kritischem Drama belegen.

Die fünfziger Jahre. – Die in der DDR erfolgreichen Dramatiker der DDR sind, mit Ausnahme von Hacks, nicht die, die man im deutschsprachigen Westen kennt. Harald Hauser etwa zählt zu ihnen. Sein 1955 uraufgeführtes Stück *Am Ende der Nacht* [31], 1953 in einem SAG-Betrieb der DDR* spielend, ist eine Hymne auf die Sowjetunion. Jenssen, ein deutscher Ingenieur bürgerlicher Herkunft, erkennt in Strogov, dem sowjetischen Ingenieur seines Werkes, einen Kriegsgefangenen wieder, den er einst aus Furcht vor den Nazis in den scheinbar sicheren Tod geschickt hatte. Angst vor der

* SAG = Sowjetische Aktiengesellschaft.

Rache des Russen und auch vor dem Mißtrauen von Partei und Arbeitern gegenüber dem bürgerlichen Fachmann lassen ihn ein Angebot, in Indien zu arbeiten, annehmen. Strogov gelingt es, mit Hilfe von Jenssens Verlobter Eva, die er liebt, den Deutschen von seinem Vorhaben abzubringen. Der Russe verzeiht großmütig (»Reden wir nicht Vergangenheit – machen wir Zukunft« [32]), er verzichtet auf seine Liebe (»Brüderchen, seinen Wodka wirst du ihm stehlen, aber nicht seine Frau!« [33]), als Repräsentant der Sowjetunion verkündigt er schließlich die Überführung des SAG-Betriebes in ein volkeigenes Werk. Das Konfliktpotential des Dramas ist reduziert auf die durch Fehleinschätzungen und Mißverständnisse hervorgerufenen Schwierigkeiten eines bürgerlichen Spezialisten, sich in den Aufbau der sozialistischen Industrie einzufügen; die Machinationen des dämonisierten und doch lächerlichen Klassenfeindes im Westen verpuffen.

Die Schwächen des klischeebeladenen Stückes waren nicht zu übersehen, die Begründung für seine offizielle Wertschätzung muß daher in der ihm zugeschriebenen Wirksamkeit im aktuellen politischen Kampf gesucht werden. Die Darstellung in der 1972 erschienenen offiziellen »Geschichte des Dramas und des Schauspieltheaters in der Deutschen Demokratischen Republik 1945 bis 1968« bestätigt dies: »Nach dem gescheiterten Putschversuch vom Juni 1953 ging der Klassengegner dazu über, besonders Angehörige der Intelligenz und hochqualifizierte Fachkräfte zur Republikflucht zu verleiten. Kurt Hager veröffentlichte im Oktober 1955 einen Artikel, in welchem er den Republikverrat entschieden verurteilte, andererseits aber die Arbeiterklasse auf ihre Bündnispflichten hinwies und sie aufforderte, freundschaftlicher und vertrauensvoller mit der Intelligenz zusammenzuarbeiten.« [34] *Am Ende der Nacht* wurde am 15. Oktober 1955 in Magdeburg uraufgeführt, stand bis 1963 ununterbrochen auf den Spielplänen der DDR-Bühnen und wurde noch 1968 für wert befunden, in einem als repräsentativ angelegten Auswahlband sozialistischer Dramatik veröffentlicht zu werden. [35] Das Stück erlebte in 39 Inszenierungen fast 1000 Aufführungen. [36] Daß die Partei zu diesem Erfolg mit Eingriffen in die Spielplanpolitik wesentlich beitrug, kann als sicher gelten, zieht sich doch wie ein Leitmotiv durch die offizielle Theatergeschichte das Wort von der »erzieherischen Funktion« des Theaters. [37]

Wie sein eingangs zitierter Aufsatz *Schreibt die Wahrheit* ist Heinar Kipphardts Komödie *Shakespeare dringend gesucht* [38] ein wichtiges Zeugnis für die Schwierigkeiten, mit denen die DDR-Dramatik nicht nur in ihren Anfängen zu kämpfen hatte. Färbel, Dramaturg eines Stadttheaters, prüft die Manuskripte, die in einem »Wettbewerb zur Förderung der zeitgenössischen Dramatik« [39] eingereicht wurden: »Wohnküche, Sitzung, Sabotage, Brigade-Schade – Wohnküche, Sitzung, Brigade, Gesang – *Zitiert:* ›Träum' von Eisen und Traktoren, diese lieb' ich Tag und Nacht. Die Brigade ist geboren, hei, wie sie uns glücklich macht!‹ [...] In diesen Stücken geht es zu wie in

einem Kuhmagen, nur daß statt Gras Gedanken und altes Zeitungspapier wiedergekäut werden.« [40] Gegenspieler Färbels ist der opportunistische Intendant, der allerdings – und darin gründet der Lustspielcharakter des Stückes – die Durchsetzung der qualitativen Dramatik, die es tatsächlich gibt, nur vorübergehend zu verhindern vermag. Im Zusammenspiel zwischen Färbel und der Partei gelingt es, dem Opportunismus einen entscheidenden Schlag zu versetzen.

Kipphardts Stück, 1952 geschrieben, wurde im Juni 1953, also nach Stalins Tod, uraufgeführt; der komödiantischen Problemlösung waren Hoffnungen des Autors einbeschrieben, welche die kommenden Jahre nur teilweise erfüllten: Qualitative Dramatik entstand, ihre Wirkungsmöglichkeiten aber blieben sehr begrenzt. Hacks beispielsweise, der, bevor Kipphardt in den Westen ging (1959), den umgekehrten Weg gewählt hatte (1955), reüssierte mit seinen historischen Stücken, als deren bestes er rückblickend *Die Schlacht bei Lobositz* [41] hervorhob [42]; sein erstes Zeitstück aber, *Die Sorgen und die Macht,* dessen Titel durch Ulbrichts Wort, wer die Macht habe, habe auch Sorgen, angeregt worden war, spielte man, von Testaufführungen abgesehen, jahrelang überhaupt nicht. Als Wolfgang Langhoff schließlich wagte, es am Deutschen Theater herauszubringen, wurde es rasch abgesetzt; Langhoff verlor die Intendanz und Hacks die Dramaturgenstelle. Thema dieses Stückes ist die Rivalität zwischen zwei sozialistischen Betrieben, mit welcher der Streit zweier Liebender verbunden wird. Allein finanzielles Interesse und sexuelle Motive habe Hacks der Konfliktlösung unterlegt, so lautete der Vorwurf, überdies sei auch die Rolle der Partei nicht adäquat gestaltet worden. Gerade in dem derart Kritisierten lagen allerdings wichtige Ansätze einer realistischen Gestaltung. Zutreffender als der Leipziger Theaterwissenschaftler Rolf Rohmer noch 1972 [43] urteilte Wolfgang Schivelbusch über *Die Sorgen und die Macht:* »Widersprüche in der Produktion und Widersprüche im Verhalten der Figuren werden entwickelt. Sodann wird diese dialektisch-realistische Darstellungsweise jedoch abgelöst durch die affirmativ-harmonisierende: Die Widersprüche sowohl in der Produktion wie im Verhalten der Figuren werden restlos gelöst.« [44]

Ein wichtiges Beispiel konsequent dialektischer Dramatik aus jener Zeit ist Heiner Müllers 1955–61 geschriebenes, 1974 durch Kommentar und Montage ergänztes *Traktor*-Stück. [45] Es geht um die »Helden der Arbeit« aus den ersten Jahren der DDR, ein Thema, das charakteristisch für die Anfänge der DDR-Dramatik ist. Um die Versorgung der Bevölkerung sicherzustellen, müssen verminte Felder unter Lebensgefahr umgepflügt werden. Zwar rückt der Schluß das Vorhergehende ins Licht einer versöhnenden Apotheose, doch das im Stück zitierte Wort Thälmanns »Entweder auf dem Traktor oder drunter« [46] weist auf die Härte des Kampfes Ende der vierziger, anfangs der fünfziger Jahre hin. Der Fortschritt, der erzielt wird, gilt vorerst nur der

elementaren materiellen Lebenssicherung. Vollends dem einzelnen, der in jenem Kampf seine Gesundheit für das Gemeinwohl opferte, hilft keine Dekoration. Versöhnung wird für die Zukunft verheißen und mit dem unversöhnten Schmerz des einzelnen erkauft. Immer wieder läßt Müller diese beiden Momente als historisch notwendig aufeinanderprallen. Als eine Mine explodiert, verliert ein Traktorist ein Bein: »Ich bereus und machs nicht wieder. [...] Ich bin kein Held. Ich will mein Bein wiederhaben« [47]; »Kein Mensch hat für sich selber Hand und Fuß / Wenn er nicht für den Nächsten Hand und Fuß hat« [48]; »Mein Beinstumpf ist der Mittelpunkt der Welt« [49]; »ein Held spart den nächsten« [50]; »Auf Wiedersehn auf dem Operationstisch«. [51]

Nicht weniger radikal als das *Traktor*-Stück war Müllers thematisch verwandter *Lohndrücker*. [52] An ihm läßt sich zugleich zeigen, wie die Partei die Wirkung kritischer Dramatik, deren Qualität im Unterschied zu der Hauserschen auch für sie niemals umstritten war, bewußt kanalisiert, zugleich aber versucht, sie im nachhinein in eine harmonisierende Literaturgeschichtsschreibung zu integrieren, welche die Zensurmaßnahmen entweder verschweigt oder aber diskret verharmlost und als historisch notwendig hinstellt. Das Stück, 1956/57 mit Inge Müller verfaßt, 1958 uraufgeführt, spielt in den Jahren 1948/49. Die Vorlage hat authentischen Charakter, es geht um die Geschichte eines Aktivisten, die schon Brecht, im *Büsching*-Projekt, hatte gestalten wollen. Angesichts der katastrophalen Folgen, die ein Produktionsausfall hätte, entschließt sich der Maurer Balke, bei 100 Grad die einzelnen Kammern eines Ofens umzubauen, so daß nur in jeweils einer mit dem Brennen und Trocknen des feuerfesten Materials ausgesetzt werden muß. Das Stück schildert die Schwierigkeiten bei der Durchsetzung der nicht für möglich gehaltenen Neuerung: Der bürgerliche Ingenieur muß gewonnen werden; der Groll eines Parteifunktionärs, den Balke in der Hitlerzeit verraten hatte, hat zurückzutreten; Arbeiter, die kapitalistischem bzw. faschistischem Denken verhaftet bleiben, werden radikal ausgeschieden. Die Bündnispolitik der SED ist hier, ungleich härter als in Strittmatters *Katzgraben,* im Spiegel eines betrieblichen Entscheidungsprozesses gefaßt. Solidarität bildet sich unter Schmerzen und mit Vorbehalten, und die auf der Strecke bleiben, werden nicht verschwiegen. Wie Wischnewskis *Optimistische Tragödie* und im Unterschied zu *Katzgraben* ist der *Lohndrücker* ein Werk, dessen Optimismus aus der Überzeugung vom Sieg des historisch Notwendigen gespeist wird, nicht aus dem Glücksgefühl der Subjekte. Auch im *Lohndrücker* geht es um materielle Sorgen: »Wir scheißen auf den Plan. [...] Fragt sich, ob ihr was zu scheißen habt ohne den Plan.« [53] Zugleich aber geht es um mehr: Indem Müller den individuellen Glücksanspruch nicht als jeweils schon identisch mit dem allgemeinen Interesse darstellt, hält er ihn als vorerst nicht versöhnten fest. Allein das gegenwärtige Opfer vermag die Chance einer geglückten Versöhnung offenzuhalten.

Weniger gut als es Kipphardt seinem DDR-Shakespeare prognostiziert hatte, erging es Heiner Müller mit dem *Lohndrücker*. Zwar war die Kritik in »Theater der Zeit« positiv. Gerhard Piens schrieb über die Leipziger Uraufführung:»Der klagenden Ausrede der Theaterleute, Stücke, die sich mit unserer Wirklichkeit, mit dem Aufbau des Sozialismus und den dabei auftretenden Widersprüchen beschäftigten, seien ohne theatralischen, geschweige denn dichterisch-dramatischen Wert, wurde hier ein Drama entgegengestellt, dessen dichterische Qualität nicht zu bezweifeln war, obwohl, nein, weil es in jene Widersprüche mutig und mit klarem Wissen von der vorantreibenden Kraft der Widersprüche hineingriff.« [54] Ähnlich positiv urteilte einige Monate später Dieter Kranz im Zusammenhang mit der Inszenierung von *Lohndrücker* und *Die Korrektur* [55] durch Hans Dieter Mäde am Berliner Maxim-Gorki-Theater:»Stücke, die die Entwicklung des Menschen in unserer Republik auf solchem Niveau darstellen, hat es bisher noch nicht gegeben.« [56] Als es jedoch Widerstände und unliebsame Reaktionen im Publikum gab, wurden die Wirkungsmöglichkeiten von Müllers Stück eingeschränkt. Mit dem Argument, das Publikum sei noch nicht reif genug gewesen, rechtfertigte man noch 1972, daß der *Lohndrücker* nur sechs Inszenierungen erlebte. [57] Einer substantiellen Brecht-Nachfolge wurde in der DDR, von der Trivialdramatik eines Hauser einmal abgesehen, die formalistische Bühnendialektik vorgezogen, die prototypisch Helmut Baierl in dem Lehrstück *Die Feststellung* oder in *Frau Flinz* [58] handhabte.

Die sechziger Jahre. – Die Spannung zwischen propagandistisch-affirmativer und kritisch-realistischer Dramatik ist bestimmend auch noch für die Zeit nach dem 13. August 1961, für die man die Tolerierung eines breiteren Spektrums sozialistischer Kritik vermuten könnte. Hartmut Langes *Senftenberger Erzählungen* gelangten sowenig wie *Marski* [59] je auf eine Bühne der DDR. Hacks' *Moritz Tassow* [60], vom Autor selbst im Dezember 1964 neben *Marski* und Müllers *Umsiedlerin* [61] als wichtigstes DDR-Drama eingeschätzt [62], wurde, wie einige Jahre zuvor *Die Sorgen und die Macht,* rasch vom Spielplan abgesetzt. Lange, Hacks und Müller – dieser nach negativen Erfahrungen vor allem mit der *Umsiedlerin* und dem *Bau* – wandten sich in den sechziger Jahren Bearbeitungen vorwiegend antiker Stücke zu. Dieser Weg der Reprise tradierter Stoffe war nicht ungefährlich: Die bei Hacks schon früh erkennbare Neigung zu unverbindlicher Artistik verstärkte sich (u. a. in *Omphale* [63]); Lange, der 1965 nach West-Berlin ging, erlag in *Herakles* und *Die Ermordung des Aias* [64] der Gefahr, seinen Stoff derart mit Dialektik zu befrachten, daß er – zumal im Westen – nicht mehr verstanden wurde. Allein Müller gelang es – u. a. in *Philoktet* [65], in *Ödipus Tyrann* [66], in *Macbeth* [67] –, den Preis, den der Fortschritt kostet, dramatisch überzeugend zu fassen. Ebenfalls in Form der Reprise (einer Märchenkomödie von Jewgenij Schwarz, die Besson Mitte der sechziger Jahre in einer berühmten

Inszenierung auf die Bühne gebracht hatte) griff an der Wende zu den siebziger Jahren der dem Publikations- und Auftrittsverbot unterworfene Lyriker und Chansonnier Wolf Biermann in *Der Dra-Dra* [68] gleichermaßen kapitalistische und hierarchisch erstarrte sozialistische Herrschaftsstrukturen an. Innerhalb des Spektrums der DDR-Dramatik markiert Biermanns Stück eine Position schärfster sozialistischer Kritik am Sozialismus.

Ihr gegenüber steht auch in den sechziger Jahren eine Fülle dramatischer Gebrauchsliteratur, wie deren nahezu exklusive Berücksichtigung in zwei als repräsentativ angelegten Auswahlbänden sozialistischer Dramatik aus den Jahren 1968 und 1971 dokumentiert. [69] In Helmut Kleineidams *Von Riesen und Menschen* (1967) z. B. gilt das dramatisch umgesetzte Wirkliche fraglos als das einzig Wahre. Hauser hatte 1955 in *Am Ende der Nacht* die Entwicklungswidersprüche der DDR allein auf die kolportagehaft eingeführte Agitation des westdeutschen Klassenfeindes und auf das zurückgebliebene Bewußtsein eines bürgerlichen Ingenieurs reduziert; Kleineidam geht es zwölf Jahre später in *Von Riesen und Menschen* um die wissenschaftlich optimale Strukturierung eines volkseigenen Industriebetriebes und den dabei auftretenden Widerstand eines mathematisch unzureichend vorgebildeten, praktizistischen Lösungen zuneigenden Betriebsführers. Da die große Entscheidungsschlacht mit dem Kapitalismus auf dem Feld der Ökonomie geschlagen wird, hat sich das Problem einer sozialistischen Umgestaltung aller Lebensverhältnisse in eine Frage industrieller Effizienz verwandelt, die, zumindest phänomenal, mit der kapitalistischen Erfolgsideologie übereinkommt. Die hiermit verbundene Problematik wird Kleineidam allerdings nicht zum Gegenstand der Reflexion, vielmehr verleiht er seinem Stück lustspielhafte Züge von fragwürdiger Naivität: Barhaupt, der zunehmend hinter den Möglichkeiten wissenschaftlicher Planung zurückbleibt, steht zwischen seinem Vater, dem früheren Werksleiter, und seinem Sohn, dem Haupttechnologen. Großvater und Enkel verbünden sich gegen den der Wissenschaft abgeneigten Vater und bewegen ihn, nach mancherlei hochgespielten Widerständen, dazu, seine Tätigkeit niederzulegen und ein wissenschaftliches Studium aufzunehmen. Wie er, so heißt es in charakteristischer Metaphorik, einer »geistigen Runderneuerung« bedarf [70], so braucht – dies der Sinn des Titels – die Republik *Siebzehn Millionen Riesen* [71]: »Die Kreuzbraven, die sind meistens steril.« [72] Besonders deutlich wird die Trivialität Kleineidams auf der Kontrastfolie der für die DDR-Dramatik der sechziger Jahre charakteristischen Riesengestalten eines Moritz Tassow, eines Marski, eines Paul Bauch. [73] Hacks, Lange und Volker Braun zeigen, daß die utopischen Vorstellungen ihrer kraftstrotzenden Protagonisten mit der Wirklichkeit kollidieren. Die Ironie, die aus dem Konflikt entspringt, richtet sich nicht allein gegen jene anscheinend allzuviel Fordernden; die Utopie hebt das Vorläufige des Erreichten ins Bewußtsein und behält insofern, trotz des Scheiterns der sie propagierenden Riesen, Ge-

wicht. *Die Kipper* enden mit Bauchs Worten: »Jetzt fang ich erst an! Was kann man, was kann das für ein Leben sein! – Ich habe fast nichts gemacht.« [74]

Während insbesondere die kritische Dramatik Müllers die Priorität des sozialistischen Aufbaus vor dem persönlichen Glücksanspruch betont, dessen Erfüllung aber offenhält und als lediglich vertagt verstanden wissen will, kommen in der affirmativen Dramatik beide Momente als angeblich schon versöhnte überein. Das gilt gleichermaßen für Kleineidams in der industriellen Arbeitswelt situiertes Stück wie für das überwiegend im privaten Bereich spielende *Um neun an der Achterbahn* von Claus Hammel, eines der in der DDR am meisten aufgeführten einheimischen Dramatiker. Wie Baierl in *Frau Flinz* Brechts *Mutter Courage* und in *Johanna von Döbeln* [75] *Die heilige Johanna der Schlachthöfe* aufgriff, so Hammel in seinem Stück den *Kaukasischen Kreidekreis*. Er erzählt die anfangs der sechziger Jahre spielende Geschichte des Mädchens Sabine, das in den Kriegswirren zu einem kinderlosen Ehepaar nach Ost-Berlin verschlagen wurde, später, achtzehnjährig, der leiblichen Mutter in den Westen folgt, sich schließlich aber zur Rückkehr in die DDR entschließt. Geschickter, weil verdeckter, als Kleineidam betreibt Hammel das Geschäft der Propaganda. Der persönliche Konflikt des Mädchens, dessen Liebe zwischen einem vorbildlichen SED-Funktionär und einem sympathischen westdeutschen Studenten geteilt ist, von dem sie ein Kind erwartet, ist überlagert von der Schwarz-Weiß-Opposition einer sauberen, ehrlichen DDR-Realität und einer zynisch dem Konsum verfallenen bundesrepublikanischen. Fraglos akzeptierte und daher dramaturgisch unergiebige gesellschaftliche Verhältnisse werden durch rein persönliche Konflikte »angereichert«, ein Beispiel erfolgreicher sozialistischer Gebrauchsdramatik.

Auf dem Weg von den historischen Stücken, wie *Die Schlacht bei Lobositz* und *Der Müller von Sanssouci* [76], zu Reprisen antiker Stoffe, wie *Der Frieden* [77] und *Amphitryon* [78], schrieb Hacks nach *Die Sorgen und die Macht* mit *Moritz, Tassow* noch ein zweites in der DDR spielendes Stück. Es thematisiert nun allerdings nicht mehr die unmittelbare Gegenwart des Arbeiter-und-Bauern-Staates, sondern eine wichtige Etappe seiner Vorgeschichte, die Bodenreform. Unmittelbar nach Kriegsende versucht der Sauhirt Moritz die Kollektivierung der Landwirtschaft zu betreiben und arbeitet durch diesen Vorgriff der Reaktion in die Hände. Kritik wird aber nicht nur am vorschnellen Revolutionär geübt, sondern auch an zumindest einem seiner Gegenspieler, dem blassen SED-Funktionär Blasche, dem Hacks die ironisch zu verstehenden Schlußworte in den Mund legt:

> Das Alte stirbt oder verkrümelt sich.
> Der neue Mensch bleibt auf dem Plane. Ich. [79]

Der glatte Parteitechnokrat wird jedoch nicht nur dem anarchischen Revoluzzer gegenübergestellt, dem trotz der an ihm geübten Kritik alle Sympathie

gilt, sondern auch dem leidgeprüften Kommunisten Mattukat, der sich neben
der Einsicht in das gegenwärtig Notwendige den utopischen Sinn nicht hat
verkümmern lassen. Auf der Folie derer, die »auf dem Plane« bleiben, er-
scheinen der alles sinnliche Glück voluntaristisch antizipierende Titelheld,
der sich schließlich der Literatur zuwendet, und der Kommunist, der die Nazi-
Verfolgung überlebte, trotz ihrer Opposition als verbündete Garanten der
Zukunft:

> Mattukat Was werden Sie jetzt tun?
> Moritz Mein Herr, ich such mit einen andren Acker
> Für mein Geschäft, die karge Saat der Zukunft
> Mit Zangen aus dem Boden hochzuziehn.
> Ich werde Schriftsteller.
> Mattukat Was werden Sie?
> Moritz Schriftsteller, Herr, das ist der einzige Stand,
> In dem ich nicht verpflichtet bin, kapiert
> Zu werden oder Anhänger zu haben.
>
> *Ab*
>
> Mattukat Er will im Recht sich wissen, sonst in nichts,
> Mundlos genießen, was er handlos erntet.
> Wo steck ich solche hin? Nicht groß sein kann,
> Was leer ist. Aber kann leer sein, was groß ist? [80]

Trotz einer Inszenierung durch Besson, welche die Kritik am Titelhelden zu
forcieren bestrebt war, wurde das Stück nach wenigen Aufführungen abge-
setzt. [81] Die SED, die zeitweise zweifelte, ob die Darstellung eines ehe-
brecherischen Parteikaders statthaft sei, hatte, den möglichen Vorwurf nicht
hinreichend legitimierter Herrschaft ahnend, die an ihr geübte Kritik vor-
sorglich abgestellt.

 In den letzten Worten des Moritz Tassow hatte Hacks seine Wendung zur
Bearbeitung überlieferter Stoffe verdeckt angekündigt, ein Weg, der sich nach
den Erfolgen mit den historischen Stücken und vor allem mit der Aristophanes-
Bearbeitung *Der Frieden* anbot. Während jedoch für Hacks die Abwendung
von Gegenwartsstoffen die Gefahr mit sich brachte, sein artistisches Können
formalistisch zu forcieren, erkannte Heiner Müller in einer solchen Abwendung
die Chance, bestimmte Fragen radikaler zu stellen. In *Philoktet* greift er das
problematische Verhältnis des einzelnen zur Gesellschaft auf, indem er den
glücklichen Ausgang der Sophokleischen Tragödie in einen tragischen um-
schreibt: Odysseus und Neoptolemos versuchen, Philoktet, den Odysseus einst
wegen eines Geschwürs auf Lemnos ausgesetzt hatte, für den Kampf gegen
Troja zu gewinnen. Während Sophokles dieses Vorhaben mit Hilfe des
Herakles als deus ex machina gelingen läßt, tötet bei Müller Neoptolemos,
der Vertreter der Humanität, den einsamen, haßerfüllten Kranken, als dieser

auf Odysseus zielt. Das allgemein, gesellschaftlich Notwendige macht Tod und Lüge erforderlich; vor allem das Schlußbild verdeutlicht diese Notwendigkeit: Odysseus verständigt sich mit Neoptolemos darüber, daß sie den vor Troja lagernden Griechen sagen wollen, die Trojaner hätten Philoktet erschlagen, denn diese Lüge wird den Griechen nützlicher sein, als ein lebender Philoktet es gewesen wäre. Müllers Prolog fingiert, das Stück spiele in der »Vergangenheit / Als noch der Mensch des Menschen Todfeind war / Das Schlachten gewöhnlich, das Leben eine Gefahr«. [82] Doch der Bezug zur Gegenwart ist offenkundig. Das Stück zeigt das Leid dessen, den die Gesellschaft ohne sein subjektives Verschulden verstieß; Philoktet zu Odysseus: »Kahl ist mein Erdkreis, und so will ich euren / [...] / [...] mein Leben selber / Hat keine Wahrheit mehr als deinen Tod.« [83] Müller nimmt in diesem zwischen 1958 und 1965 entstandenen Stück das Thema des subjektiven Leides auf, von dem der *Lohndrücker* auch gesprochen hatte, ja in der antiken Verkleidung ist es ihm möglich, den Haß des Verstoßenen, seinen nihilistischen Vernichtungswillen auf die Spitze zu treiben. Dieser Pointierung entspricht andererseits, wiederum radikal zugespitzt, die Betonung des gesellschaftlich Notwendigen. Und dieses erscheint nun nicht mehr nur als Härte und Zwang beim Aufbau des Sozialismus, sondern explizit als Lüge: Die Realisierung des gesellschaftlich Notwendigen hat die Lüge zur Vorbedingung. Neoptolemos, der Humanist, geht den Weg der Einsicht: »Lügen muß kein Mann«, hatte er Odysseus entgegengehalten [84], zuletzt aber rettet er den Lügner Odysseus vor dem, den dieser belogen hatte. Odysseus ist der Repräsentant des Realitätsprinzips: »So weit sind wir gegangen in der Sache / Im Netz aus eignem und aus fremdem Schritt / Daß uns kein Weg herausgeht als der weitre. / Spuck aus dein Mitgefühl, es schmeckt nach Blut / Kein Platz für Tugend hier und keine Zeit jetzt«. [85] Doch wie Müller die schmerzliche Notwendigkeit, den einzelnen zu opfern, die Notwendigkeit von List und Gewalt akzentuiert und dadurch daran festhält, daß die Versöhnung vorerst aussteht, wird auch die Auseinandersetzung zwischen Odysseus und Neoptolemos nur vertagt: Beide verbünden sich gegen Troja, den Hauptfeind, aber die Austragung ihrer Differenz ist lediglich verschoben. Zu Beginn des Stückes sagt Neoptolemos: »Mein Haß gehört dem Feind, so wills die Pflicht / Bis Troja aufhört. Für mein Recht dann tauch ich / In andres Blut den Speer.« [86] Und daran hält er auch fest, als er Odysseus vor Philoktet gerettet hat; Odysseus: »Ungern mein Leben dank ich solchem Tod«, Neoptolemos: »Und nicht gern gab ich dirs. Und nicht für lang wohl.« [87] Das letzte Gefecht findet zwischen den Sozialisten selbst statt. Diese verdeckte Aussage hatte man wie jene über die Notwendigkeit von Lüge und revolutionärer Gewalt verstanden. *Philoktet,* 1965 in »Sinn und Form« abgedruckt und mit einer verharmlosenden Interpretation Mittenzweis versehen [88], wurde in der DDR bislang nicht aufgeführt.

Was Biermann, den Lyriker, Liedermacher und Verfasser der »großen Drachentöterschau in acht Akten und Musik«, des *Dra-Dra*, von der kritischen Position Müllers unterscheidet, ist dies: Er vermag nicht mehr an der Überzeugung festzuhalten, daß der Sozialismus seine inneren Auseinandersetzungen auf die Zeit nach der endgültigen Niederlage des Kapitalismus vertagen muß. Nach der Sicherung sozialistischer Produktionsverhältnisse in der DDR scheint ihm solche Argumentation einem obrigkeitsstaatlich orientierten Sozialismus der Funktionäre und damit indirekt der westlichen Reaktion in die Hände zu arbeiten. Biermann verwahrte sich daher gegen diejenigen, die ihn in der DDR mundtot machen, ebenso wie gegen jene, die aus innersozialistischen Differenzen im Westen gegen den Sozialismus Kapital zu schlagen versuchen. Jewgenij Schwarz hatte seine Märchenkomödie *Der Drache* 1943 gegen die Hitler-Barbarei geschrieben, Besson inszenierte sie 1966 mit Stoßrichtung gegen die bürgerlich-kapitalistische Restauration in der Bundesrepublik, und auch Biermann hat diese dem Marxisten evidente Kontinuität seinem Stück einbeschrieben: »Wie könnte ausgerechnet ein westdeutsches Publikum sich mit gutem Gewissen ein Stück gegen den Faschismus ansehen! Trotzdem wäre eine Inszenierung gegen Hitler irreführend, denn diese historische Form des Faschismus ist politisch abgenützt und dient höchstens dazu, die modernen Formen der bürgerlichen Unterdrückung zu kaschieren.« [89] Gleichzeitig aber, so Biermann, »hat das Dra-Dra-Stück auch antistalinistische Dimensionen« [90]: »Drachentöter dürfen sich offensichtlich nicht damit begnügen, dem Drachen einen oder mehrere Köpfe abzuschlagen, denn die wachsen ja bekanntlich wieder nach. In den Ländern, die sich schon sozialistisch nennen, interessiert ein anderes Problem noch mehr: Wie verhindern wir, daß einige besonders erfolgreiche Drachentöter sich nach dem Sieg selbst in Drachen verwandeln?« [91] Ein Stück wie der *Dra-Dra* hätte in der DDR auch dann keine Chance gehabt, aufgeführt zu werden, wenn sein Verfasser sich nicht schon vorher in den Augen der SED unentschuldbar diskreditiert hätte. Im Namen der Solidarität im antiimperialistischen Kampf unterdrückt die Partei innersozialistische Kritik, weil sie fraglos unterstellt, offene Kritik schwäche die sozialistische Position.

Die siebziger Jahre. – Wie in den sechziger Jahren Hermann Kant eine dramatische Adaptation seines Erfolgsromans *Die Aula* gelungen war [92], so setzte sich Ulrich Plenzdorf mit der Bühnenfassung seiner *Neuen Leiden des jungen W.* [93] zu Beginn der siebziger Jahre erfolgreich durch. Dieser Titel war im Zusammenhang mit der Ablösung Ulbrichts durch Honecker und der daran geknüpften kulturpolitischen Erwartungen am meisten diskutiert worden. Der Inhalt des Stückes: Edgar Wibeau, Sohn einer erfolgreichen, von ihrem Mann geschiedenen Betriebsleiterin, bricht aus der sanften Erziehungsdiktatur der Mutter aus, die durch ihn beweisen will, daß man ein Kind sehr gut auch ohne Vater erziehen kann. Nachdem er im Betrieb seinem

Meister eine Platte auf die Füße fallen ließ, setzt er sich nach Berlin ab, wo er in einer Laubenkolonie, die kurz vor dem Abbruch steht, Unterschlupf findet. Er verliebt sich in ein junges Mädchen, dessen Verlobter und späterer Ehemann alle offiziellen DDR-Tugenden in sich vereinigt. Das Mädchen, von dem er überzeugt ist, es habe nicht den richtigen Mann gefunden, vermag er nicht dauerhaft an sich zu binden; von der Brigade, in der er schließlich arbeitet, trennt er sich, um ein Spritzgerät zu konstruieren, das die Arbeit wesentlich erleichtern würde und ein DDR-Exportschlager wäre. Beim Experimentieren mit dieser Konstruktion stirbt er durch Stromschlag.

Edgars Tod ist das organisierende Zentrum des Dramas. Dieses beginnt mit der Projektion zweier Todesanzeigen, an denen Berliner Passanten vorbeigehen, es endet mit dem Stromschlag; dazwischen wird Edgars Geschichte mit Mitteln des analytischen und epischen Theaters aufgearbeitet: Edgars Vater erkundigt sich bei der Mutter, dem Mädchen, den Arbeitskollegen usw. nach dem Weg des Jungen, Edgar selbst spielt teilweise die Vergangenheit, teilweise kommentiert er sie aus dem Jenseits. Die Verschränkung der Zeitebenen verleiht dem Drama eine für die DDR-Dramatik, die sich nicht nur inhaltlich, sondern auch formal stets weniger am Brechtschen als am aristotelischen Theater orientierte, ausgesprochen bühnenwirksame Brillanz. Zu ihr tragen auch die zahlreichen *Werther*-Zitate bei, mit denen Edgar auf Tonband seinem Freund Willi – wie Werther in Briefen dem Wilhelm – seine Erlebnisse mitteilt. Charlotte, das umworbene Mädchen, wird von Edgar mit Worten Werthers über Lotte und ihr Mann mit jenen Epitheta geschildert, mit denen Werther Albert bezeichnet. Auch wenn die Klassiker-Folie passagenweise lediglich als Gag zitiert wird, erhält das Stück Plenzdorfs doch durch sie ihre Brisanz: Werthers Selbstmord wird in der DDR als Scheitern des isolierten bürgerlichen Kritikers an der feudalen Gesellschaft gedeutet. Scheitert Edgar also zwangsläufig an der DDR? Ist die Versöhnung von individuellem und gesellschaftlichem Interesse vorerst nur in der Propaganda, nicht aber in der Realität geleistet? Freilich: Edgar tötet sich nicht selbst, sondern kommt durch Leichtsinn beim Experimentieren für eine wichtige Neuerung um. Er stirbt nicht nur durch, sondern auch für die Gesellschaft. Im Verhältnis zur klassischen Vorlage findet sich hier eine Zurücknahme kritischer Positionen, deren sachliche Substanz schwer von ihrer taktischen Komponente zu trennen ist und die in vielen Details ihre Entsprechung findet: »Ich bin übrigens Pazifist aus Überzeugung. Vor allem, wenn ich an meine achtzehn Monate denke. [...] Ich durfte bloß keine Vietnam-Bilder sehen und das. [...] Wenn dann einer gekommen wäre, hätte ich mich als Soldat auf Lebenszeit verpflichtet.« [94] Oder, im Zusammenhang mit der versuchten Aufnahme in die Kunstakademie: Willi: »Ist doch bekannt, daß die da keine Ahnung haben. So 'ne Art Hort der Scholastik ist das doch. Was kommt denn da schon raus? Abgebrühte Erfolgsmaler.« Edgar: »Aber Fakt war, daß meine

gesammelten Werke nicht die Bohne was taugten.« [95] Plenzdorf übt Kritik, und er schränkt, aus welchen Gründen auch immer, Kritik ein; bestehen aber bleibt, daß Edgars Tod ein Versagen der Gesellschaft dokumentiert. *Die neuen Leiden des jungen W.* stehen in einer für die jüngste DDR-Dramatik charakteristischen Reihe von Stücken mit vergleichbarer Thematik. [96] Mit *Die Feststellung, Frau Flinz* und *Johanna von Döbeln* hat sich Helmut Baierl, sei es formal, sei es thematisch, seit den späten fünfziger Jahren wiederholt in der Brecht-Nachfolge versucht, ohne je die Radikalität seines Vorbildes in der Kapitalismuskritik – in eine kritische Auseinandersetzung mit der sozialistischen Wirklichkeit verwandelt – zu erreichen. So ist es nur konsequent, wenn Baierl mit seinem jüngst zusammen mit Müllers *Zement* [97] und Hammels *Rom oder die zweite Erschaffung der Welt* ausgezeichneten Stück *Die Lachtaube* [98] sich, formal wie inhaltlich, an das affirmative sozialistische Gebrauchsdrama anschließt. Um einen eher privaten und um einen betrieblichen Führungskonflikt geht es in dem Stück. Der wegen seines Lachens *Lachtaube* genannte junge Arbeiter will seine Freundin, mit der er ein Kind hat, nicht heiraten, bevor er nicht eine fertig eingerichtete Wohnung sein eigen nennt. Mit Hilfe eines bluffenden Kamerateams gelingt es ihm, sein Ziel zu erreichen. Eskamotiert dieser komödiantische Schluß bestimmte Probleme – Versorgungsengpässe, nicht integrierte bzw. nicht integrierbare Jugendliche –, so harmonisiert der Ausgang des zweiten Konflikts, des Leitungskonflikts, die Widersprüchlichkeit des »demokratischen Zentralismus«: Gegen den Willen der Arbeiter forciert ein leitender Kader die Umstellung eines Stahlwerks auf Kunststoffproduktion, doch wie ein deus ex machina taucht der zuständige Minister aus Berlin auf, um das Projekt zu stoppen. Ohne erkennbare Verbindung zueinander kommen Parteispitze und Basis in prästabilierter Harmonie überein. Dem mittleren Kader, der das nicht erkannt hat, bleibt die Zerknirschung und das warnende Beispiel eines Kollegen, der gegen die Arbeiter seines Betriebs »leitete« und deswegen in die Produktion rückversetzt wurde. Das Resümee: »Die Arbeiter wollten die Schleifung nicht, und es zeigt sich, wir können sie uns zur Zeit gar nicht leisten [...] Unser Staat ist so, daß du keinen Moment gegen die führende Klasse regieren kannst.« [99] Angesichts solch gestanzter, apologetischer Sentenzen fragt es sich, was Baierl unter Kritik versteht, wenn er eine seiner Figuren sagen läßt: »Wir müssen den Künstlern gestatten, das zu sagen, was sie entdecken mit ihrer Kunst. Das ist weiß Gott nicht immer das, was wir sehen wollen. Aber wenn stimmt, was sie entdecken, werden wir die Wirklichkeit ändern, nicht die Kunst! Und uns mit. Wird uns nicht schlecht anstehen, ein bißchen so leben, daß wir sagen können, los, sagt ruhig alles über uns.« [100] Nur in einer Inszenierung, die Baierls Stück als Parodie einer sozialistischen Komödie, gegen die ursprüngliche Intention auf die Bühne brächte, wäre *Die Lachtaube* zu retten.

Das historische Stück, der Dramentypus, mit dem Hacks in den fünfziger Jahren reüssierte, ist in den letzten Jahren wiederholt aufgegriffen worden, wobei man charakteristischerweise, den sozialistischen Alltag überspringend, auf die heroische revolutionäre Vergangenheit zurückgriff. Beispiele sind Günther Rückers *Der Herr Schmidt, Ein deutsches Spektakel mit Polizei und Musik* [101], das, 1850–52 spielend, die Kommunistenprozesse nach Niederwerfung der 48er Revolution schildert, und Baierls *Der lange Weg zu Lenin* [102], die Geschichte des Viktor Kleist, den die Münchner Räterepublik 1919 zu Lenin nach Moskau schickt. Während in diesen Stücken Vorgeschichte und Geschichte der Revolution museal aufbereitet werden (Anlaß für Baierl war der hundertjährige Geburtstag Lenins), versteht es Heiner Müller in der Gladkov-Bearbeitung *Zement,* mit Respekt gegenüber der Vorlage (1925), Parteilichkeit und hintergründigem Gegenwartsbezug, Tradition und Aktualität zu verschmelzen. *Zement* schildert die Geschichte Gleb Tschumalows, eines aus dem Bürgerkrieg heimgekehrten Kommunisten. Seine Frau, nun selbst kämpferische Kommunistin, hat sich der traditionellen Geschlechterrolle entfremdet, die beiden gehen auseinander. Tschumalow findet seinen alten Betrieb, ein Zementwerk, verrottet vor. In der Umgebung treiben die Weißen ihr Unwesen. Tschumalow gelingt es, Erfolge im Kampf gegen die Konterrevolution zu erringen, dem neuen sozialistischen Bürokratismus Schläge zu versetzen und die industrielle Produktion wieder in Gang zu bringen. Dieser Weg ist schmerzhaft und opferreich. Heiner Müller hält die Spannung zwischen dem Bewußtsein des im Sinne der Revolution Notwendigen und dem subjektiven Gefühl der Sinnlosigkeit durch, das all das Leid nicht nur bei dem bürgerlichen Ingenieur Kleist aufkommen läßt. Diese Spannung faßt er, an seine »antike Phase« anknüpfend, im mythologischen Bild. Für Kleist ist die Prometheus-Gestalt Sinnbild der Sinnlosigkeit:

> Sowjetmacht. Unser Werk. Revolution.
> Ein Mann tritt einen andern in den Staub
> Der Fuß wird müde und der Staub steht auf
> Der zweite tritt den ersten, weiter geht die
> Tretmühle der Geschichte. Revolution.
> Wir stehn an unsern Kaukasus geschmiedet
> Jeder. Die Adler scheißen auf uns und
> Ihr Kot sind unsre eignen Eingeweide
> Die sie uns ausziehn unser Leben lang.
> Ihre Sowjetmacht wird die Welt nicht ändern
> Tschumalow. Jeder Tag sieht wie der erste aus früh
> Dann wird es Mittag und dann kommt die Nacht. [103]

Tschumalow antwortet ihm, die Sowjetmacht (am Übergang zur »Neuen Ökonomischen Politik«) werde auch die bürgerliche Intelligenz zu integrieren wissen. Es folgt eine Prosapassage, als deren Sprecher Müller nach den Er-

fahrungen mit der Inszenierung am Berliner Ensemble eben den Bürgerlichen Kleist empfiehlt [104]: Der leidende Prometheus, Symbol der Bourgeoisie, wird gezeigt, wie er sich gegen die Befreiung durch Herakles, das Proletariat, sträubt, schließlich aber – befreit – triumphiert. Voller Ironie lautet der Schluß der eingelassenen Erzählung:»Prometheus arbeitete sich auf den Platz auf der Schulter seines Befreiers zurück und nahm die Haltung des Siegers ein, der auf schweißnassem Gaul dem Jubel der Bevölkerung entgegenreitet.« [105] Heiner Müller hat einem Werk, das den Kommunismus nicht als »Traum«, »sondern eine Arbeit, unsre« begreift [106], die Härte des Widerstandes und die Langwierigkeit und Gefährlichkeit des Weges einbeschrieben; er schlägt dadurch, an eigene Stücke, wie *Der Lohndrücker* und *Philoktet,* anknüpfend, eine Brücke von den heroischen Anfängen der Revolution bis zur Gegenwart. Die Schlußworte des Dramas, das »nicht von Milieu, sondern von Revolution« handelt, »nicht auf Ethnologie« ausgeht, sondern »auf (sozialistische) Integration« [107] – auch hierin knüpft Müller an die genannten eigenen Stücke an –, richten sich auch an das Publikum im Zuschauerraum, dem eben die Mühen der Revolution demonstriert wurden: »Im Namen der Werktätigen fordern wir euch auf, eure Kräfte der Sowjetrepublik zur Verfügung zu stellen.« [108]

3

Was Heiner Müller und, teilweise, Hacks, Lange, Braun von der sozialistischen Gebrauchsdramatik eines Hauser, Kleineidam oder Baierl unterscheidet, ist dies: daß sie den Weg zum Sozialismus nicht als harmonischen Prozeß, den nur Scheinkonflikte gefährden, zeigen, daß die Versöhnung von Individuum und Gesellschaft nicht als je schon vollzogen erscheint, daß die Spannung zwischen sozialistischer Realität und kommunistischer Utopie durchgehalten und die Notwendigkeit revolutionärer Gewalt nicht verschwiegen wird. Die Radikalität dieses dialektischen Ansatzes hatte für die kritischrealistischen Dramatiker Folgen, die wir nannten. Müller, Hacks, Lange, Braun: alle schreiben sie parteiliche – für den Sozialismus parteiergreifende – Literatur, doch keine Parteiliteratur; so mußte auch ihnen die Partei, nicht nur der Partei ihre dialektische Radikalität zum Problem werden.

Lange hat durch seinen Weggang zu verstehen gegeben, daß er es innerhalb der DDR nicht zu lösen vermag; er nimmt den Freiheitsspielraum eines kapitalistischen Staates in Anspruch, um – auch für das Publikum der DDR – sozialistische Kritik am Sozialismus zu üben. Sein Weg ist der zunehmender Einsicht in die Unvereinbarkeit einer kritisch-sozialistischen Schriftstellerposition mit dem Wahrheitsanspruch einer Partei, die den Spielraum der prinzipiell geforderten Kritik bestimmt. Die Empfindlichkeit der SED wird

besonders deutlich an ihren Reaktionen auf Darstellungen, welche die Partei nicht als die fortschrittliche, vorwärtstreibende Kraft zeigen, als die sie sich selbst versteht. Hierin gründete ja auch die Kritik an *Die Sorgen und die Macht* und an *Moritz Tassow,* die den zeitkritischen Hacks zum Verstummen brachte. Allzusehr unterschieden sich Max Fidorra *(Die Sorgen und die Macht),* Moritz Tassow oder auch Brauns Kipper Paul Bauch von jenem Musterbild eines DDR-Bürgers, wie es Plenzdorf in Charlottes Dieter zeichnete und das, mit weniger Reserve »widergespiegelt«, die sozialistische Trivialdramatik durchgeistert. Die Tatsache, daß Heiner Müller, der bedeutendste DDR-Dramatiker, 1974 zusammen mit Baierl und Hammel ausgezeichnet wurde, ist auch daraus zu erklären, daß er die Partei nie eigentlich negativ darstellte: Der Parteisekretär Schorn im *Lohndrücker,* selbst Odysseus in *Philoktet* und selbstverständlich Gleb Tschumalow in *Zement* sind nicht nur positive Gestalten, sondern auch entscheidende Handlungsträger. Gleichwohl hat die Partei verhindert, daß Müllers frühe *Geschichten aus der Produktion* und selbst der *Philoktet* Breitenwirkung erzielten, und nicht zufällig blieb *Traktor* über zehn Jahre Fragment. *Macbeth* war heftig umstritten [109], und auch mit den Bearbeitungen antiker Stoffe wurde Müller nicht zum erfolgreichen Autor. Immerhin gewährte man ihm einen Spielraum, in dem er zu einem sehr begrenzten Publikum von den Mühen des sozialistischen Aufbaus sprechen durfte. Worin gründet – umgekehrt – Müllers Geduld mit der Partei? *Philoktet* gibt darauf die Antwort: Troja (der Kapitalismus) muß fallen, bevor Neoptolemos (der Humanist) Odysseus (den kühlen Parteitaktiker) zum Kampf fordert. Vorerst und an erster Stelle wird Odysseus gebraucht.

Mit der Partei kommt Müller in der Einsicht überein, daß Gewalt und List, das heißt auch: Propaganda, notwendig sind, damit der Sozialismus realisiert werde. Von ihr unterscheidet er sich darin, daß er auf dem öffentlichen Aussprechen dieser Notwendigkeit insistiert, damit das Bewußtsein der Dialektik von Mittel und Zweck – Brecht: »um das Befehlen abzuschaffen [...] befehlen« [110] – nicht einer Identifizierung beider weiche. Diese Position führt Müller, implizit, zu einer doppelten Funktionsbestimmung auch der Literatur: Gerade *Philoktet,* eines seiner besten und schwierigsten Stücke, rechtfertigt unausgesprochen auch jene erfolgreiche sozialistische Gebrauchsdramatik, deren denkbar entferntesten Gegenpol es darstellt, – und es rechtfertigt die an ihm selbst verübte Zensur. Müller vertraut darauf, daß propagandistische Erziehung zum Sozialismus und kritische Radikalität, wie er sie – vielfach behindert – vertritt, in einen Zustand münden, in dem Propaganda, das heißt Bevormundung, nicht mehr nötig sein wird.

In eben diesem Punkt liegt die Differenz zwischen ihm und Biermann, der, nicht weniger unversöhnlich gegenüber dem Kapitalismus, auch den Sozialisten der DDR zuruft: »Nehmt euch die Freiheit, sonst kommt sie nie!« [111] Biermann setzt dem Optimismus Müllers die These entgegen, daß – nach

der zur Sicherung sozialistischer Produktionsverhältnisse notwendigen Gewalt – autoritäre Erziehung im und zum Sozialismus eine Unmöglichkeit sei, daß die Form der Vermittlung deren Substanz nicht unberührt lasse.

Die Permanenz sozialistischer Gebrauchsdramatik von der spätstalinistischen Ära, auf die sich Kipphardt satirisch bezog, bis hin zu Baierls preisgekrönter *Lachtaube,* deutet auf einen Zusammenhang hin, den Adorno/ Horkheimer in der »Dialektik der Aufklärung« mit äußerster Schärfe formulierten:

Die Propaganda manipuliert den Menschen; wo sie Freiheit schreit, widerspricht sie sich selbst. Verlogenheit ist unabtrennbar von ihr. Die Gemeinschaft der Lüge ist es, in der Führer und Geführte durch Propaganda sich zusammenfinden, auch wenn die Inhalte als solche richtig sind. Noch die Wahrheit wird ihr ein bloßes Mittel zum Zweck, Anhänger zu gewinnen, sie fälscht sie schon, indem sie sie in den Mund nimmt. Deshalb kennt wahre Resistenz keine Propaganda. Propaganda ist menschenfeindlich. Sie setzt voraus, daß der Grundsatz, Politik solle gemeinsamer Einsicht entspringen, bloß eine façon de parler sei. [112]

Adorno/Horkheimer zielen zunächst auf kapitalistische Warenwerbung und faschistische Demagogie. Von dieser unterscheidet sich die Gebrauchsdramatik der DDR deutlich dadurch, daß sie durchaus auch progressive Inhalte transportiert: die Aussöhnung mit den Russen, das Bündnis von bürgerlicher Intelligenz und Arbeiterklasse *(Am Ende der Nacht),* die Kritik an der Ideologisierung der leiblichen Mutterschaft *(Um neun an der Achterbahn)* oder die Problematisierung eines autoritären Führungsstils *(Die Lachtaube).* Gleichwohl gilt auch für sie, daß sie noch dort lügt, wo sie die Wahrheit sagt, weil Wahrheit ihr ein Mittel ist, die Harmonie des real Unversöhnten vorzugaukeln. Die sozialistische Gebrauchsdramatik übernimmt, wie auch immer transformiert, die von Brecht kritisierte Funktion des bürgerlichen Theaters: den Zuschauer seine widerspruchsvolle Realität vergessen zu lassen. Weil sie Propaganda ist, kann sie nicht überzeugen, sondern allenfalls punktuell überreden, und weil dies so ist, zeugt sie notwendig permanent neue Propaganda. Kipphardts Kritik an der sozialistischen Dramatik der frühen fünfziger Jahre hat noch für die Gegenwart Gültigkeit, wie andererseits die Einwände, die Gudrun Klatt und Therese Hörnigk gegen Müllers *Zement* vorbringen, nur das Echo jener Vorwürfe sind, die Brecht vor 25 Jahren wegen der Inszenierung der *Mutter Courage* am Berliner Ensemble zu hören bekam. [113]

In der DDR wird gutes, teilweise hervorragendes Theater gemacht, aber es wird, von wenigen Ausnahmen abgesehen, schwache Dramatik geschrieben. In einer seiner seltenen theoretischen Äußerungen hat Müller neben dieser Differenz auch die zwischen kritisch-dialektischer und sozialistischer Gebrauchsdramatik angesprochen:

Theater hat viele Funktionen: Repräsentation, Fest, Unterhaltung; wir haben viele Stücke, gute, mittlere, schlechte. Von der Spannung zwischen Bühne und Zuschauerraum, aus der allein Dramatik leben kann, wird es abhängen, ob wir eine Dramatik haben werden oder nicht. Die weltbekannte Perfektion unsrer Theaterkunst ging auf Kosten der Dramatik. Das Auseinanderfallen von Erfolg und Wirkung, im Theater des Kapitalismus die Norm, ist ein Krisensymptom im sozialistischen Theater, an Theatererfolgen der letzten Zeit ablesbar. Die folgenreichen Aufführungen waren, übrigens schon in der Hoch-Zeit des Berliner Ensembles [...], nicht die erfolgreichen. [...] Die Institutionen, die den kollektiven Lernprozeß zu organisieren hätten, die Formulierung von Ergebnissen, die Aufhebung von Erfahrungen in Produktion, verbrauchen ihre besten Kräfte für die Herstellung eines oberflächlichen Konsensus, der den Meinungsstreit beendet, bevor er begonnen hat, konträre Standpunkte nivelliert, bevor sie formuliert sind. (Der politische Konsens sollte, nach 23 Jahren DDR, das Selbstverständliche sein. Dieses Gemeinsame vorausgesetzt, wollen nicht alle das gleiche. [...]) [114]

Für Hegel war die Prognose, die Kunst werde sich zersetzen einerseits in die pure Wiedergabe dessen, was ist, andererseits in subjektive Spielerei [115], eingelassen in die heitere Gewißheit ihrer Aufhebung im philosophischen Denken. An die Stelle des idealistisch konzipierten Weltgeistes setzte der Marxismus die revolutionäre Praxis, unter welche er, wo er die Macht erlangt hatte, auch die Kunst subsumierte. Deren Permanenz aber, gern aus bürgerlichen Bewußtseinsrelikten erklärt, ist nichts anderes als Indiz der nicht nur für die Menschheit insgesamt, sondern für das sozialistische Lager selbst noch ausstehenden Versöhnung.

Wenn die von Hegel vorhergesagte Auflösung der Kunst sich mitnichten vollzog, so stellt sich im Rückblick der Modus, den er für jenen Prozeß vorhersah, als geniale Antizipation der Entwicklung dar, welche die moderne Kunst nahm. Die Bestimmung der »Auflösung der romantischen Kunstform« [116] kann ohne Gewaltsamkeit gelesen werden als Beschreibung einer die bürgerliche Literatur spätestens seit Zola und Mallarmé kennzeichnenden Dichotomie. Im Insistieren einerseits auf dem – tendenziell – interpretativ nicht mehr angeeigneten Dokument (Naturalismus), andererseits auf dem hermetischen Arrangement prinzipiell beliebiger Gegenstände (Symbolismus) treten Dingwelt und Ich, pure Reproduktion und artistisches Spiel anscheinend unversöhnlich auseinander. Nur weil er die traditionelle Romanform zugunsten eines der »Odyssee« entlehnten Kompositionsprinzips sprengte, hat Joyce im *Ulysses* beide Momente zu vereinen gewußt; nach ihm entfalten sie sich vollends zu unvermittelter Isoliertheit: Der kontingenten Dingwelt in den Werken Robbe-Grillets antworten die »Tropismen« einer belanglosen Subjektivität (Nathalie Sarraute), der Dokumentarliteratur der sechziger Jahre die zunehmende Hermetik des Œuvres von Paul Celan.

Indem die moderne Kunst freilich jenes Auseinanderfallen von Ich und Welt, deren problematisches Gegeneinander Formgesetz sowohl des klassischen Romans wie des klassischen Dramas war, reflektiert, hebt sie entschieden ab

von der Trivialität verlogener Faktizität und bloßen Meinens. Nur noch in der Subliteratur, dem Abhub bürgerlicher Formensprache, finden sich Ich und Welt aufs schönste vereint. So steht in den kapitalistischen Staaten einer Trivialliteratur, die, in ideologischer Tarnung, den Massen das, was der Fall ist, als das Vernünftige preist, eine Literatur für winzige Minderheiten gegenüber, die – von Manipulation und dem Kalkül des Marktes an den Rand gedrängt – das Bewußtsein jenes Bruches wachzuhalten versucht.

»Das dramatische Individuum bricht selber die Frucht seiner eigenen Taten«, hatte Hegel in der »Ästhetik« formuliert [117]; begrifflich gefaßt, hieß dies: »Das Drama zerfällt nicht in ein lyrisches Inneres, dem Äußeren gegenüber, sondern stellt ein Inneres und *dessen* äußere Realisierung dar.« [118] Gerade am Drama, der »höchsten Stufe der Poesie und der Kunst überhaupt« [119], vollzog sich jene von Hegel prognostizierte Auflösung der spannungsvollen Einheit von Ich und Welt. Wie Szondi nachwies, sind der Lyrismus Čechoỹs, die Zeitgestaltung im analytischen Drama Ibsens und Inkonsistenzen der Form im sozialen Drama Hauptmanns frühe Stationen in diesem Prozeß [120]; an dessen vorläufigem Ende steht der Verzicht auf jegliche Handlung und die systematische Negation der traditionellen Bühnenfiktionen in Handkes *Publikumsbeschimpfung*.

Brechts epischem bzw. dialektischem Theater lag die Intention zugrunde, die Illusion aufzubrechen, die Menschen seien ohnmächtig gegenüber den Zwängen des über sie verfügenden kapitalistischen Profitinteresses. Illusionszerstörung in seinem Sinne zielte nicht auf kontemplative Einsicht, sondern auf praktisch verändernde Vernunft. Wenn Brecht in den fünfziger Jahren Abstriche an seiner Theorie machte, so mit Rücksicht auf das damals politisch Mögliche bzw. Notwendige – nicht, weil er meinte, die Abschaffung kapitalistischer Produktionsverhältnisse werde, prästabiliert-harmonisch, den neuen Menschen bringen. »Wir sind nicht weit genug«, hatte er während der *Katzgraben*-Inszenierung auf die Frage geantwortet, warum er nicht »mit eigentlichen Verfremdungen« arbeite, wie er sie im *Kleinen Organon* angeraten hatte. [121] Was demgegenüber die in der DDR erfolgreiche DDR-Dramatik zur Trivialdramatik macht, ist nicht nur, daß sie die Radikalität des Brechtschen Fragens nicht für die Entwicklung sozialistischen Bewußtseins fruchtbar macht, sondern daß sie die Einsicht in die Vorläufigkeit des Erreichten, sofern sie sich diese überhaupt bewahrt hat, fast ausschließlich in Termini ökonomischer Effizienz faßt. Trivial ist die Erfolgsdramatik der DDR auch, weil sie, wenngleich gelegentlich mit der Wahrheit als Mittel, ihre Adressaten illusioniert. Dies tut sie mit Hilfe einer dramatischen Formensprache, welche den handelnden Menschen in den Mittelpunkt stellt, einer Formensprache, als deren organisierendes Prinzip Hegel genannt hatte, das dramatische Individuum bräche die Frucht seiner eigenen Taten. Das den Bürgern der DDR in der Realität Verordnete erscheint in der trivialdramatur-

gischen Ideologie als das, was sie, mit glühendem Eifer und allenfalls sprachlos, eh schon wünschten.

Diese Legitimationsfigur erklärt die Ängstlichkeit, mit welcher die Kulturpolitik der DDR nicht nur die entwickeltere künstlerische Formensprache der bürgerlichen Moderne seit Kafka, Proust und Joyce ablehnt, sondern selbst den Lyrismus eines kommunistischen Dramatikers wie Alfred Matusche [122], und warum sie andererseits das westliche Dokumentartheater wegen der antikapitalistischen Inhalte zwar begrüßt, wegen seiner Form aber bemängelt, die Einsicht in die progressiven Tendenzen der Geschichte verhindere. [123] Das bevormundende Beharren auf der bürgerlichen Formensprache des 19. Jahrhunderts ist die ästhetische Konsequenz einer Politik, deren sozialistischer Anspruch vorerst durch kaum mehr als durch die Vergesellschaftung der Produktionsmittel eingelöst wurde.

Die Dramatik der DDR zeigt, daß nicht nur im kapitalistischen Westen einer trivialen Massenliteratur Literatur für eine Elite gegenübersteht. Zwar wird diese Korrespondenz durch Differenzen des Gehalts wie auch der Publikumsstruktur eingeschränkt, dennoch ist sie so evident, daß ein DDR-Autor wie Hacks sie, wenngleich verhüllt, als selbstverständlich voraussetzt:»Von manchen Stellen unseres Landes wird die wunderliche Forderung erhoben, daß die Kunst eine Kunst für das ganze Volk sein solle. Das ist die Forderung nach einer homogenen Kunst für eine homogene Bevölkerung, die Forderung nach den abgeschafften Widersprüchen. Das heißt kurzum, daß das Ende der Kunst und das Ende der menschlichen Entwicklung erreicht sei (denn es gibt doch keine Entwicklung, außer in Widersprüchen). Nun, jeder sieht, daß das Unsinn ist. Es muß natürlich Parteiungen geben, auch Geschmacksparteiungen.«[124]Hacks' ästhetizistischer Publikumskonzeption setzt Müller eine radikal kritische entgegen:»eine Funktion von Theater ist [...], daß es das Publikum teilt und die Bedürfnisse kritisiert.« [125] Es geht um einen taktisch limitierten und um einen radikalen Wahrheitsbegriff sowie um deren jeweilige Träger. Das auf das äußerste gespannte Verhältnis beider Begriffe von Wahrheit erklärt, warum Müller ebenso wie Hacks – im Unterschied zu einem westlich avantgardistischen Dramatiker wie Beckett – seine Stücke sehr häufig auf der Königsebene situiert; und sie erklärt die geheime Faszination, die Kafka nicht nur auf Lukács ausübt [126], und auch jenes Operieren *am Rande* von Sinnlosigkeit und Verzweiflung, das aus *Philoktet,* aus *Macbeth,* aus *Zement* spricht.

4

Wer heute über das Drama der DDR schreibt, kann sich auf eine Reihe teils materialreicher, teils interpretatorisch wichtiger Arbeiten stützen, über die

er seinen Leser zumal dann genauer zu informieren schuldig ist, wenn ihm selbst nur begrenzter Raum zur Verfügung steht. Diese notwendige Information zu geben, versuche ich im folgenden. H. *Kersten,* Theater und Theaterpolitik in der DDR, in: Theater hinter dem ›Eisernen Vorhang‹, Basel ... 1964, S. 13–57: Belegt wichtige Etappen der kulturpolitischen Entwicklung der DDR. Der »Entdogmatisierungsprozeß auf dem Gebiet der Dramatik« sei »gegenüber anderen kulturellen Bereichen zurückgeblieben« (S. 40). Resümee: »Die Fixierung der Theater auf die Erfüllung einer politisch-erzieherischen Funktion führt da teilweise zu großen künstlerischen Leistungen, wo diese Aufgabe in keinem engen, tagespolitisch gebundenen Sinne verstanden wird und sich die Künstler aus eigener Überzeugung damit identifizieren. Diese Festlegung erweist sich immer dann als Hemmnis für die Entwicklung des Theaterlebens, wenn sie Dogmatikern den Vorwand liefert, neue Formen und Inhalte zu unterdrücken oder thematisch vermeintlich Nützlichem, aber künstlerisch Mißratenem die Bühne zu öffnen.« (S. 57)

K. *Völker,* Drama und Dramaturgie in der DDR, in: Theater hinter dem ›Eisernen Vorhang‹, S. 59–87: Wertet Baierl eher negativ, die Haltung gegenüber Hacks ist ambivalent, Müller wird positiv herausgestellt. »Ungeheuer groß ist die Zahl der marxistischen Vulgarisatoren, Demagogen und Dogmatiker, die in Ermangelung von Talent kulturpolitische Aufträge erfüllen und die begabten Künstler reglementieren wollen.« (S. 83) »Die größte Gefahr für das Theater der DDR sehe ich im kleinbürgerlichen Arrangement.« (S. 84)

E. *Wendt,* Dramatik im Osten, in: H. Rischbieter und E. Wendt, Deutsche Dramatik in West und Ost, Velber bei Hannover 1965, S. 73–128: Hochschätzung des Hacks der beiden zeitkritischen Stücke, eher kritisch gegenüber Baierl, relativ sprachlos vor Müllers Werk, das er in moralisierendem Vokabular zu fassen versucht. Weist auf Hacks' und Müllers Wendung zur Reprise tradierter Stoffe hin. Nicht selten bricht ein Unterton hämisch-absprechender Kritik insbesondere gegenüber der Literatur des Bitterfelder Weges durch; über Horst Salomons »Katzengold« z. B.: »Dies Stück schrieb die Ideologische Kommission.« (S. 94)

W. *Mittenzwei,* Gestaltung und Gestalten im modernen Drama. Zur Technik des Figurenaufbaus in der sozialistischen und spätbürgerlichen Dramatik, Berlin und Weimar 1965, ²1969 (hiernach zitiert): Wurde »im Oktober 1964 als Habilitationsschrift vor dem Wissenschaftlichen Rat des Lehrstuhls Theorie und Geschichte der Literatur und Kunst am Institut für Gesellschaftswissenschaften beim ZK der SED verteidigt« (S. 9). Als Information über das DDR-Drama unbrauchbar, da, von Brecht und Friedrich Wolf abgesehen, nur Baierl, Helmut Sakowski und Rolf Schneider beachtet werden. Sehr wichtig hingegen wegen der These, das sozialistische Drama zeige den Menschen als ein sich änderndes und veränderndes Wesen, die spätbürgerliche Dramatik

hingegen verfalle in nihilistischen Fatalismus. Zugrunde liegt die Unterscheidung zwischen antagonistischen und nicht-antagonistischen Widersprüchen. Besser als über das Inhaltsverzeichnis über das Sachregister zu erschließen. H. *Kähler*, Gegenwart auf der Bühne. Die sozialistische Wirklichkeit in den Bühnenstücken der DDR von 1956–1963/4, hrsg. vom Institut für Gesellschaftswissenschaften beim ZK der SED, Berlin (DDR) 1966: Erste umfangreiche Darstellung der DDR-Dramatik aus DDR-Sicht. Orientiert sich stark an den kulturpolitischen Zäsuren. Das »didaktische Theater« (»Lohndrücker«, »Korrektur«, »Feststellung«, »Die Sorgen und die Macht«) erscheint als bloßes »Präludium« (S. 17) des Bitterfelder Weges. Sakowskis »Steine im Weg« und Baierls »Frau Flinz« werden als bedeutendste dramatische Gestaltungen der sozialistischen Gegenwart bis zum Jahre 1963 hervorgehoben (S. 158). Was das theoretische Instrumentarium betrifft, ein Buch über die Schwierigkeiten mit den Widersprüchen: *»Die ästhetische Qualität der Wirklichkeit ist die objektive Grundlage der ästhetischen Qualität des Kunstwerks.«* (S. 122 f.)

J. *Burkhardt:* Die Besuchersituation in den Theatern der DDR. Studie, in: Theater hier und heute, Berlin (DDR) 1968, S. 213–321: Die Studie wurde durch den kontinuierlichen Zuschauerrückgang seit der Spielzeit 1956/57 veranlaßt. »Probleme der künstlerischen Qualität« spricht der Verfasser, von Andeutungen abgesehen, ebensowenig an wie Fragen der Spielplanpolitik. »Die [...] Studie befaßt sich ausschließlich mit dem Wirkungsumfang des Theaters in unserer Republik.« (S. 215) Auf umfangreichem Zahlenmaterial basierend, werden folgende Komplexe abgehandelt: »Theaterbesucher in den RGW-Ländern«, »Besucherentwicklung in der DDR«, »Besucherentwicklung in den einzelnen Bezirken der DDR«, »Analyse der Besuchersituation in den einzelnen Theatern der DDR«, »Theaterbesucher nach Spielgattungen«, »Anrechtsbesucher« (unter diesem Titel auch die »soziale Struktur der Anrechtsbesucher« und »Probleme der Altersstruktur«).

Theater-Bilanz 1945–1969. Eine Bilddokumentation über die Bühnen der Deutschen Demokratischen Republik, hrsg. im Auftrag des Verbandes der Theaterschaffenden der DDR von Ch. Funke ..., Berlin (DDR) 1971: Das einleitende Kapitel, »Die Grundlagen einer Bilanz«, ist als resümierende Selbstdarstellung nützlich. Kurze Texte mit Bildmaterial verbindend, stellt der Band anschließend die Entwicklung der wichtigsten DDR-Theater dar; sehr kurze Abschnitte sind den kleinen Bühnen von Anklam bis Zwickau, dem Kinder- und Jugendtheater sowie dem Arbeitertheater gewidmet. Wichtige Informationen insbesondere über die jeweiligen Intendanzen der großen Häuser, die Spielplantendenzen, die großen Erfolge.

Th. *Koebner*, Dramatik und Dramaturgie seit 1945, in: Tendenzen der deutschen Literatur seit 1945, hrsg. von Th. K., Stuttgart 1971, S. 348–461: Gesamtdarstellung des deutschsprachigen Dramas nach dem zweiten Welt-

krieg. Die DDR-Dramatik wird nur beiläufig behandelt, doch finden sich interessante Zuordnungen zu westlichen Entwicklungen. Wichtig die Abschnitte »Brechts anti-aristotelisches Theater und seine Folgen«, »Travestie der Heldenmythen« und »Die Besserungskomödie«. Müllers »Philoktet« wird in die Nähe des absurden Theaters gerückt (S. 411).

K. *Franke,* Die Literatur der Deutschen Demokratischen Republik, München und Zürich 1971: Widmet einen umfangreichen Teil der Dramatik, gliedert aber zu schematisch in »Die erste Generation«, »Die zweite Generation«, »Die dritte Generation« und gibt jeweils nur selten mehr als Inhaltsangaben der einzelnen Stücke. Die Arbeit stellt eine umfangreiche Stoffsammlung dar, als solche ist sie von beträchtlichem Nutzen.

W. *Brettschneider,* Zwischen literarischer Autonomie und Staatsdienst. Die Literatur in der DDR, Berlin (West) 1972: Das Drama wird in einem kurzen Kapitel behandelt (S. 144–168); dessen Untergliederung: »Stücke der Affirmation«, »Stücke der dialektischen Kritik«, »Peter Hacks, Heiner Müller und der sozialistische Klassizismus«. Der Verfasser geht von der »relativen Schwäche des Dramas in der DDR« (S. 145) aus, die er unverständlicherweise auch auf die Autorität Brechts zurückführt. Im Anhang ein brauchbares Verzeichnis von Hilfsmitteln für die Arbeit mit DDR-Literatur.

Literatur der DDR in Einzeldarstellungen, hrsg. von H. J. Geerdts, Stuttgart 1972: DDR-Wissenschaftler charakterisieren in kurzen Monographien DDR-Schriftsteller, darunter auch einige Dramatiker. Im Anhang jeweils biobibliographische Angaben. Die Bevorzugung von Stückeschreibern wie Sakowski und Hammel ist offensichtlich, doch finden sich auch Artikel über Braun und Hacks. Müller wird nicht dargestellt, von Biermann zu schweigen.

Lexikon deutschsprachiger Schriftsteller von den Anfängen bis zur Gegenwart, 2 Bde., Leipzig ²1972: Umfangreiches Nachschlagewerk, das rasch auch über wichtige DDR-Dramatiker informiert und die offizielle Einschätzung, mehr oder weniger deutlich, wiedergibt. Über »Frau Flinz«: »In diesem trockenen Didaktik fernstehenden Stück gelang es [...], wesentliche Entwicklungstendenzen der sozialistischen Gegenwart dialektisch zu erfassen.« (I, 40) Hacks' beiden Zeitstücken wird »unzureichender politischer Wirklichkeitssinn« vorgehalten (I, 308). Verharmlosend heißt es über »Philoktet«, das Stück stelle »eine entmythologisierende, Humanität und Barbarei konfrontierende Neufassung des Dramas von Sophokles« dar (II, 113).

F. J. *Raddatz,* Traditionen und Tendenzen. Materialien zur Literatur der DDR, Frankfurt a. M. 1972: Die bislang umfangreichste Gesamtdarstellung der DDR-Literatur. Der Verfasser gibt schon in der Proportionierung der Hauptteile »Lyrik«, »Prosa«, »Drama« (S. 401–462) zu erkennen, daß er die Dramatik der DDR für vergleichsweise weniger wichtig hält. Biographien, Bibliographien und vor allem ein umfangreicher Anmerkungsapparat vermitteln Basis- und Hintergrundinformationen. R. gibt einleitend eine Einschät-

zung des DDR-Theaters als gesellschaftliche Institution; unter dem Titel »Sozialistische Klassik – die ›Große Figur‹« behandelt er Hacks, Baierl, Lange, Hans Pfeiffer, Braun und Müller. Äußerst kritisch wertet er die »Gebrauchsdramatik« (S. 587, Anm. 10); Rainer Kerndl sei »Verfasser unsäglicher sozialistischer Frohsinnsspiele« (S. 410), Baierls »Frau Flinz« nennt R. eine »plakatplatte Komödie« (S. 432). Die Darstellung leidet unter mangelnder Systematik, auf rein stoffsammelnde Teile folgen oft wichtige Bemerkungen, deren aphoristische Kürze eine Überprüfung erschwert.

Schauspielführer in drei Bänden, Bd. 2 Deutsche Dramatik, Berlin (DDR) [6]1972: Stellt im letzten Teil die Dramatik der DDR dar (S. 683–843). Den Inhaltsangaben sind wertende Charakteristika des jeweiligen Autors vorangestellt. Die Auswahl richtet »sich vorwiegend nach dem Kriterium der heutigen Spielbarkeit« (S. 5). Diesem Kriterium genügte, mit Ausnahme von »Lohndrücker« und »Korrektur«, kein Werk von Müller. Braun ist überhaupt nicht vertreten, nicht eine einzige Adaption von Hacks wird dargestellt. Hingegen unterrichtet der Band recht gründlich über die Dramatik eines Kerndl, einer Hedda Zinner usw. Kipphardt erscheint unter der Rubrik »Westdeutsche Dramatik«.

Theater der Zeitenwende. Zur Geschichte des Dramas und des Schauspieltheaters in der Deutschen Demokratischen Republik, 2 Bde., Berlin (DDR) 1972: Verfasser ist eine Forschungsgruppe unter Leitung von W. Mittenzwei, die Arbeit entstand am »Institut für Gesellschaftswissenschaften beim ZK der SED Berlin, Lehrstuhl Kunst- und Kulturwissenschaften«. Ausführliche, gut dokumentierte Darstellung mit harmonisierender Tendenz, z. B. in der Abhandlung der Stanislavskij-Brecht-Diskussion. Gründlich dargestellt wird die Rezeption des klassischen Erbes und der ausländischen Dramatik auf den Bühnen der DDR. Ausgezeichnet teilweise, wie herausragende Inszenierungen vergegenwärtigt werden. Gute Analysen des Zusammenhangs zwischen Spielplan- bzw. Inszenierungstendenzen und politischer Entwicklung. Die Grobgliederung orientiert sich an der Periodisierung der eigenen Geschichte, welche man in der DDR heute vornimmt: Erster Teil 1945–1949 (antifaschistisch-demokratische Ordnung), 1949–1956 (Schaffung der Grundlagen des Sozialismus), 1956–1962 (Ausbau der sozialistischen Produktionsverhältnisse), 1963—1968 (Entwicklung des Sozialismus auf seinen eigenen Grundlagen). Wichtig ist das Insistieren auf der Erziehungsfunktion des Theaters, womit eine Hochschätzung der – natürlich nicht unter diesem Begriff erscheinenden – Gebrauchsdramatik einhergeht und letztlich der Versuch, die Entwicklung der Literatur im Sinne der Leitungstätigkeit an die Direktiven der SED zu binden.

L. *Pfelling,* Alltag und Festtag Theater, Berlin (DDR) 1973: Kurze Schrift, die als erste Information über die gegenwärtige theaterpolitische Konzeption in der DDR nützlich ist; wendet sich »an alle Werktätigen, insbesondere aber an die Theaterbeauftragten und Kulturfunktionäre« (S. 3).

B. *Greiner,* Von der Allegorie zur Idylle: Die Literatur der Arbeitswelt in der DDR, Heidelberg 1974: Stellt die Abfolge dreier literaturtheoretischer Modelle dar:»das stalinistische Modell des sozialistischen Realismus«,»das literarische Modell des ›Bitterfelder Weges‹«,»das Modell einer Literatur der ›entwickelten sozialistischen Gesellschaft‹«. Als Textbeispiele werden u. a. Müllers »Lohndrücker« (im Zusammenhang mit Eduard ́Claudius' »Menschen an unserer Seite« und Brechts Büsching-Projekt) sowie »Der Bau« und Hacks' »Die Sorge und die Macht« herangezogen. Über diese beiden letzten Stücke:»Beide Texte zeigen das Drama der Verständigung über die Realität zugespitzt zur Konfrontation wahrer sozialistischer bzw. sozialistisch wahrer Rede mit gesellschaftlich wirksamer, aber verlogener Rede.« (S. 154).

W. *Schivelbusch,* Sozialistisches Drama nach Brecht. Drei Modelle: Peter Hacks – Heiner Müller – Hartmut Lange, Darmstadt und Neuwied 1974: Wichtigste Arbeit zum Gegenstand mit teilweise hervorragenden Interpretationen schwieriger Stücke von Hacks, Müller und Lange. Einleitende Abschnitte über »Brechts dramatische Produktion in der DDR« und den »Aufbau des Sozialismus und die Dialektik«. Schlußteil gilt der positiv beantworteten Frage:»Gibt es eine kommunistische Tragödie?« Über Baierl, der prototypisch für die affirmative Dramatik genannt wird:»Die große Übereinstimmung wird mit Scheinwidersprüchen ›verfremdet‹, damit sie nicht gar so offen und naiv als Harmonie erscheine« (S. 50). Das Verhältnis von kritischer und affirmativer Dramatik, die er im übrigen ausklammert, bestimmt Schivelbusch:»Die harmonistische Dramatik *reproduziert* die Anschauung von der sozialistischen Gesellschaft als einer im wesentlichen widerspruchsfreien, harmonischen usw. Gesellschaft; die dialektische Dramatik *kritisiert* diese Anschauung. Allgemeiner gesagt, die harmonische Dramatik reproduziert das Erbe der stalinistischen Vergangenheit; die dialektische Dramatik kritisiert es.« (S. 202)

Anmerkungen und Nachweise

1 Theater der Zeit 1954, H. 5, S. 4 f.
2 Theater der Zeit 1974, H. 11, S. 3.
3 H. D. *Mäde* und U. *Püschel* über ihre praktischen und theoretischen Theatererfahrungen in Berlin, Karl-Marx-Stadt und Dresden beim Entwickeln und Erproben einer Dramaturgie des Positiven, Berlin (DDR) 1973.

4 Vgl. M. *Jäger*, »Nicht traurig, aber ungünstig«. Brecht und sein Theater im schwierigen Milieu der DDR, in: M. J., Sozialliteraten. Funktion und Selbstverständnis der Schriftsteller in der DDR, Düsseldorf 1973, S. 151–179.
5 B. *Brecht*, Gesammelte Werke, Frankfurt/Main 1967, Bd. 16, S. 675.
6 Ebd. S. 661.
7 Ebd. S. 682.
8 Ebd. S. 869.
9 Ebd. S. 700.
10 Ebd. S. 707.
11 Ebd. S. 922.
12 Ebd. S. 926.
13 Ebd. S. 941.
14 E. *Strittmatter*, Katzgraben. Szenen aus dem Bauernleben, Berlin (DDR) 1955.
15 Gesammelte Werke, Bd. 16, S. 708.
16 Vgl. dazu u. a. die im vierten Teil dieses Aufsatzes kommentierten Arbeiten von Greiner und Schivelbusch.
17 F. *Wolf*, Gesammelte Werke in sechzehn Bänden, Berlin (DDR) 1960, Bd. 6, S. 195–281.
18 Strittmatter schrieb später noch ein »Nachspiel«, «Katzgraben 1958«.
19 Katzgraben, S. 23.
20 Gesammelte Werke, Bd. 16, S. 833.
21 Ebd. S. 779.
22 Ebd. S. 812.
23 Ebd. S. 784.
24 Ebd. S. 800.
25 Ebd. S. 798.
26 Ebd. S. 835.
27 Vgl. außer *Mäde/Püschel*, Dramaturgie des Positiven, u. a. die im vierten Teil dieses Aufsatzes kommentierten Arbeiten von Mittenzwei und Kähler.
28 In: P. *Hacks*, Fünf Stücke, Frankfurt a. M. 1965, S. 299–382.
29 In: H. *Müller*, Geschichten aus der Produktion 1, Berlin (West) 1974, S. 85–136.
30 Artikel »Wahrheit«, in: Marxistisch-leninistisches Wörterbuch der Philosophie, hrsg. von G. *Klaus* und M. *Buhr*, Reinbek 1972, S. 1132–1134.
31 In: Sozialistische Dramatik. Autoren der Deutschen Demokratischen Republik, Berlin (DDR), S. 37–104.
32 Ebd. S. 104.
33 Ebd. S. 69.
34 Theater in der Zeitenwende. Zur Geschichte des Dramas und des Schauspieltheaters in der Deutschen Demokratischen Republik, 2 Bde., Berlin (DDR) 1972, Bd. 1, S. 251.
35 Der Band Sozialistische Dramatik enthält außer »Am Ende der Nacht« folgende Texte: »Der Regenwettermann« (Alfred Matusche), »Die Holländerbraut« (Strittmatter), »Der Lohndrücker« (Müller), »Die Feststellung« (Helmut Baierl), »Steine im Weg« (Helmut Sakowski), »Seine Kinder« (Rainer Kerndl), »Terra incognita« (Kuba), »Um neun an der Achterbahn« (Claus Hammel), »Von Riesen und Menschen« (Horst Kleineidam).
36 Theater in der Zeitenwende, Bd. 1, S. 253.
37 Walter Ulbricht: »Auf dem Gebiete des Schauspiels ist es notwendig, die bedeutenden Werke unserer Klassiker realistisch aufzuführen, aber zugleich neue Stücke zu inszenieren, die das neue Leben des demokratischen und fortschrittlichen Deutschlands zeigen. Diese Schauspiele sollen helfen, die Charaktere der

neuen Menschen unserer Zeit dem Volke nahezubringen und auf diese Weise eine große erzieherische Aufgabe zu erfüllen.« (Zitiert nach: Theater in der Zeitenwende, Bd. 1, S. 208)

38 In: H. *Kipphardt,* Stücke 1, Frankfurt a. M. 1973, S. 7–80.
39 Ebd. S. 11.
40 Ebd. S. 9.
41 In: P. *Hacks,* Stücke, Leipzig 1972, S. 125–193.
42 P. *Hacks,* Das Poetische. Ansätze zu einer postrevolutionären Dramaturgie, Frankfurt a. M. 1972, S. 89.
43 In: Literatur der DDR in Einzeldarstellungen, hrsg. von H. J. *Geerdts,* Stuttgart 1972, S. 463 f.
44 W. *Schivelbusch,* Sozialistisches Drama nach Brecht. Drei Modelle: Peter Hacks – Heiner Müller – Hartmut Lange, Darmstadt und Neuwied 1974, S. 71.
45 In: H. *Müller,* Geschichten aus der Produktion 2, Berlin (West) 1974, S. 9–24.
46 Ebd. S. 23.
47 Ebd. S. 16.
48 Ebd. S. 18.
49 Ebd. S. 20.
50 Ebd. S. 21.
51 Ebd. S. 21.
52 Jetzt in: Geschichte aus der Produktion 1, S. 15–44.
53 Ebd. S. 30.
54 Theater der Zeit 1958, H. 5, S. 34.
55 In: Geschichten aus der Produktion 1, S. 47–59 (1. Fassung), S. 67–80 (2. Fassung).
56 Theater der Zeit 1958, H. 10, S. 43.
57 Theater in der Zeitenwende, Bd. 2, S. 427, Anm. 29.
58 Jetzt in: H. *Baierl,* Stücke, Berlin (DDR) 1969, S. 5–38 (»Die Feststellung«), S. 39–120 (»Frau Flinz«).
59 Jetzt in: H. *Lange,* Theaterstücke 1960–72, Reinbek 1973, S. 15–42 (»Senftenberger Erzählungen«), S. 43–90 (»Marski«).
60 In: P. *Hacks,* Vier Komödien, Frankfurt a. M. 1971, S. 5–115.
61 Zur Textlage vgl. *Schivelbusch,* Sozialistisches Drama nach Brecht, S. 249 f.
62 P. *Hacks,* Das Poetische, S. 89.
63 In: Vier Komödien, S. 281f.; auch in: Theater heute 1970, H. 5, S. 41–50.
64 In: Theaterstücke 1960–72, S. 123–140 (»Herakles«), S. 235–276 (»Aias«).
65 H. *Müller,* Philoktet. Herakles 5, Frankfurt a. M. 1966, S. 7–55.
66 H. *Müller,* Ödipus Tyrann. Nach Hölderlin, Berlin und Weimar 1969.
67 In: Theater heute 1972, H. 6, S. 37–47.
68 W. *Biermann,* Der Dra-Dra. Die große Drachentöterschau. In acht Akten mit Musik, Berlin (West) 1970.
69 Zum ersten Band vgl. Anm. 35. Der zweite, »Neue Stücke«. Autoren der Deutschen Demokratischen Republik, Berlin (DDR) 1971, enthält: »Der Herr Schmidt« (Günther Rücker), »Der lange Weg zu Lenin« (Baierl), »Regina B. – Ein Tag in ihrem Leben« (Siegfried Pfaff), »Zeitgenossen« (Armin Stolper), »Morgen kommt der Schornsteinfeger« (Claus Hammel), »Ich bin einem Mädchen begegnet« (Rainer Kerndl), »Freunde« (Braun), »Ein Lorbaß« (Horst Salomon), »Der Abiturmann« (Arne Leonhardt), »Umwege« (Paul Gratzik).
70 Sozialistische Dramatik, S. 576.
71 Ebd. S. 569. S. 618: »Riesen an Leidenschaft und Denkkraft [...] brauchen wir. Nicht nur 17 Millionen. Drei Milliarden brauchen wir. Wir lassen keinen aus.«
72 Ebd. S. 600.

73 Protagonist von Volker Brauns Stück »Die Kipper«, das in einer früheren Fassung »Kipper Paul Bauch« hieß. Text: V. *Braun,* Die Kipper. Schauspiel, Berlin und Weimar 1972.
74 Ebd. S. 91.
75 In: Stücke, S. 161–234.
76 In: Stücke, S. 195–249.
77 P. *Hacks,* Zwei Bearbeitungen, Frankfurt a. M. 1963, S. 5–70.
78 In: Vier Komödien, S. 209–280; auch in: Theater heute 1968, H. 3.
79 Vier Komödien, S. 115.
80 Ebd. S. 115.
81 Vgl. die harmonisierende Darstellung in: Theater in der Zeitenwende, Bd. 2, S. 259–263.
82 Philoktet. Herakles 5, S. 9.
83 Ebd. S. 48.
84 Ebd. S. 44.
85 Ebd. S. 45.
86 Ebd. S. 17.
87 Ebd. S. 51.
88 W. *Mittenzwei:* Eine alte Fabel, neu erzählt, in: Sinn und Form 1965, H. 6, S. 948–956.
89 Programmheft der Wiesbadener Aufführung des »Dra-Dra« in der Spielzeit 1970/1971, S. 334 f.
90 Ebd. S. 334.
91 Ebd. S. 336.
92 H. *Kant,* Die Aula. Bühnenfassung des Landestheaters Halle, in: Neue sozialistische Dramatik 49, S. 1–16 (= Beilage zu »Theater der Zeit« 1968, H. 19).
93 In: Spectaculum 20, Frankfurt a. M. 1974, S. 237–283.
94 Ebd. S. 259.
95 Ebd. S. 245.
96 Auffallend stark sind sie in dem Band »Neue Stücke« vertreten.
97 In: Geschichten aus der Produktion 2, S. 65–132.
98 In: Theater der Zeit 1974, H. 9, S. 51–64.
99 Ebd. S. 60.
100 Ebd. S. 61.
101 In: Neue Stücke, S. 5–60.
102 Ebd. S. 61–102.
103 Geschichten aus der Produktion 2, S. 83.
104 Ebd. S. 133.
105 Ebd. S. 86.
106 Ebd. S. 127.
107 Ebd. S. 133.
108 Ebd. S. 132.
109 W. *Harich,* Der entlaufene Dingo, Das vergessene Floß. Aus Anlaß der »Macbeth«-Bearbeitung von Heiner Müller, in: Literaturmagazin 1, hrsg. von H. Ch. *Buch,* Reinbek 1973, S. 88–122.
110 Gesammelte Werke, Bd. 5, S. 2170 (»Die Tage der Commune«).
111 W. *Biermann,* Für meine Genossen. Hetzlieder, Balladen, Gedichte, Berlin (West) 1972, S. 91.
112 M. *Horkheimer* und Th. W. *Adorno,* Dialektik der Aufklärung. Philosophische Fragmente, Frankfurt a. M. 1969, S. 272.
113 Vgl. die beschönigende Darstellung in: Theater in der Zeitenwende, Bd. 1, S. 188 ff.

114 Theater der Zeit 1972, H. 10, S. 9.
115 G. W. F. *Hegel,* Ästhetik, hrsg. von F. *Bassenge,* 2 Bde., Frankfurt a. M. o. J.,
 Bd. 1, S. 551.
116 Ebd. S. 568 ff.
117 *Hegel,* Ästhetik, Bd. 2, S. 516.
118 Ebd. S. 515.
119 Ebd. S. 512.
120 P. *Szondi,* Theorie des modernen Dramas, Frankfurt a. M. 1966.
121 Gesammelte Werke, Bd. 16, S. 798.
122 Dies bezeugt indirekt noch A. *Stolpers* Nachwort zu: A. *Matusche,* Dramen, Ber-
 lin (DDR) 1971, S. 193–215.
123 Vgl. den Abschnitt »Progressive Dramatik aus dem Westen« in: Theater in der Zei-
 tenwende, Bd. 2, S. 296–305.
124 P. *Hacks,* Das Poetische, S. 94.
125 Frankfurter Rundschau, 12. 9. 74, S. 8.
126 Vgl. Th. W. *Adorno,* Erpreßte Versöhnung. Zu Georg Lukács' »Wider den miß-
 verstandenen Realismus«, in: Th. W. *A.,* Noten zur Literatur 2, Frankfurt 1969,
 S. 152–187.

Lutz-W. Wolff

»Auftraggeber: Arbeiterklasse«
Proletarische Betriebsromane 1948–1956

>»Man müßte am Essen schmecken, wie sich die BGL, der
>Kulturdirektor und die Verwaltungsfritzen um uns sorgen.«
>Karl Mundstock *Helle Nächte*

Daß es in den Jahren 1924–1932 eine revolutionäre proletarische Literatur
in Deutschland gegeben hat, die sich auch mit aktuellen Arbeitskämpfen
in den Betrieben beschäftigte, wird seit einigen Jahren durch zahlreiche
Neudrucke [1] und erste Analysen auch für die Öffentlichkeit der BRD be-
wußt. Wie diese Tradition einer klassenbewußten proletarischen Betriebslite-
ratur in der DDR rezipiert und weiterentwickelt wurde, ist demgegenüber
nahezu verborgen geblieben. In den Jahren des kalten Krieges verhinderten
ideologische Abwehr und eine offenbar perfekte Selbstzensur die Rezeption
der publizistisch verachteten »Aufbauliteratur«, und die seit 1968 vorangetrie-
bene Rezeption von DDR-Literatur beschränkt sich auf ästhetisch konsu-
mierbare, »psychologische« Prosawerke, die sich dem Verständnis des west-
deutschen Lesers auch ohne tiefergehende Auseinandersetzung mit den politi-
schen, ökonomischen und gesellschaftlichen Veränderungen in der DDR zu
öffnen scheinen.

Unterstützt wurde diese Entwicklung durch den Umstand, daß auch die
literarischen Diskussionen in der DDR sich seit dem Ende des Bitterfelder
Weges von der Betriebsliteratur entfernt haben. Viele Werke der Jahre 1949
bis 1964 gelten heute als ästhetisch unbefriedigend und ideologisch »über-
holt«. Nur was frühzeitig als literarische Spitzenleistung kanonisiert wurde [2],
ist heute noch im Buchhandel erhältlich.

Für den interessierten Leser in der BRD ergibt sich aus alledem vor
allem ein Resultat: »Aufbau«- und Betriebsliteratur aus den Anfangsjah-
ren der DDR ist hierorts schlechterdings nicht aufzutreiben. Bernhard Greiner,
der es als einer der ersten unternommen hat, die »Literatur der Arbeits-
welt in der DDR« einer sachlichen Betrachtung zu würdigen, beklagt daher
zu Recht »die weithin fehlende Kenntnis der hier zu besprechenden Texte« [3].
Greiner zog für seine Arbeit insofern die Konsequenz, als er sich auf

eine exemplarische poesiologische Untersuchung ausgewählter Werke beschränkte, die er unter die Begriffe »Allegorie« und »Idylle« etwas willkürlich zu subsumieren trachtet. Die vorliegende Arbeit versucht demgegenüber, die frühe Gegenwartsliteratur der DDR als Ausdruck klassenkämpferischer Parteinahme für die Arbeiterklasse sichtbar zu machen, dazu sollen in Verbindung mit der Darstellung wechselnder kulturpolitischer Situationen Prosawerke der »Betriebsliteratur« beschrieben und auf ihren emanzipatorischen Gehalt hin befragt werden.

1. Antifaschistisch-demokratische Neuordnung

So wie die Biographien der kommunistischen Arbeiterschriftsteller, die sich 1928 im »Bund proletarisch-revolutionärer Schriftsteller« (BPRS) zusammengeschlossen hatten, durch ihre Teilnahme an den Klassenkämpfen der Zwischenkriegsperiode Parallelität und Kollektivität zeigten, gab es auch nach der faschistischen Machtergreifung im Januar 1933 ein gemeinsames Schicksal der proletarischen Schriftsteller. Ihre Bücher wurden verboten und verbrannt, sie selbst wurden verhaftet. Willi Bredel, Otto Gotsche, Karl Grünberg, Bruno Apitz, Eduard Claudius, Hans Lorbeer, Paul Körner-Schrader, Kurt Huhn und viele andere waren dem Terror in den Konzentrationslagern ausgesetzt, wurden später aber zum Teil wieder freigelassen. Grünberg, Gotsche, Apitz, Lorbeer, Huhn und Körner-Schrader blieben – immer wieder von Verhaftung und KZ bedroht – in Deutschland. Hans Marchwitza, später auch Bredel und Claudius gingen in die Emigration und kämpften im spanischen Bürgerkrieg. Nach der Niederlage der Republikaner wurde Marchwitza in Frankreich interniert und später auf dem Weg nach Mexiko in den USA festgehalten, Claudius wurde in der Schweiz verhaftet, und Bredel ging nach Moskau, wo er als Gründungsmitglied des Nationalkomitees »Freies Deutschland« am Kampf gegen den Faschismus teilnahm.

Als für diese Schriftsteller 1945 wieder die Gelegenheit zu freier Betätigung in Deutschland gegeben war, hatten sie sich weit von ihren Anfängen entfernt. Von den proletarischen Alltagskämpfen gegen Ausbeutung und Unterdrückung in den Betrieben, die Gegenstand ihrer ersten Korrespondenzen, Erzählungen und Romane gewesen waren, trennten sie Jahre des Kampfes im Rahmen der Volksfrontpolitik, die das Bündnis mit allen antifaschistischen Kräften verlangte.

Während den in Deutschland gebliebenen Autoren jede schriftstellerische Tätigkeit ohnehin unmöglich war, hatten sich die Emigranten neben unmittelbar antifaschistischen Werken (z. B. Bredels *Prüfung* und *Dein unbekannter Bruder*) auch Themen aus der Vergangenheit zugewandt. Offenbar aus Mangel an unmittelbaren Einsichts- und Eingriffsmöglichkeiten in die Lage

der Arbeiter unter der Herrschaft des Faschismus zeichneten Marchwitza
und Bredel in den Romanen *Die Kumiaks* und *Die Väter* das Schicksal
exemplarischer deutscher Arbeiterfamilien in den Anfangsjahren des Jahr-
hunderts. Durch später geschriebene Fortsetzungsbände *(Die Heimkehr der
Kumiaks, Die Söhne, Die Enkel)*, welche die Handlung bis zum Ende des
zweiten Weltkriegs und zu den Anfängen der Arbeiter-und-Bauern-Macht
in der späteren DDR fortführten, wurden diese Werke zum literarischen
Fundament eines proletarischen Traditionsbewußtseins in der DDR. Zur ak-
tuellen Situation nach dem Zusammenbruch trugen sie wenig bei.

Die Situation forderte freilich ohnehin nicht den Literaten, sondern den
politischen Funktionär, der in der Lage war, dem Nachkriegschaos die
ersten Züge einer neuen Ordnung aufzuprägen. Otto Gotsche, der unmittel-
bar aus der Illegalität kommend Landrat in Eisleben wurde, Willi Bredel,
der am 5. Mai 1945 nach Deutschland zurückkehrte und als Politinstruk-
teur der KPD nach Rostock geschickt wurde, Grünberg als Gerichtsdirektor,
Lorbeer als Bürgermeister in Piesteritz, aber auch Eduard Claudius, der bis
1947 Pressechef im bayerischen Ministerium für Entnazifizierung war, gehör-
ten zu den »Männern der ersten Stunde«. Mit welchen Gefühlen die aus
der UdSSR zurückkehrenden Emigranten den ihnen entfremdeten Arbeitern
damals gegenübertraten, schildert Bredels Roman *Ein neues Kapitel* (1959):

Ich habe [...] etwas Angst angesichts der Aufgabe, die vor uns steht und die wir
lösen müssen. Die sozialistische Revolution in Deutschland ist ausgeblieben; die Be-
freiung vom Faschismus ist den deutschen Arbeitern, dem ganzen deutschen Volk,
durch den Kampf und Sieg der Roten Armee [...] geschenkt worden [...] was das
Klassenbewußtsein und die Moral der Arbeiter in Deutschland betrifft, so ist schließlich
bekannt, daß ein Jahrzehnt faschistischer Demagogie, nicht ohne Spuren zu hinter-
lassen, vorüber ist. In den Köpfen vieler, auch vieler deutscher Arbeiter, sieht es nicht
anders aus als in unseren Städten und Dörfern. [4]

Das Ziel der KPD war 1945 die »Errichtung einer einheitlichen, fried-
liebenden, antifaschistisch-demokratischen Republik« [5]. Sie stützte sich da-
bei auf die Arbeiterklasse, suchte aber das Bündnis mit den Bauern, mit
Handwerkern, Intellektuellen, Gewerbetreibenden, kleinen Unternehmern, ja
sogar mit der »nichtmonopolistischen Bourgeoisie«. Die erste kommunistische
Kulturinitiative brachte daher auch keine spezifisch proletarische Organi-
sation, sondern den eher bürgerlich-antifaschistischen »Kulturbund zur demo-
kratischen Erneuerung Deutschlands« hervor, der bereits Anfang Juli 1945
an die Öffentlichkeit trat.

Proletarische, klassenkämpferische Literatur wäre 1945 nicht erwünscht
gewesen. Statt dessen bemühte man sich intensiv um anerkannte Repräsentanten
der bürgerlichen Literatur, wie Gerhart Hauptmann, Heinrich und Thomas
Mann. Noch im Oktober 1945 besuchte der Präsident des Kulturbundes,

Johannes R. Becher, den 84jährigen Hauptmann in Agnetendorf, um ihn zur »Mitarbeit am demokratischen Aufbau« zu gewinnen. Nicht zuletzt unter dem Eindruck der anti-proletarischen Konzeption des »Sozialistischen Realismus«, die Georg Lukács seit Beginn der Volksfrontpolitik vertreten hatte, strebte die KPD nicht mehr nach der Auseinandersetzung, sondern nach Aussöhnung mit der bürgerlichen Literatur – was auf der Grundlage des bürgerlichen Humanismus und Antifaschismus auch durchaus möglich schien.

Kernstück des antifaschistisch-demokratischen Blocks und wichtigstes Instrument der Einheitsfrontpolitik sollte nach dem Willen der KPD eine vereinigte Arbeiterpartei sein. In ganz Deutschland strebte die KPD den Zusammenschluß von SPD und KPD an. Im Bereich der SBZ wurde dieses Ziel mit dem Vereinigungsparteitag am 21. und 22. April 1946 erreicht, der zum Gründungsparteitag der SED wurde. Durch diesen Zusammenschluß geriet die proletarisch-revolutionäre Literatur der zwanziger Jahre gänzlich ins historische Abseits. Denn die frühen Werke der proletarischen Autoren, wie Grünberg, Marchwitza und Bredel, waren in einer Phase heftiger Kämpfe zwischen SPD und KPD entstanden (und thematisierten diese Kämpfe im Sinne einer antisozialdemokratischen Agitation). Angesichts der Gründung der Einheitspartei mußten solche Erinnerungen als Störfaktor gelten; wohl auch aus diesem Grunde kam eine unmittelbare Anknüpfung an die proletarisch-revolutionäre Literaturtradition nicht in Frage.

Die wichtigste Voraussetzung aller gesellschaftlichen Veränderungen in der DDR wurde noch während der sowjetischen Militäradministration (SMAD) geschaffen. Im Herbst 1945 wurden durch Beschlüsse der Landesverwaltung Sachsen und durch die Befehle Nr. 124 und 126 der SMAD der sächsische Kohlenbergbau, Unternehmen des Kriegsverbrechers F. Flick und das Eigentum des deutschen Staates, der »Naziaktivisten« und der NSDAP enteignet und der Landesverwaltung bzw. der SMAD unterstellt. Obwohl Betriebsräte- und Arbeiterversammlungen (u. a. im Ruhrgebiet) mehrfach verstärkte Mitbestimmung und Arbeiterkontrolle in der Großindustrie gefordert hatten, muß man wohl davon ausgehen, daß die Enteignung und Verstaatlichung in der SBZ praktisch durch einen Federstrich vollzogen wurde. Formal (als administrative Maßnahme) wie inhaltlich (als antifaschistischer, nicht antikapitalistischer Eingriff) konnte sie nicht als Ergebnis von Klassenkämpfen begriffen werden.

Eine intensive Auseinandersetzung mit dem Bewußtsein der Arbeiter wurde notwendig, als im Jahre 1947 der Kampf um die Steigerung der Arbeitsproduktivität begann. Der II. Parteitag der SED vom 20. bis 24. September 1947 stellte die künftige Politik unter das Motto: »Mehr produzieren, gerechter verteilen, besser leben!« Zielgruppe dieser Parole sind vor allem die Industriearbeiter: »Die Arbeiterklasse geht dazu über, die Leitung der Hauptzweige der Wirtschaft und den Kampf um eine höhere Arbeitsproduktivität

im volkseigenen Sektor in Angriff zu nehmen. Damit beginnt sich in der sowjetischen Besatzungszone allmählich ein neuer Inhalt der Arbeiterbewegung herauszubilden.«[6]

Man muß sich das vorstellen: Die Arbeiter und ihre Organisationen, deren wichtigstes Kampfmittel bis zum Jahre 1933 der Streik war, die während des Krieges zumindest vereinzelt durch Sabotage die faschistische Rüstung zu lähmen versuchten, sollten innerhalb von wenigen Monaten zum Motor des Wiederaufbaus, zum Organisator der Wirtschaft werden. Daß dazu ein gewaltiges Umdenken notwendig war, liegt auf der Hand. Die SED, deren Spitzenfunktionäre auf spontane Entwicklungen weder warten noch vertrauen wollten, begriff die notwendige Bewußtseinsbildung bei den Arbeitern als Erziehungsauftrag.

2. Der Auftrag

Während die ersten Schritte des »Kulturbundes« und der I. Deutsche Schriftstellerkongreß (4.–8. Oktober 1947) noch ganz im Zeichen eines gesamtdeutschen, oft beinahe »unpolitischen« Antifaschismus gestanden hatten, wurde auf der »Ersten Zentralen Kulturtagung der SED« (5.–7. Mai 1948) zum erstenmal die Forderung nach einer Erneuerung der deutschen Kultur und einer »marxistischen Kulturpolitik« erhoben. Anton Ackermann definierte den künftigen, marxistischen Kulturbegriff:

Kultur, das ist die manuelle und geistige Tätigkeit, das sind jene aus überschüssiger Arbeit gewonnenen materiellen und ideellen Güter, ferner die gesellschaftlichen Einrichtungen, die der Höherentwicklung der Menschheit dienen.

Und aus dieser Definition zog er die praktische Forderung:

Der schaffende Mensch [...] soll im Mittelpunkt auch der kulturellen Neugestaltung stehen. Seine schöpferischen Kräfte müssen ausgelöst und eingesetzt werden. Die kulturelle Erneuerung Deutschlands ist nicht Sache etwa nur der Kulturschaffenden [...]. [...]
Wie die Kultur das Produkt der manuellen und geistigen Arbeit ist, so gehören auch Arbeiter und Intellektuelle zusammen!
[...] Möge der Gelehrte und Künstler zu den Arbeitern in die Fabriken und Werke gehen. [7]

Das Programm der SED-»Kulturrevolution« war damit aufgestellt. Daß es keine Aufhebung des Gegensatzes von geistiger und materieller Kultur, von Hand- und Kopfarbeit im Klassenkampf, sondern Integration unter Beibehaltung der Arbeitsteilung vorsah, sollte sich bald genug erweisen. Mit dem ersten Zweijahrplan erhielten die sozialistischen Schriftsteller und

Künstler einen klaren, auf die Gegenwart ihres künftigen Staates bezogenen gesellschaftlichen Auftrag. Am 2. und 3. September 1948 fand in Kleinmachnow eine Arbeitstagung der Kunstschaffenden der SED statt. Über das Referat von Ackermann berichtete das »Neue Deutschland« [8]:

Überzeugend und eindringlich erläuterte er die wichtigsten Voraussetzungen, von denen das kulturelle Niveau eines Volkes abhängt: es sind die politischen Machtverhältnisse und die Art und Weise der gesellschaftlichen Beziehungen. [...] Der Stand der Produktion, die Entwicklung der Produktivkräfte sind die entscheidenden Faktoren für die Höhe der Kultur eines Volkes. [...] Die Steigerung der Produktion, wie sie durch den Zweijahrplan erreicht werden soll, wird so zu einer wirklichen Kulturtat. [...] Diese neue Kultur aber [...] verlangt den neuen Menschen. [...] Dieser in seinem innersten Wesen gewandelte Mensch wird eine neue Einstellung zur Arbeit haben. Nicht länger treiben ihn das harte Muß, die Stoppuhr des Kontrolleurs und die Angst vor dem Verlust des Arbeitsplatzes; ihm wird die Arbeit zu einer ehrenvollen, freiwilligen gesellschaftlichen Verpflichtung. [...] Künstler und Schriftsteller – forderte Ackermann – müssen zu Propagandisten des Planes in den Betrieben, in der Stadt und auf dem Lande werden.

Diese Ausführungen spiegeln wesentliche stalinistisch-ökonomistische Engführungen der marxistischen Konzeption: Die Veränderung der gesellschaftlichen Beziehungen wird zur juristisch-administrativen Abschaffung des Privateigentums in der Großindustrie verkürzt, die kulturelle Umwälzung wird ausschließlich als Funktion der Entwicklung der Produktivkräfte dargestellt, und der »neue Mensch« reduziert sich auf den »Aktivisten« mit höherer Arbeitsmoral. Dementsprechend reproduziert diese kulturpolitische Konzeption das arbeitsteilige Modell der kapitalistischen Gesellschaft: Die Arbeiter sollen die Grundlagen des materiellen Wohlstands schaffen, indem sie die Produktion steigern, die Künstler sollen den dazu passenden kulturellen Überbau schaffen, der in plattem Ökonomismus als »Propaganda für den Plan« definiert wird.

Gemessen an den Zielen der proletarisch-revolutionären Schriftsteller, die kulturelle Emanzipation der Arbeiterklasse und die Schaffung einer proletarischen Literatur angestrebt hatten, war das ein recht bescheidenes Programm. Immerhin wurde damit eine inhaltliche Hinwendung der Künstler zur Gestaltung des arbeitenden Menschen eingeleitet, wie es sie in dieser Breite in Deutschland noch nicht gegeben hatte. Nach Jahren der Verfolgung, Unterdrückung und Entfremdung, der politischen und künstlerischen Auseinandersetzung mit dem Faschismus wurde den sozialistischen Schriftstellern 1948 ein neues Ziel gesetzt. Unter radikal veränderten Bedingungen sollten sie den Weg zurück in die Betriebe finden, aus denen sie fünfzehn Jahre zuvor vertrieben worden waren.

Mit welchem Enthusiasmus sie diesen Auftrag akzeptierten, der ihnen und ihrer Arbeit ein politisches Gewicht gab, wie es den westdeutschen Schriftstellern bis heute versagt ist, zeigt die Schlußresolution der Arbeitstagung in Kleinmachnow:

Den Arbeiter und seine Welt ins Licht künstlerischer Gestaltung zu stellen, ihm die revolutionierende Rolle der Arbeit [...] bewußt zu machen, seinem Streben nach einer vernünftig geordneten, demokratischen Welt nicht nur Form und Ausdruck, sondern auch Auftrieb und Zuversicht zu geben: das ist die Funktion des Künstlers und Schriftstellers in der Gegenwart. Noch ist der große Aufbauroman nicht geschrieben, noch ist das Leben der Neubauern künstlerisch nicht gestaltet. [...] Noch trennt eine Mauer die Werktätigen von den Gütern der Kultur, von den Kulturschaffenden und ihrem Werk. Diese Mauer müssen wir niederreißen. [9]

Unterstützung fanden die Künstler beim Freien Deutschen Gewerkschaftsbund (FDGB). Am 28./29. Oktober 1948 fand in Berlin eine gemeinsame Tagung der Vorstände von FDGB und Kulturbund zum Thema »Der Zweijahrplan und die Kunstschaffenden« statt, und einen Monat später veröffentlichte der Bundesvorstand des FDGB nach seiner Bitterfelder Tagung den Aufruf zum Kulturwettstreit »Kultur und Arbeit – der Kunstschaffende im Betrieb«.

3. Von der Reportage zur Aufbauliteratur

Die revolutionäre proletarische Literatur der zwanziger Jahre hatte sich aus den Arbeiterkorrespondenzen entwickelt, die von der kommunistischen Presse veröffentlicht wurden. Ehe er Schriftsteller wurde, war z. B. Willi Bredel Arbeiterkorrespondent und Redakteur der »Hamburger Volkszeitung« gewesen. Seine ersten Romane waren geprägt vom Reportagestil der Arbeiterkorrespondenz (und wurden deshalb von Lukács heftig angegriffen [10]).

Alexander Abusch, in den zwanziger Jahren als Redakteur verschiedener Zeitungen am Aufbau der Arbeiterkorrespondentenbewegung beteiligt, inzwischen Bundessekretär des Kulturbundes und Mitglied des SED-Vorstandes, scheint sich dieser Tradition erinnert zu haben, als er den Schriftstellern für ihren Beitrag zum Zweijahrplan die Form der literarischen Reportage empfahl. Mit vorsichtiger Kritik an der Parole vom »Schriftsteller im Betrieb« lenkte er zu der Forderung über, daß literarische Talente unter den Arbeitern gefördert werden müßten.

Wir stehen vor einer Literaturentwicklung in doppelter Hinsicht: vor dem Ringen unserer Schriftsteller um eine neue Thematik und vor dem Heranwachsen junger Schriftsteller. Die Arbeiter- und Volkskorrespondentenbewegung hat dabei eine wichtige Bedeutung für die Entdeckung und Förderung von literarischen Talenten im arbeitenden Volk. [11]

Das Echo auf solche Appelle blieb nicht aus. Im August 1949 wurde im »Aufbau« der Brief eines Arbeiters abgedruckt, in dem es hieß:

Bei der Lektüre des *Aufbau* ist mir eine Lücke aufgefallen. Ohne Umschweife, ich fand bisher nur Beiträge von Geistesschaffenden.

[...] Die bürgerliche Gesellschaft versuchte und versucht es weiszumachen, der Geistesschaffende und der Werktätige seien etwas Grundverschiedenes. Ich teile aber meine Meinung mit Zehntausenden anderen Werktätigen, wenn ich sage, daß dem nicht so ist. [...] Es wäre nach meiner Meinung gut, und es würde zur Vertiefung vieler Themen beitragen, wenn auch Werktätige dazu Stellung nehmen würden. [12]

Im gleichen Heft trat der junge Arbeiter Hans Jürgen Steinmann mit einem Bericht über die Aktivistenbewegung im Chemiewerk Leuna hervor. Im Novemberheft veröffentlichte der bis dahin ebenfalls unbekannte Karl Mundstock eine ›Porträtskizze eines Betriebs‹: *VEB Pintsch*, die bereits »literarische« Bearbeitung zeigt.

Die eigentliche Überraschung des Jahres 1949 aber lieferte ein Mann, dessen literarisches Debüt der Machtergreifung Hitlers zum Opfer gefallen war. Fern von Berlin, dem Kulturbund und seinem Aufbau-Verlag erschien, zunächst beinahe unbeachtet, gegen Ende des Jahres 1949 Otto Gotsches Roman *Tiefe Furchen* in der Mitteldeutschen Druckerei und Verlagsanstalt, Halle.

Ohne auf den Auftrag der Partei und ihrer Kulturpolitiker zu warten, hatte Gotsche 1947/48 in seinen Nebenstunden diesen ersten sozialistischen Gegenwartsroman der Nachkriegszeit geschrieben. Sein Thema war die demokratische Bodenreform, die er 1945 im Bezirk Merseburg selbst verantwortlich geleitet hatte. Am Beispiel eines Dorfes stellt er die Klassenauseinandersetzung zwischen den Großbauern und feudalistischen Großgrundbesitzern einerseits und den verarmten Kleinbauern, den Gutsknechten und Landarbeitern andererseits dar. Durch Rückblenden bis zur Jahrhundertwende weist er nach, daß »die Bodenreform keine individuelle Sühne oder Strafe bedeutet, sondern Teil des Klassenkampfes ist, bei dem die früher Herrschenden von den ehemals Unterdrückten verdrängt werden«. [13]

Trotz der klaren politischen Aussage ist Gotsches Roman nicht mit Reflexionen überladen und frei von »Belehrungen«. Parteilichkeit entsteht bei ihm aus der Handlung, die aus der Sicht der progressiven Dorfbewohner geschildert wird. Indem er die Ereignisse aus der Perspektive der Kleinbauern und Arbeiter darstellt, führt er den Leser in die Identifikation mit den proletarischen Kräften. Sein Buch ist gewissermaßen »von unten« geschrieben.

Gotsches Roman darf als erster größerer Versuch einer literarischen Bewältigung des »Neuen« in der DDR gelten. Daß er in einem Verlag erschien, der eigentlich Behördenliteratur, Formulare und Adreßbücher veröffentlichen sollte, ist weniger Kuriosum als Symptom für die Außenseiterrolle, die proletarische Literatur damals spielte. Niemand konnte ahnen, daß sich der »Mitteldeutsche Verlag« in wenigen Jahren zum wichtigsten Verlag für Gegenwartsliteratur entwickeln würde.

Neben Gotsches Alleingang kam die erwünschte Auseinandersetzung mit dem »Neuen« nur zögernd in Gang. Allem journalistischen Eifer zum Trotz, mit dem sich nicht nur junge, unbekannte Autoren, sondern auch einige der

älteren Schriftsteller an die gestellte Aufgabe machten, verzögerte der offenbar unvermeidliche »Tempoverlust« bei Autoren und Verlagen das Erscheinen selbständiger Veröffentlichungen bis weit über das Ende des Zweijahrplans hinaus, dem sie ursprünglich hatten dienen sollen. Aus der kurzfristig gedachten »Literatur für den Plan« wurde so ein langfristiger Trend zur »Aufbauliteratur«.

1951/52 wurden Erzählungen und Reportagen aus den Betrieben zu einem dominierenden Faktor der literarischen Entwicklung. In beinahe jeder Nummer des »Aufbau« finden sich solche Beiträge. So stellte Stephan Hermlin in seiner Reportage *Es geht um Kupfer* [14] Aktivisten der VVB Mansfeld vor. J. C. Schwartz und Helmut Hauptmann berichteten vom Bau der Talsperre in Sosa. [15] Auf den Bericht vom *VEB Pintsch* ließ Mundstock eine Reportage über die Schnelldreherwerkstatt der Maschinenfabrik Buckau-Wolf folgen. [16] Paul Wiens und Dieter Noll wurden zu ständigen Betriebsreportern für den »Aufbau«. Wiens berichtete in zwei Fortsetzungen über den Beginn der Arbeiten am Eisenhüttenkombinat Ost (EKO). [17] Auch Peter Nell schrieb in seinem Reportageband *Bauplatz DDR* [18] über das EKO. Dieter Noll konzentrierte sich auf Betriebe mit besonderem technologischen Appeal. Nach dem Bericht über *Carl Zeiss Jena, Volkseigener Betrieb* [19] folgten *Penicillin* [20] und *Dame Perlon.* [21]

Um den Stellenwert dieser Reportagen zu bestimmen, muß man beachten, mit welcher Perspektive sie geschrieben wurden. Die revolutionäre Betriebsliteratur der Jahre 1928–32 war aus den Fabriken gekommen. Ihre Autoren waren in der Mehrzahl Arbeiter oder ehemalige Arbeiter. Die proletarische Perspektive war diesen Texten immanent. Die Betriebsreportagen der Jahre 1950–52 hingegen wurden in der Mehrzahl von Intellektuellen, von Journalisten und Schriftstellern verfaßt, die sich eine »proletarische Perspektive« erst aufgrund ihrer Weltanschauung erarbeiten mußten. Wo das Material der Berichte nicht durch tiefergreifende Formung zur Erzählung gestaltet und eine neue künstlerische Perspektive geschaffen wurde, wurde mit der Form der Reportage auch die Distanz zwischen Autor und Gegenstand konserviert.

Obwohl (oder vielleicht gerade weil) sie Außenstehende blieben, wußten die »Reporter« aber auch von manchen Mißständen, Sorgen und Problemen der Arbeiter zu berichten. So heißt es z. B. in Hermlins Bericht *Es geht um Kupfer:*

Sie haben noch nicht viel von dem Leben, das sie bereits meistern. Sie haben nicht einmal Kohle. In der Tat, die Arbeiter der Kupferhütte haben während des ganzen Winters kein Stück Kohle zugewiesen bekommen. »Es ist keine da!« Ein alter Arbeiter, einer der besten Aktivisten der Hütte, glüht plötzlich vor Zorn: »Ich schäme mich vor mir selbst, Genosse! Meine Frau weiß nicht, womit sie das Essen kochen soll, und ich, ein Aktivist, stecke zwei Briketts heimlich unter den Rock, wenn ich abends nach Hause gehe. Aber was soll ich machen?« Ich schreibe das für das Industrieministerium

und für die Gewerkschaften, damit sich da schnell, schnell etwas ändert. Ich schreibe es auch für die Kollegen von der Steinkohle, die ihren Plan nicht erfüllen. [22]

Es wäre töricht, solche Bemerkungen als bloße Nörgelei an Symptomen abtun zu wollen; denn sie enthielten 1950 durchaus auch inhaltliche Brisanz. Daß er sich zum Verbündeten und Sprecher der Arbeiter macht und ihre Forderungen gegenüber Regierung und Partei vertritt, gibt Hermlins Reportage eine gesellschaftliche Funktion, die über »Propaganda« hinausgeht.

.Die DDR kann sich nur dann als Staat der Arbeiter, die SED nur dann als Partei der Arbeiterklasse bezeichnen, wenn sie nicht nur die allgemeinen, politischen, objektiven Interessen der Klasse vertritt, sondern auch die konkreten, subjektiven Bedürfnisse des einzelnen Werktätigen zu befriedigen trachtet. Auch die Betriebsliteratur darf dementsprechend nicht nur den Versuch unternehmen, dem werktätigen Leser objektive Notwendigkeiten zu vermitteln (»Propaganda für den Plan«). Als Instrument der Emanzipation für die Arbeiterklasse kann sie nur gelten, wenn sie zugleich durch parteilich »subjektive« Darstellung konkreter Wirklichkeit das Bewußtsein der Arbeiter spiegelt. Das Eintreten für die unmittelbaren Bedürfnisse der Werktätigen gehört daher zu den besten und wichtigsten Leistungen der Betriebsliteratur.

Fünfzig Tage

Der erste, der die Reportagen zu einer größeren literarischen Form zu erweitern versuchte, war Willi Bredel. 1930 hatte er im Gefängnis den ersten deutschen Betriebsroman verfaßt: *Maschinenfabrik N & K,* ein Bericht über einen Streik im Jahre 1929. Auch jetzt blieb er ganz aktuell; sein Bericht über die Aufbauaktion, mit der im Mai und Juni 1950 das thüringische Dorf Bruchstedt nach einer Unwetterkatastrophe neu errichtet wurde, erschien noch im selben Jahr im FDJ-Verlag Neues Leben. *Fünfzig Tage* ist eine Mischung aus Reportage und Erzählung, teils im Präsens, teils im Imperfekt verfaßt, ein hastiger Versuch, das »Neue« propagandistisch zu erfassen.

Der Arbeiterschriftsteller fand freilich keinen Zugang mehr zum Bewußtsein der Arbeiter, oder besser: er suchte ihn gar nicht. Durch Jahre des Exils und der Volksfrontpolitik von seinen proletarischen Anfängen entfremdet und durch das eigene Vorverständnis des »gesellschaftlich Notwendigen« von neuen empirischen Erfahrungen abgeschnitten, macht Bredel aus der Aufbauaktion einen Paradefall für die klassenübergreifende Versöhnung von Menschen aus allen Schichten in antifaschistischer Solidarität:

Und alle die guten und ehrlichen und uneigennützigen Menschen, die nicht nur sich sehen und an sich denken, sondern für alle Gutes und Schönes schaffen wollen, die haben sich zusammengetan und sind an die Arbeit gegangen: im Sosatal, in Brandenburg, in Henningsdorf, in Stralsund, in Leuna – überall in der Republik [...]. [23]

Dem idealistischen Grundgedanken folgt der hierarchisch-deduktive Aufbau der Erzählung: Ausgangspunkt ist die Zusammenarbeit zwischen Sowjetarmee und Thüringens Landesregierung. Die Freundschaft zwischen den ehemaligen Buchenwald-Häftlingen Fiedler und Gebhardt wird zum Maßstab menschlicher Beziehungen. Alle Initiativen werden der Regierung, der Sowjetarmee und der SED zugeschrieben [24], die Freiwilligen sind nur ausführende Organe: »Das Vertrauen, das die Partei in sie setzt, empfinden sie als Geschenk.« Den Arbeitern steht Bredel eher kritisch gegenüber: »Faulenzer, Tagediebe, Schmarotzer können wir hier nicht brauchen!« Im Sog des Koreakrieges stellt Bredel die Arbeit als militärischen Kampfauftrag dar:

Jeder Stein, den sie vermauerten, wurde eine Kugel des Friedens gegen die Kriegswütigen. Jede Mauer, die sie errichteten, eine Bastion des Friedens. Jedes neue Haus eine Friedensfestung. [25]

Solche Projektionen des antifaschistischen Kriegsgegners Bredel hatten keinen realen Bezug zu den konkreten Erfahrungen der Werktätigen und den Bedingungen am Arbeitsplatz. Metaphorik wie Inhalt stammten deutlich aus der Perspektive »von oben«.

4. Vom »Schweren Anfang« zum ersten Betriebsroman der DDR

Einen anderen Weg ging Eduard Claudius. In seiner Novelle *Vom schweren Anfang* (1950) wählte er keines der großen Projekte des Zweijahrplans als Thema, sondern ein kleineres, gewissermaßen alltägliches Problem. Sein Gegenstand befand sich nicht von vornherein im propagandistischen Rampenlicht, sondern stammte aus der Arbeit eines gewöhnlichen, ehemals kapitalistischen Betriebs. Das Problem: Ende 1949 ist der VEB Siemens-Plania in Berlin ohne betriebsfähigen Ringofen. Ein Teil des Werks mit 400 Arbeitern muß geschlossen werden, wenn der letzte Ofen gelöscht wird. Davon geht Claudius aus. Dann aber konzentriert er sich nicht auf die Lösungsversuche »von oben« (durch Regierung, Partei oder Betriebsleitung), sondern auf die Tat eines einzelnen Arbeiters, des Aktivisten Hans Garbe, der mit einer Maurerkolonne den Ringofen erneuert, ohne daß er gelöscht werden muß.
 Handlung und Personen sind authentisch. Claudius, der gelernte Maurer, gestaltet sie parteilich und mit emanzipatorischer Perspektive. Sein Held ist der Maureraktivist Garbe, dem es gelingt, seine Kollegen zur Anwendung neuer Methoden und zu einer neuen Einstellung zur Arbeit zu bewegen.
 In dieser Konzentration auf die schöpferische Tat eines einzelnen Werktätigen liegt für den Leser die Aufforderung zur eigenen Initiative, zur praktischen Kritik der Arbeitsteilung, zur selbstbewußten Haltung gegenüber bürgerlichen Fachleuten und überheblichen Parteifunktionären. Vor allem zwei

Szenen verdeutlichen diese kulturrevolutionäre Tendenz der Erzählung. In der ersten versucht Garbe, bei seinen Kollegen Unterstützung für seine Initiative zu finden:

»Und weil du ein Arbeiter bist, darum willst du kein *Köpfchen* haben, was?
[...]
»Zum Denken mein' ich..., 'n Köpfchen zum Denken – das willst du nich' haben?
Glaubst, mit den Händen kommst du weit genug, ja?«
[...]
»Wenn wir den Ofen nicht bauen, fehlt uns die Produktion eines halben Jahres...
Wir müssen ihn bauen, ohne daß er gelöscht werden muß...«
[...]
Näusel murmelte:»Wir?... Wir sollen das... ohne Meister, ohne Ingenieur, ohne Unternehmer? Mein Gott, wir sind doch keine...«
Garbe fragte und erhob sich:»Sind wir keine *Arbeiter,* Genosse Näusel? – Wir sind doch Arbeiter. Wenn auch ein Ingenieur oder ein Meister oder der Unternehmer dabei ist – *wir* bauen doch den Ofen, *wir!* Und warum sollen wir es nicht allein können? ganz allein?« [26]

In der zweiten Szene zeigt sich, daß die neue, schöpferische Einstellung zur Arbeit auch das politische Selbstbewußtsein der Arbeiter verändert:

Die Versammlung der Parteibetriebsgruppe an jenem Abend war nicht so gewesen wie sonst: still, ohne große Diskussionen – sondern heftig, voller Widersprüche, voller Geschrei und Getobe.
[...]
Zwei Arbeiter hatten sich von ihren Plätzen erhoben und gingen auf den Vorstandstisch zu. Einer von ihnen, ein Mann mit einem massigen Kopf, sagte verbissen:»Was willst du dich herausreden, he?«
Der andere, jünger, mit einem geraden, ehrlichen Blick, fragte herausfordernd:»Gibt es ein demokratisches Recht der Mitglieder der Partei oder nicht?«
Pflock wand sich; quallig zerging sein Gesicht:»Aber, Kinder, das versteht ihr nicht! Das sind doch politische Probleme, deren Tragweite...«
[...]
Der Arbeiter mit dem massigen Kopf fragte:»Kinder‹...? Red' keinen Stuß! ›Kinder‹, hat er gesagt...!«
Und der Jüngere beharrte:»Gibt es ein demokratisches Recht der Mitglieder – oder nicht?«
Pflock wehrte sich immer noch:»Aber die Partei...«
Der ältere Genosse fragte erbittert:»Partei? Bist du allein die Partei – oder sind wir auch die Partei? Hier: alle, die hier im Saal sind – alle gehören genauso zur Partei wie du! Die Partei sind wir, wir alle...« [27]

Die Arbeiter erreichen die Ablösung des Sekretärs, Höhepunkt und Abschluß der Erzählung bilden die Beendigung der Arbeit am Ofen, die Vorstellung des neuen Sekretärs und eine Rede Garbes (»wir sind eine Kraft..., eine große Kraft«). Held und Sieger ist der »Prolet, der Feuer im Hintern hat, der offen sagt, was er denkt, wenn es vielleicht auch falsch ist...«. [28]

Der wesentlichste kompositorische Mangel der Novelle liegt darin, daß die Konflikte streckenweise zu äußerlich gesehen werden. Vor allem zu Anfang wird die innerbetriebliche politisch-psychologische Auseinandersetzung überlagert von einer Agenten- und Sabotagestory, deren kriminalistische Spannung die inneren Probleme verdeckt. Fehlverhalten von SED-Funktionären wird durch Korruption und verbrecherische Verstrickung mit dem äußeren Feind im Westsektor der Stadt motiviert – und dadurch letztlich verharmlost. Vielleicht machte die dick aufgetragene »Hintermännertheorie« die Kritik am Verhältnis der SED zu den Arbeitern auch erst möglich.

Im »Aufbau« fand Claudius mit seiner Ermunterung zu proletarischer Initiative und proletarischem Selbstbewußtsein jedenfalls nicht nur Zustimmung. Günter Caspars Rezension war vor allem eine Umdeutung der parteikritischen Tendenzen. In Garbe sah er weniger den »Proleten, der offen sagt, was er denkt«, sondern ausschließlich den »Menschen, in dem die Partei lebendig ist«. »Jene Gruppenversammlung« findet er »zu turbulent«, und überdies wünscht er sich eine »überzeugendere Gestaltung« des Parteiinstrukteurs, »der, Garbe zur Seite, alles in die gute Bahn lenkt [!!!]«. [29]

Ein Jahr nach der Erzählung *Vom schweren Anfang* legte Claudius 1951 den Roman *Menschen an unserer Seite* vor, in dem er das Garbe-Thema fortentwickelt. Die Handlung ist jetzt gänzlich fiktionalisiert, der Name der Fabrik wird nicht mehr genannt, Garbe heißt »Ähre«, und auch die anderen Figuren tragen neue Namen. Der Umfang des Textes hat sich mehr als verdreifacht, die ganze Anlage ist offener geworden. So blieb zwar der Bau des Ofens das Rückgrat der Handlung, aber zusätzlich wurden andere Themen einbezogen: das Leben außerhalb der Fabrik, die Emanzipation der Frau, Weiterbildung und Republikflucht, Sexualmoral und künstlerische Probleme, ja, sogar der Kampf der westdeutschen Arbeiter gegen die Demontage. Die Sabotagehandlung hingegen, die der Novelle äußere Spannung gegeben hatte, wird weitgehend zurückgenommen.

Die Erweiterung und Neuordnung derjenigen Handlungselemente, die sich auf Ähre und den Ringofen beziehen, sind weitgehend eine Verbesserung der Aussage. So ist Claudius nicht mehr genötigt, zuerst in dramatischer Schärfe das technisch-ökonomische Problem zu umreißen, ehe er die Reaktionen der Betroffenen darstellt, sondern kann sich eine breite Exposition von Ähres Charakter und seinen häuslichen Verhältnissen erlauben (in der das Problem aber schon »verborgen« ist). Das entspricht der Forderung, »den Menschen in den Mittelpunkt zu stellen«. Befriedigen muß auch die breitere Darstellung der Beziehungen zwischen den Arbeitern untereinander. Im Roman geht es nicht mehr nur um Initiative und Leistung des einzelnen wie in der Novelle, sondern auch um die Veränderung der Beziehungen innerhalb der Arbeitskollektive, um die Entstehung sozialistischer Brigaden anstelle der alten »Kolonnen«. Neben Ähre/Garbe treten nun auch die übrigen Arbeiter seiner Brigade aus dem Schatten:

Ähre [...] hatte, ehe er sich zur Direktion begab, mit Backhans und Kerbel noch
ein kurzes Gespräch. Er fragte Backhans: »Nun – bleibt's dabei?«
Kerbel warf ein: »Wenn du mich fragen würdest, nein! Aber er will ja mitmachen,
also bin ich auch dabei.« »Ist gut«, nickte Ähre und atmete auf.
»Aber der Lohn wird zu gleichen Teilen, auch auf die Handlanger, verteilt«, sagte
Backhans.
»Klar! Alle zu gleichen Teilen«, bestätigte Ähre und ging froh ins Verwaltungsgebäude.
[30]

Das »Autorenkollektiv sozialistischer Literaturwissenschaftler Westberlin«
mißt dieser Szene besondere Bedeutung zu:

Solche Initiativen des Abbaus der Lohndifferenzierung gerade in der Aktivistenbewegung
standen in Widerspruch zu Theorie und Praxis der SED, die von einer Tendenz zur
Verschärfung der Lohndifferenzierung geprägt ist. [...] Claudius [...] zeigt die Bedeu-
tung kollektiver Formen des materiellen Anreizes für die Arbeiter; er schildert an der
Entstehung und der Arbeitsweise der Brigade den Übergang von kapitalistischem
Arbeitsprozeß zur solidarischen Arbeit des sozialistischen Aufbaus. [31]

In der Tat hat Claudius mit der Darstellung des Übergangs von der indivi-
duellen Leistung in der Aktivistenbewegung zur kollektiven Leistung in Bri-
gaden das entscheidende Thema der Arbeiterliteratur der DDR angepackt,
das bis zum Jahre 1959 und darüber hinaus bestimmend bleiben sollte. Nur
als Stichwort soll erwähnt werden, daß im späteren Bitterfelder Weg
(1959–64) die *Brigadetagebücher* zum neuen Ausgangspunkt der Bewegung
schreibender Arbeiter werden sollten.

Die epische Erweiterung der Novelle zum Roman verwischte freilich auch
manche scharfen Konturen der ersten Bearbeitung. In der Novelle hatte
Claudius den »Proleten, der offen sagt, was er denkt« in den Vordergrund
gestellt, hatte sich mit Initiative und Leistung der Arbeiter identifiziert. Jetzt
versucht er, durch die Einführung von Personen aus anderen Klassen ein
»umfassenderes« Bild zu malen. Als einer der Arbeiter auf die »Stehkragen-
heinis« schimpft, muß er sich fragen lassen: »Bist du allein das Volk? Hol'
dich der Teufel! Wieso du allein oder nur wir Arbeiter?« [32] In der Erwei-
terung der Erzählung über die Fabrik hinaus steckt also deutlich die Absicht,
klassenübergreifende Einheit im Sinne der Volksfront zu beschreiben. Die
proletarische Perspektive »von unten« wird dabei aufgegeben zugunsten eines
»objektiven« Standpunkts, der die schöpferische Initiative des einzelnen Arbei-
ters wieder relativiert.

»Garbe selbst macht [...] keine sichtbare Entwicklung durch«, hatte Caspar
an der Novelle *Vom schweren Anfang* gerügt. [33] In der Romanfassung
nun wird Ähre/Garbe in einem Maße »entwickelt«, daß man fast von einem
»Erziehungsroman« sprechen könnte. Aus dem tatkräftigen, selbstbewußten
Aktivisten wird ein hilfloser »Bär«, der »wie ein Betrunkener« herumwankt,
der nicht mehr ein noch aus weiß, der in der entscheidenden Sitzung ängstlich

nach »jemandem von der Parteileitung« fragt und sich erst sicher fühlt, als der Betriebsgruppenvorsitzende neben ihm sitzt. Von einem FDJ-Mädchen läßt sich Ähre des »Anarchismus« [!] beschuldigen und von seiner Frau aus Stalins Werken belehren. Und auf die Frage, wer denn den »Schutt« [!?] aus seinem Hirn wegräume, antwortet er folgsam: »Die Partei!« [34]

In der Bemühung, die führende Rolle der SED herauszustellen, kehrt Claudius die Tendenz der Handlung um: Nicht mehr die Arbeiter räumen in der Partei auf, sondern die Partei bei den Arbeitern. Es versteht sich, daß ein Aufbegehren von unten nun nicht mehr denkbar ist. Die »turbulente Betriebsgruppensitzung« fällt also weg. Die Frage »Gibt es ein demokratisches Recht der Mitglieder der Partei oder nicht?« wird gestrichen. An jenem Punkt der Handlung, wo sie gestellt werden müßte, ist die Situation längst unter Kontrolle des von außen (= oben) geschickten Parteiinstrukteurs, der im Roman bereits im ersten Fünftel der Handlung auftritt (und nicht erst gegen Ende).

Der Beifall war nahezu einhellig. Claudius erhielt den Nationalpreis für Literatur, sein Roman wurde dem offiziellen Kanon der DDR-Literatur eingefügt: »Nichts an diesem Roman ist ›sensationell‹ [...]. Dennoch gilt [das] Buch heute und wird morgen gelten.« [35]

5. Ergebnisse. Die Betriebsromane 1952/53

Mit fünf Betriebs- und mehreren Landwirtschaftsromanen brachte das Jahr 1952 das eigentliche Ergebnis der Initiativen von 1948. Maria Langner (Stahl) schilderte den Wiederaufbau des Stahlwerks Brandenburg; August Hild (Die aus dem Schatten treten) beschrieb den Kampf um Selbstbestimmung und Steigerung der Produktivität in einer Eisengießerei; Karl Mundstock (Helle Nächte) berichtete vom Bau des Eisenhüttenkombinats (EKO) in Fürstenberg an der Oder; Hans Lorbeer (Die Sieben ist eine gute Zahl) griff mit seinem Roman über das Stickstoffwerk Piesteritz zum erstenmal hinüber ins Milieu der Chemieindustrie. Marchwitzas Roheisen (ebenfalls über das EKO) erschien zwar nach einiger Verzögerung erst 1955, muß aber in den Grundzügen schon wesentlich früher fertig gewesen sein, wie ein Vorabdruck vom März 1953 zeigt.

Stahl

Maria Langners unübersichtlicher, in reportagehaftem Präsens verfaßter Roman wurde unter dem Thesentitel Es liegt alles an uns selber zuerst im »Neuen Deutschland« veröffentlicht. Die Unzahl von Personen, das atemlose Nacheinander der Episoden, die Hektik der Darstellung, der ganze Mangel an

Überblick und Komposition ist einerseits aus dieser Form der Publikation zu erklären, andererseits aber auch das Ergebnis von Langners Versuch, sehr dicht an der »Realität« zu bleiben.

Neu ist, daß Maria Langner, 1901 als Arbeitertochter geboren, ohne erlernten Beruf und von den Faschisten zu einer Zuchthausstrafe verurteilt, sich verständnisvoll mit der Haltung der »alten« Facharbeiter auseinandersetzt. Sie erkennt und verteidigt den Anspruch der Arbeiter, nicht nur angetrieben, sondern auch überzeugt zu werden. Leitidee ihres Romans ist der Marxsche Satz, daß die Theorie zur materiellen Gewalt wird, wenn sie die Massen ergreift [36], aber gerade diese eigentliche Aufgabe der sozialistischen Betriebsliteratur, zwischen den objektiven Gesetzen bei der Entwicklung der Produktivkräfte und dem subjektiven Bewußtsein der Arbeiter eine Verbindung herzustellen, kann Maria Langner nicht lösen. Sie vermag das Überspringen des Funkens von der revolutionären Theorie zur revolutionären Praxis am konkreten Beispiel nicht glaubhaft zu machen. Den (scheinbar naiven) Fragen der Arbeiter nach Mitbestimmung [37] (»Sie sagen doch so großartig, es soll ein volkseigenes Werk werden. Wer hat uns denn gefragt [...]! Sie machen ja doch alles ohne uns [...]. Genau wie früher!«), die eine gute Exposition des Problems bilden, steht keine adäquate Entwicklung der Handlung gegenüber. Die Fragen werden nicht beantwortet und die aufgeworfenen Probleme nicht gelöst, sondern durch den äußeren Fortschritt beim Aufbau des Werks einfach »von selbst« erledigt.

Dennoch bleibt es Langners Verdienst, Atmosphäre und Stimmungen auf den »Bauplätzen der Republik« beschrieben zu haben, ohne Widersprüche innerhalb der Arbeiterklasse auszusparen (deren Ursprung sie vor allem in der Nazi-Zeit sieht). Ihr Verständnis für die Situation und die Vorbehalte der älteren Facharbeiter, ihr Eintreten für Mitbestimmung, ihre Ablehnung autoritärer Methoden der Leitung und Erziehung [38] und ihre konsequente Haltung in der Frage der Frauenemanzipation machen Langners Roman zu einem wichtigen Dokument.

Die aus dem Schatten treten

Eigene Erlebnisse als Arbeiter, Meister und Betriebsleiter einer Eisengießerei verarbeitete August Hild in seinem Roman *Die aus dem Schatten treten*. Sachkenntnis, Liebe zum Beruf und inneres Engagement sind bei diesem Autor, der erst mit 56 Jahren unter den Bedingungen der DDR zum Schriftsteller wurde, selbstverständliche Voraussetzung. Durch die Beschränkung auf wenige Hauptfiguren und eine fiktive Fabel gelingt ihm eine spannende Erzählung.

Die Handlung setzt im Jahre 1945 ein: Der Betrieb, eine anonyme Eisengießerei in einer nicht näher bezeichneten Kleinstadt, ist verlassen, der frühere

Eigentümer geflohen. Einige Arbeiter nehmen selbständig die Produktion wieder auf. Da erscheint eine frühere stille Teilhaberin des Werks. Weil sie politisch nicht belastet ist, bleibt ihr Eigentumsrecht unangetastet. Mit Erpressung, Bestechung und Leutseligkeit gelingt es ihr, die Leitung an sich zu reißen und die Arbeiter zu spalten. Der Weg für ein großangelegtes Sabotageunternehmen ist frei. In letzter Minute werden die Verantwortlichen verhaftet. Der Betrieb wird ganz zum Volkseigentum.

Hilds Roman bietet ein plastisches Bild der Nachkriegsjahre. Materielle und seelische Verwüstungen, Hamsterfahrten und Heimkehrerschicksale werden sinnlich erfaßbar. Das Besondere aber liegt in der Darstellung der Enteignung. Die Beschreibung der psychologischen Tricks und Intrigen, mit denen die selbsternannte Betriebsleiterin ihre Herrschaft aufrechterhält, hilft dem Leser, die Zusammenhänge zwischen Eigentum und Herrschaft zu erkennen und solcher Herrschaft Widerstand entgegenzusetzen. Höhepunkt des Romans ist die Szene, in der die Arbeiter über die Eigentumsverhältnisse im Werk diskutieren:

»Wie soll es uns jemals besser gehen, wenn sich diese aufgeblasene Gesellschaft wieder breitmacht?« [...]
»[...] Laß andere dafür sorgen, wir schaffen nichts.«
»Was heißt andere? [...] und weshalb andere?«
»Ich meine die Leute, die ein Recht haben, einzugreifen [...], die richtigen, die von oben.«
»Die richtigen«, höhnte Eva, »da sitzt sogar einer dabei, einer von oben. Ich bin der Meinung, wir müssen eingreifen.« [39]

Zu einer regelrechten Kritik der offiziellen SED-Politik, das Privateigentum in jenen Fällen beizubehalten, wo politische Belastung nicht nachzuweisen war, konnte sich Hild freilich nicht entschließen. Nicht das politische Bewußtsein der Arbeiter treibt die Handlung voran, sondern der Verdacht einer strafbaren Handlung. Nicht die gesellschaftlichen, sondern die kriminalistischen Motive führen zur Enteignung. Hilds Roman wird daher trotz äußerer Parallelitäten in der Handlung nicht zum echten Gegenstück zu Gotsches Roman über die Bodenreform. Was dort gelungen war, die Vermittlung des politischen Bewußtseins von jahrhundertealtem Unrecht, verkommt hier (notgedrungen) zur vordergründigen Kriminalgeschichte, deren klassenkämpferische Aspekte nur unterschwellig bewußt werden.

Helle Nächte

Frische, Lebensfreude und beinahe voluntaristische Spontaneität kennzeichnen den ersten Roman von Karl Mundstock. Vor dem Hintergrund der Aufbauarbeit am EKO erzählt Mundstock von der Arbeit und der Liebe junger

Menschen, die im täglichen körperlichen Zupacken beim sozialistischen Aufbau zu sich selbst und zu den anderen finden. Hauptfiguren sind Jürgen und Günther, zwei FDJ-Funktionäre, die sich vom Schreibtisch losgerissen haben, um praktisch am Aufbau mitzuarbeiten, Christa, ein Mädchen vom Lande, das in die Schwarzmarktgeschäfte ihres Dienstherrn hineingezogen wurde und auf der Baustelle einen neuen Anfang sucht, und schließlich Gerda, eine rätselhafte Mädchenfigur, in der sich spontane sexuelle Lebensfreude mit energischem Arbeits- und Aufbauwillen zu einer einzigartigen Persönlichkeit zusammenfügt. Schlüsselszene der Handlung ist die Begegnung dieser vier Hauptpersonen bei einer freiwilligen Nachtschicht, die dem Roman den Titel gab.

Die emanzipatorische Stärke des Romans liegt darin, daß seine jungen Helden als selbstbewußte, tätige Individuen gezeichnet werden, die spontan und kollektiv die Initiative ergreifen, zupacken, wo es nötig scheint, Disziplinierungen mit politischen Argumenten zurückweisen und Bürokratentum und Schmarotzer mit unbarmherzigem Spott verfolgen. Der »subjektive Faktor« beim sozialistischen Aufbau, materielle und emotionale Bedürfnisse der werktätigen Jugend werden sensibel erfaßt.

Mundstocks Definition der Führungsrolle der Partei deckt sich nur teilweise mit den offiziellen Positionen. Denn anstelle zentralistischer Planung plädiert er für die lebendige proletarische Initiative »von unten«.

»Fahren wir eine Stoßwoche, Freunde! [...] Wir werden im Wettkampf Mann gegen Mann, Brigade gegen Brigade, Abschnitt gegen Abschnitt den Bau vorantreiben. Wo Hemmnisse sind, da werden wir sie durchstoßen. Die Bremser werden wir überfahren. Von unten nach oben werden wir drücken!«
»Weißte, wenn einer so vorgerauscht kommt [...] und hält 'ne Rede, als ob wir ungezogene Lümmels wären, und alles wie im Leitartikel der ›Tribüne‹, dann ekelt der einem wunderbar die Lust raus. Wir wissen selber, worum's geht, und wir haben uns vor einer Woche verpflichtet. Schriftlich haben wir's den Herren oben gegeben.« [40]

Mit diesem kulturrevolutionären Impetus stellte sich Mundstock gegen alle Tendenzen, die auf eine oberflächliche Harmonisierung des Gegensatzes zwischen bürgerlicher (oder verbürgerlichter) Intelligenz und Arbeiterklasse abzielten. Der Führungsanspruch der neuen Elite ist ihm durchaus verdächtig. So kommt es zu einer grundlegenden (Selbst-)Kritik der Entfremdungstendenzen zwischen Partei und Arbeiterklasse:

»Ihr habt meine Arbeit anerkannt [...], ihr habt mir zugebilligt, daß ich meine Funktionen gewissenhaft erfüllt habe. Ich sage euch aber, meine Arbeit war mangelhaft, und ich bin ein schlechter Funktionär gewesen. Ich wußte bisher nicht, was die Menschen gegenüber meinem Büro im Kochtopf haben. [...] Ich dachte, wenn es mir gut geht, wird es allen gut gehen. [...] Berichte, Referate, Sitzungen bis in die Nacht hinein und manchmal die Nacht hindurch, und wie ein Gott mit Stempelgewalt: das war mein Leben. Oder nicht? Die von der Stube gegenüber kamen nicht zu mir, und

ich ging nicht zu ihnen, und das ist die Kluft, die nicht sein darf, die aber da ist, obwohl unsere guten Gesetze sie nicht gestatten. Freunde, drei Jahre Papier und kein wirkliches Leben – man darf nicht zögern, diesen schweren politischen Fehler gutzumachen.« [41]

Während Claudius die Arbeiter dazu aufforderte, ihr »Köpfchen« zu gebrauchen, fordert Mundstock Funktionäre und Intellektuelle dazu auf, ihre Kräfte im praktischen Leben, auf den Bauplätzen der Republik zu erproben. Damit ruft er ebenso wie Claudius zur praktischen Kritik der Arbeitsteilung auf.

Die Sieben ist eine gute Zahl

Anfang 1953 erschien der erste Roman von Hans Lorbeer, *Die Sieben ist eine gute Zahl*. Der »Chemieprolet« Lorbeer hatte 1928 mit seinem Erzählungsband *Wacht auf!* die Reihe selbständiger Prosapublikationen der revolutionären Arbeiterschriftsteller eröffnet. Mit seinem Roman über das Stickstoffwerk Piesteritz blieb er seinem ehemaligen Arbeitsmilieu treu. [42] Der kämpferische Standpunkt seiner frühen autobiographischen Erzählungen ist in diesem neuen Chemieroman allerdings einer »umfassenderen«, »objektiven« Perspektive gewichen.

Nur ein Drittel der Figuren sind Arbeiter. Die Handlung entspringt auch nicht aus Konflikten am Arbeitsplatz, sondern aus politischer Wühlarbeit und Sabotage von außen. Dem Autor geht es nicht um die Auseinandersetzung zwischen »Oben« und »Unten«, sondern um die Auseinandersetzung zwischen positiven (aufbauenden) und negativen (zersetzenden) Kräften, die an ihrer (oberflächlichen) politischen Einstellung gemessen werden.

Zu den positiven Kräften gehören der Werkleiter und Angehörige der (bürgerlichen) technischen Intelligenz (sogar ein ehemaliger Nazi) ebenso wie der BGL-Vorsitzende und einzelne Arbeiteraktivisten, zu den negativen Kräften zählen neben der (bürgerlichen) Frau des Werkleiters und dem kaufmännischen Leiter (einem SED-Mitglied) auch mehrere Arbeiter. Dieser kontrastive Aufbau der Figuren soll offensichtlich demonstrieren, daß die politisch-ideologische Front, der Bruch zwischen »Neuem« und »Altem«, mitten durch Familien und Betriebe, Generationen und Klassen geht.

Die Handlung, durch immer neue Pannen am »Ofen Nummer Sieben« mühsam in Gang gehalten, dient letztlich nur der Entlarvung der negativen und der »Bewährung« der positiven Figuren. Emanzipatorische Prozesse oder Entwicklungen finden – wenn man von der Entfernung »schädlicher Einflüsse« absieht – nicht statt. Menschliche Konflikte oder Konfliktsituationen fehlen. *Die Sieben ist eine gute Zahl* kann daher als Musterbeispiel dafür gelten, was später als »Schematismus« zu Recht kritisiert wurde. [42a]

6. Der Aufbau des Sozialismus und die Neue Deutsche Literatur

Mit der Unterzeichnung des Generalvertrages zwischen den Westalliierten und der BRD am 26./27. Mai 1952 waren die Grundlagen der Bemühungen um eine »einheitliche, friedliebende, antifaschistisch-demokratische Republik« entfallen. Die 2. Parteikonferenz der SED vom 9.–12. Juli 1952 beschloß daher »den Aufbau der Grundlagen des Sozialismus in der DDR«. Für die Entwicklung einer kulturrevolutionären proletarischen Kunst schien sich daraus ein neuer, größerer Rahmen zu ergeben. Walter Ulbricht erklärte:

Aufgabe der Künstler ist es, dem Leben vorauszueilen und durch ihr Schaffen Millionen Menschen für die großen Aufgaben des Aufbaus des Sozialismus zu begeistern. [...] Im Mittelpunkt des künstlerischen Schaffens muß der neue Mensch stehen [...]. [...] Schafft noch engere Verbindung mit den werktätigen Menschen, besonders mit den besten von ihnen, studiert noch aufmerksamer und noch gründlicher den Charakter und die Eigenschaften dieser Menschen. [43]

Wenn man berücksichtigt, daß gerade Ulbricht der Literatur immer wieder einen »Tempoverlust« gegenüber dem »Neuen« vorgeworfen hatte, können diese Worte als bewußte Aufwertung gelten. Andererseits enthielt die Empfehlung, sich ganz auf die *Zukunft,* auf den *neuen Menschen,* auf die *besten* unter den Werktätigen zu konzentrieren, auch eine gefährliche Beschränkung. Die Künstler wurden damit abgeschnitten von der realistischen Erkenntnis und Darstellung der tatsächlichen Arbeitsbedingungen der Massen. Ein »Realismus«, der in erster Linie *begeistern* sollte, stand in Gefahr, seine Erkenntnisfunktion zu verlieren und zur Schönfärberei zu werden.

Nach Alexander Abusch, der schon 1948 »neue Marchwitzas« gefordert hatte, bezog auch Johannes R. Becher auf der 2. Parteikonferenz wieder Positionen der proletarisch-revolutionären Literaturtradition. Seine Forderungen aus dem Jahre 1925 wieder aufgreifend [44], formulierte er eine neue »Doppelstrategie«:

[...] Der Aufbau einer sozialistischen Kultur bedeutet, daß die führende Rolle der Arbeiterschaft in doppelter Hinsicht in Erscheinung treten muß. Erstens müssen das Leben und der Kampf der Arbeiterschaft vor allem in unseren künstlerischen Werken in Erscheinung treten, so daß der Arbeiter zur Zentralfigur und zum Helden unserer Schöpfungen wird. [...] Zweitens müssen wir die größte Aufmerksamkeit darauf verwenden, daß sich künstlerischer Nachwuchs aus der Arbeiterklasse selbst herausbildet. Die Jugend muß den Platz einnehmen, auf den sie Anspruch hat. [45]

Bechers Hinweis auf »die Jugend« macht stutzig. Ähnlich hatten schon Abusch und Kuba argumentiert. Kuba (seit 1951 Generalsekretär des DSV) hatte es eine Hauptaufgabe des Verbandes genannt, die Literatur der »Alten« mit der Literatur der »schöpferischen Jugend« zu verbinden. [46] Diese (scheinbare) Gleichsetzung von »Jugend« oder »literarischem Nachwuchs« mit prole-

tarischen Schriftstellern beruhte offensichtlich auf einer mangelhaften Analyse der Klassenlage der Schriftsteller. Denn der schriftstellerische Nachwuchs der DDR stammte ja keineswegs unmittelbar aus den Fabriken und LPGs, sondern hatte sich der Literatur erst über Universitäten und Redaktionen genähert. In diesem Licht erscheint Bechers Vision einer »neuen geistigen Elite, die sich aus den besten Teilen der alten Intelligenz und aus denjenigen der neuen geistigen Kräfte zusammensetzt, wie sie aus der werktätigen Bevölkerung heranwachsen« [47] nicht nur als unzulässige Vereinfachung, sondern geradezu als Gefahr für ein kulturrevolutionäres Programm. Denn der Begriff der »geistigen Elite« setzt ja eine Trennung von der »nicht-geistigen Masse« offensichtlich voraus.

So brachte die 2. Parteikonferenz mit dem Beschluß zum »Aufbau des Sozialismus« zwar einen neuen, wichtigen Anstoß für eine Literatur der Arbeitswelt, die Bedingungen aber, unter denen diese geschaffen werden sollte, waren keineswegs kulturrevolutionär. Immer noch ging die Kulturpolitik davon aus, daß eine schöpferische Minderheit die werktätige Mehrheit »begeistern« müsse. Schönfärberei, mangelnde Kenntnis der subjektiven Probleme der Arbeiter und Entfremdung der »geistigen Elite« von den Massen wurden damit zur realen Gefahr. Die Selbstverpflichtungen, mit denen sich führende Künstler, darunter Brecht und Eisler, aber auch die Redaktion des »Aufbau« und das Lektorat des Aufbau-Verlages zur kulturellen Betreuung größerer Industriebetriebe verpflichteten [48], konnten daran nichts Entscheidendes ändern.

Im November 1952 erschien mit einem ›Sonderheft zum 35. Jahrestag der Großen Sozialistischen Oktoberrevolution‹ die von Abusch im Februar angekündigte neue Literaturzeitschrift. Herausgeber war der DSV, der Chefredakteur hieß Willi Bredel, und die technische Betreuung wurde vom Verlag Volk und Welt übernommen. Im ›Vorwort‹ der Redaktion hieß es:

Inzwischen haben wir in der Deutschen Demokratischen Republik den Aufbau des Sozialismus begonnen. Unsere Schriftsteller werden auf diesem Wege nur dann Schritt halten und voranschreiten können, wenn sie gründlich die Methode des sozialistischen Realismus studieren, wenn sie ihre Prinzipien schöpferisch anwenden. Dazu bedarf es ständigen Lernens, der prinzipiellen Kritik und der sachlichen Diskussion. [...] Die »Neue Deutsche Literatur« läßt sich dabei von der Absicht leiten, die Kritik und Selbstkritik unter den Schriftstellern zu verstärken. Gleichzeitig erwartet sie, daß sich bei den Massen unserer werktätigen Leser, die auf diese Weise Einblick in die Werkstatt des Schriftstellers erhalten, eine noch aktivere Beziehung zur Literatur bildet. [49]

Durch die programmatische Einbeziehung der Massenkritik erhielt die Konzeption der »NDL« über den Charakter eines »innerliterarischen« kritischen Organs hinaus von Anfang an einen starken kulturrevolutionären Impetus. Öffentliche, unzensierte Diskussion über Formen und Inhalte der zu schaffen-

den Literatur – das konnte ein Weg sein, um sowohl die schöpferische Freiheit als auch die gesellschaftliche Verbindlichkeit der Literatur zu garantieren.

Weißer Rauch am blauen Himmel

Der erste Text, an dem das Publikum seine kritischen Fähigkeiten erproben sollte, erschien im Januar 1953 in der ersten regulären Ausgabe der »NDL«. Es war ein mehr als achtzigseitiger Auszug aus dem ersten Roman eines unbekannten jungen Lehrers mit dem ominösen Namen Franz Hannemann. Titel: *Weißer Rauch am blauen Himmel*.

Um auch literarisch weniger vorgebildeten Lesern Ansatzpunkte ihrer Kritik zu geben, stellte die Redaktion dem Vorabdruck Hinweise zur Lektüre voran:

[...] Um dem Autor bei der Vollendung seines Romans zu helfen, stellen wir hier einen Auszug [...] zur Diskussion. Wir bitten unsere Leser, sich an dieser Diskussion zu beteiligen, und möchten dabei auf einige mögliche Diskussionspunkte hinweisen: Wie ist die Individualisierung der Hauptpersonen gelungen? Wie ist die kompositorische Anlage? Sind die Spannungselemente und die Konfliktsituationen gemeistert? Ist die Atmosphäre eines modernen Industriebetriebes in der DDR treffend gezeichnet? Entspricht die Darstellung des Menschen außerhalb des Betriebes der Wirklichkeit? Wie ist der Klassenkampf im Betrieb und die Rolle der Partei gestaltet? Diskussionsbeiträge bitten wir bis zum 20. Januar [...] einzusenden. Sie werden mit einer Stellungnahme der Redaktion im März-Heft veröffentlicht. [50]

Daß man sich ausdrücklich und mit Angabe des Termins zur Veröffentlichung verpflichtete, beweist, daß die Redaktion bereit war, ein Risiko zu übernehmen. Das Funktionieren der öffentlichen Kritik ohne Vorbereitung gleich mit der ersten Nummer der Zeitschrift beweisen zu wollen, war ein Zeichen von Mut und Engagement.

Auch die Wahl des Textes zeigt, daß die Aufforderung zur Diskussion keine Farce war. Hannemanns Roman, der die Entstehung der »Brigade der deutsch-sowjetischen Freundschaft« in einem Kesselhaus der Leuna-Werke zum Gegenstand hatte, war nicht nur formal problematisch, sondern mußte wegen seiner oft skeptischen Perspektive vor allem inhaltlich zum Ärgernis werden. Hannemann, damals Lehrer in Leuna, hatte den Versuch unternommen, Einblick in die Alltagsprobleme einer Hilfsarbeiterin zu geben. Seine Darstellung ist keineswegs rosig. Seine Heldin ist Witwe, die schwere Arbeit im Kesselhaus hat sie keineswegs aus emanzipatorischem Ehrgeiz, sondern aus der Notwendigkeit heraus angenommen, den Lebensunterhalt für sich und ihre Kinder zu verdienen.

Im Gegensatz zu anderen Erzählungen ist von der Rolle der Partei nur wenig die Rede. Hannemann setzt – bewußt oder unbewußt – bei der Situation der unpolitischen Arbeiter an. Nicht das »Neue«, den Modellarbeiter

und Aktivisten, stellt er dar, sondern den mühseligen Kampf eines Außenseiters gegen Mißgunst, Konkurrenzdenken, Unwissenheit und materielle Not. Damit stand er in genauem Gegensatz zu den Forderungen Ulbrichts.

Die kritischen Zuschriften, die pünktlich im Märzheft der »NDL« veröffentlicht wurden (und die in der Mehrzahl von jüngeren Schriftstellern stammten), waren in der Summe vernichtend. Es wurden Mängel der Komposition, der Charakterisierung und der Sprache gerügt, die sich zu dem Urteil »hoffnungslose Talentlosigkeit« steigerten. Daneben aber findet sich vor allem inhaltliche Kritik: Die Rolle der Partei sei nicht hinreichend dargelegt, die Werktätigen seien »aggressiv« dargestellt, es sei eine Lüge, wenn der Autor behaupte, eine Schicht im Kesselhaus dauere 12 Stunden (schließlich sei der Achtstundentag ja Gesetz), usw.

Die Redaktion bot dieser Empörung tapfer die Stirn. Sie räumte zwar ein, der Romanauszug habe »besondere und sehr offenkundige Anlässe zu einer Kritik« geboten, weist aber deren »inquisitorische« Tendenzen zurück und erklärt, sie wolle die »NDL« auch in Zukunft »nicht repräsentativ, sondern lebendig [...] gestalten«. [51] Auch der Autor, dem im Aprilheft ein Schlußwort zugebilligt wurde, leistete nicht nur bereitwillig Selbstkritik, sondern setzte auch zur Kritik der Kritik an. Dennoch: Hannemanns Name fehlt im Autorenverzeichnis des Aufbau-Verlags, wo sein Roman hätte erscheinen sollen.

Roheisen

Nach dem einigermaßen mißglückten Start griff die Redaktion der »NDL« in den nächsten Nummern auf bewährte Autoren zurück. Im Februar erschien ein Auszug aus Bodo Uhses antifaschistischem Roman Die Patrioten, im März und April wurden insgesamt 160 Seiten aus Marchwitzas Roheisen veröffentlicht. Nach Bredel, Claudius und Lorbeer nahm damit noch einmal einer der proletarischen Pioniere aus dem BPRS zu Gegenwartsproblemen der DDR Stellung. Marchwitza, der 1931 und 1932 zu den Schöpfern des proletarischen Betriebsromans gehört hatte, wurde zwanzig Jahre später (im Alter von 62 Jahren!) wieder zum »Betriebskorrespondenten«. Er zieht nach Eisenhüttenstadt, um den Aufbau des EKO mitzuerleben, gründet einen Zirkel der technischen Intelligenz und sammelt Material für seinen Roman, dessen erste Kapitel er 1953 vorlegt.

Ähnlich wie Maria Langner geht Marchwitza davon aus, daß die Aufbauarbeit zu einem »Umschmelzungsprozeß« führen müsse, an dessen Ende der »neue Mensch« mit sozialistischer Lebens- und Arbeitsmoral stehen werde. Die äußere Handlung wird daher völlig vom Aufbau des EKO bestimmt. Aber während Mundstock vor dem gleichen Hintergrund ein individualisiertes Handlungsgefüge mit wenigen, scharf umrissenen Akteuren und Entwicklungs-

gängen heraushob, scheint Marchwitza auf Individualisierungen zu verzichten und in die Menschenfluten des Bauplatzes einzusinken. Ein unübersehbarer Strom von kaum auch nur angerissenen Gestalten zieht sich durch die Erzählung.

Diese Erzählweise hat ihm 1971 mit einiger Verspätung das Lob eingetragen, er habe als erster versucht, »den Aufbau eines ganzen industriellen Komplexes im sozialistischen Staat als kollektiven schöpferischen Prozeß zu erfassen« [52], bzw. sein Roman sei »der in der Geschichte der deutschen Literatur bisher einzigartige Versuch, die Arbeiterklasse und die mit ihr verbündeten Schichten in der ganzen Breite des Klassenkampfs beim Aufbau des Sozialismus darzustellen«. [53]

Die Leser des Vorabdrucks empfanden das Fehlen von Helden und eigenständiger Fabel eher als Mängel. Der Roman wurde (ein bereits historischer Vorwurf gegen die Betriebsromane) als bloße »Reportage« kritisiert. Der Autor war nach Ansicht einer Kritikerin

vom Arbeitsprozeß, d. h. also vom Allgemeinen ausgegangen und hat die menschlichen Schicksale diesem äußeren Zusammenhang untergeordnet. So kommt es, daß nur ganz schwache Ansätze einer Handlung [...] zu erkennen sind. Hans Marchwitza ist der naheliegenden Versuchung nicht Herr geworden, die Vorwärtsbewegung von innen her vermöge einer Fabel durch ein äußeres Antriebsmittel zu ersetzen, nämlich durch die eingehende Schilderung des Arbeitsprozesses, dessen fortlaufendes Abrollen ja von vornherein feststeht. [54]

Bei aller berechtigten Kritik an der Gestaltung des Werks wird man Marchwitza bestätigen müssen, daß er sich (gemessen an Bredel) relativ wenig von den Arbeitern entfernt hat. Er kennt ihre Schwächen und Probleme, und wie schon 1931 in seinem ersten Betriebsroman *(Schlacht vor Kohle)* nimmt er sich der Rückständigen, Hilflosen und Gestrandeten an. Ihnen will er den Weg zum Fortschritt, zum sozialistischen Bewußtsein zeigen. Seine Parteinahme ist (ähnlich wie bei Maria Langner) eindeutig:

Unsere Arbeiter sind kein Stück Leder, das zurechtgeklopft werden soll. Sie fühlen es wohl, ob einer aus Erfahrung spricht oder ob er nur den Schulmeister spielt. [55]

Die Dargestellten freilich schwiegen dazu. Selbstkritisch meinte die Redaktion der »NDL«:

Daß nicht Arbeiter aus dem Eisenhüttenkombinat Ost selbst ihre Meinung mitteilten, liegt vor allem an der Redaktion: Wir hätten uns rechtzeitig bemühen sollen, von den Werktätigen des EKO solche Beiträge zu erhalten; in ähnlichen Fällen werden wir zukünftig darauf unsere Aufmerksamkeit besonders richten. [56]

7. Der 17. Juni

1953 sollte nach einem Beschluß der SED aus Anlaß des 70. Todesjahres und 135. Geburtstages als Karl-Marx-Jahr gefeiert werden. Es erschien eine Schrift, in der es unter anderem hieß:

> Der gesellschaftliche Charakter der Tätigkeit, wie die gesellschaftliche Form des Produkts, wie der Anteil des Individuums an der Produktion erscheint hier als den Individuen gegenüber Fremdes, Sachliches; nicht als das Verhalten ihrer gegeneinander, sondern als ihr Unterordnen unter Verhältnisse, die unabhängig von ihnen bestehen [...]. [57]

Wie die späteren Ereignisse zeigten, konnten die Empfindungen der Arbeiter auch in der DDR gar nicht genauer beschrieben werden.

Am 5. März war Josef Stalin gestorben, seine These von der »Verschärfung des Klassenkampfes« beim Aufbau des Sozialismus war geblieben. Auf administrativem Wege wurden die Arbeitsnormen erhöht, die Gerichte verhängten hohe Strafen, der Plan der Lebensmittelproduktion wurde nicht erfüllt. In der ersten Hälfte des Jahres nahm die Republikflucht ständig zu. In dieser Situation beschlossen das Politbüro der SED am 9. und der Ministerrat am 11. Juni zahlreiche Erleichterungen, die als Politik des »neuen Kurses« bezeichnet wurden. Dennoch kam es am 16. Juni zum Streik der Bauarbeiter an der Stalinallee.

Für die Schriftsteller und Intellektuellen war die Gewaltanwendung auf den Straßen ein traumatischer Schock. Für die ehemaligen Emigranten schien das Mißtrauen sich zu bestätigen, das sie gegenüber den deutschen Arbeitern gehegt hatten; den Schriftstellern, die über die Entstehung eines neuen Bewußtseins geschrieben hatten, mußte ihr Werk als Selbsttäuschung und blinde Schönfärberei erscheinen. Sie hatten versagt – sowohl als Agitatoren wie auch als Seismographen.

Die Erkenntnis führte zur Selbstkritik. Brecht versuchte, wenigstens jetzt zwischen dem sozialistischen Staat und den Arbeitern zu vermitteln. Im »Neuen Deutschland« vom 23. Juni gab er der Hoffnung Ausdruck, daß »die Arbeiter [...], die in berechtigter Unzufriedenheit demonstriert haben, nicht mit den Provokateuren auf eine Stufe gestellt werden, damit nicht die so nötige Aussprache über die allseitig gemachten Fehler von vornherein gestört wird«.

Kurt Barthels (Kuba) versuchte, sich in einer Rede vor dem Vorstand des DSV am 16. Juli zu rechtfertigen.

> Auch wir Schriftsteller müssen [...] unsere Fehler in den vergangenen Monaten feststellen; denn Fehler haben wir begangen. Unser Beruf verlangt, daß wir die Stimme des Volkes hören, die Wünsche des Volkes aussprechen. Wie aber haben wir gehandelt?

Wir schrieben oft so, wie wir wünschten, daß es in unserer Republik sein sollte, aber wir schrieben nicht immer so, wie es in unserer Republik war. [...] Wir verfluchten die Lektorate unsrer Verlage, verfluchten das Amt für Literatur [...] und schrieben weiter, wie es von Literaturadministratoren verlangt wurde. [...] Wahrhaftig – wir haben uns viel vorzuwerfen. [58]

Andererseits warnte Kuba aber vor einer kritiklosen Übernahme dessen, »was in den Betrieben gesagt wurde«; denn: »mit der Kritik der Werktätigen ist viel Schindluder getrieben worden«. [59]

Brecht und Kuba schienen in dieser Auseinandersetzung als energische Kontrahenten aufzutreten [60], aber in Wirklichkeit saßen beide im selben Boot. Während Kuba sich mit seinem arroganten Appell an die Bauarbeiter kompromittiert hatte, hatte Brecht sich von einer Bearbeitung des Garbe-Stoffes als ›Zeitstück‹ über einen Stoßarbeiter‹ einfach zurückgezogen, als er bemerkte, daß er zwischen den subjektiven Bedürfnissen der Arbeiter und den objektiven Notwendigkeiten, die sich auch für ihn in Partei und Staat verkörperten, nicht würde vermitteln können. [61] Als Angehörige der staatstragenden »neuen Elite« sprachen, schrieben und handelten die Schriftsteller aus der Perspektive »von oben«, gleichgültig, ob sie vermitteln wollten oder mahnend den Zeigefinger hoben.

Die Forderung der Stunde formulierte Günther Cwojdrak. Anstelle der vor allem von Ulbricht verlangten optimistischen Literatur stellte er die Forderung nach einer wirklich realistischen Literatur. *Schreibt die Wahrheit!* lautete die Überschrift seines Artikels in der »NDL«, in dem er sich auch mit praktischen Fragen auseinandersetzte:

Einige Schriftsteller, die Aufträge hatten [...], fragen heute bestürzt: Kann meine Arbeit denn überhaupt noch veröffentlicht werden? [...] Diesen Schriftstellern müssen wir sagen: Daß in unserer Politik [...] Fehler gemacht worden sind, [...] sollte ein Schriftsteller, der [...] seinen Stoff studierte, nicht erst aus einem Kommuniqué der Regierung erfahren haben. [...]
Wenn ein künstlerisches Werk [...] heute nicht mehr erscheinen kann, dann nicht, weil die Regierung einen neuen Kurs eingeschlagen hat, sondern weil der Schriftsteller seiner Aufgabe, die Wirklichkeit realistisch zu schildern, aus dem Weg gegangen ist.

Wie er sich diesen neuen Realismus vorstellte, demonstrierte Cwojdrak mit seiner Forderung nach einer sofortigen literarischen Bewältigung des 17. Juni, die er freilich mit dem Hinweis wieder einschränkte, es müsse vor allem das »Typische« gezeigt werden.

Wir sagen es ganz deutlich: die Scheuerfrau, die an diesem Tage in Leipzig eine Buchhandlung gegen erregte und aufgeputschte Demonstranten verteidigte – sie ist in hohem Maße typisch, sie muß als typische Erscheinung dargestellt werden. Selbstverständlich schließt die Darstellung des Typischen auch die negativen Elemente ein.

So würde sich in diesem Fall ein Schriftsteller an der Wahrheit versündigen, wenn er verschweigen wollte, daß die meisten Angestellten des Hauses sich feige auf einer Hintertreppe verkrochen hatten. Er würde sich an der Wahrheit versündigen, wenn er, wie das manchmal in unserer Presse vorkam, aus den Demonstranten lediglich Tagediebe, Nutten und Gewohnheitsverbrecher heraussuchte [...]. [62]

Der Forderung mochte freilich niemand sich stellen. Lediglich Stefan Heym, der erst 1952 aus den USA zurückgekehrt war und als deutsch-amerikanischer Schriftsteller teils im Westen, teils in der DDR publizierte, wagte sich an das Thema heran. Sein Roman über den *Tag X* wurde freilich weder in der DDR noch im Westen publiziert. Zwanzig Jahre mußten vergehen, ehe das inzwischen historische Dokument einen Verleger fand. [63] Der 17. Juni blieb literarisch jahrelang unbewältigt.

Aber nicht nur dies. Für mehrere Monate verschwand die erzählende Literatur aus der Arbeitswelt überhaupt von der Bildfläche. Die Schriftsteller schwiegen, und auch die belletristischen Verlage schienen sich nicht mehr an das kritische Milieu heranzuwagen. So wie im ökonomischen Bereich der Aufbau der Schwerindustrie kurzfristig zugunsten der Konsumgüterproduktion gebremst wurde, wandte sich auch die Literatur von der Produktionssphäre ab. An die Stelle der bewußtseinsbildenden literarischen Schwerarbeit sollte kurzfristig eine subjektivere, konsumierbare Literatur treten.

8. Neubeginn

In der »NDL« zeigte sich die Abstinenz von Themen aus dem Produktionsbereich am deutlichsten; zwischen Juli 1953 und Juni 1954 erschien dort kein einziger Beitrag zur Betriebsliteratur. Die organisierte »Massenkritik« durch literarische Laien schien daher ebenfalls überflüssig. Bereits im Juni hatte sich Anna Seghers gegen die Veröffentlichung von »Privatmeinungen der Leser« gewandt. [64] Ende 1953 verschwanden dann die Laienkritiken aus der »NDL«. Auch dies war ein Schritt (zurück) zum »autonomen« Literaturbetrieb.

In dieser Situation sprang der gewerkschaftseigene Tribüne-Verlag in die Bresche, dessen Programm sich sonst im wesentlichen aus Fachpublikationen und Broschüren (z. B. über Unfallverhütung) zusammensetzt. Im Herbst 1953 veröffentlichte der Gewerkschaftsverlag unter dem Titel *Schwarzes Land und rote Fahnen* Klaus Beuchlers Reportagen aus dem »Lauchhammer Ländchen«, wo 1952 die erste Braunkohlengroßkokerei der Welt den Betrieb aufgenommen hatte.

Während der Juni-Unruhen hatte sich die Belegschaft der Großkokerei durch eine Loyalitätserklärung mit der bedrängten SED-Führung solidarisiert. Trotzdem hielt es Beuchler für notwendig, den Reportagen ein hintergründiges Motto von Maxim Gorki voranzustellen:

Wissen wir wirklich genau, was in unseren Fabriken und Werken, in unseren Gruben und Schächten vor sich geht? Nein, wir wissen es nicht. Aber das Volk, als Herr des Landes, muß wissen, wie es wirtschaftet, was es erreichen muß. Es gibt viele unter uns, die die Schinderei der Vergangenheit nicht kennen und daher die Gegenwart gar nicht richtig einzuschätzen vermögen.

In Beuchlers Reportage-Erzählungen, die zusammen ein historisches und politisches Porträt einer Industielandschaft ergeben und vom Miozän bis zum Jahre 1952 reichen (mit einem wesentlichen Akzent auf den proletarischen Massenkämpfen zwischen 1918 und 1933), werden Heimatverbundenheit, proletarisches Traditionsbewußtsein und Stolz auf den industriellen Aufbau in der DDR miteinander verschmolzen. Mit dieser affirmativen Mischung, die sich produktionsorientierter Agitation ebenso enthielt wie konkreter Kritik an den Arbeitsbedingungen, sollte offenbar ein Schutzwall gegen allzu selbstkritische Analysen der Juni-Revolte errichtet werden.

Ähnlich defensiv war ein weiteres »proletarisches Heimatbuch«, das der Tribüne-Verlag 1954 herausgab. Unter dem heiter-gemütlichen Titel *Unser Kumpel, Max der Riese* veröffentlichte der Schriftsteller-Journalist Jan Koplowitz, ein Veteran des BPRS, Reportagen, Erzählungen, Lieder und Zeichnungen, die bei seiner Kulturarbeit in der »Maxhütte« Unterwellenborn entstanden waren.

Das Erscheinen dieser Reportagen von Koplowitz und Beuchler war ein symptomatischer Vorgang: Wann immer sich die literarische Öffentlichkeit der DDR, der Schriftstellerverband und die belletristischen Verlage von der »Arbeiterliteratur« und der Betriebsthematik zurückzogen, fand sie beim FDGB und beim Tribüne-Verlag ein Residium. Eine literarische Aufarbeitung der Entfremdungsproblematik, die am 17. Juni manifest geworden war, könnten die »proletarischen Heimatbücher« freilich nicht ersetzen.

Freiheit der schöpferischen Gestaltung, Achtung vor der Individualität und literarische Qualität waren die wichtigsten Forderungen des »neuen Kurses« auf dem Gebiet der Literatur. Sie hatten der Literatur gegenüber der Situation vor dem Juni-Aufstand erheblich größere Autonomie gebracht. In seinem Rechenschaftsbericht über kulturelle Fragen vor dem IV. Parteitag der SED Anfang April 1954 machte Ulbricht deutlich, daß man die Schriftsteller nicht aus ihrer gesellschaftlichen Verantwortung entlassen würde.

Auf der erhöhten Stufe unserer Entwicklung stellt die werktätige Bevölkerung höhere kulturelle Ansprüche. [...] Auf diesem Wege werden unsere Schriftsteller [...] sich noch inniger mit dem Leben unseres werktätigen Volkes in den Betrieben und Produktionsgenossenschaften, in den Kulturhäusern und Volksensembles verbinden. Sie werden dadurch entscheidende schöpferische Anregungen für ihr neues Schaffen erhalten. Vor unserer Literatur [...] steht die Aufgabe, eine fortschrittliche Thematik in vielfältigen Formen zu gestalten. [65]

Die Schriftsteller und Kritiker reagierten skeptisch auf diesen Versuch einer Synthese von künstlerischer Freiheit und gesellschaftlichem Auftrag. In deutlicher Anspielung auf Ulbrichts Formulierungen stellte Christa Wolf die Forderung nach »literarischer Qualität« gegen das Postulat von der »fortschrittlichen Thematik«:

Gerade diese proletarischen Schriftsteller, an denen uns so viel liegt, sollen und dürfen es sich nicht am Fußes des Berges bequem machen. [...] Aus verständlichen Gründen wurde in der Vergangenheit häufig die Wahl eines »aktuellen Themas« einem Autor so hoch angerechnet, daß nach literarischer Qualität zu fragen fast als unhöflich erscheinen mußte. Inzwischen belehrte uns die Praxis, daß ein noch so wichtiges Thema allein nicht imstande ist, einem Buch das Leben eines Kunstwerkes einzuhauchen und es für uns wertvoll zu machen. [66]

Die Debatte war damit eröffnet.

Zwischen Juli und September 1954 wurde in jeder Nummer der »NDL« ein Buch zu Gegenwartsthemen rezensiert. Der Tonfall wandelte sich dabei von grundsätzlicher Skepsis immer mehr zur konstruktiven Kritik am Detail. So hieß es z. B. über den Roman *Die Sieben ist eine gute Zahl*:

Hans Lorbeer ist zwei Fehlern erlegen, die bei Romanen aus dem Betriebsleben nicht selten zu beobachten sind: Er hat zunächst die Handlung mit Personen überhäuft und ist ihrer im Laufe des Buches nicht mehr Herr geworden. Der gewichtigere Fehler aber liegt wohl darin, daß der Ofen 7 beherrschend im Mittelpunkt steht und die Menschen lediglich um sich »gruppiert«, ohne daß sie in ihrer Totalität in Erscheinung treten. [67]

Damit war die wichtigste Forderung an die künftige Literatur umrissen: Der Mensch sollte deutlicher in den Mittelpunkt rücken. Gegenüber dem Plan und dem sozialistischen Aufbau sollten die persönlichen Bedürfnisse, gegenüber der objektiven die subjektive Perspektive betont werden.

Martin Hoop IV

Im November war es soweit: Mit dem Teilabdruck des Romans *Martin Hoop IV* von Rudolf Fischer wagte sich die Redaktion der »NDL« wieder auf das Gebiet des Betriebsromans vor. Der Roman, der 1955 als Buch erschien, war bereits im Jahre 1952 konzipiert worden. Der Autor hatte sich bemüht, den Forderungen nach menschlichen Konflikten Rechnung zu tragen. Seinen Gegenstand, eine Schlagwetterkatastrophe im Zwickauer Steinkohlenbergwerk »Martin Hoop« im April 1952, hatte Fischer persönlich »vor Ort« studiert. Mehrere Monate hatte er 1952 als Lehrhäuer in Zwickau gearbeitet. Dennoch scheiterte er.

Obwohl er im parteieigenen Dietz-Verlag erschien, ist *Martin Hoop IV* weit weniger »politisch« als frühere Betriebsromane. Der Kampf gegen die Natur,

gegen den Tod unter Tage bot zwar Gelegenheit zu packenden, rührenden Szenen; das dramatische Geschehen (das nur unzureichend durch einen vagen Sabotageverdacht »politisiert« wird) verführte Fischer aber dazu, die Darstellung von Arbeitsbedingungen und Bewußtseinsveränderungen zu vernachlässigen. Bei dem Versuch, den Menschen »in den Mittelpunkt zu stellen«, greift er statt dessen auf die Rezepte des »human touch« zurück. Um seine Figuren lebensvoll hervortreten zu lassen, schildert er anstelle der Produktions- vor allem Familien-, Ehe- und Liebesverhältnisse, die überdies noch mit tantenhafter Biederkeit kommentiert werden.

Dabei war sich Fischer offenbar durchaus bewußt, daß es Zusammenhänge zwischen den privaten, subjektiv empfundenen Lebensumständen und Produktionsverhältnissen gibt und er als Schriftsteller die Aufgabe hatte, diese Zusammenhänge sichtbar zu machen und zu verändern.

Er wußte, daß die gute und fließende Arbeit eines Kumpels vor dem Stoß auch von solchen Gemütsdingen abhing. [...]
Weil die eine Kußschnute hatte und die andere das Temperament einer Wildkatze, sank die Förderung. [68]

Solche Holzhammerpsychologie vermag freilich nicht zu verdecken, daß bei Fischer an die Stelle der proletarisch-materialistischen längst die kleinbürgerlich-idealistische Perspektive getreten ist. In konsequenter Operettenlogik widmet sich daher das Schlußkapitel des Romans vor allem der Aufgabe, möglichst viele »liebende Paare« zusammenzuführen...

Für Christa Wolf, die den Roman rezensierte, hatte Fischer einfach einen »Hang zur Idylle«. Im übrigen aber begrüßte sie es, daß er »von Anfang an nicht die Konzeption eines sogenannten [!] ›Betriebsromans‹ gewählt« habe. Für sie gehörte *Martin Hoop IV* »zu denjenigen neueren Büchern, die recht erfolgreich begonnen haben, die Front des Schematismus bei uns zu durchbrechen«. [69] Ein Fehlurteil, ein taktisches Lob oder der Versuch, den Wünschen nach Darstellung des Privaten, Innerlichen einen Weg zu bahnen?

9. Der Nachterstedter Brief

Im Januar 1955 kam es zu einer weiteren Initiative zugunsten der gegenwartsbezogenen Betriebs- und Aufbauliteratur. Als Beitrag zum geplanten IV. Schriftstellerkongreß meldeten 31 Arbeiter und Funktionäre des VEB Braunkohlenwerk Nachterstedt die Forderung nach Romanen und Reportagen »über das Schaffen und Leben der Werktätigen« an. »Kommen Sie in unsere volkseigenen Betriebe, dort finden Sie reichlich Anregung und Stoff zur künstlerischen Gestaltung«, hieß es in dem offenen Brief an den DSV, den die Gewerkschaftszeitung »Tribüne« am 27. Januar veröffentlichte.

Schreiben Sie Werke, in denen sich unsere Menschen wiedererkennen. [...] Gestalten Sie den werktätigen Menschen so, wie er ist, von Fleisch und Blut, wie er arbeitet, liebt und kämpft. Zeigen Sie den Enthusiasmus, die Leidenschaft und das große Verantwortungsbewußtsein, das die Arbeiter im Kampf um das Neue beseelt. [70]

Dieser Brief stellt ein Novum in der deutschen Literaturgeschichte dar. Zwar hatte bereits Otto Gotsche im Jahre 1932 bei seiner Verteidigung Bredels [71] das Prinzip der Massenkritik benutzt, als er das Urteil proletarischer Leser gegen die Angriffe von Lukács stellte, aber daß deutsche Schriftsteller von den Angehörigen eines Industriebetriebes auf ihre Pflichten und Aufgaben hingewiesen wurden, war ein Zeichen von kultureller Emanzipation der Arbeiterklasse, das erst in der DDR gegeben werden konnte. Auch wenn man unterstellt, daß die Nachterstedter Arbeiter durch Gliederungen der SED oder des FDGB zu ihrer Initiative angeregt wurden, wird man Herbert Warnke, dem Vorsitzenden des Bundesvorstands des FDGB, nicht ohne weiteres widersprechen, der später erklärte:

Aus ihren Worten ist ersichtlich, daß diese Arbeiter bewußte und schöpferische Menschen sind. [72]

Der »Offene Brief« wurde zum Ausgangspunkt einer monatelangen Literaturdiskussion, die sich zunächst allerdings auf die »Tribüne« beschränkte. Während die Schriftstellerkongreß immer weiter hinausgeschoben wurde, versuchte die »proletarische Fraktion« im DSV und im Kultusministerium (die sich vorwiegend aus Veteranen des BPRS zusammensetzte), mit Unterstützung des FDGB und der SED eine Rehabilitierung und Neuorientierung der Gegenwartsliteratur zu erreichen. Von Ludwig Turek, Wolfgang Neuhaus, Hans Marchwitza, Elfriede Brüning, Willi Bredel, Karl Grünberg, Peter Nell und Anna Seghers trafen ausführliche Stellungnahmen ein, die den »Offenen Brief« begrüßten. Als Kritik und Selbstkritik brachten sie vor allem die Ansicht vor, die jüngeren Schriftsteller (die sich vor allem um Gegenwartsthemen bemüht hätten) besäßen zu wenig Lebenserfahrung, ließen sich durch Aufträge und kurzfristige »Studienaufenthalte« in den volkseigenen Betrieben zu übereilter Produktion verführen.

Willi Bredel präzisierte den Unterschied zwischen der früheren revolutionär-proletarischen und der jetzigen Industrieliteratur:

Ich bin von Beruf Dreher, und mein erstes Buch war ein Roman über einen Betrieb, die »Maschinenfabrik N. und K.«. Ich will hier nicht von dem gewaltigen Unterschied sprechen, der zwischen einer kapitalistischen Fabrik Ende der zwanziger Jahre und einem volkseigenen Betrieb heute bei uns in der Deutschen Demokratischen Republik besteht; ich will nur betonen, daß ich als Fabrikarbeiter diesen Roman geschrieben habe (genauer betrachtet war es eigentlich mehr eine Reportage). Er wurde aus meiner Erlebniswelt geschrieben. [...]

Wenn heute Schriftsteller, meistens sind es jüngere, die in ihrem Leben gewöhnlich noch niemals eine Fabrik von innen gesehen haben, in einem solchen Werk ein kurzes Gastspiel geben, dann genügt dies [...] bei weitem noch nicht, um einen echten Betriebs- oder Betriebsarbeiterroman zu schreiben. [73]

Umgekehrt hatte vierzehn Tage zuvor Hans Marchwitza darauf hingewiesen, daß es jenen Autoren von Betriebsromanen, die über praktische Berufserfahrung verfügten, oft am nötigen schriftstellerischen Geschick fehle. »Es wird nicht alles, was wir in den Hochofen schütten, Roheisen, und Roheisen ist gewöhnlich noch lange kein Stahl«, bemerkte er selbstkritisch. Kriterium der literarischen Qualität war für Marchwitza das Urteil der proletarischen Massen. »Unsere Arbeiterklasse ist nicht mehr die gestrige, die mit dem Schriftsteller nur selten oder in gar keiner Beziehung gestanden hatte«, stellte er fest und schloß mit der kulturrevolutionären Forderung:

Der 4. Schriftstellerkongreß soll unseren Schriftstellern weiterhelfen. Auf diesem Kongreß müssen unsere Werk- und Schachtaktivisten im Präsidium sitzen. Sie sollen das neue Gesicht unserer Literatur mitbestimmen. (S. 80)

Solcher Glaube an das literarische Schöpfertum der Massen wurde allerdings nicht von allen geteilt. Die meisten Zuschriften wollten den Werktätigen lediglich einen »Verbraucherstandpunkt« (S. 15) zubilligen. Vor allem in den Zuschriften aus den Betrieben, die offensichtlich weitgehend von den Bibliothekaren der Werksbüchereien inspiriert waren, wurden die Arbeiter (wie auch im Brief der Nachterstedter selbst) als Leser, nicht als Produzenten von Literatur begriffen.

Die »NDL«, das offizielle Organ des DSV, blieb in der Nachterstedter Diskussion nahezu völlig abstinent. Erst im April gab Willi Bredel auch hier einen Kommentar. Im Gegensatz zu seiner Stellungnahme gegenüber der »Tribüne«, wo er einen Monat zuvor beinahe schwärmerisch über die proletarische Literaturtradition geschrieben hatte, warnt er nun vor einer »proletkultartigen Einengung der Literatur« und unterstreicht die Feststellung, daß »nicht ›Betriebsromane‹ um jeden Preis« produziert werden sollten. [74] Auf der gleichen Ebene argumentierte F. C. Weiskopf, der sich auf eigene Erfahrungen mit den Arbeitern von Nachterstedt berief, die zum Teil im Widerspruch zu den veröffentlichten Forderungen standen:

Bei dieser Gelegenheit möchten wir, aufgrund eingehender Gespräche mit unseren Nachterstedter Lesern, feststellen, daß bei der endgültigen Formulierung des »Offenen Briefes« [...] augenscheinlich die Wünsche der Kumpel zum Teil verengt und versimpelt wurden. [74a]

Während man sich einerseits mit den Arbeitern solidarisierte (die »NDL« sammelte z. B. Bücher für die Nachterstedter Werksbibliothek), verwahrte

man sich zugleich gegen die Fixierung auf die »fortschrittliche Thematik«. Warum dieser Widerstand? Offenbar deshalb, weil die Schriftsteller bezweifelten, daß die bisherige Betriebsliteratur das Bewußtsein der Arbeiter richtig spiegelte. Wahrscheinlich auch, weil sie selbst sich außerstande sahen, zwischen diesem subjektiven Bewußtsein der Arbeiter und den allgemeinpolitischen Forderungen und Notwendigkeiten zu vermitteln. Aus diesem Grunde zieht sich durch alle Beiträge der Schriftsteller zum ›Offenen Brief‹ der Hinweis auf das subjektive Bewußtsein der Arbeiter. Bredel sprach von der »Erlebniswelt«, Marchwitza vom »Gedanken- und Gefühlsleben« (S. 79) der Arbeiter, Weiskopf wies darauf hin, daß »reichere Bücher mit lebensvolleren Gestalten« verlangt würden, und Anna Seghers erklärte es zur Aufgabe des Schriftstellers, »die Vorgänge im Innern der Menschen« (S. 87) zu erkennen.

Den schärfsten Zugriff auf das halb verschwiegene Problem aber führte Stefan Heym, der durch die Arbeit an seinem Roman über den 17. Juni offenbar am stärksten engagiert war.

Wenn die Arbeiter vom Schriftsteller verlangen, daß er sie so darstelle, wie sie hier und heute sind, dann kann der Schriftsteller, will er ehrlich sein, nicht allzuviel von »Enthusiasmus«, »Leidenschaft« und »großem Verantwortungsbewußtsein« schreiben. Wenn der Schriftsteller andererseits aufgefordert wird, vom Enthusiasmus der Arbeiter, von ihrer Leidenschaft, von ihrem großen Verantwortungsbewußtsein im Kampf um das Neue zu schreiben, wie soll er solchen Arbeitern da Fleisch und Blut geben? – denn in Wirklichkeit ist ihr Fleisch oft genug schwach, und ihr Blut sehnt sich nach allem möglichen, aber nur selten nach dem »Kampf ums Neue«. (S. 56)

So einseitig und phänomenologisch diese Feststellungen waren, wies Heym damit doch auf eine Tatsache hin, an der vorbeizusehen der Großteil der Betriebsliteratur geradezu krampfhaft bemüht war. Weit weniger triftig war freilich Heyms Analyse des Phänomens. Getreu der Theorie, die alle Bewußtseinsprobleme der neuen Gesellschaft als mangelhafte Überreste der alten Ordnung zu erklären versuchte, sah auch Heym das Bewußtsein der Massen vor allem als Ergebnis der Vergangenheit:

Wir alle, so wie wir sind, Arbeiter und Angestellte, Bauern, Handwerker, Intellektuelle – wir schleppen in uns mit die ganze schmutzige Last, den ganzen Egoismus, die ganze Fäulnis unserer Vergangenheit: Kapitalismus, Faschismus, Krieg, Nachkrieg – all das, was man zusammenfassen könnte unter der Losung: Jeder ist sich selbst der Nächste. (S. 56)

Davon, daß auch die Übergangsgesellschaften gerade bei den Arbeitern Entfremdungserscheinungen neuen Typs hervorrufen können, durfte, wollte und konnte Heym 1955 noch nichts wissen. Damit aber verlor die Heymsche Attacke erheblich an Wert. Da die eigentlichen Ursachen des Problems nicht

genannt wurden, schien sich der Angriff weniger gegen die literarischen Schönfärber als vielmehr gegen die Arbeiter selbst zu richten. Dementsprechend grotesk und verworren war denn auch die vehemente »zweite« Nachterstedter Diskussion, die durch den Artikel ausgelöst wurde. Zwar wurde auf erheblich breiterer Ebene und mit stärkerem Engagement der Beteiligten gestritten (an die Stelle der wohldurchdachten Diskussionsbeiträge der Schriftsteller in der »Tribüne« traten Volkskorrespondenzen, Leserbriefe und Stellungnahmen in nahezu allen Tageszeitungen, und der Bezirksverband Berlin des DSV veranstaltete Ende April eine Mitglieder-Vollversammlung, aber diese Debatten – oder das, was später davon publiziert wurde – litten unter dem verkürzten Ansatz Heyms und der fehlenden Bereitschaft, die Gründe möglicher berechtigter Unzufriedenheit zu nennen.

Als erste meldeten sich die Werktätigen selbst zu Wort, die Heyms Bemerkungen als »groben Fehler« und Beleidigung zurückwiesen. Freilich gingen sie dabei nicht zum Gegenangriff, zur Kritik an den Arbeitsbedingungen und jener schönfärberischen Literatur über, die diese verteidigte, sondern beschränkten sich darauf, die bekanntesten Leistungen von Aktivisten als Beweis für den Enthusiasmus der Arbeiter zu zitieren. Nicht selten beriefen sie sich dabei auch auf die Darstellung dieser Leistungen in der Literatur. Das wiederum wurde zum Argument für die Schriftsteller, um die Wahrhaftigkeit ihrer Literatur zu belegen...

Gegen diesen Zirkel der wechselseitigen Selbstbestätigung vermochte Heym auch mit der »Präzisierung« seiner Position, die er am 5. April in der »Berliner Zeitung« veröffentlichte, nichts mehr. Zwar konzentrierte er sich ganz auf die »künstlerische« Seite des Problems und formulierte eine recht vernünftige Kompromiß-Poetik:

Der Schriftsteller kann nicht die Augen vor dem verschließen, was ist. [...]
Der Schriftsteller muß aber auch ein Auge haben für das, was wird. [...]
Die Schönfärberei jedoch ist einer der Todfeinde des Sozialismus und der Todfeind jeder echten Literatur. (S. 64)

Aber inhaltlich hielt er an seiner einseitigen Analyse fest. Immer noch sah er in allen Widersprüchen im Bewußtsein der Arbeiter nur den Gegensatz von »Altem« und »Neuem«. Als sensibler erwies sich demgegenüber sein Kollege Peter Nell, der in seiner Entgegnung notierte:

Enthusiasmus, Leidenschaft und Verantwortungsbewußtsein, das Neue zu stärken, sind seit langem und in steigendem Maße in unseren Betrieben anzutreffen. Allerdings tragen die Arbeiter derartige Äußerungen weder auf der Zunge noch als Plakat um den Bauch. Ihre Begeisterung, ihre Bereitschaft, mitzumachen, äußern sich für einen Außenstehenden oft unerwartet und schwer erkennbar. So, wenn über fehlerhafte Zeichnungen oder bürokratischen Papierkrieg, ungenügende Arbeitsvorbereitung oder zeitvergeudende Material- und Werkzeugausgabe geschimpft wird. (S. 65)

Mit solchen listigen Hinweisen aber war das grundlegende Problem gerade erst angekratzt. So blieb es einem literarischen Außenseiter, dem Gewerkschafter Heinz H. Schmidt, vorbehalten, mit seinem Artikel im »Neuen Deutschland« vom 27. August den Knoten der Literaturdiskussion zu entwirren. Ohne sich lange beim Streit zwischen »Schwarzsehern« und »Schönfärbern« aufzuhalten, führte er die Frage des Bewußtseins der Arbeiter mit dem Begriff der »Arbeitsbedingungen« auf den Boden konkreter Tatsachen zurück. Er stellte fest, daß »eine Reihe ernsthafter Wachstumsschwierigkeiten die Entfaltung sozialistischer Arbeitsbedingungen hemmen«, und erinnerte mit Lenin daran, »daß sich die ›Formeln‹ des echten Kommunismus gerade dadurch von der [...] Phrasendrescherei verräterischer Arbeiterführer unterscheiden, ›daß sie alles auf die *Arbeitsbedingungen* zurückführen‹« (S. 71). Von dieser Position aus wies er Heyms Bemerkungen als »Schulbeispiel für den von ›hohen Idealen‹ erfüllten utopischen Sozialismus« (S. 74) zurück, »der immer wieder daran scheitert, daß die Menschen so schlecht sind« (S. 73). Dem hält Schmidt entgegen:

Die Arbeiter kämpfen mit gutem Gewissen für ein wohlhabendes und kulturvolles Leben. Ihre persönlichen Interessen stehen nicht im Widerspruch zu ihren Idealen. Im Gegenteil, ihre Ideale entstehen aus dem Kampf um ihre materiellen Interessen, denn die Arbeiter haben keine Ausbeutung zu verhüllen. Sie müssen nicht, um ihre Ideale zu verwirklichen, ihren Egoismus überwinden, sie müssen, um ihre Ideale zu verwirklichen, ihre Interessen immer besser verstehen und vertreten lernen. (S. 74)

Aus diesem Plädoyer für die Emanzipation der Arbeiter geht logisch und schlüssig die Forderung nach der Emanzipation der Arbeit von den Schlakken der Ausbeutung hervor. Schmidt gibt zu, daß der Begriff der »Norm« zunächst nur ein neuer Name für den alten kapitalistischen »Akkord« gewesen sei, und die erste Schicht des Aktivisten Hennecke bezeichnete er schlicht als »umstritten«. Dennoch glaubt er:

Die natürliche Freude an der Arbeit kann sich heute immer ungehinderter entfalten, je stärker die neuen, vom Fluch der Ausbeutung befreiten, sozialistischen Arbeitsbedingungen sich entwickeln und durchsetzen. (S. 76)

Damit hat Schmidt auch wieder den Anschluß an die Literaturdiskussion gefunden. Er fordert von den Schriftstellern, sie sollten zeigen, »wie sich bei uns [...] unter Schmerzen und Kämpfen, Widerwärtigkeiten und Schwierigkeiten zum ersten Male auf deutschem Boden das Werden neuer Formen der Arbeitsbedingungen – und damit neuer Formen des Menschen – unaufhaltsam und unwiderruflich durchsetzt«. (S. 77)
Insgesamt müssen der *Nachterstedter Brief* und seine Diskussion (mit Ausnahme der »Enthusiasmus«-Debatte) als wohlüberlegter Kampagne des

FDGB begriffen werden, der damit seine Rolle als »Träger der kulturellen Massenarbeit« und Organisator eines neuen Bewußtseins der Arbeiter demonstrieren wollte. Ihren Höhepunkt erreichte diese Kampagne im Juni.

Zur Erinnerung an die kämpferische Vergangenheit der proletarisch-revolutionären Literatur erschien die von Marchwitza inspirierte Anthologie *Hammer und Feder*, in der 38 Schriftsteller ihr revolutionäres »Schlüsselerlebnis« und ihren Weg zur Literatur beschrieben. Nicht zufällig gehörten die meisten Autoren dieses Bandes zu den Veteranen des BPRS und der »Linkskurve« [75], nicht zufällig waren viele von ihnen ehemalige Arbeiter. Am 14. Juni wurde von Herbert Warnke zum erstenmal der Literaturpreis des FDGB an Eduard Claudius, Wolfgang Neuhaus, Dieter Noll, Jan Koplowitz und Hans Gert Lange verliehen. Und am 17. Juni, genau zwei Jahre nach der Arbeiterrevolte des Jahres 1953, veröffentlichte der Tribüne-Verlag Marchwitzas überfälligen Betriebsroman *Roheisen*. Ganz offensichtlich sollte damit demonstriert werden, daß man nichts zu widerrufen habe.

Der proletarischen Betriebsliteratur wurde mit der nachträglichen Veröffentlichung von Marchwitzas Roman allerdings ein Bärendienst erwiesen. Ohne erkennbare Rezeption der Juni-Ereignisse des Jahres 1953 und im Schlußteil durch peinliche Züge des Personenkults um Walter Ulbricht entstellt, war das Werk zu einer kunstlosen Apologie der Verhältnisse geworden.

10. Der IV. Schriftstellerkongreß und das Ende der Aufbauliteratur

Nach dem Juni-Aufstand hatten sich bei den Schriftstellern Zweifel an der Gegenwartsliteratur ausgebreitet. Der ehrliche Optimismus des Jahres 1948 und die Hoffnung, durch künstlerisch gelungene Werke die Massen für den Aufbau begeistern zu können, hatten sich beträchtlich vermindert. »Jedem ist sichtbar«, stellte Claudius im Oktober 1955 fest [76], »daß in unserer Romanliteratur [...] eine gewisse Flaute herrscht. Eine auffällige Diskrepanz besteht zwischen dem öden, kleinbürgerlichen Niveau mancher Bücher und unserer interessanten, an Auseinandersetzungen reichen, in Widersprüchen sich entwickelnden Wirklichkeit.«

Die Nachterstedter Diskussionen, die »pädagogische« Preisverleihung an Marchwitza, die Gründung des Literaturinstituts in Leipzig und die Verschiebung des IV. Schriftstellerkongresses trugen nur wenig zur Stärkung des Selbstbewußtseins der Schriftsteller bei. Unter diesen Umständen war es Ermunterung und Provokation zugleich, daß Johannes R. Becher den IV. Schriftstellerkongreß, der am 9. Januar 1956 doch endlich begann, mit einer Rede *Von der Größe unserer Literatur* eröffnete.

Von Anfang an stand der Kongreß im Zeichen der Auseinandersetzung um die Gegenwartsliteratur. Dabei ergab sich ungefähr folgende Einschätzung:

1. Mit dem Aufbau des Sozialismus in der DDR ist der deutschen Literatur ein neuer, packender Stoff zugewachsen. Sie tritt damit in eine neue künstlerische Epoche ein.
2. Auftraggeber und Gegenstand der Werke dieser neuen literarischen Epoche ist die Arbeiterklasse.
3. Trotz des neuen Stoffes, der zu schönen und spannenden Werken Anlaß geben müßte, sind bisher solche Werke entweder gar nicht oder in viel zu geringer Anzahl geschrieben worden. Die meisten Werke, die den neuen Stoff zum Gegenstand nahmen, sind »fade und spannungslos« (Seghers), »von hölzerner Primitivität« (Heym) und »unscharf« (Uhse).

Über diese Punkte herrschte – mit bezeichnenden graduellen Unterschieden bei der Kritik – weitgehend Einigkeit. Die Auseinandersetzungen entzündeten sich an der Frage nach den Ursachen des Versagens und den Möglichkeiten zur Verbesserung.

Die meisten Diskussionsteilnehmer konzentrierten sich auf den Dualismus von »Ideologie« und »künstlerischer Meisterschaft«, der ja schon seit 1953/54 die Diskussionen beherrscht hatte. Es entwickelte sich – ausgehend von diesem Dualismus – eine immer wieder verwischte und immer wieder nachgezeichnete Frontlinie, die ungefähr zwischen folgenden Begriffspaaren verlief:

Ideologie	Künstlerische Meisterschaft
Schematismus	Spannende Konflikte
Inhalt	Gestaltung
Auftragsarbeit	Schöpferische Freiheit
Innere Zensur	Zivilcourage, Mut
Schönfärberei	Realismus

Angesichts dieser Alternativen war es deutlich, wo die Sympathien der Schriftsteller lagen. Selbst Willi Bredel, der bekannte, daß er »als Funktionär in der revolutionären Partei der deutschen Arbeiterklasse, in politischen Kämpfen« (S. 38) zum Schriftsteller geworden sei, gab zu, daß er bei dem Wort »Ideologie« »eine gewisse Kälte« (S. 35) empfinde. Während man anerkannte, daß ideologische Klarheit zur Verteidigung der Volksmacht, an der man selbst teilhatte, notwendig sei, verwahrte man sich gegen eine allzu enge Auslegung des »Auftrags der Arbeiterklasse«. [77]

Zu den praktischen Problemen des Kongresses gehörte die Frage, ob man die Förderung der Schriftsteller aus der Arbeiterklasse durch Aufträge für Betriebsromane weiterhin in der bisherigen Breite fortsetzen solle. Hier ergaben sich bezeichnende Differenzen. Während Claudius in seinem Rechenschaftsbericht einerseits von Erfolgen berichtete und andererseits bedauerte, daß »zum Beispiel im Jahre 1952 bis 1953 von 39 Aufträgen 15 kein Ergebnis gezeitigt« hatten (S. 77), meinte Brecht in der Sektion Dramatik, es lohne überhaupt nur, sich um Talente, womöglich um große Talente zu

kümmern. [78] Stefan Heym verstieg sich sogar zu der Milchmädchen-
rechnung,»daß aus 18 Millionen Menschen weniger Begabungen heraus-
wachsen werden als aus den etwa 65 Millionen Gesamtdeutschlands« (S. 10).

Dieser Behauptung mußten sich notwendigerweise vor allem diejenigen
entgegenstellen, deren kulturrevolutionäre Bemühungen gerade darauf gerich-
tet waren, die schöpferischen Kräfte der breiten Massen zu entwickeln.

Wie erreichen wir, daß unsere Literatur sich in der nächsten Zeit so qualifiziert,
daß wir über ihre weitere Entwicklung beruhigt sein können?« fragte Bredel. (S. 37)
»Ich glaube, vor allem auch dadurch, daß wir dafür sorgen, *daß wir eine quanti-
tativ große Literatur werden. Wir müssen alles tun, um alle Begabungen, beson-
ders die in der Arbeiterklasse, zu fördern, zu entwickeln.*«

Auch Kuba verwahrte sich gegen Kritiker, die es »belächeln, wenn eine neue
Klasse beginnt, das Leben in einem Staat darzustellen, wie es ihn noch nie-
mals in der deutschen Geschichte gegeben hat« (S. 43). Alexander Abusch,
der stellvertretende Kultusminister, bezog sich – wie zuvor schon Anna
Seghers – auf historische Vorbilder: Er verwies darauf,»daß die Renaissance
nicht plötzlich durch Genies begründet wurde, sondern daß Tausende un-
bekannter Maler sie vorbereitet haben«.

Die großen Literaturbewegungen der Vergangenheit waren verbunden mit großen
gesellschaftlichen Veränderungen; die neue Literatur kämpft auch zuerst um die Er-
oberung des Stoffes, und erst als [...] ihre talentiertesten Repräsentanten sich auf die
Höhe der fortgeschrittensten Weltanschauung ihrer Zeit erhoben, wurden diese auch
zur künstlerischen Meisterung des neuen Stoffes befähigt. (S. 74 f.)

Diese historischen Perspektiven zeigen vielleicht am deutlichsten, welches
starke Selbstbewußtsein den IV. Schriftstellerkongreß trotz aller berechtigten
Selbstkritik kennzeichnete. Aus der Forderung nach einer Agitationsliteratur,
die »für den Plan begeistert«, war die Forderung nach einer epochalen so-
zialistischen deutschen Literatur geworden.
 Unmittelbar auf die selbstbewußt kritische Zwischenbilanz des IV. Schrift-
stellerkongresses folgten außerhalb der DDR Ereignisse, die den Einfluß der
SED auf die Schriftsteller erneut erheblich minderten. Im Februar 1956 brachte
der XX. Parteitag der KPdSU mit Chrustschows Geheimrede den Beginn der
Entstalinisierung. Die Wirkungen traten vor allem bei den osteuropäischen
Völkern zutage: In Ungarn trat der Petöfi-Klub hervor, wo aus literarischen
bald allgemeinpolitische Diskussionen wurden, in der ČSSR und in Polen be-
gannen die Künstler und Schriftsteller eine öffentliche Kritik der herrschen-
den Kulturpolitik. Am 28. Juni kommt es in Posen während der Inter-
nationalen Messe zum Generalstreik. Im Oktober schließlich bricht in Ungarn
ein nationalistischer Aufstand aus, der bis zur Bildung einer eigenen Re-
gierung führt. Kultusminister der Regierung Nagy, die freilich nur Tage im

Amt bleibt und von russischen Truppen gestürzt wird, ist einer der Begründer und der wichtigste Theoretiker des »sozialistischen Realismus«: Georg Lukács.

In der DDR entwickelte sich aus den Diskussionen im Zusammenhang der Entstalinisierung ein ideologisches Aufbegehren der Schriftsteller, das schließlich zum Ende der Aufbauliteratur führte. Auf der 3. Parteikonferenz der SED (24.–30. 3.) äußerte Ulbricht zwar die Hoffnung, daß »unsere Schriftsteller nach einem ideologischen Meinungsstreit zur vollen Erkenntnis ihrer historischen Aufgabe, eine sozialistische Nationalliteratur in Deutschland zu schaffen, gelangt sind« [79], aber in diesen Monaten dachten die Schriftsteller gar nicht daran, etwas Neues zu schaffen. Sie waren vollauf beschäftigt, die plötzlich nur noch als »schematisch« und verlogen empfundene Literatur der Aufbauperiode zu stürzen.

Während Bredel auf der Parteikonferenz gegen den Stalinismus argumentierte (»Wenn unsere jungen Genossen Stalin Seite für Seite und Wort für Wort in sich aufgenommen haben, ist es dann ihre, und zwar ihre alleinige Schuld? [...] Wir Älteren vergeben uns nichts, wenn wir [...] Versäumnisse und Fehler [...] offen zugeben« [80]), wandten die Schriftsteller solche Kritik auf ihre eigene vergangene Arbeit an.

»Bis auf wenige Ausnahmen wurden die Künstler zu Ausrufern von Parteibeschlüssen, von Regierungsverordnungen«, erklärte der »Eulenspiegel«-Redakteur Heinz Kahlow auf dem II. Kongreß junger Künstler in Karl-Marx-Stadt. »Sie machten Kunstwerke über diese und jene Maßnahme, Begebenheit oder These, rechtfertigten die Fehler und ignorierten die Wirklichkeit!« [81] Ähnliche Selbstkritik, die zugleich Attacke auf die Kulturpolitik und die Doktrin des »sozialistischen Realismus« war, wurde von anderen Autoren geäußert. [82] Die schärfste Analyse stammte von Brecht, wenn sie auch zumindest den subjektiven Ansichten der Schriftsteller nicht gerecht wurde:

Vor dem 17. Juni und in den Volksdemokratien nach dem XX. Parteitag erlebten wir Unzufriedenheit bei vielen Arbeitern und zugleich hauptsächlich bei den Künstlern. Diese Stimmungen kamen aus ein und derselben Quelle. Die Arbeiter drängte man, die Produktion zu steigern, die Künstler, dies schmackhaft zu machen. Man gewährte den Künstlern einen hohen Lebensstandard und versprach ihn den Arbeitern. Die Produktion der Künstler wie der Arbeiter hatte den Charakter eines Mittels zum Zweck und wurde in sich selbst nicht als erfreulich oder frei angesehen. Vom Standpunkt des Sozialismus aus müssen wir, meiner Meinung nach, diese Aufteilung, *Mittel* und *Zweck, Produzieren* und *Lebensstandard,* aufheben. Wir müssen das Produzieren zum eigentlichen Lebensinhalt machen und es so gestalten, es mit so viel Freiheit und Freiheiten ausstatten, daß es an sich verlockend ist. [83]

Nicht nur Schriftsteller hatten diese Zusammenhänge zwischen Motivation und Freiheit erkannt. Die Nationalökonomen Behrens und Benary stellten

(im Zusammenhang mit der Wertgesetzdebatte) auch die Rolle des Staates in der Übergangsgesellschaft in Frage und forderten eine dialektische Einheit von Spontaneität und Bewußtheit [84]. Im ZK der SED trat die Schirdewan-Gruppe auf, in der Berliner Humboldt-Universität die Professoren Harich, Mayer und Havemann.

Bei den Arbeitern, die 1953 allein geblieben waren, keine einheitliche, emanzipatorische Stoßrichtung gefunden und deshalb eine Niederlage in doppelter Hinsicht erlitten hatten, fanden die Auseinandersetzungen zwischen Schriftstellern, Politikern und Wissenschaftlern keinen Widerhall. Es war daher nicht erstaunlich, daß es der SED gelang, die Kritiker wieder zurückzudrängen. So konnten z. B. gegen eine geplante Studentendemonstration in den ersten Novembertagen die »Kampfgruppen der Berliner Arbeiter« mobilisiert werden. Harich wurde verhaftet und zu zehn Jahren Zuchthaus verurteilt.

Der Impetus der Intellektuellenrevolte reichte freilich dazu aus, das Ende der ohnehin schon angeschlagenen Aufbauliteratur herbeizuführen. Nach 1956 erschienen zunächst überhaupt keine Betriebsromane mehr.

Die Aufbauliteratur hatte unter dem ästhetischen Dogma des »sozialistischen Realismus« gestanden, der ehemals konzipiert worden war, um als literarischer Überbau zur Einheitsfrontpolitik die proletarisch-revolutionäre Literatur der zwanziger Jahre abzulösen. Inhaltlich war sie fest mit dem ersten Zweijahrplan und dem ersten Fünfjahrplan verbunden gewesen: Ihr wichtigster Gegenstand war der Aufbau einer eigenen Schwerindustrie der DDR. Getragen vom Pathos der Stalinschen »Tonnen-und-Eisen-Ideologie« hatten die Schriftsteller Plan- und Sollerfüllung vor allem in den metallurgischen Betrieben (Brandenburg, EKO, Siemens-Plania, Maxhütte) als Zielvorstellung in den Vordergrund gerückt. Mit literarischen Mitteln hatten sie für eine neue Arbeitsdisziplin, für den Zusammenschluß in Brigaden gekämpft. Ihre Helden und Leitbilder waren die Schwerstarbeiter, die Stahlwerker und Grubenarbeiter, die breitschultrigen Bauernmägde, die sich zur Kranführerin oder Maurerin ausbilden ließen.

Aber trotz dieser Betonung auf den Arbeiterhelden gelangten die Romane nur zum Teil zu einer wirklich proletarischen Perspektive. Allzuoft vermieden es die Werke der Aufbauliteratur, konkret auf die innerbetrieblichen Konflikte und Arbeitsbedingungen einzugehen. Allzu selten wurde Kritik »von unten« artikuliert. Schuld daran war die Einheitsfrontpolitik der SED und die dazugehörige Literaturtheorie des »sozialistischen Realismus«, welche die Artikulation von partikularen Arbeiterinteressen oder klassenspezifischen Emanzipationswünschen nicht mehr zuließen und statt dessen konstruktive Integration in den Staat und Enthusiasmus für die Produktion verlangten. Nur zum kleineren Teil wurde die Beschäftigung mit dem Produzenten vom Interesse an seinen Bedürfnissen bestimmt. Im wesentlichen ging es um die

Steigerung der Leistung. An die Stelle der klassenkämpferischen proletarischen Literatur der Jahre 1924 bis 1932, die von den Arbeitsbedingungen ausgehend den kapitalistischen Staat attackierte, war damit eine integrative Literatur getreten, die unter Aussparung der Konflikte zum Vertrauen in Partei und Staat erziehen sollte – auch dort, wo sich die allgemeinpolitischen »objektiven« Forderungen nicht ohne weiteres mit den subjektiven Bedürfnissen der Arbeiter vereinbaren ließen.

Wenn es trotzdem immer wieder Ansätze zur proletarischen Perspektive, zur Kritik »von unten«, zur emanzipatorischen Besinnung auf die eigene Kraft und spontane Initiative in dieser Literatur gab, so war dies in erster Linie das Verdienst von Schriftstellern aus der Arbeiterklasse. Vor allem jene Autoren, die wie Otto Gotsche, Eduard Claudius und Karl Mundstock von überstarker Beeinflußung im Moskauer Exil verschont geblieben waren, zeigten sich am ehesten in der Lage, die emanzipatorischen Traditionen der proletarisch-revolutionären Literatur in die Gegenwartsliteratur der DDR hineinzutragen. Daß ihre Werke – mit Ausnahme des nachträglich »angepaßten« Romans *Menschen an unserer Seite* – in der öffentlichen Diskussion eher zurückgedrängt wurden, zeigt freilich das Übergewicht der sozialistischen Schriftsteller bürgerlicher Herkunft einerseits und der »Schönfärber« andererseits, die von den Taktikern der antifaschistischen Einheitsfront in der SED unterstützt wurden.

Der Beginn der Entstalinisierung brachte das Ende der affirmativen Betriebsromane, weil die Schriftsteller sie als unwahr empfanden. Daß zugleich auch jene verstummten, die bemüht gewesen waren, in die Aufbauliteratur kritische und emanzipatorische Perspektiven einzubringen, hatte aber nicht nur ideologische Gründe. Mit dem Auslaufen des ersten Fünfjahrplans, dessen Ziel der Aufbau einer metallurgischen Basis und des Schwermaschinenbaus gewesen war, hatte sich die ökonomische Situation der DDR erheblich verändert. Die 3. Parteikonferenz hatte neue Akzente gesetzt:

In ihrer ökonomischen Politik ging die SED davon aus, daß sich zu diesem Zeitpunkt [...] der Beginn einer technischen Revolution abzeichnete [...]. Das Wesen dieser technischen Revolution bestand in der Verwandlung der Wissenschaft zu einer unmittelbaren Produktivkraft, im Übergang zur Automatisierung vieler Produktionsprozesse, in der durchgängigen Mechanisierung der kraftraubenden Arbeitsvorgänge, in der wesentlich umfassenderen Anwendung der Chemie, der Meß-, Steuerungs- und Regeltechnik sowie in der Nutzung der Kernenergie und anderer Entdeckungen der modernen Wissenschaft. Daraus ergaben sich weitreichende Veränderungen in der Stellung des Menschen im Arbeitsprozeß. [85]

Mit der Umstrukturierung im ökonomischen Bereich wurde dem Betriebsroman der Aufbauphase die Grundlage entzogen. Mit den ökonomischen Aufgaben änderten sich die gesellschaftlichen und literarischen Leitbilder. Die Aufbauliteratur wurde nicht nur künstlerisch abgelehnt (von den Schriftstel-

lern), sie hatte (in der bisherigen Form) auch ihre gesellschaftliche Funktion verloren. Ehe neue Aufgaben gestellt und neue Gegenstände gefunden waren, trat eine Pause ein, die von »privaten« Themen und Kriegsliteratur gefüllt wurde. Als sie 1959 im Zeichen des »Bitterfelder Weges« wieder an die Oberfläche trat, hatte die proletarische Betriebsliteratur der DDR neue Inhalte, Formen und Produktionsbedingungen gefunden.

Anmerkungen

1 Neudrucke wurden zunächst und vor allem von kleineren, nicht-kommerziellen Verlagen publiziert, die damit die politische Agitation in den Betrieben unterstützen und das proletarische Traditionsbewußtsein festigen wollten. In diesem Zusammenhang ist vor allem die »Reihe proletarisch-revolutionärer Romane« des Oberbaumverlags in Berlin zu nennen, daneben einzelne Publikationen z. B. der »Arbeiter-Basis-Gruppen« (München), des Verlags »Neuer Kurs« (Berlin) oder des »Verlags kommunistische Texte« (Münster). Später versuchten sich verschiedene bürgerliche Verlage an der Rezeption zu beteiligen. Als 1973 Otto *Gotsche* mit ›Sturmsirenen‹ über Hamburg‹ die »Kleine Arbeiterbibliothek« des DKP-nahen Münchner Damnitz-Verlags eröffnete, sah er sich daher zunächst einmal gezwungen, gegen die nicht-orthodoxe und bürgerliche Rezeption der proletarisch-revolutionären Literatur Stellung zu beziehen (a. a. O., Vorwort).

2 Während Eduard *Claudius,* Menschen an unserer Seite, in einer preiswerten Taschenbuch-Ausgabe vorliegt, wurde z. B. Karl *Mundstock,* Helle Nächte, seit 1961 nicht mehr neu aufgelegt.

3 Bernhard *Greiner,* Von der Allegorie zur Idylle: Die Literatur der Arbeitswelt in der DDR, Heidelberg 1974 (UTB 327), S. 16.

4 Willi *Bredel,* Ein neues Kapitel. Roman, Berlin 1959, S. 81 f.

5 Geschichte der deutschen Arbeiterbewegung. Kapitel XII. Periode von Mai 1945 bis 1949, hrsg. vom Institut für Marxismus-Leninismus beim ZK der SED, Berlin 1968, S. 38.

6 Geschichte der deutschen Arbeiterbewegung, Chronik. Teil III. Von 1945 bis 1963, hrsg. vom Institut für Marxismus-Leninismus beim ZK der SED, Berlin 1967, S. 129.

7 Dokumente zur Kunst-, Literatur- und Kulturpolitik der SED, hrsg. von Elimar *Schubbe,* Stuttgart 1972, S. 84 und 89.

8 *Schubbe,* Dokumente, S. 91–93.

9 *Schubbe,* Dokumente, S. 94.

10 S. Georg *Lukács,* Willi Bredels Romane, in: Die Linkskurve, III/11 1931, S. 23–27; u. a. auch in: G. *L.:* Literatursoziologie. Neuwied/Berlin ⁴1970, S. 312.

11 Alexander *Abusch,* Die Schriftsteller und der Plan, in: A. *A.:* Literatur im Zeitalter des Sozialismus, Berlin und Weimar 1967, S. 575–582, hier: S. 581.

12 ›Stimme eines Arbeiters, in: Aufbau, 1949, H. 8, S. 762.

13 *Autorenkollektiv sozialistischer Literaturwissenschaftler Westberlin,* Zum Verhältnis von Ökonomie, Politik und Literatur im Klassenkampf, Berlin: Oberbaumverlag 1971, S. 187.

14 Aufbau, 1950, H. 5, S. 435–442.

15 J. C. Schwartz, Ich war in Sosa, in: Aufbau, 1950, H. 12, S. 1159–1167;
 Helmut Hauptmann, Das Geheimnis von Sosa, Berlin 1950.
16 Karl Mundstock, ... schnellgedreht ..., in: Aufbau, 1951, H. 5, S. 452–456.
17 Paul Wiens, Das Kombinat, in: Aufbau, 1951, H. 1, S. 30–38, und H. 3,
 S. 266–276.
18 Peter Nell, Bauplatz DDR, Potsdam 1951.
19 Aufbau, 1951, H. 1, S. 39–51.
20 Aufbau, 1952, H. 8, S. 722–732.
21 Die Dame Perlon und andere Reportagen, Berlin 1953.
22 Aufbau, 1950, H. 5, S. 440 f.
23 Willi Bredel, Fünfzig Tage, Berlin: Neues Leben 1950, S. 125.
24 Mit einer Ausnahme: Die Geschichte der Büroangestellten Petra Harms, die gegen
 den Widerstand von Vorgesetzten und Kollegen den Wunsch durchsetzt, als
 Maurerin zu arbeiten, ist ein frühes Dokument zur Frauenemanzipation in der
 DDR. Unter dem Titel ›Petra Harms‹ wurde diese Episode nachgedruckt in:
 DDR-Reportagen. Eine Anthologie, Leipzig (Reclam) 1969, S. 13–22.
25 Willi Bredel, Fünfzig Tage, S. 129 f.
26 Eduard Claudius, Vom schweren Anfang, Berlin: Neues Leben 1950, S. 54 f.
27 Ebd. S. 103–106.
28 Ebd. S. 122.
29 Günther Caspar, Vom Anfang, in: Aufbau, 1951, H. 1, S. 84–86.
30 Eduard Claudius, Menschen an unsrer Seite. Roman, Leipzig: Reclam [6]1971, S. 159.
31 A. a. O. S. 191.
32 Eduard Claudius, Menschen an unserer Seite, S. 252.
33 Günther Caspar, Vom Anfang, S. 85.
34 Eduard Claudius, Menschen an unsrer Seite, S. 243, 161 f., 243, 212 und 256.
35 Günter Caspar, Menschen, die an unserer Seite sind, in: Aufbau, 1951, H. 11, S. 1015.
36 Maria Langner, Stahl, Berlin: Volk und Welt 1952, S. 77.
37 Ebd. S. 6.
38 Kennzeichnend für den emanzipatorischen Impetus des Romans ist folgender Dialog
 zwischen den Generationen (S. 151):
 [Großvater:] »Kinder haben gar nichts zu wollen, [...] Kinder haben zu folgen.
 Was Hänschen nicht lernt, lernt Hans nimmermehr! [...] Erst habe ich Bitte und
 Danke gelernt. Das hat mir in meinem Leben viel geholfen.«
 [Mutter:] »Jawoll, die Mütze abreißen vorm Chef, Strammstehen beim Kommiß,
 vorm Essen beten und die Wut gegen Ungerechtigkeiten unterdrücken! [...]
 Dresche vom Lehrer, Hurra auf Befehl, und die Hand hoch vor der Fahne!«
39 August Hild, Die aus dem Schatten treten, Halle: Mitteldeutscher Verlag 1952,
 S. 155 f.
40 Karl Mundstock, Helle Nächte. Roman, Halle: Mitteldeutscher Verlag 1952,
 S. 66 und 106.
41 Ebd. S. 45 f.
42 Hans Lorbeer, Wacht auf! Erzählungen, Berlin: Internationaler Arbeiterverlag 1928;
 Die Sieben ist eine gute Zahl. Roman, Halle: Mitteldeutscher Verlag 1953.
42a Lorbeer selbst hat sich 1971 von diesen »schlechten Buch« distanziert. Er wolle
 nicht, daß die »Auftragsarbeit« in die Ausgabe seiner Werke aufgenommen wird.
 Vgl. Auskünfte, hrsg. von Anneliese Löffler, Berlin und Weimar 1974, S. 236.
43 Schubbe, Dokumente, S. 239.
44 Damals lautete Bechers Formel: »Heran an die Massen, Entweder müssen wir
 Künstler-Kommunisten in die Betriebe hinein [...]. Oder der Betrieb selbst erweist
 sich als Rekrutierungsfeld neuer proletarischer Künstlerbegabungen.« Aktio-

nen. Bekenntnisse. Perspektiven. Berichte und Dokumente vom Kampf um die Freiheit des literarischen Schaffens in der Weimarer Republik, Berlin und Weimar: Aufbau, 1966, S. 43.

45 *Schubbe*, Dokumente, S. 240.
46 *Schubbe*, Dokumente, S. 237.
47 *Schubbe*, Dokumente, S. 240.
48 S. Aufbau, 1952, H. 8, S. 685–687.
49 Neue deutsche Literatur (NDL), hrsg. vom Deutschen Schriftstellerverband, Berlin: Volk und Welt, Sonderheft 1952, S. 3.
50 NDL, 1953, H. 1, S. 4.
51 NDL, 1953, H. 3, S. 82 und 91.
52 Dieter *Schiller*, Alltag und Geschichte, in: Revolution und Literatur, hrsg. von Werner *Mittenzwei* und Reinhard *Weisbach*, Leipzig: Reclam 1971, S. 300.
53 *Autorenkollektiv sozialistischer Literaturwissenschaftler Westberlin*, S. 196.
54 NDL, 1953, H. 6, S. 105.
55 Zitiert nach der Buchausgabe: Hans *Marchwitza*, Roheisen, Berlin: Tribüne 1955, S. 177.
56 NDL, 1953, H. 6, S. 107.
57 Karl *Marx*, Grundrisse der Kritik der politischen Ökonomie, Frankfurt/M.: Europäische Verlagsanstalt, o. J., S. 75. Marx bezieht sich hier ganz allgemein auf die warenproduzierende Gesellschaft. Damit sind seine Worte auch auf die DDR anwendbar. Vgl. dazu: Udo *Freier*/Paul *Lieber*, Politische Ökonomie des Sozialismus in der DDR, Frankfurt/M.: makol 1972, S. 36–111. – Die ›Grundrisse‹ waren in der DDR nach 1953 zwanzig Jahre lang im Buchhandel nicht erhältlich; die 2. Aufl. erschien 1974.
58 NDL, 1953, H. 8, S. 13.
59 Ebd. S. 14 und 18.
60 Vgl. *Brechts* berühmtes Gedicht ›Die Lösung‹: »Nach dem Aufstand des 17. Juni / Ließ der Sekretär des Schriftstellerverbandes / In der Stalinallee Flugblätter verteilen / Auf denen zu lesen war, daß das Volk / Das Vertrauen der Regierung verscherzt habe / Und es nur durch verdoppelte Arbeit / Zurückerobern könne. Wäre es da / Nicht doch einfacher, die Regierung / Löste das Volk auf und / Wählte ein anderes?« Gesammelte Werke, Frankfurt/M., 1967, Bd. 10, S. 1009.
61 Vgl. Hans-Dietrich *Sander*, Geschichte der schönen Literatur in der DDR, Freiburg 1972, S. 120.
62 NDL, 1953, H. 8, S. 23 f. und 25 f.
63 Unter dem Titel ›Fünf Tage im Juni‹ erschien der Roman im Herbst 1974 in München. Eine DDR-Parallelausgabe wurde erneut verschoben.
64 NDL, 1953, H. 8, S. 94–102. Der Artikel war bereits am 14. und 16. Juni in der ›Täglichen Rundschau‹ erschienen.
65 *Schubbe*, Dokumente, S. 338.
66 NDL, 1954, H. 6, S. 140.
67 NDL, 1954, H. 7, S. 143 f.
68 Rudolf *Fischer*, Martin Hoop IV. Roman, Berlin: Dietz 1955, S. 105 und 108.
69 NDL, 1955, H. 11, S. 148.
70 *Schubbe*, Dokumente, S. 351.
71 Otto *Gotsche*, Kritik der Anderen, in: Linkskurve, 1932, Nr. 4, S. 28–30.
72 *Schubbe*, Dokumente, S. 381.
73 Beiträge zur deutschen Gegenwartsliteratur, Heft 2, S. 81 f. Im folgenden sind die Textstellen aus dieser Diskussion im Text des Verf. nur mit Seitenzahlen aus dieser Dokumentation angegeben.

74 NDL, 1955, H. 4, S. 5.
74a Ebd. S. 8.
75 Unter anderem wurden Texte von Bredel, Elfriede Brüning, Claudius, Dehmel, Grünberg, Huhn, Kast, Koplowitz, Körner-Schrader, Kurella, Berta Lask, Lorbeer, Marchwitza, Müller-Glösa, Mundstock, Nell, Petersen, Turek und Weinert aufgenommen.
76 NDL, 1955, H. 10, S. 113.
77 Als abschreckendes Beispiel führte Claudius in seinem Rechenschaftsbericht als Generalsekretär des DSV die Tatsache an, daß u. a. ein Autor beauftragt worden sei, einen Roman über die Tierseuchenbekämpfung in der DDR zu schreiben. Vgl. Beiträge zur Gegenwartsliteratur, 1956, H. 1, S. 167.
78 Vgl. Sander, Geschichte der schönen Literatur, S. 151.
79 Schubbe, Dokumente, S. 430.
80 Ebd. S. 433.
81 Zit. bei Sander, S. 157 f.
82 Vgl. Sander, S. 154–159.
83 Bertolt Brecht, Gesammelte Werke, Frankfurt/M. 1967, Bd. 20, S. 327 f.
84 Vgl. Udo Freier/Paul Lieber, S. 72–88.
85 Geschichte der deutschen Arbeiterbewegung, Bd. XIV, S. 24.

Frank Trommler

Prosaentwicklung und Bitterfelder Weg*

I

In den sechziger Jahren sprach man in der DDR viel von »Ankunft«. Man verband mit dieser Metapher die Festigung der sozialistischen Gesellschaft, die Verwirklichung ihrer Hoffnungen, die Integration der Zögernden, unter ihnen mancher Schriftsteller. Die Metapher »Ankunft« illustrierte die Antwort auf die Aufforderung, die Walter Ulbricht auf der I. Bitterfelder Konferenz 1959 unter Berufung auf Goethe und Schiller an die Autoren gerichtet hatte:

Goethes *Faust* und Schillers Dramen zeigen in ihrem Inhalt die engen Beziehungen des Dichters zu seiner Gegenwart und zeugen von den tiefen historischen Kenntnissen, über die die beiden Größten unserer klassischen Literatur verfügten. Ist es nicht heute erst recht notwendig, daß die Schriftsteller in den vordersten Reihen derjenigen sind, die das Neue der Gesellschaft verkünden und den Kampf gegen das Alte, Überlebte, Verfaulte, Dekadente führen? In unserer Republik haben sich neue gesellschaftliche Beziehungen der Menschen entwickelt. Aber wo gibt es eine solche Darstellung dieser Entwicklung in künstlerischer Form, wie sie die Klassiker des Bürgertums über die Entwicklung ihrer Klasse im Kampf gegen die feudale Gesellschaftsordnung gestaltet haben?

Ulbricht hatte in Bitterfeld klargemacht: Im zehnten Jahr des Bestehens der DDR fehlte noch die Darstellung des Neuen, die sich der klassischen bürgerlichen Literatur würdig zur Seite stellte. Sie war zu schaffen. Ulbricht wies den Autoren den (Bitterfelder) Weg in die Betriebe, Kombinate, landwirtschaftlichen Produktionsgenossenschaften:

Der Schriftsteller kann seine Aufgabe nur erfüllen, wenn er mitten im gesellschaftlichen Leben steht, daran teilnimmt und zu seinem Teil an der Weiterentwicklung des gesellschaftlichen Lebens mithilft. Anders ausgedrückt: Das literarische Schaffen erfordert, daß der Schriftsteller sein eigenes Leben neu gestaltet. Das ist das Wichtigste. [1]

* Dieser Beitrag, hier leicht erweitert, erschien zuerst unter dem Titel »DDR-Erzählung und Bitterfelder Weg« in Basis 3, Frankfurt 1972.

Goethes und Schillers »engen Beziehungen« zur Gegenwart entsprach nun der Weg des Dichters ins Braunkohlenkombinat »Schwarze Pumpe« in Hoyerswerda. Ihn ging die Autorin Brigitte Reimann. Andere Schriftsteller, wie Franz Fühmann, Helmut Hauptmann, Herbert Nachbar und Christa Wolf, begaben sich in andere Betriebe und Produktionsgenossenschaften. Sie veröffentlichten Erzählungen und Reportagen, welche die dort gesammelten Erfahrungen verwerteten und stilisierten. Einige wurden bekannt, ja berühmt: so Christa Wolfs *Der geteilte Himmel,* dessen Heldin Rita einer Brigade in einem Waggonbauwerk zugehört. Eine Flut von Erzählungen und Kurzromanen hatte die Begegnung mit dem DDR-Aufbau zum Thema. Bei ihrer Etikettierung verzichtete man auf weitere Bezüge zur Klassik; für sie wurde der Titel von Brigitte Reimanns Erzählung über die Erfahrungen dreier Abiturienten in der »Schwarzen Pumpe« wegweisend: *Ankunft im Alltag.* Man sprach von Literatur der Ankunft. [2]

Für diese Werke blieb der Bezug auf die bürgerliche Literatur dennoch nicht ohne Bedeutung. In vielen Fällen knüpften die Autoren, wenn sie einen begrenzten Wirklichkeitsausschnitt wählten, den sie zu einer Entscheidungshandlung verdichteten, an traditionelle Strukturen der Novellenkomposition an. Franz Fühmann hatte 1955 mit der weithin beachteten Novelle *Kameraden* aus den Tagen des deutschen Einmarsches in die Sowjetunion eine »unerhörte Begebenheit« im Sinne von Goethes bekannter Bemerkung gestaltet. Das Werk wurde 1961 mit seiner »Konzentrierung auf den einen Mittelpunktskonflikt« als vorbildlich hingestellt. [3] Anna Seghers war sowohl mit novellistischen Erzählungen wie mit dem Roman *Die Entscheidung* (1959), dessen Titel ein Programm bedeutete, für die Darstellung individueller Entscheidungssituationen einflußreich geworden. Von dieser Anknüpfung an traditionelle Erzählstrukturen läßt sich die Brücke schlagen zu der gleichzeitigen Wiederaufnahme einer anderen »klassischen« Erzählform bei Autoren, die für die repräsentative Bearbeitung ihrer Kriegs- und Nachkriegserfahrungen zum Muster des bürgerlichen Entwicklungsromans griffen. [4] Allerdings war im Falle der Kurzprosa die Genre-Bindung weniger verpflichtend als beim Entwicklungsroman. Die Diskussionen, ob eine Erzählung als Novelle, Kurzroman, Roman oder Erzählung zu gelten habe, führten selten über die bereits von der Literaturwissenschaft im Hinblick auf die traditionelle Novellenform gesetzten Fragezeichen hinaus. [5]

Zentrale Bedeutung besaß jedenfalls die Auseinandersetzung der Autoren mit aktuellen gesellschaftlichen Entwicklungen. Noch mehr als bei der Betrachtung des Entwicklungsromans gehören dementsprechend die kulturpolitischen Vorgänge erörtert, die im wesentlichen mit dem Stichwort »Bitterfelder Weg« übereingehen. Es wird zu zeigen sein, in welchem Wechselverhältnis Literatur und Politik zueinander standen und inwiefern dieses Wechselverhältnis die Darstellungsformen legitimierte und limitierte.

Ein wichtiger Anstoß für die Kurzform kam – abgesehen von westlichen Einflüssen – von der sowjetischen Literatur. Jüngere Schriftsteller wandten sich dort von dem seit den dreißiger Jahren fixierten Schema des sozialistischen Großromans ab und dem Kurzroman (»povest«) zu, der in der russischen Literatur eine bedeutende Tradition besitzt. In lockerem, lebendigem Stil entwarfen diese Autoren Geschehensmuster, die die Begegnung junger Menschen mit der Gesellschaft und dem Aufbau des Landes zum Inhalt haben. Auf einem Treffen von sowjetischen und ostdeutschen Schriftstellern und Kulturfunktionären 1963 in Moskau stellte man eine Übereinstimmung in der Prosaentwicklung über die Sprachgrenzen hinweg fest, bei der die Kurzform dominierte:

Der Weg zu einer großen epischen Form neuer Prägung, die sich hier anbietet, ist nicht leicht zu begehen. Gegenwärtig läßt sich beobachten, daß einige, vor allem junge Schriftsteller, sich zunächst an kleineren Stoffen versuchen, die sie in spannungsreichen Erzählungen oder knappen Romanen gestalten.

Alfred Kurella, der für die Ausarbeitung des Bitterfelder Weges verantwortlich war, verband diese Feststellung mit einem Angriff auf »die Unfähigkeit einiger älterer Schriftsteller, über die antifaschistisch-demokratische Kampflinie hinauszugehen und sich rückhaltlos auf den Boden des Sozialismus, wie er sich nun einmal entwickelt, zu stellen«. [6]

Wichtiger noch als diese Kritik, die zur DDR-Kulturpolitik seit 1948 gehörte, war die Zurückdrängung moderner Erzählmodelle und Darstellungsformen, die diese Prosaentwicklung begleitete. Nach den Jahren schematischer Anpassung an parteiliche Kunstnormen hatten viele jüngere Schriftsteller nach 1955 »westlich-moderne« Formen benutzt, um zu einer neuen literarischen Selbstverständigung über ihre Situation zu gelangen: Hemingway und Norman Mailer, Kafka und Faulkner begriff man als die neuen Sterne, und es entstanden Werke, die deren Einfluß klar erkennen ließen. Es erforderte eine nicht geringe Anstrengung von seiten parteilicher Kritiker, diese Tendenz zu blockieren, die von der »rückhaltlosen« Stellungnahme für den Kurs der Partei ablenkte.

Mit dem Ratschlag, die moderne Literatur von James Joyce bis Kafka, Faulkner und Thornton Wilder endlich aufzuarbeiten, hatte sich Hans Mayer Ende 1956 besonders exponiert. Die Diskussionen im »Sonntag«, dem Organ des Kulturbundes, und in der »Neuen Deutschen Literatur«, dem Organ des Schriftstellerverbandes, erbrachten 1957 bei den Schriftstellern im allgemeinen die Feststellung, daß man in der Aussage über das Neue nicht wieder wie Anfang der fünfziger Jahre stilistisch eingeengt werden dürfe. Die Dramatikerin Hedda Zinner, in ideologischen Kämpfen wohlerfahren, stellte ihre Rede auf der Delegiertenkonferenz des Schriftstellerverbandes unter das Motto »Die marxistische Ästhetik ist kein Regelbuch« und beklagte, »daß man jetzt in einem mitteldeutschen Theater den Kampf gegen

ein in der Welt anerkanntes, starkes realistisches Drama aufgenommen hat:
gegen Friedrich Wolfs *Matrosen von Cattaro*. Ich frage euch, Kollegen,
wer soll da noch die Energie aufbringen, Gegenwartsstücke zu schreiben?«
Die Methode des sozialistischen Realismus sei »kein Stil«, sondern bediene
sich aller Stilelemente, die geeignet sind, den Inhalt am stärksten, plastisch-
sten auszudrücken. Sie ist kein Stil, sondern eine Methode von stilbilden-
der Kraft.«[7] Man muß viele scharfe Attacken und eine Zeit erneuter litera-
rischer Lähmung überspringen, um solche Feststellungen über den sozialisti-
schen Realismus auch von den Kulturfunktionären geäußert zu finden. Zu-
nächst galt die Verdammung vieler moderner Darstellungsformen; sie wurden
als schädlich angesehen. Kurella mahnte:

Unsere Theoretiker haben es nicht verstanden, den Verfallscharakter der modernen
Kunst aufzuzeigen und klarzumachen, daß bestimmte Formen der modernen Kunst
als Ausdrucksmittel ganz bestimmter, verfallsförmiger Auffassungen vom Menschen
und seiner Zukunft zustande kommen und nicht beliebig, losgelöst von diesen Auf-
fassungen, für andere Gefühle, Vorstellungen und Gedanken verwendet werden kön-
nen. [8]

Diese Ideologisierung von Kunstmitteln machte 1957 aus der Beziehung
zwischen Literatur und Politik wieder eine Einbahnstraße. Viele versuchten,
sie nicht zu betreten. Die es taten, wie die Kritikerinnen Eva Strittmatter
und Marianne Lange, bewegten sich wie vorgeschrieben. [9] Ihre Kritik galt
– was die Prosa anbetrifft – besonders dem Kriegsroman *Die Stunde der
toten Augen* von Harry Thürk, der bei Norman Mailer erfolgreich An-
leihen gemacht hatte, ebenso der Kriegserzählung. *Die Stunde des Dietrich
Conradi,* in der Karl Mundstock einen jungen SS-Offizier als Haupfigur
auftreten ließ, und der Reihe *tangenten* des Mitteldeutschen Verlages, in
der moderne Darstellungsformen an verschiedenen Themen erprobt wur-
den. [10] Man muß die kritisierten Werke nicht als besonders gelungen emp-
finden, um festzustellen, daß die Kritik mit ihnen einseitig und ungerecht
verfuhr.

So bedeutete Egon Günthers Erzählung *Dem Erdboden gleich* (1957), die
den vernichtenden Bombenangriff auf eine deutsche Großstadt schildert,
durchaus einen ernstzunehmenden Versuch, die Ausnahmesituation des Krie-
ges in ihren psychologischen Auswirkungen literarisch zu fassen. [11] In
einer Montage innerer Monologe entwickelte Günther die Geschichte des
amerikanischen Bomberpiloten Mike O'Hara, der, beim Angriff abgeschos-
sen, von der erregten Menge gejagt und mit den grauenvollen Konsequen-
zen seiner Tätigkeit konfrontiert wird. Die formale Schwäche des Werkes
rührt aus dem Umstand, daß der Autor die ineinander übergehenden Ich-
Berichte verschiedener Personen in der Vergangenheitsform präsentierte.
Indem er damit bereits einen Überblick über das Geschehen voraussetzte,
brachte er die Montage der inneren Monologe um ihre Funktion: den Auf-

weis der noch unerschlossenen Vielfalt und Diskrepanz der verschiedenen psychologischen Reaktionen. Das moderne Stilmittel war unüberlegt angewendet, wirkte unorganisch integriert. Wenn aber Eva Strittmatter Egon Günther vorwarf:»Es ist nicht mehr erkennbar, welchen Sinn der Autor bei der Wahl seines Stoffes gesucht und welche Wirkung er mit der Gestaltung dieses Stoffes erstrebt hat« [12], so zeigte sie völligen Mangel an literarischem Verständnis und verzerrte die geschichtliche Perspektive des Werkes.

Es entspricht der Kurzsichtigkeit des allegorisierenden Subjekt-Objekt-Denkens gegenüber bewußt gebrauchten Allegorien, wenn dieselbe Kritikerin auch bei der Erzählung *Die Bäume zeigen ihre Rinden* (1957) von Joachim Kupsch danebenschoß. Eva Strittmatter stellte zunächst fest:»Gezeigt wird, wie im faschistischen Krieg eine deutsche Einheit in den riesigen russischen Wäldern zugrunde geht.« Genau das hatte der Autor gezeigt. Dann resümierte sie:»Die Gesetzmäßigkeit, die dem Untergang des Faschismus zugrunde liegt, wird mit der Geschichte nicht einmal gestreift.« [13] Das aber wurde der Erzählung insofern nicht gerecht, als es von ihr eine Illustration der Parteithesen über den Sieg der Sowjetarmee verlangte. Kupsch hatte hingegen eine Fabel gegeben, die mit Anklängen an die Rattenfänger-Legende ins Allegorisch-Parabolische überging, nicht eine illustrierende Zusammenfassung von Parteithesen. Er hatte damit durchaus etwas von der Gesetzmäßigkeit spüren lassen, mit der die deutsche Kriegsmaschinerie in ihr Verderben marschierte, hatte ihre Verworfenheit und Ausweglosigkeit jedoch intensiver porträtiert, als es solche Thesen je konnten. Das bedeutete wohl eine Teilsicht, aber eine analytische; über ihre Legitimation in der sozialistischen Literatur wird noch zu reden sein. [14] Festgehalten werden muß die Verzerrung dieser und anderer Werke, wenn Interpreten den Autoren vorwarfen, sie versuchten mit ihrer Darstellung eine »abstrakt-psychologische« These zu illustrieren. Es illustriert entlarvend das Illustrationsdenken dieser Interpreten, wenn es hieß:»Kupsch stellt die These auf, daß alle deutschen Soldaten, die die Grenzen ihrer Heimat überschritten und in der Sowjetunion eingefallen waren, notwendigerweise tödlichem Wahnsinn verfallen mußten.« [15] Vergleichbare Absichten wurden Egon Günther, Karl Mundstock, Hans Pfeiffer *(Die Höhle von Babie Doly)* unterstellt. Daß es diesen und anderen Autoren – bei aller Unvollkommenheit – gerade darum ging, die Literatur nicht zu einer Illustration von Thesen zu machen, braucht nicht eigens hervorgehoben zu werden. Die Konsequenz war jedenfalls, daß sich die Klärung ästhetischer Grundfragen weiter verzögerte, die es den Schriftstellern hätte ermöglichen können, eigenständige und gültige Beiträge zum Aufbau des Sozialismus zu leisten.

Der Wille, solche Beiträge zu leisten, war zweifellos vorhanden. Viele Angehörige der jungen Generation, die Krieg und Kriegsende und den schwie-

rigen Aufbau der DDR miterlebt (»mitgemacht«) hatten, suchten diese Erfahrungen literarisch umzusetzen. Man sprach vom »Erzählbarmachen der neuen Wirklichkeit« [16] als einem notwendigen Prozeß. Im allgemeinen ließ sich für die Formulierung und Stilisierung der Erfahrungen auf die Ich-Poetik Johannes R. Bechers verweisen und auf seine Überzeugung, daß sich die dichterische Persönlichkeit »zu einem repräsentativen Charakter auswachsen muß, zu einem Organ, worin das Zeitalter seine eigene poetische Gestalt wiederfindet«. [17] Diese Orientierung, das Selbsterleben repräsentativ werden zu lassen, schien, wie eingangs zitiert, der literarischen Praxis der klassischen bürgerlichen Dichter zu entsprechen. Der Klassik-Bezug begleitete die Propagierung dieser Kunst der Repräsentanz. Ihre offizielle Bestätigung lieferte der für die kulturpolitische Marschroute wichtige V. Parteitag der SED 1958, der das Aufgehen des Künstlers im sozialistischen Alltag forderte, damit »das Neue« in der Gegenwart gültig gestaltet werden könne.

Diesen Entwurf grenzte Christa Wolf Ende der fünfziger Jahre gegenüber einer Kunstauffassung ab, die – mit dem vielsagenden Terminus »Objektivismus« bedacht – die Widersprüchlichkeit der Realität zum Thema habe. Bei der Interpretation einer Skizze von Egon Günther wandte sie sich gegen die »pessimistische Perspektive« und »antihumane Haltung«, die diesen Darstellungsformen zugehörten. Immerhin verzichtete sie in ihrem Programm, das in vielem Anna Seghers' Vorbildwirkung erkennen läßt, ausdrücklich nicht auf Konflikte. Zentrale Bedeutung maß Christa Wolf dem Faktum zu,

daß für viele Menschen der Einsatz für die Ideen des Sozialismus gleichzeitig die erste konkrete Möglichkeit in ihrem Leben bedeutet, sich als Menschen zu beweisen und zu verwirklichen. Auf die Tatsache, daß die Menschen sich unter dem Einfluß dieser Ideen und neuer gesellschaftlicher Verhältnisse zu verändern beginnen, gründet sich ja gerade unser Optimismus. Gleichzeitig ist diese Tatsache die Voraussetzung für weitere Fortschritte; denn von Fortschritt setzt sich immer nur so viel durch, wie *wir* durchsetzen, läßt Brecht seinen Galilei sagen. Hier liegen die großen Ideen, hier liegen die Fabeln für sozialistische Schriftsteller unserer Zeit. Diese Fabeln sollte die Literatur so konfliktreich zeigen, wie sie in der Wirklichkeit sind (es geht also nicht darum, keine oder nur schwache Konflikte zu gestalten), sie enden in der Wirklichkeit manchmal tragisch, und tragische Schicksale kann und soll die Literatur auch schildern: Menschen, die physisch oder moralisch zugrunde gehen, weil sie sich nicht zum Verständnis der Zeit hinaufarbeiten können, die ihnen objektiv günstig ist (der Kraske-Bauer im *Tinko*); aber solche, die an subjektiven Fehlern im eigenen Lager zerbrechen, mit und ohne Schuld. [18]

II

Mit der Erzählung *Ankunft im Alltag* setzte Brigitte Reimann 1961 ein leicht zu identifizierendes Zeichen für die Verbindung von Schriftsteller und Arbeitswelt. Sie beschrieb drei junge Abiturienten, die, anstatt sofort zu

studieren, ins Kombinat (»Schwarze Pumpe«) gehen, zeigte, wie ihr Höhenflug gebändigt wird, ihre Ansichten über die sozialistische Arbeit realistisch werden und ihr Verhältnis zueinander sich im Umgang mit der Erwachsenenwelt klärt. Die Vorbildlichkeit dieser »Ankunft«, zu der die Gestalt des Meisters Hamann gehört, des »Menschenkenners und Menschenlenkers von hohen Graden« [19], steht außer Zweifel. Dabei handelt es sich um Jugendliche, die neuere Schlager, neuere Lebensformen kennen und sich den Parteiauffassungen gegenüber oft recht unbekümmert benehmen. Brigitte Reimann formulierte diese Geschichte in einfacher Sprache, mit einfachen Konflikten – und man muß hinzufügen: mit einfachen Lösungen. Auf jeder Seite spürt man die Absicht, es dem Leser einfach zu machen und den sozialistischen Erziehungsprozeß zu vernatürlichen – im Sinne des erwähnten »Erzählbarmachens der neuen Wirklichkeit«.

In dieser Weise entsprachen zahlreiche Schriftsteller der Aufforderung nach Verbindung mit dem sozialistischen Alltag, von Joachim Wohlgemuth (*Egon und das achte Weltwunder*, 1962) und Herbert Nachbar (*Die Hochzeit von Länneken*, 1960; *Oben fährt der große Wagen*, 1963) bis zu Werner Bräunig (*In diesem Sommer*, 1960), Bernhard Seeger (*Herbstrauch*, 1961) und Günter und Johanna Braun (*Eva und der neue Adam*, 1961). In *Egon und das achte Weltwunder* präsentierte Wohlgemuth ebenfalls jugendliche Protagonisten im Übergang von unbekümmerten, ja bisweilen kriminellen Lebensformen zu gesellschaftlicher Verantwortung. Auch hier jugendliche Liebe: Die Verbindung des Titelhelden Egon mit der zurückhaltenden Christine überbrückt die Kluft zwischen Bauhilfsarbeiter und Arzttochter. Egon, zwanzigjährig, gerade aus dem Gefängnis entlassen, wo er wegen Körperverletzung gesessen hat, droht wieder in die schlechten Sitten des »Musical-Clubs« seiner Heimatstadt zurückzufallen. Dort blüht Schlägerei und westlicher Jazz. Aber Egon gelangt zur »Ankunft in der Jungen Welt«, wie der zweite Teil des Buches überschrieben ist, in dem Egon im Jugendprojekt »Große Wiese« einen schnellen Aufstieg erlebt. Er sinniert über seine Wandlung:

Vor zehn Tagen noch in Haft – jetzt zweitwichtigster Mann einer Jugendbrigade. War das ein Weltwunder oder nicht? So was war nur möglich, weil es diese Junge Welt gab. [20]

Bevor Egon Christine bekommt und sich sozial endgültig integriert, muß er allerdings doch noch eine Prüfung überstehen. Nicht die Tatsache, sondern die Form dieses Hindernisses auf dem Weg zur »Ankunft« ist bezeichnend. Beauftragt, vor Besuchern und Freunden über das Jugendprojekt zu sprechen, fällt Egon noch einmal in sein früheres Leben zurück und betrinkt sich, während Paul, der Chef des »Musical-Clubs«, die angekündigte Rede ausarbeitet. Auf dem Podium vor 600 Gästen entscheidet es sich:

Die Rede ist zu einer Anhäufung von offiziellen Phrasen geworden (»Wir haben uns heute hier versammelt, um gemeinsam das große Fest der Urbarmacher zu feiern, drei Jahre sind vergangen ...«, S. 402), und Egon scheint zu scheitern. Da bringen ihn die Freunde dazu, der Versammlung einfach und ohne Prätention zu berichten, wie er den Aufbau des Jugendprojekts selbst erlebt hat. Er findet zum einfachen, unprätentiösen Stil, alles ist klar und überzeugend und Egon gerettet. Sein Lernprozeß am Rednerpult – ein Wendepunkt im novellistischen Sinn – repräsentiert in gewisser Weise die Projektion dessen, was jüngere Autoren um 1960 in der DDR anstrebten: das Abgehen von der offiziellen Sprache, die zum Klischee erstarrt ist, zu einer einfachen, natürlichen Sprache, in der die Begegnung mit der Wirklichkeit wieder zum Erlebnis werden kann. Die Pointe in diesem Buch liegt in dem Faktum, daß Paul, der »böse« Freund, ein Parteigänger des Westens ist; mit seinem Eingreifen wird also die Stilisierung von Egons Rede zu offiziellen Phrasen als westliche Sabotagearbeit entlarvt. Eine einfache Erklärung des Sprachproblems.

Die Attacke gegen offizielle Denk- und Ausdrucksweisen fand um diese Zeit wesentlich schärfere Ausformung in sowjetischen Erzählungen und Kurzromanen. Dort entsprang die Vernatürlichung von Sprache und Denkformen direkter Abrechnung mit dem Stalinismus. Die für die Kurzprosa zunächst populärsten Autoren Anatolij Kuznecov und Vassilij Axjonov stellten die abgegriffene, ausgetrocknete Sprache der Parteibürokraten und sonstigen Väter der Gesellschaft bloß. Provokativ nahmen sie Modeausdrücke, Schimpfworte und Banaldialoge in die Erzählung hinein, wie es Jerome D. Salinger in *The Catcher in the Rye* erfolgreich vorgemacht hatte. Wenn Jevgenij Jevtušenko mit Cowboy-Hosen und Paris-Sehnsucht, mit westlichem Jazz und russischem Pathos weite Popularität erreichte, so geschah dies vor allem wegen des neuen Lebensgefühls, das man nach der langen Zeit gleichförmig-grauer Diktatur literarisch adaptierte und ständig variierte. Es war nicht ohne Polemik zu denken. Maximov, Axjonovs Held in *Kollegen* (1960), sagt:

Oh, wie satt ich das habe! Das erhabene Gewäsch und all die schwülstigen Worte. Eine Menge reiner Idealisten wie du führen sie im Mund, aber Tausende Schurken ebenfalls. Sicher hat auch Beria sie benutzt und zugleich die Partei betrogen. Jetzt, wo wir vieles erfahren haben, sind diese Phrasen für uns zu Plunder geworden. Laß uns also ohne Gewäsch reden. Ich liebe meine Heimat, unsere Staatsform und werde dafür, ohne zu zaudern, Arme, Beine und Leben hingeben, aber ich bin nur meinem Gewissen gegenüber verantwortlich und nicht irgendwelchen Wortgötzen. Sie behindern bloß die Sicht auf die Wirklichkeit. Klar? [21]

In *Fortsetzung der Legende* (1957) ließ Kuznecov seinen jungen Helden Tolja die Lebensferne von Schule und Literatur beklagen:

Ich glaube, wir haben in der Schule alles durchgenommen – nur das Wichtigste nicht. Unsere Literaturlehrerin Nadeshda Wassiljewna hat uns so schön von der ideellen Tendenz des Romans *Eugen Onegin*, vom Klassenkampf in Gorkis Roman *Die Mutter* erzählt, daß wir den Eindruck hatten, unter den damaligen Bedingungen sei alles im Leben fein säuberlich in Abschnitte eingeteilt gewesen. Aber nie haben die Lehrer mit uns über unser heutiges Leben gesprochen. [22]

Was Schule und Gesellschaft versäumt haben, muß Tolja selbst lernen. Sein Weg ist dementsprechend keineswegs geradlinig im Sinne der Partei. An den Anfang der Aufzeichnungen in Schulheften setzt er seine Beschwerde, einen im Ostblock in jenen Jahren vielzitierten Satz: »Zehn Jahre lang hat man uns weisgemacht, alle Wege stünden uns offen. Warum hat man uns auf ein leichtes Leben vorbereitet?« (S. 7) Dann berichtet er von seiner Fahrt nach Sibirien, wo er beim Bau des Wasserkraftwerks Irkutsk seine Illusionen über das Leben zugunsten einer realistischen Einschätzung aufgibt, jedoch immer in betont unoffizieller Perspektive.

Ein DDR-Interpret faßte die Wirkung zusammen:

Mehr als deutlich war die Symbolik, die für eine ganze Plejade von Werken dieses Typs Gültigkeit besitzen sollte: Das fingierte Erzähler-Ich hält seine Erlebnisse, seine Enttäuschungen und Entdeckungen in Schulheften fest – neuer Lebens-Inhalt in alten, schul-haften Rahmen gesteckt, der gesprengt werden muß, um dort wirklich anzukommen, wohin man will. Nach diesem Roman setzte eine wahre Invasion von Absolventen der Zehnklassenschule in der Literatur ein – alle hatten sie korrekturbedürftige Ansichten vom Leben, die meisten vermochten auch die Diskrepanz zwischen Vorstellung und Wirklichkeit mehr oder weniger schnell zu überbrücken. [23]

Damit ist wieder die Brücke geschlagen zur »Ankunfts«-Erzählung Brigitte Reimanns. Der betont burschikose Stil, der in Vassilij Axjonovs *Fahrkarte zu den Sternen* (1961) eine besonders provokante Ausformung erhielt, läßt sich bei ihr ebenso wie bei Wohlgemuth, Karl-Heinz Jakobs und anderen DDR-Autoren finden. Hinzu gehört die Tendenz, den Schauplätzen ein wenig Exotik zu verleihen, was auf dem Gebiet der DDR im Vergleich zu Sibirien allerdings schwerfiel. Insgesamt erzielten die jungen sowjetischen Schriftsteller, die ihre Erzählungen und Kurzromane zumeist in der von Valentin Katajev herausgegebenen Zeitschrift »Junost« (und in »Novij Mir«) veröffentlichten, eine schärfere stilistische und inhaltliche Prägnanz. Es konnte für die Schriftsteller in der DDR nicht ohne Folgen bleiben, wenn hier die Partei- und Staatsbürokratie das gesellschaftliche Selbstverständnis erst mit Hilfe der jungen Generation zu sichern suchte. Die Emanzipation der jungen DDR-Autoren war von Anfang an viel stärker an Affirmation geknüpft.

Es ist diese Affirmation, die in grundsätzlicher Weise die Anwendung literarischer Formen und Motive in der DDR bestimmte. Diese Affirmation vereinheitlichte viele Erzählungen thematisch und motivisch, in deutlicher Zuordnung zu den traditionellen Mustern novellistischer Symbolisierung und

Emblematisierung. Die immer wieder geforderte Annäherung an die Lebens-
und Arbeitsprozesse erhielt von hier ihr literarisches Gesicht.

Was Brigitte Reimann beim Aufenthalt im Kombinat »Schwarze Pumpe«
an Erfahrungen mit dem »Neuen« gesammelt hatte, setzte sie in *Ankunft
im Alltag* im wesentlichen in eine Liebesgeschichte um. Sie präsentierte eine
Dreierkonstellation, die ein in der deutschen Literatur wohlbekanntes »Pro-
blem« wieder aufnahm. Recha, das ordentliche, ernste Mädchen, hat zu
wählen zwischen dem oberflächlichen, unsoliden, mit westlichem Jazz und
westlichen Ideen lebenden Aufschneider Curt und dem schwerfälligen,
soliden, tiefdenkenden, künstlerisch begabten Nikolaus. Recha, eine »Halb-
jüdin«, deren Mutter im KZ Ravensbrück ermordet worden ist, wählt in
dieser deutschen Wahl nach deutschem Brauch. Happy end und »Ankunft
im Alltag« verschmelzen: Die alte Frage an Liebespaare, was geschieht,
wenn der Vorhang gefallen und der Beifall verrauscht ist, drängt sich damit
auch im Hinblick auf die Integration in die Arbeitswelt auf. Doch geht es
nicht um diese Frage nach dem Alltag – sonst würde in der Operette an
dieser Stelle nicht der Vorhang fallen. Es geht vielmehr um die Vorbereitung
und schließliche Fixierung dieser »Erfüllung«. Unter sozialistischen Umstän-
den führt das gegebenenfalls sogar zu einer Revision der Romeo-und-Julia-
Geschichte, etwa in Herbert Nachbars *Hochzeit von Länneken.* Ein Rezen-
sent faßte die neuartige sozialistische Symbolik zusammen:

Die Hochzeit, die am Ende die Kinder zweier verfeindeter Fischerfamilien feiern,
ist mehr als ein schönes Symbol für die Beendigung jahrzehntelanger Zwietracht
zwischen den reichsten Familien des Dorfes, sie ist zugleich der sinnbildliche Be-
ginn für eine neue Arbeitsmoral, für eine höhere Stufe genossenschaftlicher Arbeit. [24]

Worauf es vor allem ankam, war die sinnbildliche Zusammenfassung gesell-
schaftlich bedeutsamer Prozesse. Diese Symbolisierung bedeutete keineswegs
nur erzählerisches Ornament. Sie bildete den literarischen Kern der Be-
mühung um die »neue« Wirklichkeit und konnte Detailvorgänge ebenso um-
schließen wie die ganze Erzählung. Die bildliche Konkretion einzelner
Themen erlangte dort besondere Bedeutung, wo sich Autoren der Arbeits-
welt selbst zuwandten. Hierfür spielt in Brigitte Reimanns Erzählung der
Maler Nikolaus die Schlüsselrolle. Er sieht das Kombinat von Anfang an
vor sich als Bild, und diesem Bild reihen sich die Bilder des zukünftigen
Aufbaus an. Gleichfalls im Bild erlebt er die Menschen dieser neuen Um-
gebung.

An einem rohen Holztisch saß ein Mann, eingefangen in dem sparsamen Lichtkegel
der mit einer Zuckertüte abgeschirmten Lampe; die Umrisse von Schultern und
Rücken verschwammen im warmen, braunstichigen Dunkel. Er hielt ein Buch und
las oder lernte, und seine schweren Hände mit den hornigen gelben Nägeln hoben

sich scharf von den weißen Buchseiten ab... Nikolaus näherte sein Gesicht der Fensterscheibe; für ein paar Minuten hatte er Recha vergessen, erfüllt von einem verworrenen Glücksgefühl, als stünde er vor einer unerhört bedeutsamen Entdeckung. [25]

Was Nikolaus entdeckt, ist nicht die aktuelle Arbeitswelt, sondern das Stilleben des »Lesenden Arbeiters«, das in der sozialistischen Kulturpolitik häufig als Emblem verwandt wird, ähnlich dem des »Schreibenden Arbeiters«. Zu solchen Stilleben und Emblemen erstarren viele andere Situationen im Betrieb. In der umfassendsten Untersuchung zur »Ankunftsliteratur« zollte ihnen Sigrid Bock folgende Reverenz:

Was Brigitte Reimann bei Recha und Curt noch nicht voll gelang: ein aktives Verhältnis des einzelnen Helden zu Mensch und Umwelt herzustellen, die dialektischen Wechselwirkungen in den Beziehungen Mensch und Umwelt aufzudecken, bei Nikolaus gestaltet sie es. Nicht im direkten Erlebnis. Das vermag sie auch bei Nikolaus noch nicht. Aber durch das Prisma der Malerei. [26]

Da diese Form der Darstellung fester Bestandteil vieler DDR-Erzählungen um und nach 1960 wurde, sei Sigrid Bocks Kommentar genauer beleuchtet. Ihr Vorgehen, diese Erfassung der Arbeitswelt in statischen Bildern als exemplarisch für die Dialektik zwischen Mensch und Wirklichkeit zu bewerten, gibt einigen Aufschluß über das Verständnis von Dialektik und Wirklichkeit. Dialektik gelangt dabei über das Umdenken von Wirklichkeit in emblematische Bilder bzw. von emblematischen Bildern in »Wirklichkeit« kaum hinaus – in einem vertauschbaren Prozeß. Diese »Dialektik« wird ihrem Namen keineswegs gerecht. Sie bleibt vor der Wirklichkeit stehen. Sie bleibt Statik. Der Zusatz, daß das »direkte Erlebnis« der Figuren noch fehle, bestätigt in seiner Harmlosigkeit diese Kennzeichnung. Denn im »direkten Erlebnis« läge ja gerade die Herausforderung der Bitterfelder Programmatik. Hier müßte sich nicht nur die Natur des Beobachters in seinen Wandlungen erweisen, sondern ebenso die Beschaffenheit der Arbeit, der Produktionsverhältnisse, der Arbeiter, und zwar gleichfalls in ihren Wandlungen. Wenn das Verhältnis zwischen Mensch und Arbeit demjenigen von Beobachter und Bild entspricht – was Brigitte Reimann auch für den Arbeiter feststellte [27] –, dann ist die »Auseinandersetzung« mit der Wirklichkeit von dem Vorgang des Hinstellens und Interpretierens von Bildern kaum mehr zu unterscheiden. Die Einseitigkeit und Statik dieser Konzeption spürte selbst der enthusiasmierte Kritiker Werner Ilberg, wenn er von *Ankunft im Alltag* konstatierte: »Es geht in diesem Buch also um die Wandlung der angehenden, recht verschieden gearteten Intelligenzler, während die agierenden Betriebsarbeiter charakteristisch statisch bleiben.« [28]

Sigrid Bock hat darauf aufmerksam gemacht, daß sich in den Werken von Brigitte Reimann, Franz Fühmann, Regina Hastedt (auf deren vorbildliche

Erzählung noch eingegangen wird) unter anderem eine Neukonzeption der
alten Künstlerproblematik erkennen läßt, die schon Thomas Mann für das
Verhältnis von Kunst und Leben, Künstler und Wirklichkeit repräsentativ
gestaltete. Das mag auf seine Weise das Beobachtete erklären. Dazu gehört
die Schlußfolgerung der Interpretin:

> Unter den Bedingungen des sozialistischen Aufbaus und unter der Führung der
> Arbeiterklasse beginnt sich die Kluft zwischen Kunst und Leben zu schließen. In-
> dem der Arbeiter sich bemüht, die Höhen der Kultur zu erklimmen, und der
> Schriftsteller selbst aktiv am sozialistischen Aufbau teilnimmt, wird Stück für Stück
> die Entfremdung zwischen Künstler und Volk, die in der imperialistischen Gesell-
> schaft so ungeheure Ausmaße angenommen hatte, abgetragen. [29]

Doch kümmerten sich die Schriftsteller im Umkreis der Bitterfelder Bewe-
gung nicht nur um die Aufhebung der Entfremdung von Künstler bzw.
»Intelligenzler« und Arbeitsprozeß. War es auch schwieriger, so fanden sich
doch einige, die sich den Arbeitern selbst und ihrem Verhältnis zum sozialisti-
schen Aufbau widmeten. Unter ihnen errang Erik Neutsch nach 1960 be-
sondere Anerkennung. Wie Marianne Bruns, die mit ihrer Aufdeckung
von »Normenschaukelei« in der Novelle *Das ist Diebstahl* (1960) viele Dis-
kussionen auslöste, veröffentlichte Neutsch zunächst in der Reihe »Treff-
punkt heute«. Die hier erschienene *Regengeschichte* (1960) nahm er 1961 in
den Erzählungsband *Bitterfelder Geschichten* auf. »Ankunft« ist in diesem
Band auf die Einführungsgeschichte *Die Straße* beschränkt, ist gleichsam
vorweggenommen in der Ankunft des Erzählers im großen Chemiewerk,
dem Schauplatz der meisten folgenden Erzählungen. Neutsch schildert Be-
gebenheiten in der Produktionssphäre, vor allem das unterschiedliche Ver-
halten der Arbeiter zum Arbeitsprozeß. In einer Zusammenfassung hieß es
darüber: »In diesem Rahmen gestaltet Neutsch auch das Wachstum der
neuen moralischen Qualitäten menschlicher Beziehungen mit, die in dem
geänderten Verhältnis zur Arbeit ihre Voraussetzung haben.« [30] Das be-
deutete den Schritt von der Ankunftsthematik zur Darstellung der Arbeits-
prozesse, und man bescheinigte Neutsch, es sei »die Vielfalt der Charaktere
und Erlebnisse, der heiße Atem unmittelbarer Begegnung mit der Bitterfelder
Wirklichkeit, der den Leser erwärmt«. [31] Sigrid Bock brachte wiederum
den Terminus »Dialektik« ins Spiel:

> Einmal ist es die umfassende Bewältigung der Dialektik unseres sozialistischen Auf-
> baus mit seinen zahlreichen neuartigen Widersprüchen. Neutsch gestaltet die sozialisti-
> sche Wirklichkeit im Prozeß ihrer revolutionären Entwicklung. Zum zweiten ist die
> Heldendarstellung bedeutsam. [32]

Zunächst geht es auch bei Neutsch um die Integration einer von außen
kommenden Gestalt, und bezeichnenderweise mündet das erwähnte Einführ-
rungskapitel *Die Straße,* in dem sich der Ich-Erzähler mit dem Gesamt-

komplex des Werkes in Beziehung setzt, in die Schilderung eines Bildes, eines lyrisch getönten Stimmungsbildes mit qualmenden Schloten und bewegten Menschenmassen. Im Gegensatz zu anderen Autoren bleibt Neutsch jedoch nicht bei der Behauptung der Integration stehen: Wenn der Ich-Erzähler sich bei seiner Ankunft in der Arbeiterbaracke noch bis ins einzelne seiner Reaktionen profiliert, so verliert er schon wenige Seiten später alle Züge des Individuellen und taucht als einer von vielen in der Masse der Arbeitenden unter. Für Kompositionen und Erzählerperspektive besitzt er nur wenig Bedeutung, auch wenn er noch einige Male Überleitungen zwischen den Geschichten schafft. Diese stehen im wesentlichen für sich.

Die bekannteste von ihnen, *Die Regengeschichte,* behandelt die Überwindung der Kluft zwischen Arbeitern und Akademikern, exemplifiziert am Ressentiment des alten Meisters Kelle gegen den, wie er meint, allzu jungen Betriebsleiter Dr. Bellmann. Kelle nimmt einen Betriebsunfall, bei dem ein Arbeiter ums Leben kommt, zum Anlaß, den Betriebsleiter anzuschwärzen und die Kollegen von dessen Unfähigkeit zu überzeugen. Dr. Bellmann, hart bedrängt, bekommt schließlich Unterstützung und kann mit den Erfindungen des Anlagefahrers Urbanczyk nicht nur das Vertrauen zurückgewinnen, sondern auch seine weitreichenden Verbesserungspläne verwirklichen. Auch hier ist mit der knappen Zusammenfassung schon das Wesentliche der Erzählung ausgesagt. Wie bei den meisten anderen der *Bitterfelder Geschichten* liegt in der übersichtlichen, beispielhaften Problemanordnung bereits der Kern der Aussage. Handelt es sich hier um die vorbildliche Überwindung der Kluft zwischen Arbeitern und Akademikern, so ergibt an anderer Stelle die Zuhilfenahme der sozialistischen Moral den perfekten Schiedsspruch über einen Diebstahl im Betrieb *(Der Dieb)* – der Leser bekommt den Eindruck gut gelöster Mathematikaufgaben. Indem die Problemanordnung jederzeit den Anspruch des Typischen erfüllt, nähert sich die dargestellte Wirklichkeit einem theatralichen Zeremoniell unter den Augen wachsamer Zuschauer.

Daß dies tatsächlich bestimmendes Gefühl der handelnden Figuren ist, bestätigt sich ständig, vor allem gegen Ende der Erzählungen, wenn die richtigen Lösungen vorgetragen werden müssen. [33] So sind in der *Regengeschichte* Dr. Bellmanns persönliche Gefühle über seine schwierige Lage ganz der Erfahrung der Typik dieser Konstellation untergeordnet:

Zwischen ihm und den grauen, für sein Auge beinahe schemenhaft wirkenden Männern in der Elektrolyse währte die Kluft fort, die seit Jahrzehnten die Akademiker von den Arbeitern trennte. Der Meister schaufelte die Kluft tiefer und tiefer, indem er gegen ihn intrigierte und sich dabei skrupellos des tödlichen Unfalls während des Chlorausbruchs bediente. [34]

Bellmanns Reflexion ist weniger die eines hartbedrängten Mannes als die des Repräsentanten einer Schicht. Als ihm der Anlagefahrer Urbanczyk Hilfe an-

bietet, empfindet er das wie eine politische Mission, und dem entspricht genau Urbanczyks Resümee der Gefühle der Arbeiter: »Sie müssen auch wissen, Doktor, wir haben aufgeräumt mit dem Haß da gegen Sie.« (S. 144)

Dieses theatralische Zeremoniell ist nicht allein dem Spiel von zwei oder mehreren Gestalten vorbehalten. Wo es um repräsentative Lösungen typischer Problemanordnungen geht und wo diese Lösungen nur durch die Wandlung eines Protagonisten möglich sind, kann dieses Zeremoniell auch auf eine Figur beschränkt bleiben, wie etwa in *Hallemasch* oder in *Die zweite Begegnung*. In beiden Erzählungen kommen die Helden in einem Monolog zu ihren neuen Erkenntnissen, was im Falle des alten Kommunisten Hallemasch, der die sozialistische Kontinuität von den einstigen Barrikadenkämpfen zur modernen Produktionssteigerung nicht begriffen hat, zu einer Art innerer Parteitag wird, auf dem Hallemasch sich selbst Rügen erteilt und schließlich die bessere Einsicht formell akzeptiert (S. 174f.).

Die Tatsache, daß sich das theatralische Zeremoniell der Konfliktlösung meist am Schluß der Erzählungen entfaltet, entspricht deren enger Verbindung zur Novelle. Ein Theoretiker der sozialistischen Novelle interpretierte die *Regengeschichte* ganz nach den traditionellen Strukturkriterien:

In ihr wird an einem zugespitzten Fall deutlich, wie ein sozialistisches Kollektiv sich bildet und alte Vorurteile der Arbeiter gegen die Intelligenz – hier gegen den Chemiker Dr. Bellmann – abgebaut werden, Vorurteile, die in dieser Begebenheit zu einem lebenszerstörenden Konflikt angewachsen waren. Plastisch ist vor allem das Umschlagen in dem Verhalten des Arbeitererfinders Josef Urbanczyk zu Dr. Bellmann, das einen entscheidenden Wendepunkt der Geschichte darstellt. [35]

Diese Wiederaufnahme von Traditionen bedarf nur weniger erläuternder Bemerkungen. Was die bildhaft-emblematische Zusammenfassung anbelangt, so sei auf Paul Heyses Feststellungen zur Novelle verwiesen, in denen dieser mit der »starken Silhouette« bewußt »einen Ausdruck der Malersprache« zu Hilfe nahm. Die »Probe auf die Trefflichkeit eines novellistischen Motivs« besteht bei ihm bezeichnenderweise darin, »ob der Versuch gelingt, den Inhalt in wenigen Zeilen zusammenzufassen«. [36] Das korrespondiert eng mit der Praxis von DDR-Autoren. [37] Unter Hinweis auf Bechers Begriff vom »prägnanten Punkt« formulierte Hans Jürgen Geerdts die Bedeutung dieser erzählerischen Zuspitzung für die Verallgemeinerung des Individuellen:

Das novellistische Element, das in der spätbürgerlichen Literatur fast ganz entschwindet, dort, wo es erscheint, zumeist völlig formal angewandt wird, verhilft unseren Erzählern zur Verdichtung der Konflikte, zur intensiveren Individualisierung ihrer Figuren wie der gesamten epischen Konzeption. Das heißt aber, daß sie auf höherer Ebene zur Lösung des immer wieder neu sich stellenden Gattungsproblems kommen, indem sie jenen Punkt suchen, der den konzeptionellen Ausgangspunkt bildet – den »prägnanten Punkt« (Becher) nämlich, wo am Individuellen als dem nun wahrhaft Besonderen das

Allgemeine maximal zu gewinnen ist. Die novellistische Verfahrensweise erleichtert es zuweilen dem Autor, diesen »prägnanten Punkt« zu entdecken, wo das subjektive Verhalten – stets aktiver literarischer Gestalten – zugleich an der objektiv-historischen Wahrheit gemessen wird. Die Gesetzmäßigkeiten der Geschichte lassen sich novellistisch besonders gut und einprägsam vermitteln – das ist neben dem Zug zum Individualisieren das zweite wichtige Ergebnis einer solchen Gestaltungsweise. [38]

Daß für diese Orientierung häufig Gottfried Kellers Novellistik als exemplarisch verstanden wurde, auch wenn man nicht mehr Georg Lukács' Lob von Kellers Gesellschaftskonzept übernahm, braucht kaum eigens hervorgehoben zu werden. [39] Bei Keller tritt die erzieherische Funktion des theatralischen Zeremoniells deutlich hervor *(Kleider machen Leute, Frau Regel Amrain und ihr Jüngster* usw). Selbst die Exempelstadt Seldwyla steht mit ihren idyllischen, jedoch keineswegs weltabgewandten Zügen, mit ihrer tonangebenden jungen Generation und ihrer Atmosphäre sozialen Umbruchs dem literarischen DDR-Bild mancher ostdeutscher Autoren nicht allzufern. Der Vergleich der neueren Novellistik mit Kellers Schöpfungen findet genügend Anhaltspunkte. Konsequent durchgeführt, könnte er allerdings erweisen, daß das, was Kellers Novellen zunächst breiter Publikumswirkung entzog, nämlich »alles Menschliche unbeschönigt« zu zeigen (Thomas Mann), eine dauerndere Publikumswirkung garantiert als die direkt zur Wirkung aufs Publikum bestimmten neueren Novellen. Hans Richter machte selbst auf die in jener Zeit literarisch bevorzugte »gestellte Wirklichkeit« und das »stilisierte Scheinleben« aufmerksam, gegen das Keller sich auf die Dauer durchsetzte, weil er »ein kritisches Bild der Wirklichkeit, wie er sie erfahren hatte« [40], schuf.

Als Helmut Hauptmann 1961 in den Tagebuchnotizen *Das menschliche Gesetz* die Probleme des jungen DDR-Schriftstellers bei der Erfassung der Realität dokumentierte, blieb die Drohung von »gestellter Wirklichkeit« und »stilisiertem Scheinleben« nicht unberücksichtigt:

Wer führt die Gestalten zu der immer selben Entscheidung so, daß es weder langweilig noch gewaltsam wirkt (»man merkt die Absicht, und man ist verstimmt«), so, daß eben im individuellen Schicksal auf erregende, erschütternde, erhebende Art und Weise erlebbar wird, was eisern notwendig bleibt, ohne auch nur einmal fatalistischer Zwang zu sein? Die Kunst ist aufgerufen, mit dieser – immer und immer sich wiederholenden, immer und immer sich erneuernden – Schwierigkeit unserer Zeit fertig zu werden. Die Kunst hat die Mittel dazu, nur die Kunst. Sie muß ihre Mittel anstrengen. Mehr als je zuvor. [41]

In diesen Worten manifestierte sich eindringlich die Enge einer sozialistischen Ästhetik, die der Kunst aufbürdet, was die politische Proklamation nicht erreicht, zugleich aber der Kunst nur die politische Proklamation übrigläßt. Doch soll sich der Interpret selbst vor der Enge hüten: Es ist festzustellen, daß das, was Hauptmann in Form von Tagebuchnotizen lieferte, mehr Aufschluß über Möglichkeiten und Schwierigkeiten bei der »Ankunft« in dieser

Realität gibt als novellistische Embleme und theatralische Zeremonielle. Erst wo die Konflikte wahrhaftig erfaßt werden, läßt sich ihre Überwindung wahrhaftig erfassen. Sicherlich würde Hauptmann es zurückweisen, mit seinem Beitrag solche Unabhängigkeit gewollt zu haben, zumal er darin ständig die Notwendigkeit betont, aus dem neuen Generationsgefühl die exemplarische Aussage über diesen Staat zu formulieren. Doch äußert sich gerade in seinen vielfältigen Reflexionen der *Bemühung* um dieses Ziel die ernstzunehmende Qualität dieser Bemühung – mag das auch nicht zur fertigen Erzählung geführt haben und seiner Literaturprogrammatik widersprechen.

Wenn DDR-Autoren in diesem Zeitraum zu ernstzunehmenden Darstellungen der gesellschaftlichen Realität vorstießen, so geschah es unter bewußtem Einbezug solcher Reflexionen. Franz Fühmann lieferte in seiner Reportage *Kabelkran und Blauer Peter* (1961) viele hoffnungsvolle Einsichten in die Entwicklung der DDR und die Arbeit in der DDR. Die Beschreibung seines Aufenthaltes in der Warnow-Werft in Warnemünde vermittelte diesen Optimismus jedoch gerade im Absehen von optimistischen Posen; die Arbeiter erstarren nicht zu Denkmälern, der dazugekommene Schriftsteller bleibt Schriftsteller und seine Anpassungsfähigkeit eher beschränkt. Mochte Fühmann, wie ein Rezensent anmerkte, »seine Unsicherheit, sein Unwissen« als Schriftsteller »tiefer angesetzt [haben], als es ihm selbst eigen ist« [42], so ermöglichte er damit immerhin nachprüfbare Aufschlüsse über das Verhältnis der Arbeiter untereinander sowie über dasjenige zwischen Schriftstellern und Arbeitern. Von Anfang an geht es seinem Erzähler um Entfetischisierung seiner Anschauungen über eine Schiffswerft (wozu der erste Anblick – das Bild – des Werkes gehört), von Anfang an betreibt er die Entfetischisierung der genormten Betriebsreportage. Er resümiert ausdrücklich, daß er nicht Wunschvorstellungen niederschreibe, sondern sage, »wie es ist, und dabei ins Morgen sieht«. Als er den Plan gefährdet weiß, ihm jedoch nach Ausruhen zumute ist, bekennt er:

Nach dem Schema unserer Romane hätte ich eigentlich an den gefährdeten Plan denken müssen, aber ich dachte nicht an den gefährdeten Plan; ich dachte an die Wäschekammer auf der »Dubarassy«, an die große, schöne, saubere, kühle, frische, stille, gutgelüftete Wäschekammer auf der »Dubarassy« und brachte sie Günther in Erinnerung. [43]

Mit der gleichen Offenheit hat Fühmann 1964 in einem längeren Beitrag dargelegt, warum er den von ihm erwarteten Betriebsroman nicht schreiben werde. Wenn er seine Grenzen in der Beurteilung des Arbeiters eingestand, so äußerte sich auch darin etwas von diesem Bemühen um Entfetischisierung:

Was zum Beispiel empfindet ein Mensch, der weiß, daß er ein Leben lang so ziemlich dieselbe Arbeit für so ziemlich dasselbe Geld verrichten wird, als beglückend und was

als bedrückend an eben dieser Arbeit; wo bringt sie ihm Reize, wo Freude, wo Leid, in welchen Bildern, auf welche Weise erscheint sie in seinem Denken und Fühlen usw. usw.? Ich weiß es nicht und kann es nicht nachempfinden, und der Arbeiter spricht, obwohl er mein Freund ist, nicht darüber, weil es für ihn die allerselbstverständlichsten Dinge sind, so selbstverständlich, daß man die Frage danach nicht versteht, weil man die Antwort eben in Fleisch und Blut hat, nicht im Mund. [44]

In demselben Beitrag wies Fühmann darauf hin, daß es die nachwachsende Generation besser habe als seine eigene, da sie in viel engerer Verbindung mit dem Produktionsprozeß aufwachse. Er schränkte also seine Skepsis auf eine Generationserfahrung ein. Damit entsprach er einer geläufigen Praxis von DDR-Schriftstellern. Man kann fast von einem Stereotyp sprechen, wenn man die unterschiedliche Behandlung der Zwanzig- und der Dreißigjährigen bei ihm, bei Christa Wolf, bei Karl-Heinz Jakobs und anderen nach 1960 betrachtet: Skeptischen Dreißigjährigen (und Älteren), die noch in den Krieg geholt wurden und nur schwer Vertrauen zu neuen Gesellschaftsformen gewannen, stehen Zwanzigjährige gegenüber, die in diesem Staat aufwuchsen und sich im allgemeinen leicht zu integrieren vermögen. In diesem Sinne agieren die Jugendlichen in den erwähnten Werken von Brigitte Reimann und Wohlgemuth, und es läßt sich eine Brücke schlagen von den Erfahrungen der jungen Helden Egon und Recha, Curt und Nikolaus zu denen der neunzehnjährigen Heldin Rita in Christa Wolfs *Der geteilte Himmel* (1963) und der jungen Grit in Jakobs' *Beschreibung eines Sommers* (1961), die vielleicht einmal in einem großen Liebeserlebnis irregehen, aber das »Neue« bereits in sich haben. Christa Wolf berief sich in der *Moskauer Novelle* (1961), der ersten größeren von ihr veröffentlichten Erzählung, auf eine schroffe Differenz zwischen den verschiedenen Generationserfahrungen. Von der Problematik der Dreißigjährigen wendet sich an einer Stelle die Aufmerksamkeit der jungen Gisela zu, die einfach unbekümmert sein *müsse*. Vera, die Ältere erklärt:

Man solle sich in Gisela hineinversetzen. Als der Krieg zu Ende ging, sei sie zehn Jahre alt gewesen. Den Faschismus habe sie nicht mit Bewußtsein erlebt, in einer kleinen Stadt sei sie wohlbehütet aufgewachsen, den Krieg habe sie nur von fern gespürt. Ob sie das noch nicht bemerkt hätten: Mit Gisela und ihren Altersgenossen beginne die neue Generation. Ihnen, den heute Dreißigjährigen, habe die Erfahrung manche Illusion bis auf den Grund zerstört; gegen gewisse Einflüsse seien sie für immer immun. Die Jüngeren aber, mit ihren Fragen, mit ihren besonderen Erfahrungen, müsse man ernstnehmen. [45]

Wer spricht hier? Es sind immer wieder skeptische Dreißigjährige und Ältere, die von den Jüngeren sagen, daß sie kaum Schwierigkeiten haben dürften, die Wirklichkeit ohne Zögern zu bejahen. Was in *Der geteilte Himmel* und *Beschreibung eines Sommers* an Skepsis vorhanden ist – durchaus nicht wenig –, projiziert sich auf die älteren Hauptfiguren, was an Optimismus vor-

handen ist – durchaus nicht wenig –, projiziert sich auf die jüngeren. Auf der einen Seite der desillusionierte, mutlos gewordene Chemiker Manfred Herrfurth, der in den Westen geht, und der illusionslose Ingenieur Tom Breitsprecher, beide dreißigjährig; auf der anderen Seite die jungen Mädchen Rita und Grit (neben den Mitgliedern der Jugendbrigaden), die eine leichte Identifikation ermöglichen sollen. Die »Ankunft« als Sache der Jugendlichen: dieser Stereotyp ging kaum hinaus über die geläufigen Projektionen der »Jugend« und ihrer »ungebrochenen Verwandlungskraft«, mit denen sich das Bürgertum seit Jahrzehnten von echten Wandlungen freihält.

Bei Stereotypen bleibt dem Interpreten nur zu fragen, wie bewußt sie angewendet werden. Im Falle von Christa Wolf und Karl-Heinz Jakobs dürfte die Antwort nicht schwerfallen. Hinter der Typisierung von Hoffnung und Skepsis läßt sich in ihren Werken durchaus genügend von jener unklischierten Dialektik erkennen, die für die literarische Erfassung der Realität unabdingbar ist. Die Reaktion auf diese Werke zeigte, daß sich das Publikum dieser Tatsache bewußt war.

Für diese Typisierung mag aufschlußreich sein, daß die jüngeren sowjetischen Autoren Kritik und Skepsis zunächst als Sache der Jungen, d. h. der Zwanzigjährigen (und Jüngeren), vortrugen. Ihnen gegenüber fühlten sich die Dreißigjährigen sozial schon fast integriert – wie der Ich-Erzähler Viktor Denisov in Axjonovs *Fahrkarte zu den Sternen,* der dem Treiben seines jüngeren Bruders verwundert, aber mit zunehmender Aufmerksamkeit zusieht. Derjenige, dem die Affirmation selbstverständlich war, beobachtete mit Interesse den jugendlichen Ansturm gegen die geläufigen bürokratischen Schemata, zumindest während Chruščovs Regierungszeit. [46] Dieser Ansturm mußte nicht durchweg polemisch sein. Häufiger war eine neue Romantik kennzeichnend. Lyrisierung und Romantisierung sprachen, wie bereits im Hinblick auf Jevtušenko erwähnt, von einem neuen, freieren Lebensgefühl, zu dem auch die Älteren beitragen konnten. [47] Mit Märcheneinschüben (wie in Kuznecovs *Fortsetzung der Legende*) oder lyrischen Metaphern, die den Ausbruch aus dem Alltag markierten (Axjonovs *Fahrkarte zu den Sternen*), erhielten die Werke insgesamt Symbolcharakter im Emanzipationsprozeß der jungen Generation. Wenn A. Hiersche diese romantischen Metaphorisierungen mit denen der jungen Schriftsteller in der DDR verglich [48], so seien auch die unterschiedlichen Tendenzen erwähnt: Während die sowjetischen Autoren zumeist den romantischen Ausbruch aus dem Alltag betonten, versuchten die deutschen eher die Integration in den Alltag zu romantisieren. In der vorgegebenen Integrationsfunktion der romantisierenden Metapher ist die Zwiespältigkeit dieser Erzähltechnik bei DDR-Autoren begründet, die zudem in diesem Zeitraum den Bau der Berliner Mauer miterlebten. Christa Wolfs *Geteilter Himmel* ist nur eines der Werke, die diese Zwiespältigkeit in der Metaphorisierung erkennen lassen. [49]

»Lebenswirklichkeit« nannte Christa Wolf als hervorstechendes Kennzeichen von Jakobs' *Beschreibung eines Sommers*. Was immer gegen dieses Buch einzuwenden war – diese Qualität hob es über andere hinaus. Christa Wolfs Bemerkungen ließen sich zugleich als Hinweis auf ihre eigenen Bemühungen deuten:

Das Beste, was man über dieses Buch sagen kann, ist, daß es Lebenswirklichkeit enthält. Ich las es als Zeugnis eines Menschen, der von dieser Zeit nicht nur berührt, sondern bewegt, ergriffen ist und der sich leidenschaftlich müht, ihre Spur zu fixieren, der wachsamen Gesellschaft zum Selbstbewußtsein zu verhelfen. [50]

Jakobs stellte in Tom Breitsprecher, der in der Ich-Form erzählt, einen erwachsenen, klugen, skeptischen Beobachter in den Mittelpunkt. Er ist parteilos, am Fortschritt und an der Mathematik interessiert, hat Weibergeschichten und einen guten Ruf als Bauspezialist. Auf der Jugendbaustelle Wartha, wo er mit der verheirateten Grit ein Liebesverhältnis eingeht, kommt es zur Konfrontation mit der Parteimoral. Jakobs beließ es bei einem offenen Schluß, der besonders viel Widerspruch erregte. »Hier wurden endlich über Sorgen um Qualifizierung und Planerfüllung, über Diskussionen zum Thema Überstunden und Leistungslohn, über Unglücksfällen und falschen Plänen und Sabotageakten die Menschen und die menschlichen Beziehungen nicht vergessen, hier steht der skeptische Parteimann gegen die Parteigenossin, und um es zu komplizieren, lieben sie sich auch noch, entwickeln sich als Liebende zu jungen, denkenden Sozialisten.« [51] Jakobs hielt sich von der Projektion fixierter Bilder und Handlungsmodelle weitgehend fern. Was die Kritiker der Gestalt des Tom Breitsprecher vorwarfen, hob diese gerade über die geläufigen Helden sozialistischer Werke hinaus; Anna Seghers faßte es im Gespräch mit Christa Wolf zusammen (und es ließen sich auch bei Brecht genügend Aussagen darüber finden): »Ich meine, die Gestalt in einem Buch muß selbst nicht unbedingt optimistisch sein, um Optimismus, um richtige Handlungen beim Leser zu erzeugen.« [52]

Für Christa Wolf wurde besonders Anna Seghers' Roman *Die Entscheidung* vorbildlich, in dessen Ost-West-Konflikt manches von der Fabel des *Geteilten Himmels* vorweggenommen ist, wenn man einmal von der möglichen Anlehnung an Uwe Johnsons *Mutmaßungen über Jakob* [53] absieht. Christa Wolf, die der *Entscheidung* eine für ihr eigenes Werk aufschlußreiche Rezension widmete [54], führte noch weitere Gespräche mit der berühmten Schriftstellerin. In einem davon analysierte Anna Seghers prägnant das fragwürdige Vorgehen vieler Autoren:

Viele unserer Schriftsteller – ich meine hier bei uns in der DDR viele junge Schriftsteller, auch alte gewiß –, aus falsch aufgefaßter Parteilichkeit machen sie sich jedes Teilchen der Wirklichkeit zunächst einmal bewußt. Man hat nie den Eindruck, daß noch irgend etwas frisch und unmittelbar auf sie wirken darf. Man hat auch nicht

den Eindruck, und das ist ja nötig, daß richtige Erkenntnisse zu ihrer zweiten Natur geworden sind, wie Tolstoi das nennt. Ihre schriftstellerischen Arbeiten muten einen an, als ob sie sich mühevoll andauernd beim Schreiben selbst jedes Detail mit all seinen sozialen Beziehungen bewußt machen müssen. Das sollte aber, wenn sie wirklich Künstler sein wollen und wenn sie erwachsene Leute sind, bereits hinter ihnen liegen. Es muß ihnen bereits selbstverständlich sein. [55]

Christa Wolfs Erzählung *Der geteilte Himmel* ist spürbar im Sinne dieser Kritik entworfen. Wenn sich Rezensenten gegen das Buch wandten, so geschah es zumeist vom Standpunkt der erwähnten Praxis fortlaufender ideologischer Bewußtmachung. Der Hauptvorwurf richtete sich gegen die Vernachlässigung der Parteimitglieder und Parteiargumente. [56] Die Autorin hatte die Liebesgeschichte zwischen dem Chemiker Manfred Herrfurth und der Lehrerseminaristin Rita, die zeitweise in einem Waggonwerk arbeitet, als die Geschichte einer Entscheidung für oder wider die DDR konzipiert. Sie hatte sie in der letzten Woche vor dem Bau der Berliner Mauer kulminieren lassen: Rita, die an den Kollegen im Werk die Spannungen zwischen Karrierebewußtsein und echtem Kommunismus verfolgen kann, die gesehen hat, wie ihr Geliebter beruflich stagniert, weil die Gesellschaft seine Projekte vernachlässigt, diese Rita fährt ihm nach Westberlin nach, wohin er gegangen ist, und besitzt die Chance, mit ihm im Westen zu bleiben. Diese Situation – wie viele vorhergehende – wäre geeignet, die »treffenden« Parteiargumente in einem theatralischen Zeremoniell vorzuführen. Rita entscheidet sich für die Rückkehr, aber sie entscheidet nach ihrem Gefühl, ihrem Lebensgefühl. Gegen diese Darstellung vor allem wandten sich die Kritiker, und Erik Neutsch meinte:

Wie aber reift dieser erschütternd gestaltete Entschluß in Rita, was konkret läßt sie den Schritt wagen, selbst eine Liebe zu opfern? Folglich müßte man doch darüber diskutieren, inwieweit es Christa Wolf gelungen ist, in die Psychologie ihrer Helden einzudringen, inwieweit sie daran gehindert wurde, weil sie oft auf Objektivität und Konkretheit in der Gestaltung typischer Situationen verzichtete. [57]

Was Neutsch hier als »Objektivität und Konkretheit in der Gestaltung typischer Situationen« vermißte und was er, wie beobachtet, in seinem frühen Werk herausstellte, läßt sich unschwer als Gegenstand von Anna Seghers' Verurteilung erkennen. Christa Wolf hatte versucht, die »Objektivität und Konkretheit« nicht als Vorwegnahme, sondern als Ergebnis einer Lebenssituation darzustellen und damit zu verlebendigen. Max Walter Schulz kam in diesem Falle der Autorin zu Hilfe und machte den Vorgang deutlich:

Ein zwanzigjähriges Mädchen hat in ihrer Liebe eine Klassenentscheidung getroffen. Aber diese Rita muß da, worüber sie in wenigen Stunden fast instinktiv sicher entschied, noch einmal entscheiden: und jetzt ganz bewußt. Erst wenn sich ihre zweite Entscheidung mit der ersten deckt, wird sie sagen können: Was ich tat, war richtig, und nun ist es bewältigt. [58]

Aus der Perspektive dieser nachträglichen Bewältigung ergibt sich die erwähnte Metaphorisierung und Symbolisierung vieler Vorgänge, mit der die Autorin nicht immer vom Klischee freiblieb. Oft genug verwies man kritisch auf die Idyllik der Dorfbeschreibung [59] oder die Sentimentalisierung des Kosmonauten-Mythos, der als »Die Nachricht« wie eine Gegenbotschaft zum Bau der Mauer erscheint. [60] Kurz gesagt: Christa Wolf vermochte – im Sinne von Anna Seghers' Erzähltechnik – das theatralische Zeremoniell der Parteiargumente zu umgehen; dafür glitt sie bisweilen bei ihrer metaphorischen Paraphrasierung realer Situationen ins Klischee ab.

Die Herausforderung blieb aber gültig. Die Veröffentlichung des Werkes führte zur ersten wirklich weitgespannten literarischen Diskussion in der DDR, bei der auch einige Stichworte einer dialektischen Auffassung der marxistischen Ästhetik fielen. Hierfür wären – vor allem mit dem Phänomen der »zunehmenden Subjektivierung des Erzählens« – ebenfalls Parallelen zur sowjetischen Entwicklung zu zeigen. Es muß der Hinweis auf die bedeutsame Rezension des Buches in »Sinn und Form« genügen, in der Günther Dahlke die dogmatisierte Anschauung vom Typischen überprüfte, die bei den kritischen Rezensionen (nicht nur dieses Werkes) eine besondere Rolle spielte. Er folgte den Argumenten Lenins,

daß zwischen dem Einzelnen und Allgemeinen keine mechanische, sondern eine dialektische Einheit besteht, die eine unendliche Anzahl von Möglichkeiten und Wirklichkeiten der konkreten Beziehung zwischen dem Einzelnen und Allgemeinen ausdrückt. Die Kritiker aber fordern vom Künstler jeweils nur eine, im Grunde einseitige und abstrakte Art der Beziehung zwischen dem Einzelnen und Allgemeinen: das Einzelne (der einzelne Genosse) solle das Wesen des Allgemeinen (die Partei) ausdrücken (*der* Genosse) oder den Durchschnitt des Allgemeinen wiedergeben (der »normale« Genosse).

Dahlke stellte die spezifisch *künstlerische* Form der Verallgemeinerung heraus:

Die Kritiker haben weder erkannt noch beachtet, daß das sozial-gesellschaftlich Typische als eine wissenschaftliche Verallgemeinerung nicht *identisch* ist mit der künstlerischen Verallgemeinerung. Die erzählende und dramatische Dichtung stellt ihre Verallgemeinerung im Unterschied zur Wissenschaft in bestimmten individuellen Charakteren unter bestimmten individuellen Umständen, in bestimmten Einzelfällen dar. Deshalb bilden den »Angelpunkt« für den Dichter, wie Lenin formulierte, »die *individuellen* Umstände, die Analyse der *Charaktere* und die seelische Verfassung *bestimmter* Typen«. [...] Der Realismus heischt keine Darstellung klassenmäßiger Typen, sondern eine Darstellung *typischer Charaktere*, wie Friedrich Engels sicher nicht zufällig formuliert hat. [61]

Die Zusammenhänge mit Christa Wolfs Werk liegen zutage. Gegenüber der von Neutsch behaupteten parteilich vorgeformten »Objektivität und Konkretheit in der Gestaltung typischer Situationen« zielt Dahlke auf die komplizierte Dialektik zwischen künstlerischer und ideologischer Verallgemeinerung (die für Neutschs späteres Werk selbst wichtig wurde). Er zielt zugleich über den *Geteilten Himmel* hinaus auf eine Literatur dialektisch-kritischer Überprüfung

der Wirklichkeit. Ansätze einer solchen Literatur lassen sich in Werken von DDR-Schriftstellern seit Anfang der sechziger Jahre verschiedentlich erkennen. Über ihre Bedeutung im Kontext des Bitterfelder Weges wird noch zu sprechen sein.

Zuvor sei noch kurz ein Blick auf das sogenannte »nationale Motiv« geworfen, das in den Diskussionen um Christa Wolfs Buch und Brigitte Reimanns Erzählung *Die Geschwister* (1963) ebenfalls eine große Rolle spielte. Die Differenzierung der gesellschaftlichen Darstellung hatte in den beiden Werken nicht wenig mit der Behandlung dieses Themas zu tun. Erst wo sich Alternativen gegenüberstehen, wird eine Entscheidung zur Entscheidung. Und um diese Alternativen spruchreif zu machen, bedurfte es kritischer Differenzierung auch der DDR-Verhältnisse. Sieht man von dem Schock ab, den der Bau der Berliner Mauer 1961 verursachte, so liegt hierin ein wichtiger Grund für die verbreitete Aufnahme dieser Thematik, der sich in Westdeutschland kaum etwas zur Seite stellen läßt.

Die Fabel von Brigitte Reimanns *Die Geschwister* berührt sich in manchem mit der des *Geteilten Himmels*. Die Auseinandersetzung spielt zwischen Geschwistern; auch hier will der Mann in den Westen gehen, die Frau dableiben. Auch hier ist das Bemühen zu spüren, der Schablone repräsentativer Diskussionen zu entgehen. Der entscheidende Wortwechsel am Schluß, der den Bruder zum Einlenken bringt und in der DDR bleiben läßt, ist nicht zum theatralischen Zeremoniell erhoben, nicht wörtlich wiedergegeben, was die Rezensenten wiederum beunruhigte. Etwas von der vertrackten Dialektik von Kunst und Leben läßt sich an der Geschichte dieses Buches ablesen: In einem Interview erzählte Brigitte Reimann, sie habe selbst einen Bruder wie die Heldin des Werkes. Er sei in den Westen gegangen. Das Buch sei eine Art Zeugnis dafür, was sie getan hätte, wenn ihr seine Fluchtabsicht bekannt gewesen wäre. [62]

III

An dem großen Gedicht *Der Maskenzug der Anarchie* von Shelley hat Bertolt Brecht nachgewiesen, daß auch eine »symbolistische« Schreibweise höchsten Realismus erreichen kann. Er schrieb: »So verfolgen wir den Zug der Anarchie auf London zu und sehen große symbolische Bilder und wissen bei jeder Zeile, daß hier die Wirklichkeit zu Wort kam.« Brecht selbst benutzte diese Ballade als Vorbild für sein Gedicht *Freiheit und Democracy*. Wie steht es demnach mit der Verwendung der »symbolistischen« Schreibweise der Autoren im Umkreis der Bitterfelder Bewegung? Tut man ihnen mit der Feststellung von Statik bzw. Künstlichkeit Unrecht? Übersieht man eine spezifische Dialektik, in die sie eingespannt sind? Für die Antwort gab Brecht im selben Aufsatz den Hinweis: »Über literarische Formen muß man die Realität

befragen, nicht die Ästhetik, auch nicht die des Realismus. Die Wahrheit kann auf viele Arten verschwiegen und auf viele Arten gesagt werden.« [63]

Wie eingangs festgestellt, lebte die Bitterfelder Programmatik aus der Aufforderung, Kunst und Leben zu verbinden, was für die Arbeiter bedeutete, künstlerisch tätig zu werden, und für die Schriftsteller, sich in den Arbeitsprozeß zu integrieren, um die neuen sozialistischen Kunstwerke herzustellen. Zu dieser Programmatik gehört die Metapher von den Höhen der Kultur, die zu erstürmen seien. Sie faßt die Vorbildwirkung der bürgerlichen Kultur – Ulbricht berief sich auf Goethe und Schiller – mit der Aufforderung an die sozialistischen Künstler zusammen, diese Leistungen zu erreichen und zu übertreffen. Ständig wiederholt wurde die Bedingung, unter der dies möglich sei: die vollständige Integration des Künstlers in den Prozeß des sozialistischen Aufbaus.

Es wurde viel dafür getan, diese Bedingung zu erfüllen. [64] Wie die Interpretation einiger Werke zeigt, nahmen sich vor allem jüngere Schriftsteller diesen Aspekt der Programmatik zu Herzen. Sie ließen ihn in ihre Schilderungen deutlich genug einfließen. Und doch geschah es, daß sich ihre Darstellung gerade bei seiner Formulierung in Schablonen festlief. Wie konnte die intendierte Annäherung an das Leben zu solcher Erstarrung der Erzählsprache führen?

Dieser Frage dürfte nicht beizukommen sein, indem man jede forcierte Annäherung des Schriftstellers an Lebens- und Arbeitsprozesse von vornherein verteufelt. Auch in der Bitterfelder Programmatik setzten sich alte Forderungen realistischer Kunst fort, verbunden mit einer realen Veränderungsmöglichkeit. Es scheint vielmehr, als müsse man die spezifische Forcierung genauer betrachten, mit der die DDR-Kulturpolitik die Annäherung der Schriftsteller an Lebens- und Arbeitsprozesse voranzutreiben versuchte. Die Tatsache, daß Autoren in Kombinate und Produktionsgenossenschaften gingen, war 1959 ja nichts Neues – Eduard Claudius und Erwin Strittmatter, Hans Marchwitza und Werner Reinowski hatten das schon vorher getan und literarisch verarbeitet. Aber man wollte mehr, wollte etwas anderes. Als Eva Strittmatter auf der »Konferenz junger Schriftsteller« in Halle 1962 die Situation analysierte, stellte sie fest:

Wenn wir von Claudius' Ähre, der viel mehr der Garbe der Wirklichkeit als der selbständige Held des Buches war, absehen, findet sich nicht eine literarische Gestalt in allen diesen Büchern, die für unsere Entwicklung Bedeutung erlangt hätte. [65]

Man suchte also nach Literatur, die für die DDR-Entwicklung »Bedeutung« besaß, genauer: nach Gestalten, mit denen sich die gesellschaftlichen Erfolge identifizieren ließen. Man erwartete von den Schriftstellern, diese Erfolge sichtbar zu machen. Im Zentrum der Erwartung stand nicht eigentlich die Annäherung der Schriftsteller an die jeweilige Realität, sondern ihre Bemühung

um die Symbolisierung der gesellschaftlichen Entwicklung. Diese Symbolisie-
rung war Ende der fünfziger Jahre, nach den Erschütterungen zwischen 1953
und 1957, politisch-ideologisch eingeplant. Sie ging überein mit verstärkten
Sozialisierungsmaßnahmen, aber auch mit dem Rückbezug auf die Bürger-
klassik, als deren Erbfolger man sich kulturell emanzipieren wollte. Nur aus
diesem Symboldenken heraus läßt sich die Rolle erkennen, die man den
Schriftstellern zuwies. Nur wenn man einbezieht, daß, was die Kulturpo-
litiker betrifft, das politisch-gesellschaftliche Denken der Realität gegenüber
im Symbolischen verharrte, wird einem die Unfähigkeit (oder Unwilligkeit)
klar, den Autoren eine Annäherung an die Wirklichkeit zuzugestehen, die
deren Veränderung und Veränderbarkeit kritisch reflektierte.

 Als Alfred Kurella, der Vorsitzende der Kulturkommission, 1961 in dem
Grundsatzbeitrag *Der Sozialismus und die bürgerliche Kultur* die Argumen-
tation auf das Bild vom »Sturm auf die Höhen der Kultur« hinlenkte, so tat
er das nicht, um dessen metaphorische Substanz präzis mit der Realität zu
verbinden. Vielmehr schritt er zu einer Exegese, d. h. Bestätigung von dessen
Symbolik:

> Natürlich haben wir es hier mit einem Bild zu tun. Aber dieses Bild ist bis ins letzte
> zutreffend. Jawohl, es geht um Höhen! – Die riesige Erbschaft an kulturellen Errun-
> genschaften, die die Menschheit in vielen Tausenden von Jahren in wachsendem Tempo
> und mit wachsendem Erfolg geschaffen hat, läßt sich sehr wohl unter dem Bild einer
> großen Anhöhe, eines Berges verstehen. [...] Jawohl, diese Höhen müssen gestürmt
> werden. Für die ehemaligen Arbeitssklaven und kulturellen Parias ist es schwer, in
> einigen Jahrzehnten nachzuholen, was sich ihre Ausbeuter im Laufe vieler Jahrhunderte
> unter gesicherten und privilegierten Lebensverhältnissen nach und nach an verfeinertem
> Kunstsinn haben aneignen und angewöhnen können. [66]

Daß hiermit ein Nachholprozeß metaphorisiert wurde, der legitim war, ist
nicht zu bestreiten. Nur gehört hinzugefügt, daß er ein vollkommen statisches
Bild der Bürgerkultur fixierte, das ihre Schöpfer gerade nicht hatten besitzen
dürfen. Notwendigerweise traten die Arbeiter, die sich unter dem Slogan der
Erstürmung solcher Höhen dem Schreiben zuwandten, auf der Stelle. Sie
konnten die Erwartungen, die man in sie setzte, nicht erfüllen. Ihren eigenen
Erwartungen aber blieb kaum Raum, sich zu entwickeln. Ihre kritische
Selbstverständigung über den Aufbau des Sozialismus in den Brigaden mün-
dete zumeist in Routineübungen, in denen gewisse Gebote der sozialistischen
Arbeitsmoral repräsentativ vollzogen wurden: Zeugnisse eines wachsenden
gesellschaftlichen Bewußtseins, jedoch nicht die erwarteten Kunstwerke über
den Aufbau des Sozialismus. Immerhin waren ja die Arbeiter selbst Repräsen-
tanten der sozialistischen Wirklichkeit bzw. der Wirklichkeit auf dem Wege
zum Sozialismus. Was in Brigadetagebüchern, in den Zirkeln schreibender
Arbeiter, in der Zeitschrift »ich schreibe« und anderen öffentlichen Aktivitäten
zum Ausdruck kam, ließ sich als Vorbild und Ansporn verstehen. Ohne einen

eigenständigen Neuansatz aber entstand daraus nicht jener »Sturm« gesell-schaftlicher oder literarischer Art, der im Kampfklima der Weimarer Republik für die proletarisch-revolutionären Schriftsteller durchaus möglich gewesen war. In der DDR, für die der Klassenfeind nicht immer ohne Anstrengung jenseits der Westgrenze markiert wurde, fiel damit die einstige Dialektik des Kampfes, die auch aus einem autobiographischen Bericht von Willi Bredel oder Hans Marchwitza ein Dokument der Klassenemanzipation gemacht hatte, zurück in die Rituale der Selbstbestätigung.

Vermochten die Schriftsteller mit ihren Arbeiten darüber hinauszugelangen? Ihre Möglichkeiten blieben, wie gesagt, durch die symbolische Programmatik gleichfalls beschränkt. Es ist bezeichnend, daß Wolfgang Joho ihre Stellung in der sozialistischen Gesellschaft ebenso mit einem Bild beschrieb. In ihm wurde die Metapher von den Höhen wieder aufgenommen. Joho eröffnete die Be-schreibung mit dem Satz: »Wir Menschen im sozialistischen Teil der Welt gleichen Bergsteigern auf dem Marsch zu einem hohen Gipfel«, und er fügte hinzu, daß die Schriftsteller in der DDR »einer der Bergsteigerkolonnen« zu-gehörten. Joho wußte die Stellung der Autoren in der Wirklichkeit, d. h. in diesem Bild genau zu lokalisieren mit der Feststellung,

daß wir durchaus nicht zur Spitzengruppe gehören und daß wir, sowenig wie unsere Kollegen und Genossen Maler und Bildhauer und Musiker, auf unserem ureigenen Gebiet mit denen Schritt gehalten haben, die uns den Weg bereitet haben und uns, obwohl auch wir ein gutes Stück weiterkamen, noch immer um mehrere Nasenlängen voraus sind. [67]

Es entspräche guter Gepflogenheit, genau zu klären, was mit diesen Nasen-längen gemeint ist. Doch vermittelt der Essay mit jeder Wendung das Gefühl, daß es gar nicht genau darauf ankommt, wer beim Gipfelsturm gerade vorn-liegt, wenn dem Schriftsteller nur genügend klar ist, daß er mit seiner Kolonne zurückliegt und nun aufholen muß. Damit bleibt ihm nur übrig, hinterherzu-rennen, hinterherzuschreiben oder in seinen Werken so zu tun, als läge er vorn. Andernfalls gehört er »zu jenem verächtlichen Grüpplein, das abseits des Weges, scheinkluge und kritische Bemerkungen tauschend, in einem wind-stillen Winkel sitzt und darauf wartet, bis die Seilbahn zum Gipfel von anderen gebaut wird«. [68] Eine ebenfalls verfängliche Metapher.

Es ließen sich viele ähnliche Essays, Rezensionen und Kritiken anführen, die diese undialektische Auffassung von Kultur und Literatur bezeugen. Was die praktische Konzeption des Bitterfelder Weges angeht, so dürfte ein Werk an Bedeutung schwerlich übertroffen werden, das Walter Ulbricht auf der I. Bitterfelder Konferenz als exemplarische Bewältigung des »Neuen« nach-drücklich herausstellte. Es wurde zu einem Denkmal der offiziellen Bitter-felder Ästhetik: Regina Hastedts Erzählung *Die Tage mit Sepp Zach* (1959). Regina Hastedt berichtete auf der Konferenz selbst darüber, wie sie als Schrift-

stellerin den Weg zu den Arbeitern gefunden habe, wie sie im VEB Stein-
kohlenwerk »Karl Liebknecht« in Oelsnitz den Meisterhäuer und verdienten
Aktivisten Sepp Zach kennengelernt und ihr Leben im Schacht dank seiner
Anleitung völlig verändert habe.

Was das Buch selbst brachte, blieb wohl unerreicht in seiner Vorbildlichkeit.
Sein Gravitationszentrum ist die Wandlung der Erzählerin im Schacht. Jede
Begebenheit lenkt zu ihr hin. Wie eine religiöse Umkehr ist sie von vielen
Seiten angeleuchtet, wird erklärt, gepriesen, nachvollzogen. Die Sprache dient
im biblisch-theologischen Sinn der Exegese; die alten Formeln der Rhetorik
drängen sich nach vorn. [69] So spricht die Erzählerin den Aktivisten Sepp
Zach an:

Ach, das größte Abenteuer ist die Entdeckung unseres Ichs. Ahntest Du, was in Dir ist,
bevor Adolf Hennecke mit seiner Tat alle Kräfte in Dir freilegte? Wußte ich, daß
hinter den Grenzen, die ich mir selbst gesteckt hatte, ein so weites Feld lag? Und
weiß ich, was noch alles in uns ruht? Einst hatte mich die Angst in die Tiefe des
Schachtes getrieben. Stufe um Stufe führtest Du mich neuen Höhen zu. Ich bin zum
zweiten Mal geboren. Durch Dich, mein Untermann, erblicke ich jetzt alles Licht der
Welt. (S. 170)

Den religiösen Topos der Neugeburt verwendet die Erzählerin nicht nur
einmal; sie projiziert ihn auch auf Sepp Zach, bei dessen Geburt Adolf
Hennecke als Hebamme agiert hat. Die eindrucksvollsten Motive spart sie
sich für das Auftreten des Altmeisters der Aktivistenbewegung auf. Für
Hennecke setzt sie ein ganzes Panorama abendländischer Überlieferung in
Szene:

Die Halde wurde zur Bühne, ich sah Faust in seinem vollgestopften Studierzimmer,
eingekerkert in die Beengtheit seiner Zeit, über das Evangelium des Johannes gebeugt,
philosophierend: Im Anfang war das Wort. Hennecke, ahnungslos ob meiner Gesichte,
erzählt: »1946 ging ich in die Partei, wurde Schulungsreferent und sprach, so gut ich
es vermochte. Ich wollte die Menschen durch Worte aus ihrer Lethargie reißen.« Der
Faust auf meiner imaginären Bühne philosophiert weiter: Im Anfang war der Sinn.
Hennecke neben mir: »Ich begann die Werke von Marx, Engels und Lenin zu studieren
[...]« Faust: Im Anfang war die Kraft! Hennecke: »Ich arbeitete im Schacht wie nie
zuvor.« (S. 130)

In diesem trauten Duett zwischen Hennecke und Faust manifestiert sich ein
etwas gewaltsamer kultureller Höhensturm. Immerhin zeigten die einleitend
zitierten Worte von Ulbricht über Goethe und Schiller, daß diese Allegori-
sierung keineswegs als erzählerisches Ornament fungiert. Sie steht tatsächlich
im Zentrum der Bemühung um die Wirklichkeit. Diese ins Allegorische
reichenden Momente bedeuten – auch kompositionell – die Erfüllung einer
Ästhetik der Repräsentanz, nicht dialektisch-kritischer Wirklichkeitserkun-
dung. Hinzu gehört die Fixierung der Arbeitswelt im Emblem:

Ich schaute von ihm hinauf in das Streb, wo einer hinter dem anderen stand, und in diesem Moment erkannte ich an ihm und seinen Genossen das Gesicht seiner Klasse ganz. Sie waren alle gleich: stolz und siegessicher. (S. 162)

Soweit die Leistung von Regina Hastedt. Wenn dies als vorbildlich für den Bitterfelder Weg und seine Verknüpfung von Kunst und Leben hingestellt wurde, so schien daran vieles weniger auf die Realität hin als vielmehr beträchtlich von ihr wegzuführen. Ulbricht aber betonte:»Der Weg, den sie hier vorgeschlagen hat, das ist der Weg des Schriftstellers der neuen Zeit.« [70] Vor diesem Hintergrund erklären sich viele Elemente der interpretierten Erzählungen. Andererseits wird deutlich, daß sie im Vergleich mit Ulbrichts Intentionen und Regina Hastedts Beispiel sogar recht lebendig und eigenständig blieben – nicht zuletzt dank der Übernahme sowjetischer und westlicher Stil- und Motiveinflüsse. Statik und Künstlichkeit ergaben sich vor allem dort, wo nur literarisiert wurde, was die Ideologen empfohlen hatten. Diese Literarisierung war durchaus verführerisch, führte sie doch am schnellsten zur Anerkennung. Sie entsprach genau der undialektischen Realismuskonzeption vieler Kulturfunktionäre, indem sie die Bitterfelder Programmatik, die auf die Verbindung von Kunst und Leben zielte, selbst fetischisierte, anstatt sie auf die Realität tatsächlich anzuwenden. Wenn gesagt war, daß die Veränderung des Künstlers Voraussetzung für die großen kulturellen Leistungen sei, wurde diese Veränderung nicht zum Ausgangspunkt einer neuen Wirklichkeitserkundung, sondern selbst zum inhaltlichen Fetisch. Von dieser Fetischisierung des Programms war der Weg nicht weit zur Fetischisierung eines Großteils dieser Literatur als »Literatur der Ankunft«.

Gegen diese Fetischisierung wandten sich nicht wenige Autoren. Ihr Verständnis der Bitterfelder Programmatik zielte auf den Realismus, d. h. auf die Orientierung an der Realität anstatt an Realitätsemblemen. Wenn damit auch noch keine großen literarischen Leistungen entstanden, so boten doch die Werke von Fühmann, Karl-Heinz Jakobs und Christa Wolf eine Darstellung, in der der Prozeßcharakter der Realität erkennbar wurde sowie das kritische Wechselverhältnis von ideologischer und individueller Perspektive. Nur auf diese Weise ließ sich jene »Lebenswirklichkeit« erreichen, die Christa Wolf an Jakobs' Kurzroman lobte und die man in unterschiedlicher Intensität auch in ihrem eigenen Werk sowie in Hermann Kants *Die Aula* (1965), in Neutschs *Spur der Steine* (1964), in Heiner Müllers Stücken und bei zahlreichen Lyrikern finden konnte.

Es geschah nicht von ungefähr, wenn sich Christa Wolf in derselben Rezension dagegen wehrte, daß man die »positive« Haltung des Schriftstellers zur Gesellschaft zum Synonym »unkritisch-optimistisch« verengte. Sie schrieb: »Man kann auch falsch loben.« [71] Christa Wolf ließ keinen Zweifel daran, daß dieses Werk wie auch andere einem eigenständigen Impuls entsprang, der

mit der bloßen Ästhetik der Repräsentanz nicht zu fassen war. In ähnlicher
Weise sah Hermann Kant seinen Roman *Die Aula* allzu positiv beurteilt.
Diese Tendenz des »falschen Lobes« ist erwähnenswert, weil sie keineswegs
der Anerkennung der kritisch-dialektischen Ästhetik entsprang, sondern einem
Bedürfnis von Kulturfunktionären, den Bitterfelder Weg, den sie literarisch
zur Stagnation verurteilt hatten, doch noch als einen Erfolg der Kulturpolitik
hinzustellen. Das trat eindringlich hervor, als Alexander Abusch vor der
II. Bitterfelder Konferenz 1964 zu resümieren versuchte, wie erfolgreich man
auf dem Bitterfelder Weg vorangekommen sei. Unter Auslassung der schrei-
benden Arbeiter, denen anfangs die meiste Aufmerksamkeit gegolten hatte,
konzentrierte er sich auf die Fetischisierung der »Ankunftsliteratur« als der-
jenigen Literatur, in der die Aufhebung der Entfremdung im Sozialismus
wirksam und sichtbar werde:

> Wir würden uns freuen, wenn diejenigen, die gegenwärtig in einer internationalen
> Diskussion so rückwärtsgewandt, etwas abstrakt und modisch über den marxistischen
> Begriff der Entfremdung diskutieren, sich doch etwas konkreter dafür interessieren
> würden, daß das große Thema der heute von uns behandelten Literatur unserer Repu-
> blik, indem sie von dem Kampf für das sozialistische Bewußtsein handelt, eigentlich
> von dem Ringen um die völlige Aufhebung der kapitalistischen Entfremdung zwischen
> dem Produzenten und dem von ihm erzeugten Produkt, von der Vermenschlichung des
> Menschen im Prozeß der sozialistischen Arbeit handelt. [72]

Die weitere Entwicklung, vor allem die der Kulturpolitik seit 1965, bestätigte,
daß diese Beurteilung nicht Ergebnis ästhetischen Umdenkens war, sondern
einer Umarmungstaktik. Als Horst Redeker 1963 einen wichtigen theoretischen
Beitrag mit *Die Dialektik und der Bitterfelder Weg* überschrieb, erläuterte er
keineswegs die oben aufgezeigte dialektische Realismusintention, sondern
simplifizierte vielmehr kritische Strukturelemente zu dem Bemühen, den
Widerspruch »zur unabänderlichen, ewigen Antinomie« [73] zu machen. Seine
Belegstellen waren nur aus theoretischen Erörterungen genommen, und seine
Argumente zielten nur auf theoretische Stimmigkeit, als habe nie ein Bertolt
Brecht erläutert, was man als Schriftsteller vom Formalismus in der Realis-
mustheorie zu erwarten habe. Konsequenterweise gelangte Redeker in diesem
Aufsatz über eine Exegese von Ulbrichts Worten kaum hinaus, daß der Schrift-
steller ganz in das Denken und Fühlen des Arbeiters einzudringen habe, um
das Neue im gesellschaftlichen Leben erkennen und gestalten zu können. Hatte
Brecht angesichts von gewissen Essays Lukács' gesagt: »Was für einen Sinn
soll alles Reden von Realismus haben, wenn darin nichts Reales mehr auf-
taucht?« [74], so könnte man nach neueren Erfahrungen ergänzen: »Was
für einen Sinn soll alles Reden von Dialektik haben, wenn darin nichts
Dialektisches mehr auftaucht?«

IV

Unter Berufung auf Goethe und Schiller hatte Walter Ulbricht auf der I. Bitterfelder Konferenz die parteiliche Auffassung von der Annäherung des Künstlers an das gesellschaftliche Leben verkündet. Unter Berufung auf Goethe und Schiller machte der Literaturkritiker Walther Victor 1960 auf die Fragwürdigkeit aufmerksam, die der Fetischisierung dieser Annäherung innewohnt. Victor nahm die Kritik von Hans Koch an Willi Bredels Roman *Ein neues Kapitel* zum Anlaß, um seine eigenen kritischen Gedanken zu rekapitulieren:

Sie beschäftigten sich mit dem, was Hans Koch »Methode des Realismus« nennt, nach der z. B. doch zweifellos schon Goethe gearbeitet hatte, der seinerseits Schillers *Tell* für ein Kunstwerk »wie aus einem Guß« hielt. Sie beschäftigten sich mit Hauptmanns *Webern* und Anna Seghers' *Siebtem Kreuz,* Meisterwerken, die offenbar ohne »Dabeisein« möglich wurden. Sie beschäftigten sich mit Parolen wie der, daß nur andere entzünden könne, wer selbst brenne, daß der Schriftsteller aber auch »an die Basis« gehen, sein Leben verändern, leben, mitleben müsse, was er gestalten wolle, weil das Brennen am Schreibtisch nicht genüge. Und alle diese Gedanken befriedigten mich nicht. Sollte es so sein, fragte ich mich, daß die schöpferische Praxis des Künstlers sich einer objektiven, allgemeingültigen Theorie entzieht und Lenin recht hatte, als er schrieb: »Die literarische Tätigkeit verträgt am allerwenigsten eine mechanische Gleichmacherei«? [75]

Natürlich läßt sich mit Klassikern viel beweisen, mit solchen der bürgerlichen Literatur ebenso wie mit solchen des Marxismus. Doch scheint es, als habe sich ihre Inanspruchnahme für den Bitterfelder Weg samt der Erstürmung der kulturellen Höhen nicht ganz ausgezahlt. Man wollte Lehrer und Pädagogen und handelte Statuen ein. Lag es an ihnen oder an jemand anderem? In Walther Victors Überlegung steckt die Zuversicht, daß ihr Vorbild im gegenwärtigen literarischen Prozeß doch nicht ganz ohne Bedeutung ist. Darüber kann ihre ständige Anrufung, die in der DDR zu einem Ritual erstarrt ist, nicht hinwegtäuschen. Will man von bürgerlichen Dichtern erben, so gehört vor allem erst einmal deren kritische Auseinandersetzung mit der Wirklichkeit reflektiert und die Tatsache, daß ihr Humanismus aus wechselnden geschichtlichen Situationen wechselnd erarbeitet wurde, auch wenn er häufig verinnerlichte.

Als sich Mitte der sechziger Jahre die Themen und Motive erschöpften, die man unter der Metapher »Literatur der Ankunft« subsumieren konnte, geschah dies durchaus in Korrespondenz mit dem Bewußtsein, daß die kritisch-dialektische Erforschung des Alltags, wie sie in Ansätzen von Christa Wolf, Erwin Strittmatter, Hermann Kant, Erik Neutsch und anderen geleistet worden war, nun zur allgemeinen Praxis werden würde. Mit der neugewonnenen Aktivität und Beweglichkeit sah man neue darstellerische Möglichkeiten für Roman und Erzählung voraus. Aber das blieb blockiert. Auf dem 11. Plenum

des SED-Zentralkomitees im Dezember 1965 wurden jüngst entstandene Filme, Gedichte, Dramen und Prosa heftig angegriffen. Autoren wie Heiner Müller, Peter Hacks, Wolf Biermann und Werner Bräunig hatten nach Ansicht der Parteifunktionäre die Kritik zu weit getrieben. Die Kulturpolitiker hielten an der Ästhetik der Repräsentanz fest. Der Alltag nach der Ankunft sollte parteilich repräsentativ gestaltet werden. Aber die Ästhetik der Repräsentanz gab für den »Alltag« noch weniger her als für die »Ankunft«.

Der Zug zu Kurzformen, zum Privaten, zur Idylle – mißvergnügt kommentiert [76] – zeugte Ende der sechziger Jahre vom Bemühen vieler Schriftsteller, der Ästhetik der Repräsentanz zu entgehen oder, überspitzt formuliert, eine Repräsentanz des Nicht-Repräsentativen zu dokumentieren. Beispiele finden sich bei Christa Wolf (*Nachdenken über Christa T.*, 1968; *Juninachmittag), Erwin Strittmatter (*Ein Dienstag im September*, 1969) und anderen Autoren. »Aber ich neige dazu, der Biographie des Innenlebens den Vorrang zu geben«, zitierte Christa Wolf von Jurij Kasakov, als sie 1967 ein Vorwort zur deutschen Ausgabe einiger seiner Erzählungen schrieb, und das verweist auf eine ähnliche Situation in der Sowjetunion, in der sich das kulturelle Klima Mitte der sechziger Jahre stark änderte. Der Aufbruch einer kritisch-dialektischen Literatur war dort besonders vielversprechend gewesen. Die Erzählungen von Viktor Nekrassov, Jurij Nagibin, Vladimir Tendrjakov, Vladimir Voinovich und vielen anderen hatten eine neue Sicherheit in der Erkundung der Alltagsrealität gezeigt. Nun war die Bewegungsfreiheit wieder eingeschränkt. Was dem Schriftsteller blieb, erläuterte Christa Wolf im Hinblick auf die Erzählungen von Kasakov:

»Große« und »kleine« Themen, von denen man oft hören kann, gibt es nicht. Jedes Thema kann großzügig oder kleinlich behandelt werden. Natur kann zur Idylle, Liebe in Liebelei, Trauer in Sentimentalität, Glück in Wohlbehagen verzerrt werden. Doch zu den kleinlichen Naturen gehört dieser Schriftsteller nicht. Er analysiert selten, er deklamiert nie; aber er *versteht;* er versteht selbst jene Regungen und Aufwallungen der Menschen, die sie selbst nicht begreifen: Den dumpfen Ausbruch jener Moskauerin am Grab der Mutter in ihrem Heimatdorf zeigt er uns als vielleicht letzten Durchbruch von Gram über ein versickerndes Leben, das unmerklich in andere Gleise geglitten ist, als das junge Mädchen es sich einst erträumt haben mag. [77]

Was sich für Christa Wolf zwischen ihrer kritischen Tätigkeit Ende der fünfziger Jahre und ihrer erzählerischen Reflexion Ende der sechziger Jahre im Hinblick auf die Repräsentanz verschob, läßt sich an dem Motto ablesen, das sie dem Buch *Nachdenken über Christa T.* (Ausgabe 1969) voranstellte. Die Autorin verwies auf Johannes R. Becher, der, wie erwähnt, Ende der fünfziger Jahre für das Zu-sich-selber-Kommen der jungen Generation wichtige Vorbildwirkung ausübte. Was sie nun von ihm zitierte, hält eine andere Tonlage: »Was ist das: Dieses Zu-sich-selber-Kommen des Menschen?«

Anmerkungen

1 Walter *Ulbricht,* Fragen der Entwicklung der sozialistischen Literatur. In: Greif zur Feder, Kumpel. Protokoll der Autorenkonferenz des Mitteldeutschen Verlages Halle (Saale) am 24. April 1959 im Kulturpalast des Elektrochemischen Kombinats Bitterfeld (Halle, 1959), S. 98, 100.

2 Sigrid *Bock,* Probleme des Menschenbildes in Erzählungen und Novellen. Beitrag zur Geschichte der sozialistisch-realistischen Erzählkunst der DDR von 1956/57 bis 1963 (Diss. am Institut für Gesellschaftswissenschaften beim ZK der SED, Berlin, 1964); Dieter *Schlenstedt,* Ankunft und Anspruch. Zum neueren Roman in der DDR. In: Sinn und Form (1966), H. 3, S. 814–835; Eberhard *Röhner,* Abschied, Ankunft und Bewährung. Entwicklungsprobleme unserer sozialistischen Literatur (Berlin, 1969). – Vgl. die inzwischen erschienenen Studien von Bernhard *Greiner,* Von der Allegorie zur Idylle: Die Literatur der Arbeitswelt in der DDR (Heidelberg, 1974), und Ingeborg *Gerlach,* Bitterfeld. Literatur der Arbeitswelt und Arbeiterliteratur in der DDR (Kronberg, 1974).

3 W. *Feudel,* Anekdote, Kurzgeschichte, Novelle, Erzählung. In: Hinweise für Schreibende Arbeiter von einem Autorenkollektiv (Leipzig, 1961), S. 51 ff. – Vgl. Werner *Baum,* Untersuchungen zur Bedeutung des novellistischen Schaffens für die deutsche sozialistische Nationalliteratur (Diss. Greifswald, 1966), S. 58–80.

4 Ich schließe hier an meinen Beitrag an: Von Stalin zu Hölderlin. Über den Entwicklungsroman in der DDR. In: Basis II. Jahrbuch für deutsche Gegenwartsliteratur (1971), hrsg. von Reinhold *Grimm* und Jost *Hermand,* S. 141–190. Dort auch Hinweise auf Übergangsformen zwischen Entwicklungsroman und novellistischer Gestaltung.

5 Vgl. Sigrid *Bock,* S. 193 ff.; Hans-Jürgen *Geisthardt,* Fabelgestaltung und nationaler Gehalt im Roman. Dargestellt an neueren Werken der epischen Literatur (Diss. am Institut für Gesellschaftswissenschaften beim ZK der SED, Berlin, 1967), S. 134 ff.

6 Alfred *Kurella,* Aus der Praxis des sozialistischen Realismus. Das Moskauer Schriftstellergespräch vom Dezember 1963. In: Sowjetwissenschaft. Kunst und Literatur (1964), H. 4, S. 343 f.

7 Sonntag, Nr. 13, vom 31. 3. 1957.

8 Die Einflüsse der Dekadenz. In: Sonntag, Nr. 29, vom 21. 7. 1957.

9 Eva *Strittmatter,* Nachahmen oder Nachstreben? In: NDL (1959), H. 5, 93–98; *dies.,* Der negative »Held«. In: NDL (1958), H. 12, S. 132–135; *dies.,* »tangenten«. In: NDL (1958), H. 7, S. 124–130; Marianne *Lange,* Die Parteilichkeit des Schriftstellers von heute. In: Beiträge zur deutschen Gegenwartsliteratur 16 (1959), .S. 5–41; Hans *Richter,* Bemerkungen zur Entwicklung der Literatur in der DDR. In: Wiss. Zeitschrift der Friedrich-Schiller-Universität Jena (Gesellschafts- und Sprachwissenschaftliche Reihe) 2/3 (1958/59), S. 383–390.

10 Die Reihe »tangenten« begann 1957 mit: Wolfgang *Weyrauch,* Bericht an die Regierung; Ulrich *Becher,* Der schwarze Hut; Martin *Gregor,* Der Mann mit der Stoppuhr; Egon *Günther,* Dem Erdboden gleich; Joachim *Kupsch,* Die Bäume zeigen ihre Rinden. Diese Hefte erschienen im Mitteldeutschen Verlag, verantwortlich war der Cheflektor Martin Gregor. Im Verlauf der kulturpolitischen Auseinandersetzungen verließ Gregor 1958 die DDR und ging in die Bundesrepublik. Die Nachfolgereihe »Treffpunkt heute«, noch von Gregor inauguriert, war der Darstellung der Gegenwart gewidmet, erreichte aber erst 1959/60 allgemeine Anerkennung. – Zögernde Zustimmung fand ein ähnliches Unternehmen des Aufbau-Verlages, »Die Reihe«, das mit Arbeiten von Rolf Schneider, Uwe Berger, Kurt Herwarth Barth, Lothar Kusche und Günter und Johanna Braun debütierte.

11 Der Vorspruch lautet: »sie lesen in diesem buch, was da alles passieren kann, wenn leute derartig verwildern wie mike o'hara und schumann und alle die anderen.«

12 Eva *Strittmatter*, »tangenten«, S. 125.

13 Ebd. S. 126.

14 Die Erzählung lebt zudem von einem höchst suggestiven Stil, auf den Eva Strittmatter überhaupt nicht einging. Mit diesem Stil vollzieht sich der Übergang ins Parabolisch-Allegorische recht überzeugend: dem Zug deutscher Soldaten wird der Gefreite Hurgassen zugeteilt, mehr »Legende« als Mensch, wie er selbst sagt, ein furchteinflößender Mann, der die Kameraden mit seinen Sprüchen erschreckt und den Vorgesetzten, Leutnant Lederer, durch seine Gleichgültigkeit herausfordert. Unausgesprochen ist er es, von dem der Befehl zum Marsch zu einem Ort Lisskuschenje kommt, den es nicht gibt. Der Rattenfängergestalt folgend, gerät der Zug tief in den russischen Wald, an den Rand der Erschöpfung und des Wahnsinns.

15 Sigrid *Bock*, S. 64. Vgl. auch ihre verfehlte Kritik an Günther, der in der genannten Erzählung die Darstellung »auf wenige triebhafte, meist animalische Reaktionen« reduziere, anstatt die Figuren im Sinne von Hegel als »Totalität von Zügen« zu gestalten und »alle Seiten des Gemüts überhaupt und näher der rationalen Gesinnung und Art des Handelns« zu zeigen (S. 57 f).

16 Eberhard *Panitz*, Konferenz der »neuen Namen«. In: NDL (1961), H. 5, S. 168.

17 Johannes R. *Becher*, Das poetische Prinzip (Berlin, 1957), S. 228. Ausführlicher darüber mein Beitrag »Von Stalin zu Hölderlin«.

18 Christa *Wolf*, Kann man eigentlich über alles schreiben? In: NDL (1958), H. 6, S. 13 f. Vgl. auch ihre Kritik am negativen Helden anläßlich des Romans Geliebt bis ans bittere Ende (1958) von Rudolf *Bartsch* (Erziehung der Gefühle? In: NDL [1958], H. 11, S. 129ff.) und Bartschs Verteidigung seiner Konzeption (Beiträge zur Gegenwartsliteratur 16, 1959, S. 47).

19 Werner *Ilberg*, Wurzeln im Hier und Heute. In: NDL (1962), H. 9, S. 125.

20 Johann *Wohlgemuth*, Egon und das achte Weltwunder (Berlin, 1962), S. 209.

21 Zit. nach der ostdeutschen Ausgabe unter dem Titel: Drei trafen sich wieder (Berlin, 1962) S. 22.

22 Zit. nach der ostdeutschen Ausgabe unter dem Titel: Im Gepäcknetz nach Sibirien. Aufzeichnungen eines jungen Mannes (Berlin, 1958), S. 41.

23 Anton *Hiersche*, Ankunft und Bewährung. Zwei Literaturen zu einem Problem. In: Konturen und Perspektiven. Zum Menschenbild in der Gegenwartsliteratur der Sowjetunion und der DDR (Berlin, 1969), S. 29. – Zur Vorbildwirkung von Kuznecovs Werk vgl. auch: Karlheinz *Kasper*, Der Erzähler in der russisch-sowjetischen kleinen Prosa (Povest' und Erzählung), 1956–1966, Habilschrift Jena 1966, S. 227.

24 Kurt *Batt*, Ein eigenständiges Erzählertalent. In: NDL (1961), H. 4, S. 150.

25 Brigitte *Reimann*, Ankunft im Alltag (Berlin, 1961), S. 127.

26 Sigrid *Bock*, S. 236.

27 Vgl. Ankunft im Alltag, S. 119 f. Dazu bemerkte Sigrid Bock: »Gleichzeitig gelingt es der Autorin, mit Hilfe des Bildes eine Veränderung in den Beziehungen zwischen Arbeiter und Künstler zu bewirken. Die Arbeiter erkennen in dem Maler einen ihnen ebenbürtigen Menschen, Nikolaus selbst beginnt seine Zugehörigkeit zu dieser Welt des Kombinats zu fühlen. Und während ihm die Arbeiter helfen, sich als Künstler zu entwickeln, trägt er dazu bei, daß sie in seinen Bildern die ihnen alltägliche Umwelt als etwas Besonderes neu entdecken.« Auch in dieser Zusammenfassung ist das oft propagierte Bild vom

harmonischen Miteinander von Arbeitern und Künstlern noch gut zu erkennen, das Brigitte Reimann ihrem Text zugrunde legte (S. 238).

28 Werner *Ilberg*, S. 125 f.

29 Ebd. S. 134.

30 Sigrid *Töpelmann*, »Von dem Neuen bleibt niemand verschont...« In: NDL (1962), H. 10, S. 135.

31 Günter *Ebert*, Wem Bitterfeld nicht bitter fiel. In: Sonntag, Nr. 50 (1961), S. 10.

32 Sigrid *Bock*, S. 283.

33 Ähnliches läßt sich im Hinblick auf verschiedene DDR-Romane beobachten, vgl. »Von Stalin zu Hölderlin«.

34 Erik *Neutsch*, Bitterfelder Geschichten (Halle, 1961), S. 131.

35 Werner *Baum*, S. 172; auch: W. *B.*, Bedeutung und Gestalt, Über die sozialistische Novelle (Halle, 1968).

36 Deutscher Novellenschatz, hrsg. von Paul *Heyse* und Hermann *Kurz*, Bd. I (München, o. J.), Einleitung S. XIX.

37 In einer Anleitung für die Komposition des kleinen Romans hoben Günter und Johanna Braun hervor: »Es ist gut, sich vor Beginn eines kleinen Romans ein inneres Thema zu stellen, eine moralische Idee, die nicht immer abstrakter Art sein muß, sondern sich besser in einem konkreten Bild ausdrückt.« (Gedanken zum kleinen Roman. In: NDL [1962], H. 9, S. 95).

38 Hans Jürgen *Geerdts*, Bemerkungen zur Gestaltung des Menschenbildes in der neuen sozialistischen Epik. In: Weimarer Beiträge (1964), H. 1, S. 115 f.

39 Hans Richter schrieb über Kellers Novellen: »Die sehr radikale Übergangssituation der Schweiz, deren romanhafte Gestaltung Keller geradezu unüberwindliche Schwierigkeiten bereitet hätte, bietet dem Novellisten eine Fülle gewichtiger und echter Motive. Denn in einer ökonomisch, sozial und politisch zutiefst bewegten und höchst beweglichen Gesellschaft gerät der einzelne Mensch notwendigerweise sehr leicht in eine Lage, die ihn zu folgenreichen Entscheidungen zwingt und über ihn entscheidet, in der sich sein Charakter und sein Verhältnis zur Welt plötzlich und gründlich offenbaren. Derartige Begebenheiten aber sind novellistischer Natur, und Seldwyla ist (...) Sinnbild einer solchen Gesellschaft.« (H. *Richter*, Gottfried Kellers frühe Novellen, Berlin 1960, S. 75 f.)

40 Ebd. S. 195.

41 NDL (1962), H. 1, S. 80.

42 Günter *Ebert*, Wem Bitterfeld nicht bitterfiel, a. a. O.

43 Franz *Fühmann*, Kabelkran und Blauer Peter (Rostock, 1961), S. 129, 114.

44 In eigener Sache. Briefe von Künstlern und Schriftstellern. Hrsg. von E. *Kohn* im Auftrag des Ministeriums für Kultur der DDR (Halle, 1964), S. 39 f.

45 Christa *Wolf*, Moskauer Novelle. In: An den Tag gebracht. Prosa junger Menschen (Halle, 1961), S. 182.

46 Die »Diskussion über den modernen Menschen im Leben und in der Literatur«, die von der »Istvestija« veranstaltet wurde und Schriftsteller, wie A. Kuznecov, K. Paustovskij, V. Axjonov, A. Pervenzov, und Mitarbeiter von »Junost« und »Molodaja gvardija« vereinte, wurde auch in der DDR abgedruckt: Über komplizierten Optimismus, primitive Kritik und ehrliche Diskussion. In: Sonntag, Nr. 2 (1962). Eine Dokumentation der Umfrage der Zeitschrift »Voprosj Literaturij« (1962), H. 9, an Schriftsteller der jungen und älteren Generation ist zugänglich in: Neue Welle in der Sowjetunion, hrsg. von Walter *Laqueur* (Wien, 1964), S. 39–49.

47 Vgl. M. *Kusnezow*, Das Neue im Leben und in der Literatur. In: Sowjetwissenschaft Kunst und Literatur (1962), H. 3, S. 236–255; I. *Dubrowina*, Die Romantik der neuen sowjetischen Literatur (ebd. 1965), H. 3, S. 251–261.

48 »Bemerkenswert ist das häufige Verwenden von leitmotivischer Symbolik, die meist schon im Titel des Werkes manifestiert wird. Wohlgemuths ›achtes Weltwunder‹, Knappes ›namenloses Land‹, Christa Wolfs ›geteilter Himmel‹, Kuznecovs Legende vom Baikal, der schönen Angara und dem Recken Enisej, die in der Gegenwart ihre Fortsetzung findet, die Wölfe und Adler in Bubennovs Adlersteppe, der Traum von der gesalzenen Wassermelone bei Orlov, Aksenovs Sternenfahrkarte u. a. m. sind aufbauende Elemente der Handlung, welche in mehr oder weniger geheimnisvoller Beziehung zur tragenden Idee des Werkes stehen.« (ebd. S. 33)

49 Vgl. die Metaphorisierung von Australien als Sehnsuchtsland des Helden in Joachim Knappes Roman (Halle, 1965), dessen Titel: Mein namenloses Land diese Metapher für die DDR einzuholen sucht. Die Sehnsucht des Helden wird von Australien auf die DDR projiziert.

50 Christa Wolf, Ein Erzähler gehört dazu. In: NDL (1961), H. 10, S. 133. Zur Diskussion über Jakobs' Buch vgl.: Charlotte Wasser, Ein Roman und seine Leser. Schöpferischer Meinungsstreit über »Beschreibung eines Sommers« von Karl-Heinz Jakobs. In: NDL (1962), H. 4, S. 65–74.

51 Konrad Franke, Die Literatur der Deutschen Demokratischen Republik (München und Zürich, 1971), S. 366.

52 Über die eigene Schaffensmethode. Ein Gespräch, In: Anna Seghers, Über Kunstwerk und Wirklichkeit, Bd. II, hrsg. von Sigrid Bock (Berlin, 1971), S. 27.

53 Vgl. Hans Bunge, Im politischen Drehpunkt. In: Alternative (1963), H. 33/34, S. 13–15; Das Thema der Nation und zwei Literaturen. Nachweis an Christa Wolf und Uwe Johnson. In: Literatur im Blickpunkt, hrsg. von Arno Hochmuth (Berlin, ²1967), S. 212–231.

54 Christa Wolf, Land, in dem wir leben. Die deutsche Frage in dem Roman »Die Entscheidung« von Anna Seghers. In: NDL (1961), H. 5, S. 49–65.

55 Christa Wolf spricht mit Anna Seghers. In: Anna Seghers, S. 39.

56 Ein Großteil der Rezensionen ist zugänglich in: Martin Reso, »Der geteilte Himmel« und seine Kritiker (Halle, 1965).

57 Erik Neutsch, Einige Bemerkungen zur Literaturdiskussion (Freiheit vom 28. 9. 1963). In: Reso, S. 102.

58 Max Walter Schulz, Prüfung unserer Menschlichkeit. In: Reso, S. 228.

59 Dieter Schlenstedt, Motive und Symbole in Christa Wolfs Erzählung »Der geteilte Himmel«. In: Weimarer Beiträge (1964), H. 1, S. 87.

60 Gerhard Reitschert, Die neuen Mythen. In: Alternative (1963), H. 33/34, S. 11–13.

61 Günther Dahlke, Nicht Glück oder Unglück, sondern Unglück und Glück ist hier die Frage. Eine Polemik für Christa Wolfs »Geteilten Himmel«. Zit. nach: Kritik in der Zeit, hrsg. von Klaus Jarmatz (Halle, 1970), S. 663ff.

62 »Für mich ist Politik etwas sehr Persönliches.« Ein Sonntag-Gespräch zwischen Klaus Steinhaußen und Brigitte Reimann. In: Sonntag, Nr. 21 (1963).

63 Bertolt Brecht, Weite und Vielfalt der realistischen Schreibweise, In: B. B., Gesammelte Werke, Bd. 19 (Frankfurt, 1967), S. 346, 349.

64 Ein erster Überblick bei Willi Levin, Probleme unserer literarischen Entwicklung. In: Einheit (1960), H. 2, S. 268–281, Vgl.: Kulturkonferenz 1960. Protokoll der vom ZK der SED, dem Ministerium für Kultur und dem Deutschen Kulturbund vom 27. bis 29. April 1960 im VEB Elektrokohle, Berlin, abgehaltenen Konferenz (Berlin, 1960); Zweite Bitterfelder Konferenz 1964. Protokoll der von der Ideologischen Kommission beim Politbüro des ZK der SED und dem Ministerium für Kultur am 24. und 25. April im Kulturpalast des Elektrochemischen Kombinats Bitterfeld abgehaltenen Konferenz (Berlin, 1964).

65 Eva Strittmatter, Literatur und Wirklichkeit. In: NDL (1962), H. 7, S. 35 (Ge-

meint ist der Held in Eduard Claudius' Betriebsroman: Menschen an unserer Seite, 1951).

66 Einheit (1961), H. 4, S. 633f.

67 Wolfgang *Joho*, Die Schriftsteller und der Gipfel. In: NDL (1962), H. 1, S. 6.

68 Ebd. S. 11.

69 So etwa bei den Fragen auf S. 83, die den rhetorischen Bescheidenheitsformeln entsprechen, während Sigrid Bock (S. 153) sie als tatsächliche Unfähigkeitserklärung ausgibt (»Weiß ich, wie einer fühlt, den seine Klasse so emporgehoben hat, daß er sie leite? Weiß ich, wie tief er in ihr verwurzelt ist, wie viel sie ihm Kraft gibt, wie viel sie von ihm empfängt? Was weiß ich von jenen Wechselbeziehungen, die da sind?« Regina *Hastedt*, Die Tage mit Sepp Zach, Berlin 1959).

70 Walter *Ulbricht*, S. 101.

71 Ein Erzähler gehört dazu, S. 130.

72 Alexander *Abusch*, Grundfragen unserer neueren Literatur auf dem Bitterfelder Weg. In: Sonntag, Nr. 16, vom 19. 4. 1964.

73 NDL (1963), H. 4, S. 68.

74 Bertolt *Brecht* (Notizen zur Arbeit), S. 416.

75 Aus unserer Korrespondenzmappe. In: NDL (1960), H. 10, S. 149.

76 Zu einigen Entwicklungsproblemen der sozialistischen Epik von 1963 bis 1968/69. In: NDL (1969), H. 9.

77 Juri *Kasakow*, Larifari und andere Erzählungen. Mit einem Vorwort von Christa Wolf (Berlin, 1967), S. 8f.

Literaturverzeichnis

(Vom Hrsg. z. T. unter Benutzung der in diesem Band verwendeten Literatur zusammengestellt.)

1. Gesellschaftspolitische und ökonomische Abhandlungen und Beiträge

Peter Christian *Ludz*, Parteielite im Wandel. Funktionsaufbau, Sozialstruktur und Ideologie der SED-Führung. Eine empirisch-systematische Untersuchung. Köln u. Opladen, 1968.

Wissenschaft und Gesellschaft in der DDR. Eingeleitet von Peter Christian *Ludz*. München, 1971.

Bernd *Rabehl*, Eine Reise in die DDR. Gespräche und Notizen, in: Kursbuch 30, 1972 (Thema des Heftes: »Der Sozialismus als Staatsmacht«).

Udo *Freier*, Paul *Lieber*, Politische Ökonomie des Sozialismus in der DDR. Frankfurt/M., (makol 30), 1972.

Jürgen *Mirow*, Staatsbewußtsein in der DDR, in: Neue Deutsche Hefte 1, 1972.

Dieter *Voigt*, Montagearbeiter in der DDR. Eine empirische Untersuchung über Industrie- und Bauarbeiter in den volkseigenen Großbetrieben. Darmstadt und Neuwied, 1973 (Soziologische Texte Luchterhand, Bd. 90).

Jiri *Kosta*/Jan *Meyer*/Sibylle *Weber*, Warenproduktion im Sozialismus. Überlegungen zur Theorie von Marx und zur Praxis in Osteuropa, Frankfurt/M. (Fischer-Taschenbuch 6184), 1973.

DDR-Wirtschaft. Eine Bestandsaufnahme. Deutsches Institut für Wirtschaftsforschung. Berlin, Frankfurt/M. (Fischer-Taschenbuch 6259), 1974.

Fragen an eine DDR-Brigade, in: Kursbuch 38, 1974.

Peter Christian *Ludz*, Deutschlands doppelte Zukunft. BRD und DDR in der Welt von morgen. München (Reihe Hanser 148), 1974.

2. Lexika und Nachschlagwerke der DDR

Handbuch für schreibende Arbeiter, hrsg. v. V. *Steinhaußen*, D. *Faulseit*, I. *Bonk*. Berlin, 1969.

Kulturpolitisches Wörterbuch. Autorenkollektiv. Berlin, 1970.

56 Autoren, Photos, Karikaturen, Faksimiles. Biographie, Bibliographie 1945–1970. Almanach des Aufbau-Verlags, 2. veränderte Auflage, Berlin, 1970.

Lexikon sozialistischer deutscher Literatur. Von den Anfängen bis 1945. Monographisch-biographische Darstellungen (ursprünglich Bibliographisches Institut Leipzig). s' Gravenhage, 1973.

Marxistisch-Leninistisches Wörterbuch der Philosophie, hrsg. v. Manfred *Buhr*, Georg

Klaus. 3 Bände. Reinbek bei Hamburg (rororo 680), 1972 (ursprünglich Leipzig 1964).
Lexikon deutschsprachiger Schriftsteller von den Anfängen bis zur Gegenwart. 4 Bände, Kronberg, 1974 (ursprünglich 2 Bände, Bd. 1 A–K, Leipzig, ²1972, Bd. 2 L–Z, Leipzig, ²1974).

3. Dokumentationen

Zur Tradition der sozialistischen Literatur in Deutschland, hrsg. u. kommentiert v. d. Deutschen Akademie d. Künste zu Berlin, Sektion Dichtkunst und Sprachpflege, Abt. Geschichte der sozialistischen Literatur. Berlin und Weimar, ²1967.

Marxismus und Literatur. Eine Dokumentation in 3 Bänden, hrsg. v. Fritz J. *Raddatz.* Reinbek (rowohlt-paperback 80–82), 1969.

Kritik in der Zeit. Der Sozialismus – seine Literatur – ihre Entwicklung, hrsg. v. Klaus *Jarmatz.* Halle, 1970.

Literatur im Klassenkampf. Zur proletarisch-revolutionären Literaturtheorie 1919–1923. Eine Dokumentation von Walter *Fähnders* und Martin *Rector.* München, 1971 (Fischer-Taschenbuch 1439, 1974).

Parteilichkeit der Literatur oder Parteiliteratur. Materialien zu einer undogmatischen Ästhetik, hrsg. v. Hans Christoph *Buch.* Reinbek (das neue buch 15), 1972.

Dokumente zur Kunst-, Literatur- u. Kulturpolitik der SED, hrsg. v. Elimar *Schubbe.* Stuttgart, 1972.

Die Expressionismusdebatte. Materialien zu einer marxistischen Realismuskonzeption, hrsg. v. Hans-Jürgen *Schmitt.* Frankfurt/M. (edition suhrkamp 646), 1973.

Sozialistische Realismuskonzeptionen. Dokumente zum 1. Allunionskongreß der Sowjetschriftsteller, hrsg. v. Hans-Jürgen *Schmitt* und Godehard *Schramm.* Frankfurt/M. (edition suhrkamp 701), 1974.

4. Anthologien

a) In der DDR zusammengestellte Prosa:

Neue Texte. Almanach für deutsche Literatur 1967. Berlin und Weimar, 1967.
Auf einer Straße. 10 Geschichten. Berlin und Weimar, 1968.
Manuskripte. Almanach neuer Prosa und Lyrik, hrsg. v. Joachim *Ret,* Achim *Roscher,* Heinz *Sachs.* Halle, 1969.
Erfahrungen. Erzähler der DDR, hrsg. v. Harald *Korall* und Werner *Liersch.* Halle, 1969.
DDR-Reportagen, hrsg. v. Helmut *Hauptmann.* Leipzig (Reclam 481), 1969.
Wochentage. 13 Geschichten. Berlin und Weimar, 1973.
Fünfzig Erzähler der DDR, hrsg. v. Richard *Christ* u. Manfred *Wolter.* Berlin und Weimar, 1974.
DDR-Porträts. Eine Anthologie, hrsg. v. Fritz *Selbmann.* Leipzig (Reclam 576), 1974.

Lyrik:

Ich nenn euch mein Problem. Gedichte der Nachgeborenen. 46 junge, in der DDR lebende Poeten der Jahrgänge 1945–1954, hrsg. v. Bernd *Jentzsch.* Berlin, 1971.
Lyrik der DDR. Zusammengestellt v. Uwe *Berger* u. Günther *Deicke.* Berlin und Weimar, 1972.

b) In der BRD zusammengestellte Prosa:

Auch dort erzählt Deutschland, hrsg. v. M. *Reich-Ranicki*. München, 1960.

Nachrichten aus Deutschland. Lyrik. Prosa. Dramatik. Eine Anthologie der neueren DDR-Literatur, hrsg. v. Hildegard *Brenner*. Reinbek (rowohlt-paperback 50), 1967.

19 Erzähler der DDR, hrsg. v. Hans-Jürgen *Schmitt*. Frankfurt/M. (Fischer-Taschenbuch 1210), 1971.

Fahrt mit der S-Bahn. Erzähler der DDR, hrsg. v. Lutz-W. *Wolff*. München (dtv 778), 1971.

Erzähler aus der DDR, hrsg. v. Konrad *Franke* u. Wolfgang R. *Langenbucher*. Tübingen, 1973.

Neue Erzähler der DDR, hrsg. v. Doris u. Hans-Jürgen *Schmitt*. Frankfurt/M. (Fischer-Taschenbuch 1570), 1975.

c) Anthologien von DDR-Autoren für nichtsozialistische Länder zusammengestellt:

DDR. Hrsg. v. Günter *Kunert*. »Special Issue« der Zeitschrift »Dimension«, Austin (University of Texas), 1973.

Auskunft. Neue Prosa aus der DDR, hrsg. von Stefan *Heym*. München (Autoren-Edition), 1974.

Lyrik:

Deutsche Lyrik auf der anderen Seite. Gedichte aus Ost- und Mitteldeutschland, hrsg. v. Ad *den Besten*. München, 1960.

Lyrik aus der DDR, hrsg. v. Gregor *Laschen*. Zürich/Köln, 1973.

5. *Wichtige Diskussionen nach dem VIII. Parteitag 1971*

Diskussion Literaturkritik und Lyrik in »Sinn und Form«.

Adolf *Endler*, Im Zeichen der Inkonsequenz. Über Hans Richters Aufsatzsammlung ›Verse Dichter Wirklichkeit‹, in: »Sinn und Form« 6, 1971.

Fortsetzung der Diskussion mit:

Martin *Reso*, Adolf Endler und die Literaturwissenschaft,

sowie mit Beiträgen von Wilhelm *Girnus*, Reinhard *Weisbach*, Fritz *Mierau*, Annemarie *Auer*, in: »Sinn und Form« 2, 1972.

Adolf *Endler*, Weitere Aufklärungen, sowie Beiträge von Michael *Franz*, Utz *Riese*, Ulrich *Dietzel*, Heinz *Czechowski*, Günther *Deicke* und Albrecht *Fischer*, in: »Sinn und Form« 4, 1972.

Diskussion um Plenzdorf ›Die neuen Leiden des jungen W.‹ in der Zeitschrift »Sinn und Form«, Heft 1, 1973: Brief von F. K. *Kaul*.

Robert *Weimann*, Goethe in der Figurenperspektive. Diskussionsbeiträge von Wieland *Herzfelde*, Ernst *Schumacher*, Wilhelm *Girnus*, Ulrich *Plenzdorf*, Walter *Lewerenz*, Stephan *Hermlin*, Horst *Schönemann*, Wolfgang *Kohlhaase*, Peter *Ulrich*, Peter *Gugisch*.

Diskussion ›Die neuen Leiden der jungen Lyrik‹ in »Sinn und Form« 2, 1974:

Andreas *Reimann*, Die neuen Leiden der jungen Lyrik.

Michael *Franz*, Selbsterfahrung der jungen Generation, in: »Neue Deutsche Literatur« 11, 1973.

Diskussion (Fortsetzung in Heft 5 von »Sinn und Form« 1974) mit Beiträgen von Fritz Martin *Barber*, Tom *Crepon*, Jürgen *Fuchs*, Uwe *Klabunde*, Lutz *Rathenow*, Joachim *Stein*.

Andreas *Reimann*, Es ging nicht um Herrn Ypsilon, in: »Sinn und Form« 6, 1974.

Zur Diskussion um die Erberezeption und deren Anwendung auf das Theater siehe auch:
Wolfgang *Harich*, Der entlaufene Dingo, das vergessene Floß. Aus Anlaß der ›Macbeth‹-Bearbeitung von Heiner Müller, in: »Sinn und Form« 1, 1973.

Diskussion ›Literaturkritik als Gesellschaftsauftrag‹ in »Neue Deutsche Literatur« 5, 1973, mit Beiträgen von Kurt *Batt*, Voraussetzungen der Kritik; Günter *Ebert*, Kritik und Charakter, sowie einzelnen Diskussionsbeiträgen von Anna *Seghers*, Alexander *Abusch*, Harald *Hauser*, Paul *Wiens*, Klaus *Jarmatz*, Rulo *Melchert*, Josef Hermann *Sauter*, Werner *Liersch*, Achim *Roscher*, Annemarie *Auer*.

Diskussion ›Wie agitiert Literatur?‹ NDL-Gespräch mit Werner *Neubert*, Klaus *Schlesinger*, Manfred *Jendryschik*, Helmut *Preißler*, Erhard *Scherner*, Henrik *Keisch*, Heinz *Kahlow* in: »Neue Deutsche Literatur« 10, 1974.
VII. Schriftstellerkongreß der DDR, 14.–16. 11. 73, in: »Neue Deutsche Literatur« 2, 1974; (Sämtliche Reden geplant bei Aufbau, Berlin u. Weimar 1975).
Manfred *Starke*, Zu den Literaturdebatten der letzten Jahre, in: »Sinn und Form« 1, 1975.

6. DDR-Darstellungen zu den in diesem Band behandelten Themen

Gerhard *Zwerenz*, Aristotelische u. Brechtsche Dramatik. Leipzig 1956, Reprint Frankfurt/M. (Edition Zweitausendeins) 1975.
Peter *Hacks*, Aristoteles, Brecht o. Zwerenz, in: »Theater der Zeit«, Beilage zu H 3, 1957.
Alfred *Kurella*, Ruf in den Tag, in: Jhb. des Instituts für Literatur ›Johannes R. Becher‹. Leipzig, 1960.
Alfred *Kurella*, Zwischendurch. Verstreute Essays 1934–1940. Berlin, 1961.
R. *Zoppek*, Das neue ästhetische Subjekt der sozialistisch-realistischen Literatur. Probleme der Bildung der Künstlerpersönlichkeit. Diss. K.-Marx-Universität Leipzig, 1965.
G. K. *Lehmann*, Von den Möglichkeiten und Grenzen einer Soziologie der Künste, in: Deutsche Zeitschrift f. Philosophie 11, 1966.
Paul *Rilla*, Vom bürgerlichen zum sozialistischen Realismus. Leipzig (Reclam 358), 1967.
Hermann *Kähler*, Gegenwart auf der Bühne. Die sozialistische Wirklichkeit in den Bühnenstücken der DDR von 1956 bis 1963/64. Berlin, 1966.
Manfred *Wekwerth*, Notate. Über die Arbeit des Berliner Ensembles 1956 bis 1966. Frankfurt/M., 1967.
Werner *Mittenzwei*, Gestaltung und Gestalten im modernen Drama. Zur Technik des Figurenaufbaus in der sozialistischen und spätbürgerlichen Dramatik. Berlin und Weimar, 1969.
Michael *Franz*, Zur Geschichte der DDR-Lyrik, in: Weimarer Beiträge 6, 1969.
Positionen. Beiträge zur marxistischen Literaturtheorie in der DDR. Hrsg. v. Werner *Mittenzwei* (Inhalt: Kähler über Becher, Mittenzwei über Brecht u. F. Wolf, Weisbach über Fürnberg u. Hermlin, Batt über Seghers, Grosse über A. Zweig, Pischel über Kurella, Neubert über Abusch, Weimann über Rilla, W. Wertheim über Scholz, Thun über Girnus, Barck/Naumann/Schröder über W. Kraus).
Claus *Träger*, Künstlerindividuum und Künstlerindividualität, in: WB 8, 1970.
Günter *Kunert*, Das Bedürfnis des Gedichts, in: Akzente 2, 1970.
Sozialistischer Realismus. Positionen. Probleme. Perspektiven. Hrsg. v. Erwin *Pracht* u. Werner *Neubert*. Berlin, 1970.
Elisabeth *Simons*, Der sozialistische Realismus. Eine neue Weltkunst, in: WBL, 1971.
H. *Letsch*, Konvergenzkonzeptionen in der Kunsttheorie, in: WB 1, 1971.

Klaus *Jarmatz*, Kunst und Kunstwissenschaft im einheitlichen Kunstprozeß, in: WB 2, 1971.

Johannes R. *Becher*, Von der Größe unserer Literatur. Leipzig (Reclam 186), 1971.

Revolution und Literatur, hrsg. v. Werner *Mittenzwei* u. Reinhard *Weisbach*. Leipzig, 1971 (= Röderbergtb. 1), 1972.

Theater in der Zeitwende. Zur Geschichte des Dramas u. des Schauspieltheaters in der DDR 1945–1968. 2 Bde., hrsg. v. Institut f. Gesellschaftswissenschaft, Leitung Werner *Mittenzwei*. Berlin, 1972.

Literatur der DDR in Einzeldarstellungen, hrsg. v. Hans Jürgen *Geerdts*. Stuttgart, 1972.

Parteilichkeit und Volksverbundenheit. Zu theoretischen Grundfragen unserer Literaturentwicklung. Berlin, 1972.

Robert *Weimann*, Literaturgeschichte und Mythologie. Berlin und Weimar, 1972.

Claus *Träger*, Studien zur Realismustheorie und Methodologie der Literaturwissenschaft. Leipzig, 1972 (= Röderbergtb. 8, 1972).

Walter *Dietze*, Reden, Vorträge, Essays. Leipzig (Reclam 391), 1972.

Horst *Redeker*, Zur Besonderheit des gesellschaftlichen Verhältnisses Kunst, in: WB 4, 1972.

Gesellschaft, Literatur, Lesen. Literaturrezeption in theoretischer Sicht. Hrsg. v. M. *Naumann*, D. *Schlenstedt*, K. *Bark*, D. *Kliche*, R. *Lenzer*. Berlin und Weimar, 1973.

Hans Dieter *Mäde* u. Ursula *Püschel*, Über ihre praktischen u. theoretischen Theatererfahrungen in Berlin, Karl-Marx-Stadt u. Dresden beim Entwickeln u. Erproben einer Dramaturgie des Positiven. Berlin, 1973.

Rita *Schober*, Zum Problem der literarischen Wertung, in: WB 7, 1973.

Horst *Redeker*, Kulturprozeß und subjektiver Faktor, in: DZPH 4, 1974.

ders., Zur Ästhetik Kants, in: WB 5, 1974.

Zur Theorie des sozialistischen Realismus. Autorenkollektiv. Gesamtleitung Hans *Koch*. Berlin, 1974.

G. K. *Lehmann*, Die Theorie der literarischen Rezeption aus soziologischer und psychologischer Sicht, in: WB 8, 1974.

Einführung in den sozialistischen Realismus. Autorenkollektiv. Leitung E. *Pracht*. Berlin 1975.

Stephan *Hermlin*/Hans *Mayer*, Ansichten über einige Bücher u. Schriftsteller. Berlin, o. J.

7. »*Special Issue on the German Democratic Republic*« der Zeitschrift »New german critique« 2, 1974 (University of Wisconsin, Milwaukee, USA):

Beiträge von Jutta *Kneissel*, The Convergence Theory; Udo *Freier*, Economic and Social Reforms in the GDR; Gerd *Hennig*, »Mass Cultural Activity«; Hans *Mayer*, An Aesthetic Debate of 1951: Comment on a Text by Hanns Eisler; Alexander *Stephan*, J. R. Becher and the Culturel Development of the GDR; David *Bathrick*, The Dialectics of Legitimation: Brecht in the GDR; Wolfgang *Schivelbusch*, Optimistic Tragedies: The Plays of Heiner Müller.

Ferner u. a. eine Bibliographie mit Kurzkritiken zur Literatur über DDR-Probleme sowie Besprechungen der DDR-Darstellungen von *Geerdts*, *Brettschneider*, *Raddatz*, H. D. *Sander*, *Schivelbusch*, *Laschen* und *Flores*.

8. *Abhandlungen aus der BRD*

Marcel *Reich-Ranicki*, Deutsche Literatur in West und Ost. München, 1963

Hans *Mayer*, Zur deutschen Literatur der Zeit. Reinbek, 1967.

Hans Peter *Anderle*, Mitteldeutsche Erzähler. Eine Studie mit Proben und Porträts. Köln, 1965.

Frank *Trommler*, Der ›Nullpunkt 1945‹ und seine Verbindlichkeit für die Literaturgeschichte, in: Basis I, 1970.

Harald *Hartung*, Zur Situation der Lyrik in der DDR, in: Neue Deutsche Hefte 4, 1970.

Gerhard *Kluge*, Die Rehabilitierung des Ich. Einige Bemerkungen zu Themen und Tendenzen in der Lyrik der DDR der sechziger Jahre, in: Duitse Kroniek 1, 1970.

Fritz J. *Raddatz*, Zur Entwicklung der Literatur in der DDR, in: Die deutsche Literatur der Gegenwart, hrsg. v. Manfred *Durzak*, Stuttgart, 1971.

Jörg B. *Bilke*, Die Germanistik in der DDR: Literaturwissenschaft in gesellschaftlichem Auftrag, in: Die deutsche Literatur der Gegenwart, hrsg. v. Manfred *Durzak*. Stuttgart, 1971.

Manfred *Durzak*, Die Romane von Christa Wolf, in: M. *D.*, Der deutsche Roman der Gegenwart. Stuttgart, 1971.

Frank *Trommler*, Der zögernde Nachwuchs. Entwicklungsprobleme in Ost und West. *ders.*, Realismus in der Prosa; beide in: Tendenzen der deutschen Literatur seit 1945, hrsg. v. Thomas *Koebner*. Stuttgart, 1971.

ders., Von Stalin zu Hölderlin. Über den Entwicklungsroman in der DDR, in: Basis II, 1971.

John *Flores*, Poetry in East Germany. Adjustements, Visions and Provocations 1945–1970. New Haven (Yale University Press), 1971.

Zur Geschichte der DDR; Literatur in der DDR; Literaturwissenschaft in der DDR – Alle in: Materialistische Wissenschaft 1. Zum Verhältnis von Ökonomie, Politik und Literatur im Klassenkampf. Berlin (Oberbaumverlag), 1971.

Konrad *Franke*, Die Literatur der Deutschen Demokratischen Republik, in: Kindlers Literaturgeschichte der Gegenwart in Einzelbänden. München/Zürich, 1971 (vgl. dazu auch die Kritik v. Friedrich *Rothe*, in: Basis III, 1972); *revidierte Neuauflage* 1974.

Hans Dieter *Sander*, Geschichte der Schönen Literatur in der DDR. Freiburg, 1972 (vgl. dazu auch die Kritik in: new german critique 2, 1974).

Werner *Brettschneider*. Zwischen literarischer Autonomie und Staatsdienst. Die Literatur in der DDR. Berlin, 1972 (vgl. dazu auch die Kritik in: new german critique 2, 1974); *verbesserte und ergänzte* Nachauflage 1974.

Fritz J. *Raddatz*, Traditionen und Tendenzen. Materialien zur Literatur der DDR. Frankfurt/M., 1972 (vgl. auch die Kritiken v. Hans-Jürgen *Schmitt* in: Neue Rundschau 2, 1972, u. Jörg B. *Bilke*, in: Basis III, 1972).

Heinrich *Mohr*, Produktive Sehnsucht. Struktur, Thematik und politische Relevanz von Christa Wolfs ›Nachdenken über Christa T.‹, in: Basis II, 1972.

Ursula *Apitzsch*, Das Verhältnis von künstlerischer Autonomie und Parteilichkeit in der DDR, in: Autonomie der Kunst. Zur Genese und Kritik einer bürgerlichen Kategorie. Frankfurt/M. (edition suhrkamp 592), 1972.

Ursula *Fries*, Literatur als res publica – Kulturpolitik und Literaturbetrieb in der DDR, in: D. *Harth* (Hrsg.), Propädeutik der Literaturwissenschaft. München, 1973.

Gerald *Steig*/Bernd *Witte*, Arbeiterliteratur in der DDR, in: Abriß einer Geschichte der deutschen Arbeiterliteratur, Stuttgart, 1973.

Manfred *Jäger*, Sozialliteraten. Funktion und Selbstverständnis der Schriftsteller in der DDR (enthält Beiträge über Christa *Wolf*, Reiner *Kunze*, Volker *Braun*, Wolf *Biermann*, Wolfgang *Harich*, Brecht, Peter *Weiss* u. »Das ganz neue Lachen. Die Funktion von Humor und Satire in der marxistischen Theorie des Komischen und in der Praxis des politischen Kabaretts der DDR«). Düsseldorf, 1973.

Bernhard *Greiner*, Die Literatur der Arbeitswelt in der DDR. Heidelberg (UTB 327), 1974.

Ingeborg *Gerlach*. Bitterfeld. Literatur der Arbeitswelt und Arbeiterliteratur in der DDR. Kronberg/i. T., 1974.

Manon *Maren-Grisebach*, Wertsystem unter marxistischen Voraussetzungen, in: M. M.-G.: Theorie und Praxis literarischer Wertung. München (UTB 310), 1974.

Wolfgang *Schivelbusch*, Sozialistisches Drama nach Brecht. Drei Modelle. Peter Hacks, Heiner Müller, Hartmut Lange. Darmstadt und Neuwied, 1974.

Curt *Grützmacher*, Der Student als literarische Figur in der DDR, in: Neue Deutsche Hefte 4, 1974.

Heinz *Blumensath*/Christel *Uebach*, Einführung in die Literaturgeschichte der DDR. Ein Unterrichtsmodell (Zur Praxis des Deutschunterrichts 5). Stuttgart, 1975.

Literatur und Literaturtheorie in der DDR, hrsg. v. Peter Uwe *Hohendahl*, Patricia *Heminghouse*. Frankfurt/M. (edition suhrkamp 779), 1975.

Frauke *Meyer*, Zur Rezeption von Christa Wolfs »Nachdenken über Christa T.«, in: alternative H 100, 1975.

»Christa Wolf« – Text und Kritik, Heft 46, 1975 mit Beiträgen v. Ch. *Wolf*, G. *Kunert*, L. *Köhn*, Th. *Beckermann*, A. *Stephan*, M. *Jäger*.

Heinz *Kluncker*, Zeitstücke und Zeitgenossen – Gegenwartstheater i. d. DDR, München (dtv 1070), 1975.

Aleksandar *Flaker*, Modelle der Jeans Prosa. Zur literarischen Opposition bei Plenzdorf und im östlichen Romankontext. Kronberg, 1975.

Hans-Jürgen *Schmitt*, Erinnerung an Kurt Batt (Zur Literaturproduktion in der DDR), in: Neue Rundschau 2, 1975.

Personenverzeichnis